U0078814

戲曲
演進史（六）
明清傳奇編（上）

曾永義／著

三民書局

目次

庚〔明清傳奇編〕

序說

南曲戲文經北曲化、文士化、水磨調化三化而蛻變為明清傳奇。其間還經歷明人改本戲文、明人新南戲（舊傳奇）、明清傳奇（明人稱新傳奇）等三個歷程。

明人改本戲文、明人新南戲，可以以明人對宋元南曲戲文用經北曲化、文士化之觀點和技法來重新改編或創作來作為分野的基準。也就是明人以其北曲化和文士化所改編的宋元南曲戲文舊作，便稱之為「明人改本南曲戲文」，簡稱作「明人改本戲文」；其由明人以其北曲化和文士化所創作的「新南曲戲文」，簡稱「明人新南戲」。「新南戲」又經明嘉隆間魏良輔集大成的崑山「水磨調化」，才蛻變為綿延從明嘉隆間至有清末年的「傳奇」。

這裡所謂的「北曲化」、「文士化」、「水磨調化」，只是就劇本南北曲、曲文唱辭和語言腔調的演進變化，所作的概略性分野，本身實難有絕然劃分的時間界線；同樣的情形，由「明人改本戲文」，而「明人新南戲」而「明清傳奇」，也難於有清楚的區分。但其間明顯的是都會留下其「質變」的遺跡。我和我的學生許子漢、吳佩

熏都努力地在找尋其間之「質變遺跡」，希望藉此有較充分的理由，來證成我由「戲文」蛻變「傳奇」的「三化說」。

就戲曲之體製規律而言，北曲雜劇成立後最為謹嚴而墨守成規，南曲戲文體製漸進，與時推移；至傳奇則最為精緻而亦知所變化。南雜劇則在南戲北劇中各取其所長，形成南北曲調和適中的體製劇種。

北曲雜劇與南曲戲文、體製規律之淵源與形成俱已見諸〔北曲雜劇編〕與〔南曲戲文編〕，南曲戲文與北曲雜劇體製規律之異同，張師清徽（敬）《明清傳奇導論》亦已作比較。至於發展完成之「明清傳奇」，其外在結構之體製規律與內在結構之排場類型，及其運用之方式場合，則本人在《長生殿研究》中，於〈排場研究〉中，已逐齣作分析說明。其分析說明中包括該齣在體製上之地位與意義，在情節發展上有何等關鍵性，由何種腳色唱作何種音樂劇情，營造何種排場類型，產生何等藝術氛圍。其音樂曲牌套數格律如何建構完成，其語言之呈現是否得宜。如有針線之起伏照應，亦必指明點出。也因此，本人相信，如初學者能以本書為津梁，於本人所一再提及之戲曲尤其是「明清傳奇」之內外在結構，必能循序了然，而得其藝術技法之奧妙。

由宋元南曲戲文到明清傳奇之「內外在結構」，若觀其犖犖大者之推演過程，以「傳奇」為主軸來作說明，則：

1.傳奇普遍分上下二卷，以三十齣上下為度，極少逾出五十齣者；上下卷勢均力敵，大抵分兩天演完。首齣家門大意，其第二齣正戲開始，由生腳擔任，逐漸發展為「大場」使之與末齣大收煞「圓場」前後照應。上半本末齣「小收煞」，銜接下半本之首齣，地位均屬重要，因之以正場隔時接續「縐合」，亦可用大場為啟結。上下本可各於其中，視劇情需要，分別安頓一二大場；使全劇各有四個到八個「大場」錯落其間，排場如此加上「正場」之骨幹調配、「過場」之靈活脈絡襯托，則全劇結構便恰似「文如看山不喜平」，得其高低起伏迭

宕，而引人入勝之妙。

2.傳奇一般就其關目布置來觀察，起先大抵以生旦線穿插運作之悲歡離合為主軸，其次必有促成悲歡離合之動因線交媾媒孽於主軸線之中，可稱之為反面副線。此類反面副線幾為淨、丑、末等腳色所推動運行，其人物不外飾為奸詭邪之官宦和惡徒，或扮為異國之番王番將。但後來亦有正面之副線，也有逐漸產生用來襯托生、旦的小生、小旦線，使人物更為可觀，排場更為可賞；但技法不高，則亦難免主從不明、拖沓混雜。而正面之副線中，也另外產生由淨、丑、末或小生、小旦、外、老旦等腳色所扮飾心懷正義之市井人物，專門為維護生、旦而作不惜一切之犧牲。也就是說，南曲戲文初起時，只演生旦戲，慢慢的擴充其演出之題材內涵，其人物之類型與事件之發展，自然與時俱增，而文武兼備，而眾生亮相，而多姿多采起來。請看南洪北孔之《長生殿》與《桃花扇》，其中所涉及之人、事、時、地，其錯綜複雜而卻井然有致，中國戲曲可以演出的題材關目，是何等的包羅古今中外，而僅在其內外結構之相得益彰，僅在其寫意之虛擬、象徵原理，便能淋漓盡致恣縱於區區氍毹之中，而這正是明清傳奇所造就出來突破時空制約的藝術境界。

傳奇以生旦為男女主腳，雖然略偏於生，但大抵要勢均力敵；如果像《綵毫記》《千金記》之以李白、韓信為生腳，卻又礙於體例，勉強為之虛構史傳無徵的妻子，無中生有的勉強建立「生」、「旦」並行交錯之主線，則莫不因牽強造作，幾成累贅之敗筆。

又如曲牌之演進發展，南曲戲文起於里巷歌謠，本無宮調，亦罕節奏。曲牌之規律性格，由不穩定不明顯，一步步走上規律化和性格化；其人工制約的條件也越來越謹嚴，我所謂的建構「曲牌八律」❶，便是其呈現在

❶ 曲牌有精粗，其構成因素包括：正字律、正句律、長短律、平仄聲調律、協韻律、音節單雙律、對偶律、句法特殊結構律等八律。曾永義：〈論說「曲牌」（之二）──曲牌之建構與格律之變化〉，《劇作家》二〇一五年第一期（二〇一五

「曲譜」的現象；曲牌也因此而有引子、過曲、尾聲不同作用之類別，也有有板無眼、一板一眼、一板三眼節奏快慢之區分。

而曲牌之「聚眾成群」以便於演唱故事，也由雜綴、重頭、子母、帶過、曲段、異調聯綴等構成方式，逐漸使辭情聲情由相為配搭、融合而終至相得益彰。其中某些套數的組織結構，每為曲家所襲用，而其形成的舞臺氛圍，亦即所謂「排場」，便也趨於相近的類型，像這樣的「套數」，其實已經成為「套式」。

又曲牌本身之變化「壯大」為「集曲犯調」者，其變化壯大之道如何，如何被定型，如何被運用，如何構成「集曲套數」乃至「套式」；又何以要創構「大型集曲」，「大型集曲」何以能以一曲而獨撐一齣戲，甚至於包含其中之排場轉折？

像這樣存在於戲文、傳奇中的曲牌、套數、套式、集曲的演進變化，如果要弄得條理清楚，絕非一朝一夕或一人之力所能完成。所以《戲文和傳奇之分野及其質變歷程》，恐怕只能言及大略，實在無法一一照顧周詳。更何況明清傳奇，作家多如繁星，作品浩如煙海，縱使但舉其名家名作討論述評，亦甚感力不從心。本編所舉，不過「吾從眾」而已，也就是自來被論者所肯定的佳作而已；但對於湯顯祖與阮大鋮，本人則不敢「人云亦云」，故湯氏以《三論》九萬餘言剖析，阮氏以《劇如其人阮大鋮》標題。並強調以誤會巧合、改姓易名、迷離關目，為晚明清初傳奇創作之一時風氣與技法，其實利弊相生。而清初李玉及蘇州作家群，實開文人以劇作為專業謀生之道，近似元代之書會才人；而李漁則集戲曲創作、理論、教育、經營四大家於一身，堪稱空前絕後。

本編對於明清傳奇名家名作之述評，本擬以蔣士銓《藏園九種曲》為乾隆時期之代表作家；但甫欲執筆，已深感身心俱疲，氣虛體弱，也無法上課，乃入住臺大醫院檢查，以便治療。這篇〈序說〉也勉力寫於臺大病房5C03。我想我的《戲曲演進史》寫作事業，就此打住。蔣士銓只好簡述之，讀者鑑之。

二〇二〇年十月三十日晨八時於臺大醫院心臟科5C03病房

第壹章　戲文和傳奇之分野及其質變歷程

引言

前文說過，南戲北劇為中國戲曲之兩大主流，有如長江黃河一般，必須弄清楚其淵源、形成與發展的脈絡，才能釐清迄今猶然眾說紛紜的「中國戲曲史」。而由於古人不重視戲曲，文獻上所用的關鍵性詞語，其名義的認知也往往各行其是。譬如「傳奇」一詞，現在學者既有「繼戲文之後而為傳奇」的共識，則必須建立真正適合戲曲發展史中使之當之無愧的地位，然後才能完全使之名副其實。也就是說，「傳奇」這一名詞在古人雖是語意不清，但我們既用之為學術名詞，即應當就學術觀點建立起它在戲曲史上真正的地位和名義。

對於南戲北劇，上文已考述其淵源形成與流播，它們看似分居南北，而其實在流播中互相交化融合，從而產生「混血」之新劇種。其以北劇為母體者產生「南雜劇」，其以南戲為母體者產生「傳奇」。其大義已見〈序說〉，這裡進一步考述。

一、傳奇之名義

「傳奇」之名，據周紹良《唐傳奇箋證》之〈唐傳奇簡說・「傳奇」名稱之由來〉❶考證所得結論，大意是：

元稹（七七九—八三一）所作今所稱之〈鶯鶯傳〉，其本名原題是〈傳奇〉；也就是說「傳奇」之名，實源自元稹所作文言小說之篇名。

元稹的時代早於唐末著《傳奇》之裴鉶（生卒年不詳，約八六○前後在世）。所以論「傳奇」之源起，當屬之元稹之作為〈鶯鶯傳〉之「原題〈傳奇〉」。而宋元間「傳奇」之名，尚見以下六段資料：

1. 宋陳師道（一○五三—一一○一）《後山詩話》云：

范文正公為〈岳陽樓記〉，用對語說時景，世以為奇。尹師魯讀之，曰：「傳奇體爾。」《傳奇》，唐裴鉶所著小說也。❷

2. 南宋淳祐元年（一二四一）謝采伯《密齋筆記》云：

經史本朝文藝雜說幾五萬餘言，固未足追媲作者，要之無牴牾於聖人，不猶愈於稗官小說、傳奇志怪之流乎？❸

❶ 周紹良：《唐傳奇箋證》（北京：人民文學出版社，二○○○年），頁五—八。

❷ 〔宋〕陳師道：《後山詩話》，收入〔清〕何文煥輯：《歷代詩話》（北京：中華書局，一九八一年），頁三一○。

❸ 〔宋〕謝采伯：《密齋筆記》（臺北：臺灣商務印書館，一九七五年），頁一。

3. 元中葉虞集（一二七二─一三四八）《道園學古錄》卷三八〈寫韻軒記〉云：

蓋唐之才人，於經藝道學有見者少，徒知好為文辭。閒暇無所用心，輒想像幽怪遇合、才情恍惚之事，作為詩章答問之意，傳會以為說。盍簪之次，各出行卷，以相娛玩，非必真有是事，謂之「傳奇」。元積、白居易猶或為之，而況他乎？❹

4. 元末陶宗儀（一三二九─一四一○）《南村輟耕錄》卷二五〈院本名目〉條謂「唐有傳奇」。❺

5. 宋元間羅燁（生卒年不詳）《新編醉翁談錄》甲集卷之一〈舌耕敘引・小說開闢〉云：「開天闢地通經史，博古明今歷傳奇。」❻

6. 宋末灌圃耐得翁《都城紀勝・瓦舍眾伎》云：說話有四家：一者小說，謂之「銀字兒」，如烟粉、靈怪、傳奇，說公案皆是搏刀杆棒及發跡變泰之事。❼

由這六段資料，首條所記，是把傳奇當作一種「文體」來看待。雖誤認裴鉶《傳奇》為「傳奇」一名之所自；但元積止於篇名，而裴鉶用為集名，實更有促成「傳奇」為文體名之作用。次條則明白把「傳奇」歸入「志怪」之類。三條則元代已將「傳奇」視作「想像幽怪遇合和才情恍惚之事」的一種士大夫間相娛玩的文藝作品。而由四條，則可見「傳奇」已被稱作唐代的一種文學作品；由五條則「傳奇」在宋代亦被用來作為可以「博古明

❹ 〔元〕虞集：《道園學古錄》（北京：中華書局，一九八一年），卷三八，頁八。

❺ 〔元〕陶宗儀：《南村輟耕錄》（北京：中華書局，一九五九年），卷二五，頁三○六。

❻ 〔元〕羅燁：《新編醉翁談錄》（上海：古典文學出版社，一九五七年），甲集卷一，頁五。

❼ 〔宋〕耐得翁：《都城紀勝》（上海：古典文學出版社，一九五七年），頁九八。

今」的說唱文學，而由六條可知，它是說話四家之一。此外，宋人吳自牧《夢粱錄》卷二〇〈妓樂〉條云：「說唱諸宮調，昨汴京有孔三傳編成傳奇靈怪，入曲說唱。」❽周密《武林舊事》卷六〈諸色伎藝人〉條有「諸宮調（傳奇）高郎婦等四人，則用指說唱諸宮調。」❾元人鍾嗣成《錄鬼簿》所著錄均為北曲雜劇，而皆稱之為傳奇，如云：「前輩已死名公才人，有所編傳奇行於世者。」❿則又用來指稱北曲雜劇。《小孫屠》為《永樂大典戲文三種》之一，其開場云：「後行子弟，不知敷演甚傳奇？（眾應）《遭盆吊沒興小孫屠》。」又《戲文三種》之一《宦門子弟錯立身》第五齣所云：「這時行的傳奇」⓫，而《琵琶記》開場亦云：「論傳奇，樂人易」⓬，則南曲戲文也自稱傳奇。

綜此可見「傳奇」一詞實出自裴鉶，因其小說內容曲折，奇人奇事，引人入勝，故以為名；而後世之諸宮調、北曲雜劇、南曲戲文，就內容情味而言，實與之相似，且內容頗相承襲，故亦沿用為名。

但是，在明人曲學論述裡，嘉靖以前但稱南戲或戲文，不以之稱傳奇。徐渭《南詞敘錄》雖偶有「鍘作《傳奇》……借以為戲文之號」的話語（詳下文），但基本上他是以南戲或戲文為稱的。如其〈序〉云：「遂錄諸戲文名，附以鄙見。」其正文云：「南戲始於宋光宗朝。」⓭又如何良俊《曲論》云：

❽〔宋〕吳自牧：《夢粱錄》（上海：古典文學出版社，一九五七年），頁三一〇。

❾〔宋〕周密：《武林舊事》（上海：古典文學出版社，一九五七年），頁四五九。

❿〔元〕鍾嗣成：《錄鬼簿》，《中國古典戲曲論著集成》第二冊（北京：中國戲劇出版社，一九五九年），頁一〇四。

⓫錢南揚校注：《永樂大典戲文三種校注》（北京：中華書局，一九七九年），頁二五七、二三一。

⓬錢南揚：《元本琵琶記校注》（上海：上海古籍出版社，一九八〇年），頁一。

⓭〔明〕徐渭：《南詞敘錄》，《中國古典戲曲論著集成》第三冊，頁二四六、二三九。

金、元人呼北戲為雜劇，南戲為戲文。近代人雜劇以王實甫之《西廂記》，戲文以高則誠之《琵琶記》為絕唱，大不然。❶❹

又云：

南戲自《拜月亭》之外，如《呂蒙正》……《王祥》……《殺狗》……《江流兒》……《南西廂》……《翫江樓》……《子母冤家》……《詐妮子》……皆上絃索。此九種，即所謂戲文，金、元人之筆也。❶❺

萬曆間王驥德《曲律》，則既稱「南戲」，亦稱「傳奇」。其卷三〈論劇第三十〉云：

劇之與戲，南北故自異體。北劇僅一人唱，南戲則各唱。❶❻

王氏明顯以北劇簡稱「劇」，以南戲簡稱「戲」。其卷四〈雜論第三十九下〉亦有「北劇之於南戲，故自不同」之語。❶❼而王驥德似乎也將當時與北劇對舉的戲曲作品稱作「南戲」，其〈雜論第三十九上〉更云：

元初諸賢作北劇，佳手疊見。獨其時未有為今之南戲者，遂不及見其風概，此吾生平一恨！❶❽

其所云「今之南戲」，其實就是我們今日戲曲史上所說的「傳奇」。而王氏於此又云：

嘗戲以傳奇配部色，則《西廂》如正旦，……《琵琶》如正生，……《拜月》如小丑，……《還魂》、《二夢》如新出小旦……《荊釵》、《破窯》等如淨，……吳江諸傳如老教師登場……《浣紗》、《紅拂》、

❶❹〔明〕何良俊：《曲論》，《中國古典戲曲論著集成》第四冊，頁六。

❶❺〔明〕何良俊：《曲論》，頁二一。

❶❻〔明〕王驥德：《曲律》，《中國古典戲曲論著集成》第四冊，〈論戲劇第三十〉，頁一三七。

❶❼〔明〕王驥德：《曲律》，〈雜論第三十九下〉，頁一五九。

❶❽〔明〕王驥德：《曲律》，〈雜論第三十九上〉，頁一五一。

等如老旦、貼生……其餘卑下諸戲，如雜腳備員，第可供把盞執旗而已。⑲

據此則其所謂之「傳奇」，實包括戲曲史上之北劇、南戲與傳奇，有如上文所云，乃指戲曲之共稱。可是王氏於此《雜論》又有評論時人詞隱、鬱藍生、王澹翁諸家的戲曲作品，而稱之為「傳奇」又似具有今日戲曲史之義。由此可見，王驥德對於「南戲」和「傳奇」二詞，尚未有明白清晰的分野，而若由其對時人之戲曲作品一致稱之為「傳奇」來觀察，「傳奇」一詞的涵義有逐漸趨向今日戲曲史命義的情勢。

於是沈德符（一五七八—一六四二）《萬曆野獲編》有〈張伯起傳奇〉、〈梁伯龍傳奇〉二條⑳，徐復祚《曲論》有「張伯起先生，余內子世父也，所作傳奇有《紅拂》、《竊符》、《虎符》、《屍屍》、《灌園》、《祝髮》諸種」㉑之語。於此可知，沈氏、徐氏都將時人的戲曲作品稱作「傳奇」。

於是萬曆庚戌（三十八年，一六一〇）㉒作《曲品·自序》的呂天成（一五八〇—一六一八），謂「傳奇佁盛，作者爭衡，從無操柄而進退之者。」乃「歸檢舊稿猶在……各著論評，析為上、下二卷，上卷品作舊傳奇者及作新傳奇者，下卷品各傳奇。其末考姓字者，且以傳奇附；其不入格者，擯不錄。」㉓而考其列入「舊傳奇」者，則始於《琵琶記》，以至於嘉靖前之作品；其列入「新傳奇」者，則皆在嘉靖水磨調成立之後。

⑲〔明〕王驥德：《曲律》，〈雜論第三十九下〉，頁一五九。

⑳〔明〕沈德符：《萬曆野獲編》（北京：中華書局，一九九七年），卷二五〈詞曲〉，頁六四四。

㉑〔明〕徐復祚：《曲論》，《中國古典戲曲論著集成》第四冊，頁二三七。

㉒《曲品》各本均作「庚戌嘉平日」，吳書蔭校註本的底本楊志鴻鈔本作「癸丑清明日」（萬曆四十一年）。見〔明〕呂天成撰，吳書蔭校註：《曲品校註》（北京：中華書局，一九九〇年），頁二。

㉓〔明〕呂天成：《曲品·自序》，《中國古典戲曲論著集成》第六冊，頁二〇七—二〇八。

由序文可見呂天成將與北曲雜劇對立的戲曲作品統稱之為「傳奇」，以「傳奇」稱明人戲曲作品而無疑義者可以說是由他開始的❷，而他的新舊傳奇的區別，實以崑山水磨調作為分野，因為從此明人傳奇才發展完成大別於宋元南戲的面貌，也因此，若以「新傳奇」為明人真正的「傳奇」，那麼「舊傳奇」就可以說是「新南戲」，實質上正是由宋元南戲過渡到明清傳奇的產物。

在呂氏《曲品》之後作《遠山堂曲品》的祁彪佳（一六０二—一六四五），其〈凡例〉首條云：

> 品中皆南詞，而《西廂》、《西遊》、《凌雲》三北曲何以入品？蓋以全記故也。全記皆入品，無論南北也。❷

可見祁氏《曲品》所著錄的，除《西廂》三種連本北劇外，都是「南詞」。今考其所謂「南詞」，實亦即呂氏所謂之「傳奇」，其〈凡例〉末條云：

> 姓字之下繫以傳奇，皆予所已見者。如顧道行之《風教編》，鄭虛舟之《大節》，皆以未見，故不敢雷同呂《品》。且有因傳奇湮沒，遂不得表著其姓字，可慨矣。是以旁搜廣羅，不啻饑渴。❷

❷ 呂天成《曲品》卷下云：「傳奇……括其門數，大約有六：一曰忠孝，一曰節義，一曰風情，一曰豪俠，一曰功名，一曰仙佛。元劇門類甚多，南戲止此矣。」（頁二二三）從上下文看，顯然傳奇、南戲無別。但此蓋因與元劇對舉，趁筆習慣所致，其全書言及「南戲」者僅此而已，不妨呂氏以「傳奇」稱明人長篇戲曲之意。而若再證以《曲品》卷上開首之語「自昔伶人傳習，樂府遞興。爨段初翻，院本繼出；金、元創名雜劇，國初演作傳奇。雜劇北音，傳奇南調……。」（頁二０九）更可明吾言之不誤。

❷ 〔明〕祁彪佳：《遠山堂曲品》，《中國古典戲曲論著集成》第六冊，頁七。

❷ 〔明〕祁彪佳：《遠山堂曲品》，頁八。

可見其書中所收的「南詞」都是「傳奇」，而考其內涵，全為明人之作，且包括呂氏之所謂「舊傳奇」與「新傳奇」。

其後高奕《新傳奇品》乃繼呂天成《曲品》而作，著錄明萬曆至清初二十七家二百零九種作品，不與《曲品》重複；而其逕稱「新傳奇」，亦顯然師法呂氏所作「傳奇」新舊之分野。至於《曲品》與《新傳奇品》間所附錄之《古人傳奇總目》以及清無名氏之《傳奇彙考標目》等，皆亦可見，自呂氏之後的明清戲曲家，以長篇戲曲為「傳奇」，已習焉自然了。

即此小結上論，如果要問什麼才叫做「傳奇」？那麼自呂天成以後的明清人，大抵以明代以來的長篇戲曲應之。然而如果就學術而言，實應以呂氏所謂之「新傳奇」，亦即用崑山水磨調來演唱的「傳奇」才算真正的傳奇，因為這樣的傳奇在體製格律上才真正由南戲蛻變完成為一新劇種；而「舊傳奇」實際上，不過是南戲過渡到傳奇的產物，體製格律未臻完整，且作品數量極有限，本身未成氣候，如援呂氏之例，則其對宋元戲文而言，其實可稱之為「新戲文」。因之，所謂「傳奇」，如就廣義而言，可包括呂氏之「舊傳奇」與「新傳奇」及其後晚明和清代的傳奇作品；如就狹義而言，則止限於呂氏之「新傳奇」及其後晚明和清代的傳奇作品。

二、對學者諸說之商榷

但是戲曲史家對於「戲文」和「傳奇」命義和分野的看法，卻頗為分歧。林鶴宜一九九一年六月所提出之博士論文《晚明戲曲劇種及聲腔研究》第三章〈晚明戲曲的刊行〉第二節〈晚明戲曲刊行的內容和形式〉❷中歸納了五種說法，二○○一年九月她又在《中國文哲研究集刊》第十九期發表〈從戲劇內涵的質變論戲文傳奇

的界說問題〉❷⑧一文，對此又有所補充，但約為四種說法，其五種說法如下：

1. 混同戲文、傳奇的名稱：見徐渭《南詞敘錄》、青木正兒《中國近世戲曲史·專門用語略說》❷⑨、周貽白《中國戲劇史》第五章〈明代傳奇〉第十四節〈南戲的復興與琵琶記〉❸⓪。

2. 戲文傳奇以「明初五大傳奇」為分野：王季烈《螾廬曲談》卷四〈餘論〉❸①、張師清徽（敬）《明清傳奇導論》第二編〈明清傳奇發展的特質〉❸②、朱承樸、曾慶全《明清傳奇概說》第二章〈發展概況〉❸③。

3. 戲文、傳奇判然二分，關鍵在崑劇的興起：錢南揚《戲文概論·源委第二》第四章〈三大聲腔的變化〉❸④、王永健《中國戲劇文學的瑰寶——明清傳奇》❸⑤、孫崇濤〈中國南戲研究之檢討〉❸⑥。

❷⑦ 林鶴宜：《晚明戲曲劇種及聲腔研究》（臺北：學海出版社，一九九四年），頁九二一九四。

❷⑧ 林鶴宜：〈從戲劇內涵的質變論戲文傳奇的界說問題——兼論湯顯祖戲曲的腔調〉，《中國文哲研究集刊》第一九期（二〇〇一年九月），頁一四七一一八一；後收入氏著：《規律與變異：明清戲曲學辨疑》（臺北：里仁書局，二〇〇三年），頁一七一六二。

❷⑨ 〔日〕青木正兒原著，王古魯譯著，蔡毅校訂：《中國近世戲曲史》（北京：中華書局，二〇一〇年），頁一七。

❸⓪ 周貽白：《中國戲劇史》（上海：中華書局，一九五三年），頁三二二一三二三。

❸① 王季烈：《螾廬曲談》（臺北：臺灣商務印書館，一九七一年據一九二八年石印本影印），卷四，頁四。

❸② 張敬：《明清傳奇導論》（臺北：臺灣東方書店，一九六一年），頁一一。

❸③ 朱承樸、曾慶全：《明清傳奇概說》（臺北：龍泉書屋，一九八七年），頁二○。

❸④ 錢南揚：《戲文概論》（上海：上海古籍出版社，一九八一年），頁四五一五七。

❸⑤ 王永健：《中國戲劇文學的瑰寶——明清傳奇》（南京：江蘇教育出版社，一九八九年），頁五。

❸⑥ 孫崇濤：〈中國南戲研究之檢討〉，《戲劇藝術》一九八七年第三期，頁一三一二五；收入氏著：《南戲論叢》（北京：

4.傳奇時代的開展，以崑腔和弋陽腔戲的興盛為標誌：張庚、郭漢城《中國戲曲通史》❸、徐扶明❸、林鶴宜《從戲劇內涵的質變論戲文傳奇的界說問題》。

5.「南戲或戲文，限於世代累積型的民間藝人集體創作，而以明清作家個人創作作為傳奇戲的藝術特徵和它的流行地區》❸。

而就筆者所見，則尚可補充第六說，即：

6.郭英德《明清傳奇史》南戲、傳奇分野之說，分見於第二章〈傳奇體製的確立〉、第三章〈崑腔新聲的崛起〉和第八章〈沈璟和吳江派〉第一節〈傳奇音樂體製的格律化〉❹。其「規範化的傳奇劇本體製」，從比較戲文到傳奇體製在題目、分齣、標目、分卷、齣數、開場、生旦家門、下場詩等方面之異同入手；又其語言風格從質樸古拙向典雅藻麗發展也是明顯現象。又明代晚期，崑山腔獨霸劇壇，吳江派領袖沈璟倡導傳奇音樂體製格律化，欲使傳奇創作有律法可循。

以上六說，若就廣義的「傳奇」而言，則皆言之成理；但如果欲建立狹義的「傳奇」觀念，則除第三說尚

中華書局，二〇〇一年)，頁四〇。

❸ 張庚、郭漢城：《中國戲曲通史》(北京：中國戲劇出版社，一九九二年)，頁四五三。

❸ 徐扶明言論見孫崇濤：〈關於「南戲」與「傳奇」的界說——致徐扶明先生〉，文末〈附徐扶明先生第二次來信〉《南戲論叢》，頁一三四─一三六。

❸ 徐朔方：〈南戲的藝術特徵和它的流行地區〉，收入劉念茲編：《南戲論集》(北京：中國戲劇出版社，一九八八年)，頁一一二─一二九，引文見頁二一。

❹ 郭英德：《明清傳奇史》(南京：江蘇古籍出版社，一九九九年)，頁三八─六四、六五─七六、一七四─一七九。

可取之外，都有觀念和本質上的問題存在。

其第一說，徐渭謂「（裴）鍘作《傳奇》，多言仙鬼事謠之，詞多對偶，借以為戲文之號，固然只是名詞上的改換……但此項稱謂，只限於書本上的寫法，演唱起來，似仍叫作南戲。」青木正兒簡單的說：「「戲文」、「南戲」並指「傳奇」。」[41] 周貽白也說：「明代稱南戲為傳奇，非唐之舊矣。」[42] 皆可見是在廣義的傳奇名義之下，與戲文的混淆。[43]

其第二說，王季烈謂「傳奇鼻祖，當首推《琵琶記》，蓋《荊》、《劉》、《殺》、《拜》雖有元四大傳奇之目，然《荊釵》為明寧獻王所撰，《殺狗》、《白兔》文詞庸劣，當是後人偽託之作，非元人手筆也。《幽閨》為元季施君美所作，然其所用曲牌，類多生僻，非後人所習用，是則確定傳奇體裁，為明以來南曲之正宗者，厥惟高則誠之《琵琶記》而已，則調傳奇實始於明初，無不可也。」[44] 張師清徽謂「到了明初，《拜月》、《琵琶》各戲便應運而生，於是走上了前人所謂的傳奇時代，……五大傳奇就是這一期的產物。」[45] 朱、曾二氏也說：「南戲和傳奇的分界點，是以《琵琶記》和《荊釵》、《白兔》、《拜月》、《殺狗》這「四大院本」的寫定傳世為標誌的。」[46] 所言雖有《琵琶記》與五大傳奇之別，但時代同在元末明初。若就狹義之傳奇而言，此時的戲文之蛻

[41]〔明〕徐渭：《南詞敘錄》，頁二四六。

[42]〔日〕青木正兒原著：王古魯譯著，蔡毅校訂：《中國近世戲曲史》，〈專門用語略說〉，頁一七。

[43] 周貽白：《中國戲劇史》，頁三三三。

[44] 王季烈：《螾廬曲談》，卷四，頁四。

[45] 張敬：《明清傳奇導論》（臺北：臺灣東方書店，一九六一年），頁一一。

[46] 朱承樸、曾慶全：《明清傳奇概說》（臺北：龍泉書屋，一九八七年），頁一一。

化過程，其文士化與北曲化雖已達相當程度，但均尚未完成，遑論崑山水磨調化。因之此時止能說是新戲文之開端，自不能說是傳奇的完成。但若就呂天成、高奕的觀念，也可以說是「舊傳奇」的起頭。

其第五說，徐扶明以民間藝人集體創作者為「南戲」，以明清作家個人創作者為「傳奇」，其實更未考察戲文演進的事實，因為戲文早在《宦門子弟錯立身》和《小孫屠》之中就已明顯有「文士化」的跡象，若此徐氏能稱之為「傳奇」乎！

其第四說最可注意，執此說的始祖張庚並未說明戲文與傳奇的分別，只提出一個概念：「新興的崑山腔和弋陽諸腔戲，繼承了南戲的傳統，又吸收了北雜劇的成果，在戲曲演出舞臺上，開創了以南曲為主的傳奇時代。」而徐扶明的看法則見於他和孫崇濤來往討論的書信中，孫氏將二人信件結為一篇文章，題作〈關於「南戲」與「傳奇」的界說——致徐扶明先生〉發表在《戲曲研究》第二十九輯，其所附徐氏回信，謂《琵琶》、《荊》、《劉》、《拜》、《殺》，事實都是南戲，《琵琶》也不能算作「傳奇的先聲」。[48]傳統說法，呂天成《曲品》把《浣紗記》搬上舞臺作為明傳奇的開端，錢南揚也是如此主張。他認為這種說法很難教人苟同，因為他們只承認崑山腔，而把海鹽腔、弋陽腔的作品，排斥在傳奇之外，但觀《金瓶梅》，海鹽腔演傳奇，實早於崑山腔。

徐氏又說：

我看，傳奇的開端，其時期，可能在成化至正德年間；到嘉靖，傳奇已入盛期。自明初至成化、正德年

[47] 張庚、郭漢城：《中國戲曲通史》（臺北：大鴻圖書，本書由中國戲劇出版社授權出版，一九九八年），上冊，第三編〈崑山腔與弋陽諸腔戲〉，第一章〈綜述〉，頁四七五。

[48] 徐扶明言論見孫崇濤：〈關於「南戲」與「傳奇」的界說——致徐扶明先生第二次來信〉，《南戲論叢》，頁一三四—一三六，引文見頁一三五。

間，可以視為南戲向傳奇的演進期，但不應「歸入廣義的南戲歷史範疇」。過渡時期，乃是兩不屬，承上

啟下。我是把這個過渡時期，作為明傳奇的準備時期，為傳奇的興起準備好了條件。[49]

由徐氏之話看來，顯然不承認「崑山腔」是作為「傳奇」的要件之一，而是應當包括海鹽腔和弋陽腔的。關

於這個問題，我們稍作討論。

徐渭成書於嘉靖己未（三十八年，一五五九）夏六月望的《南詞敘錄》云：

今唱家稱「弋陽腔」，則出於江西，兩京、湖南、閩、廣用之；稱「餘姚腔」者，出於會稽（今紹興），

常（常州，今武進）、潤（潤州，今丹徒）、池（池州，今貴池）、太（太平，今當塗）、揚（揚州，今江

都）、徐（徐州，今銅山）用之；稱「海鹽腔」者，嘉（今嘉興）、湖（湖州，今吳興）、溫（溫州，今永

嘉）、台（台州，今臨海）用之。惟崑山腔止行於吳中，流麗悠遠，出乎三腔之上，聽之最足蕩人，妓女

尤妙此。如宋之嘌唱，即舊聲而加以泛、豔者也。[50]

可見嘉靖間「唱家」有「弋陽」、「餘姚」、「海鹽」、「崑山」四腔，而「流麗悠遠，出乎三腔之上，聽之最足蕩

人，妓女尤妙此」的「崑山腔」，應當就是經魏良輔等人改良後的「水磨調」。楊慎《丹鉛總錄》卷一四〈北曲〉

條云：

近日多尚海鹽南曲，士夫稟心房之精，從婉變之習者，風靡如一。甚者北土亦移而耽之，更數十百年北

曲亦失傳矣。[51]

[49] 孫崇濤：〈關於「南戲」與「傳奇」的界說——致徐扶明先生〉文末〈附徐扶明先生第二次來信〉，《南戲論叢》，頁一三五。

[50] 〔明〕徐渭：《南詞敘錄》，頁二四二。

此條又見楊氏《詞品》卷一，明刊本《丹鉛總錄》有嘉靖三十三年（一五五四）梁佐序，也可見在「水磨調」

之前，士大夫最崇尚「海鹽腔」。雖然「海鹽腔」一直被當作「南戲」的腔調，但卻在「水磨調」盛行後就一蹶

不振。請看下面兩條資料。《金瓶梅》第六十三回李瓶兒首七晚演的戲：

叫了一起海鹽子弟搬演戲文。……下邊戲子打動鑼鼓，搬演的是「韋皋、玉簫女兩世姻緣」《玉環記》。❺❷

又顧起元（一五六五—一六二八）《客座贅語》卷九〈戲劇〉條云：

南都萬曆以前，公侯與縉紳及富家，凡有讌會，小集多用散樂，或三四人，或多人，唱大套北曲。……

若大席，則用教坊打院本，乃北曲大四套者。……後乃變而用南唱：歌者祇用一小拍板，或以扇子代之；

間有用鼓板者。今則吳人益以洞簫及月琴，聲調屢變，益發悽惋，聽者殆欲墮淚矣。大會則用南戲，其

始止二腔，一為弋陽，一為海鹽。弋陽則錯用鄉語，四方士客喜閱之；海鹽多官話，兩京人用之。後則

又有四平，乃稍變弋陽，而令人可通者。今又有崑山，較海鹽又為清柔而婉折，一字之長，延至數息。

士大夫稟心房之精，靡然從好，見海鹽等腔，已白日欲睡，至院本北曲，不啻吹籟擊缶，甚且厭而唾之

矣。❺❸

由這兩條記載可見：《金瓶梅》所處時代的嘉靖年間，乃至顧起元所謂的萬曆以後，弋陽腔和海鹽腔都被當作

是南戲所屬的腔調，徐扶明先生卻要把弋陽和海鹽二腔包括在「傳奇」之中，但顧起元的一段話很重要，他以

❺❶ 〔明〕楊慎：《丹鉛總錄》，收入《景印文淵閣四庫全書》第八五五冊（臺北：臺灣商務印書館，一九八三年），頁四九
四。

❺❷ 〔明〕蘭陵笑笑生著，陶慕寧校注：《金瓶梅詞話》（北京：人民文學出版社，二○○○年），頁八九二。

❺❸ 〔明〕顧起元：《客座贅語》（北京：中華書局，一九八七年），卷九，「戲劇」條，頁三○三。

「讌會小集大會」公侯縉紳富家「以樂侑酒」的好尚，說明了南北曲和南戲北劇諸腔的消長，很顯然的海鹽、弋陽在南戲中是盛於「其始」的萬曆之前，而「今」之崑山腔崛起的萬曆之後，海鹽已令人「白日欲睡」了，而弋陽也蛻變為四平腔了。所以海鹽和弋陽二腔，其實是無法與於萬曆以後的「傳奇」的。雖然顧氏仍稱崑腔戲曲為「南戲」，但事實上此時之「南戲」已為「三化」後之「傳奇」。也因此，徐扶明先生對於南戲、傳奇推移轉變時間的劃分，便連帶的有了問題。試想如以所謂的「嘉靖，傳奇已入盛期」的說法，將如何解釋嘉靖間魏良輔等人始改良崑山腔成功為水磨調，而海鹽腔隨之大為衰落的現象呢？因為我們知道，所謂「傳奇」作品，就明代而言，是在萬曆之後才真正「蔚為大國」的；所以萬曆以後逐漸銷聲匿跡的海鹽腔和從而變調轉聲的弋陽腔，其實難以與於「傳奇」之林。

其第六說之郭英德，乍看之下其「文士化」與「崑山化」，名目類同本人「三化說」之二化說。但他認為「把傳奇的誕辰定在明嘉靖年間，頗有見地，但以崑腔為傳奇內涵，卻難以自圓其說」，因為「傳奇是一種文學體製規範化和音樂體製格律化的長篇戲曲劇本。對於傳奇劇本來說，聲腔並不占主導地位，大多數傳奇劇本都可以由諸腔『改調歌之』」。**[54]** 郭氏雖沒有明白主張狹義的傳奇應包括弋陽諸腔，但他說傳奇劇本都可以由諸腔改調歌之；此種現象若就戲文而言，這也是上文我們強調的體製劇種與腔調之間的關係；只是若就萬曆以後的腔調而言，就不能作如是說，因為：誠如上文考述，萬曆以後，崑腔已水磨調化，海鹽腔已消失，弋陽腔與餘姚腔已轉變為四平、青陽等腔；而若站在「傳奇是一種文學體製規範化和音樂體製格律化」的觀點來衡量，那麼只有崑山水磨調能促使如此，而徽池、青陽等弋陽腔（或餘姚腔）的衍派，則由於大量運用滾調

第壹章　戲文和傳奇之分野及其質變歷程

[54] 郭英德：《明清傳奇史》，頁二一一—二一二。

滾唱的結果，使得戲文的體製規律遭到嚴重的破壞，甚者破解曲牌體而為板腔體；像這樣的腔調焉能用來歌唱「文學體製規範化和音樂體製格律化」的「傳奇」？也就是說這時的「傳奇」，只有崑山水磨調來歌唱它，其他的腔調都不適合了，所以「崑山水磨調」自然也應當包括在「傳奇」的成分之中。至於崑山水磨調可以歌唱《玉茗堂四夢》，這就好像它也可以用來歌唱《琵琶記》乃至北曲雜劇一般，不足為奇。而若論湯氏諸劇，其體製規律恐怕尚未嚴謹到如《浣紗》一般，所以被批評得很厲害，說是「拗折天下人嗓子」，就這一點而言，若以嚴格的尺度來衡量，湯氏諸劇應當還屬於「新南戲」的範圍；只是因湯氏作品文學性出類拔萃，也能被崑山水磨調用來歌唱，所以一般也視之為「傳奇」。

最近林鶴宜所持的觀點，主要是：「在學術上，所以捨棄『戲文』，替代以『傳奇』，根本的原則，必須是戲文發生了質變，新的物事從中蛻生，進入了戲劇發展的新階段，甚至開創了新的局面。」「弋陽腔的『質變』是朝著「本無宮調，亦罕節奏」的方向行進的。對於戲文『自有類輩』的組織規範，不僅無所增進，反而由於文詞和音樂高度的隨意性，逐漸解構這些規律。並且在解構之後，建立了新的法則，成就別樹一幟的藝術風格。」「弋陽腔在聲腔結構上種種不同於戲文的發展，可以說，更確切地將鄉野與城市風格區隔開來，以適於應廣場草臺的表現手段，完成了內在的『質變』，一舉將城市之外的廣大領土納入它施展、流行的版圖。」

林鶴宜的基本觀念是贊成孫崇濤的「質變」說，而因為弋陽腔和崑山腔都對戲文產生質變，所以其新劇種之所謂「傳奇」應該包括崑腔和弋腔在內。但是她忽略了一點，那就是以崑山水磨調歌唱的「傳奇」，其體製規律是在戲文的母體基礎上汲取北曲雜劇的滋養而逐次豐富謹嚴起來的，其文學藝術也是在戲文的俚俗之上，經

❺ 林鶴宜：〈從戲劇內涵的質變論戲文傳奇的界說問題──兼論湯顯祖戲曲的腔調〉，《規律與變異：明清戲曲學辨疑》，頁二六、四〇、四二—四三。

文人慢慢琢磨而提升而典雅起來的，它雖然終於成就為最優雅的文學和最精緻的藝術的綜合體，但其演進歷程是歷歷可數的，其母體無論如何也宛然可睹，所以這種由戲文歷經文士化、北曲化、崑山水磨調化三化而後所產生的新劇種，呂天成便把它叫做「新傳奇」，也就是我們所謂的狹義「傳奇」，為今日戲曲史上繼戲文之後的新劇種。至於用弋陽諸腔來歌唱的戲文，其文學俚俗依然，其體製規律更被破壞得面目全非，最後連起碼的「本然」亦無從尋覓。也就是說其「質變」是完全的蛻化，它與其說是一種進化現象，不如說是一種破解現象。而這一種「破解」後產生的新劇種，明人根本不視之為「傳奇」，如果只因為它也是由戲文「質變」而產生的新劇種，就非把它也叫做「傳奇」不可，那麼徐扶明既已認為傳奇應當也包括海鹽腔；而錢南揚在他的《戲文概論》裡，更認為破解戲文格律的「滾調」是由餘姚腔發展出來的青陽腔；若就鶴宜的看法，是否傳奇也要把「餘姚腔」包括在內呢？如此一來，所謂「傳奇」，就應當包括南戲四大聲腔在內了。但可別忘了，海鹽腔早在嘉靖之後就不振而消失，弋陽、餘姚二腔也轉化為四平、青陽等腔；它們在崑山水磨調大盛的萬曆以後都不是消失就蛻變了，又如何能與水磨調來爭唱傳奇呢！因此，我始終主張由戲文經三化而完成的「傳奇」才是戲文的嫡派；而經由弋陽諸腔等所破解產生的新劇種，雖也是一新的體製劇種，但以其與極為謹嚴的「傳奇」這一體製劇種差別甚大，因之，則逕以其腔名之而為腔調劇種可矣！無須再與於體製劇種之中，以避免使「傳奇」混淆名義。

三、錢、王、孫三氏之說與著者之三化說

上文提到的第三說包括錢南揚、王永健、孫崇濤和著者的看法。錢南揚謂「崑山腔劇本的創作和文獻的記

錄，流傳下來的獨多，蔚為大國。所以一般習慣，把它從戲文中劃分出來，稱為明、清傳奇，另成一個部門去研究它。」❺❻王永健謂「明清傳奇」……由於它主要是依照崑山腔新聲的格律和排場演唱的，故又可稱之為『崑曲傳奇』。」❺❼孫崇濤的觀點是：

南戲，作為一個特定的歷史概念，我認為應該是指「溫州雜劇」及其流布各地繁衍的同類性質的民間戲曲，而非南宋戲劇的總稱，更非南方戲曲的通稱。它的歷史下限，應視作品已否發生了質變而定。這裡有兩種可供選擇的作為年代下限作品標誌的建議：一是把《琵琶記》作為戲文的終結、傳奇的先聲，這樣，南戲歷史止限於宋元兩季；二是根據傳統說法，梁辰魚《浣紗記》出，始把崑山腔搬上戲曲舞臺，是為明傳奇的開端，這樣就可以把明初至嘉靖這一時期，視作南戲向傳奇的演進期，歸入廣義的南戲歷史範疇。❺❽

以上三氏之說，錢氏和王氏都以狹義的傳奇，除了應具備其由戲文演進而來的嚴謹的體製規律之外，更必須用魏良輔等人改良後的崑山水磨調來演唱，才算是名副其實。孫氏之說雖對南戲諸名稱的義涵未盡明確，但觀點頗為明達，尤其以「質變」作為論斷的基礎最可注意。但若以《琵琶記》為南戲的終結、傳奇的先聲，雖符合明人對「傳奇」的看法，但其「質變」則止於「北曲化」與「文士化」，尚未全部完成；且明初劇壇相當沉寂，十六子都是由元入明的北雜劇作家，宣德間，雜劇作者只有周、寧二王，英宗正統四年（一四三九）周憲王去世後，直到憲宗成化末（一四八七）五十年間，北劇沒有一個有名氏的作家，就是南戲也只有一位作《五倫全

❺❻ 錢南揚：《戲文概論·源委第二》，第四章第二節《海鹽腔到崑山腔》，頁五七。

❺❼ 王永健：《中國戲劇文學的瑰寶——明清傳奇》，頁五。

❺❽ 孫崇濤：《中國南戲研究之檢討》，《南戲論叢》，頁四○。

備記」的丘濬；若此，倘以《琵琶記》為傳奇之祖，豈不在明初百年間後繼無人？所以還是持孫氏之所謂「傳統說法」較為允當。因為《浣紗記》「二化」之外又加上「崑腔化」，而且從此「蔚為大國」，所謂「傳奇」才算真正的完成。

至於著者的「三化說」，於課堂上講授起碼已二十幾年❺❾，而著之文字，則直到寫作《論說「戲曲劇種」》，其說云：

鄙意以為，南戲蛻變為傳奇，並非一朝一夕之事，而是經過長期的演進。其演進大抵是，首先南戲在元代已有「北曲化」的現象，《永樂大典戲文三種》的《小孫屠》可以為證，其後明正德以前之南戲《趙氏孤兒記》、《尋親記》、《琵琶記》、《香囊記》、《三元記》等僅用北隻曲，《精忠記》、《繡襦記》已見合套，《千金記》、《投筆記》則始見北套。❻⓿及至所謂「傳奇」成立，以南曲為主而雜入北隻曲、合腔，或合套、北套獨立成齣便成

❺❾ 如我的學生王安祈、林鶴宜等都聽過。她們現在都是頗負盛名的大學教授。

❻⓿ 錢南揚《永樂大典戲文三種校注》本《小孫屠》第七出套式為：北曲【一枝花】、【梁州第七】、【黃鍾尾】，此北套由末色獨唱。第九出其中一場套式為：北曲【新水令】、南曲【風入松】、北曲【折桂令】、南曲【風入松】、北曲【水仙子】、南曲【犯袞】、北曲【雁兒落】、南曲【風入松】、北曲【得勝令】，此合套無尾聲，由旦腳獨唱。第十四出其中一場套式為：北曲【端正好】、南曲【錦纏道】、北曲【脫布衫】、南曲【刷子序】，此合套無尾聲，由末色獨唱。第十八出套式為：【高陽臺】、【山坡羊】、北曲【後庭花】、【水紅花】、北曲【折桂令】，此合腔由梅香獨唱。第十九出套式為：【北新水令】、南【鎖南枝】、南【香柳娘】、【花兒】，末唱合套、旦唱【花兒】。
《小孫屠》戲文，凌景埏考證為元人蕭德祥所作，見其《南戲與北劇之交化》一文，收入凌氏與謝伯陽校注：《諸宮調兩種》（濟南：齊魯書社，一九八八年），附《擷芬室文存》，頁三○五—三四一。凌氏文中有云：「今得見明早期的傳

為「體製規律」。

其次南戲在元代《宦門子弟錯立身》和《小孫屠》已有「文士化」之跡象，到了元末明初由高明《琵琶記》更可見明顯的「文士化」現象。蓋戲曲一入文人手中，就會沾染文人作文的氣息，其佳妙者尚能如《琵琶》琢句工巧、使事俊美；其庸劣者便如《龍泉》、《五倫》之腐爛，《玉玦》、《玉合》之晦澀。而南戲「文士化」以後既已如此，「傳奇」乃繼承此特色而不稍衰。 ❻

奇，則為成化、弘治、正德間作品，如邵文明《香囊記》、姚茂良《精忠記》、沈采《千金記》、丘濬《投筆記》、薛近兗《繡襦記》、沈受先《三元記》諸本，均有北曲。內中《香囊》、《三元》僅偶用單支北詞；《精忠》、《繡襦》中已見合套，然全本各只一齣，還不見整套北曲戲。《千金》及《投筆》中始見北套。因知明早期之傳奇，雖然已由合腔進而為合套，單支北詞進而為整套北曲，僅偶一用之。《千金》五十折中亦大都僅雜一二齣北套。玉茗堂《四夢》，北曲較多，然北套最多之《邯鄲記》，三十折中亦只五套。《長生殿》五十折中北套有七折，清代傳奇中亦屬少見的。故傳奇仍以南曲為主，北曲僅其附庸而已。」（頁三〇九—三一〇）按成化以前南戲《趙氏孤兒記》第一三出有【北端正好】、【北儻秀才】二支，第四三出有【北川撥棹】一支。《尋親記》第三一出有【北叨叨令】一支，第一五出有【北混江龍】。成化以後之《精忠記》第二五齣《告奠》、《繡襦》第二六齣《責善則離》，皆用【北新水令】、【南步步嬌】全套。《繡襦記》第一一齣《面諷背違》疊用【北寄生草】和【南解三酲】。《投筆記》環翠樓鈔本第二六齣用【北雙調新水令】套。《千金記》第二三齣《北迫》亦用【新水令】套。凡此皆可見「南曲戲文」「北曲化」之現象。

何良俊《曲論》：「《拜月亭》是元人施君美所撰……余謂其高出於《琵琶記》遠甚，蓋其才藻雖不及高，然終是當行。」（頁一二）王世貞《曲藻》：「則誠所以冠絕諸劇者，不唯其琢句之工，使事之美而已……。」又云：「《香囊》近雅而不動人，《五倫全備》是文莊元老大儒之作，不免腐爛。」（《中國古典戲曲論著集成》第四冊，頁三三一—三四）徐復祚《曲論》謂：「即今《琵琶》之傳，豈傳其事與人哉？傳其詞耳。……（其詞）富豔則春花馥郁，目眩神

其三南戲至明嘉隆間梁辰魚《浣紗記》用水磨調演唱而開始「崑腔化」。同時作家也運用這種「時調」到他們的劇作中來，如汪廷訥（約一五六九─一六二八後）《獅吼記》、張鳳翼《紅拂記》、高濂《玉簪記》等⑥②，其後不止「傳奇」，連「南戲」也用水磨調來演唱了。⑥③

⑥②
驚……。」（頁二三四）又云：「《香囊》以詩語作曲，處處如煙花風柳。……《龍泉記》、《五倫全備》，純是措大書袋子語，陳腐臭爛，令人嘔穢。」（頁二三六）又云：「鄭虛舟（若庸），余見其所作《玉玦記》手筆，凡用僻事，往往自為拈出。……此記極為今學士所賞，佳句故自不乏，……獨其好填塞故事，未免開餖飣之門，闒堆垛之境，不復知詞中本色為何物。」（頁二三七）又云：「梅禹金，宣城人，作為《玉合記》，士林爭購之，紙為之貴。曾寄余，余讀之，不解也。……（傳奇之澀）濫觴於虛舟，決堤於禹金，至近日之《笠篨》而滔滔極矣。」（頁二三七─二三八）凡此皆可見戲曲一入文人手中，其「文士化」之現象，其佳者講求詞華，其劣者則使事用典乃至於晦澀矣。

《崑新兩縣續修合志》卷三〇〈文苑一〉記梁辰魚生平，有云：「尤善度曲，得魏良輔之傳，轉喉發響，聲出金石。」收入《中國方志叢書‧華中地方》第一九冊（臺北：成文出版社，一九七〇年），頁五二三三。又焦循《劇說》卷二引《蝸亭雜訂》云：「梁伯龍風流自賞，……豔歌清引，傳播戚里間。……歌兒、舞女，不見伯龍，自以為不祥也。其教人度曲，設大案，西向坐，序列左右。所作《浣紗記》，至傳海外，然止此不復續筆。」《中國古典戲曲論著集成》第八冊，頁一一七）綜此二段資料，加上呂天成《曲品》以《浣紗記》為「新傳奇」之始，因此推測梁伯龍始用魏良輔改良成功之「崑山水磨調」歌唱《浣紗記》，而胡忌、劉致中《崑劇發展史》第二章〈崑劇的興起〉推證《浣紗記》當約成於一五六六─一五七一年間（嘉靖四十五年至隆慶五年）；見胡忌、劉致中：《崑劇發展史》（北京：中華書局，二〇一二年），頁四四。再考《八能奏錦》一書，卷末附記「皇明萬曆新歲愛日堂蔡正河梓行」，則為萬曆元年（一五七三）刊刻，其卷首有「鼎雕崑池新調樂府八能奏錦」之總題，顯然為崑山腔與餘姚腔（池州為餘姚腔流行之區域）合刊之選本，而其所選崑劇除《浣紗》外，尚有《獅吼記》、《紅拂記》、《玉簪記》等三種。《八能奏錦》，見王秋桂主編：《善本戲曲叢刊》第一輯（臺北：臺灣學生書局，一九八四年），卷首頁一〇、卷末附記頁一〇二一。

也就是說，南戲在「北曲化」、「文士化」、「崑曲化」三化之後，乃集南北曲之所長，提升文學地位、增進歌唱藝術，而成為精緻的文學和藝術，使得士大夫趨之若鶩，誠如錢南揚所云，劇本的記錄和流傳下來的獨多，蔚成大國而被稱為「傳奇」。[64]

著者所謂的「三化說」，其實也在說明戲文經過「三化」的質變，乃成為傳奇。對此「質變」的情況，孫崇濤在〈關於「南戲」與「傳奇」的界說〉中有更詳細的說明：

腳色扮演方面，明初南戲基本上維持宋元南戲「生旦淨末丑外貼」的七種腳色體製，行當不足，採用「改扮」、「倒扮」補充。明傳奇開始衝破這個體製，最初從「生旦為主」中，分化出「小生」與「小旦」之類。南戲採用「一腳承包制」。所謂「一腳承包制」，即同屬一種腳色的劇中許多人物，由一個演員承包到底，故而它的同場戲中，絕不可能出現如兩淨、兩丑等腳對戲的。傳奇開始改變這種情況，尤其是後

[63] 凌濛初《南音三籟》戲曲上卷，〈中呂〉所收《拜月亭·奇逢》【古輪臺】處批注云：「此曲本急調，觀他本用此者可見。施君美用之于此，正以見逃奔倥傯之狀。今人皆以細腔唱之，恐失其旨。然至第二曲，又不得不急矣。」（頁五五五）【撲燈蛾】處批註云：「自親」正對下「他人」，音律甚協，有何不通？而今人必加一妹字，遂失調矣。」（頁五五六）以及戲曲下卷〈越調〉收入《尋母記》【綿搭絮】處批註云：「詞隱生旦『此本調也，今人只知唱《南西廂記》』及《浣紗記》新體，遂謂此體難唱，謬矣。」（頁七〇三）同卷《南西廂·閨怨》【綿搭絮】批註云：「此曲比前曲，止在第一句增二字，第三句增一字，時唱者且于首句四字下打截板，遂少異耳。亦無大不合也。」（頁七〇三）參見胡忌、劉致中：《崑劇發展史》，頁四五之腳注①。所引批注原文與頁碼，見〔明〕凌濛初輯：《南音三籟》，收入王秋桂主編：《善本戲曲叢刊》第四輯（臺北：臺灣學生書局，一九八七年據明末刊本配補清康熙增訂本影印），戲曲上卷，〈中呂宮〉，頁五五五、五五六；戲曲下卷，〈越調〉，頁七〇三。

[64] 曾永義：〈論說「戲曲劇種」〉，《論說戲曲》，頁二五五─二五八。

期的傳奇。戲文一般不分齣，傳奇不但分齣，而且（劇本）標齣目；戲文文辭近「俗」，傳奇文辭趨「雅」；南戲聲律相對寬，傳奇聲律相對嚴；南戲曲牌聯套短而鬆，傳奇曲牌聯套長而嚴（不包括文人創作改編的《琵琶記》戲文在內）；南戲演出，場次可變性大，傳奇演出，場次相對固定；南戲開場一般繁縟，傳奇開場似較簡潔；南戲分場，純以腳色登場斷續形式為界，傳奇分齣，間爾考慮劇情關目段落；南戲更重生、旦主唱，傳奇稍趨攤派；南戲賓白重「韻」，傳奇賓白好「對」；南戲「落詩」往往可有可無，傳奇「落詩」一般不可缺少⋯⋯等等。㉟

據此可見，即使「明初南戲」與嘉靖後的「明傳奇」，在體製格律乃至搬演形式上，都有如此許多的不同，所以其間應作「分野」是較為合理的。孫氏後來對於「南戲賓白重韻，傳奇賓白重對」，作了這樣的說明：「南戲賓白喜用帶韻的詩體或散體文，傳奇賓白好用對仗的駢體與賦體文。」㊱這裡要稍作修正和補充的是：「戲文近俗」，那是一般性而言的，尤其是宋元戲文；如果是明初百年間的戲文，如前文所云，有好些已充分的「文士化」，已經夠「雅」了，而傳奇的「雅」，正是繼此而來。其次在曲牌聯套方面，戲文喜歡同調重頭，傳奇才多採異調聯綴，且傳奇因為崑腔水磨調化的緣故更趨謹嚴，乃至一字一韻均不可含糊，字講頭腹尾，韻考開合洪細，也就是說整個體製規律務求達到精緻化和藝術化的境地。

㉟　孫崇濤：〈關於「南戲」與「傳奇」的界說〉，《南戲論叢》，頁一三○。

㊱　孫崇濤：〈關於「南戲」與「傳奇」的界說〉，《南戲論叢》，頁一三一。

四、從關目、腳色、套式看戲文之質變歷程

從戲文到傳奇演化質變的現象，除了著者和孫氏的概括陳述外，像錢南揚在《戲文概論·形式第五》中，也從題目、段落、開場與場次、宮調、曲牌、套數等多方面有所提及，但偏重在戲文方面，若較諸許子漢《明傳奇排場三要素發展歷程之研究》一書，實有所不及，因之本章就許氏之書論戲文質變而為傳奇之歷程。

一九九七年六月著者所指導的臺大中文研究所博士班學生許子漢以《明傳奇排場三要素發展歷程之研究》❻❼取得學位。子漢的研究，對戲文到傳奇的質變提供了非常明確的說明。他將宋元戲文至清初傳奇分為五個時期：

1. 宋元至明初：以宋元舊編為範圍，今日尚見十三種作品。

2. 明成化至嘉靖前期：最早之作家為丘濬之《五倫全備記》等及邵璨《香囊記》，其他尚有姚茂良等八作家，計作家十人，作品廿二種。

3. 《浣紗》起至臨川、吳江興起之萬曆中葉：有作家梁辰魚等七人，作品十七種。

4. 湯、沈之後至天啟、崇禎間：有作家湯、沈等四十八人，作品八十三種。

5. 明崇禎以迄清初：有作家馮夢龍等二十三人，作品五十二種。❻❽

子漢就是運用這知名作家八十九人、作品二百零七種來考察傳奇排場三要素的發展歷程。所謂排場三要素即指

❻❼ 許子漢：《明傳奇排場三要素發展歷程之研究》（臺北：國立臺灣大學中國文學研究所博士論文，一九九七年）。後收入《國立臺灣大學文史叢刊》（臺北：國立臺灣大學出版委員會，一九九九年），全書六五三頁。

❻❽ 見許子漢：《明傳奇排場三要素發展歷程之研究》，頁六一八。

關目、腳色、套式。茲據子漢之書，依此三要素錄其要義，以觀從戲文到傳奇成立時質變之歷程與現象。因之，只錄其前三期：

(一)關目之運用

在全本關目的安排方面，可以將情節線分為四種：主情節線、次情節線、反面情節線、武鬧情節線等。主情節線決定情節的主幹，又有一生一旦、一生二旦、二生一旦、二生二旦等四種類型，其中前二者較早出現，二生一旦始盛於第二期，二生二旦則至第三期才被普遍使用。

反面情節線在第一期即已成立，與主情節線構成全本關目結構的主要部分。武鬧情節線成立於第二期，在關目結構中加入了表演的部分，與主情節線、反面情節線形成完整的關目結構。次情節線則成立於第三期，配合主情節線二生二旦類型的成立，使整個情節結構達到最豐富的地步。

單場關目的類型則可依情節與表演這兩個要素的組合情形，區分為三種。一般常見的為二者兼具的型態，而此類又可分為同場之中情節與表演結合或分離的兩類；其次為偏重於表演的一類，稱「表演性關目」；其次為偏重於情節，而幾無表演的一類，稱「情節性關目」。

透過對襲用關目的演變的觀察，可以發現，上述單場關目的第一類型，即情節與表演兼具的類型，自第二、三期起，即有使情節與表演更加結合，並使二者更加豐富的調整趨勢。而偏重其一的「表演性關目」與「情節性關目」，則有漸漸減少使用的傾向。

由上述單場關目的調整及興替現象，可以解釋為作家對關目之中，情節與表演這兩要素的體認愈加確切，並採取更為高明的手法來融合二者，避免徒為交代情節而製作沒有演出效果的場面，也減少徒為表演卻與情節

脫離的演出。此應為編劇觀念與手法的一大進步。

(二) 腳色名目之演變

第一期：七腳戲的時代

在第一期所包含的十三種作品、十九本劇本中，可以確定為年代較早之本皆只用了七種腳色，即生、旦、淨、末、丑、貼、外等七色。這些劇本包含了《張協狀元》、《小孫屠》、《錯立身》❻❾、《琵琶》（陸鈔本及汲古閣本皆然）、宣德寫本《金釵記》。

影鈔本《荊釵記》、成化本《白兔記》與《趙氏孤兒》則於此七腳之外，另用「小外」一目。此小外所扮之人物於汲古閣本之《荊釵》、《白兔》與《八義記》中均改為小生扮演，可見此時小外並非新的腳色專稱，而是後來小生的前身，此時仍屬發展之中，並未定型。故「小外」之名只是因腳色不足，另添一外而已。基本上，這三本劇本仍是使用了七種腳色。

由《荊釵》與《白兔》的版本比較，亦可以推知其實《荊》、《劉》、《拜》、《殺》四部作品應該都只用了七種腳色，今日所見諸本，因為明人改動之本，故而多出小生、老旦、小旦諸目。汲古閣本之《荊釵》中用老旦扮王十朋之母，貼扮錢安撫之妻，而影鈔本則以貼扮王母，錢妻則註為「夫」，明顯的，這是汲古閣本改動了原來的腳色。

《白兔》之富春堂本與成化本皆未用老旦，獨汲古閣本用之扮李太公之妻，且第七齣之李太婆上場時仍註

❻❾《小孫屠》、《錯立身》二劇因並非全本，故只見五種腳色。

貼，此恐非一時無心之誤刻，乃由貼改成老旦未能盡改之殘跡。汲本之小旦所扮之岳秀英，其他二本亦皆由貼扮，可見原亦由貼所扮。

《拜月》之世德堂本雖有小生，但僅見於最後一折（四十三折），扮陀滿興福，之前陀滿興福上場計十一折，皆由外扮，為外最主要扮飾之人物。劇末因與王尚書同時上場，二人皆由外扮，故而後人將其一改為小生，改動痕跡顯然。至汲古閣本則將陀滿興福一腳，徹頭徹尾改由小生扮演。至於汲本之老旦於世本中則作「夫」，小旦則為「貼」，汲本經改動後反無貼一腳，此應為後期劇本才有之現象。

《殺狗》今除汲古閣本外，未見他本可以比對，但所用腳色僅較七腳多一小生，此一小生由末或外改動而來，應為可信。

《周尋親》雖用小生、老旦，但同屬汲古閣之刻本，則可與上述之例並觀。《黃尋親》與《牧羊》則為不可信之本，二者皆為時代不明之抄本，且《黃尋親》於套式上亦多有違反早期用套規律之情形，故此作內容不足為此期討論之材料。

最後討論「雜」與「眾」的問題。在劇本中標「眾」之處，可能有兩種情況，一為在場多種腳色共同之稱，二為「雜」之複數。雜在此期應仍未出現，所見幾本皆為後出或不可信之本，可信之舊本皆未有雜或眾之名目，可知若有所見，當為後人所改寫。

第二期：腳色分化的開始

本期的發展，第一為小生的分化確立，第二為老旦與小旦的出現。

❼ 之所以可能由末改動而來，是因為同樣演出兄弟故事之《小孫屠》，孫二即由末扮，故《殺狗》之孫榮亦可能原由末所扮。

在第一期中已可見到生行與旦行分化的必要，有許多劇作使用了「小外」與「夫」等暫時名稱來稱呼尚未定型的新腳色，本期則為這些新腳色找到了名字。

先看小生一腳。在本期廿一本劇作中，十四本有小生之名，《雙忠記》無小生，但有貼生，其實與小生同，其餘四本中，有兩本是既無小生，亦無小外，可見為劇情本來就不須多一生行腳色之故。有小外而無小生者只有兩本：《寶劍》與《姜詩躍鯉記》。由此可知，小生於此期已為一普通之固定名稱。

其次看旦行的發展。用老旦者有八，有「夫」而無老旦者有三，在這十一本中，同時用了小旦的有五本，其中《精忠記》並無旦，《連環記》、《玉環記》無貼，合計旦行仍是三目，僅《斷髮》與《明珠》是旦、貼、老旦、小旦四目俱全。而用了小旦的劇本有九，除上述五本兼用老旦（或夫）者，僅《馮三元》多出小貼一目，其他旦行亦皆不超過三目。[71] 由此可以看出旦行中老旦或小旦固然已經出現，但仍未十分固定，與貼形成互動的替代關係，有些劇本以貼扮老旦型之人物，則無老旦，而有小旦；相對的，若有老旦或夫之腳色，則貼或小旦則擇其一用之，加上原有的旦，則旦行總數仍多為三。

其次，末、淨、丑行皆有一、二例用兩目者，其中《金丸》為一不可信之本[72]，故其用副淨亦未可信為此期用法。其他如《馮三元》用小末，《連環》用副淨，《寶劍》用貼淨、貼丑，皆為孤例，若非後人改動，則屬定型的新腳色，本期則為這些新腳色來看。

❼❶ 《寶劍》旦行亦用四，有老貼旦二目，但此腳僅於第三齣上場一次，扮演高朋之母，其後便不再出現，高母也未再上過場。該齣老旦與貼均未上場，其實可以用老旦或貼扮演高母，或者「老貼旦」即為老旦之另一稱呼，作者言之較詳而已。

❼❷ 許子漢：《明傳奇排場三要素發展歷程之研究》，第四章〈論套式〉，頁二二一—二二五。說見其第六節第三點「由任唱角色來看」。

作者個人之變化，當非已成定例之名目。

眾、雜的使用倒已有不少例證，用眾者有十二本，用雜者有四本，可見雜的使用已萌其端。

綜合而言，本期重要的發展乃在生、旦二行的分化，小生已然確立，而老旦與小旦已有相當普遍的使用，但尚未各自定型，與貼仍然有互相替代的現象。

第三期：各行腳色的普遍發展

這一期的發展較前二期更為重要，各行當都有明顯的分化，腳色名目增衍甚多，以下分述之。

就生行而言，使用小生之情形較第二期尤為普遍，十八本劇作中有十五本用之，而且外又分出一「小外」，乃小生之前身，此時之小外乃外腳的又一分化。

計有六本用之，有一本則多「老外」一目，此七本皆用小生，可見此小外不同於第一期之小外，第一期之小外

就旦行而言，老旦與小旦可說於此期正式成立。十八本劇作中，老旦共有十本用之，其中只有一本仍稱「夫」《易鞋》；小旦有十本用之，在比例與數量上均超過了上一期。

就次要腳色之末、淨、丑而言，也都出現了分化增多的現象。用了兩種末腳的劇本有八本之多，第二個末腳或稱小末（三本），或稱副末（三本）；用了兩種淨腳以上的劇本有八本，新增之淨或稱副淨（三本），或稱小淨（五本）；使用二丑之劇作有四本，皆稱小丑。使用之數量雖不多，但已非二一例之罕見現象，可以說末、淨、丑行都開始了各自的分化。

眾或雜的使用又比上一期更為普遍，計有十六本用之，大半皆已用之，若說上一期為雜的萌端，則此期應為其確立期，大部分的劇作皆加以運用了。

綜觀此期之發展，可說是腳色發展的大盛期，後來明傳奇運用之各種腳色大抵已建立於此時。

(三)聯套之方式

曲牌性質的確定必在曲牌聯套形成定式之前，聯套紊亂，不成定式的時代其實正是曲牌性質尚未確定的反映。就《永樂大典戲文三種》來觀察，其中時代最早的《張協》所用套式多為後世所不見，分析其中曲牌，其性質與後世果然亦不相同，可見此時之曲牌性質尚未確定。時代較後之《錯立身》與《小孫屠》則就殘留之部分觀之，與後來之用法已大致相合，仍有少數違逆之情形。到《琵琶》之時，則所用套式已大致為後世沿襲之熟套，因此我們可以確定在《琵琶》以後的時代，大部分曲牌的性質已有個性，不致淆亂了。

就曲牌聯綴之形式而言，可分成兩大類，一為聯用異調，二為單用一調。

曲家依曲牌特性加以聯套，形成不同曲牌適用於不同聯套方式的情況，因此便成了曲牌的另一項特性。純所謂聯用異調，即一套之中使用了不同的曲牌，此類又可分成三種情況。一為雜綴[73]，即各曲牌不按宮調，不合規律，甚至不押同一韻，任意聯接者，此為早期劇本，或者在不重要的場面以粗曲應用之時，可能出現之情況。嚴格說，這些曲子是不成套的，因為並無任何套式可言，只是曲牌任意的聯用而已。

第二種則為不同曲牌依一定之規則、次序加以聯用，和上一種情形外表看來相似，其實內涵大不相同。此則多為歷來曲家經驗累積，成為一定套式之曲。

第三種為循環式之聯套，即二或三支曲牌按序輪用或不固定的雜用，但只是此二、三支曲牌組套。早期諸宮調即有所謂「纏達」，北曲或調「子母調」、「迎互循環」[74]之方式，皆為此類。南曲中以兩支曲牌的情形為

❼❸ 「雜綴」一詞為著者所創，亦每於課堂上言及。

❼❹ 鄭騫：《北曲套式彙錄詳解》（臺北：藝文印書館，一九七三年），其中正宮、仙呂宮二宮調之聯套法則。正宮見頁一

多，三支曲牌互相循環套者較罕見。

第二類單用一種曲牌組成套式，又可分為兩種情形，一為同一曲牌的連續使用，即疊用「前腔」者；另一種則為獨用一曲，既不聯用他曲，亦不疊用前腔。後一種情形其實多為大型集曲，一調中實集多曲而成，故可以應付一完整場面，不再使用別曲，如【九疑山】、【巫山十二峰】、【十樣錦】之類。亦有獨用一支粗曲，或可粗可細之曲以應不重要之場面者。

上述之聯套形式中以聯用異調中之第二類及單用一調之疊用前腔為最主要的方式，為討論方便，前者名之為「一般聯套」，後者名為「疊腔聯套」。而循環式之聯套，也頗有用之者，但不如前二者，名之曰「循環聯套」。

聯套型態的問題，除了上述聯綴形式的角度以外，在南曲的聯套中還必須考慮不同類型曲牌的運用，也就是北曲及集曲的運用。

北曲之借用又有幾種情形。一為部分曲牌或曲段的借用，間入南曲之中，形成部分南曲，部分北曲的情形。

二為借用整個北套。本來北曲自有其聯套之法則與變化應用之理，一完整套數可以應付多個場面。但入明之後，其應用之理漸漸遺佚，南曲家多就每宮調二、三熟套襲用之，以應需要北套之場面，因而整個北套形成一個單位，只應付一個場面。

如武戲可以用北仙呂【點絳唇】，再接其他南曲組套。

三為南北合套。即一北一南相間使用，組成一套。一般是用南北曲成套各一相間使用，但亦有南曲家自行

二—一五；仙呂宮見頁三九—四二。

創設者。有關北曲於傳奇中的運用情形，於後將進一步說明，此不多贅。

而集曲聯套也有許多不同的類型。集曲之使用於早期南戲中即可見，多為一曲犯以他曲。其使用方式與一般之曲牌並無分別，可以疊腔，亦可以與異調相聯，此種集曲稱之為「一般集曲」。而較特殊者為「大型集曲」、「變套集曲」。

若就套式運用於前三期的數量而言，則：

1. 一般聯套：第一期四十六，第二期二十四，第三期十二。

2. 疊腔聯套：第一期三十四，第二期十二，第三期二。

由以上之統計與分析看來，可見一般聯套與疊腔聯套為南戲傳奇發展史早期即已發展，並大量使用之聯套方式，且這兩種方式之熟套幾乎在《浣紗》之時代便已全部成形。由此看來，說南曲的基本聯套為一般聯套與疊腔聯套，不論是從使用之比例，或發展之時代來看，均是確實有據，具體可信的。

再觀察北曲的運用：

1. 合腔

此用法極為多樣，凡南北曲兼用，而非一南一北間用形成完整套式者，均屬之。就形式上言，可能北曲之中夾入南曲，如《錯立身》第十二齣；可能南曲之中雜入北曲，如《琵琶》第十齣；也可能是南北曲不相混雜，前北後南，如《四賢》第三十齣，前南後北，如《琵琶》第十六齣；也可能是有南北間雜的段落，又並非合套，如《小孫屠》第十四、十九齣。

⓿合腔的定義也是著者在課堂上講的，目的在與「合套」有所區別；因之與《錄鬼簿》所謂「以南北調合腔自和甫始」之「合腔」有別（見《錄鬼簿》卷下「沈和」條，頁一二一）。在此子漢襲用本人之說。

合腔用法大部分出於作者個人的運用，並未形成一定之用法，似乎只是作者認為可與劇情適合，前後曲情相聯，便聯入套中。較有規則可循者為替代粗曲之用，如《琵琶》第十齣【北叨叨令】為丑唱，演出諢鬧場面；《四賢》第三十齣【北雁兒落】、【得勝令】由末唱，演出戰爭場面。而後者尤為北曲合腔用法最多者，甚且形成襲套。

2. 北套

先就所用宮調來看。元雜劇中使用之宮調有五宮四調，即黃鍾宮、仙呂宮、正宮、南呂宮、中呂宮、商調、越調、大石調、雙調等。南戲傳奇中北套的使用就宮調而言，與元雜劇不同的是並無大石調，其他五宮三調皆有。另外，般涉調在元雜劇中並不單獨成套，而是附於中呂或正宮之後，但在南戲傳奇中則有單獨成套之例；或者先用正宮【端正好】與中呂【粉蝶兒】任一，再接【般涉】一套。凡此情形皆應計入般涉調之例，而不入正宮或中呂。

再就發展之時期來看。若依上文之分期，則第一期劇本中使用北套之例有《白兔》富春堂本三例、《黃尋親》一例、《小孫屠》一例，其中《趙氏孤兒》一例，《白兔》之例應予扣除，因其他兩個較早的本子皆未見北套之使用，富春堂本之例應為後人所加。《黃尋親》之例亦不可信，此劇疑非元人原本。則實際第一期之例只有二，一為南呂，一為正宮。第二期使用之例便明顯增加，黃鍾有一，正宮有五，中呂有二，南呂有一，雙調有五，般涉有一，計十五例。但仙呂、越調、商調三者仍未見使用。商調本不常用，全明只有四例，至第四期方見使用之例，仙呂與越調俱為常用之宮調，則至第三期方見用之。第三期計用黃鍾一，仙呂三，正宮二，南呂二，越調三，雙調三，般涉八，計二十二。可見北套的使用是在第二期發展起來，至第三期大致算完成。

3. 全用北曲而不成套

此種情形有兩類用法值得注意。

第一類為使用北曲之部分曲牌或曲段，而不用全套。如沈自晉《望湖亭》第七齣用北仙呂‧【後庭花】一支，蒲俊卿《雲臺記》第卅九齣用北正宮【端正好】—【滾繡球】；亦有加上【尾聲】者，如《節俠》第七齣，用仙呂【賞花時】—【後庭花煞】。《一合相》第卅二齣，用中呂【粉蝶兒】—【脫布衫】—【小梁州】—【尾聲】。

第二類為混用各宮調之北曲於一齣，有的加尾，有的不加尾，最顯著之例為朱葵心之《回春記》。第一折混仙呂、雙調、黃鍾、商調，其中【煞】曲未標宮調，不知何屬；第二折混仙呂、雙調、正宮；第七折混正宮、仙呂；第十二折混仙呂、雙調、中呂、正宮，折首之【滾浪桃花】未詳何調；第十四折後半已佚，現存之曲混仙呂、越調、雙調。如此情形，可說是將早期南戲之雜綴，應用於聯套嚴謹之北曲，全然打破北曲規律。

可怪的是，如此「不成套」之聯套方式竟產生了一些沿襲的套式。《曇花》第廿六、《橘浦》第九、《磨忠》第廿八等三齣，俱用下式：

【出隊子】—【倘秀才】—【慶東原】—【雁兒落】—【沉醉東風】—【十憂傳】—【滾繡毬】—醉

太平—【尾聲】

其中《十憂傳》未詳宮調，其他曲分屬黃鍾、正宮、雙調三宮調。《曇花》第十二、《南柯》第廿六、《邯鄲》第十六、《東郭》第四等四齣俱用下式：

【脫布衫】—【小梁州】—(【么篇】)—【上小樓】—(【么篇】)—【耍孩兒】—【煞】（支數不定）—

【煞尾】

此式混【正宮】、【中呂】、【般涉】三宮調，此三者於北曲本可相聯成套，但有一定規律，如此般相聯絕無

僅有，為明人自創。

第三類則是單一曲牌的疊用。在北曲中，本有少數曲牌可以多次（二次以上）疊用【么篇】，如商調【醋葫蘆】、正宮【白鶴子】等，但這些曲牌並不能單獨疊用成套，在南曲劇作中，亦未見單獨疊用成套者。反而於北曲中不能多次疊用之曲，於南曲中卻被如此使用，最顯著者為仙呂【寄生草】與般涉【耍孩兒】。

以上三類使用北曲而不合成規之情形，其實正是南北曲交化中的北曲南化。就所舉證之劇作觀之，大抵開始於第三期，而第四期後漸盛，正與使用北套之時間相聯接。

4. 南北合套

南北合腔可區分為三種基本型態，第一期之型態為雜綴式，第二期以南北曲各一重複循環者為疊腔式，以南北套式各一輪流間用者則為一般式。

就套式的創變來說，主要的兩種型態都始於第二期，第三、四期應為興盛期，第三期創式尤多，第四期後漸有變化，第五期甚至有集曲式的南北合套，此為套式創變之大致情形。

就以上所述看來，三大要素之間的發展確實有密切的相關。新的情節線要成立，必須有新的腳色發展出來，新腳色的發展也正是關目發展後，對人物與腳色的需求增加使然。而腳色要有新的表演技藝，關目才有新的表演內容；套式的發展當然影響了腳色演唱方面的表演空間，曲是戲曲表演的重心，對上述二者也就有相當大的影響。可見三大要素的發展是互為基礎，相生相助的。

五、南戲「三化」蛻變傳奇之進一步探討

又二〇一八年一月著者與蔡欣欣教授聯合指導之臺灣政治大學博士生吳佩熏以《南戲「三化」蛻變傳奇之探討》獲得學位，旨在證成本人長年以來所主張：「南戲」經北曲化、文士化、崑腔水磨調化而蛻變為「傳奇」，錄其要義如下：㊀

「北曲化」的時空背景是元代統一大江南北，促成南戲北劇的交會碰撞。而南戲進入「文士化」的歷史軌跡，從元末明初零星個案，到正德、嘉靖後南戲作家湧現的轉折點，應是正德末年武宗南巡欽點南戲南曲作家，抬升了南戲的藝術地位，環太湖流域的蘇州、南京、上海、浙江等地的文人相繼從事南戲創作，帶動了太湖流域的文人投入南戲寫作，繼而迎來了嘉靖、萬曆年間吳中曲壇的盛況，也正是孕育崑山水磨調的最佳溫床。

「北曲化」的體製演進在於北曲宮調、曲牌、聯套和音樂的挹注，此時南戲尚未採用北曲的押韻，而是根據吳語音系來「一韻到底」。「文士化」意味著南戲作家身分的轉變，文人書寫南戲的同時將個人的思想情感投射到戲曲文本，直接且大力的提升了南戲的文學層面，因此題材內容、曲文修辭明顯雅化，也促使「文士化關目」和「腳色分化」的體製演進。「崑曲化」圍繞在崑山水磨調的唱法改良，落實在音律論和演唱論兩大區塊，促使南戲體製有五項變革：曲牌八律的成熟、聯套套式的定型、排場共性的形塑、南戲韻協官話化及一字三節奏。

㊅ 本小節內容摘錄自吳佩熏：《南戲「三化」蛻變傳奇之探討》（臺北：國立政治大學中國文學系博士論文，二〇一八年），摘要、頁一四一、一二五─一二七、一四二─一四三、二一五─二一八、二三一─二三二、二四〇─二四二、二四七─二四八、三五二。

的咬字行腔，而劇本體製的「開場」與「段落」也在萬曆後的出版品中趨向整飭。

茲就「三化」過程中體製演進之例舉例如下：

(一)「北曲化」之體製演進

北曲聯套發展相對成熟穩定，南戲在北曲化的過程中，也就受到北曲體製的潛移默化。《小孫屠》開始使用「南北合腔」，雖然已經是南北曲交錯排列，但因初試啼聲，隨意取用，所以沒有成為襲用套式。往下推進到「南北合套」，將各自成套的北曲聯套、南曲聯套進行有機的組合，出現在《錯立身》第五齣的仙呂【賞花時】南北合套，可在楊果〈秋水粼粼〉散套、沈和〈瀟湘八景〉散套比對出雷同的聯套律則，意即南戲同時從北曲散套與劇套借鑑取樣。而元代南戲最經典的南北合套見於《小孫屠》第九齣的雙調【新水令】套：

北【新水令】—南【風入松】—北【折桂令】—南【風入松】—北【水仙子】—南【犯袞】—北【雁兒落】—南【風入松】—北【得勝令】—南【風入松】。77

此曲由【新水令】、【折桂令】、【水仙子】、【雁兒落】、【得勝令】組成，其中【折桂令】為主曲，南曲則是同一曲牌【風入松】的重頭聯套，兩者再間列，可簡化為：

北曲雙調【新水令】聯套： A＋B＋C＋D＋E

南曲雙調【風入松】重頭： a＋a＋a＇＋a

南北雙調【新水令】合套： A＋a＋B＋a＋C＋a＇＋D＋a＋E＋a

77　錢南揚校注：《永樂大典戲文三種校注》，頁二八五—二八六。

翁敏華認為這種合套方式，源自於諸宮調的「間花」手法，「重頭用法多來自歌舞之『歌』」，聯套形式則源自說唱之『唱』，因而此種間花式的合套實際是歌舞之『歌』法與說唱之『唱』法的進一步綜合。」[78]這是元代南戲中集錯綜與工整於一體的大套，適合用來抒發劇中人複雜的心理情緒，李瓊梅一人獨唱十曲，發洩對孫必達期待落空後的憤懣傷懷。此雙調【新水令】南北合套，陸采《明珠記》第三十二齣[79]、謝弘儀《蝴蝶夢》第十九齣[80]亦採用之。[81]

[78] 翁敏華：〈宋元南戲音樂三題〉，《翁敏華曲學論文集》（臺北：花木蘭文化出版社，二〇一二年），頁五〇。

[79] （明）陸采《明珠記》卷下第三十二齣〈買藥〉：北【點絳唇】—北【新水令】—北【駐馬聽】—南【風入松慢】—北【滴滴金】—南【風入松】—北【水仙子】—南【風入松】—北【折桂令】—南【風入松】—北【殿前歡】—南【風入松】—北【鴈兒落】—南【風入松】—北【清江引】。收入《古本戲曲叢刊初集》（上海：商務印書館，一九五四年據長樂鄭氏藏汲古閣刊本影印），卷下，頁三九—四五。

[80] （明）謝弘儀《蝴蝶夢》卷上第一九齣〈悟道〉：北【點絳唇】—北【混江龍】—南【風入松】—北【滴滴金】—南【風入松】—北【水仙子】—南【風入松】—北【殿前歡】—南【風入松】—北【清江引】。收入《古本戲曲叢刊三集》（上海：商務印書館，一九五七年據上海市歷史文獻圖書館藏明末刊本影印），頁五〇—五四。

[81] 上述《小孫屠》所用的【新水令】合套，南曲的部分是疊用【風入松】；而南曲雙調的異調聯套，亦有和北曲雙調【新水令】套組成南北合套，最早見於《荊釵記》影鈔本第三十五齣〈時祀〉：北【新水令】—南【步步嬌】—北【折桂令】—南【江兒水】—北【雁】兒落（帶得勝令）—南【僥僥令】—北【收江南】—南【園林好】—北【沽美酒（帶太平令）】—南【尾】。收入《古本戲曲叢刊初集》（上海：商務印書館，一九五四年據嘉靖姑蘇葉氏刻本影印），卷下，頁二一—二四。第三五齣首曲為南呂【一枝花】，作為引子用，可不計入

單看北曲曲牌聯用的曲牌種數，比起《小孫屠》所用的【新水令】北套規模更大；拆開之後的南曲雙調曲牌，在明代是【步步嬌】套式中的聯用曲牌，皆為南曲雙調中美聽且經常綴連成曲組的曲牌組合。[82]根據許子漢的統計，明代共有一百二十三本劇本沿用了《荊釵記》所創的雙調【新水令】南北合套[83]，為明代最襲用南北合套之冠。

北曲七音俱全，承襲元雜劇而來，大都由主腳獨唱，不用板，板式不定，視所加襯字之多少而改變，字多調促，易於表現爽快俐落的頓挫；而南曲只用五音，由於沒有變音，較容易表達婉轉纏綿的情致，南曲除了「引子」外都有定板，下板處固定不可移動，故而襯字較少，而且主曲常用贈板，更加細緻。將同宮調的南北曲相間合用則稱為「南北合套」。從兩方面可比較出南北合套時以北曲占據主要地位。其一，元代南戲開始實驗南北合套的作法為：在一套北曲裡，反覆插入同一南曲曲牌，如《小孫屠》第九齣是在北曲【新水令】套曲中反覆插入南曲【風入松】；或是《錯立身》第十二齣由十二支北曲組成的聯套中插入五支南曲，這兩種聯套都有以北為主的意味。其二，在唱作繁重的大場合使用南北合套，由主腳唱北曲，配腳唱南曲。由上述兩點可得出，南北合套的宮調性質大都以北套為基礎，所用曲牌的調高必須相同，調式可不同，旋法銜接須和諧自然

後面的南北合套。

[82] 許子漢：《明傳奇排場三要素發展歷程之研究》，〈丙編　襲用套式〉，「第一章　南曲一般聯套・十雙調」，七「【步步嬌】、【忒忒令】、【沉醉東風】、【園林好】、【江兒水】、【五供養】、【玉胞肚】、【玉交枝】、【川撥棹】、【尾聲】」，可加入：【醉扶歸】、【好姐姐】、【僥僥令】、【六幺令】等曲，明代計有九十二本劇本用此【步步嬌】套，頁五八四─五八五。

[83] 許子漢：《明傳奇排場三要素發展歷程之研究》，頁六二四─六二五。

每個套曲又多以兩個調式為主，如《長生殿‧驚變》的中呂【粉蝶兒】套以徵調式、角調式為主。以上，可說是從曲牌音樂、演唱音色都產生了主從的對比。那麼，南北曲牌相間，且南北宮調一致，又指向什麼呢？其音樂得以取協的關鍵在於笛色調高和主腔結音趨向一致，因此形成對立中又有統一的美感。

而元代於南戲北劇交會之際，南北合套的押韻準則，亦是建築在「一韻到底」的定律上。元代南戲以自身方音方言來搬演，周德清有鑑於南北交化後的場上搬演各話，建構以理不以地的「戲曲正音」便成為他最迫切的使命，所以周氏力圖矯正南人不諳北音，我手寫我口的舊習。由此背景，我們在分析元代南北合套的用韻情形，除了可借助《中原音韻》來初步檢視南戲不合中原之音的「出韻」情形，更應當回歸到南戲的方言區，以吳語的韻母系統重新判讀元代南戲的南北合套，究竟有沒有「一韻到底」。通過上文的分析討論，南戲最常被指摘真文、庚青不分，支思／齊微／魚模不等現象，歸根究柢，正是舌根鼻音[-ŋ]受母音位置影響，鼻音韻尾的發音位置往前挪動成舌尖鼻音[-n]；又北魚模部的韻字對應到吳語，根據聲母的發音分化成五種讀音，以至於收[-ɥ]尾和部分的支思韻可通押，收[-i]尾和齊微韻可通押。

至於南北合套的腳色分唱，從發展到定型歷時較久，主要人物唱北曲，一般一唱到底；次要人物唱南曲，按情節需要分給不同腳色獨唱、對唱、齊唱。

(二)「文士化」之體製演進

歷來戲曲史的書寫，寫到明代開國以來的戲曲概況，因南戲的資料有限，多半是借用官方的律令榜禁、文人的筆記叢談，來反面推敲、間接說明嘉靖以前的南戲面貌，而且一定會提到「風化體」、「教化劇」，強調戲曲具有移風化俗的社會功能而得到文人的認可。

從「文士」這個身分切入，唯有科舉和任官才能決定讀書人的社會地位，那這些汲汲營營的莘莘學子，為什麼和南戲有交集？文士是在什麼情況下寫作南戲的呢？目前可知，最早的兩位文人作家是高明和丘濬，《琵琶記》和《伍倫全備記》相差九十年，往後的《四節記》、《還帶記》、《香囊記》、《雙忠記》、《雙珠記》、《寶劍記》等等是正德嘉靖以後的作品，距離《伍倫全備記》又相隔了七十年以上，明代為什麼要到嘉靖年間，才有文士化南戲作品的湧現呢？那是因為正德十四年（一五一九）八月，武宗出發南巡，到正德十五年十二月回京，在南方整整一年的遊山玩水，這個歷史的偶然，對太湖流域文人寫作南戲的風氣，產生了推波助瀾、意想不到的結果，使元末明初零星個體的文士化南戲個案，在正德、嘉靖年間，陸續有文人跟進，促使南戲作家群、文士化南戲劇本的集體湧現，宣告嘉靖、萬曆曲壇的盛況、四大聲腔的競演即將到來。

不論文人出於什麼動機染指南戲，都促使南戲的題材內容、曲文賓白有質與量的飛躍雅化，「儒門手腳」既將四書五經的內容搬到南戲中來，又移植用典和排偶的時文技巧，並將用典的範疇擴大到極致，讓每一齣的南戲皆好比類書百科的某一單元；曲牌講究對偶、押韻是必然的，但是文人更將劇中人物的賓白，也用八股文的駢偶技法寫來，形成長篇麗藻又駢偶相對的「賦體賓白」[84]，或是加入風流雅趣的文字遊戲，讓每個腳色都出口成章，無一字無來歷。

[84] 《琵琶記》《六十種曲》本）第一六齣〈丹陛陳情〉，末扮黃門的上場引子是兩支北曲仙呂宮【點絳唇】、【混江龍】，並用一大段的賦體賓白誇讚早朝時分皇家宮苑的恢宏氣派；《重訂拜月亭》第四折《金主設朝》，仿照《琵琶記·丹陛陳情》，末扮黃門開場的排場（念）【點絳唇】、【混江龍】作為引子，緊接一大段的賦體賓白）。〔元〕高明：《琵琶記》，〔明〕毛晉編：《六十種曲》（北京：中華書局，一九五八年據上海開明書店原版重印），頁八五一六○。〔元〕施惠撰：《重訂拜月亭》，《古本戲曲叢刊初集》（上海：商務印書館，一九五四年據明世德堂刊本影印），頁四一五。

例如富春堂本《劉智遠白兔記》第三十六折演咬臍郎遇母後思量所託之事，唱北曲仙呂【混江龍】：

論人生，稟陰陽之氣，天地之靈，受胞胎方得成人。既為官，須要五倫全，三綱正。上有君來下有親，君親臣子，職須當兩盡。為人似那婦人，夫妻子母兩參商……。

此曲不見於成化本和汲古閣本，為富春堂本所獨有。侯淑娟分析指出：「這類的曲文有強烈的以戲曲教化社會的意涵，符合大明律對戲曲的規範，而這種道德化特徵不會出現在處於南戲時代創作的《白兔記》裡。」[85] 這種講究三綱五常的道德宣言，正是明代南戲文士化階段的「儒門手腳」。

明代文士化南戲中的用典，實在不勝枚舉，如邵璨《香囊記》，演張九成歷經宦途險惡，仍堅持忠孝節義的處事原則，其他人物便圍繞在張九成這條主線，以此開展出「賢德母慈能教子，貞烈婦孝不遺親，王侍御捨生死友，張狀元仗節忘身」[87] 的故事。《瓊林》一齣，用詞牌來數念各色名馬、馬鞍護具、美饌盛宴，就是類書繁典的炫技。自詡為飽讀詩書之文人，自然什麼對象都可以附庸風雅一番。若將典故運用在風花雪月之事，保證有事半功倍之效，如謝讜《四喜記》第六齣〈風月青樓〉，宋祁唱【（排歌）前腔】來讚嘆青霞之美：

宋祁歷數古往今來的美人，把賈午、崔鶯鶯、王昭君、綠珠、洛神、壽陽公主、毛嬙、麗姬、卓文君一眾紅顏壽陽宮。波沉鯉，崔娘韻工，漢落鴻，王嬙獨抱奇衷。綠珠金谷夜溶溶，洛浦神妃露淺蹤。脂輕抹，粉薄籠，梅妝不減賈女香芬，崔娘韻工，漢落鴻，王嬙獨抱奇衷。當壚空羨卓臨邛。[88]

㊟ [明] 無名氏：《新刻出像音註增補劉智遠白兔記》，收入《古本戲曲叢刊初集》，下卷，頁二八。

㊟ 侯淑娟：《咬臍記》的選輯及其所反映的問題和現象》，《東吳中文學報》第三三期（二○一六年十一月），頁一○七。

㊟ 見 [明] 邵璨：《重校五倫傳香囊記》，收入《古本戲曲叢刊初集》，第一齣，上卷，頁一。

㊟ [明] 謝讜：《四喜記》，收入 [明] 毛晉編：《六十種曲》第六冊第三十種，頁一七。

都拿來哄抬眼前的青霞。

而文士化南戲中，類書繁典涵蓋範圍最廣，且出現頻率最高者，當推鄭若庸《玉玦記》。很多齣目都猶如類書一般，專門呈現某一主題的相關知識、詞彙、呼應後來鄭若庸編輯類書的經歷，由此也可見虛舟真是一位飽學之人。《玉玦記》第三齣〈博弈〉，堆砌了許多與賭博有關的典故；第七齣〈憶夫〉，大量化用《詩經》詩句，將〈桑柔〉、〈伐木〉、〈摽有梅〉、〈伯兮〉、〈椒聊〉、〈氓〉的字句語意融入到曲白之中，刻畫秦慶娘勤於耕織，思念遠行丈夫的日常生活；第八齣〈入院〉，王商與李娟奴見面，則運用郎才女貌、才子佳人的典故來相互調情；第九齣〈行刺〉，演張安國派刺客暗殺耿京一事，而古人好用天象來比附人間吉凶，便藉此機會來展示作者的星宿知識；第十二齣〈賞花〉，疊用四支【甘州歌】來歌詠西湖勝景，將有關杭州地靈人傑的典故都用上了，此〈遊湖〉一套，頗受明清人稱道，也是《玉玦記》傳唱最多的經典套曲。又第二十齣〈觀潮〉，李娟奴此時已改投贅員外懷抱，由李娟奴、贅員外和兩位道士來歌詠錢塘風物，鋪敘有餘，但就不如〈賞花〉一齣的【甘州歌】來的精緻雕琢；第二十六齣〈擄忠〉，王商被金兵俘虜，還不忘搬出古代忠良羈留異域的事例；第三十齣〈渡江〉，因雪起感，取刀殺人，攜囊渡江三事，分別都用典故敘寫。❽❾以上所舉，僅是明代文士化南戲用典之例的冰山一角，即可概見典故範疇已無所不包，雕鏤滿眼。

文士化南戲演文士的功名宦途與人倫互動，為了完整呈現五倫關係，腳色人物的數量需求也隨之增加，導致生、旦腳色的行當開始分化，小生已然確立，老旦普遍使用，小旦、貼腳則尚未完全定型。在關目排場的設計，傾向情節與表演並重的關目，綜觀文士化階段的劇本多是襲用宋元南戲既有關目，再發展成更精緻的變化；

❽❾ 以上《玉玦記》各齣的用典分析，詳參〔明〕鄭若庸撰，黃仕忠評注：《玉玦記評注》，黃竹三、馮俊杰主編：《六十種曲評注》第一九冊（長春：吉林人民出版社，二〇〇一年），頁一一二六六。

最具代表性的新創關目當屬〈講學〉、〈御試〉、〈相命〉，將文人力攀青雲的渴望懇切地倒映在南戲之中。又從劇本的命名方式來看，宋元戲文直接用劇中人名，《琵琶記》之後改稱「□□記」，可推測文人假戲曲為自己作傳的同時，援引了紀傳體的文體精神，以「記」名劇的命名方式，也給南戲的體製規律留下鮮明的文士印記。

(三)「崑曲化」之體製演進

明代中晚期，腔調劇種的活躍，和體製劇種之間碰撞出新的火花。郭英德檢討明代地方聲腔（腔調劇種）與傳奇（體製劇種）的關係，認為「聲腔並不占主導地位，大多數傳奇劇本都可以由諸腔『改調歌之』」。**90** 萬曆以後書坊摘選「時調」編輯成戲曲選本，反映不同聲腔劇種演的齣目，就場上演出來說，各地的戲班都可以搬演《琵琶記》、《西廂記》、《牡丹亭》、《長生殿》，都自有一套語音調適、音樂譜曲的辦法。由此衍生出「腔調劇種」與「體製劇種」的關係論辯，崑腔以外的聲腔劇種對南戲的影響為何？「崑曲化」是否為「南戲」蛻變「傳奇」的必要條件？如弋陽腔在明清劇壇聲勢浩大，衝州撞府且流播廣遠，其影響力不亞於崑山腔；又如泉潮一帶的梨園戲、潮州戲搬演至今，以泉潮方言編寫的《荔鏡記》劇本於嘉靖丙寅年（四十五年，一五六六）重新刊行，場上演出與風靡泉潮的時間可能尚早於魏良輔「立崑之宗」（一五六二），那麼「弋陽腔化」、「泉潮腔化」的同時是否使南戲的體製規律也產生質變呢？

弋陽腔乃至徽池雅調，對於南戲體製規律的影響，並非使詞曲系曲牌體的規範趨向成熟，而是打破曲牌體的制約，終至破解曲牌體為板腔體，相較於南戲而言也算是截然不同的體製劇種，但是「明清學者，從未有視

弋陽腔、餘姚腔可以歌唱萬曆以後極具謹嚴體製之劇種之所謂新「傳奇」者」。[91]而梨園戲、潮州戲自明代傳演

至今，也是南戲的聲腔劇種之一，閩粵一帶對於南曲戲文的接受，多半是採取「以鄉音唱南曲」的聲韻調適，

所以才會有用泉潮方言編寫傳唱的《荔鏡記》、《金花女》等劇本。[92]而崑山水磨調對南戲聲韻系統的影響，則

是兼容南北語音，忌諱使用蘇州土音，致力向中原官話靠攏，改採「官話化的吳音」作語言基礎，達成「南曲

必以吳音為正」的終極目標。唯有打破戲曲語言的地域限制，地方劇種才能躍升成通行全國的主流劇種。通過

「腔調劇種」與「體製劇種」的關係反思，我們可進一步釐清崑山腔之於「南戲」與「傳奇」的關鍵意義在於

同屬「詞曲系曲牌體」的體製劇種範疇內，而弋陽腔系對南戲的作用結果是「曲牌體」破解為「板腔體」。而本

文研究的對象是「曲牌體」的體製劇種，故以「崑曲化」是「南戲」蛻變「傳奇」的充分且必要條件。

而構成戲曲曲牌之「八律」為：正字律、正句律、長短律、協韻律、對偶律、平仄聲調律、音節單雙律、

詞句語法特殊結構律。在曲牌產生之際，譜出音樂之初，即大抵已決定配搭的字數（正字律、長短律）、句數

（正句律），而該曲牌的音樂主腔，則會對應到曲文的押韻處（協韻律）；故曲牌的正字律、正句律、長短律、

協韻律好比其框架，至於對偶律、平仄聲調律、音節單雙律、詞句語法特殊結構律則是在前四律的基礎上所琢

磨出的個別特質。

[91] 曾永義：〈再探戲文和傳奇的分野及其質變之過程〉，《戲曲與歌劇》（臺北：國家出版社，二〇〇四年），頁一三〇。

[92] 康保成、詹暉：〈從南戲到正字戲、白字戲——潮州戲劇形成軌跡初探〉，《中山大學學報（社會科學版）》二〇〇八年第一期，頁二七—三一。羅麗容：〈從「婁敬」到「劉文龍」、「劉希必」——論南戲對潮州正字戲之影響〉，《第七屆國際南戲學術研討會論文集》（溫州：溫州大學，二〇一七年），頁九一—一二三；又發表於《戲劇學刊》第二九期（二〇一九年一月），頁一〇三—一三五。

曲牌發展到極致，則細膩講究其音節形式律及特殊語法律。如雙調【漿水令】為常用曲牌，早在《張協狀元》、《小孫屠》即已出現，吳梅《南北詞簡譜》根據《九宮大成譜》引《勸善金科》，訂【漿水令】格律為：

「7．7．7．4，4．3，3．0．7．3，4．3，3，4．3，3，4。」且調中末兩組三字句則作43單式音節❾❹，故【漿水令】又分析此調音節形式的特殊之處在前兩句七字須作34雙式音節，調中另兩七字句須作43

正格可標示為：

7（34）。7（34）。4，4．3，3．0．7（43）。7（43）。
3，3，4。3，3，4。

《張協狀元》第五十一齣疊用四支【漿水令】，其正字律、正句律、長短律和《小孫屠》以降的劇曲、散曲差距頗多，特別是該調須疊用的兩組三字句，《張協狀元》作7（223）。7（223）。

「日夜日夜憂更煎。驀忽驀忽命赴黃泉」
「情願情願甘做媒。公意公意要與和議」
「我女我女還怎底？汝意汝意有甚言語」
「奴荷奴荷公意堅。克日克日與效鴛鴦」

《小孫屠》第二齣作3，3，4．3，3，4．3，3，4⋯

同歡會，同歡會，同歡醉歸。
扶歸去，扶歸去，帶好花枝。

❾❸ 吳梅：《南北詞簡譜》，收入王衛民編校：《吳梅全集》（石家莊：河北教育出版社，二〇〇二年），卷八〈南雙調〉，頁五八八—五八九。

❾❹ 曾永義：《「戲曲歌樂基礎」之建構》（臺北：三民書局，二〇一七年），第伍章第一節小結，頁二九七—二九八。

《張協狀元》中的【漿水令】疊句句型已出現，但是正字律還未發展到位，要到《小孫屠》時，曲牌格律才趨於規整。往後明代劇本所填的【漿水令】幾已作33的疊句。

若欲觀察南曲聯套由南戲到崑曲的進展，最適切的例子，就是以《琵琶記》為考察對象，比較不同時期版本的《琵琶記》的曲牌聯套是否在崑曲化階段發生變化，而這個變化就是南戲「崑曲化」的關鍵例證。林鶴宜《晚明戲曲劇種及聲腔研究》，選取陸貽典鈔本《元本琵琶記》（元本）和《六十種曲》本（明本）來論述崑曲化對南曲聯套的影響，而元本與明本之間的聯套演進可再細分出更動、增添和減省曲牌三種情形，明本更動聯套中某支曲牌的例子，林鶴宜舉《六十種曲》本《琵琶記》第四齣〈蔡公逼試〉的南呂【宜春令】聯套。[95]

《元本琵琶記》第四齣的曲牌聯套原作：

（生唱）【一剪梅】 ─（生唱）【宜春令】 ─（末唱）─（外唱）【吳宵【小】四】 ─（生、外唱）【繡帶兒】 ─（末、淨唱）─（外、末唱）【太師引】 ─（淨唱）─（生唱）【三學士】 ─（外唱）─（末唱）─（淨唱）。[96]

《元本琵琶記》連書不換行，亦不標示出「前腔」二字，僅用「○」符號區隔，並註明演唱腳色，故元本的【宜春令】套可簡括為：

南呂引子 【一剪梅】 一支─ 南呂過曲 【宜春令】 三支─ 商調過曲 【吳小四】 一支─ 南呂過曲 【繡帶兒】 二支─ 南呂過曲 【太師引】 二支─ 南呂過曲 【三學士】 四支。

（引─ＡＡＡ─吳─ＢＢ─ＣＣ─ＤＤＤ）

[95] 林鶴宜：《晚明戲曲劇種及聲腔研究》，頁一七五。

[96] ［元］高明：《新刻元本蔡伯喈琵琶記》，收入《古本戲曲叢刊初集》，卷上，頁五─七。

而《六十種曲》本將元本的商調過曲【吳小四】更動為南呂過曲【宜春令】，故明本的聯套為：

南呂引子【一剪梅】一支—南呂過曲【宜春令】四支—南呂過曲【繡帶兒】二支—南呂過曲【太師引】二支—南呂過曲【三學士】四支。

（引—AAAA—BB—CC—DDDD）

林鶴宜分析明本對對元本更動聯套中的曲牌，理由如下：元本讓蔡母（淨）上場唱商調過曲【吳小四】，內容譜寫眾人勸伯喈應試。以曲牌性質來看，【吳小四】是商調快板粗曲，可供淨丑衝場，非必要時不可同細曲聯套，而前後的【宜春令】、【繡帶兒】都是南曲贈板細曲，宜於聯套。元本讓蔡母上場唱粗曲【吳小四】，主要是基於此人物係由「淨」扮，但是對於整體聯套的音樂而言，無疑是一種截斷，而且蔡母畢竟是狀元之母，在曲情上不需要如此強調淨腳的粗鄙。[97]明本將【吳小四】改為【宜春令】，故整套【宜春令】聯套的音樂將更加協調精緻。

以上，林鶴宜舉《六十種曲》本為對照，此為明清之際最通行，且受崑劇搬演而刊定的版本。然而《琵琶記》自元代問世以來，明清流傳的版本甚多，較接近元代古本的陸貽典鈔本、巾箱本、嘉靖揭陽鈔本、全家錦囊本、凌刻本合稱為「元本／古本系統」，其他版本則統稱為「時本／通行本系統」。關於南曲聯套的演進，【宜春令】套的【吳小四】被更換，是否在《六十種曲》本之前即發生了呢？檢閱《六十種曲》本以前的其他版本，【宜春令】被更換為【吳小四】，應當在萬曆年間「時本系統」的《琵琶記》刊本即發生此變化。

然而繼續檢閱更多明代南戲、傳奇，會發現《琵琶記》的【宜春令】聯套只是一個基礎，明代劇本更多的

[97] 林鶴宜：《晚明戲曲劇種及聲腔研究》，頁一七六。

【宜春令】的簡套或變套。例如《玉合記》、《浣紗記》、《竊符記》、《金蓮記》、《花筵賺》所用的【宜春令】聯套，曲牌組織的先後順序仍遵循《琵琶記》【宜春令】聯套原型，但是聯用和疊用的曲牌數都有所減省，在不計引子與尾聲的前提下，相較於《琵琶記》【宜春令】聯套用十二支曲牌，可觀察到明代【宜春令】套的總曲數平均在六曲上下，而《雙烈記》、《一合相》、《景園記》、《荷花蕩》、《芙蓉影》、《青袍記》這六本只用【宜春令】和【三學士】來組織聯套，《景園記》甚至只用兩支過曲即構成一齣。另外還有一種情形是，作者因劇制宜，挪移了曲牌組合的前後次序，形成不同序列組合的【宜春令】聯套，如《南柯記》、《贈書記》等。

《琵琶記》創發南呂【宜春令】聯套，因明人的聯套觀念更為嚴謹，商調【吳小四】從此不再「魚目混珠」，【宜春令】、【繡帶兒】、【太師引】、【三學士】這四支曲牌可以聯用且疊用組套的關係，在明代諸多劇本中獲得了驗證。除了湯顯祖的劇作不是專為崑山腔而寫，梁辰魚（一五二〇—一五九二）、張鳳翼（一五二七—一六一三）、梅鼎祚（一五四九—一六一五）三人都是推動崑腔新聲的關鍵人士，其他作者作品都見於萬曆以降，劇作家普遍籠罩在崑劇熾興的演劇環境和創作氛圍之中，崑曲化對南戲曲牌聯套乃至度曲音律論的浸潤，正是從細微處一點一滴的提升南曲系統的曲學規律。概覽萬曆以降崑曲化之後的劇本，【吳小四】不再雜入南呂聯套之中，而各劇本使用到【宜春令】來聯套時，大抵不出《琵琶記》【宜春令】聯套的原型。總合以上考察，《琵琶記》【宜春令】聯套可說是明代崑曲化以降，明清傳奇所認可仿效的【宜春令】套式。

關於崑曲化「演唱論」的體製演進，從劇作家、演唱家、曲論家三個層面來論述。其第一個問題是，為什麼《浣紗記》常和「崑山水磨調」相提並論？難道只因為梁辰魚是崑山人，所以就被呂天成選作「新傳奇」的分水嶺嗎？對此，若比較張鳳翼和梁辰魚，兩個人是年輩相近的好朋友，住在隔壁縣，和吳中地區的戲班伶人都往來頻繁，進一步比較這兩個人的劇本和曲學觀念，則梁辰魚是明代率先採用《中原音韻》來編寫南戲的劇

作家，而張鳳翼沿用「隨方音取協」的用韻習慣，也就是用自己的母語方音押韻，當梁辰魚的《浣紗記》置換了南戲的押韻基準，對南戲的體製規律而言，就是翻天覆地、改絃易轍的一大變革。

而魏良輔、王驥德到沈寵綏，三人依序將水磨唱法的改良理論化，三人都從聲韻學的角度來說明協韻律、平仄聲調律、咬字行腔應當要如何改進操作，最後在沈寵綏的《絃索辨訛》和《度曲須知》確立新一代的「戲曲正音」，也就是所謂的「蘇州官話」，並配合「字頭—字腹—字尾」一字三節的精緻唱法，建立崑山水磨調的語音系統和咬字行腔。

以上，南戲歷經「三化」洗禮之後，體製規律屢次蛻變，而就藝術機制上，最刨根換柢的質變，在於劇本體製、曲牌聯套排場、聲韻取協和唱法行腔四方面，可說是集結了南北曲所長，提升文學地位、建立聲律規範、增進歌唱藝術，最後成為具備最精緻文學和藝術的「傳奇」，北曲的中原音系正式成為崑山水磨調晉升「戲曲正音」的韻協基石，因此學術意義上的「傳奇」是以南戲為母體，與北劇之曲牌、韻協交化之後蛻變而成的南北混血兒，這個混血兒的體製規律，和宋元明南戲已經關鍵性的差異，所以就學術意義上「體製劇種」的定義而言，「南戲」與「傳奇」確實是兩種「體製劇種」。

結語

經過這樣的長篇大論，對於「戲文」和「傳奇」的名義及其分野，似乎可以做這樣的結論：「戲文」和「傳奇」都屬體製劇種。戲文在元代也稱南戲，「南戲」即「南曲戲文」，是與「北曲雜劇」相對稱的體製劇種，簡稱「南戲」以與「北劇」並舉；簡稱「戲文」以與「雜劇」同列。它起於宋入於元至於明，明初已有明顯的「北

曲化」和「文士化」，為過渡到「傳奇」作準備。而「傳奇」原是「事奇可傳」或「傳播奇事」之義，因此可以之稱唐人小說、宋金諸宮調、宋元戲文和金元雜劇。明人在呂天成《曲品》之後才用作明人長篇戲曲的指稱，但因其以崑山水磨調作新舊傳奇的分野，「新傳奇」則與戲文在體製格律上有諸多差異，而且作家輩出，作品如林，因此就戲曲發展史的觀點，戲曲體製劇種的所謂「傳奇」，至此方才真正成立。也就是說，南戲是經過北曲化、文士化和崑腔化才蛻變為傳奇的。也因為「崑腔化」是「傳奇」的必備條件之一，所以若就「腔調劇種」而言，「傳奇」自然係屬「崑劇」之一。

「傳奇」之所以不能作為「弋陽戲」或「海鹽戲」、「餘姚戲」，緣故是：一方面是海鹽腔在萬曆後即已消失，二方面是弋陽腔和餘姚腔傳世之本很少，其可歌者但為體製劇種之戲文，而戲文之體製規律非但沒有因之演進，反而逐漸被破壞，終至破解曲牌體為板腔體，既違物理進化之道，自不能冒稱傳奇之名，何況明清學者，從未有視弋陽腔、餘姚腔可以歌唱萬曆以後極具謹嚴體製之劇種之所謂新「傳奇」者。

由戲文到傳奇之演變，許子漢之書由排場三要素——關目、腳色、套式三方面分析縷述：吳佩熏從「北曲化」、「文士化」、「崑曲化」中舉例論說，以見其曲牌聯套排場、聲韻取叶、唱法行腔之演進現象，實在已詳，據此足以觀察戲文逐漸質變到傳奇之過程。子漢在其全書結論中也說：「『傳奇』此一新的劇種自第三期開始，當是一個合理的說法。」[98]而即就上文所未論及之開場而言，早期的戲文開場形式複雜，以南宋時作品《張協狀元》為例，首有題目四句，次有末色吟誦【水調歌頭】、【滿庭芳】兩闋詞，再次以諸宮調介紹劇情大要，最後有末色踏場。逮及元代，開場形式簡化，《宦門子弟錯立身》一劇首有題目四句，其次末念【鷓鴣天】說明

⑱　許子漢：《明傳奇排場三要素發展歷程之研究》，頁二四〇。

劇情大要；《小孫屠》一劇則首有題目四句，其後末念【滿庭芳】表達創作旨趣，次與後行應答，引出劇目，最後念【滿庭芳】介紹劇情大要。大體而論，明代南戲傳奇的開場形式主要沿襲《宦門子弟錯立身》與《小孫屠》而來，尤以後者為多，唯傳奇將南戲的起首四句題目移為末色下場詩。⑨⑨可見戲文與傳奇間的開場形式，同樣有演化的現象。

而若考傳奇成立的時期，著者在〈從崑腔說到崑劇〉一文謂：若據呂天成《曲品》⑩⑩「新舊傳奇」的分野，則是以「舊傳奇」屬明初以來「崑山腔」所歌者，以「新傳奇」屬魏良輔「崑山水磨調」所歌者，而其「舊傳奇」中著錄有李開先《寶劍記》。李開先字伯華，號中麓，山東章邱人。生於明孝宗弘治十五年（一五○二），卒於穆宗隆慶二年（一五六八），嘉靖八年（一五二九）進士，官至太常少卿。其《寶劍記》有明嘉靖二十八年

⑨⑨ 有關戲文之開場形式，錢南揚：《戲文概論》，頁一七○－一七七，言之頗詳。但本段則參考游宗蓉：〈論明代南戲傳奇的開場〉，《中韓文化研究》第一輯（南京大學中韓文化研究中心主辦，韓國中文出版社出版，一九九七年），頁二四八。游宗蓉為著者指導之臺大中研所研究生，現為花蓮東華大學華文文學系副教授。宗蓉此文乃就戲文與傳奇作全面之觀照，故取其說。又廖奔《南戲體製變化二例》亦論及「登場規制」，舉宣德本《金釵記》與成化本《白兔記》開場形式說明民間戲文，尚保持有如《張協狀元》之繁複；又舉丘濬《五倫全備忠孝記》、邵璨《香囊記》、姚茂良《雙忠記》、無名氏《白袍記》、《金貂記》、李開先《寶劍記》、陸采《明珠記》等，均尚未符合「定式」，用一闋或兩闋詞開首的定例，直到明中葉傳奇成立以後的作品才如此。見溫州文化局編：《南戲國際學術研討會論文集》（北京：中華書局，二○○一年），頁五一○。

⑩⑩ 曾永義：〈從崑腔說到崑劇〉，發表於二○○一年十一月「臺靜農先生百歲冥誕學術研討會」，收入《臺靜農先生百歲冥誕學術研討會論文集》（臺北：國立臺灣大學中國文學系，二○○一年）；後收入拙著：《從腔調說到崑劇》（臺北：國家出版社，二○○二年），頁一七九－二六二，以下內容見頁二四九－二五三。

（一五四九）原刻本。首載「嘉靖丁未歲（二十六年，一五四七）八月念五日雪簑漁者漫題」之〈寶劍記序〉，卷末有「嘉靖丁未閏九月同邑松澗姜大成序」之〈寶劍記後序〉，又有「嘉靖己酉（二十八年，一五四九）秋九月九日漢陂八十二山人王九思書」之〈書寶劍記後〉。而《曲品‧新傳奇品》中載梁辰魚《浣紗記》，已據《崑劇發展史》推想此記當作於嘉靖四十五年（一五六六）之後。[101]；所以呂天成所錄「舊傳奇」估計當是嘉靖三十八年（一五五九）之前的作品，而嘉靖三十八年（一五六六）之前後正是魏良輔「立崑之宗」的時候，呂氏所錄「新傳奇」之作品，自然應當在此之後，那麼「新傳奇」的最初成立，也應當在嘉靖四十年（一五六一）前後這幾年，而一旦《浣紗記》出現，則風靡遐邇，步趨者漸多，終於蔚成大國，呂氏「新傳奇」所錄作品有一百六十五種之多，則此「新傳奇」於嘉隆間實已為劇壇之盟主矣。而呂氏所謂的「新傳奇」也正是我們今日學術上於戲曲史所要說的繼戲文之後的新體製劇種「傳奇」，但也因為它必用崑山水磨調來演唱，所以就腔調劇種而言，它自然也是崑劇之一。[102]

以下再條列敘述經著者所整理之戲文、傳奇間「體製規律」之遞變關係，以便更清楚的看出戲文、傳奇必

[101] 吳書蔭通過梁辰魚的詩歌和劇作，結合他的生平遭遇，聯繫所處的時代，再稽以當時人的記載，認為《浣紗記》當創作於嘉靖四十二年左右，可以參閱，即此亦無妨於「新傳奇」成立的年代。見吳書蔭：〈《浣紗記》的創作年代及版本〉，華瑋、王璦玲主編：《明清戲曲國際研討會論文集》（臺北：中央研究院中國文哲研究所籌備處，一九九八年），頁四四一—四六二。

[102] 明代另有以北劇為母體經文士化、南曲化、崑腔化而產生的新體製劇種，它同樣也必須用崑山水磨調演唱，就腔調劇種而言也是崑劇之一。詳見本書下章與曾永義：〈論說「戲曲劇種」〉，尤其是第三節（三）〈戲曲體製劇種之所謂「南雜劇」與「短劇」〉，頁二七〇—二七二。

須為有所分野之體製劇種。

1. 戲文腳色止生、旦、淨、末、丑、外、貼七色，以生旦為男女主腳，早期生旦扮飾人物正反面尚未固定，如《張協狀元》《小孫屠》之生腳，皆非正派人物。傳奇增小生、老旦、小旦、副淨、副末、小丑、雜等為十四色，生旦人物類型已正面而穩定。

2. 戲文分齣不明顯，傳奇分齣清楚且有齣目。傳奇之出、折、摺、齣統一作「齣」。

3. 早期的戲文開場形式複雜，以南宋時作品《張協狀元》為例，首有題目四句，次有末色吟誦【水調歌頭】、【滿庭芳】兩闋詞，再次以諸宮調介紹劇情大要。最後有末色踏場。逮及元代，開場形式簡化，多。唯傳奇將南戲的起首四句題目移為末色下場詩，傳奇開場之完成遂成為正生出場之前，必以副末開場，略述全書大意，謂之家門，可作為第一齣，亦可不入各齣之內，所填者必為詞而非曲，普通兩首，其一虛詞，隨意揮灑。其二敘述通部關鍵大要。

《宦門子弟錯立身》一劇首有題目四句，其次末念【鷓鴣天】說明劇情大要；《小孫屠》一劇則首有題目四句，其後末念【滿庭芳】表達創作旨趣，次與後行應答，引出劇目，最後念【滿庭芳】介紹劇情大要。大體而論，明代南戲傳奇的開場形式主要沿襲《宦門子弟錯立身》與《小孫屠》而來，尤以後者為要。

4. 戲文不分上下本，傳奇上下均衡。傳奇第二齣為正戲開始，例由生腳主場，吟全引，念定場詩詞，以駢體四六文自報家門。排場屬大場。其上本結束為小收煞，全本結束稱大收煞，皆配用大場。重要腳色人物必於前十齣出齊。

5. 戲文主腳為一生一旦，發展為二生一旦，至傳奇而嬗變為二生三旦（生旦、小生小旦相對映）。

6. 戲文聯套由雜綴、一般異調聯套、重頭成套，到南北曲合腔；至傳奇而合套與純北套已成為制式之規律。

7.　戲文曲牌原不穩定，到《琵琶記》、《荊釵記》始趨穩定，然後逐漸各具性格；至傳奇蓋性格已定。因之：

(1) 南曲板式，各有一定。某曲應若干板，某處應下板，皆有定程，不可移易。如此曲為十六板，歌者欲其和緩美聽，則可加贈板式，增為三十二板。蓋贈者，增也，但只許增一倍，不許增過於倍，或不及倍。有贈板之曲，例應在前；無贈板之曲，例應在後；此為南曲第一關鍵。蓋歌者初唱時，第一、二、三支曲，宜取和緩，必有贈板，其後則漸緊促，概無舛誤。此為傳奇每齣一定之例。傳奇文律並美者，以《長生殿》為第一，通部句法、四聲、排場，毫無舛誤，且不重複用一曲牌（同齣者不論）；所用無不妥貼，可謂體大思精之作。

(2) 傳奇第一齣，必是正生上起。生者全書之主，開場之白，謂之定場白，多用駢語。第二齣多是正旦上。然因劇情之變化，亦可以不拘，但重要人物，多在前數齣登場。

(3) 傳奇每齣之末，多有下場詩，明人喜用集句，此為文人使才鬥能，實無此必要。然套曲若無尾聲，則宜用下場詩。

(4) 齣目明人或用四字，或用二字，二字較便。

(5) 傳奇末齣例用大團圓收場，蓋演戲多為吉慶，故以大團圓應景。

而最後要在這裡補上一筆的是「南戲」在明代所見，有三種面貌：其一為保持宋元體製規律者，如被收錄於《永樂大典》中之戲文三種與寫於元末之高明《琵琶記》；其二為元人南戲而經明人改寫者，謂之「明人改本戲文」，如《荊》、《劉》、《拜》、《殺》等明初「四大傳奇」，以及《牧羊記》、《八義記》、《破窰記》、《金印記》等；其三，則明人南戲經北曲化、文士化，而余稱之為「明人新南戲」，呂天成稱之為「舊傳奇」者。如約略劃分時代，則明正統以前為「明人改本戲文」，明嘉靖以前為「明人新南戲」；而明萬曆以後，則進入了明傳奇時代。

第貳章　明清傳奇之分期及其特徵

引言

明清傳奇浩如煙海，諸家蒐羅著錄，亦非常繁複，茲舉莊一拂、郭英德二家以概見其餘。

一九七九年八月莊一拂為所編《古典戲曲存目彙考》寫的〈例言〉云：

本書彙集存目，計有戲文三百二十餘種，雜劇一千八百三十餘種，傳奇二千五百九十餘種，共四千七百五十餘種，較之姚（燮《今樂考證》）王（國維《曲錄》），增出二千六百餘種，遠在一倍以上。❶

莊氏費了三十幾年的時間，於一九七九年完成這部鉅著，是迄目前為止蒐羅最完備的戲曲存目。他所說的「雜劇」，包含元代和明代的北曲雜劇，以及明中葉以後的南雜劇和短劇；傳奇包括明代梁辰魚以後戲文經北曲化、文士化和水磨調化三化所蛻變的明清傳奇，即明人呂天成《曲品》所謂的「新傳奇」，亦即狹義的「傳奇」。即此也可見傳奇數量之多，在明清是以之為兩朝戲曲之代表性藝術和文學。

❶ 莊一拂編著：《古典戲曲存目彙考》（上海：上海古籍出版社，一九八二年），頁一。

而郭英德《明清傳奇綜錄》完成於一九九一年六月，刊行於一九九七年七月。其所謂「傳奇」，則含呂天成《曲品》之新舊傳奇而言，亦即明成化初蘭茂《性天風月通玄記》和丘濬《伍倫全備忠孝記》以下，收錄作家四百五十人，作品一千一百多部。❷雖不及莊氏二千五百九十餘種彙目之豐，但其能綜合敘錄以見梗概者亦可調繁夥矣。

也因為明清傳奇浩如煙海，學者論述其作家作品，就必須分期分章，以免統緒零亂。其分期之方式，有的如廖奔伉儷《中國戲曲發展史》但依朝代序列；有的則以劇種發展史為主軸，見其生成與興衰，如青木正兒《中國近世戲曲史》。

一、青木正兒對明清傳奇的分期

青木正兒《中國近世戲曲史》將明清傳奇雜劇，因其皆以「崑山腔」演唱，故皆視之為「崑曲」。其實是以「腔調劇種」的概念，將明嘉靖至清末作如下之分期：

1. 崑曲勃興時代之戲曲：自嘉靖至萬曆初年
有作家李開先、鄭若庸、徐渭、陸采、李日華（附）、馮惟敏、王世貞（一五二六—一五九〇）、汪道昆等八人。

2. 崑曲極盛時代（前期）之戲曲：萬曆年間

❷ 郭英德：《明清傳奇綜錄》（石家莊：河北教育出版社，一九九七年），見卷首〈前言〉，頁八、一七。

有先進作家張鳳翼、梁辰魚、屠隆（附鄭之文）、有吳江一派沈璟、顧大典、葉憲祖、卜世臣、呂天成、王驥德，有湯顯祖及其餘梅鼎祚、汪廷訥、徐復祚、許自昌、陳與郊、王衡、許潮等。

3. 崑曲極盛時代（後期）之戲曲：自明天啟至清康熙初年

有吳江派餘流馮夢龍、范文若、袁于令、沈自晉，有玉茗堂派阮大鋮、吳炳、李玉，及其他諸家吳偉業、李漁、尤侗、嵇永仁、朱佐朝、朱素臣。

4. 崑曲餘勢時代之戲曲：自康熙中葉至乾隆末葉

有康熙期洪昇、孔尚任、萬樹、周稚廉，有乾隆期內廷七種、張堅、唐英、董榕、夏綸、蔣士銓、楊潮觀、桂馥、沈起鳳、黃振及無名氏諸作。

5. 崑曲衰落時代之戲曲：自嘉慶至清末

有舒位《紅樓夢傳奇》三種、周樂清、黃燮清及其他諸家。❸

而上文所舉許子漢《明傳奇排場三要素發展歷程之研究》所作的五期分類，則是就宋元戲文至清初傳奇的逐漸蛻變歷程而分。

而若單就明清傳奇之發展為視角所作的分期，則用心用力之勤勉，莫過於友人郭英德之《明清傳奇史》。

也因為青木氏是就明清之崑腔戲曲而論，所以如專就明清傳奇而論，就應當刪去徐渭、馮惟敏、王衡、許潮等四位純粹的雜劇作家。

❸ 詳見〔日〕青木正兒原著，王古魯譯著，蔡毅校訂：《中國近世戲曲史》，第三篇〈崑曲昌盛期（自明嘉靖至清乾隆）〉、第四篇〈花部勃興期（自乾隆末至清末）〉，頁二三一─三五二。

二、郭英德對明清傳奇的分期和所發現的重要特徵

郭英德認為，從明中葉至明清，傳奇的歷史演進大致可分為五個時期，即生長期、勃興期、發展期、餘勢期、蛻變期。

郭氏根據其所製「生長期傳奇作家作品一覽表」，發現幾個有趣的現象：

1. **傳奇生長期**：明憲宗初至神宗萬曆十四年（一四六五—一五八六），共一百二十二年，知名作家共三十七人，作品七十四種。

第一，在上述三十七位傳奇作家中，現知籍貫的有二十七位。這二十七位作家中，南方作家共二十四人，約占百分之八十九，其中浙江十一人，江蘇六人，上海三人，安徽一人，湖北一人，廣西一人，海南一人；北方作家僅三人，約占百分之十一，其中山東一人，河北二人。時至明中期，戲曲創作隊伍中南方作家已成為主體，由此可一目了然。而此時浙江籍作家遠多於江蘇籍作家，也可以證明海鹽腔的確風靡海內，前引楊慎之說言出有據。

第二，在上述三十七位傳奇作家中，略知生平經歷的有二十一位，無一例外全是文人或士大夫。其人數在嘉靖以後更比嘉靖以前多，以鄭若庸為界，其前八人，其後十三人，可見，正是在嘉靖年間，文人審美趣味已然奔泄劇壇、波染傳奇了。

第三，在二十一位略知生平經歷的傳奇作家中，進士十五人，約占百分之二十四；無功名的官吏四人，約占百分之十九；舉人一人，約占百分之五；諸生十一人，約占百分之五十二。顯然此時傳奇創作隊伍仍

以功名失意、未入仕途的文人為主要成員，這種情況與元雜劇作家的構成和經歷大致相似。清初吳偉業

在《北詞廣正譜・序》中說：「蓋士之不遇者，鬱積其無聊不平之槩於胸中，無所發抒，因借古人之歌

呼笑罵，以陶寫我之抑鬱牢騷；而我之性情，爰借古人之性情，而盤旋於紙上，宛轉於當場。」功名不

遂，仕途失意，以文抒憤，藉以名世，這在古代戲曲作家中的確帶有普遍意義。如清梁清遠《祓園集》

卷三〈真定三子傳〉云：「張瑴先生者，在嘉、隆間名。能文章，多讀書，六應試不第，其才一寓之

於填詞。」陳昭祥《勸善記・序》說：「鄭子（按，指鄭之珍）幼為諸生時，負高世之雄才，擅凌雲之

逸響，而屢困於藝場。於是退而深惟曰：『吾身不用，何可以名沒世而不稱也？……』故即目犍連救母事

而編次之，而陰以寓夫勸懲之微旨焉。」（鄭之珍《目連救母勸善記》卷首）凡此皆是例證。其實，連進

士出身的官吏如李開先和謝讜，也都是在官場失志、隱居田園以後創作傳奇的，這種現象在明後期更是

蔚為風氣。在「借古人之酒杯，澆自己之塊壘」的創作活動中，傳奇的意蘊和體製怎能不逐漸塗染上鮮

明的文人色彩呢？

第四，由上表還可以看出，明中期大多數傳奇作家只作傳奇，不作雜劇。上述三十七位作家，只有李開

先和梁辰魚兼作雜劇，約占百分之五點五。這是因為在嘉靖、隆慶以前，雜劇創作主要沿襲金元雜劇的

路數，大多僅用北曲演唱，用南曲演唱的南雜劇尚在萌芽之中。而這時文人士大夫對南曲的興趣已遠遠

超出於北曲，所以他們往往只作傳奇，不作雜劇。於是雜劇在明中期不免一落千丈。甚至連北方作家如

李開先之類，雖也創作北曲雜劇，但卻為南曲戲文所深深吸引，情不自禁地幹起改編戲文、創作傳奇的

行當。直到梁辰魚和徐渭（一五二一─一五九三）把南曲引入雜劇，首創南曲雜劇以後，從明萬曆年間

開始才有許多作家兼作雜劇和傳奇，雜劇創作又呈復興景象。

第五，在上表中所列傳奇作家的七十四種傳奇作品中，確知為改編舊劇或獨創新劇的有六十八種。從橫向分布看，這六十八種傳奇，改編宋元戲文與金元雜劇之作為四十一種；獨立創作的作品為二十七種，約占百分之四十。可見在明中期，改編舊劇仍是傳奇創作的主流。作者姓名可考的作品尚且如此，那些無名氏的作品更幾乎全是舊劇新編。這是因為在傳奇崛起之初，在主觀上文人作家還不能嫻熟地掌握和運用長篇戲曲樣式來敘事抒情，在客觀上南曲戲文本身的雜亂無章也不便於文人作家的學習和創作，所以他們不得不知難而退，先以現成的劇本為藍本進行整理和改編，並在整理、改編的過程中逐步提高編劇技巧。正因如此，改編舊劇在這時成為劇壇熱點。再從縱向演變看，若以鄭若庸為界，則在他以前，改編與創作的比例約為二比一；在他以後，則為一比一。由此可見，時至嘉靖、隆慶年間，文人士大夫的傳奇創作技巧已漸趨成熟，這正是傳奇劇本體製漸次定型的必然結果。到了萬曆以後，創作新劇就成為不可抑止的時代潮流了。從改編舊劇到創作新劇，這是傳奇創作史的發展規律之

郭氏並簡述本時期之主要特徵如下：

這時期的傳奇作家從整理、改編宋元和明初的戲文入手，吸取北雜劇的優點，探索、總結和建立了規範化的傳奇劇本體製。在這種整理和改編的過程中，傳奇作家逐步建立起篇幅較長、一本兩卷、分齣標目、結構形式固定、有下場詩等不同於戲文的規範化的文學體製。成為後代傳奇創作的圭臬，傳奇劇本體製的定型約完成於嘉靖中後期（一五四六—一五六六），它標誌著傳奇的真正成熟。

一。④

④
郭英德：《明清傳奇史》（南京：江蘇古籍出版社，一九九九年），頁四七—四九。

文詞派（也稱駢綺派）是傳奇生長期的主要流派，它濫觴於邵璨，開派於鄭若庸，李開先、梁辰魚等推波助瀾，至梅鼎祚、屠隆而登峰造極。文詞派以塗金績碧為能事，以詞藻堆垛為嗜好，將文人才情外化為斑斕文采，這固然加強了傳奇劇本的可讀性和文學性，但卻違背了戲曲藝術「模寫物情，體貼人理，所取委曲宛轉，以代說」的文學特性（王驥德《曲律》卷二〈論家數〉），削弱了傳奇劇本的可演性和戲劇性，使傳奇淪為案頭珍玩。從此以後，傳奇的藝術風格一直受文詞派的影響而不可自拔，典雅綺麗成為傳奇作品的主導風格。而格調「清柔而婉折」的崑山新聲的流行（顧起元《客座贅語》卷九〈戲劇〉條），與傳奇作品典雅綺麗的藝術風格塤箎相應，使傳奇創作競奏雅音。

傳奇與時代精神的融匯，以李開先的《寶劍記》首開其風，《浣紗記》和《鳴鳳記》相互應和。這三部傳奇作品中鮮明的忠奸鬥爭觀念、強烈的政治參與意識和深廣的社會憂患意識，成為明清傳奇重要的時代主題。此外，傳統的倫理教化劇和愛情婚姻劇，在這一時期也發生了一些新的變化。❺

2. **傳奇勃興期**：明神宗萬曆十五年至清世祖順治八年（一五八七─一六五一），共六十五年。

據不完全統計，這一時期姓名可考的傳奇作家，約有三百五十一人，是前期作家的九點五倍，他們的傳奇作品約為七百八十種（幾位作家合作的劇本只算一種，存疑作品不計在內），約為前期作品的十點五倍。如再加上無名氏二百餘種，幾達千種，可見此時期傳奇之勃興與風行。❻

郭氏謂這一時期：

傳奇創作被晚明進步文藝思潮推到時代思想文化的頂峰。有的傳奇作家借助才子佳人的戀愛故事，淋漓

❺ 郭英德：《明清傳奇史》，頁一四─一五。

❻ 郭英德：《明清傳奇史》，頁一三一─一三二。

盡致地表達內在的情感欲求和情與理的激烈衝突,追求肯定人性、放縱個性、歌頌世俗的享受和歡樂、嚮往個體人格的自由與平等的近代審美理想。有的傳奇作家則用傳奇作品抒發對黑暗社會的荒謬感受和對理想政治的痛苦追求,力圖批判現實,挽救人心,有補世道,大量的歷史劇和時事劇由此而生。

傳奇音樂體製也逐漸走上格律化的道路。沈璟首先潛心致力於崑腔格律體系的建立,從宮調、曲牌、句式、音韻、聲律、板眼諸方面,對傳奇音樂體製作出嚴格的規定,於萬曆二十八年至三十四年(一六〇〇—一六〇六)間撰成《南九宮十三調曲譜》,成為「詞林指南車」(徐復祚《曲論》),此後各種曲譜大量湧現,至崇禎、順治間,傳奇的崑腔格律體製已趨於完善。

沈璟和湯顯祖的爭論是這一時期的一件大事,史稱「湯沈之爭」。論爭的核心問題是戲曲創作中文辭與音律何者第一。二人的根本分歧在於:沈璟是從曲樂的角度要求文辭服從音律,湯顯祖則是從曲文的角度要求音律服從文辭。「湯沈之爭」的結果,是使其後的許多傳奇評論家提出了熔文辭與音律為一爐的理論主張,許多傳奇作家也努力追求文辭與音律兩臻其美的創作境界。「守詞隱先生之矩矱,而運以清遠道人之才情」(呂天成《曲品》卷上),自此成為傳奇創作的不二法門。

勃興期傳奇的語言風格,逐步轉向「才情在淺深、濃淡、雅俗之間」的審美追求(王驥德《曲律》卷四《雜論下》),以明白曉暢而又文采華茂的風格,達到雅俗共賞、觀聽咸宜的藝術境界。與此同時,傳奇作家也自覺地追求傳奇情節的新奇怪異,煽起一股求奇逐幻的時風。他們明確表示:「傳奇,傳奇也。不過演奇事,暢奇情。」(闕名《鸚鵡洲序》,陳與郊《鸚鵡洲》傳奇卷首)

3.**傳奇發展期**：清世祖順治九年至聖祖康熙五十七年（一六五二－一七一八），共六十七年。

據不完全統計，這一時期姓名可考的傳奇作家約有一百二十八人，他們的傳奇作品約有四百五十二種（幾位作家合作的劇本只算一種，存疑的作品不計在內）。與勃興期相比，作家人數減少了二百二十三人，作品減少了三百二十八種。然而，這一時期作家人均創作傳奇為三點五種，比勃興期的人均數（二點二種）增加了百分之五十九，這說明在總體上這一時期傳奇作家的創作力比勃興期作家更為旺盛。由此可見，這一時期傳奇創作仍然相當繁盛，呈現出一種持續發展的態勢，因此郭氏將這一時期稱為明清傳奇的發展期。**8**

郭氏謂：

由於明清之際傳奇創作和舞臺演出的關係空前密切，促使傳奇的劇本體製、文學要素和語言風格發生了新變。在傳奇劇本體製上，出現了「縮長為短」的普遍的創作傾向和理論主張（李漁《閒情偶寄》卷之四〈演習部・變調之二〉），二十齣至三十齣成為傳奇作品篇幅的常例。在傳奇文學要素上，從音律與文辭何者第一的爭論，轉為明確標舉「結構第一」，突出了傳奇的戲劇性特徵，傳奇的結構藝術至此也臻於成熟。在傳奇的語言風格上，天秤從雅俗共賞的平衡狀態更多地偏向了俗的一邊，李漁直截了當地說，「能於淺處見才，方是文章高手。」（《閒情偶寄》卷之一〈詞曲部・詞采第二・忌填塞〉）於是，一個以劇本體製的嚴謹化、音樂體製的崑腔化、語言風格的通俗化、戲劇結構的精巧化，一句話，以傳奇藝術的舞臺化為特徵的嶄新的傳奇文體規範體系得以重構。

此期傳奇創作主要有三大流派，一是以李玉為代表的蘇州派，包括清初生活在蘇州一帶的十幾位專業戲

8 郭英德：《明清傳奇史》，頁三〇九－三一〇。

劇作家，如朱素臣、朱佐朝、畢魏、葉時章、陳二白、丘園等。蘇州派的整體風格，是以較完美的傳奇藝術形式敷演倫理意向鮮明的戲劇性故事。二是以李漁為代表的一批風流文人，包括王續古、范希哲、萬樹、周稚廉等十幾位作家。他們的整體風格是以日益完美的傳奇藝術形式敷演既風流自賞又不悖禮教的才子佳人故事。三是以吳偉業、尤侗為代表的正統文人，他們以創作詩詞古文的傳統思維模式創作傳奇，借傳奇抒發故國之思、興亡之歎、身世之感、風化之意，借傳奇顯示淵博的學識功底和深厚的文學造詣。他們是文人之曲的薪火接傳者。

洪昇和孔尚任是兩位集傳奇創作之大成的戲劇家，分別創作出劃時代的傳奇名著《長生殿》和《桃花扇》，把傳奇創作推到了歷史的最高峰。❾

4. **傳奇餘勢期**：清聖祖康熙五十八年至清仁宗嘉慶二十五年（一七一九—一八二○），共一百零二年。據不完全統計，這一時期有姓名可考的作家約有一百八十七人，他們的傳奇作品約有三百一十一種（幾位作家合作的劇本只算一種，存疑的作品不計在內），人均創作劇本一點六六種。再加上闕名的傳奇作品約五十五種，這一時期傳奇作品總數約為三百六十六種。同傳奇發展期相比較，這一時期的作家數量雖然增加了五十九人，但作品總數卻減少了近一百種，作家人均創作劇本數更減少一點八七種，整個傳奇創作顯然已呈現出一種明顯的衰落態勢。傳奇的生命之火已經面臨油盡蠟殘的歷史絕境了。因此，郭氏將這一時期稱為明清傳奇的餘勢期。❿

郭氏謂：

❾ 郭英德：《明清傳奇史》，頁一六—一七。

❿ 郭英德：《明清傳奇史》，頁四九一—四九二。

傳奇內容的道德化，是這一時期的第一個特點。在程朱理學的影響下，戲曲風化觀甚囂塵上，在傳奇創作中占據主導地位。夏綸、董榕、吳恒宣等作家極力地將道德內容審美化，赤裸裸地以傳奇教忠教孝。

蔣士銓、張堅、石琰、沈起鳳等作家則宣導傳奇藝術道德化，主張以「筆墨化工」來「維持名教」（陳守治《香雪樓後序》，蔣士銓《香雪樓》傳奇卷首）。一時理學之風盛行劇壇。

這一時期的第二個特點，是傳奇藝術的詩文化，大多數作家都以創作詩文的思維方式和表現手法創作傳奇。他們主張「以曲為史」，強調事有所本，言必有據，力圖以傳奇為史傳，表現出徵實尚史的審美觀念。他們提倡「以文為曲」，將傳奇視為「音律之文」（夏綸《杏花村》第八齣〈報仇〉眉批）。以文的結構布局取代了戲的排場關目，以事件的來龍去脈壓倒了戲劇的動作、衝突和情境，以人物關係的設置淹沒了人物性格的刻畫。他們標舉風格雅正，以「雖濃豔典麗，而顯諧明暢」作為傳奇的語言風格（張堅《懷沙記·凡例》）。而且在劇本體製上，這時期的傳奇作品也逐漸表現出雜劇化的趨向，每本八至十二齣的傳奇作品大量湧現，已成慣例。

因此，雖然這時期傳奇作品仍然為數甚鮮，但是由於作品在內容上與時代精神脫節而日益理學化，在形式上與舞臺實踐脫節而日益詩文化，這就大大促進了傳奇走向衰落的歷史趨勢。⑪

5. **傳奇蛻變期**：清宣宗道光元年至末帝宣統三年（一八二一—一九一一），共九十一年。

據不完全統計，這一時期有姓名可考的作家約有一百六十七人，他們的傳奇作品約有二百七十八種（幾位作家合作的劇本只算一種，存疑的作品不計在內），人均創作劇本一點六六種，這幾個數字都與傳奇餘勢期相去

⑪ 郭英德：《明清傳奇史》，頁一七。

不遠。但是，如果考慮到這時期將近半數的傳奇作品，篇幅都在十二齣以下，更明顯地趨向於劇劇化，那麼可以肯定地說，在蛻變期，傳奇的創作量較之餘勢期又進一步地滑坡了。進入民國以後，繼續創作傳奇作品的作家已經寥寥無幾，傳奇的藝術生命業已不絕如縷了。⓬

郭氏謂：

首先是傳奇劇本體製發生了根本的變化，從嘉慶年間開始的傳奇雜劇化傾向，在這一時期蔚為風氣，八齣至十九齣成為傳奇劇本篇幅的常例。這不能不伴隨著傳奇作品的結構排場、角色設置、曲白比重、語言風格等一系列變化。傳奇文體逐漸地消解了。

更重要的是，從康熙、乾隆以來的所謂「花、雅之爭」或「崑、亂之爭」，到嘉慶年間花部亂彈已逐漸占了上風，至道光以後愈演愈烈，雅部崑劇簡直淪為花部亂彈的附庸了。傳奇創作一方面在民間審美趣味的衝擊和陶冶下，趨向於音樂體製的紛雜化和表演藝術的複合化。另一方面，傳奇創作為了固守自己的一隅之地，乾脆淪為純粹的案頭文章。特別是文人的傳奇作品，已經幾乎成為和詩文一樣的抒情、言懷、諷世、宣教的文學作品。⓭

郭氏對於所分的明清傳奇五個時期和所舉的各個時期的特徵，又作了這樣的總結：

綜觀明清傳奇約四百五十年的歷史演進，大致經歷了一個正、反、合的運動過程。在劇本體製上，從元雜劇之簡短，到戲文和傳奇的冗長，再到傳奇的雜劇化，其所表現的生活內涵也發生了相應的變化。在音樂體製上，從戲文的散亂自由，到傳奇的規整劃一，嘉慶以後又出現流於散亂紛雜的趨向，各種戲曲

⓬ 郭英德：《明清傳奇史》，頁五七七-五七八。

⓭ 郭英德：《明清傳奇史》，頁一七一-一八。

聲腔在競爭中普遍地匯合交流。在語言風格上，從戲文的樸拙鄙俗，到文詞派的典雅綺麗，再到雅俗共賞的審美追求，最終復歸為雅部崑劇的秀雅清麗和花部亂彈的直質粗俗的分流。在思想文化內涵上，從明前期戲文和生長期傳奇的理學化，到明中期以後「主情」文藝思潮的激揚，而至清康熙、乾隆以後又淪入徹底的理學化。在審美趣味上，從徹底的文人化，到平民趣味的激染、滲透，最終又復歸為徹底的文人化。這種正、反、合的運動過程，在其抽象的意義上，不正是明清時期中國歷史文化發展歷程的縮影和象徵嗎？**⑭**

三、著者對明清傳奇的分期

以上對明清傳奇分期提出討論的有四家。青木氏由於尚在戲曲研究之初，對於戲曲劇種有體製、腔調之別尚未分辨清楚，故將明清戲曲分作南戲、崑曲、花部三類型，分居三時期，而又以崑曲統攝我們今日所謂之「明清傳奇」與「明清南雜劇」。而廖氏伉儷之書，但依時代簡單序列，未有分期之意蘊。許子漢將宋元戲文至清初傳奇之傳遞分作五期，既出諸本人門下，自具本人之觀點。而郭英德《明清傳奇史》實最為精密，條理井然，已自立成說，學者亦每有師法。但因其分期之基本概念與我有所不同，所產的分期方式和結果不免有別。因此特別在此討論：

其一，南曲戲文與北曲雜劇，原分踞南北，有如長江大河，互不相涉。但由於蒙元統一中國，促使文學藝

⑭ 郭英德：《明清傳奇史》，頁一八。

術之南戲北劇產生交化之現象；於是以南戲為母體交化北劇經「北曲化」、「文士化」、「崑山水磨調化」而產生較肖似南戲之「混血兒」，是為呂天成《曲品》所指稱之「新傳奇」，亦即今日指稱明中葉梁辰魚《浣紗記》以後之所謂「明清傳奇」。而在「傳奇」成立之前，所經歷的這「三化」，實具三股促成的力量，其「北曲化」是將北曲曲牌及其謹嚴的聯套規律注入不定型的南曲曲牌和散漫無章的南曲套數之中；其「文士化」則是劇作家由庶民進入書會才人，更提升為士大夫文人，由此而使南戲戲文趨於優雅。而南戲在明嘉靖以前的明初百數十年間經此「二化」，則其體製規律與精神面貌自與宋元時頗異其趣；也因此本人乃稱之為明初「新南戲」，也就是呂天成《曲品》所指稱的「舊傳奇」；而對於那些經由「新南戲」作家所改編的宋元戲文，則稱之為「明改本戲文」。

與南戲同理，其以北劇為母體交化南戲，經「文士化」、「南曲化」、「崑山水磨調化」而產生較肖似北劇之「混血兒」，即胡文煥《群音類選》所指稱之「南雜劇」，折數據祁彪佳《劇品》限十一折之內；其較四折為短三折以下者，亦可循盧前《明清戲曲史》之例，稱作「短劇」。其南曲四折者則專指王驥德《曲律》所云「自我作祖」之「南雜劇」。

以上南戲北劇交化之現象以及所產生之新劇種，在本書之中言之已詳，但郭氏似乎未有此等觀點，因之自然沒有明人新南戲由宋元南曲戲文過渡到明清傳奇的看法。

又郭氏認為戲曲腔調與戲曲格律無關。持這種看法的學者不少；但腔調有雅俗之分，譬如海鹽、崑山為雅，餘姚、弋陽為俗；俗者之載體幾為歌謠小調，雅者之載體多曲牌套數。而崑山腔被改良為水磨調後，更講究一字三音頭腹尾之唱口，韻協更不可混韻與鄰韻通押；也就是說其格律日趨謹嚴，而弋陽諸腔則滾白滾唱日益繁多，終致喧賓奪主而破解曲牌體為板腔體。若此則固不能用崑山腔口以歌弋陽腔之劇本；又焉能用弋陽腔之唱

法以歌崑山腔之傳奇？所以南戲之「崑腔水磨調化」為使之蛻變為「傳奇」不可或缺之要件之一，其緣故即在

水磨調載體所具備之文學體製規律非常之謹嚴。

結語

也因此本人對於戲文蛻變為傳奇之歷程，所做的分期，便以「北曲化」、「文士化」、「水磨調化」三化的先

後時間序列為基準，認為戲文「北曲化」和「文士化」在元末已經濫觴浸染，引作者持續跟進，所以以明初戲

文為「新南戲」；而「新南戲」又於明嘉隆間崑山腔經魏良輔等改良為水磨調，梁辰魚始製《浣紗記》歌之劇

場而「傳奇」成立。若此，則傳奇大盛於萬曆間，繼盛於明末至清康熙間，至乾隆而花雅爭衡，漸衰而成強弩

之末。也因此本人所劃分之戲文傳奇蛻變史，就有以下五期：

其一，戲文至元末始見「北曲化」與「文士化」，入明而至嘉靖以前，對此蛻變之新劇種，稱之為「明人新

南戲」；是為「傳奇」之「過渡期」。

其二，「新南戲」至嘉隆間「水磨調化」完成，又蛻變為「傳奇」；是為傳奇之「成立期」。

其三，萬曆間傳奇之作家與作品最多，是為傳奇「鼎盛期」。

其四，明末至清康熙間，傳奇作家與作品猶富，是為傳奇「繼盛期」。

其五，清乾隆以後，花雅爭衡；道光二十年皮黃戲成立，同治六年京劇向外流布；而雅部崑腔，一路下滑

不振，是為傳奇「衰落期」。

比較我這五個時期和郭氏所分的「生長期」、「勃興期」、「發展期」、「餘勢期」、「蛻變期」。所不同的其實只

在我所說的「衰落期」，郭氏又分作「餘勢」和「蛻變」兩期，而我特別點出「傳奇」較精確的成立時間點，而郭氏予以省略。其他三期則雖用詞不同，而實質則沒有差異。也因此，郭氏經由博覽七百數十種的明清傳奇所歸納出來的分期特徵，自是極為難得之見解，謹此亦轉錄如上，以供讀者參考，本人不敢更贊一詞。

第參章　明清傳奇開山之作：梁辰魚《浣紗記》述評

引言

梁辰魚《浣紗記》和高明（約一三〇六─一三五九）《琵琶記》❶、洪昇（一六四五─一七〇四）《長生殿》都是「劃時代」的作品。《琵琶記》是南戲發展為傳奇的「先聲」，《浣紗記》是南戲北劇「混血兒」崑山水磨調化傳奇的「開山之作」，《長生殿》則是傳奇登峰造極集大成的「典型」。所以論中國文學史、戲曲史者，不止不能不顧，而且都要給予相當的篇幅。

但就《浣紗記》而言，它何以能被稱作傳奇「開山之作」？其創作於何時，其體製格律與排場結構，較諸南戲有何不同，其在文學、藝術的成就為何；凡此都是值得探討而常為學者所未顧或定論的問題。但在論其劇作之前，自應先論其為人。

❶　生卒年根據黃仕忠：〈高則誠行年考述〉、〈高則誠卒年考辨〉，收入《琵琶記》研究》（廣州：廣東高等教育出版社，一九九六年），頁一〇─二七、二八─三七。

一、梁辰魚之生平、著作、交遊與思想

(一)生平好壯遊

梁辰魚，字伯龍，號少白，一署仇池外史。其生平資料見明王兆雲（約一五四一─？）輯《皇明詞林人物考》，張大復（一五五四─一六三○）《梅花草堂筆談》、《皇明崑山人物傳》，周世昌（萬曆間生卒年不詳）《重修崑山縣志》，朱謀垔（一五八四─一六二八）《續書史會要》，清錢謙益（一五八二─一六六四）《列朝詩集小傳》，朱彝尊（一六二九─一七○九）《明詩綜》、《靜志居詩話》，金吳瀾（?─一八八八）《崑新兩縣續修合志》，陳田（一八五○─一九二二）《明詩紀事》，方惟一（一八六七─一九三二）《吳郡人物志》等。 ❷ 今人徐

❷〔明〕王兆雲輯：《皇明詞林人物考》，收入周駿富輯：《明代傳記叢刊》第一七冊（臺北：明文書局，一九九一年），卷一一，〈梁伯龍〉，頁六四三─六四四。〔明〕張大復：《梅花草堂筆談》（上海：上海古籍出版社，一九八六年），卷五，頁四，總頁三○七─三○八。〔明〕張大復：《皇明崑山人物傳・梁辰魚傳》，〔清〕方惟一輯：《吳郡人物志》收有此文，見周駿富輯：《明代傳記叢刊》第一四九冊（臺北：明文書局，一九九一年），頁一九一─二○○。〔明〕周世昌：《重修崑山縣志》（臺北：成文出版社，一九八三年據明萬曆四年刊本影印）。〔明〕朱謀垔：《續書史會要》，收入周駿富輯：《明代傳記叢刊》第七二冊（臺北：明文書局，一九九一年），頁四八四。〔清〕錢謙益：《列朝詩集小傳・梁太學辰魚》（上海：上海古籍出版社，一九八三年），丁集中，頁四八八─四八九。〔清〕朱彝尊：《明詩綜》（臺北：世界書局，一九六二年）。〔清〕朱彝尊著，姚祖恩編：《靜志居詩話・梁辰魚》（北京：人民文學出版社，一九九○年），卷一四，頁四三○。〔清〕金吳瀾：《崑新兩縣續修合志》（臺北：成文出版社，一九七○年），卷三○，〈文苑

朔方先生（一九二三—二〇〇七）有〈梁辰魚年譜〉❸，但其里籍和生卒年有異說。

其里籍當依其詩集《鹿城集》和《盛明雜劇》所收《紅線女》之題為「鹿城梁伯龍編」作「鹿城」人。鹿城有東鹿城與西鹿城之別；東鹿城位於崑山縣東北之婁東縣，西鹿城位於崑山縣，即所屬之玉山鎮。因兩地相鄰，梁氏又與崑山腔有密切關係，一般人都以為梁氏為崑山人。又其《浣紗記》首齣〈家門〉【紅林檎近】自謂「平生慷慨，負薪吳市梁伯龍。」❹吳市指蘇州，則其正確里籍便有蘇州府婁東縣東鹿城人與崑山縣西鹿城人兩種可能。❺

其生年當據其《鹿城詩集》卷二〇〈丁卯冬日過周蕩村別業與玉堂弟夜坐作〉詩所云：

先人別業滄江畔，四十年餘一度來。楓葉凋霜臨岸盡，草堂落日面湖開。漁歌待月前村起，雁陣驚風隔

❸ 徐朔方：〈梁辰魚年譜〉（一五一九—一五九一）《徐朔方集》第二卷《晚明曲家年譜·蘇州卷》（杭州：浙江古籍出版社，一九九三年），頁一二一—一七〇。一），頁五二三。〔清〕陳田：《明詩紀事》，收入周駿富輯：《明代傳記叢刊》第一四冊，己籤，卷二〇，頁七六八—七六九。趙景深、張增元編：《方志著錄元明清曲家傳略》（北京：中華書局，一九八七年），「梁辰魚」條錄有《乾隆蘇州府志》、《光緒蘇州府志》、《乾隆崑山新陽合志》、《乾隆青浦縣志》、《光緒青浦縣志》、《光緒崑新兩縣續修合志》等資料，頁六二一—六二三。

❹ 〔明〕梁辰魚：《浣紗記》，吳書蔭編集校點：《梁辰魚集》（上海：上海古籍出版社，一九九八年），頁四九。此本底本係汲古閣刊《六十種曲》本。

❺ 按單樹模主編之《中華人民共和國地名詞典·江蘇省》（北京：商務印書館，一九八七年）「玉山鎮，崑山縣轄鎮，……古名西鹿城，相傳春秋為吳王鹿苑。」（頁一三九）崑山之稱鹿城，蓋本此。但鹿城顯然有東西之別，西鹿城之玉山鎮既在崑山縣，則東鹿城應在婁東縣，未知辰魚所屬之鹿城究竟為東為西。

浦迴。自笑明春同半百，梅花殘臘莫相催。❻

此詩題之「丁卯」為隆慶元年（一五六七），徐朔方《晚明曲家年譜》以「自笑明春同半百」為據❼，認為此年梁氏四十九歲，故逆推其生年為明武宗正德十四年（一五一九）；他又根據張大復《皇明崑山人物傳》：「得歲七十有三」的說法，推斷梁氏卒年為神宗萬曆十九年（一五九一）。

梁辰魚生年有正德十四年與十五年的不同說法，一般多認為這種差別只是中國傳統虛歲與實歲算法的不同，但朱昆槐《崑曲清唱研究》第二章〈崑曲探源〉，卻提出一項更明確判斷時間的方法。他認為從名字可看出生年的訊息，因為明朝人有以生年命名的習慣，如唐寅，字伯虎，生於憲宗成化六年（一四七〇），此年正是屬虎的庚寅年，故詩人以「寅」為名，嵌「虎」為字。若以此為推論根據，則正德十五年（一五二〇）為龍年，歲次庚辰，因此不論是「辰魚」之名，或「伯龍」之字，皆與其生年生肖歲次緊密相關，可知應作正德十五年為是。❽則伯龍之生卒年當作：正德十五年（一五二〇）生，下推七十三年，則為萬曆二十年（一五九二）卒。雖然官職不高，也算「官宦人家」。而伯龍蹭蹬科場，只捐貲為太學生。

從上述資料，可以考知伯龍高祖梁昱官平定知州；曾祖梁紈官泉州同知；父梁介、字石重，平陽訓導。

❻〔明〕梁辰魚：《鹿城詩集》，吳書蔭編集校點：《梁辰魚集》，頁二五八。

❼徐朔方：〈梁辰魚年譜〉（一五一九—一五九一），《徐朔方集》第二卷，頁一二一。徐氏將「卷二十」誤作「卷二十一」，今依吳書蔭編集校點《梁辰魚集》之《鹿城詩集》（頁二五八）更正之。

❽朱昆槐：《崑曲清唱研究》（臺北：大安出版社，一九九一年），頁六九—七二。又俞為民〈梁辰魚〉亦有是說，見胡世厚、鄧紹基主編：《中國古代戲曲家評傳》（鄭州：中州古籍出版社，一九九二年），頁二九八—二九九。又詳見侯淑娟：《《浣紗記》研究》（臺北：東吳大學中國文學研究所博士論文，二〇〇一年，曾永義指導），頁二一〇—二一一。

伯龍三十四歲以前，在家鄉讀書，廣汲博取，累積豐富的知識。其後至三十七歲三年之間，有兩次「壯遊」。文徵明序其《鹿城集》云：

以一書生南遊會稽，探禹穴，歷永嘉、括蒼諸名山而還。繼又溯荊巫，上九疑，泛洞庭、彭蠡，登黃鶴樓，觀盧山瀑布，尋赤壁周郎遺蹟，篇中歷歷可見。

可見他於嘉靖三十二年（一五五三）三十四歲第一次南遊浙江永嘉一帶，遍歷古越國勝蹟；嘉靖三十四年（一五五五）三十六歲又溯長江作湘、鄂、贛之旅。據其詩可知第一次是為投靠處州同知皇甫汸（一四九七─一五八二）和溫州知府龔秉德（生卒年不詳），第二次是為投靠荊州知府袁祖庚（一五一九─一五九○）和工部都水司主事周后叔（生卒年不詳）。吳書蔭《浣紗記》的創作年代及版本》云：❾

晚明文人喜愛遠遊，這樣既可以登山臨水，探奇攬勝，又能廣結師友，千謁名公鉅卿，以此邀名逐利，這已經成為當時的一種士風。❿

伯龍的這兩次遠遊，誠然有「邀名逐利的意圖」；但他於嘉靖三十七年（一五五八）三十九歲時北上順天府秋試，鎩羽而歸；嘉靖四十一年（一五六二）四十三歲再度南下浙江，欲入總督胡宗憲（一五一二─一五六五）幕府而不果之後，功名之志幾已成灰；所以他於嘉靖四十五年（一五六六）四十七歲二次北上之遊山東、河南；次年在南京結鷲峰詩社高吟朗唱，隆慶四年（一五七○）五十一歲時又到南京參加蓬臺仙會，與諸文士評品眾妓，三度恣情縱樂的出遊，就純粹是為了消解塊壘的放浪之旅了。

❾　〔明〕梁辰魚：《鹿城詩集》，吳書蔭編集校點：《梁辰魚集》，頁三三一。

❿　吳書蔭：《浣紗記》的創作年代及版本》，《湯顯祖及明代戲曲家研究》（上海：復旦大學出版社，二○一八年），頁二〇七。

伯龍由於好壯遊，文學成就高，善度水磨新腔，為時人所稱；性情又豪邁，容儀更修鬒俊美，所以交遊遍

及王侯將相、達官名士，乃至於山僧野道、販夫走卒、歌兒舞女。他的這種交遊生活，張大復記載得很詳實，

其《吳郡人物志》之《梁辰魚傳》云：

(二)交遊遍天下

梁辰魚字伯龍，長八尺有奇，疎眉目，虬髯。曾祖紱，父介，世以文行顯，而公好任俠，喜音樂，多飛

揚跋扈之氣，不肯俛首就諸生試，作歸隱賦以申其意。御史弗聽，勉游成均，竟亦弗就。乃行營華屋，

招來四方奇傑之彥，嘉靖間七子都與之，而王元美與戚大將軍繼光嘗造其廬，樓舡弁樹，公亦時披鶴氅，

嘯詠其間。或鶡冠褐裘，擁美女，挾彈飛絲，騎行山石，曲折上下，不知音者以為神仙云。公性善酒，

飲可一石，大梁王侯請與決賭，左右列巨觥各數十，引滿，轟飲之，俟幾八斗而醉，公盡一石弗動。時

有梨園數輩，更互奏雜調，公倚而和之，其音若絲，無不盡態。俟大笑樂，謂伯龍之技如香象搏兔，具

見全力。如此所製唐令、宋餘、元劇乃至國朝之聲，多飛入內家藩邸、戚畹貴遊間，千里之外，玉帛狗

馬，名香琛玩，多集其庭；而擊劍扛鼎，雞鳴狗盜之徒，乃至騷人墨客，羽衣草衲世出，世間之士爭願

以公為歸。公巨口亮節，據床東嚮坐，自奏其製，如鳴金石，與巧喉倩輔相答響，不差毫髮。或雞鳴月

墜，煙粉消落，其神愈回。華亭英士龍知公好戲，為具綵鳳風箏，公令健奴數十輩，就大野駕之，風逎

日薰，歌聲相屬，有百鳥盤旋其旁，公亦大笑樂甚。調聲音之道固與天通，昔重瞳子奏箾韶而鳳凰儀，

豈虛語哉？嘗除夕遇大雪，既寢不寐，忽令侍者徧邀諸年少，載酒放歌，繞城一匝，而後就睡，曰：「天

為我輩雨玉，可令俗下人蹂踏之耶？」公時年已七十矣。⑪

張大復又於其《梅花草堂筆談》卷五〈梁伯龍〉條記其事云：

梁伯龍風流自賞，修髯美姿容，身長八尺，為一時詞家所宗，豔歌清引，傳播戚里間。白金文綺，異香名馬，奇技淫巧之贈，絡繹千道。每傳柑、禊飲、競渡、穿針、落帽一切諸會，羅列絲竹，極其華整，歌兒舞女，不見伯龍自以為不祥，人有輕千里來者，而曲房眉黛，亦足自雄快，一時佳麗人也。⓬

即此可以想見其聲名遠播和風流自賞的情況。其所結交的友人，如陸采（一四九七—一五三七）、李開先（一五〇一—一五六八）、俞允文（一五一三—一五七九）、李攀龍（一五一四—一五七〇）、徐渭（一五二一—一五九三）、王世貞、王穉登（一五三五—一六一二）、王世懋（一五三六—一五八八）、屠隆（一五四三—一六〇五）、梅鼎祚（一五四九—一六一五）等皆為中晚明文壇領袖和曲壇名家；如大梁王侯（一五二三—？）⓭、遼王朱憲㸅（一五二六—一五八二）、朱載堉（？—一五九三）、總督胡宗憲、大將軍戚繼光（一五二八—一五八八）等都是金紫熠耀之家；如處州同知皇甫汸、溫州知府龔秉德、荊州知府袁祖庚、屯田員外郎周后叔等皆係現任職官；如魏良輔（約一五二六—約一五八二）、顧允默（？—一五九二）、顧允濤（生卒年不詳）、鄭思笠（生卒年不詳）、唐小虞（生卒年不詳）、鄭梅泉（生卒年不詳）、陳文如（生卒年不詳）等都以音樂名噪於時。他和這

⓫〔明〕張惟一輯：《吳郡人物志》，收入周駿富輯：《明代傳記叢刊》第一四九冊（臺北：明文書局，一九九一年），頁一九九—二〇〇。

⓬〔明〕張大復：《梅花草堂筆談》，卷五，頁四，總頁三〇七—三〇八。

⓭據莊吉的考證，大梁王侯就是明代嘉靖年間的崑山縣令王用章，一五三二年出生，卒年不詳。莊吉：《梁辰魚和「大梁王侯」交遊考》，《浙江藝術職業學院學報》第一三卷第二期（二〇一六年五月），頁一〇—一四；莊吉：《崑山「大梁王侯」再考》，《蘇州教育學院學報》第三五卷第一期（二〇一八年二月），頁三三一—三三八。

些友人交往，有的可以助長他的身價聲望，有的可以唱和文學創作，有的可以和他切磋水磨新聲的提升。

(三)思想兼儒釋道

從伯龍一生的行事為人看來，他的思想成分是頗為複雜的。黎國韜、周佩文合著的《梁辰魚研究》，其第四章〈梁辰魚思想探論〉❶，從梁氏本人著作與相關文獻，分析其所蘊涵之儒釋道三家思想，俠客觀與婦女觀，以及其史學追求與文藝思想，而獲得這樣的總體概念：

梁辰魚的思想比較複雜，中年之前其思想以儒學為本，晚年則有較大的改變。同時，他又受釋、道二家思想影響，而以後者更深。梁辰魚的尚俠思想也較為濃厚，對婦女的態度中年以後頗為通達，這又明顯不同於一般儒士。梁辰魚還有很強烈的史學追求，但其文藝思想則顯得有點保守。以上各種思想對其文學創作都存在著影響。❶

伯龍的思想和觀念，固然反映在他的詩集和散曲集，而傳奇《浣紗記》可以說是其總體的呈現。下文論《浣紗記》時，再就黎、周二氏之說來加以探討。

(四)著作以散曲戲曲為著

伯龍著作含詩、散曲、雜劇、傳奇四類。

其詩有《鹿城詩集》，含樂府、五古、七古、五律、六律、七律、五排、七排、五絕、六絕、七絕等十一

❶ 黎國韜、周佩文合著：《梁辰魚研究》（廣州：中山大學出版社，二〇〇七年），頁七六─一〇二。

❶ 黎國韜、周佩文合著：《梁辰魚研究》，頁七六。

體，二十八卷，一千一百一十餘首。《續修四庫全書總目提要》謂「伯龍顧曲名家，不能自已，詩特其餘藝耳；然在曲家中，固如鳳毛麟角，不可多見矣。」

其散曲有《江東白苧》正、續集各二卷。《正集》收小令四十一支，套數十四套；《續集》收小令五十三支，套數三十八套，內容多為酬贈、寫情、代筆之作，感懷、詠物反居其次。但其寫情則可見其放蕩生活之面貌；又每好在曲前作小序，亦可見其對散曲創作之主張。任訥（一八九七─一九九一）《散曲概論》卷二謂南散曲作家，「起嘉、隆間，以迄明末，將近百年，主持詞餘壇坫者，文章必推梁氏（辰魚）為極軌，韻律必推沈氏（璟）為極軌，此為崑腔以後之兩大派。」[17]也因此伯龍散曲在當時就極受歡迎。王世貞詩云：「吳閶白面冶遊兒，爭唱梁郎雪豔詞。」[18]

其傳奇《浣紗記》所存之版本，據及門侯淑娟《浣紗記研究》所見有：

1. 《重刻吳越春秋浣紗記》：又稱明萬曆武林陽春堂刊本。二卷二冊，卷首有朱其輪寫於萬曆三十六年

江集》本，今人吳書蔭校正，收入《梁辰魚集》中。《紅線女》為北曲雜劇，其論述已見拙著《明雜劇概論》[19]。

其雜劇有《紅線女》與《紅綃妓》二種，皆寫俠女；《紅綃妓》已佚，《紅線女》有《盛明雜劇》本與《酹

⑯ 趙萬里：〈鹿城詩集十卷〉提要，中國科學院圖書館整理：《續修四庫全書總目提要（稿本）》第二五冊（濟南：齊魯書社，一九九六年），頁八〇。

⑰ 任訥：《散曲概論》，收入任訥編：《散曲叢刊》（上海：中華書局，一九三一年），卷二，〈派別第九〉，頁四二一─四二三。

⑱ 〔明〕王世貞：〈嘲梁伯龍〉，《弇州山人四部稿》（波士頓：哈佛大學燕京圖書館藏明萬曆間王氏世經堂刊本），卷四九，頁一三。

⑲ 詳參曾永義：《明雜劇概論》（北京：商務印書館，二〇一五年），頁三〇四─三〇八。

（一六〇八）的序。應是現存最早的刊本。

2. 《新刻吳越春秋樂府》：簡稱樂府本，應為萬曆後期刻本，今僅存下卷三十一齣至四十五齣。

3. 《重刻出像浣紗記》：原為《繡刻演劇》的一種，為萬曆間金陵富春堂刊本。

4. 《重校浣紗記》：此為萬曆間金陵繼志齋刊本。

5. 《李卓吾先生批評浣紗記》：明萬曆間抄本，二卷二冊。

6. 《怡雲閣浣紗記》：明崇禎間刻，二卷二冊。

7. 《浣紗記定本》：明末汲古閣原刻初印本為二卷。

8. 清代諸鈔本：清代以後《浣紗記》不再有新刻本行世，只有鈔本流傳。有康熙、乾隆、同治等鈔本。

以上版本可分為四個系統，陽春堂本和《吳越春秋樂府》本為一系，富春堂本和繼志齋本為一系，李評本、怡雲閣本和汲古閣六十種曲本為一系，最後則是近年所出的綜合校定本，即中華校注本和《梁辰魚集》本。

《浣紗記》曾盛極一時，即使晚明曲家對其情節組織和使事用典不無訾病，但就崑曲音樂和傳奇文學的表現而言它仍是經讀耐唱的名作，因此在明代以來的戲曲選集中常有單齣折子的收錄，如《鼎雕崑池新調樂府八能奏錦》有《越王別吳歸國》（即《放歸》）、《吳王遊湖》、《吳王打圍》；《新鐫出像點板北調萬壑清音》有《伍員訪友》（即《談義》）、《伍員自刎》（即《吳刎》）；《新鐫繡像評點玄雪譜》卷四有《閨病》、《憶舊》；《新鐫出像點板纏頭百練》選《重訪》（即《別施》）、《寄子》、《訪友》；《新鋟天下時尚南北新調堯天樂》選有《送別越王》（即《放歸》）；《新刻精選南北時尚崑弋雅調》選有《吳王打圍》；《綴白裘》三集卷四選有《進施》、《寄子》、《賜劍》，十集卷一有《前訪》、《回營》、《姑蘇》、《採

蓮》共七齣。《玉谷新簧》卷之二上層有〈吳王遊湖〉、〈吳王遊賞〉、〈姑蘇玩賞〉；《樂府紅珊》卷之十「遊賞樂」有〈吳王遊姑蘇臺〉；《怡春錦》之《南音獨步樂集》有〈行春〉、〈採蓮〉；《歌林拾翠》有〈前訪傾城〉、〈捧心憶蠡〉、〈獵游蘇臺〉、〈後訪傾國〉、〈西施歌舞〉、〈伍員寄子〉、〈宮蓮泛採〉、〈子胥死忠〉、〈扁舟寄跡〉；《賽徵歌集》卷三有〈偶遇西施〉、〈再顧傾國〉、〈扁舟晦迹〉；《萬壑清音》卷之五有〈伍員訪外（友）〉、〈伍員自刎〉；《醉怡情》卷六有〈後訪〉、〈歌舞〉、〈寄子〉、〈採蓮〉；《樂府歌舞臺》有〈前訪傾城〉、〈後訪傾城〉。在曲譜方面，《納書楹曲譜》收有〈前訪〉、〈訪聖〉、〈後訪〉、〈分紗〉、〈儲諫〉、〈賜劍〉、〈思越〉、〈泛湖〉等八齣。《集成曲譜》有〈前訪〉、〈越壽〉、〈行成〉、〈回營〉、〈蠡國〉、〈勸伍〉、〈養馬〉、〈打圍〉、〈後訪〉、〈歌舞〉、〈寄子〉、〈別施〉、〈進美〉、〈採蓮〉、〈儲諫〉、〈賜劍〉、〈思越〉、〈泛湖〉等十八齣。

在這些選本中《浣紗記》被選入的折子大概不超過二十齣，被選出的折子大多為生旦同場之目，如〈前訪〉、〈後訪〉、〈別施〉、〈分紗〉、〈泛湖〉等；或為旦角有吃重之歌舞唱做表演的齣目，如〈捧心憶蠡〉、〈歌舞〉、〈採蓮〉、〈思越〉；或為描寫吳王歡樂誇示姑蘇之美的熱鬧之場，如〈打圍〉；或寫越王為囚之苦，歸國之驚，如〈放歸〉、〈養馬〉；或述伍員、太子之忠，如〈訪友〉、〈寄子〉、〈儲諫〉、〈賜劍〉等。總之，不論腳色人物、情節關目、曲文音樂、舞臺場面情境皆為一劇之最有特色、最精彩者。⑳

至於《浣紗記》之探討，請詳下文。

⑳　侯淑娟：《〈浣紗記〉研究》，頁五四—五七。

二、《浣紗記》創作時間與題材之運用

(一)創作時間

筆者有《魏良輔之「水磨調」及其《南詞引正》與《曲律》》[21]，其中第一節第四點「梁辰魚與傳奇的建立」一節，已經說明梁辰魚雖然沒有文獻記載其水磨調直接授之於魏良輔，但他服膺水磨調之歌唱藝術，不止進一步加以提升，並創作《浣紗記》譜入崑山水磨調，而使舊傳奇變為「新傳奇」，開戲曲藝術的新紀元，則為公認的事實。而並時從事這項工作的曲家不止他一人，而他之所以獨享「傳奇開山」之譽的緣故也有所說明。文中又考證，魏良輔「立崑之宗」的時間在嘉靖三十八年左右，因推證《浣紗記》寫作時間應在嘉靖末年，也就是在嘉靖三十八年以後數年之間。

後來讀到學者對《浣紗記》寫作年代考證的論文，有：

1. 徐朔方《梁辰魚年譜·引論》謂「當在作者二十五歲前後」。[22]

2. 徐扶明（一九一九—一九九五）《梁辰魚的生平和他創作《浣紗記》的意圖》，認為在萬曆元年（一五七三）左右。[23]

[21] 曾永義：《魏良輔之「水磨調」及其《南詞引正》與《曲律》》，《文學遺產》二〇一六年第四期，頁一三五一—一五二；收入曾永義：《海內外中國戲劇史家自選集：曾永義卷》（鄭州：大象出版社，二〇一七年），頁四一六—四四六。

[22] 徐朔方：《梁辰魚年譜（一五一九—一五九一）》，《徐朔方集》第二卷，頁一二四。

法。

3. 吳書蔭、薛若鄰《《寶劍記》、《浣紗記》、《鳴鳳記》與明代政治鬥爭》謂約作於嘉靖末年。㉔

4. 胡忌（一九三一—二〇〇五）、劉致中《崑劇發展史》謂作於一五六六—一五七一年之間。㉕

5. 吳書蔭《《浣紗記》的創作年代及版本》謂約在嘉靖四十二年（一五六三）左右。㉖

6. 侯淑娟《《浣紗記》研究》綜論諸家之說後，認為吳書蔭之說最周延有據。㉗

7. 黎國韜、周佩文《梁辰魚研究》，亦綜論諸家之說後，亦謂以吳書蔭之說較合理。㉘

若此，《浣紗記》創作於嘉靖末年（四十年至四十五年，一五六一—一五六六）應是為學者較為認可的說

(二) 西施故事志疑

筆者在《俗文學概論》第三編《民族故事》中有〈西施故事〉一章㉙，說到一九六四年筆者就讀臺灣大學

㉓ 徐扶明：〈梁辰魚的生平和他創作《浣紗記》的意圖〉，《元明清戲曲探索》（杭州：浙江古籍出版社，一九八六年），頁六五—六六。

㉔ 沈達人、顏長珂主編：《古典戲曲十講》（北京：中華書局，一九八六年），頁一二二—一二三。

㉕ 胡忌、劉致中：《崑劇發展史》，頁四四。

㉖ 吳書蔭：《浣紗記》的創作年代及版本》，頁二一〇。

㉗ 侯淑娟：《《浣紗記》研究》，頁三七—四五。

㉘ 黎國韜、周佩文：《梁辰魚研究》，頁一七四—一八一。

㉙ 曾永義：〈西施故事〉，《俗文學概論》（臺北：三民書局，二〇〇三年），第三編〈民族故事〉，頁四五〇—四六七。

中文研究所碩士班一年級，因閱讀明梁辰魚《浣紗記》，想進一步考察西施其人其事的來龍去脈，結果發現西施不過是個「影子人物」，有如後世的貂蟬、周倉、梅妃一般；也就是說，歷史上後來大大有名、教人樂於稱道的人物，原來既無姓也無名，好像只存在一個影子一般。後來為了彰顯其作用，便緣其所欲達成的功能逐漸的塑造成一位典型人物，這位典型人物便含有眾人共同認定的觀感在其中，而歷史上不必真有這樣的人物。

以下簡述我考察「西施故事」的大要：

在先秦諸子中，《管子‧小稱篇》、《莊子‧內篇‧齊物論第二》、《莊子‧外篇‧天運第十四》、《荀子‧正論》、《慎子‧威德篇》、《韓非子‧顯學篇》、《孟子‧離婁下》、《墨子‧親士篇》[30]等七子，不是說西施之美，就是拿她來和屬、里之醜女對比以見其美，或和毛嬙相提以並論其美，而皆不言及其時代履歷背景，也就是說諸子不過把「西施」、「西子」當作「美人的符號」而已。另外，屈原《九章‧惜往日》、宋玉〈神女賦〉亦或以西施之美與嫫母之醜對比，或以毛嬙、西施之美襯托神女之絕色。[31]西施在屈原眼中，如同七子一般，也只是個「美女之符號」而已。

再進一步檢閱與吳越爭戰史事相關的典籍，《左傳》、《國語》、《史記》所記，頗為翔實，但皆無一筆提及西施其人其事，即使是東漢注《孟子》的趙岐（約一○八－二○一）也只說：「西子，古之好女西施也。」[32]可見在趙岐之前的人，根本不知道諸子中所見的「西施」和吳越爭戰有任何關聯。假如西施真如後來傳說那麼美

㉚ 曾永義：《西施故事》，《俗文學概論》，頁四五一─四五三。

㉛ 曾永義：《西施故事》，《俗文學概論》，頁四五三─四五四。

㉜ 〔漢〕趙岐注，〔宋〕孫奭疏：《孟子注疏》，收入國立編譯館主編：《十三經注疏分段標點》（臺北：新文豐出版社，二○○一年），卷八〈離婁〉，頁三七二。

麗，在吳越興亡中又占有那麼重要的地位，則《左》、《國》、《史記》作者是絕不可能完全忽略遺漏的。試想：驪姬之蠱惑，夏姬之淫亂，他們不都費了很多筆墨來記述嗎？因此，在吳越爭戰中，是否真有西施這位「奇女子」，實在不能不令人產生疑問。

最早把西施故事編入吳越爭戰的，是撰《吳越春秋》的趙曄（生卒年不詳）。趙曄為東漢初光武帝時人，他這部《吳越春秋》就體裁觀之，不過是稗官雜記，對於這樣的小說家言，自然不能當作信史看待。否則以《左》、《國》、《史記》作者所不能聞、所未及言的事，晚後如趙曄者，卻反能具故事之始末，詳盡備述，豈不大悖情理？那麼除非他附會、杜撰外，難道他能起句踐、夫差於地下以質之嗎？

然而仔細觀察，趙曄之傳西施，似乎並非全為無根之談，他應當是從某些地方獲得某些啟示而來附會敷衍的。請從《左傳》、《國語》、《史記》來探其根源。

《左傳·哀公元年》云：

（越）使大夫種因吳大宰嚭以行成，吳子將許之，伍員曰：「不可……。」㉝

《國語·越語上》云：

（句踐）遂使之（文種）行成於吳，曰：「……願以金玉、子女賂君之辱，請句踐女女於王，大夫女女於大夫，士女女於士。……」

越人飾美女八人納之太宰嚭，曰：「子苟赦越國之罪，又有美於此者將進之。」太宰嚭諫曰：「嚭聞古之伐國者，服之而已。今已服矣，又何求焉。」夫差與之成而去之。㉞

㉝ 〔晉〕杜預注，〔唐〕孔穎達等正義：《春秋左傳正義》，收入〔清〕阮元等校刻：《十三經注疏》（北京：中華書局，一九八○年），卷五七，頁二一五四。

《史記‧越王句踐世家》云：

（句踐）乃令大夫種行成於吳，……吳王將許之。子胥言於吳王曰：「天以越賜吳，勿許也。」種還，以報句踐。句踐欲殺妻子、燔寶器、觸戰以死。種止句踐曰：「夫吳太宰嚭貪，可誘以利，請閒行言之。」於是句踐乃以美女寶器令種閒獻吳太宰嚭。嚭受，乃見大夫種於吳王。種頓首言曰：「願大王赦句踐之罪，盡入其寶器。不幸不赦，句踐將盡殺其妻子，燔其寶器，悉五千人觸戰，必有當也。」嚭因說吳王曰：「越以服為臣，若將赦之，此國之利也。」吳王將許之。子胥進諫曰：「今不滅越，後必悔之。句踐賢君，種、蠡良臣，若反國，將為亂。」吳王弗聽，卒赦越，罷兵而歸。[35]

根據以上的記載，句踐戰敗「棲於會稽」之際，由文種進女樂行成於吳，是不成問題的史實。太宰嚭能得美女八人，以夫差之尊，自然所得更多更美。趙曄大概為此觸動了他的靈機，乃於句踐歸越七年欲以報吳之際，便想當然耳的附會出文種的美人計來。又《國語‧越語下》有「吳王淫於樂而忘其百姓」之語[36]，於是又順著美人計而將諸子中的美人符號「西施」附會還魂在吳越爭戰之中，同時也將與西施並提的美人符號「毛嬙」改作「鄭旦」一起獻吳。請看趙曄《吳越春秋》是如何編造這件事。

《吳越春秋‧句踐陰謀外傳第九》云：

十二年，越王謂大夫種曰：「孤聞吳王淫而好色，惑亂沉湎，不領政事，因此而謀，可乎？」種曰：「可破。夫吳王淫而好色，宰嚭佞以曳心，往獻美女，其必受之。惟王選擇美女二人而進之。」越王曰：

[34] 〔三國吳〕韋昭注：《國語（嶄新校注本）》（臺北：里仁書局，一九八○年），卷二〇，頁六三三一、六三二四。

[35] 〔漢〕司馬遷：《史記》（北京：中華書局，一九五九年），卷四一，《越王句踐世家第十一》，頁一七四○—一七四一。

[36] 〔三國吳〕韋昭注：《國語（嶄新校注本）》，卷二一，《越語下》，頁六四九。

「善。」乃使相者國中，得苧蘿山鬻薪之女曰西施、鄭旦。飾以羅縠，教以容步，習於土城，臨於都巷，三年學服而獻於吳。乃使相國范蠡進曰：「越王勾踐竊有二遺女，越國洿下困迫，不敢稽留。謹使臣蠡獻之大王，不以鄙陋寢容，願納以供箕帚之用。」吳王大悅曰：「越貢二女，乃勾踐之盡忠於吳之證也。」子胥諫曰：「不可，王勿受也。臣聞：五色令人目盲，五音令人耳聾。昔桀易湯而滅，紂易文王而亡。大王受之，後必有殃。臣聞越王朝書不倦，晦誦竟夜，且聚敢死之士數萬，是人不死，必得其願。臣聞越王服誠行仁，聽諫進賢，是人不死，必成其名。越王夏被毛裘，冬御絺綌，是人不死，必為對隙。臣聞：賢士國之寶，美女國之咎，夏亡以妹喜，殷亡以妲己，周亡以褒姒。」吳王不聽，遂受其女。越王曰：「善哉！第三術也。」㊲

伍子胥勸諫吳王的話，不正是趙曄「美女國之咎」的迂腐觀念嗎？在他看來，吳王既「淫於樂」也一定有一個褒、妲之類的美女來蠱惑他，否則以吳國之強盛，那會在十數年之間就被越國所滅呢？恰好傳說中有西施這位美女典型，因此便藉其盛名套入行成進獻的越國美女之中，而在吳越爭戰之際，肆意的加以渲染。他大概為了要加強褒妲之類的美女終不得好結果的觀念，所以他處理西施的結局是夠悲慘的。

有關西施「悲慘的結局」，竟有溺死、殺死、縊死三種說法，而亦有隨范蠡泛五湖的傳說。其溺死見《墨子・親士》：「西施之沉，其美也。」㊳

㊴ 其殺死之說見宋姚寬（一一○五—一一六二）《西溪叢語》引《吳越春秋》云：「吳國亡，西子被殺。」

㊵ 其縊死之說見宋董穎（生卒年不詳）大曲道宮【薄媚】〈西子詞〉第六歇

㊲ 〔後漢〕趙曄：《吳越春秋》，收入王雲五主編：《四部叢刊正編》第一五冊（臺北：臺灣商務印書館，一九七九年），卷下，頁三九—四○。

㊳ 〔清〕孫詒讓撰，孫啟治點校：《墨子閒詁》（北京：中華書局，二○○一年），卷一，〈親士第一〉，頁五。

拍云：

衷誠屢吐，甬東分賜。垂暮日，置荒隅，心知愧。寶鍔紅委，鸞存鳳去，辜負恩憐情，不似虞姬。尚望論功，榮歸故里。　降令曰：吳亡赦汝，越與吳何異。吳正怨，越方疑。從公論，合去妖類。蛾眉宛轉，竟殞鮫綃，香骨委塵泥。渺渺姑蘇，荒蕪鹿戲。❹⓪

其隨范蠡泛五湖之說，見唐陸廣微（生卒年不詳）《吳地記》（約八七六年成書）引《越絕書》：

西施亡吳國後，復歸范蠡，同泛五湖而去。❹①

對此，元人趙明道（生卒年不詳）《范蠡歸湖雜劇》佚文見《雍熙樂府》卷一一【新水令】「越王臺無道似摘星樓」套❹②，則謂西施向越王進讒言，范蠡感君王寡恩，美人薄情，乃憤憤泛湖而去。而明人楊慎（一四八八－一五五九）《升庵全集》卷六八〈范蠡西施〉條云：

世傳西施隨范蠡去，不見所出，只因杜牧「西子下姑蘇，一舸逐鴟夷」之句而附會也。予竊疑之，未有可證，以析其是非。一日讀《墨子》曰：「吳起之裂，其功也；西施之沉，其美也。」喜曰：此吳亡之

❸⑨〔宋〕姚寬：《西溪叢語》（北京：中華書局，一九九三年），卷上，頁三三一。

❹⓪〔宋〕董穎：大曲道宮【薄媚】《西子詞》，見劉永濟：《宋代歌舞劇曲錄要》（北京：中華書局，一九五七年），卷一，頁四。

❹①〔漢〕袁康著，李步嘉注釋：《越絕書校釋》（北京：中華書局，二〇一三年），〈附錄一‧越絕書佚文校箋〉：「此條唯見《吳地記》引，檢《學海類編》本，錢培名輯錄不誤。按今本《越絕外傳‧枕中篇》末云：『范子已告越王，立志入海，此謂天地之圖也。』疑本條條佚文原出此處。」（頁四二二）

❹②〔明〕郭勛輯：《雍熙樂府》（臺北：西南書局，一九八一年），第三冊，卷一一，頁一七〇三－一七〇八。

後，西施亦死於水，不從范蠡之一證。墨子去吳越之世甚近，所書得其真，然猶恐牧之別有見。後檢《修文御覽》見引《吳越春秋·逸篇》云：「吳亡後，越浮西施於江，令隨鴟夷以終。」乃笑曰：「此事正與《墨子》合，杜牧未減審，一時趁筆之過也。蓋吳既滅即沉西施於江。浮，沉也，反言耳。」隨鴟夷者，子胥之譖死，西施有力焉。胥死盛以鴟夷，今沉西施，所以報子胥之忠，故云：「隨鴟夷以終」。范蠡去越亦號鴟夷子，杜牧遂以子胥鴟夷為范蠡之鴟夷，乃影撰此事，以墮後人於疑網也。既又自笑曰：「范蠡不幸遇杜牧，受誣千載；又何幸遇予而雪之，亦一快哉！」㊸

升庵此段話，自信滿滿，以為「西施被沉」是千古定論，但他不知《墨子·親士篇》是否出自墨子，學者已有所疑（見《墨子閒詁》㊹），則升庵所謂「墨子去吳越之世甚近，所書得其真」未必為真，何況「西施」不過歷史上之「影子人物」，為《吳越春秋》所塑造，何須論其生死？更何況《吳越春秋·逸篇》所謂「吳亡後，越浮西施於江，令隨鴟夷以終。」恐怕還是從《墨子》「西施之沉，其美也。」引發附會出來的，又何況宋姚寬《西溪叢語》引《吳越春秋》所云「吳國亡，西子被殺」，今本無此文，或佚文，則趙曄以西施或死於沉，或死被殺，自相矛盾，亦可見其虛構。杜牧之詩與明梁辰魚《浣紗記》當皆本《越絕書》，升庵實可不必譏「杜牧未精審，一時趁筆之過。」至於董穎《西子詞》、趙明道《范蠡歸湖雜劇》之說，俱為小說戲劇家言，更不可論其是非。何況西施以一人而有三種死法，一種歸宿，更可明白宣示其生平事蹟，不過是編造，豈能當作人物事實。

此外，有關西施故事，尚見以下資料：

㊸〔明〕楊慎：《升庵集》，收入《景印文淵閣四庫全書》第一二七〇冊（臺北：臺灣商務印書館，一九八三年），卷六八，頁七一八，總頁六六八。

㊹〔清〕孫詒讓撰，孫啟治點校：《墨子閒詁》，頁五。

1. 約與趙曄同時於東漢建武中在世的袁康（？—約四〇）和吳平（生卒年不詳）所合著的《越絕書》卷八

〈越絕外傳記地傳第十〉：

美人宮，周五百九十步，陸門二，水門一。今北壇利里丘土城。句踐所習教美女西施、鄭旦宮臺也。女出於苧蘿山，欲獻於吳，自謂東垂僻陋，恐女樸鄙，故近大道居，去縣五里。㊺

2. 《越絕書》卷一二《越絕內經九術第十四》：

越乃飾美女西施、鄭旦，使大夫種獻之於吳王。曰：「昔者，越王句踐竊有天之遺西施、鄭旦，越邦洿下貧窮，不敢當，使下臣種再拜獻之大王。」吳王大悅。申胥諫曰：「不可，王勿受。臣聞：五色令人目不明，五音令人耳不聰。桀易湯而滅，紂易周文而亡。大王受之，後必有殃。胥聞：越王句踐晝書不倦，晦誦竟旦，聚死臣數萬，是人不死，必得其願。胥聞：越王句踐服誠行仁，聽諫，進賢士，是人不死，必為利害。胥聞：越王句踐冬披毛裘，夏披絺綌，是人不死，必得其名。胥聞：賢士，邦之寶也；美女，邦之咎也。夏亡於末喜，殷亡於妲己，周亡於褒姒。」吳王不聽，遂受其女。以申胥為不忠而殺之。越乃興師伐吳，大敗之於秦餘杭山。滅吳，禽夫差，而戮太宰嚭與其妻子。㊻

3. 後秦王嘉《拾遺記》卷三云：

越謀滅吳，蓄天下奇寶美女異味以進於吳。得陰峰之瑤，古皇之驥，湘沅之鱣。又有美女二人，一名夷光，一名修明（注云：即西施、鄭旦之別名）；以貢於吳。吳處以椒華之房，貫細珠為簾幌，朝下以蔽景，夕捲以待月。二人當軒並坐，理鏡靚粧於珠幌之內，竊窺者莫不動心驚魂，謂之神人。若雙鸞之在

㊺ 〔漢〕袁康著，李步嘉注釋：《越絕書校釋》，卷八，頁二二三。

㊻ 〔漢〕袁康著，李步嘉注釋：《越絕書校釋》，卷一二，頁三二一。

輕霧，沚水之漾秋渠。吳王妖惑忘政。及越兵入國，乃抱二女以逃吳苑。越軍亂入，見二女在竹樹下，

皆言神女，望而不敢侵。今吳城蛇門內有杇株，尚為祠神女之處。❹❼

4.唐陸廣微《吳地記》：

嘉興本號長水縣，……縣一百里有語兒亭。勾踐令范蠡取西施以獻夫差，西施于路與范蠡潛通，三年始

達于吳，遂生一子。至此亭，其子一歲，能言，因名語兒亭。❹❽

5.宋董穎大曲道宮【薄媚】《西子詞》第十攧云：

種陳謀，謂吳兵正熾，越勇難施。破吳策，惟妖姬。有傾城妙麗，名稱西子歲方笄。算夫差惑此，須致

顛危。范蠡微行，珠貝為香餌。苧蘿不釣釣深閨。吞餌果殊姿。　素肌纖弱，不勝羅綺。彎鏡畔，粉

面淡勻，梨花一朵瓊壺裡。嫣然意態嬌春，寸眸剪水。斜鬟鬆翠，人無雙宜。名動君王，繡履容易，來

登王陛。❹❾

以上五條資料，《越絕書》二條，其「美人宮」，因緣地理附會；其「子胥諫吳王」明顯襲取《吳越春秋》。《拾

遺記》則於西施、鄭旦之外別為一說，而後人乃以西施名夷光，鄭旦名修明，則直墮入王方士彀中。《拾遺記》

著者王嘉乃苻秦方士，其所記上起三皇，下迄石虎，事蹟荒誕，往往與史傳不合，根本不足採信。至於陸廣微

與董穎所記則皆為「進西施」有關，《吳越春秋》與《越絕書》皆謂進獻者為文種，而此二條則皆謂進獻者為范

❹❼〔後秦〕王嘉：《拾遺記》，收入《諸子集成補編》第一○冊（成都：四川人民出版社，一九九七年），卷三，頁八一

九，總頁七八一－七八二。

❹❽〔唐〕陸廣微：《吳地記》，《叢書集成初編》（北京：中華書局，一九八五年），頁六－七二○。

❹❾〔宋〕董穎：大曲道宮【薄媚】《西子詞》，見劉永濟宏度：《宋代歌舞劇曲錄要》，卷一，頁二。

蠡，陸氏甚至於還教范蠡、西施戀愛生子，也難怪梁辰魚《浣紗記》要說西施為范蠡聘妻。

《越絕書》卷八〈越絕外傳記地傳第十〉又云：

女陽亭者，句踐入官於吳，夫人從，道產女此亭，養於李鄉。句踐勝吳，更名女陽，更就李為語兒鄉。[50]

比較此《越絕書》句踐夫人生女與《吳地記》西施生子，可知唐人陸廣微當襲取東漢袁康之說又經「訛變」而來。

唐陸廣微《吳地記》又云：

《越絕書》曰：「西施亡吳國後，復歸范蠡，同泛五湖而去。」[51]

按《越絕書》未見此文，論者多以為乃《吳地記》作者偽託。

總上可見，西施在先秦諸子與屈宋辭賦之家，不過是作為論說或賦詠的「美女符號」；而東漢初的趙曄、袁康和吳平，都有美女「國之咎」褒妲亡國的觀念，認為春秋吳越爭戰，吳國也必然有位美女蠱惑夫差，才會使得強盛的吳國，終為十年生聚、十年教訓的越王句踐所滅。於是在他們各自所著有如稗官野史的《吳越春秋》、《越絕書》「借屍還魂」的將《左傳》、《國語》、《史記》所記，越賄吳而無名的「美女」，假「西施」名號落實於吳越爭戰的史實之中。於是「西施故事」也由此而孳乳附會，逐漸的多采多姿起來。而到了梁辰魚《浣紗記》，「西施故事」也就成熟而定型。

[50] 〔漢〕袁康著，李步嘉注釋：《越絕書校釋》，卷八，頁二二九。

[51] 〔唐〕陸廣微：《吳地記》，頁七。

(三)《浣紗記》題材之運用

《浣紗記》是一部歷史劇；但所謂「歷史」，在戲曲小說裡，並不等於史實。緣故是，為了引人入勝，無不從史實中重新剪裁去取，然後加以渲染；尤其是不忌諱摻入筆記叢談、稗官野史，不避前人題材關目、累代因襲。《浣紗記》的創作當然也是如此。

在《浣紗記》之前，題材相同的劇目，宋元南戲有：《浣紗女》、《楚昭王》；[52]金元北劇有關漢卿（一二三四前—約一三〇〇）《姑蘇臺范蠡進西施》，鄭廷玉（生卒年不詳）《采石渡漁夫辭劍》、《楚昭王疏者下船》，吳昌齡（生卒年不詳）《浣花女抱石投江》，李壽卿（生卒年不詳）《說專諸伍員吹簫》，宮天挺（生卒年不詳）《會稽山越王嘗膽》，高文秀（生卒年不詳）《伍子胥棄子走樊城》，趙明道《陶朱公范蠡歸湖》。[53]現存只有《疏者下船》和《伍員吹簫》二種，及《范蠡歸湖》的部分曲文。從這些劇目，可以看出四十五齣的《浣紗記》或全部或局部，或正面或側面的將其情節運用到劇中來。

《浣紗記》的故事主軸在於敘述吳越兩國的爭戰和興亡，則《左傳》、《國語》、《史記》所載的史實，自然是其重要的憑藉。譬如《左傳》魯定公十四年（西元前四九六）夏，吳越檇李（今浙江嘉興縣南七十里）之役，越王句踐敗吳師，吳王闔閭負傷卒。魯哀公元年（西元前四九四）春，吳王夫差敗越於夫椒（今江蘇吳縣西南），遂入越。魯哀公十一年（西元前四八四）春，齊伐魯，魯人迎戰。五月，魯會吳攻齊，伍子胥以越為心腹之患，請勿攻齊，夫差不聽。吳與魯敗齊後，夫差賜劍，令伍子胥自殺。魯哀公十三年（西元前四八二）夏，

❺❷　參見王森然遺稿：《中國劇目辭典》（石家莊：河北教育出版社，一九九七年），頁五七六—五七七、七五五。

❺❸　以上劇目見【元】鍾嗣成：《錄鬼簿》著錄，頁一〇五、一〇七、一〇九、一一八、一〇六、一一四。

吳王夫差、晉定公、魯哀公會於黃池（今河南封丘縣南），吳晉爭長，吳立盟。夏，越王句踐引兵襲吳，俘吳太子友。冬，吳與越和。魯哀公二十二年（西元前四七三）十一月，越滅吳，吳王夫差自殺。越大夫范蠡去越，越殺其大夫文種等都是以編年的方式記載；而《國語》卷一九之《吳語》和卷二〇、二一之《越語》上、下，則整體敘述故事本末與人物對答；《史記》卷三一《吳太伯世家》和卷四一《越王句踐世家》雖根源《左》、《國》，但於人物紀事，仍有可資參考的地方。❺❹凡此都使《浣紗記》的史實確然可據，而人物亦頗能恰如其分。

至於稗官野史《吳越春秋》、《越絕書》、《拾遺記》諸書，亦給《浣紗記》提供不少可資運用的題材。譬如劇本開頭的【漢宮春】就說：

范蠡遨遊，早風流倜儻。歷遍諸侯。因望東南霸起，越國遲留。尋春行樂，遇西施浙水溪頭。姻緣定，將紗相贈。雙雙遂結綢繆。

誰料邦家多事，共君投異國，三載羈囚。歸把傾城相借，得報吳讎。佳人才子，泛太湖一葉扁舟。看今古，浣紗新記，舊名吳越春秋。❺❺

即此明白可看出，《浣紗記》的歷史主軸之外的生旦愛情脈絡，實本諸《吳越春秋》，所以「新記」亦以之為「舊名」。又如《吳越春秋·夫差傳第五》所載夫差姑蘇臺晝臥之夢❺❻，便是《浣紗記》《見王》（28）、《聖別》（29）、《諫父》（32）❺❼之所本。此外，如夫差白日見殿中四人相背而倚、聞聲走散、北向人殺南向人等靈異，

❺❹〔漢〕司馬遷：《史記》，卷三一《吳太伯世家第一》，頁一四四五─一四七六；卷四一《越王句踐世家第十一》，頁一七三九─一七五六。

❺❺〔明〕梁辰魚：《浣紗記》，吳書蔭編集校點：《梁辰魚集》，頁四四九。

❺❻〔漢〕趙曄撰，〔元〕徐天祐音注：《吳越春秋》（臺北：世界書局，一九七九年），頁一三七。

以及子胥死後隨流揚波、依潮往來之神靈顯聖，乃至於太子友之懷丸持彈以諫父等不見諸《左傳》、《國語》、《史記》記載的情節，《浣紗記》則莫不取材於《吳越春秋》，而敷衍於〈諫父〉（32）、〈死忠〉（33）、〈被擒〉（35）、〈顯聖〉（41）等齣之中。

凡此亦可見《浣紗記》對於題材的運用，是頗為費心的。

三、《浣紗記》在戲曲文學上之特色

戲曲兼具文學和藝術，所以論作家劇作之特色和成就，也應當從這兩方面論述。梁伯龍《浣紗記》在文學上，可從其旨趣、曲文賓白與人物塑造三方面來觀察。

(一)旨趣融入作者生命情調

若問梁氏創作《浣紗記》之旨趣，則可於其開首〈家門〉【紅林檎近】來探索：

佳客難重遇，勝遊不再逢。夜月映臺館，春風叩簾櫳。何暇談名說利，漫自倚翠偎紅。請看換羽移宮，興廢酒杯中。

驥足悲伏櫪，鴻翼困樊籠。試尋往古，傷心全寄詞鋒。問何人作此，平生慷慨，負薪吳市梁伯龍。 **58**

57
　〔漢〕趙曄撰，〔元〕徐天祐音注：《吳越春秋》，頁一三七—一四二、一四八—一四九、一五三—一五四、一五五—一五七。

58
　〔明〕梁辰魚：《浣紗記》，吳書蔭編集校點：《梁辰魚集》，頁四四九。

從這闋詞可以揣摩出以下諸訊息：

其一，其創作是自己感嘆「驥足悲伏櫪，鴻翼困樊籠」，平生慷慨之氣漸消，落魄負薪吳市之時；則應在嘉靖四十二年（一五六三）他應聘胡宗憲為幕府書記失敗之後，事業功名的追求成為泡影，滿腔悲憤的回到故鄉蘇州崑山之時。這也和上文論《浣紗記》創作時間之推定可以互相呼應。

其二，從「試尋往古，傷心全寄詞鋒」，可以推知，他創作的動機和目的，一方面要借古鑑今，以觀興廢；一方面也要將自己平生慷慨壯志卻遭遇不偶的傷心悲涼寄託其中。

其三，他回到蘇州之後，既然不再重作壯遊以訪勝尋幽，也不再四處訪問知己以貪緣功名，就只好在秦樓楚館裡倚翠偎紅，為這些歌兒舞女編撰這部傳奇《浣紗記》，讓她們在「換羽移宮」的歌樂中，紅燈綠酒的光影裡，唱出古往今來興廢的感嘆與悲涼。我想這樣的含意和氛圍，是可以從這闋詞的後半闋聞嗅出來的。

也就是說，從伯龍作為「開宗明義」的這闋詞，我們可以分析出，他創作《浣紗記》的意圖應當有三，即借古鑑今、發抒憤懣、傳唱歌樓。

對於伯龍「借古鑑今」的用意，我們必須結合他生平的國際形勢、政治環境和他的遭逢際遇來觀察。

我們知道明代北方邊疆，自英宗正統十四年（一四四九）八月發生土木堡之變，英宗被瓦剌也先俘虜，其後局勢更為不寧；歷憲宗成化、孝宗弘治、武宗正德三朝，而韃靼興起，亦復擾攘不休。至世宗嘉靖，則韃靼小王子屢屢以十萬之眾寇邊；嘉靖二十年（一五四一）八月，韃靼俺答助長侵襲，大事焚掠，終嘉靖一朝不稍衰，直到穆宗隆慶五年（一五七一）封俺答為順義王，名其所居為歸化城，開邊互市，自此宣府、大同以西才平靜無事，其間邊塞不靖者凡一百二十二年。而倭寇之患，起於嘉靖二十二年（一五四三）二十六年（一五四七）冬明目張膽侵略寧波、台州，三十一年（一五五二）轉為熾烈，浙閩廣三省受禍連連，朝廷征剿無功；直

到三十三年（一五五四）七月參將俞大猷敗倭寇於吳淞所，始見轉機。三十五年（一五五六）胡宗憲總督剿倭，頗有斬獲，但他因為是嚴嵩（一四八○－一五六七）黨羽，於四十一年（一五六二）十一月死獄中。四十二年（一五六三）四月，俞大猷、戚繼光大破倭寇，漸平浙閩。但直至萬曆二年（一五七四）浙江寧波、紹興、台州、溫州四府和廣東銅鼓衛，倭寇尚有餘孽，終為總兵官張光勣所敗，其間為禍海疆者，凡三十年。而朝廷則世宗昏庸，偏好禱祀長生，嘉靖十八年（一五三九）以後不理朝政者二十七年，妖臣嚴嵩於嘉靖二十三年（一五四四）八月入閣，為非作歹，綱紀蕩然，至嘉靖四十一年（一五六二）五月罷相致仕，其間把持朝政凡十六年。

梁伯龍一生七十三歲的歲月，就是生活在這樣的內憂外患裡，而他年輕時好談兵習武，不屑舉子業，說「一第何足輕重哉」！他雖然以例貢為太學生，「勉遊太學」，卻「竟亦弗就」；因為他胸中有一股豪情勝概，要做一番掃淨煙塵的功業。他在其《江東白苧》【念奴嬌序】〈擬出塞〉套之〈序〉云：

天限華夷，人分蕃漢，種族固異，風氣亦殊。故自廣漠以南，長城而北，禽心獸性，不入人群；弓準戟髯，難通法相。而且地饒兵革，代多戰爭，遊魄漫空，陰燐遍野。受降城上，無非墮淚之笳；破納沙頭，盡是銷魂之角。水不涅而自黑，雲非繪而長黃。三春落葉，難尋四時之花；萬里飛沙，不見一抔之土。肇自漢室，迄於唐廷，御乏嘉謀，守無善策。遣近貴以通好，羈絡英雄；驅宗女以和親，摧殘窈窕。節旄徒駐，白盡海上之頭，環珮空歸，青遍塚邊之草。捫心痛矣，撫劍淒然！余也智乏孫吳，才慚頗牧。然逸氣每凌乎六郡，而俠聲常播於五陵。魯連子之羽，可以一飛；陳相國之奇，或能六出。假以樊侯十萬之師，佐之李卿五千之眾，則橫行雞塞，當雙飲左右賢王之頭，而直上狼居，必兩繫南北單于之頭。

可見伯龍雄心壯志，慷慨激越；既感嘆歷代屈辱於北廷，因此「還自許，終軍早歲，獨請長纓。」「天王借十萬

兵，會看取單于繫頸，直待要踏破燕然再勒銘。」⑥⓪像衛青、霍去病、班超都是他心目中要效法的民族英雄。可是在他那個時代，君王昏庸，沉湎於慕道求仙；權臣高踞廟堂，弄法營私，而對北方韃靼、沿海倭寇肆虐，略無長策，而國凋民弊，怎不令他憂心；而一介書生，雖然英雄本色，總歸報國無門；他在百般無奈之餘，只好將他那滿腔憤懣，託諸《浣紗記》來發洩了。他要藉吳越的興亡來以古鑑今；他要以越國之所以能夠雪恥興霸，乃在於十年生聚、十年教訓，君臣同力；以此為衰朽的明廷指出向上與光明之路；他要以吳王之所以終致國滅身亡，乃在於棄忠寵佞、耽淫逸樂，君臣離心；以此為腐敗的明廷當頭棒喝，希望猛醒於一旦。也因此他在劇中，突破婦女貞節的傳統固執觀念，歌頌西施捨身的大義凜然與范蠡為國捨愛的明達胸懷；他同時也將自己化身為伍子胥，一方面寫他俠氣壯烈，視死如歸；一方面也寫他日暮途窮，無奈悲涼。前者如第二十齣〈論俠〉【啄木兒】：

豺狼橫，滿路途。奈宴笑盈堂我獨向隅。微子去、箕子為奴，較比千諫死何如？看青山有路難歸去。微臣定把身相許，肯愛那衰殘血肉軀。⑥①

後者如第二十六齣〈寄子〉【摧拍】：

望長空、孤雲自飛，看寒林、夕陽漸低。今生已矣，今生已矣，往事依稀。日暮途窮，空挽斜暉。從今去、海角天涯，人何處、夢空歸。⑥②

⑤⑨ 〔明〕梁辰魚：【念奴嬌序】〈擬出塞〉套曲序，吳書蔭編集校點：《梁辰魚集·江東白苧》，頁三七一—三七二。

⑥⓪ 〔明〕梁辰魚：〈擬出塞〉套曲，吳書蔭編集校點：《梁辰魚集·江東白苧》，頁三七一—三七三。

⑥① 〔明〕梁辰魚：《浣紗記》，吳書蔭編集校點：《梁辰魚集》，頁五○三。

⑥② 〔明〕梁辰魚：《浣紗記》，吳書蔭編集校點：《梁辰魚集》，頁五二二。

而伍子胥臨死時所唱的「我百年辛苦身，你只看兩片蕭疏鬢。我一味孤忠期報國，那裡肯一念敢忘君？」[63]這恐怕也是伯龍在欲入胡宗憲幕不果所流露的心聲吧！而伯龍之所以於第十二齣〈訪友〉之伍子胥以道服扮演，實用此來抒發其「遺榮末世、困守衡茅」之情懷，又所以將《浣紗記》結局，安排為范蠡孤舟載西施逍遙五湖而去，應當也正反映了他的思想，終歸於道家的緣故！

（二）曲文賓白雅俗兼顧

王世貞有一首〈嘲梁伯龍〉的詩，起首就說「吳閶白面冶遊兒，爭唱梁郎雪豔詞。」[64]既說伯龍的曲作廣被傳唱，也稱他的曲文很豔麗。由於王世貞文壇地位居後七子之首，又與伯龍有親屬之誼；所以這兩句話每被學者引用，也幾乎言簡意賅的給伯龍在曲壇上作了「定論」；又由於其賓白尚騈儷，也因此被喜歡分門別派的戲曲史家看作崑山騈綺派的祖師爺。[65]

且先來看看時人及其後論者對他的看法：

[63]〔明〕梁辰魚：《浣紗記》，吳書蔭編集校點：《梁辰魚集》，第三十三齣〈死忠〉，【北一枝花】，頁五四三。

[64]徐朔方《梁辰魚年譜（一五一九—一五九一）》：「范蠡建功立業，而又視富貴如浮雲，甘心和美女一同退隱，這正是梁辰魚的人生理想。他有一首詩，〈秋旦自鄧尉山北麓登穹窿絕頂望太湖諸山〉，後半說：『洞庭浮南紀，蒼茫見越國。雙槳天外歸，群峰浪中直。緬懷鴟夷子，冥冥志慮特。深感烏喙言，扁舟竟飄忽。嗟彼勾踐雄，徒然想高弌。』原是紀遊寫景之作，忽然筆鋒一轉變為對范蠡（鴟夷子）偕西施泛舟五湖的歌頌。這是《浣紗記》以范蠡為主角的又一思想依據。」見《徐朔方集》，卷二，頁二二九。

[65]〔明〕王世貞：〈嘲梁伯龍〉，《弇州山人四部稿》，卷四九，頁二三。

明李攀龍《滄溟集》卷一四〈寄贈伯龍〉⑥⑥：

彩筆含花賦別離，玉壺春酒調吳姬。金陵子弟知名姓，樂府爭傳絕妙辭。

署名李贄（一五二七－一六〇二）之《李卓吾先生批評傳奇五種》⑥⑦，其卷首〈總評〉：

《浣紗》尚矣！匪獨工而已也，且入自然之境，斷稱作手無疑。若《金印》，若《香囊》，俱書生之技，學究之能，去詞人遠矣。可喜者《錦箋》一傳，組局既工，填詞亦美；雖未入元人之室，亦已升梁君之堂，近來一作家也。如《鳴鳳》，原出學究之手，曲白儘佳，不脫書生習氣。而大結構處極為龐雜無倫，可恨也。⑥⑧

⑥⑥【明】李攀龍：〈寄贈伯龍〉，《滄溟集》，收入《文津閣四庫全書》集部別集類第一二八二冊（北京：商務印書館，二〇〇六年據中國國家圖書館藏本影印），卷一四，頁一八，總頁五七九。

⑥⑦【明】李贄：《三刻五種傳奇總評》，見《李卓吾先生批評浣紗記》卷首，為《三刻五種傳奇》之一（臺北：國家圖書館藏明末刻本），頁一。

⑥⑧明代託李贄之名作偽作著作頗多。錢希言云：「比來盛行溫陵李贄書，則有梁溪人葉陽開名畫者，刻畫摹倣，次第勒成，託於溫陵之名以行。往袁小選中郎嘗為余稱李氏《藏書》、《焚書》、《初潭集》、《批點北西廂》四部，即中郎所見者，亦止此而已。數年前，溫陵事敗，當路命毀其籍，吳中鋟藏書板並廢。近年始復大行，於是有李宏父批點《水滸傳》、《三國志》、《西遊記》、《紅拂》、《明珠》、《玉合》數種傳奇，及《皇明英烈傳》，並出葉筆，何關於李？」見【明】錢希言：《戲瑕》（北京：中華書局，一九八五年），卷三〈贗籍〉，頁五二一。鄭振鐸《西諦所藏善本戲曲題識》云：「此本（指《李卓吾先生批評浣紗記》）實是吳人葉所贋為。武林容與堂所刊卓吾評曲，僅有《琵琶》、《拜月》、《玉合》數本也。」見鄭振鐸：《鄭振鐸古典文學論文集》（上海：上海古籍出版社，一九八四年），頁一〇〇九。故所謂李卓吾之批評，實為吳人葉畫之偽託。

徐復祚（一五六〇—一六二九或略後）《曲論》：

梁伯龍（辰魚）作《浣紗記》，無論其關目散緩、無骨無筋、全無收攝，即其詞亦出口便俗，一過後便不耐再咀。然其所長，亦自有在；不用春秋以後事，不裝入寶，不多出韻，平仄甚諧，宮調不失，亦近來詞家所難。⑥⑨

又其《南北詞廣韻選》卷一〇：

嘗戲評伯龍、虛舟二公詞，伯龍如南方人作漢語，非不咬嚼，而時露蠻鴂；虛舟如宋人刻楮葉，極其雕鏤，三年始成，而終乏天然之趣。孰謂詞曲易之也。⑩

卜世臣（約一六一〇前後在世）萬曆間刊本《冬青記》卷首〈凡例·五〉：

填詞大概取法《琵琶》，參以《浣紗》、《埋劍》。其餘佳劇頗多，然詞工而調不協，吾無取矣。⑦①

姚士麟（一五五九—？）《見只編》卷中：

湯若海先生妙于音律，酷嗜元人院本。自言篋中收藏，多世不常有，已至千種。有《太和正韻》所不載者。比問其各本佳處，一一能口誦之。及評近來作家，第稱梁辰魚《浣紗記》佳，而《記》中【普天樂】尤為可歌可詠。此說至今不得其解。⑦②

⑥⑨ 【明】徐復祚：《曲論》，頁二三九。

⑩ 【明】徐復祚：《南北詞廣韻選》，收入《續修四庫全書》集部曲類第一七四二冊（上海：上海古籍出版社，二〇〇二年），卷一〇，頁七四四。

⑦① 【明】卜世臣：《冬青記》，收入《古本戲曲叢刊二集》（上海：商務印書館，一九五五年據北京圖書館藏明刊本影印），〈凡例〉，頁一。

呂天成《曲品》卷上「梁伯龍所著傳奇一本」：

《浣紗》：羅織富麗，局面甚大，第恨不能謹嚴。事跡多，必當一刪耳。⑬

凌濛初（一五八○—一六四四）《譚曲雜劄》：

張伯起小有俊才，而無長料。其不用意修詞處，不甚為詞掩，頗有一二真語、土語，氣亦疏通。毋奈為習俗流弊所沿，一嵌故實，便堆砌軿轕，亦是倣伯龍使然耳。今試取伯龍之長調靡詞行時者讀之，曾有一意直下而數語連貫成文者否？多是逐句補綴。若使歌者於長段之中，偶忘一句，竟不知從何處作想以續。總之，與上下文不相蒙也。⑭

李調元（一七三四—一八○三）《雨村曲話》卷下：

自梁伯龍出，始為工麗溫藉。蓋其生嘉、隆間，正七子雄長之會，詞尚華靡，徐州於此道不深，徒以維桑之誼，盛為吹噓，不知非當行也。⑮

焦循（一七六三—一八二○）《劇說》引卓珂月〈孟子塞《殘唐再創》雜劇小引〉云：

入我明來，填詞者比比，大才大情之人，則大懲大謬之所集也；湯若士、徐文長兩君子其不免乎？減一分才情，則減一分愆謬；張伯起、梁伯龍、梅禹金，斯誠第二流之佳者。⑯

⑫ 〔明〕姚士麟：《見只編》，《叢書集成初編》三九六四冊（上海：商務印書館，一九三六年據《鹽邑志林》本影印），卷中，頁八一。

⑬ 〔明〕呂天成撰，吳書蔭校註：《曲品校註》，頁二二三六。

⑭ 〔明〕凌濛初：《譚曲雜劄》，《中國古典戲曲論著集成》第四冊，頁二五五。

⑮ 〔明〕李調元：《雨村曲話》，《中國古典戲曲論著集成》第八冊，頁二三。

近人任訥《散曲概論》卷二，於前引論梁、沈兩大曲派之後，又云：

梁辰魚之曲派，為文雅蘊藉、細膩妥貼，完全表現南方人之性格與長處，去北曲之蒜酪遺風、亢爽激越者，千萬里矣。[77]

湯顯祖亦謂其「工」；卓人月評其「誠第二流之佳者」，李攀龍賞其「彩筆含花」，呂天成亦謂其「羅織富麗」，卜世臣亦列於《琵琶》之次；葉晝更大讚其「匪獨工而已也，且入自然之境，斷稱作手無疑。」[78] 李調元認為「工麗濫觴」。以上明代諸家對梁伯龍散曲與《浣紗記》之評論，[76] 近人任訥亦評為嘉隆間以迄明末百年，「主持詞餘壇坫者，文章必推梁氏為極軌」[79]，其曲「文雅蘊藉，細膩妥貼」。然而徐復祚謂其語言「時露蠻鴂」、「出口便俗，一過後不耐再咀」；凌濛初更斥其「長調靡詞行時者」，「多是逐句補綴」，「與上下文不相蒙」。可見同一伯龍，因論者修為角度不同，所產生之好惡評價竟如此懸殊。但總體看來，肯定梁伯龍之文雅工麗為多數，應是比較公平的看法。

而筆者則以為，戲曲因腳色人物之異同，「生旦有生旦之曲，淨丑有淨丑之腔」，高明作者，無不因物賦形，各盡其態。梁伯龍畢竟未走火入魔，極「駢儷派」之致，自然會守住這「基本規律」。且看以下所舉生旦之曲：

（旦）【綿搭絮】東風無賴又送一春過。好事蹉跎，贏得懨懨春病多。鬢兒嚲，病在心高。為你香消玉減，感損雙蛾。難道你賣俏行姦，認我做桃花牆外柯，認我做桃花牆外柯。（第九齣《捧心》）

[76]〔清〕焦循：《劇說》，《中國古典戲曲論著集成》第八冊、卷四，頁一七〇。

[77] 任訥：《散曲概論》，收入任訥編：《散曲叢刊》，卷二，〈派別第九〉，頁四三。

[78] 見前引舊題〔明〕李贄：《三刻五種傳奇總評》，《李卓吾先生批評浣紗記》卷首，頁一。

[79] 任訥：《散曲概論》，收入任訥編：《散曲叢刊》，卷二，〈派別第九〉，頁四二─四三。

（旦唱）【南沉醉東風】為君家、寥寥旦夕，為君家、淹淹憔悴。奈徹夜、患心疼，奈徹夜、患心疼，日高未起，空留下、數行珠淚。山深地僻，花飛鳥啼。傷心過處，雙雙憨著翠眉。（第四十五齣〈泛湖〉）

（生唱）【北新水令】問扁舟何處恰繞歸？嘆飄流常在萬重波裡。當日個浪翻千丈急，今日個風息一帆遲。

烟景迷離，望不斷太湖水。（第四十五齣〈泛湖〉）

（生唱）【鎖南枝】英雄淚，休浪彈。雲鴻暫時鎩羽翰，有日定翩翩，長鳴上霄漢。丈夫志、游子顏，要崢嶸、莫悲嘆。（第十五齣〈越嘆〉）**⑧**

以上前二曲為旦所扮西施唱，其【綿搭絮】見第九齣〈捧心〉，寫西施心痛思念范蠡；其【南沉醉東風】見第四十五齣〈泛湖〉，西施回憶與范蠡別後思念之苦。後二曲為生扮范蠡唱，其【北新水令】見第四十五齣〈泛湖〉，寫舟載西施於太湖時所見與所感。其【鎖南枝】見第十五齣〈越嘆〉，寫范蠡勸句踐含羞忍恥。據此四曲，已可見伯龍遣詞造語未至雕琢縟麗，頗能清麗流暢；所謂「出口便俗」、「逐句補綴」、「上下文不相蒙」，實是有意污衊，並非事實。

再看淨丑所唱曲：

（丑唱）【縷縷金】求美女，做君妻。村村都揀盡，貌兒低。誰似東施好，十分風味。今朝又換件俏裙兒，人人說腰細，人人說腰細。（第二十二齣〈訪女〉）

（淨唱）【普賢歌】奴家身子生得駝，近日行醫學女科。男人也來拖，近錢又不多，看來不是個道地貨。（第十七齣〈效顰〉）

（第十七齣〈效顰〉）**⑧**

⑧〔明〕梁辰魚：《浣紗記》，吳書蔭編集校點：《梁辰魚集》，頁五〇七、四九三。

⑧〔明〕梁辰魚：《浣紗記》，吳書蔭編集校點：《梁辰魚集》，頁四七〇、五七七、五七六、四八九。

【縷縷金】見第二十二齣〈訪女〉，丑扮東施所唱；【普賢歌】見第十七齣〈效顰〉，淨扮北威所唱。二曲皆為淨丑小曲，故淺白詼諧。

但是腳色縱使為淨為丑，若所扮人物非市井小民而為英雄豪傑或重臣士夫，則其聲口亦自改變。譬如《浣紗記》淨腳主扮夫差，就要有君王氣象與宮廷排場：

【念奴嬌序】澄湖萬頃，見花攢錦繡，平鋪十里紅妝。夾岸風來，宛轉處、微度衣袂生涼。搖颺，百隊蘭舟，千群畫槳，中流爭放採蓮舫。〔合〕惟願取、雙雙繾綣，長學駕鴦。(第三十齣〈採蓮〉)

【榴花泣】千年基業，王氣鬱岧嶢。平生志，在雲霄，誰知倏忽便蕭條。只見城池宮闕都作白煙消。閒花野草，看荒郊麋鹿遊殘照。走狗塘、捲卻旌旗，鬥雞陂、折盡弓刀。(第四十二齣〈吳刎〉) ❷

【念奴嬌序】見第三十齣〈採蓮〉，【榴花泣】見第四十二齣〈吳刎〉；無論寫美景滿目之明媚，或寫宮廷殘破之蕭條，總不失恢宏的口吻。其以小生主扮越王句踐夫人，以貼主扮句踐夫人，丑主扮吳太宰嚭，又扮魯下大公伯寮；外主扮伍員，乃至於末主扮越將文種、又扮伍員友人孫堅、魯季桓子、齊鮑大夫，小末之扮吳太子等等，也都能就其人物特質，付以相應的曲文，流露適切的聲口。尤其如上文所云，外主扮的伍子胥是梁伯龍的化身，因之其憂國憂君之心與俠氣之壯烈時時流露字裡行間。而第十九齣〈放歸〉由小生扮越王、貼扮夫人、生扮范蠡所唱的三支【甘州歌】 ❸ ，則可視為「清麗」的典型。

然而《浣紗記》中，也難免有用詞不當者，如第二齣〈遊春〉生扮范蠡上獨唱商調【遶池遊】「尊王定霸，不在桓文下」，應是諸侯口吻，與大夫身分不合。第三齣〈謀吳〉，貼扮句踐夫人，上場唱仙呂【卜算子】「金

❸ 〔明〕梁辰魚：《浣紗記》，吳書蔭編集校點：《梁辰魚集》，頁五〇〇—五〇一。

❷ 〔明〕梁辰魚：《浣紗記》，吳書蔭編集校點：《梁辰魚集》，頁五三三、五六七。

❸ 〔明〕梁辰魚：《浣紗記》，吳書蔭編集校點：《梁辰魚集》，頁五三三、五六七。

夫差對旦所扮西施唱【解三酲】「念平生買歡追笑，再沒一個可意根苗。」只宜宮人不宜夫人聲口。第二十八齣〈見王〉淨扮
井轆轆鳴，上苑笙歌度。簾外忽聞宣召聲，忙蹇金蓮步。」又渾似嫖客嘴臉。

至於《浣紗》賓白，於人物貴重者固多用駢體，亦能錯用散體；因之不致穠麗板滯。如第二十齣〈論俠〉
外扮伍員與末扮吳太子之對談彼此出處之道，引述史事為例，不止多駢儷之語，章法亦兩兩對稱；而能適度
運用散文調適，所以通篇但覺工整縝密，深厚有力，充分顯現文人之劇的特色。而如第二十四齣〈遣求〉中之
論子貢與顏淵、原憲，第四十四齣〈治定〉之說周武王以妲己賜周公，則皆假賓白以聖門之事說笑話，教人
忍俊不禁，亦可見伯龍非不能用散白，只是其四六賓白太多，反成弊病而已。至於淨丑當場的情節，伯龍亦能
延續宋金雜劇滑稽詼諧以見機趣的傳統，達成調劑排場的功能。如第十七齣〈像嬲〉丑扮東施，淨扮北威之引
場賓白，臧懋循（一五五〇─一六一〇）《元曲選序》謂《浣紗》「白終本無一散語，其謬彌甚。」王驥德（約
一五四二─一六二三）《曲律》卷三〈論賓白第三十四〉亦謂「對口白須明白簡直，……《浣紗》純是四六，寧
不厭人！」都是過分不實的批評。

⑧ 本段引文見【明】梁辰魚：《浣紗記》，吳書蔭編集校點：《梁辰魚集》，頁四五〇、四五三、五二九。
⑧ 【明】梁辰魚：《浣紗記》，吳書蔭編集校點：《梁辰魚集》，頁五〇一─五〇三。
⑧ 詳見【明】梁辰魚：《浣紗記》，吳書蔭編集校點：《梁辰魚集》，頁五一四─五一六、五七二─五七四。
⑧ 【明】臧懋循編：《元曲選》（北京：中華書局，一九五八年）〈元曲選序〉，頁一。
⑧ 【明】王驥德：《曲律》，《中國古典戲曲論著集成》第四冊，頁一四一。

(三) 腳色運用與人物塑造之手法

一般傳奇無不以生旦之悲歡離合為主軸鋪展劇情，生旦所主扮之人物自然為全劇之主腳，其出場主演也不宜間歇太久。但就伯龍《浣紗記》看來，並非在寫生腳范蠡和旦腳西施的歷經磨難、始終作合，而是在呈現吳越兩國興亡的史實，將其中的利弊得失作為當世的殷鑑。因此其中出現的六個主要人物：范蠡（生）、西施（旦）、越王（小生）、吳王（淨）、伍員（外）、伯嚭（丑），據黎國韜、周佩文的統計：就總出場次數多少而言，依次為：范蠡十九齣、越王十五齣、吳王十四齣、伯嚭十三齣、伍員十一齣、西施十齣；就主場次數多少而言，依次為：伍員主演第十二齣〈談義〉、第二十齣〈論俠〉、第二十六齣〈寄子〉、第三十三齣〈死忠〉、第四十一齣〈顯聖〉等五齣；西施主演第二齣〈遊春〉之半、第九齣〈捧心〉、第二十五齣〈演舞〉、第三十齣〈採蓮〉之半、第四十五齣〈泛湖〉之半、第四十二齣〈吳刎〉，合計三齣半；越王主演第十六齣〈問疾〉、第二十一齣〈宴臣〉，計二齣；伯嚭主演第七齣〈通嚭〉、第四十齣〈不允〉，計二齣；范蠡主演第二齣〈遊春〉之半、第二十三齣〈迎施〉之半、第四十五齣〈泛湖〉之半，計一齣半。[89] 若合出場總數與主演場數觀之，看來伯龍於腳色之運用，堪稱「勞逸均衡」；但以生腳而但主演一齣半，以旦腳而只主演四齣，出場才十次；就全劇四十五齣之傳奇觀之，恐怕是絕無僅有。而若論其故，正是前文所云：《浣紗記》旨在展演「吳越春秋」，而非主要敷陳范蠡、西施愛情。因為關涉歷史，人物雜沓，所以沒有絕對的主腳。如果勉強要推舉，似乎是伍員，

但他並不能通篇貫串。

又南戲之腳色，一般只有生、旦、貼、老旦、淨、末、丑七色，五大傳奇《荊》《劉》《拜》《殺》與《琵琶》至多再增小生、外而為九色，而《浣紗》則增為生、旦、小生、貼、末、外、淨、丑、小末、小外、小淨、眾而為十三種腳色。一方面是因為「吳越春秋」史事繁雜，人物眾多；一方面也是南戲發展為傳奇的自然趨向。

在《浣紗記》諸類腳色中以「末」和「丑」之用最雜，「末」共扮演九種人物，除了主扮文種，出場十五次之外，尚須擔任開場者和兩個完整齣目的主唱——公孫聖，再與其他腳色搭配共演輪唱數個齣目，又須扮內臣內監、堂候官、鮑牧、吳太子、季桓子、越國牢子等人物。雖不一定任唱，但出場頻率極高。「丑」除了主扮伯嚭，出場十六次之外，尚須兼扮計倪、東施、公孫寮、鮑牧家僮、越國內侍、石室皂隸、吳宮宮女李月梅、漁翁等人物。梁辰魚運用人物有成雙出現的特色；在腳色派任上則喜淨、丑同出。如泄庸與計倪、石室官與皂隸、北威與東施、三十四齣宮女張風桃與李月梅、四十五齣之二漁翁，皆是一淨一丑同場打諢的設計，這是南戲淨、丑科諢傳統的沿承。「末」在兼扮人物中，較屬零散的獨立性人物扮飾。至於「淨」所扮人物與「眾」相當，只是淨所飾人物皆有舞臺表演特色，除主扮夫差表現「剛強獰猛」的威霸之勢外，尚須反串諢笑的伯嚭妻（胖婦千嬌）、苧蘿女醫（駝子北威）、滿口童話的吳宮宮女。此外，既兼扮越之賢臣泄庸，亦扮吳之讒官，還要改扮與世無爭的老漁翁。「生」與「小生」在眾多腳色中扮飾人物的專屬性最強，除了主扮的范蠡、句踐之外，只兼扮晉君及魯君，而且只出場一次，所擔任之唱作分量極輕。「旦」和「貼」主扮西施、越王夫人外，各兼扮兩個臨時性人物，在第十四齣〈打圍〉中「旦」雖然扮演不著姓氏的宮女，與「貼」合唱，和淨、丑、眾均攤表演，占著吃重的唱作分量。至於「小末」、「小旦」、「小外」、「小淨」皆屬雜扮性質，專屬性較低，除「小

淨」專扮北威，「小外」主扮王孫駱外，幾乎皆是臨時性人物，是備用的輔助性腳色，出場次數極少，常是場上腳色不敷使用時，方才臨時調派，是以時有扮飾混亂的情形。⑨

對於劇中人物的塑造，伯龍也同樣有採取一般戲曲忠奸、善惡和賢明、昏暗對比的手法。伍員和范蠡相對於伯嚭，就是忠奸分明；越王之於吳王就是賢明、昏暗判然。有趣的是全劇人物，除伯嚭一人為負面人物外，看不到善惡間的鬥爭糾結，其他如文種、計倪、泄庸、公孫聖、鮑大夫、吳太子、越夫人等，無不是行事善良的忠義之士，即使是千嬌、東施、南威、北威那樣的甘草型鄉里市井小人物，也都能急人之難、樂善好施。

只有「西施」這位歷史上的「影子人物」，伯龍苦心經營的，是把她寫成國色天香，既重愛情，更勇於不惜一己，身赴國難；她雖陪吳王朝歡暮樂，但只用〈採蓮〉半齣輕輕帶過，其他更未見她一語半句讒諛忠良。只在〈遊春〉、〈捧心〉、〈效顰〉、〈訪女〉、〈迎施〉、〈演舞〉、〈別施〉、〈泛湖〉諸齣裡，寫她的一見鍾情、相思成疾和為國犧牲，以及功成後的飄然遠去。伯龍不止把她的形象做了極高的美化，而且為她突破了明人最講究的「貞烈牌坊」，給予她終於獲得圓滿的愛情。絕不像今人想當然耳的《西施歸越》，讓她懷著夫差的孩子返回越國的尷尬。

其他的歷史人物，無不活躍在「吳越春秋」上，伯龍只要稍加點染去取，就可以栩栩如生；而伯龍用力較深的是越王、吳王、伍員、范蠡、伯嚭五人。

伯龍將越王句踐寫成深知亡國之恥，能忍辱負重，為傭奴、忍於嘗遺，十年生聚、十年教訓，從善如流，終成雪恥興越，十足明君氣象；絲毫不涉及其事實上是「鳥喙豺聲」，但能共患難，不能共安樂的陰鷙性格；實

⑨ 見筆者指導東吳大學博士生侯淑娟博士論文：《浣紗記》研究，頁一七五。

有美化之嫌。

對於吳王夫差，較諸句踐，則雖知報父仇，但容易志得意滿，無心機，缺乏深謀遠慮。聽信小人，耽淫逸樂；棄絕忠賢，終致國破亡身。他是十足的昏君。不過伯龍在〈吳刎〉裡，寫他的臨終悔過，惻惻動人，頗有垂誡後世之意；也因此教人對他不忍苛責。他對西施，可算一往情深，也沒有教西施有「褒姐禍水」的明顯場面。

伍子胥與范蠡都不失歷史形象，都是謀國忠臣。只是一位抗諍昏王，一位輔佐明君。伍子胥用伯嚭來襯托，顯得正氣凜然；用夫差來照映，顯得忠義壯烈。而其對國事蜩螗，欲有所挽回卻無可如何的憾恨；豈不也正是伯龍憂心邊犯，欲有所報效而投身無門的悲涼。至其寫范蠡，用伯嚭來對比，豈不令人覺得吳國何其不幸而有此�

奸邪，越國何其幸運而有此賢俊；他與句踐之間，則見其君臣相得、推心置腹。只是句踐一提起西施，他卻一再說：「臣聞為天下者不顧家，況一未娶之女？主公不必多慮。」[91]不知西施聞之，將作何等感想。即此也可見，伯龍縱然美化西施、揄揚紅線女，但在他心目中，為成就功業是可以捨棄愛情的。而他終於教范蠡於功成名就之後，舟載西施作五湖之遊。則范蠡有如伍員，都是伯龍所要效法的人物；伍員反映的是他的儒家思想，范蠡呈現的是他的道家歸趨。

四、《浣紗記》在戲曲藝術上之造詣

其次論《浣紗記》在戲曲藝術上之造詣，可從音律、關目、排場三方面來觀察。

(一)韻遵《中原》，音律精審

在《浣紗記》之前的「新南戲」，甚至同時的張鳳翼（一五二七—一六一三）五種曲和其後梅鼎祚《玉合記》，於韻律也都還隨口取協，以致若律以《中原音韻》，則混韻、出韻之現象，比比皆是。但自魏良輔改革崑腔，創發「水磨調」，打破南北曲之扞格以後，韻協乃以《中原音韻》為依歸。就萬曆間武林陽春堂刊本標目之《浣紗記》[92]來檢驗梁伯龍韻協：

其全齣未出韻者：〈尋春〉（2，家麻）、〈祝壽〉（3，魚模）、〈起兵〉（4，尤侯）、〈鏖戰〉（5，蕭豪）、〈議降〉（6，庚青）、〈賄奸〉（7，齊微）、〈許成〉（8，齊微）、〈憶約〉（9，歌戈）、〈智歸〉（11，真文）、〈訪友〉（12，蕭豪）、〈遊臺〉（14，南江陽北東鍾）、〈議解〉（15，寒山）、〈病心〉（17，真文）、〈釋越〉（18，皆來）、〈歸越〉（19，先天）、〈臥薪〉（21，皆來）、〈選女〉（22，齊微、魚模）、〈聘施〉（23，庚青）、〈結吳〉（24，魚模）、〈教技〉（25，真文）、〈寄子〉（26，齊微）、〈施別〉（27，先天、尤侯）、〈詳兆〉（28，蕭豪）、〈應卜〉（29，魚模）、〈採蓮〉（30，江陽）、〈神木〉（31，侵尋）、〈拒諫〉（32，先天、歌戈）、〈死節〉（33，真

[92] 〔明〕梁辰魚撰，張忱石等校注：《浣紗記校注》（北京：中華書局，一九九四年），以陽春堂本為底本校注。以下括號中阿拉伯數字表示齣數。

文）、〈懷故〉（34，尤侯）、〈聞警〉（36，東鍾）、〈會盟〉（37，庚青）、〈計圖〉（38，齊微）、〈逐齬〉（39，江陽）、〈請成〉（40，真文）、〈顯聖〉（41，先天）、〈吳刎〉（42，蕭豪）、〈復國〉（44，東鍾）、〈歸湖〉（45，齊微），以上三十八齬，皆依《中原音韻》。

其次如第十三齬〈羈囚〉之淨丑小曲【梨花兒】、【十二時】與【山坡羊】三支皆分押，用家麻、先天、江陽、齊微、庚青五韻；第十六齬〈嘗遺〉【剔銀燈】三支，分別押寒山、蕭豪、真文，【駐雲聽】五支皆押尤侯，以此等曲本屬隻曲，可以獨立運用，而亦皆不混韻。

其偶然混韻者，只在齊微、魚模與支思之間，偶然失誤一二。其第十齬〈行成〉【謁金門】、【玉交枝】齊微混魚模之「住」與「緒」，第二十齬〈使齊〉【三段子】魚模混齊微之「齊」，第三十五齬〈圍吳〉【小桃紅】與【尾聲】齊微混支思「之」與「世」，第四十三齬〈捉諾〉【香柳娘】魚模混齊微「諾」與「地」。另外，第二十五齬〈教技〉【二犯江兒水】真文混庚青「橫」。總計全劇不過七曲八字而已。

根據以上統計，有誰敢說梁伯龍不恪遵《中原音韻》，其謹嚴度在明清曲家中，除了汪廷訥和洪昇之外，應當是無人能及的；而這也是「傳奇」之有別於「南戲」的重要地方。伯龍守韻之嚴，甚至於在第十八齬〈釋越〉【疏影】以下九曲皆用來入聲韻，以彰顯其南曲保有入聲的特質。又《中原》十九韻部中，用韻十四韻部，而且已講究鄰齬不用同韻；較諸汪氏《獅吼記》、湯氏《牡丹亭》為謹嚴；其未用之五韻部，蓋因支思音細，車遮、桓歡韻窄，監咸、廉纖韻險。但同樣是險韻，其第三十一齬〈神木〉用了「侵尋」，卻也一字不犯他韻。

伯龍之重視聲韻，張大復《梅花草堂筆談》卷八〈梁顧〉云：

往見梁伯龍教人度曲，為設廣床大案，西向坐，而序列之。兩兩三三，遞傳疊和，一韻之乖，輒罥如約。爾時騷雅大振，往往壓倒當場。其後則顧靖甫掀髯微歌，約束甚峻，每雙環發韻，命酒彌連，頤翁翁而

不敢動。伯龍已矣，靖甫豈可多得。梁雪士將詣白門，來別，輒與鄒瑞卿按拍竟日，甚有愧乎予之不知其事也。❸

將這段文字與《浣紗記》第二十五齣〈教技〉寫句踐夫人教導西施唱歌，【好姐姐】之曲文「當筵要、飛塵遏雲」，論音調、又須紆徐淹潤。切忌搖頭合眼，歪口及撮唇。」❹對看，豈不更可以證明伯龍之擅長度曲，而其「口法」，也正是魏良輔《曲律》所講究的。

可見梁伯龍的時代，水磨調已大為盛行，講究歌唱之精緻口法者頗有其人。「一韻之乖，觥斝如約。」其不可絲毫錯失之謹嚴，令人宛然在耳目。所以潘之恒（一五五六─一六二二）《鸞嘯小品》卷二《豔曲十三首》之十二云：「吳歙元自備宮商，按拍惟宗魏與梁。」❺但沈德符《萬曆野獲編》卷二五〈填詞名手〉謂「近年則梁伯龍、張伯起，俱吳人，所作盛行於世，若以《中原音韻》律之，俱門外漢也。」❻凌濛初《南音三籟・凡例》亦謂「今人如梁、張輩，往往以詩韻為之。」

但是萬曆以後，沈璟（一五五三─一六一〇）提倡格律，王驥德等為之羽翼，不免極盡挑剔以論曲律，《浣紗記》既負盛名，自不能免。沈璟《增定南九宮曲譜》卷四〈正宮過曲〉選梁伯龍《浣紗記》「錦帆開，牙檣動」曲（見第十四齣〈打圍〉【普天樂】）眉批云：「此曲音律甚諧，但此調雖出於《龍泉記》，畢竟無來歷。

❼沈氏和凌氏的批評，起碼對伯龍是既率意且厚誣的。

❸〔明〕張大復：《梅花草堂筆談》，卷八，頁五─六，總頁四九六─四九七。

❹〔明〕梁辰魚：《浣紗記》，吳書蔭編集校點：《梁辰魚集》，頁五一七。

❺〔明〕潘之恒：《豔曲十三首》，汪效倚輯注：《潘之恒曲話》（北京：中國戲劇出版社，一九八八年），頁二〇二。

❻〔明〕沈德符：《萬曆野獲編》，卷二五〈詞曲〉，頁六四二─六四三。

❼〔明〕凌濛初輯：《南音三籟》，總頁一四。

梁伯龍若在，余當勸其改作矣。❾❽又沈自晉（一五八三—一六六五）《南詞新譜》卷二五【巫山十二峰】梁伯龍所作，眉批云：「按【三換頭】前二句是【五韻美】，下五句是【臘梅花】，今用于此，則巫山十三峰矣。作者另用南呂別曲幾句以代之，尤為得體。」❾❾

王驥德《曲律》卷二《論陰陽第六》云：

平聲陰則揭起，而陽則抑下，固也。然亦有揭起處，特以陽字為妙者。如【二郎神】第四句第一字，亦是揭調，……《浣紗》「蹉跎到此」……而「蹉」字揭來卻似「矬」字，蓋此字之揭，其聲吸而入，其揭向內，所以陽字特妙，而陰字之揭，其聲吐而出，如去聲之一往而不返故也。……【勝如花】第三句第三字，亦然。《荊釵》之「登山蓦嶺」，與《浣紗》之「登山涉水」，兩「登」字俱欠妙，餘可類推。❿⓿

又其《論須識字第十二》舉梁伯龍《浣紗記》【金井水紅花】曲「波冷濺芹芽，溼裙靫」之「靫」字當作「祝」；【劉潑帽】「娘行聰俊還嬌倩，勝江南萬馬千兵」之「倩」應讀「茜」而非讀清字去聲，因之不能與庚青之「兵」協韻；伯龍又以「盡道輕盈略作胖些」之「些」誤讀作「西」，而與「三尺小腳走如飛」同押。舉此已可概見吳江諸君子講求曲律之精細如髮，而伯龍《浣紗記》被極端挑剔，其可議者也大抵不過如此⓫

❾❽〔明〕沈璟輯：《增定南九宮曲譜》，王秋桂主編：《善本戲曲叢刊》第三輯（臺北：臺灣學生書局，一九八四年據明末永新龍驤刻本影印），卷四，頁九，總頁一九九。

❾❾〔明〕沈自晉輯：《南詞新譜》，收入王秋桂主編：《善本戲曲叢刊》第三輯（臺北：臺灣學生書局，一九八四年據清順治乙未（一六五五）刊本影印），卷二五，頁一二，總頁八八八。

❿⓿〔明〕王驥德：《曲律》，頁一○九。

⓫〔明〕王驥德：《曲律》，頁二一九—二二○。

而已。也難怪李玉（萬曆末—約一六八一）《南音三籟·序言》云：

嘉隆間，枝山、伯虎、虛舟、伯龍諸大才人，吟詠連篇，演成長套。或一宮而自始至終，或各宮而湊成合錦。其間慢緊之節奏，轉度之機關，試一歌之，恍若天然巧合，並無拗嗓棘耳之病。全套渾如一曲，一曲渾如一句。況復寫景描情，鏤風刻月，借宮商為雲錦，諧音節於珠璣，亦如詩際盛唐，於斯立極，時曲一道，無以復加矣。爾時集其尤者，有《詞林逸響》《吳歈萃雅》諸刻，大都選摘祝、唐、鄭、梁諸名家時曲，配以古今傳奇中可歌可詠套數，彙為一編。

可見伯龍的散曲和劇曲，為當時名家之一，所謂「名家」，其所製曲「慢緊之節奏，轉度之機關」，必須是「恍若天然巧合，並無拗嗓棘耳之病。」則伯龍於韻律之精審自是可知矣。

（二）關目脈絡分明，錯落有致

由於《浣紗記》旨在藉「吳越春秋」之興亡以警惕當世，並非專寫范蠡、西施之悲歡離合；所以全劇四十五齣，除首齣《家門》為劇場慣例，用作「家門大意」外，其餘四十四齣分作四個脈絡：其兩大脈絡分寫越國由敗而興與吳國由勝而亡之歷程；其關涉齣目，越國二十二齣，吳國二十齣，堪稱旗鼓相當。另外又設兩條支脈西施線與伍員線，分寫西施身命之遭遇、愛情之離合，與伍員忠義之無奈、報國而犧牲；其關涉齣目，西施十齣，伍員七齣，亦輕重相近。而兩主脈之間，固有交涉相關；其各自與兩支脈，如越國之於西施、吳國之於西施、吳國之於伍員、越國之於伍員，亦不免有所關聯。如此一來，整個關目情節的布置就顯得脈絡分明、錯

〔明〕李玉：〈序言〉，〔明〕凌濛初輯：《南音三籟》，頁九○一—九○三。

落有致。茲簡單就陽春堂本《浣紗記》之「齣目」分析如下：

就越國關目線而言，首先由越國君臣飲宴〈祝壽〉(3)，謀畫對吳戰略。緊接與吳國〈鏖戰〉(5)，戰敗而君臣〈議降〉(6)，遣文種為使。文種〈賄奸〉(7) 於吳國，伍員諫而不聽。越王句踐偕夫人與范蠡依約投吳〈行成〉(10) 服勞役，〈羈囚〉(13) 受辱。越王與范蠡〈議解〉(15) 以取信吳王，乃〈嘗遺〉(16) 吳王以賀其不日康復。吳王因而〈釋越〉(18)，餞送越王歸國。越王〈歸越〉(19)，文種迎之。越王以〈臥薪〉(21) 勵志，宴群臣，議獻西施以惑吳王。於是遣使〈選女〉(22)，范蠡〈聘施〉(23) 重訪苧蘿村，力勸西施為國犧牲愛情。越王夫人乃〈教技〉(25) 訓練西施歌舞容色。越王令范蠡護送西施赴吳，並親自〈施別〉(27)。越王又與范蠡、文種進獻〈神木〉(31) 於吳，藉以向吳糴穀。越國趁夫差伐齊，乃出兵〈圍吳〉(35)，越王因而大舉誓師〈會盟〉(37) 誓師；吳軍戰敗，遣伯嚭〈請成〉(40)，越王不允。越兵入吳，伍員〈顯聖〉(41) 胥門。句踐〈復國〉(44)，群臣慶功。

就吳國關目線而言，吳王夫差為報父親之仇，與伍員、伯嚭商議〈起兵〉(4) 伐越。吳越〈鏖戰〉(5)，吳大敗越，越相文種〈賄奸〉(7) 於吳太宰嚭。夫差聽信伯嚭〈許成〉(8) 於越。夫差凱旋慶功，句踐依約投吳〈智歸〉(11)。夫差於姑蘇〈遊臺〉(14)。夫差疾病，句踐為之〈嘗遺〉(16) 預言病將有起色。夫差〈釋越〉(18)，餞送句踐歸國。齊季桓子與公伯寮謀〈結吳〉(24) 以抗齊。范蠡進獻西施，以〈詳兆〉(28) 為由見王，夫差偕西施為歡，〈採蓮〉(30) 湖上。夫差〈拒諫〉(32)，山人公孫聖死之；太子繼之〈犯顏〉，亦不聽。伍員又極諫而〈死節〉(33)。越國趁夫差伐齊，起兵〈圍吳〉(35)，吳太子被俘。夫差爭霸諸侯之際，〈聞警〉(36) 於越，然亦與晉、魯〈會盟〉(37) 黃池。夫差歸吳，國已破乃〈逐嚭〉(39) 求越行成。范蠡、文種率軍入吳宮，得西施；伍員〈顯聖〉(41) 以觀越兵入吳。夫差悔恨交加，〈吳刎〉(42) 而死。伍員、太子、公孫

聖三忠陰魂，率陰兵〈捉霸〉（43）。

至於西施線之關目，其直接寫西施者只有〈憶約〉（9）、〈病心〉（17）、〈懷故〉（34）三齣，其關涉范蠡者有〈尋春〉（2）、〈聘施〉（23）、〈施別〉（27）、〈歸湖〉（45）四齣，而在西施與范蠡之間，伯龍巧妙的運用一縷「溪紗」，一開頭就以紗定情，中間〈施別〉（27）分紗離別，最後則合紗團聚。而這其實也是《荊釵記》以下採用物件為梭穿插建構，始終作合的技法。其關涉吳王者有范蠡以〈詳兆〉（28）見王、與吳王〈採蓮〉（30）湖上、〈逐霸〉（39）三齣。其關涉越國者有〈教技〉（25），以及並與范蠡牽連之〈聘施〉（23）、〈施別〉（27）二齣。

而於伍員之關目線，其假友人襯托以寫伍員者有：與公孫聖之〈訪友〉（12），與吳太子之〈使齊〉（20），與齊鮑大夫之〈寄子〉（26）三齣；其與夫差關涉者有：〈智歸〉（11）、〈釋越〉（18）二齣；關涉吳國者有〈起兵〉（4）、〈鏖戰〉（5）、〈死節〉（33）、〈捉霸〉（43）四齣；關涉越國者有〈顯聖〉（41）一齣。

由以上之兩主脈、二副脈，以及其間相關涉之關目網絡組織，亦可以概見《浣紗記》情節之布置手法，自有其井然不紊之條理矣。

然而《浣紗》全劇四十五齣，於范蠡與西施之愛情線，著墨不足，實嫌草草，無從感人；其故蓋由作者付與范蠡「國家事體重大，豈宜齊一婦人」[103]的思想觀念所由致。所以在末齣〈泛湖〉之際，范蠡在上場詩還說：

「功成不受上將軍，一艇歸來笠澤雲。載去西施豈無意，恐留傾國更迷君。」[104]尚且在以「國家大事」為務，簡直視西施如褒姐禍水，如此在心中對西施那有真情？又為彰顯伍員之義烈，增加不少陪襯之人物，且吳越之

[103]〔明〕梁辰魚：《浣紗記》，吳書蔭編集校點：《梁辰魚集》，第二三齣〈迎施〉，頁五一○。

[104]〔明〕梁辰魚：《浣紗記》，吳書蔭編集校點：《梁辰魚集》，頁五七五—五七六。

爭亂與興亡，事故繁多，剪裁去取亦未盡明淨得體。

也因此上文所舉徐復祚《曲論》之評語，謂之「關目散緩，無骨無筋，全無收攝。」⑩雖言辭過激，卻不無道理。以致整體觀之，王世貞《曲藻》謂之「滿而妥，間流冗長。」⑩呂天成《曲品》卷下調之「局面甚大，第恨不能謹嚴，事跡多，必當一刪耳。」⑩張琦（一七六四—一八三三）《衡曲塵譚·作家偶評》雖賞其「善述史學而不平實，且賓白工緻，具見名筆」「第其失在冗長」。⑩看來「冗長」是《浣紗》難以推託的弊病。而王驥德《曲律》卷三〈論劇戲第三十〉，強調「傳奇緊要處，須重著精神，極力發揮使透。」因而指出「《浣紗》遺了越王嘗膽及夫人採葛事」，就是「草草放過本傳大頭腦」⑩，這樣的看法，也是伯龍難於辯解的。

(三)曲牌聯套與排場處理得宜

《浣紗》曲牌聯套，明顯喜用引子與重頭疊腔；引子常多至二、三支；疊腔組套多至三十五齣，所用曲牌亦多隻曲，凡此皆見其沿襲南套積習。但集曲已見【瑣窗郎】（4）、【玉山頹】（7）、【甘州歌】（19）、【錦堂月】（21）、【金落索】（23）等五曲各自疊用於所注五齣之中。又其聯套曲數，少至二曲者有四十一、

⑩〔明〕徐復祚：《曲論》，《中國古典戲曲論著集成》第四冊，頁二三九。

⑩〔明〕王世貞：《曲藻》，《中國古典戲曲論著集成》第四冊，頁三七。

⑩〔明〕呂天成撰，吳書蔭校註：《曲品校註》，頁二三六。

⑩〔明〕張琦：《衡曲塵譚》，《中國古典戲曲論著集成》第四冊，頁二七〇。

⑩原文云：「如《浣紗》遺了越王嘗膽及夫人採葛事，紅拂私奔、如姬竊符，皆本傳大頭腦，如何草草放過！」〔明〕王驥德：《曲律》，頁一三七。

四十二兩齣，三曲者有九、二十二、三十八三齣；超過十曲者已屬長套，有第十（十八曲）、第十八（十曲）、第廿一（十一曲）、第廿三（十二曲）、第廿六（十曲）、第廿七（十五曲）、第卅（十一曲）、第四十五（十七曲）八齣，其他都在五至九曲之間，共三十一齣。

大抵說來，用曲二、三支者計五齣，皆為過場；其第十齣〈行成〉、第廿三齣〈聘施〉、第廿七齣〈施別〉、第四十五齣〈歸湖〉等四齣皆為大場；其餘三十五齣皆為正場。正場為骨幹戲，自然為數最多；大場為劇情最高潮，只用於最關鍵處，所以要「適可而止」，不宜過多，也不宜過少。就《浣紗記》之於「傳奇」創始而言，顯然已頗為重視其內在結構「排場」之處理；而其「排場」因劇情改變而轉移，亦能隨之移宮或注意換韻（不換韻亦可），凡此都為其後之傳奇作品，立下可遵循之典範。

其排場轉移而移宮換調者見於第五齣〈鏖戰〉，用越調【水底魚】二支，南呂【大迓鼓】二支、中呂【撲燈蛾】二支，用蕭豪不換韻。第六齣〈議降〉用南呂【臨江仙】、【五更轉】三支，正宮【朱奴兒】三支，用庚青不換韻。第十齣〈行成〉用雙調【謁金門】套十二曲協齊微，插曲【古歌】二支分押先天、魚模，中呂【尾犯序】協江陽，仙呂【鵲鴣天】協歌戈。第十六齣〈嘗遺〉前半用中呂隻曲疊腔【剔銀燈】三支分協桓歡、蕭豪、真文，後半亦用中呂隻曲疊腔【駐馬聽】五支押尤侯。第廿七齣〈施別〉用黃鍾疊【黃鶯兒】、【簇御林】各疊二支押先天，後半用商調【二郎神】、【囀林鶯】、【鶯啼序】、【琥珀貓兒墜】各二支，接【尾聲】押尤侯。第四十四齣〈復國〉，前半用羽調【排歌】二支，後半用中呂【大環著】、【喬合笙】、【越恁好】、【尾聲】，俱押尤侯。王季烈（一八七三—一九五二）《螾廬曲談》卷二〈論作曲〉最賞其排場。王氏云：

明人傳奇，排場最善者，推《浣紗記》，如〈歌舞〉折【好姐姐】二支之後，各繫以【二犯江兒水】北曲一支。蓋【風入松慢】與【好姐姐】各二支，自成南仙呂一套，而【二犯江兒水】，則為演習歌舞所唱

之曲，故宜另用北詞以清界限。且【三犯江兒水】，最宜於且行且唱，故用之歌舞之際，尤為適合。又〈寄子〉折，首用羽調【勝如花】二支，中用中呂【泣顏回】二支，末用大石【攤拍】一撮棹】一支，於一折之中，用四種宮調，蓋【勝如花】為宜於行動之過場曲，而【攤拍】帶【一撮棹】為宜於離別用之悲哀曲，適於此折之前後三段劇情相合也。又〈打圍〉折之正宮南北合套，為《浣紗》所創之格，用之眾人行動上下紛繁之劇，最為相宜。自《浣紗》而後，若〈鈞天樂〉之〈水巡〉、《風箏誤》之〈堅壘〉，沿用者極多。其【北朝天子】中有二字疊句，必須上上平，且須叶韻，最為難作。《浣紗》於此用「擺開擺開擺擺開」，屠赤水斥為惡語。然此句本不易作，未可苛求也。⑩

至於《浣紗》各齣排場之分析，已見及門侯淑娟《浣紗記》研究⑪，讀者可以參閱。

結語

由以上的論述，可知伯龍不事舉子業，好壯遊，有俠氣，交遊遍天下，兼具儒道思想，亟欲有所匡於時，終不得志，乃致力散曲劇曲創作，其散曲《江東白苧》、劇曲《浣紗記》皆傳唱天下。《浣紗記》演「吳越春秋」，融入伯龍生命情調，且欲藉此「以古鑑今」，其創作時間約在嘉靖四十年至四十五年之間。其文學、藝術之成就，雖不免失之冗長，有所毀譽；但其雅俗兼顧，自有其法，可置案頭閱讀；其音韻精審、排場轉移得宜，

⑩ 王季烈：《螾廬曲談》，卷二，頁三二一—三二二。

⑪ 侯淑娟：《浣紗記》研究，第七章，《浣紗記》排場，頁二五四—二六八。

皆屬難得，更可搬演場上，於明人傳奇，居一、二流之間，應當之無愧。

而就其於戲曲史上之地位而言，其以水磨調傳唱；以《中原音韻》為圭臬，向官話靠攏，使之流播廣遠；講究審音合律、排場處理；在體製劇種上，因而使南戲北曲化、文士化、水磨調化之「三化」至此全部完成而蛻變為「傳奇」；在腔調劇種上從而建立「崑劇」顛撲不破之地位。也就是說，伯龍《浣紗記》實深具戲曲史劃時代之樞紐。其他如案頭場上兩兼其美，在明代中葉劇壇執其牛耳；於西施故事相關劇作中無出其右等之成就，則不過餘事而已。

二〇一八年十月五日晨二時二十分完稿

第肆章　隆萬起以一劇成名之作家與作品述評

一、鄭之珍《目連救母勸善戲文》

「目連故事」源於《佛說盂蘭盆經》。佛教傳入中國後，民間受到佛教風俗盂蘭盆會的廣大影響，而促成「目連故事」的普遍流播，唐代俗講，以之演為「講經文」、「緣起」、「變文」。金元院本、元人雜劇、宋元戲文，亦皆見其目。明人戲曲選本更皆載其《尼姑下山》，至鄭之珍《目連救母勸善戲文》始將目連故事由片段整合為傳奇上中下三卷一百零四齣之大型結構，而以李唐為時代核心，標榜為「勸善」之戲文，應屬「明人新南戲」。

鄭之珍，據友人朱萬曙考證，生於明武宗正德戊寅（十三年，一五一八）九月二十四日，卒於神宗萬曆乙未（二十三年，一五九五）三月初四日。❶以庠生蹭蹬科場。

至清乾隆間，詞臣張照奉詔撰《勸善金科》更擴充為十二本，每本分上下卷各十齣，凡二百四十齣，為清

❶ 朱萬曙校點：《皖人戲曲選刊‧鄭之珍卷‧新編目連救母勸善戲文》（合肥：黃山書社，二〇〇五年），〈整理說明〉，頁五。

宮大戲之典型，演於歲末，以存古驅儺辟邪之儀。則目連大戲實為以宗教民俗行「勸善」之載體。目連戲研究已成熱門題目，兩岸學者自一九八〇年以後著作繁多。以朱恆夫《目連戲研究》為首部完備之鉅著，王馗《鬼節超度與勸善目連》踵其後，及門廖藤葉《明清目連戲初探》、盧柏勳〈論清宮目連戲《勸善金科》之政治與宗教功能〉，❷亦為用心用力之作。

二、高濂《玉簪記》

(一)高濂的生平與著作

高濂（一五二七—一六〇三？）的生平資料零星片段，綜輯看來❸，他又名士深，字深甫（又作深父），號

❷ 朱恆夫：《目連戲研究》（南京：南京大學出版社，一九九三年）。廖藤葉：《明清目連戲初探》（臺中：國立中興大學中國文學系博士論文，二〇一〇年；新北：花木蘭文化事業有限公司，二〇一五年）。盧柏勳：〈論清宮目連戲《勸善金科》之政治與宗教功能〉，《人文中國學報》第三一期（二〇二〇年九月），頁一五九—一八四。

❸ 《明詞綜》卷四、《四庫全書總目》卷一二三、一八〇、雍正《浙江通志》卷二四四《經籍》、《武林掌故叢編》第二集《武林藏書錄》卷中〈高瑞南〉等所記高濂事蹟，即在重其藏書。今人研究有：徐扶明：〈高濂和他的《玉簪記》〉，《中國文學研究》一九九〇年第一期，頁一七—二五；李中耀：《玉簪記》的作者、故事演變及版本流傳〉，《新疆大學學報（哲學社會科學版）》一九九一年第一九卷第三期，頁八五—九一。徐朔方：〈高濂的生平和他的《玉簪記》傳奇〉，《杭州師範學院學報》一九九三年第五期，頁一四—一七，對其生平皆有進一步考述，尤其徐氏更有

瑞南（或作瑞南道人），又號湖上桃花漁。浙江錢塘（今杭州）人。父名應舉，字雲卿。家本中落，因商賈而致富。入貲為龍江關提舉，遷山西忻州府推官，不逾月而歸。呂天成《曲品》卷上說「高瑞南才譽騰於仕籍」❹，他也捐貲，肄業於北京國子監，兩度秋試失利；妻亦逝世於此時。他有南北合套雙調【新水令】〈悼內〉和南呂【十樣錦】〈斷弦愁〉可見伉儷情深。他家居錢塘時，據其《遵生八箋》卷三《春時幽賞‧山滿樓觀柳》云：「蘇堤跨虹橋下東數步，為余小築數椽，當湖南面，顏曰山滿樓。余每出遊，巢居于上。倚闌玩賞，若與簪接。……余墅額題曰『浮生燕壘』。」❺可見他過的是悠遊歲月的生活。

他的《遵生八箋‧敘》作於萬曆十九年（一五九一），那時他應已退職多年。他中年時曾在京師鴻臚寺做官。

高濂是當時極著名的藏書家，藏書之所名「妙賞樓」，他在《遵生八箋》卷一四〈論藏書〉中說：「藏書以資博洽，為丈夫子生平第一要事。」❻高濂生卒年不詳，徐朔方〈高濂行實繫年〉，考訂為約生於明世宗嘉靖六年（一五二七）或略前，卒於神宗萬曆三十一年（一六○三）或略後，年約七十有六，這與《浙江文獻叢考》所云高濂「卒年七十五」❼極為接近。徐氏據高濂著述考證，頗為詳實，其說可信。

高濂著作，有《雅尚齋詩草》第二集（初集未見）。《芳芷樓詞》（樓別作樓）、曲作散見明清選集如《吳騷

❹【明】呂天成：《曲品》，卷上，頁二一八。

❺【明】高濂：《遵生八箋》，《景印文淵閣四庫全書》子部第八七一冊（臺北：臺灣商務印書館，一九八三年），卷三，頁四一四。

❻【明】高濂：《遵生八箋》，《景印文淵閣四庫全書》子部第八七一冊，卷一四，頁七一五。

❼洪煥椿編著：《浙江文獻叢考‧明錢塘高濂論藏書》（杭州：浙江人民出版社，一九八三年），頁八五。徐朔方：《高濂行實繫年（一五二七或略後）》，收入《徐朔方集》第三卷《晚明曲家年譜‧浙江卷》，頁一九七－二一二二。

合編》、《南詞韻選》、《群音類選》、《南北宮詞紀》、《太霞新奏》等。雜著《遵生八箋》十九卷四十餘萬言，涉及清修調攝、飲饌服食、卻病丹藥、清賞安樂等內容，實開明人小品與雜纂風氣的典型著作。其戲曲創作，有《節孝記》、《玉簪記》二種。《節孝記》分上下兩卷，上卷《賦歸記》演陶潛（三五二或三六五—四二七）歸隱事，為「節」；下卷《陳情記》演李密（二二四—二八七）夫婦行孝事，為「孝」。明祁彪佳《遠山堂曲品》云：

陶元亮之《歸去辭》，李令伯之《陳情表》，皆是千古至文，合之為《節孝》，想見作者胸次。但於二公生平概矣，未現精神。且《賦歸》十六折，而陶凡十五出；《陳情》十六折，而李凡十三出：不識場上勞逸之節。

可見《節孝記》屬組劇[9]，祁氏已論其「不識場上勞逸之節」，也難怪未見舞臺搬演，只能算作「案頭劇」。其《賦歸記》第八齣將陶淵明《歸去來辭》譜成北雙調【新水令】套；《陳情記》第十齣將李密《陳情表》譜入曲中，都屬「隱括」之作；曲文也都化用前人詩詞，充分顯現戲曲文士化的面貌；而就此兩記內容觀之，實為高濂「夫子自道」；也就是說，他是以陶潛來表彰其士人節操與隱居之樂，以李密來形容其重視孝養之心。

在高濂著作中，歷四百數十年而至今猶教人傳誦，播諸劇場的是他的《玉簪記》傳奇。這部傳奇就其傳本之多，據徐調孚《六十種曲敘錄》：「有文林閣刊本、廣慶堂刊本、繼志齋刊本、陳眉公評本、一笠庵評甯致堂刊本、凌初成改訂本（易名《喬合衫襟記》）、萬曆間白綿紙印本（名《三會貞文菴玉簪記》，疑為原刊本）。」又增錄長春堂刻本、世德堂刻本、李卓吾評本、汲古閣刻本（《六十種曲》傅惜華《明代傳奇全目》

[8]
[9]
[10]

[8] 〔明〕祁彪佳：《遠山堂曲品》，頁五○。

[9] 「組劇」見曾永義：《明雜劇概論》，頁三一四。

[10] 傅惜華《明代傳奇全目》又增錄長春堂刻本

本）、清康熙間內府鈔本、清乾隆十年鈔本等；

再就其散齣折子選錄之多，單舉其屬明人者有《六合同春》、《大明春》、《樂府菁華》、《詞林一枝》、《八能奏錦》、《群音類選》、《時調青崑》、《詞林逸響》、《怡春錦》、《歌林拾翠》等，凡此皆已可見其流傳之盛且廣。趙林平更有〈明清時期《玉簪記》的民間舞臺演出研究〉縷述其在家班與梨園演出風行各地的情況。如一九八六年在山西潞城發現萬曆二年（一五七四）抄本《迎神賽社禮節傳簿四十曲宮調》，至少可以證明《玉簪記》的演出，那時已深入明代社會底層，其劇目有〈偷詩〉、〈姑阻佳期〉、〈秋江送別〉等。馮夢禎（一五四八―一六○六）《快雪堂集》卷五一萬曆十九年（一五九一）二月十八日日記中記有「許氏設酒相款，作戲，《玉簪》陳妙常甚佳」❶❷，則為風雅之家班演出。❶❸明崇禎庚辰（一六四○）進士湯來賀（一六○七―一六八八）撰於清庚熙五年丙午（一六六六）的〈梨園說〉云：

聞近日優人所能演者，惟《玉簪》、《綠袍》等戲，問以《五福》、《百順》、《四德》、《十義》，則皆曰不能。繇是觀之，今世之優人，祇見有淫事，不見有善行也，人心安得而不邪，世道安得而還淳哉？❶❹

❿徐調孚：《六十種曲敘錄》，《文學》第六卷第五號（一九三六年五月），頁七三一。

⓫見李中耀：〈《玉簪記》的作者、故事演變及版本流傳〉，《新疆大學學報（哲學社會科學版）》一九九一年第一九卷第三期，頁八九。

⓬〔明〕馮夢禎：《快雪堂集》，《四庫全書存目叢書》集部第一六四冊（臺南：莊嚴文化事業有限公司，一九九七年），卷五一，頁七二一。

⓭以上參見趙林平：〈明清時期《玉簪記》的民間舞臺演出研究〉，《戲劇藝術》二○一三年六月號，頁一一―一六。引文見頁一一。

則《玉簪記》亦盛演於梨園。

（二）《玉簪記》題材之來源

《玉簪記》演書生潘必正與女真觀道士陳妙常相慕相傾歡愛離合之事。其本事題材，一般認為《古今女史》或《情史》是陳妙常情拒張孝祥的原始，元明無名氏雜劇《張于湖誤宿女真觀》和同名之話本，更據此進一步敷演。而友人伏滌修《玉簪記》本事與藍本辨疑》則考訂為：《古今女史》與《情史》成書時間遲於話本《張于湖傳》、雜劇《女真觀》與傳奇《玉簪記》；因之兩書絕非陳妙常拒張于湖本事的淵藪。張、陳情挑與情拒之詞，現知最早出處是話本與雜劇。其所謂張挑陳之詞斷為後人偽託，而陳妙常其人及其詞【太平時】，當真實可據，但非情拒之作；又話本早於雜劇，則高濂《玉簪記》之創作藍本實為話本《張于湖傳》，亦非雜劇《女真觀》。❺

伏滌修的理由是：《古今女史》為明人趙如源（生卒年不詳）、趙世傑（生卒年不詳）編纂，是一部婦女詩文詞總集，現存明崇禎元年（一六二八）問奇閣刊本。《情史》全稱《情史類略》，又名《情天寶鑑》，詹詹外史評輯，一般認為是馮夢龍（一五七四—一六四六）托名。❻馮夢龍生於明萬曆二年（一五七四）卒於清順治三

❶ 〔明〕湯來賀：〈梨園說〉，收入〔清〕陳夢雷撰，蔣廷錫奉敕纂：《古今圖書集成》（臺北：鼎文書局，一九八五年），冊四八八，卷八一七，〈博物彙編・藝術典・優伶部〉，頁二一九九。

❶ 參見伏滌修：〈《玉簪記》本事與藍本辨疑〉，《戲曲藝術：中國戲曲學院學報》第三三卷第二期（二〇一二年五月），頁一三一—一九。

❶ 〔明〕馮夢龍：《情史類略》（長沙：岳麓書社，一九八四年），吳人龍子猶〈序〉、江南詹詹外史述〈序〉，頁一—三。

年（一六四六），徐朔方《馮夢龍年譜》考訂該書編成於天啟元年（一六二一）之後。⑰而敘寫張、陳故事的話

本、雜劇，乃至傳奇，均比《情史》和《古今女史》要早。話本《張于湖傳》著錄於《寶文堂書目》卷中〈子

雜〉，其成書在明嘉靖年間。雜劇《女真觀》，明趙琦美（一五六三—一六二四）《脈望館鈔校本古今雜劇》收

錄，趙氏生於嘉靖四十二年（一五六三），卒於天啟四年（一六二四），其鈔校雜劇是萬曆四十三年（一六一五）

至四十六年（一六一八）之間，此劇本署「乙卯年（一六一五）四月初七日校抄于小谷本」⑱，其創作自然早

於此年。也就是說，《女真觀》同樣早於《古今女史》和《情史》。若此，總起來說，《玉簪記》的題材關目，可

以本諸雜劇《女真觀》和話本《張于湖傳》，但絕不可能源自《古今女史》和《情史》。

然而《古今女史》和《情史》都是經纂輯成書，各有其本原。其成書雖比話本和雜劇為晚，但其所依據之

「本原」，就未必晚於話本和雜劇。何況簡與繁，往往簡在前而繁在後，尤其是民間故事、戲曲小說，絕大多數

都採取這種規律。那麼，《古今女史》和《情史》所記張孝祥、陳妙常的以詞情挑、情拒的情節「源頭」，就不

一定比話本和雜劇來得晚。話本和雜劇同樣有可能循著一般規則，是由其「源頭」進一步生發孳乳出來。至於

高濂創作傳奇《玉簪記》時，對於寫成在其之前的話本《張于湖傳》和雜劇《女真觀》有所憑藉和規模，也就

很自然了。

《玉簪記》的著成年代一般都認為在萬曆間。徐扶明前揭文謂《八能奏錦》為崑山腔、池州腔折子戲集，

⑰
徐朔方：〈馮夢龍年譜（一五七四—一六四六）〉，《徐朔方集》第二卷《晚明曲家年譜·蘇州卷》，頁四二三—四二四。
以上見伏滌修：〈《玉簪記》本事與藍本辨疑〉，頁一三一—一四。

⑱
〔明〕無名氏：《張于湖誤宿女真觀》，收入《脈望館鈔校本古今雜劇》，《古本戲曲叢刊四集》（上海：商務印書館，一
九五八年據北京圖書館藏本影印），頁三三。以上見伏滌修：〈《玉簪記》本事與藍本辨疑〉，頁一四。

其中選有《玉簪記》〈妙常思凡〉〈原缺〉、〈執詩求合〉、〈姑阻佳期〉、〈秋江哭別〉四齣，卷末題「皇明萬曆新歲愛日堂蔡正河梓行」[19]，「萬曆新歲」即萬曆元年（一五七三）。由此推知，《玉簪記》大約作於嘉靖年間。[20]

徐朔方《高濂行實繫年》[19]則斷為隆慶四年（一五七〇）高濂四十四歲時。那時高濂秋試二度失利又喪父[21]；而《玉簪記》第十二齣〈下第〉【菊花新】云：「兩度長安空淚灑，無棲燕傍誰家。」[22]正將自家行誼寫入劇中。

高濂將其蘇堤別墅題作「浮生燕壘」以燕自喻，此云「無棲燕傍誰家」，「棲」語意雙關，無棲指無所棲止，亦隱喻「無妻」；因之，《玉簪記》當作於是年，其說可從。又上文所舉萬曆二年（一五七四）山西抄本《迎神賽社禮節傳簿》已在民間演出《玉簪記》折子，亦可證此記著成，即迅速傳唱遐邇，普及鄉野。

(三)《玉簪記》述評

《玉簪記》之所以能傳唱士大夫與廣大庶民雅俗之間，迄今四百數十年，除了其愛情故事於《西廂記》又別開生面之外，亦因其文學同樣頗有可取。《四庫全書總目》謂其《雅尚齋詩草》「大旨主於得乎自然，以悅性情，故往往稱心而出，無復鍛煉之功。」[23]他的詞有《芳芷樓詞》，擅寫山水景色，閒適生活；他的散曲見於明

[19]〔明〕黃文華編撰：《八能奏錦》，收入王秋桂主編：《善本戲曲叢刊》第一輯（臺北：臺灣學生書局，一九八四年），卷六，頁一〇二。

[20]見徐扶明：《高濂和他的《玉簪記》》，頁一八一九。

[21]徐朔方：《高濂行實繫年》（一五二七或略前一六〇三或略後）》，頁二一〇二一一。

[22]〔明〕高濂：《玉簪記》，《古本戲曲叢刊初集》（上海：商務印書館，一九五四年據北京圖書館藏明繼志齋刊本影印），上卷，頁二二三。

人諸多選集，沈璟（一五五三—一六一〇）評為「獨出清裁，不附會於庸俗者。」㉔馮夢龍《太霞新奏》謂之「朗秀，用韻亦帖。」㉕他就是具有這樣的詩詞曲造詣，以此修為作基礎來編撰劇本，自然生發了許多俊語妙詞。且先看看諸家的評論：

明祁彪佳《遠山堂曲品》云：

《玉簪》：幽歡在女貞觀中，境無足取。惟著意填詞，摘其字句，可以唾玉生香；而意不能貫詞，便如徐文長所云：「錦糊燈籠，玉鑲刀口」，討一毫明快不得矣。㉖

明呂天成《曲品》卷下云：

《玉簪》：詞多清俊。第以女貞觀而扮尼講經，紕謬甚矣。㉗

明陳繼儒（一五五八—一六三九）《陳眉公先生批評玉簪記》有云：

第九齣〈西湖會友〉：真是化工筆，不啻畫家矣。

㉓〔清〕永瑢等編纂：《欽定四庫全書總目》第四冊集部㈠（臺北：臺灣商務印書館，一九八三年），卷一八〇，〈雅尚齋詩草提要〉，頁八一九。

㉔引自〔清〕朱彝尊、王昶輯：《明詞綜》，《續修四庫全書》集部第一七三〇冊（上海：上海古籍出版社，二〇〇二年據上海圖書館藏嘉慶七年王氏三泖漁莊刻本），卷四，頁六五二。

㉕〔明〕馮夢龍：《太霞新奏》，收入王秋桂主編：《善本戲曲叢刊》第五輯（臺北：臺灣學生書局，一九八七年），冊一，卷一〇，〈商調上〉，頁四五〇。

㉖〔明〕祁彪佳：《遠山堂曲品》，頁四九—五〇。

㉗〔明〕呂天成：《曲品》，卷下，頁二四〇。

第十一齣〈弈棋挑逗〉：妙在風流不傷雅。

第二十四齣〈秋江送別〉：全本妙處，盡在此翻離情，至好。關目好，調好，不減元人妙手。

總評：科套似散，而夫婦會合甚奇，母子相逢更奇。但傳情不及《西廂》，壯景不及《拜月》，而傳情、

壯景又不離《西廂》、《拜月》。㉘

可見《玉簪》在文學上若「摘其字句，可以唾玉生香」、「詞多俊雅」，也有「化工筆」，也能「妙在風流不傷

雅」，「不滅元人妙手」。

這些「佳處」反映在《西湖會友》(9)、〈弈棋挑逗〉(10)、〈絃裡傳情〉(16)、〈秋江哭別〉(23)諸齣裡：

【甘州歌】松濤路逶旋，看雲深霧鎖，上方佛殿。爭馳車馬，香風暗送紅衫。僧房雲惹茶烟起，村店風

搖酒旆懸。花爭笑，人競喧，繡幢珠珞恍疑仙。山如舊，景似妍。春風吹鬢入流年。

【貓兒墜】新詞艷逸，望報始投桃。爭奈禪心愛寂寥，鶯臺久已棄殘膏。相告，休錯認蓮池，比做藍橋。

【懶畫眉】月明雲淡露華濃，欹枕愁聽四壁蛩，傷秋宋玉賦西風。落葉驚殘夢，閒步芳塵數落紅。

【朝元歌】長清短清，那管人離恨。雲心水心，有甚閒愁悶。一度春來，一番花褪，怎生上我眉痕。雲

掩柴門，鐘兒磬兒枕上聽。柏子坐中焚，梅花帳絕塵。果然是冰清玉潤。長長短短，有誰評論，怕誰

評論。

【小桃紅】你看秋江一望淚潸潸，怕向那孤蓬看也。這別離中，生出一種苦難言。自拆散在霎時間，心

兒上，眼兒邊，血兒流，把我的香肌減也。恨殺那、野水平川，生隔斷、銀河水，斷送我、春老啼鵑。㉙

㉘〔明〕陳繼儒：《陳眉公批評玉簪記》，收入〔明〕高濂原著，麻國鈞評注：《玉簪記評注·附編二》，黃竹三、馮俊杰主編：《六十種曲評注》第六冊，《附編二·《玉簪記》歷代評論彙輯》，頁九二〇—九二二。

右所引諸曲，【甘州歌】見〈西湖會友〉齣，原四曲寫西湖景致，由扮演士子之淨、外、生、末分唱，此處所舉之曲為生扮潘文正所唱的秋景；雖極盡工雅之能事，使得陳繼儒大讚為畫家的「化工筆」；但有景無情，未能情景交融，這也許就是徐文長（一五二一—一五九三）和祁彪佳所批評的「錦糊燈籠、玉鑲刀口」，徒具華麗的外表而缺少使詞語明快透徹的意境。【貓兒墜】見〈弈棋挑逗〉齣，寫張于湖於弈棋之際，以詞挑逗陳妙常，妙常亦以詞拒之時所唱，這樣的文字應當就是陳繼儒所云「風流不傷雅」的例子。【懶畫眉】、【朝元歌】二曲見〈絃裡傳情〉齣，即俗稱〈琴挑〉之折子，由【懶畫眉】、【朝元歌】各四支分由生、旦和旦、生輪番對口，以達往後對應之效。所舉分別由生、旦所唱，本齣可以說是優雅細膩的唱工戲，而曲文正如同呂天成所說的「詞多清俊」。【小桃紅】見〈秋江哭別〉，為旦所唱。此齣即折子俗稱的〈秋江〉，是崑曲折子中極可欣可賞的重頭戲，就《玉簪記》中也是全劇最高潮的一場，從此之後到結束，幾乎是「多餘」。本齣中像【紅衲襖】「堆積相思兩岸山」，像【下山虎】「兩岸楓林都做了相思淚斑」，以及所舉【小桃紅】「恨殺那野水平川，生隔斷銀河水，斷送我春老啼鵑」那樣的句子，在男女主腳於秋江行舟的生離慘惻之中，可以說充分的達到了情景交融的韻致，它的感人和傳唱不衰，不是平白的。此外如〈旅邸相思〉（即〈問病〉）、〈詞姤私情〉（即〈偷詩〉）、〈姑阻佳期〉（即〈阻約〉）、〈知情逼試〉（即〈催試〉），也都是最流行的單齣折子，而為《玉簪記》的菁華。

高濂的散曲，馮夢龍說「用韻亦帖」，但其《玉簪記》卻大有「新南戲」的一般習染，譬如先天、寒山、桓歡、廉纖、監咸諸韻間的出入混用，見〈潘公遣試〉（2）、〈陳母遇難〉（4）、〈避難投庵〉（5）、〈于湖灣宿

㉙〔明〕高濂：《玉簪記》，《古本戲曲叢刊初集》，卷上，頁一七—一八、二○；卷下，頁一、三、二○。

（6）、〈談經聽月〉（8）、〈西湖會友〉（9）、〈必正投姑〉（12）、〈知情逼試〉（22）、〈秋江哭別〉（23）、〈春科

會舉〉（24）、〈兩母思兒〉（25）、〈發書登第〉（28）、〈結告婚姻〉（30）、〈榮歸見姑〉（32）、〈燈月迎婚〉（33）、

等十五齣之中。其真文、庚青、侵尋間出入混用者見〈元术南侵〉（3）、〈陳母遇難〉（4）、〈避難投庵〉（5）、

〈西湖會友〉（9）、〈茶敘芳心〉（14）、〈絃裡傳情〉（16）、〈兩母思兒〉（25）、〈金門獻策〉（26）、〈發書登第〉（避

難投庵〉（5）、〈談經聽月〉（8）、〈弈棋挑逗〉（10）、〈村郎求配〉（13）、〈詞姤私情〉（19）、〈香閣相思〉

（28）、〈定計迎姑〉（29）、〈結告婚姻〉（30）等十一齣之中。其支思、魚模、齊微、歌戈間出入混韻者見〈避

（27）、〈結告婚姻〉（30）、〈榮歸見姑〉（32）等八齣之中。而〈詞姤〉（19）齣聯套之宮調曲牌如下：

羽調引子【清平樂】、南呂過曲【繡帶兒】、【宜春令】、黃鍾過曲【降黃龍】、正宮過曲【醉太平】、

【浣溪沙】、黃鍾過曲【滴溜子】、中呂過曲【鮑老催】、商調過曲【貓兒墜】、【尾】、北雙調【清江

引】、仙呂【皂角兒】、【前腔】、【尾】。

如此一齣之中，包含諸多宮調，簡直就是戲文初起時之隻曲雜綴而非宮調聯套。凡此都可以看出在韻協和

聯套上，《玉簪記》尚保留不少戲文習染，縱使它已在水磨調之歌場上廣為傳唱，但它畢竟是當時被譜上崑山水

磨調的舊傳奇南戲劇目，它並未完成新傳奇的體製規律。

《玉簪記》的情節，自然會受到北曲雜劇《女真觀》和話本《張于湖傳》的影響。譬如其〈情挑〉、〈偷詩〉

便是從《女真觀》第二折發展出來；其女貞觀主之性情為人乃規模話本，其對潘、陳私情之「合法性」，亦受到

話本「指腹為婚」的啟示；也強化了話本兵燹亂離的時代背景。但其所增益創造的〈姑阻〉和〈追別〉二齣，

不止豐富了陳妙常的人物性格和引人入勝的情節。而其〈寄弄〉、〈詞姤〉、〈追別〉諸齣，顯然也頗受《北西廂》

的影響。至於既已以「玉簪」為指婚之物，卻又把它作信誓訂盟之憑藉，不止自相矛盾，而且其於關目情節之

組織架構，亦無關鍵綰合之作用，劇目標作《玉簪記》，不過追求「時尚」而已。又本劇以潘、陳二人悲歡離合之情節為主脈，其府尹張于湖與運使王公子兩條支線，前者只為平反王公子〈誑告〉而預設，同時也敷演一段文人無行的「風雅」；而王公子的一再遣媒說親，也只是為了反襯妙常的堅守不移。兩條支線對主脈都沒有絕對的作用和意義；如果有的話，至多在演出上增加一些武戲和插科打諢以調劑排場。而誠如上文所云，〈追別〉以下諸齣，已無多少看頭，而開場十二齣不過用來交代時代背景和人物關係，如予刪節又何妨。也就是說《玉簪記》的菁華只在第十二齣〈必正投姑〉至第廿三齣〈秋江哭別〉之間；總體結構是散緩累贅的。

而清李漁（一六一一──一六八〇）《閒情偶寄》卷之三〈時防漏孔〉又指出其賓白的文有前後「漏孔」不搭調的毛病：

> 一部傳奇之賓白，自始至終，奚啻千言萬語。多言多失，保無前是後非，有呼不應，自相矛盾之病乎？如《玉簪記》之陳妙常，道姑也，非尼僧也，其白云：「姑娘在禪堂打坐」，其曲云：「從今孳債染緇衣」；禪室、緇衣，皆尼僧字面，而用入道家，有是理乎？諸如此類者，不能枚舉。[30]

而清焦循《劇說》卷二對此則認為陳妙常原本是尼姑，《玉簪記》所以改作道姑，是因為「尼必削髮，於當場為不雅」。[32]但無論如何，其用語矛盾則是不爭的事實。另外近人吳梅（一八八四──一九三九）《讀曲記‧玉簪記》也指出其不合情的地方有三：

像這樣僧道用語的混淆，呂天成《曲品》早已說過「第以女貞觀而扮尼講經，紕謬甚矣」。[31]而清焦循《劇說》

⓾　〔清〕李漁：《閒情偶寄》，《中國古典戲曲論著集成》第七冊，卷三，頁六〇─六一。

㉛　〔明〕呂天成：《曲品》，卷下，頁二四〇。

㉜　〔清〕焦循：《劇說》，卷二，頁一二一。

此記傳唱四百餘年矣，顧其中情節，頗有可議者。潘、陳自幼結姻，陳投女貞觀，雖未通名籍，顧既遇潘生，諳知河南籍貫，豈有不探夫家之理，乃竟用青衿挑撻之語，淫詞相構，殊失雅道，一不合也。王公子慕耿衙小姐，百計鑽求，顧以門客一言，遂移愛於妙常，囑凝春庵主說合，直至篇終耿衙小姐毫無歸著（記中有耿衙小姐已嫁王尚書府一語，不可即作歸著，須登場作出繞合），二不合也。張于湖先見妙常，止為日後判決王尼張本，卻不該圍棋挑思，先作輕薄語，況于湖為外色乎！三不合也。至於用韻之夾雜，句讀之舛誤，更無論矣。編製傳奇，首重結構，詞藻其次也。記中〈寄弄〉、〈耽思〉諸折，文彩固自可觀，而律以韻律。則不可訓，顧能盛傳于世，深可異也。深甫散曲至多，散見《南詞韻選》、

《吳騷合編》、《詞林逸響》者，卓爾可傳，不意作傳奇乃輕率如是，殊不可解。[33]

吳氏對於《玉簪記》的批評，雖然較為嚴苛，但也確實是作者的「輕率」。而徐扶明在其〈高濂和他的《玉簪記》〉中雖然也說此記存在類似「指腹為婚」那樣幼稚的思想和排場情節的拖沓，以及一些庸俗惡趣的筆墨；但「縮結說來，《玉簪記》題材新穎，立意積極，藝術結構簡潔，人物個性比較鮮明，格調較高，喜劇性強，選曲適當。這就足以回答前邊所提出的，為什麼《玉簪記》能長期流傳的問題。」[34]而我要強調的是其「題材新穎」，因為它在《北西廂》「願天下有情的都成了眷屬」之外，其旨趣又進一步別開生面的提出了男女兩情真正相悅，又何妨突破宗教禮俗束縛的大防。

二〇一九年元月十四日晨七時二十分開始閱讀

元月二十二日晨四時三十分完稿

㉝ 吳梅：《讀曲記·玉簪記》，收入王衛民編校：《吳梅全集·理論卷中》，頁八七八。

㉞ 徐扶明：〈高濂和他的《玉簪記》〉，《中國文學研究》一九九〇年第一期，頁二四。

三、顧大典《青衫記》

顧大典（一五四一—一五九六），字道行，一字衡宇，蘇州吳江人。生於明世宗嘉靖二十年（一五四一）八月二十一日，明神宗萬曆二十四年（一五九六）卒，五十六歲。曾祖瑣為刑部主事，祖昺，正德十二年（一五一七）進士，官至汝寧知府。大典於穆宗隆慶元年（一五六七）二十七歲中應天鄉試第三十四名舉人。次年以三甲第二百四十名同進士出身，授紹興府學教授。隆慶五年（一五七一）三十一歲，調升處州推官。歷刑部主事[35]，改南京兵部主事，升吏部稽勳司郎中（萬曆二年，一五七四）萬曆十二年（一五八四）四十四歲，升山東按察司副使，翌年調任福建提學副使。十五年（一五八七）四十七歲，忌者追論其在南京為郎時放浪風流，坐謫禹州知州，遂自免歸。[36]築諧賞園，並為記云：

余家在城之西北隅。前臨渠，後負郭。左有琳宮別墅，□木叢林之勝。遠市而僻。因割其左之半以為園。園在世綸堂、春暉樓之後……主人素憚遠役，茲以倦遊歸。……為郎時，已繪鉏雲、釣月二圖，賦詩見志矣。……清音閣，閣在園之一隅……蓋取左思《招隱》語也……取康樂「在茲城而諧賞」句以名吾園，語適與境合也。主人去家園二十年，官兩都，歷四方，足跡幾半天下。嘗登泰山、謁闕里，入會稽，探

<hr>

[35] 金寧芬：《顧大典生平事蹟補正》考訂為「刑部主事」，見《河北師院學報（社會科學版）》一九九五年第二期，頁九〇—九一。

[36] 以上見徐朔方：《顧大典年譜（一五四一—一五九六）》《徐朔方集》第二卷《晚明曲家年譜·蘇州卷》，頁二六三—二八五。

禹穴；陟雁宕，訪天臺，睨匡廬，泛彭蠡，窮武夷之幽勝，弔鯉湖之仙蹤。江山之勝，頗領其概。意有不合，退而耕于五湖，得以佚吾老于茲園也。[37]

可見顧大典在中舉宦遊的二十年之間，已飽覽兩京、山東、江浙、福建的山川風物，而一旦宦途挫折，他也就毫不猶疑地退守故土園林了。他是世家子弟，生活富裕。王驥德（約一五四二—一六二三）《曲律》卷四《雜論第三十九下》，說他：

美風儀……工書、畫，侈姬侍，兼有顧曲之嗜。所畜家樂，皆自教之。所著有《青衫》、《葛衣》、《義乳》三記，略尚標韻，第傷文弱。余嘗一訪先生園亭，先生論詞，亦傾倒不輟。[38]

清錢謙益（一五八二—一六六四）《列朝詩集小傳》丁集中〈顧副使大典〉：

大典，字道行，吳江人。……家有諧賞園、清音閣，亭池佳勝。妙解音律，自按紅牙度曲，今松陵多畜聲伎，其遺風也。[39]

又清《蘇州府志》卷一○五《人物》三十二云：

顧大典，字道行。祖昺字仲光，正德十二年（一五一七）進士，授將樂知縣，民為立碑表德，官至汝寧知府。大典讀書過目成誦，……大典工詩善畫，在金陵，暇即呼同曹郎載酒遊賞，過佳山水輒圖之，或晨夜忘返，而曹事亦無廢。遷山東副使，改福建提學副使，請託不行，忌者追論其為郎時放於詩酒，坐

[37] 〔明〕沈珣撰，〔清〕顧沅編：《吳郡文編》，《蘇州文獻叢書》（上海：上海古籍出版社，二○一一年），第一輯，冊四，卷一二七〈諧賞園記〉，頁二三九—二四○。

[38] 〔明〕王驥德：《曲律》，頁一六四—一六五。

[39] 〔清〕錢謙益：《列朝詩集小傳》，丁集中，頁四八六。

謫禹州知州，遂自免歸。㊵

由以上可見顧大典工詩善畫，好摹寫佳山勝水；妙解音律，自按紅牙度曲，徵歌選色，必然名士風流。他這樣瀟灑的生活，在為官之時已自不忌諱官箴；何況退居園林，豈不以此為常。譬如萬曆二十年（一五九二），他五十二歲時，張鳳翼（一五二七—一六一三）《處實堂續集》卷七有〈顧學憲攜聲妓入城縱觀連日作〉，云：「飛觴剛及春將半，歸路翻嫌夜未分。」㊶其卷八〈答顧學憲道行書〉云：「追陪連日，遂成年來第一場樂事，皆門下賜也。」㊷「追陪」乃指陪同顧大典攜家班妓樂入蘇州城演出與友朋同樂之事。即此，蓋可窺豹一斑，以見顧氏愜意林園的生活。他雖然只活了五十六歲，但王驥德說他「晚年無疾，為人作一書與郡公，投筆而逝，亦一奇也。」㊸

㊸ 顧氏著作，《蘇州府志》卷七五列有《海岱吟》、《閩游草》、《園居稿》、《清音閣集》。又《松陵文集》三編卷三三，顧氏小傳謂另有《稽山集》、《三山稿》、《括蒼稿》、《北征稿》、《南署稿》。其戲曲創作，王驥德所舉《青衫》、《葛衣》、《義乳》三記外，另有《風教編》傳奇，一記而敘四事，《南詞新譜》卷四、卷二三錄有殘曲。全存者止《青衫記》而已。

㊵ 〔清〕李銘皖等修：《蘇州府志》，收入《中國方志叢書》第五號（臺北：成文出版社，一九七〇年據同治九年重修，光緒九年刊本影印），卷一〇五，頁二二。

㊶ 〔明〕張鳳翼：《處實堂續集》，《續修四庫全書》集部第一三五三冊（上海：上海古籍出版社，二〇〇二年），卷七，頁四九七。

㊷ 〔明〕張鳳翼：《處實堂續集》，《續修四庫全書》集部第一三五三冊，卷八，頁五一〇。

㊸ 〔明〕王驥德：《曲律》，卷四〈雜論第三十九下〉，頁一六五。

《青衫記》本事，源自唐詩人白居易（七七二—八四六）〈琵琶行并序〉，云：

元和十年（八五一），予左遷九江郡司馬。明年秋，送客湓浦口。聞舟中夜彈琵琶者，聽其音，錚錚然有京都聲。問其人，本長安倡女，嘗學琵琶於穆、曹二善才，年長色衰，委身為賈人婦。遂命酒，使快彈數曲，曲罷憫然。自敘少小時歡樂事，今漂淪憔悴，轉徙於江湖間。予出官二年，恬然自安，感斯人言，是夕始覺有遷謫意。因為長句，歌以贈之，凡六百一十六言，命曰〈琵琶行〉。❹

所以〈琵琶行〉實是白居易貶謫江州司馬時，因邂逅琵琶女於湓浦口，聽其音有京都聲，頓起「同是天涯淪落人，相逢何必曾相識」的感慨，而抒發了他遠斥京師，貶謫邊城的哀傷。其與琵琶女只是偶然身世的相憐，毫無愛情可言。

但到了元人馬致遠（約一二五○—一三二一後）《江州司馬青衫淚》雜劇，便將之敷演為如前文所云，元代「士子妓女雜劇」的第三類型，亦即士子、歌妓與富豪大賈間的三角戀情，而以馬氏為首創代表作，其後賈仲明《對玉梳》、《玉壺春》和無名氏《雲窗夢》、《百花亭》等，皆其衣缽。然而此類的根源，亦如前文所云，應起於雙漸、蘇卿與馮魁故事。其事見梅鼎祚（一五四九—一六一五）《青泥蓮花記》卷七「蘇小卿」。❺

至明代，顧大典又進一步衍為三十齣傳奇《青衫記》。傳奇雖然保留雜劇的主要情節，諸如白居易偕友人同訪琵琶名妓裴興奴，白、裴一見相愛而有白頭之約；白被貶江州，裴即不肯接客；裴母終逼裴嫁浮梁茶客劉一

❹〔唐〕白居易著，朱金城箋校：《白居易集箋校》（上海：上海古籍出版社，一九八八年），第二冊，卷一二，頁六八五。

❺〔明〕梅鼎祚：《青泥蓮花記》，《續修四庫全書》子部第一二七一冊（上海：上海古籍出版社，二○○二年），卷七，頁七二九。

郎；後來白與友人宴飲江州船上，不意聞琵琶聲而會見故人，在友人協助下得以團圓。但傳奇對於時代背景、婦女貞節，則多投射所處之政治社會現象與人倫思想理念。同時也將自己選歌徵色、一夫多妻妾的現實生活融入劇中。至於將雜劇中白居易友人賈島（七七九—八四三）、孟浩然（六八九—七四〇），易為元稹（七七九—八三一）、劉禹錫（七七二—八四二）；以及以茶商夜醉落水而死，明快解決白、裴團圓，亦見作者之慧眼與匠心獨運。

可是《青衫記》所敷演的故事畢竟是單薄的，因之反映在作品之中的，便也不免以下現象：

其一，短套用曲在四支以下者，居然有十二齣之多；用曲在五六七支者有十齣；其八曲以上至十一曲者止七齣。

其二，通劇無可驚可愕可大悲大痛之事，排場自難有迭蕩起伏之致。白裴之間，不過逢場相悅，實無深情厚意之基礎，其間但有時空之阻隔，實無再生發之緣由。因之，裴之守貞守節，除但見明代「吃人之禮教」外，無感人之深致。

其三，傳奇喜以物件為梭，如織布機用之組織經緯而以結撰全劇之關目。本劇即以「青衫」為始終作合之憑藉，故於四齣〈蠻素餞別〉由白居易點出「我常穿的青衫」一語，言明「青衫」隨身在側。於七齣〈郊遊訪興〉，白居易不惜「青衫典酒」，與裴興奴無限歡飲。而十三齣〈贖衫避兵〉，興奴於逃避兵亂之際，尚且贖取青衫隨行，以見鍾情於白居易之深。於十九齣〈裴興還衫〉，興奴將青衫歸還白居易兩妾小蠻、樊素，以試探其對己之態度。於二十三齣〈蠻素至江〉，以「青山」諧音「青衫」逗引白居易說出他與裴興奴的戀愛關係。緊接二十四齣〈娶興人至〉，白居易即遣白璧帶青衫與銀子去求聘興奴。然後於二十八齣〈坐濕青衫〉將劇情拉抬至最高潮，而在元稹、劉禹錫兩至友協助下，使有情人終為眷屬。其間雖有經營粗糙之跡，但尚稱條理自然，有助

於其全劇關目之埋伏照應。又其十五齣〈興遇蠻素〉能將裴興奴，蠻、素二線索因避兵而紐合為一，省卻其後許多無雜關目之糾葛，亦為明快之筆。此外，其七齣〈郊遊訪興〉、廿一齣〈蠻素邀興〉、廿八齣〈坐濕青衫〉，為全劇三大高潮；其於白、裴之愛情歷程，均具關鍵性。也就是說，其前、後為大起與大結；而中間〈蠻素邀興〉，實為解決一夫三妻妾預為鋪設，故均施之以大場，頗為合適。

其四，然而其十六齣〈訪興不遇〉、十八齣〈樂天赴任〉、二十四齣〈娶興人至〉，均止用曲二支，皆不免草草；九、十、十一連續三齣〈河朔兵亂〉、〈夢得刺江〉、〈承璀授閫〉，均以武戲過場，雖有以宦官掌兵權的時代影子，但於排場實乏變化騰挪之韻。末齣〈樂天蒙召〉，裴（旦）、蠻（貼）、素（小旦）均未上場，有失傳奇結以「大團圓」之例。❹⁶

又云：

《青衫記》於萬曆二十年（一五九二）顧大典五十二歲時寫成。他寫作的目的，就其〈家門始末〉【看花回】所言，不過是因為「畫堂歌管深深處，難忘酒盞花枝」❹⁷，所以用此來作為風雅宴賞。但張鳳翼《處實堂續集》卷一〇有作於明年之〈青衫記序〉，則云：

夫以樂天後身，傳樂天往事，何異鏡中寫真。❹⁸

又云：

中間有數字未協，僭為更定。非敢擬韓之以敲易推，亦欲望范之去德從風耳。君即欣然諾之，且屬予序以上見〔明〕顧大典《青衫記》閣刊本影印）。

❹⁶ 〔明〕顧大典：《青衫記》，收入《古本戲曲叢刊二集》（上海：上海商務印書館，一九五五年據長樂鄭氏藏汲古閣刊本影印）。

❹⁷ 〔明〕顧大典：《青衫記》，《古本戲曲叢刊二集》，卷上，頁一。

❹⁸ 〔明〕張鳳翼：〈青衫記序〉，《處實堂續集》，卷一〇，頁五四二。

若此，顧大典之寫白居易《青衫記》，即以白樂天自比；實有如屠隆之寫李白（七〇一—七六二）《綵毫記》，即以李太白自況一般，雖未必教人完全認同，但亦多少有所類似。譬如白居易之被貶江州，與顧大典之降調禹州；尤其顧大典，前文所云「諧賞園」林園亭臺之勝，「曲房姬侍如雲，清閣宮商如雪」之生活，與白居易之在洛陽，「於履道里得故散騎常侍楊憑宅，竹木池館，有林泉之致。家妓樊素、蠻子者，能歌善舞。」 ⑤ 白氏有詩云：「櫻桃樊素口，楊柳小蠻腰。」 ⑤ 另有能唱歌詩的玲瓏。對此，白氏〈池上篇〉云：「十畝之宅，五畝之園。有水一池，有竹千竿……有堂有亭，有橋有船，有書有酒，有歌有絃。」「酒酣琴罷，又命樂童登中島亭，合奏《霓裳散序》。」 ⑤ 那樣的生活，豈不也頗為相近。而據張鳳翼序，顯然張氏對《青衫記》是有所修正而獲得顧氏首肯的。

如果要說《青衫記》寄寓著作者對時代有所影射和感懷，那麼其〈河朔兵亂〉、〈承璀授閫〉、〈河朔交兵三齣武戲，前與〈元白揣摩〉、〈元白對策〉相呼應，後與〈抗疏忤旨〉、〈夢得刺江〉、〈樂天赴任〉相聯瑣；應當可以看出顧大典心目中對所處政治社會的治亂和忠奸對立的現象。

明王驥德《曲律》卷三〈論插科第三十五〉云：

⑭　〔明〕張鳳翼：〈青衫記序〉，《處實堂續集》，卷一〇，頁五四二。

⑤　〔後晉〕劉昫等：《舊唐書》（北京：中華書局，一九九七年），卷一六六，頁四三五四。

⑤　參見〔唐〕孟棨：《本事詩》，《景印文淵閣四庫全書》集部第一四七八冊（臺北：臺灣商務印書館，一九八三年），卷一〈事感第二〉，頁二三八。

⑤　〔唐〕白居易著，朱金城箋校：《白居易集箋校》，第六冊，卷六九，頁三七〇六。

插科打諢，須作得極巧，又下得恰好。如善說笑話者，不動聲色，而令人絕倒，方妙。大略曲冷不鬧場處，得淨、丑間插一科，可博人哄堂，亦是劇戲眼目。若略涉安排勉強，使人肌上生粟，不如安靜過去。古戲科諢，皆優人穿插，傳授為之，本子上無甚佳者。惟近顧學憲《青衫記》，有一二語咄咄動人，以出之輕俏，不費一毫做造力耳。黃山谷謂：「作詩似作雜劇，臨了須打諢，方是出場。」蓋在宋時已然矣。❺❸

王氏所謂《青衫記》中「咄咄動人」「出之輕俏，不費一毫做造力」的科諢，如第十一齣〈承璀授闈〉，丑扮內臣吐突承璀領兵討伐河朔兵變，云：「違我令者，割了耳朵。」眾云：「割耳朵是不怕的，還是割去了那個東西纏好。」又第十二齣〈河朔交兵〉，眾對丑云：「公公不要怕他，放些陽氣出來。」❺❹ 皆對閹瑠嘲弄。又如第二十一齣〈蠻素邀興〉，裴母對興奴云：「啊呀！賤人，羞也不羞？白相公既在那裡做官，難以娶你。況且有二位夫人在上，聞得此位夫人善歌，此位夫人善舞，你便曉得兩曲琵琶，又是北調，白相公好南的，你這個琵卻琶不上了，就去也沒幹。」❺❺ 雖然調諢得頗為猥褻，但妙趣含寓其中，也就教人忍俊不禁了。而如第二十三齣〈蠻素至江〉，蠻、素對白居易言談，以「青衫」音同「青山」，而謂「風景甚好，一路都是青山。」白居易云：「這青山你們到得飽看了。」蠻、素云：「不但飽看，且被我帶在包裹裹來了。」又玲瓏對蠻、素背云：「玲瓏看起來，你們二位到是鶻突的，方才到衙，如何又要去娶那裴娘，如今一時高興，倘然取將來，樊娘煩惱起來，蠻娘又蠻將起來，那樂天相公就不樂了。」❺❻ 凡此則皆機趣之自然生發了。

❺❸ 〔明〕王驥德：《曲律》，頁一四一。

❺❹ 以上見〔明〕顧大典：《青衫記》，《古本戲曲叢刊二集》，卷上，頁二三。

❺❺ 〔明〕顧大典：《青衫記》，《古本戲曲叢刊二集》，卷下，頁八。

至於《青衫記》之曲文，王驥德《曲律》卷四〈雜論第三十九下〉評為「略尚標韻，第傷文弱。」[57]而王氏所謂之「標韻」，其《曲律》卷三〈論套數第二十四〉云：

套數之曲。元人謂之「樂府」，與古之辭賦，今之時義，同一機軸。有起有止，有開有闔。須先定下間架，立下主意，排下曲調，然後遣句，然後成章。切忌湊插，切忌將就。務如常山之蛇，首尾相應。又如鮫人之錦，不著一絲紕纇。意新語俊，字響調圓，增減一調不得，顛倒一調不得；有規有矩，有色有聲，眾美具矣！而其妙處，政不在聲調之中，而在句字之外。又須煙波渺漫，姿態橫逸；攬之不得，把之不盡。摹歡則令人神蕩，寫怨則令人斷腸，不在快人，而在動人。此所謂「風神」，所謂「動吾天機」。不知所以然而然，方是神品，方是絕技。[58]

這段話王氏論述了作「套數之曲」的基礎要件和技法格律，及其在語言、聲韻所要達成的文學藝術境界；那種至高無尚的境界，就是所謂「風神」、「標韻」，而這樣的「套數之曲」，也才是出乎「絕技」的「神品」。而我們知道「套數之曲」，固可以獨立成篇，更是構成整部劇作聯翩而成的單元。而王氏卻拿這樣的所謂「標韻」來批評顧氏《青衫記》諸作，雖然他很保守的說他「略尚標韻」，還補一句「第傷文弱」來說明他所以止能「略尚」而未完全及於「標韻」的原因；但無論如何，王氏對顧氏還是持欣賞與肯定態度的。而這也正是徐復祚（一五六〇—一六二九或略後）《曲論》說他「清峭拔處，各自有可觀，不必求其本色也。」[59]呂天

[56]〔明〕顧大典：《青衫記》，《古本戲曲叢刊二集》，卷下，頁一四、一七。

[57]〔明〕王驥德：《曲律》，頁一六四。

[58]〔明〕王驥德：《曲律》，頁一三一。

[59]〔明〕徐復祚：《曲論》，《中國古典戲曲論著集成》第四冊，頁二三七。

成《曲品》卷上將他與陸采（一四九七—一五三七）、張鳳翼、梁辰魚（一五二〇—一五九一）、鄭若庸（一四

八九—一五七七）、梅鼎祚（一五四九—一六一五）、卜世臣（約一六一〇前後在世）等同列「上之中」品，而

調之「俊度獨超」⑥的緣故。且舉此曲子來看看：

【商調過曲】【黃鶯兒】（貼、小旦）和淚瀉流霞，唱陽關別路賒。眉兒淡了憑誰畫。離心似麻，枕痕轉加。

眼前一刻千金價，願君家，春風得意，看遍上林花。

【簇御林】（生）津亭柳，故苑花，霎時間、天一涯，為功名兩字添縈掛，管教駟馬、高車駕。漫堪誇，

他時畫錦，同泛使星槎。

【正宮過曲】【普天樂換頭】（生）盼嬌娃，愁緒難禁架，曾典衣共醉斜陽下。為分離重訪仙源，誰知路隔桃

花。堪憐你、無棲止，悔當初、不如不見到無牽掛。恨縱橫豺虎如麻，把燕約鶯期勾罷。咳！我兩人呵！似

浮萍飛絮，各散天涯。

【高調過曲】【山坡羊】（旦）急煎煎兩偋雲愁，怨寥寥粉消紅瘦，虛飄飄如逐浪浮鷗，眼巴巴盼不到的文駕

耦。淚暗流，孤身不自由。紅顏薄命，薄命從來有，誰似今朝落人機彀。含羞，又抱琵琶過別舟。難留，

不是冤家不聚頭。⑥

以上四曲，【黃鶯兒】、【簇御林】見第四齣《蠻素餞別》，分別由小蠻、樊素與白居易於上京趕考餞別時所

唱，此貼、小旦同唱一曲，此種唱法，《青衫記》習見，反成特色。其他如扮裴母之丑，每與扮興奴之旦同唱，

外扮之劉禹錫每與小生扮之元稹同唱。【普天樂】見第十六齣《訪興不遇》，寫白居易惆悵之情。【山坡羊】見

⑥〔明〕呂天成：《曲品》，卷上，頁二二四。

⑥〔明〕顧大典：《青衫記》，《古本戲曲叢刊二集》，卷上，頁七、八、三〇—三一；卷下，頁一二—一三。

第二十二齣〈茶客娶興〉，興奴無奈之情。這些曲子情景交融，直抒胸臆，即使用典亦止俗典，教人易於心領神會。我想像這樣的曲文，才是以上王、徐、呂三家所認可的。但《青衫記》曲文充斥典故，沾染時代駢綺縟儷風氣者，亦復不少。如〈元白揣摩〉、〈夢得刺江〉、〈劉白謁元〉等齣，便是明顯的例子；而也許這正是顧氏因白劉元三人皆廟堂人物，有意藉此流露他才學的緣故。

其次就韻協而言，〈元白上路〉、〈興遇樊素〉、〈郊遊訪興〉、〈裴興還衫〉、〈蠻素邀興〉五齣，其支思、魚模、齊微三韻相混；〈元白對策〉、〈郊遊訪興〉、〈抗疏忤旨〉、〈樂天賞花〉、〈樂天蒙召〉五齣，真文、更青韻相混。〈蠻素聞捷〉、〈贖衫避兵〉、〈興拒茶客〉、〈裴興歸衙〉四齣，先天、寒山韻相混。〈蠻素餞別〉齣，車遮、家麻韻相混。可見就韻協而言，顧大典尚遵循明人「新南戲」舊習，尚未及守沈璟（一五五三—一六一〇）吳江調法。所以徐復祚《曲論》便說：「吳江顧大典有《義乳》、《青衫》、《葛衣》等記，皆伯起流派，操吳音以亂押者。」⑫

總而言之，顧大典在萬曆曲壇中雖有其地位，為陸采、張鳳翼、鄭若庸、梅鼎祚、卜世臣之流；其地位之建立乃在於其《青衫記》能將劇中主人翁白居易與自家一己相為融會映襯，故頗有真切可觀之處，且其曲尚多有「俊度獨超」之詞；其關目排場，亦每有匠心獨運之妙。但若論其題材之單薄，思想之陳腐，人物之平板，則皆教人一眼即知其難於躋入上流。

二〇一九年十月三十日晨五時完稿

四、梅鼎祚《玉合記》

(一)生平事蹟

梅鼎祚（一五四九—一六一五），字禹金，號汝南、無求居士、千秋鄉人、樂勝道人。宣城（今安徽宣城縣）人。生於明世宗嘉靖二十八年（一五四九），卒於神宗萬曆四十三年（一六一五），年六十七歲。❻

禹金父守德（一五一〇—一五七七），官至雲南參政。父子以富於藏書著稱於時。他經父指點，二十四歲即輯成本地歷代詩集《宛雅》。其後又編纂《古樂苑》、《八代詩乘》、《漢魏詩乘》、《文紀》、《書記洞銓》、《才鬼記》、《青泥蓮花記》等，皆與此有關。他奉侍父母盡人子之道，亦為鄉里所稱。

禹金少年即有詩名，十六歲為府學生員，從陽明學派思想家羅汝芳（一五一五—一五八八）、王畿（一四九八—一五八三）學。但他十九歲至四十三歲，九次參加鄉試皆落第，乃棄舉子業，以古學自任，致力詩文，以博贍淵雅為士大夫所重。他雖曾遊北京國子監，出入內閣大臣王錫爵（一五三四—一六一四）、申時行（一五三

❻ 生平資料見〔明〕過庭訓（?—一六二八）：《本朝分省人物考》，《續修四庫全書》史部第五三四冊，卷三八《南直隸寧國府·梅鼎祚》，頁五二一—五三；〔明〕朱孟震（生卒年不詳）：《河上楮談》，《四庫全書存目叢書》子部第一〇四冊，卷三《梅禹金》；〔清〕錢謙益：《列朝詩集小傳》，丁集下，《梅太學鼎祚》，頁六二七；〔清〕魯銓、洪亮吉等纂修：《康熙寧國府志》，卷一九《人物·梅鼎祚》。今人徐朔方有《梅鼎祚年譜（一五四九—一六一五）》，《徐朔方集》第四卷《晚明曲家年譜·皖贛卷》，頁一〇五—一九九。

五一一六一四）、許國（一五二七—一五九三）賞識，但對他的功名事業都沒有實質幫助。他在辭謝申時行推薦他為孔目官後，歸隱天帶園，構逸天閣藏書，坐臥其中，從事蒐集並編輯圖書。也以聲色自娛，同南京名妓楊美（生卒年不詳）、薛素素（生卒年不詳）都有交往，這與他的傳奇《玉合記》、《長命縷》和纂輯的《青泥蓮花記》都以妓女為題材，應有關聯。

禹金與同時戲曲家頗有交往，與湯顯祖（一五五〇—一六一六）最為密切，兩人生卒僅相差一歲。萬曆四年（一五七六）他二十八歲，湯顯祖與巴郡蹇達（一五四二—一六〇八）、西昌龍宗武（生卒年不詳）、會稽史元熙（生卒年不詳）、荊州姜其芳（生卒年不詳）等「五君」來宣城相會。萬曆十四年（一五八六）八月他訪湯顯祖於南京，請他為《玉合記》作序。萬曆四十二年（一六一四）他去世的前一年六十六歲約湯顯祖來相聚，湯雖不果行，還派遣宜伶戲班來慶祝他十從母孟太君八十大壽。他於萬曆十三年（一五八五）三十七歲時與梁辰魚（一五二〇—一五九二）、張鳳翼（一五二七—一六一三）於虎丘相會，那時伯龍六十七歲、張鳳翼五十九歲。其《鹿裘石室集》文集卷四《長命縷記序》云：「曩遊吳，自度曲而工審音，深為伯龍、伯起所嘅伏。道人（自稱）亦謂，梁之鴻邕，屈于用長；張之精省，巧于用短。然終推重此兩人也。」⑭此外，他也為佘翹（一五六七—一六一二）《幼服集》作序，屠隆也為他序《玉合記》，徐渭也改訂他的《崑崙奴》雜劇。他們之間，在戲曲上自然有所切磋。

禹金著有詩文集《鹿裘石室集》六十五卷，劇作有傳奇《玉合記》、《長命縷》二種，雜劇《崑崙奴》一

⑭〔明〕梅鼎祚：《鹿裘石室集》，《續修四庫全書》集部第一三七九冊（上海：上海古籍出版社，二〇〇二年據山西大學圖書館藏明天啟三年玄白堂刻本影印），文集卷四，頁一七一。

種。❻❺傳奇以《玉合記》為代表作。

(二)《玉合記》述評

《玉合記》據徐朔方《梅鼎祚年譜》，萬曆十四年（一五八六）八月梅氏訪湯顯祖於南京，乞序《玉合記》，歸後改定，冬月刻竣。時梅氏三十八歲。❻❻其本事據唐人許堯佐（生卒年不詳）〈柳氏傳〉與孟棨（生卒年不詳）《本事詩·韓翊》改編。

禹金此劇旨趣於劇末【舞霓裳】一曲，明白揭櫫「遊仙任俠俱堪尚，更那妻賢節操凜冰霜。併譜入管絃歌唱，開宴處，聽取新聲正嘹喨。」❻❼前兩句正寫出他對遊仙任俠的嚮往和對婦女冰霜節操的推崇。明人梅守箕（生卒年不詳）〈玉合記序〉謂「禹金于詩不啻倍蓰君平，而通俠自喜，悲歌慷慨，有俊之意。」❻❽兼以他與南京名妓楊美、薛素素關係匪淺，亦有記中柳氏之身影，因之其所以創作《玉合記》應當與發抒生平頗有關聯；後四句則呈現此劇搬演酒筵歌席的盛況。而為了嚮往「遊仙任俠」，他將之別為線索，以李王孫之入佛和所虛構

❻❺《崑崙奴》已見前文，參《戲曲演進史(四)金元明北曲雜劇（下）與明清南雜劇》（臺北：三民書局，二〇二二年），〔明清南雜劇編〕。

❻❻徐朔方：《梅鼎祚年譜（一五四九—一六一五）》，《徐朔方集》第四卷《晚明曲家年譜·皖贛卷》，頁一四八。

❻❼〔明〕梅鼎祚：《玉合記》，《古本戲曲叢刊初集》（上海：商務印書館，一九五四年據北京圖書館藏明容與堂刊本影印），卷下，頁五九。

❻❽〔明〕梅守箕：《梅季豹居諸二集》，《四庫未收書叢刊》第六輯第二四冊（北京：北京出版社，二〇〇〇年據明崇禎十五年楊昌祚等刻本影印），卷九，頁五六七。

柳氏侍婢輕蛾之入道來鋪陳；為了推崇婦女之「冰霜節操」，他更以韓翊（生卒年不詳）、柳氏之悲歡離合為主線來敷演；尤其將柳氏置於安史之亂，「剪髮毀形，寄跡法靈寺。」更將小說本傳中被番將沙吒利「劫以歸等，寵之專房」，改作在沙母護持、沙妻悍婦防範下保住節操。這是禹金為體現其理念的苦心之處。

而若論《玉合記》情節，則有兩奇，一為李王孫之奇。李贄《李溫陵集》卷之八〈雜述‧玉合〉云：

此記亦有多曲折，但當要緊處卻緩慢，卻泛散，是以未盡其美，然亦不可不謂之不知趣矣。韓君平之遇柳姬，其事甚奇，設使不遇兩奇人，雖曰奇，亦徒然耳，此昔人所以歎恨于無緣也。方君平之未得柳姬也，乃不費一毫力氣而遂得之，則李王孫之奇，千載無其匹也；迨君平之既失柳姬也，乃不費一時力氣而遂復得之，則許中丞之奇，唯有崑崙奴千載可相伯仲也。嗚呼！世之遭遇奇事如君平者，亦豈少哉？唯不遇奇人，卒致兩地含冤，抱恨以死，悲夫！然君平者，唯得之太易，故失之亦易。非許俊奇傑，安得復哉？此許中丞所以更奇也。⑥⑨

如此看來，韓翊之得柳氏，堪稱「因人成事」。而所以成事的兩奇人，其為許俊者，固然如無名氏《崑崙奴傳》之崑崙奴；而李王孫者，亦如杜光庭（八五○─九三三）〈虬髯客傳〉之虬髯客，虬髯對李靖（五七一─六四九）、紅拂之盡贈家貲，亦如李王孫對韓翊、柳氏之傾產相授；又李王孫之捨人世而入佛門，亦如虬髯之棄中國而事扶餘。而徐朔方在其《梅鼎祚年譜‧引論》中更論述《玉合記》晚於湯顯祖《紫簫記》八年，認為：

這兩部作品在藝術上的相似之處表明《紫簫記》曾是梅鼎祚創作《玉合記》的範本。湯顯祖《玉合記題

⑥⑨【明】李贄：《李溫陵集》，《續修四庫全書》集部第一三五二冊（上海：上海古籍出版社，二○○二年），卷八，頁一一九。

詞〉只有三句話評論到這部作品：「視子所為《霍小玉傳》（指《紫簫記》），并其沉麗之思，減其穠長之累。」除了懇摯的自我批評，也暗示了兩者的相似。⑩

徐氏所指出的「相似」處，包括取材，信物，妓女身分之提升：一為霍王、一為王孫，兩個李益、兩個韓翊，《紫簫記》第十一齣、第二十齣、第卅一齣和《玉合記》第九齣、第十七齣、第六齣都有相近似的對應情節，依次是：女主角遣婢打聽男主角是否已婚娶，兩出家人打諢，新婚夫婦遊園而情感不能自制。兩記曲文也有相似之處：如《紫簫》第二齣【珍珠簾】、第十六齣【探春令】、第二十四齣【北寄生草】之於《玉合》第十六齣【黃龍袞】、第三齣【祝英臺近】、第十一齣【三段子】。而由此也可見梅鼎祚對湯顯祖之心儀和所受影響之大。

對於《玉合記》的關目布置，前引李贄之語，雖說「此記亦有許多曲折」，但也說「當要緊處卻緩慢，卻泛散」。而吳梅（一八八四—一九三九）《讀曲記·玉合記》云：

此記文情穠麗，科白安雅，較《浣紗》為純粹。其結構緊嚴，除本傳外，絕鮮妝點增加處，亦較玉茗《還魂》、《紫釵》差勝。學人填詞，究與才人不同也。⑪

吳氏謂《玉合》「文情穠麗」誠然不虛，但說「科白安雅」，尤其「結構緊嚴」，便教人不敢苟同。其「科白」詳下文，這裡先論其關目結構。

《玉合》四十齣，首齣〈標目〉為體例之「家門大意」外，其餘三十九齣情節，以人物為主，分四條線索，即A線韓翊（生）、B線柳氏（旦）、C線李王孫（小生）及D線政治背景之唐明皇（六八五—七六二）（小生）、

⑩ 徐朔方：《梅鼎祚年譜》（一五四九—一六一五）·引論》，《徐朔方集》第四卷，頁一一二。

⑪ 吳梅：《讀曲記·玉合記》，收入王衛民編校：《吳梅全集·理論卷中》，頁八三七。

侯希逸（七〇四─七六五）（外）、安祿山（七〇三─七五七）（淨）、沙吒利（淨）。在第十七齣以前，是以AB兩線互動為主脈，間入C線的運作以寫韓翃、柳氏在李王孫任俠玉成之下結為夫婦，及韓翃奉命出使，與柳氏分別。其中B線中旦（柳氏）、貼（輕蛾）雖娘婢有主從，但兩相依附，論舞臺唱作則略無軒輊。而十八齣以後至三十三齣，凡十六齣之間則以旦之B線為主，而交織生與小生AC及輕蛾別出之支線；其間寫柳氏之〈焚修〉（20）為韓翃祈福、逢亂〈祝髮〉（23）、逢〈兵變〉（24）入寺〈逃禪〉（25）、得知韓翃音訊、沙府〈砥節〉（31）、與輕蛾〈閨悟〉（33），凡六齣寫其事。而生之A線只見諸〈杭海〉（21）、〈通訊〉（27）、〈卜居〉（32）三齣，以寫其與侯節度避兵入海，派使者尋覓柳氏，與李王孫論出處。其餘之〈悟真〉（18）、〈入道〉（26）、〈感舊〉（28）三齣，則為李王孫所〈悟真〉、輕蛾所〈感舊〉，而〈入道〉則為兩人所共具。而卅四齣〈道遘〉、卅五齣〈投合〉、卅七齣〈還玉〉、四十齣〈賜完〉，輕蛾所〈感舊〉，以趨向團圓，又恢復生旦共相依傍為主軸，而以李王孫、輕蛾之聯袂〈出山〉（36）、沙吒利之悔過〈謝愆〉（38）、侯節使之表奏〈聞上〉（39）綰合其間。

此外之關目，有〈宸遊〉（4）、〈除戎〉（8）、〈譯賓〉（12）、〈逆萌〉（14）、〈拒間〉（16）、〈發難〉（19）、〈西幸〉（22）、〈兵變〉（24）、〈奏凱〉（30）等九齣，則皆為穿插全劇三十九齣中之「政治背景線」，其〈宸遊〉、〈西幸〉二齣，一寫明皇、楊妃之曲江遊幸，一寫其倉皇逃遁，所用排場，前者為大場，後者為大過場，皆極盛大，而卻無關於全劇之主題意趣。

所以就全劇關目之布置看來，實在不像吳梅所謂之「結構緊嚴」，而更像李贄所云之「緩慢泛散」。

再就其排場處理觀之：其大場六齣分布為〈宸遊〉（4）、〈義姤〉（11）、〈醳負〉（13）、〈言祖〉（17）、〈還玉〉（37）、〈賜完〉（40），其間使高潮迭起，尚稱合度；而其過場，分布為〈除戎〉（8）、〈懷仙〉（10）、〈譯賓〉（12）、〈逆萌〉（14）、〈拒間〉（16）、〈悟真〉（18）、〈發難〉（19）、〈杭海〉（21）、〈西幸〉（22）、〈兵變〉

嗎？也因此，胡世厚、鄧紹基主編之《中國古代戲曲家評傳》由洪柏昭所撰之〈梅鼎祚〉云：

（24）、〈感舊〉（28）、〈奏凱〉（30）、〈謝愆〉（38）共有十三齣之多，尤其第八齣至第二十四齣之間，才有十七齣，而不耐觀、不耐聽之過脈場次，居然有十齣之多，則其具見戲曲作者之藝術如此，尚可謂其「結構緊嚴」嗎？

就整個結構來說，《玉合記》卻有頭緒繁多、情節蕪雜的毛病。作者對舞臺藝術不太熟悉，過於追求敘述的完整，不管大小事件、主次事件，一律以明場寫出，違背了「戲劇是危機（高潮）的藝術」的客觀規律，使得許多場次或單純交代背景，或枝節橫生，缺乏性格描寫和戲劇衝突，與中心事件聯繫不緊。[72]

洪氏這樣的概括批評，與我們具體分析的論述，其觀點是如出一轍的。

再就曲詞賓白的語言特色來看《玉合記》。上引梅守箕之〈序〉，謂「其材通敏駿發，博物洽聞，如採玉于藍田，圭璋琮璧具矣。」又謂「夫〈國風〉好色不淫，〈離騷〉變而深隱；長卿之賦麗以則，子雲奇字日工。乃若縶挽近之變聲，尋邃古之深義，錦繡為質，綦組成文，聲與調兼之矣。」

屠隆〈章臺柳玉合記敘〉：

傳奇者，古樂府之遺，唐以後有之，而獨元人臻其妙者何？元中原豪傑不樂仕元，而發其雄心，洸洋自恣於艸澤間，載酒微歌，彈弦度曲，以其雄儁鶡爽之氣，發而纏綿婉麗之音，故汎賞則盡境，描寫則盡態，體物則盡形，騁麗則盡藻，諧俗則盡情。故余斷以為元人傳奇，無論才致，即其語語[73]

《玉合記》的語言特色和成就。

可以看出梅氏是以「典雅縟麗」來稱讚[73]

[72] 胡世厚、鄧紹基主編：《中國古代戲曲家評傳‧梅鼎祚》（鄭州：中州古籍出版社，一九九二年），頁三七二。

[73] 〔明〕梅守箕：《梅季豹居諸二集》，《四庫未收書叢刊》第六輯第二四冊，卷九，頁五六七。

當家，斯亦千秋之絕技乎！其後椎鄙小人，好作里音穢語，止以通俗取妍，閭巷悅之，雅士聞而欲嘔。

而後海內學士大夫則又剔取周秦漢魏文賦中莊語，悉韻而為詞，譜而為曲，謂之雅音。雅則雅矣，顧其

語多癡笨，調非婉揚，靡中管弦，不諧宮羽，當筵發響，使人悶然、索然，則安取雅？今豐碩頎長之媼，

施粉黛，披褕襜，而揚蛾轉喉，勉為妖麗，夷光在側，能無咍乎？故曰非妙非宜，工無當也。[74]

屠氏這兩段話，一在說元人北曲雜劇在戲曲文學藝術上所以成為「千秋絕技」的緣故和內涵；一在說南曲戲文

止以「通俗取妍」，以致「雅士欲嘔」，但入明以後，雅士所創作的新南戲和傳奇，卻也矯枉過正，以致「語多

癡笨，調非婉揚」，有如老媼粉黛，令人咍笑。所論擲地有聲，充分發抒元人之所長，也一針見血，切中明人駢

綺作家的弊病。屠氏接著說：

傳奇之妙，在雅俗並陳，意調雙美，有聲有色，有情有態。歡則豔骨，悲則銷魂；揚則色飛，怖則神奪。

極才致則賞激名流，通俗情則娛快婦豎，斯其至乎？二百年來，此技蓋吾得之宣城梅生云。[75]

屠氏從上文所推論出來的傳奇種種之「妙」，誠然為明人二百年來所無，只是「宣城梅生」果然當得起所云傳奇

種種之妙嗎？且再看屠氏接續的下文：

梅生禹金，吾友沈君典總帥交。生平所為歌若詩，洋洋大雅，流播震旦，詞壇上將，繁弱先登矣。以其

餘力為《章臺柳》新聲。其詞麗而婉，其調響而俊，既不悖於雅音，復不離其本色。迴洑頓挫，淒沉掩

抑，叩宮宮應，叩羽羽應。每至情語，出于人口，入于人耳，人快欲狂，人悲欲絕，則至矣，無遺憾矣！

[74]〔明〕屠隆：《章臺柳玉合記敘》，《栖真館集》，《續修四庫全書》集部第一三六〇冊（上海：上海古籍出版社，二〇〇二年），卷二，頁四三〇—四三一。

[75]〔明〕屠隆：《栖真館集》，《續修四庫全書》集部第一三六〇冊，卷二，頁四三一。

故余謂：傳奇一小技，不足以蓋才士，而非才士不辨，非通才不妙。梅生得之，故足賞也。[76]

然而梅生《玉合記》果然如屠氏所揄揚的，已臻無遺憾的「至境」嗎？且先看看其他諸家的評論：前引吳梅〈跋〉也稱「此記文情穠麗，科白安雅。」明人呂天成《曲品》卷下謂「詞調組詩而成，從《玉玦》派來，大有色澤。伯龍極賞之，恨不守音韻耳。」[77]對於呂氏「詞調組詩」三句，祁彪佳《遠山堂曲品·豔品》著錄《玉合》，云：「駢驪之派，本於《玉玦》，而組織漸近自然，故香色出於俊逸。詞場中正少此一種豔手不得，但止題之以豔，正恐禹金不肯受耳。」[78]王驥德（約一五四二－一六二三）《曲律》卷四謂：「問體孰近，曰：『於文辭一家得一人，曰宣城梅禹金，摘華捏藻，斐亹有致。』」[79]都持肯定的態度。[80]

但反對梅氏《玉合》之駢麗者亦大有人在。沈德符《萬曆野獲編》卷二五云：

梅禹金《玉合記》最為時所尚，然賓白盡俱駢語，餖飣太繁，其曲半使故事及成語，正如設色骷髏，粉捏化生，欲博人寵愛，難矣。[80]

臧懋循〈元曲選序〉云：

自鄭若庸（一四八九－一五七七）《玉玦》始用類書為之，厥後張伯起之徒，轉相祖述，為《紅拂》等

[76]〔明〕屠隆：《栖真館集》，《續修四庫全書》集部第一三六〇冊，卷一一，頁四三二。
[77]〔明〕呂天成：《曲品》，卷下，頁二三三。
[78]〔明〕祁彪佳：《遠山堂曲品》，頁一九。
[79]〔明〕王驥德：《曲律》，卷四〈雜論第三十九下〉，頁一七〇。
[80]〔明〕沈德符：《萬曆野獲編》，卷二五，頁六四三。

記，則濫觴極矣。……梁伯龍《綄紗》、梅禹金《玉盒》，白終本無一散語，其謬彌甚。[81]

徐復祚（一五六〇—一六二九或略後）《南北詞廣韻選》卷一〈批語〉：

禹金《玉合》出，士林爭購之，紙為之貴久矣。然余實不能解也。傳奇之體，要在使田畯紅女聞之而趣然喜，悚然懼。若徒逞其博洽，使聞者不解其為何語，安所取感愴乎？……余謂若歌《玉合》於筵前臺畔，無論田畯女紅，即學士大夫，有不瞠目視者能幾何哉！……文章且不可澀，況樂府出於優伶之口，入於當筵之耳，不遑使反，何暇思維，而可澀乎哉？濫觴於虛舟，決隄於禹金，至近日之《箋箑》而滔滔極矣。若下（疑為下箸）葉先生嘗言之矣，然謂《玉合》白，終本無一散語，未及其曲也。[82]

《玉合記》雖不致於「終本無一散語」，掌故繁多，生扭藻繪，但確實是有意「逞其博洽，使聞者不解其為何語」。其例真是滿篇累牘，不煩枚舉，但就其標目而言，如〈贈處〉（2）、〈參成〉（7）、〈詗約〉（9）、〈義妬〉（11）、〈譯賚〉（12）、〈醳負〉（13）、〈言祖〉（17）、〈焚修〉（20）等，如不就其內容仔細揣摩，怎能得知其義蘊。觀此，已可以概見其遣辭造句之晦澀矣。而其晦澀是不論腳色人物之聲口，而是「一視同仁」的；因此也難怪沈德符直斥為「設色骷髏，粉捏化生」。

然而以上所引如梅守箕之賞其「錦繡為質，綦組成文」，屠隆之讚美其已臻「至境」，祁彪佳之謂其「豔」，實「香色出於俊逸」，以及當時「士林爭購之，紙為之貴久矣」的現象，難道都是有意遮其所短而強為設詞揄揚

[81] 〔明〕臧懋循：《負苞堂文選》，《續修四庫全書》集部第一三六一冊（上海：上海古籍出版社，二〇〇二年），卷三，頁八三。

[82] 〔明〕徐復祚：《南北詞廣韻選》，《續修四庫全書》集部第一七四二冊（上海：上海古籍出版社，二〇〇二年），卷一，頁六六一—六六八。

嗎？難道「士林」趨之若鶩，只是因一時風潮所致嗎？且看以下諸曲：

【北二犯江兒水】歌喉清俏，聽百囀歌喉清俏。似啼鶯風外曉。要唇朱不動，黛綠輕挑。掩桃花、團扇小。白雪調須高，白雪調須高，幽蘭曲自操。聲振。林皋，響入雲霄。恰正是美驪珠一串巧，梁塵暗鎖，繞華堂梁塵暗鎖。當筵歡笑，圖得筒當筵歡笑，最宜人是悠揚逸韻乍飄。（第五齣）〈邂逅〉

【北雁兒落帶得勝令】俺也曾腳蹬將日窟平，俺也曾手撼得、天關應，俺也曾指河山、帶礪盟，俺也曾驅虎豹、風雲陣。到頭來長揖謝公卿，暗粧孤花柳情，打滅下、龐豪性，做幽居、不用名。盈盈，漸白髮、飄明鏡。冷冷，我則待駕鸞驂、上玉京，駕鸞驂、上玉京。（第十三齣）〈醉負〉

【傾杯玉芙蓉】玉輅重歸萬國朝，逆節張天討。誰做得痛哭包胥，狙擊留侯，出塞嫖姚。傳聞晉水興龍詔，空負邊涯馬勞。還長嘯，這丹心自老，卻正是可能無意向漁樵。（第二十七齣）〈通訊〉

【鬥黑麻】我夢斷秦樓，空瞻漢月。歡古道咸陽，音塵永絕。難相見，易相別。你要撥柳撩花，有甚連枝帶葉。中懷耿烈，海山盟舊設。破鏡難圓，破鏡難圓，實簪半折。（第卅一齣）〈砥節〉

【北水仙子】呀呀呀日墜西，早早早、早一似夜靜江寒戴月歸。他他他，做宿鳥驚還，你你你、那孤鳳再配。我我我，憑著我破龍城，打虎圍，兼兼兼、兼領著燕約鶯期。快快快，快豎起花柳場中旌捷旗，把把把，把章臺舊壘牢牢砌。看看看，看柳色尚依依。（第卅七齣）〈還玉〉

以上四曲，【二犯江兒水】為柳氏（旦）教導其婢女輕蛾（貼）所合唱；【雁兒落帶得勝令】為李王孫（小生）自敘其履歷所唱；【傾杯玉芙蓉】為侯節度（外）對韓翃（生）感懷時勢所唱；【水仙子】為許俊（末）馳馬

〔明〕梅鼎祚：《玉合記》，《古本戲曲叢刊初集》，卷上，頁一三—一四、四〇；卷下，頁一五、二九、四九。

救出柳氏所唱。四曲用典皆不生僻，遣詞因之雅麗可誦。像這樣的韻調應當才是為人所稱賞的吧！

就韻協而言，所舉這四曲，止【北雁兒落帶得勝令】混真文一字「陣」入「庚青」，其他三曲用蕭豪、車遮、齊微皆謹嚴不混，但其實禹金用韻尚不免南戲積習，如其六齣〈緣合〉、八齣〈除戒〉、廿一齣〈杭海〉、廿三齣〈祝髮〉、卅七齣〈還玉〉等皆在支思、魚模、齊微之間彼此出入；先天、寒山、桓歡間如二齣〈贈處〉、十四齣〈逆萌〉、二十八齣〈感舊〉亦有所相蒙；甚至於更雜入廉纖、監咸，如十一齣〈義姤〉、二十二齣〈西幸〉；而庚青、真文間樣不能免，如七齣〈參成〉、十三齣〈醳負〉、二十齣〈焚修〉、二十五齣〈逃禪〉、卅一齣〈砥節〉。這大概就是前引呂天成《曲品》所指出的「不守音韻」。對此，禹金在其〈長命縷記序〉云：

凡天下喫井水處，無不唱《章臺》傳奇者。而勝樂道人方自以宮調之未盡合也，音韻之未盡叶也，意過沉而辭傷繁也。是時道人年三十餘爾。又三十餘年而《長命縷記》出，抑何其齒之宿，才之新乎？調皈宮矣，而位署得所，無犀牙衡決之失；韻諧音矣，無因重，無強押，猶一串之珠，纍纍而不絕，若九連環圓轉而無端。意不必使老嫗都解，而不必傲士大夫以所不知；詞未嘗不藻繢滿前，而善為增減。兼參雅俗，遂一洗醲鹽赤醬、厚肉肥皮之近累。故以此為臺上之歌，清和怨適，聆者潤耳；即以此為帳中之秘，鮮韶宛篤，覽者驚魂。⑧④

所謂「勝樂道人」即禹金夫子自稱。他顯然也承認他三十來歲時所撰的《玉合記》雖風行一時，但不免「宮調之未盡合也，音韻之未盡叶也，意過沉而辭傷繁也」的弊病。但他似乎自信滿滿的認為二十餘年後所作的《長命縷記》都已免去這些毛病，是可以使「覽者驚魂」的傑出之作。⑧⑤

⑧④〔明〕梅鼎祚：〈長命縷記序〉，《鹿裘石室集》，《續修四庫全書》集部第一三七九冊，文集卷四，頁一七一。

⑧⑤文中作「三十餘年」，徐朔方謂「三」當為「二」之訛奪，因三十餘年，彼時禹金已死。見徐朔方：《梅鼎祚年譜》（一

《長命縷》根據宋王明清（生卒年不詳）《摭青雜說》中單飛英故事改編[86]，與沈璟（一五五三─一六一

○）《雙魚記》出同一題材，而時間在他之前；後來馮夢龍（一五七四─一六四六）《古今小說》更敷衍為話本。

此劇開首第一齣〈提綱〉【臨江仙】調「壽星南紀正當陽，老人作戲逢場。」[87] 徐朔方《梅鼎祚年譜》訂為萬

曆三十六年（一六○八）六十歲自壽之劇。他雖然對此劇自譽有加，但徐復祚《南北詞廣韻選》對他曲文的批

語，不是說「驢非驢，馬非馬」，「連篇疊見，便令人厭看欲嘔」，就是說「俗而枯，了無情趣，了無色澤」，可以

欣賞的「俊語」並不多。徐氏因此說他早年的《玉合》較諸晚年的《長命縷》，「昔固失矣，今亦未為得也。」

前所引述之洪柏昭，對此劇也說「整個劇本缺少戲劇衝突，人物沒有遭遇困境，故事內容單薄，單調乏味的場

面太多，藝術上也引不起讀者的興趣。」[88] 可見他編劇的手法是拙劣的。他所重視的，恐怕只是賣弄些學問，

堆砌些辭藻。

禹金在前引〈長命縷記序〉之後，接著說：

　　夫曲，本諸情而聲以傳諸譜者也。閒道人之言曰：「填南詞必須吳士，唱南詞必須吳兒。」曩遊吳，自

　　度曲而工審音，深為伯龍、伯起所嘅伏。道人亦謂，梁之鴻豔，屈于用長；張之精省，巧于用短。然終

[86] 〔宋〕王明清：《摭青雜說》（底本為《龍威秘書》本），收入《叢書集成初編》（北京：中華書局，一九八五年），頁七─一○。

[87] 〔明〕梅鼎祚：《長命縷記》，《古本戲曲叢刊初集》（上海：商務印書館，一九五四年據長樂鄭氏藏明末刊本影印），卷上，頁一。

[88] 胡世厚、鄧紹基主編，洪柏昭撰：《中國古代戲曲家評傳．梅鼎祚》，頁三七二。

　　五四九─一六一五）》，頁一八四。

推重此兩人也。問爾時某某何如，曰才矣；問詞隱何如，曰法矣；問章丘《寶劍》何如，曰龜茲王逐贏

也。長江者，非天所以限南北耶！昔人稱《荊》、《劉》、《拜》、《殺》何如，曰《拜月》尚已，餘以其時

為之詞乎哉？道人之持論固若此。⑧⑨

五、徐復祚《紅梨記》

小引

明萬曆間劇壇，以魏良輔（約一五二六—約一五八二）崑山水磨調來歌唱的「新傳奇」逐漸昌盛，就中徐

復祚（一五六〇—一六二九或略後）不只著有新傳奇四種、南雜劇二種，而且有《曲論》之作，其傳奇《紅梨

記》更蜚聲遐邇，案頭、場上兩宜；所以總起來說，他是彼時曲家的佼佼者，其成就是可以深入探討的。

這段話是禹金難得一見的「曲論」，雖然說得不夠清楚，但可以看出他認為南曲當以吳語為準，作家也以吳士為

尚。他自己因曾被梁辰魚、張鳳翼「慨伏」其曲工審音而洋洋自得，對梁、張雖評論其短長，但基本上是「推

重」的。他又認為沈璟能守南曲的典範，而沒有指名道姓的「某某」其實就是湯顯祖，認為他不過憑仗才氣以

亂章法而已；至於江北章丘的李開先（一五〇二—一五六八）《寶劍記》就南曲而言，就像「非驢非馬」的騾

子。看來文士作家多半自視甚高，論人嚴苛，尤其喜歡黨同伐異。

⑧⑨〔明〕梅鼎祚：〈長命縷記序〉，《鹿裘石室集》，文集卷四，頁一七一。

(一)徐復祚的生平和著作

1. 徐復祚的生平

徐復祚，原名篤儒，一作篤孺。字陽初，一作暘初，改字訥川。號暮竹，別署陽初子、洛誦生、休休生、爽鳩文孫、破慳道人、忍辱頭陀、三家村老，蘇州府常熟縣（今江蘇省蘇州市下轄常熟市）人。生於明世宗嘉靖三十九年（一五六〇），徐朔方《徐復祚年譜》謂徐氏事蹟以「天啟七年（一六二七）六十八歲為最後。」[90]

《顧大章》云：「我村老以七十垂死之年」，卒年當在崇禎二年（一六二九）或略後。」[91] 由梁氏之著錄，顯然不知「陽初子」與「破慳道人」皆為徐復祚之字與號，以之為明人。但其兩度明舉「徐復祚」本名，則以之為「國朝」之人，可見在梁氏心目中，徐復祚是清代人，如所云可信，則徐氏之卒年，必及於清世祖順治二年（一六四五）八十五歲以後。存此以備考。

而清梁廷枏（一七九六－一八六一）《藤花亭曲話》卷一著錄元明清三代劇目，於明人傳奇著錄「破慳道人作《一文錢》」，於明人傳奇著錄「陽初子作《紅梨》」，於國朝傳奇二種者著錄有「徐復祚之《梧桐雨》、《一文錢》」，後又謂「破慳道人雜劇有《一文錢》」，而國朝徐復祚亦有《一文錢》。

徐復祚命運很不好，以下兩件事影響他一生。其一，他以諸生入國學，以「才度兩美」、「博學能文」著稱。可是萬曆十三年（一五八五）二十六歲應京兆試，有太倉葉某乘機攻訐他「賄買科場」，「屢聞不能結」。後來所

[90] 徐朔方：〈徐復祚年譜（一五六〇－一六二九或略後）〉《徐朔方集》第二卷，頁三四四。

[91] 〔清〕梁廷枏：《曲話》（即《藤花亭曲話》），《中國古典戲曲論著集成》第八冊，頁二四〇、二四二、二四三、二四八。

幸署印郡同知蕭騰鳳（生卒年不詳）秉公審理，才還他清白。[92]他從此不再應試，棄絕功名，終身為布衣。而其主要緣故是因為那個時代科場實在黑暗。他在其《花當閣叢談》說：

余自丙子（萬曆四年，一五七六）至今五十年（天啟五年，一六二五）來，目擊科場之壞，日甚一日。……自權相作俑，公道悉壞，勢之所極，不能亟反。士子以僥倖為能，主司以文場為市，利在則從利，勢在則從勢，錄其子以及人之子，因其親以及人之親，遂至上下相同，名義掃地。雖明憲在前，國法在上，而犯者接踵相繼；致使富室有力者，曳白可以衣紫；寒畯無援者，倚馬不能登龍。此忠臣義士所以扼腕而不平也。[93]

像這樣的「科場」，焉能不為「忠臣義士」所唾棄！徐氏自己又說：「余少時為人齮齕，訐訟十年不解，兩遇深文吏羅致，幾不免。」[94]而他這第二次的訟事，也幸得陳楚石（生卒年不詳）、江讚石（生卒年不詳）、翁兆和（生卒年不詳）等人的協助，才得解決。

其二是由於他祖父徐栻（一五一九—一五八一）先後任江西、浙江巡撫，官至南京工部尚書。他嫡母娘家有「安百萬之稱」，為江東首富，在安氏嚴屬持家下，徐復祚十二歲時生母就以三十二歲去世。而在他祖父於萬曆九年（一五八一）十一月去世後，由於家富貴財，徐復祚兄弟六人同父異母，彼此「不相能」，因而發生骨肉間謀財害命、互相訐陷害的慘事。據徐朔方《徐復祚年譜》考述，情況大抵如此：他的姑母因私德被夫家逐

[92] 〔明〕徐復祚：《花當閣叢談·蕭尉》，《續修四庫全書》子部第一一七五冊（上海：上海古籍出版社，二〇〇二年據中國科學院圖書館藏清嘉慶刻借月山房彙抄本影印），卷二，頁五一六，總頁二八一二九。

[93] 〔明〕徐復祚：《花當閣叢談·沈同和》，卷五，頁三二一—三二三，總頁九八。

[94] 〔明〕徐復祚：《花當閣叢談·陸妓》，卷七，頁四七，總頁一四四。

回，胞兄昌祚（約一六〇二前後在世）為奪其私產，騙她跟人私奔，命奴將她淹死在河中。那時萬曆十九年（一五九一），他三十二歲。次年，他妻子死於癲癇病。萬曆三十八年（一六一〇）他五十一歲，兄弟間因分家析產而嚴重糾紛。異母弟鼎祚（生卒年不詳）告發他的胞兄謀殺姑母，並將《沈姑傳》之類文字廣為散發；還派人到獄中要刺殺他，逼得他胞兄在獄中自刎而死。徐復祚也刻送文章詆毀鼎祚，使之疑神疑鬼，精神失常而亡。

而當胞兄被捕時，由縣官楊漣（一五七二─一六二五）審理，士紳顧大章（一五六七─一六二五）支持秉公執法。後來楊漣官至左副都御史，顧大章為陝西副使。他們都被惡黨魏忠賢（一五六八─一六二七）陷害，徐復祚竟以私冤而在《亡兄行略》中誣衊他們接受同被冤殺的名將熊廷弼（一五六九─一六二五）巨額賄賂。[95]

徐復祚異母兄弟間因爭產而致相殘已屬大不幸，而又以恩怨而故弄筆墨以厚誣忠臣烈士，實在不能不更令人感到遺憾。

2. 徐復祚著作

徐復祚雖然出身宦門，也富於貲財，長年居住故里，但卻過著貧窮生活。他甚至於為「果腹計」，賣掉他所最愛的崑山俞允文（一五一三─一五七九）先生書法。到了晚年，更「妻身號寒，子腹啼枵」[96]，因此以「三家村老」為號。不過也因此與故里父老朝夕相處與交談，記下了當時的倭亂史實和逸聞瑣事，成就了《花當閣叢談》或稱《三家村老委談》的傳世之作。另有末署「天啟七年（一六二七）八月二十有六日」之《家兒私語》[97]，用補家乘之所不足。

[95] 徐朔方：《徐復祚年譜（一五六〇─一六二九或略後）》，《徐朔方集》第二卷，頁三二一、三四二─三四三。

[96] 《投梭記》第一齣【瑤輪第七】。參見【明】徐復祚：《投梭記》，《古本戲曲叢刊三集》（上海：商務印書館，一九五七年據長樂鄭氏藏汲古閣刊本影印），上冊，卷上，頁一。

《三家村老委談》，後人輯其曲論為《三家村老曲談》，簡稱《曲論》[98]，評論明人高明（約一三〇六—一三五九）《琵琶記》等新舊傳奇二十餘種，如：《荊釵記》、徐霖《柳仙記》、鄭若庸《玉玦記》、顧大典傳奇、王驥德《題紅記》、王雨舟、李日華、陸天池、沈涅川之作、沈璟傳奇與曲論、《玉茗堂四夢》《彩霞記》、何良俊、王世貞之論《拜月亭》與《琵琶記》以詩語作曲、《寶劍記》與《登壇記》、張伯起傳奇、梅禹金《玉合記》、孫柚《琴心記》、梁辰魚《浣紗記》、《香囊記》、屠隆傳奇、袁晉《西樓記》、明人散曲等，可以概見。其論曲或就創作緣起，如《琵琶》之於王四，或就韻協之宗《中原》；講究音韻，則依循沈璟，其他或以情節、關目、筋骨，或以本色當行，或忌兩家門、頭腦太多，或言間架步驟等，然皆淺淺帶過，既未盡周延，亦更未深入剖析；而此亦明人論曲之通病也。

徐復祚又編有《南北詞廣韻選》，其卷首〈自序〉云：

沈先生（璟）有《南詞韻選》，其立法甚嚴。凡不用韻者，詞雖工弗收也。然南詞耳，不及北也；散曲耳，不及傳奇也。余隘之，特為廣之。獨《琵琶》一記，若拘以韻，入選者能幾何哉！凡世之以膾炙者，悉出入於兩韻、三韻之間，豈能盡割去弗錄，是用少假借之。自餘不敢犯先生之約。[99]

可見徐復祚所編《南北詞廣韻選》十九卷，旨在就沈璟（一五五三—一六一〇）之選，進一步講求發揚用韻之嚴謹不可混押，且當兼具南北曲。徐朔方《徐復祚年譜》以此序作於萬曆四十五年（一六一七）或略後。[100]

❼ 〔明〕徐復祚：《家兒私語》，收入《叢書集成續編》史部第二九冊（上海：上海書店，一九九四年），頁一六三。

❽ 參見〈曲論提要〉，載〔明〕徐復祚：《曲論》卷首，《中國古典戲曲論著集成》第四冊，頁二三二。

❾ 〔明〕徐復祚：《南北詞廣韻選》，《續修四庫全書》集部第一七四二冊（上海：上海古籍出版社，二〇〇二年據北京圖書館藏清抄本影印），頁五。

徐氏亦著有小令。錢謙益（一五八二—一六六四）《牧齋初學集》卷八五〈題徐陽初小令〉云：

里中徐生陽初屬其族子千王，以所著小令示余。蓋余方有幽憂之疾，欻歔煩醒，而陽初詞多鳴咽感盪，如雄風之襲虛牝，宜其能愈我疾

霍然良已。余方攤書病臥。客有善謳者，使之按節而歌。歌竟，病

也。……陽初秦川貴公子，連寒坎軻，故能以詞曲顯。[101]

可見徐氏小令，中於音律，按節可歌；而詞多鳴咽感盪人心，流露其偃蹇坎坷的命運。徐朔方以錢氏題詞或作

於天啟三年（一六二三）。而徐復祚著作是以戲曲為主要的，他的戲曲作品，見於其《花當閣叢談·錢侍御》者

有《紅梨》、《投梭》、《梧桐雨》[102]；見於張元長（大復）《梅花草堂筆談》者，又多《題橋》、《宵光》、《一文

錢》[103]；見於王應奎（一六八四—一七五九）《柳南隨筆》者，又多《祝髮》[104]，見於《民國重修常昭藝文志》

者，又多《題搭》、《雪樵》和《門中年》。[105]以上十種中，《祝髮》為誤入張鳳翼（一五二七—一六一三）之作，

其現存者止《紅梨記》、《投梭記》、《宵光劍》傳奇三種，《一文錢》[106]雜劇一種。

[100] 徐朔方：〈徐復祚年譜（一五六〇—一六二九或略後）〉，《徐朔方集》第二卷，頁三四〇。

[101] 〔清〕錢謙益：《牧齋初學集》，《續修四庫全書》集部第一三九〇冊（上海：上海古籍出版社，二〇〇二年），卷八五，頁四三五。

[102] 〔明〕徐復祚：《花當閣叢談》，《續修四庫全書》子部第一一七五冊，卷三〈錢侍御〉，頁五三。

[103] 〔明〕張大復：《梅花草堂筆談》，卷一二，頁四一五，總頁六七四—六七五。

[104] 〔清〕王應奎《柳南隨筆》（北京：中華書局，一九八三年），卷一，頁三。

[105] 趙景深、張增元：《方志著錄元明清曲家傳略》，頁一三四。

[106] 述評詳見曾永義：〈徐復祚《一文錢》述評〉，收入《戲曲演進史(四)金元明北曲雜劇（下）與明清南雜劇》第肆章〈明後期南雜劇作家述評〉，頁三二一—三二四。

《宵光劍》卷首有自度曲【瑤輪曲】第一二曲，徐朔方謂《紅梨記》為第五六曲，《投梭記》為第七曲，看似其現存三劇寫作時間之秩序，但事實不然，疑信參半，詳下文。

《宵光劍》藉《史記》、《漢書》，演西漢衛青（?—西元前一〇六）為異父弟鄭跎（生卒年不詳），幾陷於死事，影射其胞兄昌祚與異母弟鼎祚間之相殘，實有家傳性質。青木正兒（一八八七—一九六四）《中國近世戲曲史》謂「此記登場人物太多，關目稍有雜亂處，其弊與汪廷訥《種玉記》同。但較之脈絡貫通，往往有好關目，價值應在其上。」[107]崑曲折子戲此劇有〈相雨〉、〈掃殿〉、〈報信〉、〈鬧莊〉、〈救青〉、〈功宴〉諸齣。

《投梭記》據《晉書》演謝鯤（二八一—三二四）與元縹鳳悲歡離合，鯤嘗醉臥元家，被鴇母投梭斷二齒事。清焦循《劇說》卷四謂「《投梭》筆墨雅潔，情詞婉妙為勝。」[108]

徐復祚最為膾炙人口之傳奇劇作，學者都認為《紅梨記》。而要特別即此分辨的是：除徐復祚《紅梨記》傳奇外，明代尚有兩種與其取材大體相同的傳奇，其一為《紅梨花記》，有萬曆楊居寀（生卒年不詳）刻本和明刻快活庵批評本，作者不詳，凡三十六齣，關目與徐復祚《紅梨記》有別。又王元壽（生卒年不詳）《梨花記》傳奇，祁彪佳《遠山堂曲品》著錄，莊一拂《古典戲曲存目彙考》，認為王氏此作，當係楊居寀刻本。[109]其二為武林本《紅梨記》，今佚。

[107] 〔日〕青木正兒原著，王古魯譯著，蔡毅校訂：《中國近世戲曲史》，頁一九二。

[108] 〔清〕焦循：《劇說》，卷四，頁一七三。

[109] 莊一拂編著：《古典戲曲存目彙考》，頁九四〇—九四一。

(二) 徐復祚《紅梨記》之題材本事與旨趣思想

1. 《紅梨記》之題材本事

萬曆間洛誦生原刊本《紅梨記》署名「忍辱頭陀纂」之〈小引〉云：

《閩中鼓吹》，泰峰郁先生所作也。中載趙伯疇事甚悉。庚戌長夏展玩間，輒感余心，特為譜諸聲詞。及閱古劇，亦傳此一段事。雖稍有牴牾，要之不為無本。或疑兩生未嘗覿面，郁至思慕逌爾，特為謂諸聲詞。及閱古劇，亦傳此一段事。雖稍有牴牾，要之不為無本。或疑兩生未嘗覿面，郁至思慕逌爾？余曰：不然。自古憐才之主，何必相識？漢武思馬卿，孟德贖文姬，豈有生平之誼邪？或又訾其是非顛倒，閃爍拟擅，類《齊諧》之志怪，非莊士之雅譚。余又曰不然，問楚丈人謂之田父，河上姹女謂之娥人，當世之是非真假，孰能辨之？正亦何須屑屑辨也？觀《紅梨》者，請作如是觀。[110]

此序末署「萬曆歲在辛亥孟秋中元日書於寶恩堂之東偏」，可知〈自序〉作於萬曆三十九年辛亥（一六一一）孟秋七月十五日，而由序中「庚戌長夏」之語，可知創作此《紅梨記》在萬曆三十八年庚戌（一六一○）夏日。

其編撰所根據的題材是郁泰峰（生卒年不詳）先生《閩中鼓吹》的〈趙伯疇〉故事。後來讀到元人雜劇張壽卿（約一二七九前後在世）《紅梨花》，雖然情節有所不同，但既同出一源，自也有相近似的地方。而有人對劇中旨趣情節提出懷疑，認為兩個未曾見過面的人，怎會如此互相思慕不已。這其實和漢武帝之讀《上林賦》而恨不與司馬相如同時，曹操因憐惜蔡文姬才學而重金贖歸一般，都因仰慕或憐惜而交感於心，何必非謀面不可？

至於劇中所用到的「人鬼」情節，更何須計較其是非真假？本來世間的是非真假，就無人能分辨清楚，更何況

[110] 〔明〕徐復祚：《新鎸趙狀元三錯認紅梨記‧小引》(北京：中國國家圖書館藏明萬曆間洛誦生原刊本)，頁一。

它只是被「運用」而已，根本不是在「談人說鬼」。

以上應當是這篇〈自序〉的大意。其中郁泰峰《閒中鼓吹》已無考，但與徐復祚前後同時的馮夢龍（一五

七四—一六四六）所評輯的《情史類略》，其卷一二〈情媒類〉有〈趙汝舟〉一則，其則末云「今傳奇有《梨花

記》，或作《謝金蓮》」，所云「今傳奇」實指元人張壽卿《謝金蓮詩酒紅梨花》雜劇。而徐復祚《紅梨記》

不止男女主腳之作趙汝舟、謝素秋，正與《情史》相同，且關目亦近似；則兩者應當同根並源。

而日人青木正兒《中國近世戲曲史》第九章〈崑曲極盛時代（前期）之戲曲〉論徐復祚《紅梨記》云：

此記一本元張壽卿《紅梨花》雜劇（《元曲選》本）增飾關目而為全本者。元劇第二折，用之於第二十一

齣〈詠梨〉，第三折用之於第二十三齣〈計賺〉，第四折用之於第二十九齣〈宦遊〉。而對於第一折，大變

其趣向，構成第十九齣〈初會〉以前諸關目。 ⑫

又徐朔方《徐復祚年譜·引論》云：

《紅梨記自序》說，作者依據郁泰峰《閒中鼓吹》編寫，完成之後才看到元代張壽卿的雜劇《紅梨花》。

傳奇第二十三齣〈再錯〉同雜劇第三折有兩三處文字雷同，分明是它的改編。如傳奇【北混江龍】「端

只為賣花人頭上一枝春，把蜂蝶來勾引」，它和雜劇【醉春風】的相應句子十七個字中只有四個字不一

樣。再看雜劇的兩支【上小樓】和傳奇的兩支【寄生草】又是多麼相似（以下引文）。如同作者有意顛倒

《宵光劍》和《紅梨記》卷首【瑤輪曲】的順序，弄虛作假的玩意兒，作者可能嗜痂成癖、否認《紅梨

記》傳奇受惠於元雜劇《紅梨花》，這是徒勞的掩飾。⑬

⑪〔明〕馮夢龍：《情史類略》，卷一二〈情媒類〉，頁三二七。

⑫〔日〕青木正兒原著，王古魯譯著，蔡毅校訂：《中國近世戲曲史》，頁一九〇。

可見徐朔方先生對於徐復祚「掩飾」其《紅梨記》傳奇之「受惠」於張壽卿元雜劇《紅梨花》，甚為鄙薄；但也許我們可以這麼說，他是在傳奇《紅梨記》成稿之後才看到雜劇《紅梨花》，因而也據之對《紅梨記》有所修訂。然而若考《紅梨記》與《宵光記》之寫作前後，那麼其《宵光記》所演西漢衛青（？—西元前一〇六）事，分明在影射徐氏兄弟爭產相殘之家難，如徐朔方先生所言⑪，家難既在萬曆三十八年庚戌（一六一〇）九月，則《宵光劍》之寫作自在其後。亦即在同年七月所完成之《紅梨記》之後；而徐復祚乃在其兩劇作之卷首顛倒其自製【瑤輪曲】順序，以《宵光劍》為第一二曲，而以《紅梨記》為第五六曲，故意顛倒，所以朔方先生才斥他「嗜痂成癖」。

2.《紅梨記》之旨趣思想

再就元雜劇以士子妓女為題材的劇本來觀察，其敷演風流情趣的，如關漢卿《謝天香》、戴善甫《風光好》、張壽卿《紅梨花》、喬吉《揚州夢》等；而《謝天香》與《紅梨花》更屬同一類型。因為它們的情節都以「誤會」取勝，當官的良朋總擔心其才子好友迷戀美妓，延誤功名，便設計拆散，使之一舉成名，然後誤會冰釋，歡欣同慶。傳奇《紅梨記》，其實也在這模式下結撰。但若就對《紅梨記》文學語言之影響而言，卻不在關氏、張氏二劇，而是無名氏今傳本《西廂記》，請詳下文。

所以傳奇《紅梨記》縱使自雜劇《紅梨花》之四折改編，擴充為三十折的傳奇《紅梨記》，但其旨趣必然也只在發揮才情，描摩風流。可是恐未必止於如此。徐復祚《花當閣叢談》卷三〈錢侍御〉云：

夫余所作者詞曲，金、元小伎耳，上之不能博高名，次復不能圖顯利，拾文人唾棄之餘，供酒間謔浪之

⑪ 徐朔方：〈徐復祚年譜（一五六〇—一六二九或略後）〉，《徐朔方集》第二卷，頁三二四—三二六。

⑫ 徐朔方：〈徐復祚年譜（一五六〇—一六二九或略後）〉，《徐朔方集》第二卷，頁三三七—三三八。

具，不過無聊之計，假此以磨歲月耳，何關世事！安所□□（或謂宜作「訕諷」），而亦煩李定諸人毒吻耶？庚戌成《紅梨》後，遂燒卻筆研。既而閱《楚紀》……因思死生禍福，不宰之讒慝，亦寧關乎口語？固自有天公主之。迺復理鉛槧，為《投梭》，記謝幼輿折齒事；又作《梧桐雨》，記玉環馬嵬事，而紛紛復如故。未幾其人死，遂絕無議者。⑮

在這段話的前面，徐復祚先以楊修（一七五—二一九）、沈約（四四一—五一三）、鮑照（約四一四—四六六）、薛道衡（五四〇—六〇九）等之「見厄於世主」，和蘇軾（一〇三七—一一〇一）之被李定（一〇二八—一〇八七）、舒亶（一〇四一—一一〇三）等深文羅織，必欲置之死地的誣陷，以及同時王世貞（一五二六—一五九〇）、湯顯祖（一五五〇—一六一六）等「亦紛紛不免於豬嘴關」的無奈，來抒發其《紅梨記》亦不免遭人「毒吻」的牢騷。他說：「余小子何足比數，然亦每以作詞見嫉於人。」⑯也因此有為之欲「燒卻筆研」的衝動。但文中又敘及因為胡纘宗（生卒年不詳）難以詩句被誣「怨望咒詛」，而服其「坐詩當死，今不作詩，得免死耶」的意氣風發，乃受其鼓勵，又續撰《投梭記》和《梧桐雨》，可是被羅織誣陷一樣如故。徐氏最後說：「未幾其人死，遂絕無議者。」⑰可見對他劇作「造謠生事」的，必有特定的人、這人正是他的「冤家」，朔方先生認為應是他的異母弟徐鼎祚。徐氏兄弟挾怨傾軋，落得如此，令人感嘆。

然而《紅梨記》的內容旨趣，是否果然有教人「見縫插針」的地方呢？他在首齣〈薈指〉【瑤輪第五曲】云：

⑮〔明〕徐復祚：《花當閣叢談‧錢侍御》，卷三，頁三五一三六，總頁五三三。
⑯〔明〕徐復祚：《花當閣叢談‧錢侍御》，卷三，頁三五一三六，總頁五三三。
⑰〔明〕徐復祚：《花當閣叢談‧錢侍御》，卷三，頁三五一三六，總頁五三三。

華堂開，玳筵列。樽俎雖陳，主賓未洽。且將行酒付優伶，喜轉眼間，悲歡聚別。也非關朝家事業，也非關市曹瑣屑。打點笑口頻開，此夜只談風月。　論賣文，生涯拙。豈是誇多，何曾鬥捷。從來抱膝便長吟，覺一霎時壯心蟄折。也無甚搬枝運節，也無甚陽秋褒鉞。若還見者吹毛，甘罵老奴饒舌。⑱

從這闋虛籠全劇大意的曲子，和上引其說明所以編撰劇作的言語，表面看來，徐復祚是非常憂讒畏譏的在宣示其所作詞曲，不過在「供酒間謔浪之具」，其中「也無關朝家事業，也非關市曹瑣屑。」「也無甚搬枝運節，也無甚陽秋褒鉞。」「何關世事，安所託諷？」既「不能博高名」，也「不能圖顯利」；只不過為無聊之計，以磨歲月而已。但論者或以為《紅梨記》將時代背景置於北宋末年，宋徽宗（一○八二─一一三五）荒淫昏憒，權奸王黼（一○七九─一一二六）諂媚擅權，與宦官梁師成（？─一一二六）勾結亂政禍國殃民。金兵攻擾，京城殘破，百姓流離。這種情景正折射出明代的政治社會現實。從嘉靖皇帝（一五○七─一五六七）的生活、權奸嚴嵩（一四八○─一五六七）等的嘴臉，外族俺答的攻擾，直至百姓的苦難，這與北宋末年的政治社會，何其相似，簡直可以互為印證！像這樣蘊涵在作品中對現實的批評。與徐復祚一向有過節的仇家，焉有看不出的道理，焉能不藉機發端攻訐！⑲

⑱〔明〕徐復祚：《校正原本紅梨記》，《古本戲曲叢刊初集》（上海：商務印書館，一九五四年據北京圖書館藏明朱墨刊本影印），上冊，卷一，頁一。

⑲見古今：《從雜劇到傳奇的《紅梨記》》，《聊城師範學院學報（哲學社會科學版）》一九九七年第四期，頁六○─六四。陳紹華：《紅梨記》傳奇思想藝術新探》，《揚州大學學報（人文社會科學版）》一九九八年第一期，頁一七─二一。又陳紹華：《徐復祚及其《紅梨記》，見〔明〕徐復祚原著，陳紹華評注：《紅梨記評注》，收入黃竹三、馮俊杰主編：《六十種曲評注》第一四冊，頁七五五─七五六。李夢楠：《雜劇《紅梨記》與明傳奇《紅梨花》之比較》，《青年文學

也就因為《紅梨記》作品中有折射時代政治社會的涵義，而將男女主腳趙汝舟和謝素秋的愛情置於這樣的

環境之下，於是災難的遭遇、奸人的作梗，自然使愛情產生波瀾起伏，而能跳脫一般的才子佳人劇；又添設他

們愛情的動機，乃因俗諺有「男中趙伯疇，女中謝素秋」而彼此有思慕之情，通過以詩賡和，尤增心靈感應，

即此也超越了一般士子妓女劇的類型。雖然其整體架構尚帶有元劇「瞞騙激勵」的手法；但由於寫素秋愛情，

緣於呼應心靈，又能不因境遇而有轉折，無形中也將愛情的境界提升。她說：「人之相知，貴相知心，那在見

面！相思只為詩一札，這情意豈容干罷！」這樣的愛情也才由世俗「薦枕為親、掛冠為密」的形骸結合，提高

到可以超越時空的心神相契。我想這也是論者在「十部傳奇九相思」中，認為《紅梨記》所以較為出類拔萃而

迎合人心的緣故。然而個人以為，劇中雖亟寫趙汝舟對謝素秋「憑空」的百般思念；但客館寂寞，一旦月下逢

鄰女，即急色如渴，也就很難「自圓其說」，不能說不是敗筆。

(三) 徐復祚《紅梨記》之關目布置與宮調韻協

1. 《紅梨記》之關目布置

雜劇《紅梨花》的愛情主線，如趙、謝間的萌生情愫、詩歌酬答、互訴衷情、冒稱鄰女、誤作鬼魂、汝舟

應舉、狀元及第、好友設宴、筵前失色、錯認冰釋、婚姻圓滿等都為傳奇《紅梨記》所吸收。《紅梨記》對此主

脈情節，所作的改動是有意的使趙、謝兩人在種種客觀條件下一而再再而三的錯過謀面的機會，藉此融入政治

社會背景、反映時代現象，並由此提升兩人愛情超越時空的心靈境界，也因之將錯認女鬼的關目便於置入，而

運用其所謂「三錯誤」來推動情節。⑫其一，即第十一齣〈錯認〉，趙汝舟誤以為謝素秋被遣送金營。其二，即第十九齣〈初會〉與二十一齣〈詠梨〉及二十三齣〈再錯〉，趙汝舟對眼前私會和使他如癡似狂的鄰女王小姐，不止不知正是他夢寐相思的謝素秋，甚至輕信花婆言語，畏之為鬼魅。其三，即第二十九齣〈三錯〉，在為趙汝舟洗塵的筵席上，謝素秋出現，趙汝舟驚懼之餘，卻要與一切為他打點的好友雍丘令錢濟之，爭論素秋是人是鬼，是真是假。使得這「三錯」不止豐富了引人入勝的劇情，而且也為之增添了令人忍俊不禁的喜劇效果。

而《紅梨記》關目布置的「三錯」主軸，是由男主腳趙汝舟情節線與女主腳謝素秋情節線，先由各自單線發展，再往配腳錢濟之情節線綰合而同時開展，並由另一反面配腳王黼情節線呈現政治社會背景，穿梭三線之間，推波助瀾而完成的。

就趙汝舟線而言，〈詩要〉（2）揭出因傳言「男中趙伯疇，女中謝素秋」，趙汝舟在獲得謝素秋詩札後，即癡情的立下「重山相隔，菰心不死」的誓言，充分顯示其對愛情的癡心。而〈赴約〉（6）雖因謝素秋被禁相府，未能得見，但已流露對愛情的渴望與誠篤不欺。又為查訪素秋，從王黼丞相府邸尋覓到謝素秋青樓居所，從押送遣金歌妓車輛和花名冊，〈錯認〉（11）發現素秋在其中；從此開啟「再錯」、「三錯」的端緒；同時也將時代氛圍推入麥秀黍離之悲。進而也以奔往友人錢濟之的雍丘途中，用〈路敘〉（14）抒情專場，以【雁魚錦】套五曲來發抒內心的悽苦和對素秋的思念。及至雍丘與錢濟之相會，尚不知素秋已被錢濟之收容，猶自歷數京城殘破，奸臣罪行、素秋下落，〈托寄〉（16）其悲涼、憤懣和相思錯綜複雜的情懷。

以下關於該劇情節齣名，據《六十種曲》本。

就謝素秋線而言，她一出場就在權奸王黼和梁師成的〈豪讌〉（3）裡。表現不屈服惡勢力的倔強性格而被

幽禁王府，陷落於〈羈迹〉（4）之中，向看管她的花婆表明「人各有志，豈可以勢相迫。」「我輩從良，須要擇人而事」等信念的堅定不移。而在「豈堪嫁作豺狼配」，即將被遣送金營之際，獲得花婆協助〈脫禁〉（8），逃離虎口，飽受飄泊苦楚，而終於〈投雍〉（12），縣令錢濟之也在〈憶友〉（13）趙汝舟之際，發現難民冊中有謝素秋的名字。

就錢濟之線而言，一開始就於趙汝舟〈詩要〉（2）中點明他官居雍丘縣令、與汝舟為至交，勸汝舟對未謀面的謝素秋「不要作癲」、「不要害癲」。與汝舟別後，直到「擾京畿中原鼎沸」之際，乃掛懷音訊不通的至友。於是乃透過避難百姓〈投雍〉（12）而將趙汝舟線與謝素秋線匯聚一起，縮結為全劇之主軸，使生旦會流而趙、謝均不知情。乃藉謝素秋對錢夫人的〈訴衷〉（15），表明她與汝舟是「人之相知，貴相知心」。又藉趙汝舟來雍丘與錢濟之相見，〈路敘〉（14）京城殘破、奸臣罪行，百姓流離的傷感和對素秋的憂思，而在錢濟之安頓設計下，透過知情的謝素秋由花婆去〈潛窺〉（17）汝舟，汝舟醉酒思念素秋。花婆因斷言「趙解元是有情的」。緊接著趙汝舟踏月尋情之際，謝素秋假冒太守之女與之〈初會〉（19）於亭，使汝舟有「舊相思未了新又迎」的感受。然後素秋手執紅梨花，通過與趙汝舟之〈詠梨〉（21），以花喻人，又以花為燭，願「燭照花芳，地久天長」，而成姻緣，此際素秋知是汝舟，而汝舟以為是太守之女。當趙汝舟正恨紅倚翠，如膠似漆，雖康王重開選場，亦嚴拒好友錢濟之之再三〈逼試〉（22），不得已乃授花婆秘計，使汝舟〈再錯〉（23），誤信持梨花之太守女為鬼魅，驚嚇得迫不及待的趕緊〈赴試〉（24）了。其後再分寫謝素秋之「怕歸時，認我做狐魅妖魑，怎再肯相偎相倚」之〈閨慮〉（26）與趙汝舟之〈發跡〉（27）報信，而又回歸於錢濟之〈得書〉（28）之喜悅。而當謝素秋出現於為趙汝舟洗塵賀捷之酒筵時，汝舟卻〈三錯〉（29）的以為鬼魂日現，迷亂於真假人鬼的論爭，最後經由素秋家平頭的指認，才歡欣團聚。也因此平頭〈憶主〉（25）之過場插演，就有其必要性。而末後不過是

水到渠成的婚禮〈永慶〉（30），照映全劇前後「始信卷葹心不死，夙世姻緣今世招」。

至於王黼情節線，雖用寫腐敗的政治社會，作為全劇的時代背景，而更深刻的是輔以梁思成來反映明嘉靖的「朝家事事」，致以深刻的貶斥。首先以〈豪讟〉（3）寫權奸的勢燄薰天反襯素秋的倔強不屈。繼以〈胡擾〉

（5）武戲過場，寫金兵入侵，然後王黼〈請成〉（7），正面展現其賣國求榮的醜態，鞭撻其鑄成天下「析骸易子哭聲喧，繁華一旦都捐」的悲慘。又繼寫其〈獻妓〉（9）金營，因謝素秋在花婆協助下逃走，只好使人冒名頂替。進一步寫其詔媚卑鄙的嘴臉。而國破家亡，王黼亦不能免，只好便服以家資車隊，雜於逃難百姓〈出關〉（10），卻遇羯人行李盡獻，只剩單身老軀，避難〈奸竄〉（18）雍丘；還說：「我想人生世，露華鮮，遺臭流芳各萬年。」人格卑鄙，一至於此。終於在逃離雍丘時，張千戶奉錢濟之命〈誅奸〉（20），結束他醜惡的一生。

由以上可見，《紅梨記》關目情節之布置，章法井然有秩，全劇分生、旦、小淨、外四情節線，生、旦線先各自分行，至外線處紐合為主軸發展而永慶團圓；小淨線雖穿梭於其間，亦歸於外線而結束。則外線堪稱其他三線輻湊的軸心。

2. 《紅梨記》之宮調韻協

《紅梨記》全劇三十齣，除〈胡擾〉（5）用北隻曲【點絳唇】、【清江引】，〈再錯〉（23）借用張壽卿《紅梨記》雜劇第三折情節，並襲用其曲辭而用北曲仙呂【點絳唇】套外，其他皆用南曲套數。

《紅梨記》在使用宮調和所協韻部上，已使前一折與後一折不重複，數折之間亦使之變化有致。而韻協一遵《中原音韻》；可見已用心注意到聲情的變化之能事。茲依齣目列舉如下，以資驗證：

〈詩要〉（2）正宮協蕭豪。〈豪讟〉（3）南呂協真文。〈羈迹〉（4）中呂協東鍾。〈胡擾〉（5）北仙呂隻

曲協蕭豪。〈赴約〉（6）南呂轉正宮協江陽。〈請成〉（7）中呂協魚模轉南呂協先天。〈脫禁〉（8）仙呂協監

咸轉【皂角兒】協齊微。〈獻妓〉（9）南呂協魚模。〈出關〉（10）雙調協皆來。〈錯認〉（11）黃鍾協先天。〈投

雍〉（12）中呂協尤侯。〈憶友〉（13）仙呂協齊微。〈路敘〉（14）正宮協庚青。〈訴衷〉（15）南呂協家麻。〈托

寄〉（16）雙調協車遮。〈潛窺〉（17）越調協歌戈。〈奸竄〉（18）南呂協先天。〈初會〉（19）仙呂轉雙調協庚

青。〈誅奸〉（20）南呂協寒山。〈詠梨〉（21）商調協江陽。〈逼試〉（22）南仙呂協魚模。〈再錯〉（23）北仙呂

協真文。〈赴試〉（24）中呂協皆來。〈憶主〉（25）雙調協江陽。〈閨慮〉（26）越調協齊微。〈發跡〉（27）南呂

協先天。〈得書〉（28）南呂協尤侯。〈三錯〉（29）南呂轉雙調轉正宮協東鍾。〈永慶〉（30）仙呂協蕭豪。

　　以上共用宮調南呂（3、6、7、9、15、18、20、27、28、29）中呂（4、7、12、24）北仙呂（5、

23）南仙呂（8、13、19、22、30）正宮（6、14、29）雙調（10、16、19、25、29）黃鍾（11）越調

（17、26）商調（21），計五宮三調，九宮中未被用者止大石一調。而《中原音韻》十九韻部中計用真文（3、

23）東鍾（4、21、29）蕭豪（5、30）江陽（6、21、25）魚模（7、9、22）監咸（8）齊微（8、

13、26）皆來（10、24）先天（11、18、27）尤侯（12、28）庚青（14、19）家麻（15）車遮（16）歌

戈（17）寒山（20）十五韻部，未被用者止支思、桓歡、侵尋、廉纖四韻。其中宮調南呂使用最多，雙調、仙

呂、中呂其次。韻部東鍾、江陽、齊微、先天均用三次較多。但無論如何均避免前後重複使用，期使錯綜有致，

變化聲情。

　　徐復祚對於傳奇韻協的主張，也如吳江諸家一般，以《中原音韻》為依歸，其《三家村老曲談》評高明（約

一三〇六—一三五九）《琵琶記》云：

　　《琵琶》之傳，豈傳其事與人哉？傳其詞耳。文章至此，真如九天咳唾，非食烟火人所能辦矣！然

白璧微瑕，豈能盡掩？…尋宮數調，東嘉已自拈出，無庸再議。但詩有詩韻，曲有曲韻，清之《中原音韻》，元人無不宗之。……今以東嘉【瑞鶴仙】一闋言之：首句「火」字，又下「和」，歌戈韻也；中間「馬」、「化」、「下」三字，家麻韻也；「日」字，齊微韻也；「旨」字，支思韻也；「也」字，車遮韻也；一闋通止八句，而用五韻。假如今人作一律詩而用此五韻，成何格律乎？吟哦在口，堪聽乎？不堪聽乎？[121]

又其評《荊釵記》云：

《琵琶》、《拜月》而下，《荊釵》以情節關目勝，然純是倭巷俚語，粗鄙之極；而用韻卻嚴，本色當行，時離時合。[122]

又其評鄭若庸（一四八九—一五七七）《玉玦記》，謂其「不復知詞中本色為何物」，「乃其用韻，未嘗不守德清之約。」評張伯起（一五二七—一六一三）傳奇，謂「佳曲甚多，骨肉勻稱，但用吳音，先天、廉纖隨口亂押，開閉罔辨，不復知有周韻矣。」評「顧大典傳奇」謂「自此吳江顧大典有《義乳》、《青衫》、《葛衣》等記，皆（伯）起流派，操吳音以亂押者。」評梁辰魚（一五二〇—一五九二）《浣紗記》謂「不用春秋以後事，不裝八寶，不多出韻，平仄甚諧，宮調不失，亦近來詞家所難。」評袁晉（約一五九一—約一六七四）《西樓記》謂其「音韻宮商，當行本色，了不知為何物矣。」[123]凡此皆可見徐氏論曲之高下良窳，是否依循《中原音韻》，是個

[121]〔明〕徐復祚：《三家村老曲談》，收入俞為民、孫蓉蓉編：《歷代曲話彙編·明代編》第二集，（合肥：黃山書社，二〇〇九年），頁二五四。

[122]〔明〕徐復祚：《三家村老曲談》，收入俞為民、孫蓉蓉編：《歷代曲話彙編·明代編》第二集，頁二五六。

[123]〔明〕徐復祚：《三家村老曲談》，收入俞為民、孫蓉蓉編：《歷代曲話彙編·明代編》第二集，頁二五七—以上參見〔明〕徐復祚：《三家村老曲談》，收入俞為民、孫蓉蓉編：《歷代曲話彙編·明代編》第二集，頁二五七—

極重要的準則。他對於曲律家王驥德（約一五四二—一六二三）的稍作折衷之論，就甚不以為然。其評王驥德《題紅記》云：

至其自序《題紅》，則曰：「周德清《中原音韻》，元人用之甚嚴，自《拜月》、《伯喈》始決其藩。傳中惟齊微之於支思，先天之於寒山、桓歡，沿習已久，聊復通用；庚青之於真文，廉纖之於先天，間借一二字偶用；他韻不敢混用一字。至北調諸曲，不敢借用，以北體更嚴，存古典刑也。」夫《琵琶》出韻，是誠有之；《拜月》何嘗出韻？且二傳佳處不學，獨學其出韻，此何說也？此何說也？若曰嚴於北而寬於南，尤屬可笑。曲有南北，韻亦有南北乎？[124]

可見徐氏對韻協拘守《中原音韻》甚嚴。而今人劉圓有〈徐復祚《紅梨記》用韻考〉，對徐氏《紅梨記》用韻，作了極精細的檢核，所得結論如下：

支思部中，有「珠」字屬魚模混押。

齊微部中，混入「時差兒之支姿」六支思部字。

魚模部中，混入一「垂」字屬齊微，「妓事」二字屬支思。

先天、寒山、桓歡三部雖用意分押，但十一齣【大聖樂】「連眠緣院見縣前斷辜」，二十齣【懶畫眉】「緣元天扮鮮娟穿前」，中三韻部混押。

江陽、庚青二韻部混押，在庚青部中混押江陽部之「常墻堂娘」。

《紅梨記》別有入聲韻部，如二齣【減字木蘭花】「質」字與「客」字押韻，而前屬「齊微」部，後屬

前腔，「緣元天扮鮮娟穿前」中三韻部混押。

〔明〕徐復祚：《三家村老曲談》，收入俞為民、孫蓉蓉編：《歷代曲話彙編‧明代編》第二集，頁二六○。

二六三。

[124]

「皆來」部。

可見如果一絲不苟的來檢驗徐氏《紅梨記》，則還是難免於自己常熟方音的影響。然而他對於《中原音韻》確實

是極為信服的。其〈五方之音〉[125] 云：

元周德清（一二七七—一三六五）痛恨其（指沈約（四四一—五一三）訛，欲以中土治音勝之，而中土
之音固自勝也，蓋洛邑天下之中，帝王都會。德清參較方俗，考覈古今，故其製為《中原音韻》，稍為折
衷。或者以三聲奪四聲病之，然大江以北，並無入聲，悉叶入平、上、去三聲，在在然也。德清之駁沈
約也，即約復起，恐無以答。[126]

也因之徐氏對於講求格律主張以《中原音律》為韻協準則的吳江領袖，極為服膺，其〈沈璟傳奇與曲論〉云：

至其所著《南曲全譜》、《唱曲當知》，訂世人沿襲之非，鏟俗師扭捏之腔，令作曲者知其所向往，皎然詞
林指南車也，我輩循之以為式，庶幾可不失隊耳。[127]

而徐氏對於沈璟傳奇十數種，雖謂「無不當行」，可是「先生嚴於法，《紅蕖》時時為法所拘，遂不復條暢；然
自是詞家宗匠，不可輕議。」[128] 則沈璟因自家主張而「作法自弊」，亦在所難免。

[125] 劉圓：《徐復祚《紅梨記》用韻考》，《大眾藝術‧大眾文藝‧文史哲》二〇一三年第三期，頁一七八—一八〇。

[126] 〔明〕徐復祚：《三家村老曲談》，收入俞為民、孫蓉蓉編：《歷代曲話彙編‧明代編》第二集，頁二七二—二七三。

[127] 〔明〕徐復祚：《三家村老曲談》，收入俞為民、孫蓉蓉編：《歷代曲話彙編‧明代編》第二集，頁二六一。

[128] 〔明〕徐復祚：《三家村老曲談》，收入俞為民、孫蓉蓉編：《歷代曲話彙編‧明代編》第二集，頁二六一。

(四)《紅梨記》的曲文語言和人物塑造

徐復祚對於戲曲語言的主張，也與時人同樣有「當行本色」之說，見於其《曲論》：⓫

《拜月亭》宮調極明，平仄極叶，自始至終，無一板一折非當行本色語，非深於是道者不能解也。(頁二三五—二三六)

《琵琶》、《拜月》而下，《荊釵》以情節關目勝；然純是倭巷俚語，粗鄙之極，而用韻卻嚴，本色當行，時離時合。(頁二三六)

《香囊》以詩語作曲，處處如煙花風柳。如「花邊柳邊」、「黃昏古驛」、「殘星破暝」、「紅入仙桃」等大套，麗語藻句，刺眼奪魄。然愈藻麗，愈遠本色。《龍泉記》、《五倫全備》，純是措大書袋子語，陳腐臭爛，令人嘔穢，一蟹不如一蟹矣。(頁二三六)

鄭虛舟(若庸)，余見其所作《玉玦記》手筆，……此記極為今學士所賞，佳句故自不乏。……獨其好填塞故事，未免開飣餖之門，闖堆垛之境，不復知詞中本色為何物。(頁二三七)

自此吳江顧大典有《義乳》、《青衫》、《葛衣》等記，皆伯起流派，操吳音以亂押者；清峭拔處，各自有可觀，不必求其本色也。(頁二三七)

沈光祿(璟)著作極富，有《雙魚》、《埋劍》、《金錢》、《鴛被》、《義俠》、《紅蕖》等十數種，無不當行。《紅蕖》詞極贍，才極富，然於本色不能不讓他作。蓋先生嚴於法，《紅蕖》時時為法所拘，遂不復條

〔明〕徐復祚：《曲論》，《中國古典戲曲論著集成》第四冊，以下引文頁碼標於句末括弧內。

近日袁晉作為《西樓記》，調唇弄舌，驟聽之亦堪解頤，一過而嚼然矣。音韻宮商，當行本色，了不知為

何物矣！（頁二四〇）

《西廂》……語其神，則字字當行，言言本色，可為南北之冠。（頁二四一—二四二）

由以上徐氏之論《拜月亭》「宮調極明，平仄極叶，自始至終，無一板一折非當行本色語」，又謂《荊釵》「以情

節關目勝；然純是倭巷俚語，粗鄙之極；而用韻卻嚴，本色當行，時離時合。」可知徐氏連用「當行本色」、

「本色當行」、「當行」、「本色」同義互文。其義兼指宮調、平仄、韻協等聲韻律以及詞句之語言不可像《香囊》

所云「以詩語作曲」那樣的「麗語藻句」，否則「然愈藻麗，愈遠本色」，而若越「飣餖堆垛」，也就越「不復知

詞中本色為何物」。也不可像《荊釵》那樣，「純是倭巷俚語」，否則就「粗鄙之極」。

可見他所云之「本色」，偏指語言，有如王驥德所說的那樣，即要切合人物所應具有之聲口，就劇中之時地

情景將語言之「淺深、濃淡、雅俗」運用得恰到好處，才是真正的「本色語」；而他又合「當行」而擴其義，

及於曲文平仄聲韻之講求；也就是說他認為一個戲曲作家也必須具有知音守律的基本修為。而我們知道，戲曲

之「本色」者，實指對「曲」和「戲曲」所具備的真質性、真面貌之總體呈現；戲曲之「當行」者，實指對「曲」

和「戲曲」具有全然認知和修為的劇作家和批評家。明人喜以「本色」、「當行」、「當行本色」、「本色當行」論

曲，但明其「真諦」者其實難得一二人，但若就所論較接近旨趣者，則王驥德、臧懋循外，徐復祚亦可算鼎足

為三。

⑬ 參閱曾永義：〈從明人「當行本色」論說「評騭戲曲」應有之態度與方法〉，《文與哲》第二六期（二〇一五年六月），
頁一—八四。

暢；然自是詞家宗匠，不可輕議。（頁二四〇）

那麼就《紅梨記》來看，徐復祚是否能將其主張印證其中呢？且先看看明清人的批評：

明呂天成《曲品》卷下：

陽初子所著傳奇一本

《紅梨花》，元人有《三錯認》劇，此稍衍之，詞亦秀美。[131]

明祁彪佳《遠山堂曲品》云：

《紅梨花》傳奇有兩種，皆本之元人《三錯認》劇。此記結構稍幻，而三婆說鬼一段，情趣少減；惟後之再遇金蓮，覺有無限波瀾。[132]

明凌濛初（一五八○—一六四四）評《紅梨記·路敘》云：

此琴川本《紅梨記》也，不知何人所作。其填詞皆當行，儘有逼元處，而按律亦嚴整。便當攀陳（鐸）提馮（悔敏），即張（鳳翼）、鄭（若庸）、梁（辰魚）、梅（鼎祚）等且遠拜下風，況近日武林本《紅梨記》乎？然入選者反有在彼不在此者，豈曲亦有幸不幸哉。特錄諸曲，以公好事。[133]

又其評《紅梨記·潛窺》云：

用韻甚嚴，度曲宛轉處近自然，尖麗處復本色。非爛熟元劇者，不能有此。若再能脫化舊句，便可奪元人之席。豈近日武林《紅梨》本所可彷彿萬一哉！[134]

[131]〔明〕呂天成撰，吳書蔭校註：《曲品校註》，頁二八五。

[132]〔明〕祁彪佳：《遠山堂曲品》，頁四一。

[133]〔明〕凌濛初輯：《南音三籟》，戲曲上卷，頁五○七。

[134]〔明〕凌濛初輯：《南音三籟》，戲曲下卷，頁六九六—六九七。

又其《譚曲雜劄》云：

《紅梨花》一記，其稱琴川本者，大是當家手。佳思佳句，直逼元人處，非近來數家所能。才具雖小狹於湯（顯祖），然排置停勻調妥，湯亦不及，惜逸其名耳！中所作北詞，乃點竄元張壽卿之筆，惜其不用原文而更其宮調，以致【混江龍】失腔，然其文足觀也。同時有武林本者，不堪並存。⑬⑤

清錢謙益（一五八二—一六六四）《牧齋初學集》卷八五〈題徐陽初小令〉云：

陽初博學能詩，妙解宮商，工於填詞度曲。所製《紅梨記》院本，窮日落月，身自教演。高則誠作《琵琶記》，歌詠則口吐涎沫不絕，按節拍則腳點樓板皆穿。陽初庶幾似之。⑬⑥

清楊恩壽（一八三五—一八九一）《詞餘叢話·原文》云：

曾茶村大令與余同學……譜有《薰蘭芳》傳奇……中有〈感懷〉一齣，敘承敝亂後回家，感悼烈婦。……此齣布局，酷似《紅梨記》趙解元《訪素》、《桃花扇》侯公子〈題畫〉兩齣。謝素秋奉敕沒入邊庭，李香君被選供奉內廷，趙、侯二君舊地重游，人亡屋在，其悽戀不異承敝；而詞曲均極工致，各盡其妙，能手固無同之非異也。⑬⑦

近人吳梅（一八八四—一九三九）《中國戲曲概論》卷中〈明人傳奇〉云：

《紅梨》：此記譜趙伯疇、謝素秋事，頗為奇豔絕，明曲中上乘之作也。……中記南渡遺事，及汴京殘破情形，大有故國滄桑之感。傳奇諸作，大抵言一家離合之情，獨此記家國興衰，備陳始末，洵為詞家

⑬⑤ 〔明〕凌濛初：《譚曲雜劄》，頁二五五。

⑬⑥ 〔清〕錢謙益：《牧齋初學集》，《續修四庫全書》集部第一三九〇冊，卷八五，頁四三五。

⑬⑦ 〔清〕楊恩壽：《詞餘叢話》，《中國古典戲曲論著集成》第九冊，頁二五九—二六一。

異軍。記中〈錯認〉、〈路敘〉、〈托寄〉諸折,淒迷哀感,雖〈狡童〉、〈禾黍〉之歌,亦無以過此。而葉懷庭止取〈訴衷〉一折,且云:「《紅梨》才弱,一二曲後,未免有捉衿露肘之態。」此言亦覺太過。〈訴衷〉折固佳,必謂他折皆捉衿露肘,殊失輕率。且其時尚無曲譜,而〈亭會〉、〈三錯〉、〈詠梨〉數折,皆用犯調,穩愜美聽,又非深於音律者不能。雖通本用《琵琶》格式至多,不免蹈襲,顧亦無妨也。㉜

日人青木正兒《中國近世戲曲史》第九章〈崑曲極盛時代(前期)之戲曲(萬曆年間)〉「徐復祚」云:此記一本元張壽卿《紅梨花》雜劇(《元曲選》本)增飾關目而為全本者。……但此記關目反不冗雜,針線亦密,巧思有令人解頤者,誠可謂佳構也。曲辭本色,而有潤澤,不俚質,〈詠梨〉、〈計賺〉,歌辭雖稍蹈襲元曲,然別具風格,不留剪裁痕跡。㉝

以上諸家對《紅梨記》之品評,凌濛初稱「大是當家手。佳思佳句,直逼元人處,非近來數家所能。」吳梅許為「上乘之作」。皆甚為推崇,其他呂天成認為「詞亦秀美」,祁彪佳謂「結構稍幻,有無限波瀾。」錢謙益讚其「博學能詩,妙解宮商,工於填詞度曲。」楊恩壽比較《蕙蘭芳‧感懷》一齣之與《紅梨記‧訪素》、《桃花扇‧題畫》,謂「詞曲均極工致,各盡其妙。」也皆得其一偏,予以揄揚;至於葉堂雖賞其「詞旨亦極爾雅」,卻「嫌其筆力稚弱」,吳梅氏已甚覺不然,有所駁斥。日人青木正兒亦嘉其「曲辭本色,而有潤澤,不俚質。」然而凌濛初,較徐復祚(一五六〇─一六二九或略後)晚生二十年,對於琴川本《紅梨記》之作者居然一再婉惜「不知何人所作」、「惜逸其名耳」。張大復《梅花草堂筆談》卷二〈徐陽初〉亦云:

㉜〔日〕青木正兒原著,王古魯譯著,蔡毅校訂:《中國近世戲曲史》,頁一九〇。

㉝吳梅:《中國戲曲概論》,收入王衛民編校:《吳梅全集‧理論卷上》,卷中,頁二八八─二八九。

余所交者，無非真正靈異之人，而乃失之徐陽初，甚矣，余之不靈不異也。舟中閱《宵光》、《題橋》、

《紅梨花》、《一文錢》諸傳，自愧十年，遊虞書此。徐陽初杜門嘔血，不求諧世，世人競欲殺之，不為

動，然則能盡其才所從來矣。⑭

看來徐復祚雖然才華橫溢，劇作亦令讀者稱賞，但當時名氣並不大，所以張大復一時未嘗以他為「靈異之人」；

凌濛初更不知他是琴川本《紅梨記》的作者。若推究其故，當緣於上文所云之其家世生平，家難頻仍，兄弟相

殘，以致他「不求諧世，世人竟欲殺之」，連帶的使得他的劇作或署「四明田水月編」，或署「陽初子填辭」或

署「忍辱頭陀」自序，甚至不署姓名，有意「埋名隱世」。⑭譬如凌濛初但知琴川本《紅梨記》，並未去考查琴

川即江蘇常熟，而徐復祚就是常熟人，就根本破不了這作者的謎團。而我們從中也不禁感受到徐復祚身世的悲

涼。

以下且舉一些曲子來看看，並觀察其與人物的關係…⑭

正宮過曲【普天樂】只指望撥雲撥雨巫山嶂，誰知道煙迷霧鎖陽臺上。想姻緣簿、空掛虛名，離恨債、實受

賠償。想杜牧是我前生樣，只合守蓬窗茅屋梅花帳。素秋素秋，我想你此時呵！托香腮、閃倚迴廊，斷難穿、

淚珠千丈。只落得兩邊恩愛，做了兩地彷徨。⑭

此曲見〈赴約〉(6)，寫趙汝舟赴謝素秋之約，因素秋被權臣王黼留置府中，不得相見之苦情，設想彼此之悲

⑭〔明〕張大復：《梅花草堂筆談》，卷一一，頁四—五，總頁六七四—六七五。

⑭郭英德：《明清傳奇綜錄》，頁二一二—二一三。

⑭以下引用曲文，據《古本戲曲叢刊初集》本《紅梨記》。

⑭〔明〕徐復祚：《紅梨記》，《古本戲曲叢刊初集》本《紅梨記》，上冊，卷一，頁二四。

傷無奈，兩相映襯，楚楚動人，而用典淺熟，語言清雅；既呈現了趙汝舟的風流俊逸，也流露了與素秋間的深情感應。

〔南呂過曲〕【大聖樂】你似明君遠嫁祁連，抱琵琶、馬上眠。似黃昏門掩梨花院，人不見、月空懸。他那裡載將愁悶征車上，我這裡拾得淒涼逝水前。此夜更長漏永，怕沒個千番腸斷，萬遍魂牽。

〔仙呂過曲〕【解三醒】男和女、攜群挈隊，苦殘形、半帶瘡痍。有多少夫妻半路相拋棄，更有兄尋妹、父覓兒。城頭日暮悲聲起，鬼燐終宵奪月輝。望乞垂仁庇，令投生地，免飼狐狸。144

上二曲，【大聖樂】見〈探訪〉（11），寫趙汝舟誤以為謝素秋被遭送金營，惆悵難堪的心情；【解三醒】見〈拯濟〉（13），寫報事官（末）向雍丘令錢濟之報告百姓因戰亂逃難悲慘的情景。二曲同寫流離之悲，但因腳色聲口不同，情人之相思與百姓之觀照有別，所以語言所表現之詞情聲情自然有悠緲柔遠與質樸悽絕的不同韻致。而其相同的是出語自然，不飣餖、不陳腐，也確實合乎徐氏自己的主張。

〔中呂過曲〕【傾盃玉芙蓉】（旦）抵多少烟花三月下揚州，故國休回首。為甚的別了香閨，辭了瑤臺，冷了琵琶，斷了箜篌。（老旦）怎禁得笳蘆塞北千軍奏，怕見那烽火城西百尺樓。（合）似青青柳，飄零在路頭，問長條竟屬誰收。145

〔中呂過曲〕【尾犯序】此夜恨無窮，似別鶴孤鴻，檻鸞囚鳳。我有無限衷腸，欲訴何從。悲慟，惹禍的是、花容月貌，賺人的是、雲魂雨夢。從今後，似提籃打水落得一場空。

上二曲，【尾犯序】見〈固禁〉（4），為謝素秋（旦）被羈丞相府邸所唱，其憤懣之氣與失落之情溢滿字裡行

144 〔明〕徐復祚：《紅梨記》，《古本戲曲叢刊初集》，上冊，卷二，頁二五、二三。

145 〔明〕徐復祚：《紅梨記》，《古本戲曲叢刊初集》，上冊，卷一，頁一七；卷二，頁二六—二七。

間，而只用尋常清雅之句，不刻意雕飾藻麗，便能寫出人物此時此際的情境，悲苦中亦自有自然優美之致。【傾盃玉芙蓉】見〈訴懷〉（12），寫素秋與花婆（老旦）避難雍丘途中所唱，詞情聲情相得益彰，用了四對偶三字短柱句，複查襯托「了」字，又於四七字句各加「抵多少」、「為甚的」、「怎禁得」、「怕見那」三襯字，使語勢增長，富於屈折騰挪之致；而合唱三句，又能見景生情，比喻貼切。清人楊恩壽《詞餘叢話·原文·紅梨記》引此【傾盃玉芙蓉】，並云：

末三句，飄泊生涯，不勝身世之感。同治庚午（一八七〇），蜀女陳姬妙解音律，明慧善歌，甫至長沙，艷名噪甚。鴇母居奇，擇壻有窗，姬不能自主，每歌此折，聲淚俱下。後為某公子以千金得之，惜公子憨跳不韻，恐亦如是齣第二支所謂「但相逢便與兩字綢繆。多少鸞鳳，誰是雎鳩？鬼狐由錯認做親骨肉」也。⑯

據此亦可見此曲透過聲情詞情的融合無間，感人實深，也自然傳唱廣遠。而像這樣合乎人物聲口情境的曲文，才是真正的「本色語」。絕非像明清一般曲論家所誤解而指稱之白描樸素甚至俚質的曲文而言。徐氏《紅梨記》，有人統計其全本三十齣中，用典之處，「大約四二三」⑰，不可謂不多；但因其用得恰當，不晦澀、不堆疊，且善於運用現成的俗語、成語，增加曲文的靈活性與通俗性，譬如「寧為太平犬，莫作離亂人。」「著意種花花不發，等閒插柳柳成陰。」「不戀故鄉生處好，受恩深處便為家。」「欲求生富貴，須下死工夫。」「凡人不可貌相，海水不可斗量。」⑱等等，將之融入情境之中，自然巧妙貼切。如此，不止不失其語言之「本色」，且增其

⑯〔清〕楊恩壽：《詞餘叢話》，頁二六四。

⑰張鍾丹：《徐復祚紅梨記研究》（臨汾：山西師範大學碩士論文，二〇一七年），頁三四。

⑱語出《古本戲曲叢刊初集》本《紅梨記》第一〇齣〈避難〉，卷二，頁一六；第一五齣〈試心〉，卷二，頁四三；第一八

149

幾分雅中帶俗，俗中帶雅之致。像這樣的語言特色，明人都歸諸徐氏含茹元曲英華的成就，那是因為明人「宗

元思想」過於濃烈，其實應是緣於如錢謙益所云「博學能詩，妙解宮商」的緣故。只是如《赴約》（6）疊南呂

過曲【宜春令】四支成套，由生、外（錢濟之）、丑（平頭）輪唱、接唱。其中謝素秋家小廝平頭，唱來表白素

秋被王丞相所囚禁的曲子，就值得商榷了。曲文如下：

南呂過曲

【宜春令】只為花容麗，玉貌揚。死臨侵、邀求鳳凰。把溫存情況，變做了瞞神諕鬼喬模樣。昏

騰騰、楚岫雲遮，黑漫漫、陽臺路障。一似籠囚鸚鵡，浪打鴛鴦。

149

而這種現象，卻是文人作家每每容易犯上的。

雖然曲詞情境，切合所序景況，但其雅致畢竟不太適合人物應有的聲口，也就是此際，幾乎生外丑沒有分別；

有關《紅梨記》的語言，尚有三點可注意：其賓白不如一般文人作家喜用駢偶，而能暢然達意；也不在腳

色上場念引子後，多用詞牌，以添雅致；其三十齣中有二十七齣下場詩，雖多用集句而不拘泥集唐，更有自製

者；而與劇情多能相為映發，情趣盎然，較諸湯顯祖《牡丹亭》有過之而無不及。

戲曲的人物，無不假藉曲辭賓白為刀筆，刻畫其性格面貌；而以關目情節為載體、塑造其品質類型。總體

說來，《紅梨記》中的幾位重要人物，趙汝舟既「至誠癡情」，但也不失一般士子的風流倜儻；所以他心中眷顧

謝素秋，但被素秋假冒的鄰女稍事引誘，也即刻就神魂顛倒。謝素秋雖身在青樓，才色無雙，但對愛情的追求，

重在心魂的交感；她在〈訴衷〉、〈潛窺〉之後，乃〈初會〉趙汝舟，而在〈詠梨〉之際，則鄭重其事的將洞房

妝點花燭，顯見此際她的「心許」與「身許」。錢濟之為好友趙汝舟之愛情和功名前途，雖不惜使出元劇中習見

齣〈奸竄〉，卷三，頁一四、一三；第二七齣〈修書〉，卷四，頁九。

〔明〕徐復祚：《紅梨記》，《古本戲曲叢刊初集》，上冊，卷一，頁二三。

的「瞞騙」手段，但其苦心經營與作為全劇關目的輻輳和樞紐，則是作者的匠心獨運。而花婆心地善良，熱誠幫助素秋逃難、用妙計催促汝舟求取功名，她可以說幫助趙謝成就愛情的另一大力量，其力量與錢濟之是等量齊觀的。至於小淨所扮飾的丞相王黼，則作者利用他來推動時代背景的主軸，由他而展現政治黑暗、異族入侵、生民塗炭的場景，也因而使趙謝愛情在變亂中波瀾有致；他與副淨所扮飾的權閹梁師成勾結，相為映襯，更活畫出明代朝廷權奸宦寺為非作歹的嘴臉。而這些呈現時代背景的筆墨和人物，所隱藏的現實意義，也正是徐復祚遭遇攻訐陷害的原因。

小結

總上所論，可知徐復祚雖出身宦門，富於貲財；但因異母兄弟，相互傾軋，爭財結怨，彼此殘害；以致功名科舉，橫遭誣陷；戲曲創作，亦受羅織。晚年生活竟至「妻身號寒，子腹啼枵」的窮苦境地。

但他畢竟「博學能詩，妙解宮商」。著有《三家村老委談》、《家兒私語》，既記逸聞瑣事和倭亂史實，亦補家乘不足；更著有傳奇八種、雜劇二種，現存傳奇《紅梨》、《投梭》、《宵光》三種；雜劇《一文錢》一種。就中《紅梨記》堪稱明人傳奇之傑作。

《紅梨記》據〈自序〉是依據郁泰峰《閒中鼓吹》的〈趙伯疇〉故事編寫，但其實元人張壽卿《紅梨花》雜劇也是其重要藍本。而徐氏將故事背景置於北宋末年，以彼時之君昏臣憒、百姓亂離來折射明代政治社會黑暗的現實；使得男女主腳的愛情融入大時代的變局，則其壯闊之波瀾起伏，旨趣之迥出流俗，以真誠之心靈感應為愛情之生發，雖受時空之磨難，亦不改其常，就非一般男女風情劇可比。而也因此，其關目布置，線索分明，且能埋伏照映，主從匯流；其人物塑造，也能各具典型，發為鮮活性格，而能栩栩如生。宮調、韻協之聲

情，務使不相鄰重複，而達到變化有致，且拘守律則，甚為謹嚴，明顯的已從明人「新南戲」、「舊傳奇」之體製規律，向上磨合了新興的崑山水磨調而為「新傳奇」之典型。

至其曲文格調，則與所主張之「本色當行」，若合符契；忌陳腐、忌飣餖、忌俚質，而調適雅俗之間，使詩語詞語與俗語成語融為一爐，為之俗中帶雅、雅中帶俗，活化人物聲口，達成生鮮活色、韶秀自然的勝境。而其所以能至於此，確實如明人所云，有所受於含茹元人雜劇之英華，而經前舉張鍾丹碩士論文之分析，獲致《北西廂記》者實為最多，全劇三十齣中，有九齣二十四處，無論造語或曲情均逐予承襲或受其影響。而《西廂》是寫情寫景能手，戲曲中難出其右，而《紅梨》既對之有所沾溉，則自然流露其色澤。

也因此，《紅梨》在戲曲中便成為案頭場上兼宜的傑出劇作。其傳唱之久遠，迄今尚有以下十四齣折子戲流播歌場：〈詩要〉（2）、〈豪讌〉（3，改稱〈賞燈〉）、〈羈迹〉（4，改稱〈錮禁〉、〈拘禁〉）（6，改稱〈訪素〉）、〈錯認〉（11，改稱〈探訪〉、〈趕車〉、〈投雍〉（12，改稱〈新懷〉、〈草地〉、〈路敘〉（14，改稱〈一憶〉、〈訴衷〉（15，改稱〈試心〉、〈盤秋〉）、〈托寄〉（16）、〈潛窺〉（17，改作〈窺醉〉）、〈初會〉（19，改稱〈亭會〉）、〈詠梨〉（21）、〈再錯〉（23，改稱〈計賺〉、〈花婆〉）、〈三錯〉（29，改稱〈宦遊〉）。

二○一九年九月五日晨於越南河內旅邸始閱劇本

九月二十六日晨四時完稿於臺北森觀寓所約十八時

六、汪廷訥《獅吼記》

小引

汪廷訥（約一五六九─一六二八後）《獅吼記》是一部教人忍俊不禁的喜劇作品，它不僅是汪氏眾多劇作中的代表，也是其惟一尚有折子流播崑腔劇場的劇目。

而汪廷訥其人，在為他編撰《汪廷訥行實繫年》的徐朔方先生心目中，卻是一位晚明曲家中的怪誕人物。

如果從時人為他留存的零星記載，實在很難為他貫串成為一篇傳記；但從他的《坐隱先生全集》十二卷與附錄兩卷及他編刻的相關文獻⑮，當時北南兩京的內閣大臣、尚書、侍郎、督撫乃至翰林學士如張位（一五三八─一六○五）、朱賡（一五三五─一六○八）于慎行（一五四五─一六○八）、朱之蕃（一五七五─一六二四）、耿定力（一五四一─一六○七）、顧起元、楊起元（一五四七─一五九九）、馮夢禎、沈懋孝（一五三七─一六一二）、焦竑（一五四○─一六二○）等，名流如李贄、湯顯祖（一五五○─一六一六）、曹學佺（一五七四─一六四六）等，屠隆、袁黃（一五三三─一六○六）、于玉立（生卒年不詳）、張鳳翼（一五二七─一六一三）、焦竑（一五四○─一六二○）等，名流如李贄、湯顯祖（一五五○─一六一六）、曹學佺（一五七四─一六四六）等，卻都同他有交往，或者至少有題詩贈言。然而在他家鄉的《休寧縣志》卻只有不滿一行字的傳記。則其在自我文集等文獻中所呈現之上流高尚面貌，較諸縣志之視他如無物，實在不能不教人大感詫異。而經徐先生考察，

⑮【明】汪廷訥：《坐隱先生全集》，收入《四庫全書存目叢書》集部第一八八冊（臺南：莊嚴文化事業有限公司，一九九七年）。

原來他是一個欺世盜名的人物⋯「他呈送重禮以攀附南京的名流，請求他們為自己寫作傳記及題詩，到手之後又按照自己的意願，適當加以潤色，以提高身價。甚至不惜偽造未能求到的名人題詞和倡酬詩文，用以欺世盜名。」[151]

像他這樣的人物，如果不是因為署其名為作者的《獅吼記》，在明人傳奇中具有突出的特色和地位，我們實在是不必為他浪費筆墨的。

(一)汪廷訥的生平

汪廷訥字去泰，一字昌朝（又作昌期），徽州休寧人。其別號很多，有無如、坐隱先生、無無居士、全一真人、松蘿道人、先先、東海一衲、無為、痴叟等；蓋以其信奉佛道之故。生卒年不詳。董其昌（一五五一—一六三六）有〈汪廷訥傳〉，只在《曲海總目提要》卷一○《天函記》中存其梗概，謂汪氏「生于大明，歷事三帝。」[152]三帝指嘉靖、隆慶、萬曆。而《乾隆汀州府志》又說他「天啟時任長汀縣丞」[153]，則他共歷五朝（含光宗泰昌）。徐朔方先生《汪廷訥行實繫年》，考訂汪氏約生於明穆宗隆慶三年（一五六九），卒於明思宗崇禎元年（一六二八）後，享壽六十以上。[154]

[151] 徐朔方：《汪廷訥行實繫年（一五六九？—一六二八後）》《徐朔方集》第四卷《晚明曲家年譜·贛皖卷》，頁五○六。

[152] 董康輯錄：《曲海總目提要》（北京：人民文學出版社，二○一四年），卷一○，頁四七。

[153] 〔清〕曾日瑛等修，李紱等纂：《乾隆汀州府志》，收入《中國地方志集成·福建府縣志輯》第三三冊（上海：上海書店出版社，二○○○年據清同治元年延楷刻本影印），卷一六，頁二一二。

[154] 仝婉澄、張蕾二文之汪廷訥生卒年，均逕注（一五七三—一六一九），不知何所據而云然。仝婉澄：《論環翠堂自刻本

汪廷訥生平資料有其《坐隱先生訂譜全集》卷首所收明顧起元《坐隱先生傳》和他與友朋梅鼎祚（一五四九－一六一五）、文九玄（生卒年不詳）、朱之蕃、陳所聞（生卒年不詳）、張鳳翼、金繼震（生卒年不詳）、胡文煥（生卒年不詳）、王經世（生卒年不詳）、李之藻（一五四九－一六一○）、湯顯祖、陳昭遠（生卒年不詳）、郭子章（一五四二－一六一八）、曹學佺、張維新（生卒年不詳）等來往應酬的文字❺，這些資料都對他極盡恭維之能事。但從其浮誇中，我們還是可以得到其生平概略：

休寧汪氏係名門大族，汪廷訥過繼同宗鹽業鉅商為養子，甚為豪富。廷訥納貲為國子監生員，萬曆二十五年（一五九七）他約二十九歲時，落第南京秋試後，就未再見他從事舉子業的記載。他由監生納資選官，任從七品的鹽課提舉司副使，升正五品的寧波府同知。天啟（一六二一－一六二七）間又見任正八品的長汀縣丞。可見他的「宦海浮沉」。

他在萬曆二十八年（一六○○）開始在家鄉構築「坐隱園」和「環翠堂」，開挖「昌公湖」，布置一百多個景點。署為湯顯祖的《坐隱乩筆記》云：

予嘗聞海陽之地，松蘿奇秀，不讓匡廬、九嶷、巫峽、心竊慕之。戊申（萬曆三十六年，一六○八）秋，偕程子伯書裹糧履杖其間。海陽里舊門墙之士，復彬彬在側。果飛障蒨葱，列巘迴合。入其里，曰高士里；望其廬，曰坐隱先生宅也。門人皆稱知先生者，交口而述先生。先生詩文之外，好為樂府，傳奇種

❺見《汪廷訥生平資料彙輯》，收入【明】汪廷訥原著，黃颺評注：《獅吼記評注》，收入黃竹三、馮俊杰主編：《六十種曲評注》第二○冊，頁六三二。

《獅吼記》，《文化遺產》二○○九年第二期，頁六四一－六八＋七五。張蕾：《獅吼記》本事考》，《赤峰學院學報（漢文哲學社會科學版）》第三七卷第九期（二○一六年），頁一五九－一六三。

種，為余賞鑒，正與余同調者，余亟欲闡揚之。先生有園一區，堂曰「環翠」，樓曰「百鶴」，湖曰「昌湖」。其中芝房蘭閣、露榭風亭，傳記大備，諸名賢之詩歌辭賦，不可指數。先生灌花澆竹之暇，參釋味玄，雅好靜坐。間為局戲，黑白相對，每有仙著，追成《訂譜》行千世；人號「坐隱先生」。蓋先生屏卻世氛，獨證妙道，有日月在手，造化生心之意。其精神常與純陽通，提醒假寐，仍見於乩，儼語瀝瀝，綠字丹書，獨于先生洩其秘義，稱為「全一真人」者，信不誣也。先生行無轍迹，言無瑕瓅，夫豈自見自衒，亦豈炫奇駭世哉！蓋不必覷霞標、接玄塵，雅知其為通籍於八公，藏名于三島者也。予奇其事而愛慕之不已，故為先生記。[156]

徐朔方先生對於這篇文字不足四百字，而稱汪廷訥為「先生」或逕稱「先生」而不加名號的凡十二次，認為湯氏對這後生小子態度之恭謹，超過其對年高德劭之老師羅汝芳、徐良傅（約一五○五—一五六五）張振之（生卒年不詳）猶有過之而無不及，是有違常理的；於是進一步考察湯氏生平行事，彼時根本無與汪氏交往之蛛絲馬跡。且湯集中亦未見一字提及汪氏。所以斷定其為贋品無疑。而由此記，顯見對汪氏了解甚深，因此可能正是他「自吹自擂」之作。

我們由此記參看陳所聞北中呂【粉蝶兒】〈題贈新安汪高士昌期環翠堂三教圖景〉曲文及其眉批[157]所記五十六個景點[158]，不難想像他在這座大園林中，徵歌選色，與鉅公貴人名士僧道，談詩論文說曲、悟道、參禪、

[156] [明] 湯顯祖：〈坐隱乩筆記〉，收入 [明] 汪廷訥：《坐隱先生全集》，頁六一八。

[157] 見 [明] 陳所聞：《新鍥古今大雅北宮詞紀》，《續修四庫全書》集部第一七四一冊（上海：上海古籍出版社，二〇〇二年），卷四，頁五七三。

[158] 另顧起元有《坐隱園一百十二詠》，則此適為園中景點之半耳。見徐朔方：〈汪廷訥行實繫年（一五六九？—一六二八

圍棋，乃至於著書出版的歲月，是多麼的愜意逍遙。他的思想，是儒釋道兼而有之的；但看樣子，他對於純陽子呂洞賓（生卒年不詳）的「感悟」力似乎特別的深，對於純陽「仙跡」時見篇章，而也因長年居住盤桓於如此「神仙妙境」，他的著述也非常宏富。他著有《環翠堂集》三十卷與《人鏡春秋》、《文壇烈俎》、《華袞集》、《無如子正續贅言》，以及談論圍棋的《訂譜》；更有傳奇十六種。

(二) 汪廷訥劇作志疑

汪氏以戲曲名家，將自己所作傳奇彙刻為《環翠堂樂府》，傅惜華《明代傳奇全目》著錄十六種：《投桃記》、《三祝記》、《獅吼記》、《彩舟記》、《義烈記》、《天書記》、《二閤記》、《長生記》、《威鳳記》、《飛魚記》、《五多記》、《種玉記》、《青梅記》、《高士記》、《同昇記》、《彩鳳記》。清楊志鴻（生卒年不詳）鈔本《曲品》還著錄其《忠孝完節》。《曲海總目提要》卷一〇謂文九玄《天函記》，或曰「此廷訥自作，而託名於九玄者。」以上前七種俱存。其中《獅吼》、《種玉》有汲古閣本，其《彩舟》、《投桃》、《義烈》、《三祝》、《重訂天書記》五種皆有環翠堂本。其餘存殘本或隻曲者有《長生記》、《青梅記》、《二閤記》三種。

《獅吼記》為汪氏傳奇代表作，下節特為述評。其他六種存本，簡述如下：

《種玉記》凡三十齣，演西漢霍仲孺（休文）（生卒年不詳）事，本《漢書・霍去病傳》，宣揚人生福祿本於宿命，誠如祁彪佳《遠山堂曲品》所云「曲中於休文身上，全無發揮，不過現成得妻子、受祿蔭耳。」

⓯⑨ 董康輯錄：《曲海總目提要》，卷一〇，頁四四八。

⓰⓪ 《徐朔方集》第四卷，頁五二四。

〔明〕祁彪佳：《遠山堂曲品》，頁三六。

《義烈記》上下兩卷，第三十四齣以後殘缺。以張儉（元節）（一二五—一九八）為主軸演東漢桓、靈黨錮之禍，事本《後漢書・黨錮列傳》，反映忠臣之義烈、宦官之殘暴、朝政之昏亂、百姓之苦難。

《三祝記》三十六齣，事本《宋史》范仲淹（九八九—一〇五二）、范純仁（一〇二七—一一〇一）父子傳，演其父子之功業文章，以仲淹福壽男子兼全為「三祝」，以之為世人楷模，用意在敦風勵俗。《曲品》卷下謂「此記攎事甚侈」❶，頗傷冗雜。

《天書記》一名《七國記》，三十四齣，演戰國時孫臏（西元前三八二—西元前三一六）、龐涓（西元前三八五—西元前三四二）鬥智事，本《史記・孫子吳起列傳》。今存環翠堂原刻本，題《重訂天書記》，知其應有初印本行世。其旨趣在感嘆「利名何用」，不如逍遙世外，無辱亦無榮。同時也以「交情應鑑孫龐禍，義氣當追管鮑芳」來警誡世人。

《彩舟記》，三十四齣，演商人子江情與吳太守女情事，本《情史類略・江情》❷；但劇情又讓神仙介入，除顯現汪氏「神明可敬不可褻」之迂腐思想外，實在多此一舉。

《投桃記》，三十齣，演南宋理宗時潘用中（一二二一—？）、黃舜華（生卒年不詳）之情事，本《宋史・黃棠傳》與《情史》。《遠山堂曲品》謂此劇「作手猶未脫俗，惟守律甚嚴，不愧詞隱高足。投桃傳情，亦小有致。」❸

此外見諸《曲海總目提要》、《遠山堂曲品》、《傳奇彙考標目》而存其關目梗概者有以下九本：《飛魚記》

❶〔明〕呂天成：《曲品》，卷下，頁二三六。

❷〔明〕馮夢龍：《情史類略》，卷三《情私類》，頁八一一—八二一。

❸〔明〕祁彪佳：《遠山堂曲品》，頁三五。

演金三以病棄之身獲八策而重與妻遇事。⑯⑤《威鳳記》「諷世人之骨肉參商者」。⑯④《長生記》摭純陽證果之始末，演為傳奇，「借以自導」並「誘世」。⑯⑥《同昇記》「中多演廷訥事，其意不過紐合三教」。⑯⑦《五多記》演福、祿、壽、康，男子五段兼全。⑯⑧《高士記》用以「讚無無居士者」，為自家寫照。⑯⑨《二閣記》演二閣初之失和，繼之合歡。⑯⑩《忠孝完節》演《龍圖公案》所載最能動俗之忠孝事。《天函記》乃好神仙之自述。⑯⑪

汪氏所著南雜劇尚有多種，請見〔明清南雜劇編〕論述。周暉（一五四六─？）《續金陵瑣事·八種傳奇》⑯⑫條云：

陳蓋卿所聞工樂府，《濠上齋樂府》外，尚有八種傳奇：《獅吼》、《長生》、《青梅》、《威鳳》、《同昇》、《飛魚》、《彩舟》、《種玉》，今書坊汪廷訥皆刻為己作。余憐陳之苦心，特為拈出。

陳所聞好友，顧起元《客座贅語》中也說陳「工度曲」，但「所著多冒它人姓氏」⑯⑬。若此，則汪廷訥之好為贗

⑯④〔明〕祁彪佳：《遠山堂曲品·能品》，頁三六。

⑯⑤〔明〕祁彪佳：《遠山堂曲品·能品》，頁三四；董康輯錄：《曲海總目提要》，卷八，頁三六一─三六八。

⑯⑥〔明〕祁彪佳：《遠山堂曲品·能品》，頁三四；董康輯錄：《曲海總目提要》，卷八，頁三六九─三七〇。

⑯⑦〔明〕祁彪佳：《遠山堂曲品·能品》，頁三六；董康輯錄：《曲海總目提要》，卷三九，頁一八〇四─一八〇六。

⑯⑧〔清〕佚名：《傳奇彙考標目（別本）》，《中國古典戲曲論著集成》，頁二六〇。

⑯⑨〔明〕祁彪佳：《遠山堂曲品·具品》，頁八九。

⑰〇〔明〕祁彪佳：《遠山堂曲品·能品》，頁三六。

⑰①〔明〕祁彪佳：《遠山堂曲品·豔品》，頁二二。

⑰②〔明〕周暉：《續金陵瑣事》（臺北：國家圖書館藏明萬曆庚戌原刊本），卷下，頁六九。

⑰③〔明〕顧起元：《客座贅語》，卷六，《髯仙秋碧聯句》，頁一八〇。

鼎，似乎又添上證據。但徐朔方說：

《曲海總目提要》卷八所引的《長生記》自序、陳弘世序以及它的提要，同書卷三十九所引的《同昇記》
冶城老人序，都可以證明它們是汪廷訥的創作，況且它們帶有作者的自傳色彩，很難說是他人越俎代
庖。[174]

黃飆在其〈試評汪廷訥和《獅吼記》〉中雖和徐朔方都認為以陳所聞和汪廷訥的關係和交情，加上汪氏平素為
人，難怪教人懷疑其有竊陳著為己作之嫌；但也認為《長生記》、《同昇記》二劇皆有明顯的自傳色彩，那種宗
教狂迷，恐非他人所能代筆。[175]

然而友人吳書蔭《曲品校註》，以杭州楊文瑩（一八三八—一九〇八）豐華堂乾隆辛亥（一七九一）迦蟬楊
志鴻鈔本《曲品》作為底本，所用以校註之一的清初鈔本，卻透露了汪、陳二氏傳奇著作權歸屬的一些訊息。[176]
其卷下《新傳奇·上下品》汪昌朝所著傳奇十四本（清初鈔本作「陳蕰卿所著傳奇著作十一本」）其《長生》、
《投桃》、《種玉》、《三祝》、《獅吼》、《二閣》、《威鳳》、《彩舟》、《義烈》、《飛魚》等十記，均列作陳蕰卿所著，
而《二閣》以上六記他本均屬之汪氏所入。清初鈔本又列《重訂天書》屬陳蕰卿名下，評語謂「初系新安汪昌
朝草創，不甚佳，今蕰卿重校行之，與初刻全不同，詞采斐然矣。」[177]又該清鈔本「中下品」著錄汪昌朝所作
傳奇僅三種：其一為《高士》，其二為《同昇》，其三為《天書》。其三《天書》評云：「孫龐事原有雜劇，今演

[174] 徐朔方：〈汪廷訥行實繫年（一五六九？—一六二八後）〉，《徐朔方集》第四卷，頁五〇八。
[175] 見黃飆：〈試評汪廷訥和《獅吼記》〉，收入〔明〕汪廷訥原著，黃飆評註：《獅吼記評註》，頁六〇六—六〇七。
[176] 〔明〕呂天成撰，吳書蔭校註：《曲品校註》（北京：中華書局，二〇〇六年），頁二五八—二七三。
[177] 〔明〕呂天成撰，吳書蔭校註：《曲品校註》，頁二七一。

之可觀，陳藎卿別有重訂本，尤佳。」

三峽，此記必有託人海闍黎一事。」《遠山堂曲品》列於具品，評云：「此記本以讚無無居士者，乃借發於水、光、馮、閩諸生。僅能敷衍，殊無曲折之趣。中以海闍黎一段，引為武教事，必有所感而發者。張靈墟序稱：『好事作以媚昌朝，非昌朝筆也。』」❷ 其二評《同昇》云：「昌朝自寫其林居之樂耳，內多係陳藎卿刪潤者。」❸

❸

(三)《獅吼記》傳奇述評

以上所據清初鈔本之呂天成《曲品》所云，由其《高士》所評之「近有《環翠樂府》盛行於世，而昌朝自著止有三峽」。可見號稱汪氏所著之《環翠樂府》才刊刻行世之時，其著作權便止有《高士》、《同昇》、《重訂天書》三記被承認為昌朝所著，其中十一種寧可屬諸陳藎卿所聞；即此已可見陳氏參預或修改汪氏傳奇的創作，又以汪氏之富於家貲，又經營出版事業；則其叨人以錢財，收購別人作品，而署以為己著，其可能性是頗大的。也就是說周暉《續金陵瑣事》、顧起元《客座贅語》和清初鈔本《曲品》都不忍事實湮沒，乃勇於為陳所聞討回公道，予以揭露真象。

今在署為汪著傳奇中，以《獅吼記》較著名和流行。其出諸此記的〈梳妝〉、〈奇妒〉、〈跪池〉、〈諫柳〉四齣折子，尚為今日崑曲之保留劇目。

❶〔明〕呂天成撰，吳書蔭校註：《曲品校註》，頁二七一。

❷〔明〕祁彪佳：《遠山堂曲品．具品》，頁八九。

❸ 以上《曲品》清初鈔本之內容，均引自〔明〕呂天成撰，吳書蔭校註：《曲品校註》，頁二七三。

❶ 其一評《高士》云：「近有《環翠樂府》盛行於世，而昌朝自著止有

二〇八

《獅吼記》三十齣，演宋陳慥（生卒年不詳）妻柳氏妒事。所據題材有三方面：其一為陳慥友人蘇軾（一

○三七—一一○一）於貶謫黃州時所記與陳慥交往之事蹟，其二為署名蘇軾的宋人筆記《調謔篇》之〈獅吼〉

條，其三為歷代筆記叢談之奇妒故事。而其命題之最直接根源為蘇軾〈寄吳德仁兼簡陳季常〉詩有云：

龍丘居士亦可憐，談空說有夜不眠。忽聞河東獅子吼，拄杖落手心茫然。[181]

按「獅吼」原是佛家用來形容釋迦如來出生時感懾天地的吶喊，百獸為之驚怖，純為禪家棒喝之語。後來用以

與中山狼對舉而為河東獅，乃以比喻惡夫與悍妻，同時結合「獅吼」之語意，用以形容悍妻發作時之威猛。南

宋洪邁（一一二三—一二○二）《容齋隨筆・三筆》〈陳季常〉條，又擴充《調謔篇》「〈季常〉好賓客，喜畜聲

妓，然其妻柳氏絕兇妒」的內容，又加上以下文字：「黃魯直（一○四五—一一○五）元祐中有與陳季常簡曰：

『審柳夫人時須醫藥，今已安平否？公暮年來想漸求清淨之樂，姬媵無新進矣，柳夫人比何所念以致疾耶？』

又一帖云：『承諭老境情味，法當如此；所苦既不妨游觀山川，自可損藥石、調護起居飲食而已。河東夫人亦

能哀憐老大，一任放不解事耶？』」[182]如此一來，可見季常夫人柳氏之妒名，真是「聲聞在外」；更何況假藉東

坡、魯直二公之「加持」，焉能不「傳播千古」，令人信以為真。

今人張蕾有《獅吼記》本事考[183]和《獅吼記》情節源流考[184]二文，已用心用力考述《獅吼記》本事

[181]【宋】蘇軾：《東坡全集》，《景印文淵閣四庫全書》集部第一○七冊（臺北：臺灣商務印書館，一九八三年），卷一
　　五，頁五一六，總頁二三三一—二三四。

[182]【宋】洪邁：《容齋隨筆・三筆》，收入《叢書集成三編》第七一冊（臺北：新文豐出版股份有限公司，一九九七年），
　　卷三，頁三，總頁一三○。

[183]張蕾：《獅吼記》本事考，《赤峰學院學報》第三七卷第九期，頁一五九—一六三。

情節的來龍去脈，可以概見《獅吼記》作者集古來悍妒、療妒之奇聞異行，熔為一爐，使之機趣橫生的手法，也實在教人佩服。茲舉其舉舉大者如下：

其一「杖責」：第九齣〈奇妒〉、第十一齣〈諫柳〉，陳季常因宴遊有歌妓琴操陪同而遭妻柳氏以藜杖責打。

其事出《太平廣記》卷二六四〈韓伸〉。[185]

其二「頂燈」：第十六齣〈頂燈〉，敘季常出門訪友，柳氏「滴水刻香為期」，季常返家時已「水乾香盡」，柳氏罰他「髮綰為匾髻，安燈盞燃火於上」，使之「跏趺而座，當一個供佛琉璃；如土木形骸般，一動也動不得」。事出宋人陶榖《清異錄・補闕燈檠》。[186]

其三「束腳」、「變羊」：第十七齣〈變羊〉，敘柳氏用繩將季常繫於自己床腳，以拉繩掌控行動。季常乃與巫師合謀，假裝變羊，哄騙柳氏，使之不敢再有妒心，並同意納妾。事出《藝文類聚》卷三五〈妒〉。[187]

其四「遊冥」：第二十二齣〈攝對〉、第二十三齣〈冥遊〉，敘柳氏因妒成疾，被攝魂入冥，備受酷刑；佛印（一〇三二—一〇九八）引領其魂遊阿鼻地獄，終於醒悟回歸陽界。其中柳氏看到歷代妒婦慘狀：呂后（?—西元前一八〇）斷戚夫人（西元前二二四—西元前一九四）手足為「人彘」，見《史記・呂太后本紀》。[188] 宜城

[184] 張蕾：《獅吼記》情節源流考》，《淮北師範大學學報（哲學社會科學版）》第三四卷第五期（二〇一三年十月），頁七一—七四。

[185] 〔宋〕李昉等編：《太平廣記》（北京：中華書局，一九九五年），卷二六四，頁二〇六五—二〇六六。

[186] 〔宋〕陶榖：《清異錄》，《景印文淵閣四庫全書》子部第一〇四七冊，卷上〈補闕燈檠〉，頁八四八。

[187] 〔唐〕歐陽詢：《藝文類聚》，《景印文淵閣四庫全書》子部第八八七冊，卷三五〈妒〉，頁四一五，總頁七〇一—七〇二。

公主以外寵截駙馬耳鼻，見張鷟（約六六〇—七四〇）《朝野僉載》。⑱⑨ 廣川王劉越（？—西元前一三五）之妃

昭信（生卒年不詳）因妒而以大鑊煮其夫屍，見歐陽詢（五五七—六四一）《藝文類聚》。⑲〇 袁紹（一五四—二

〇二）妻劉氏於紹死之後，殺其寵妾五人並毀其屍，見《三國志·魏書》。⑲① 王衍（二五六—三一一）妻郭氏貪

吝，役婢拾路上糞，見劉義慶（四〇三—四四四）《世說新語》。⑲② 賈充（二一七—二八二）妻郭槐（二三七—

二九六）以己子愛乳母而殺之，其子亦因之不飲它乳而餓死，見劉義慶《世說新語》。⑲③ 荀生（生卒年不詳）妻

庾氏捶打與荀生接近共坐之人，即使自家兄長亦然，見《妒記》。⑲④

舉此已可以證據，《獅吼記》實是集妒婦之「大全」者，劇中幾於無一人無一事無來歷。

《獅吼記》現存兩種版本，其「環翠堂刻本」卷首之〈小引〉與〈敘〉為「汲古閣本」所無，亦不見其他

文獻。其〈小引〉云：

婦人秉陰氣以生；陰，猶水也。水深沉而不可測。為男子者以好色之心愛之，愛生寵，寵生梗，梗生妒，

⑱⑧ 〔漢〕司馬遷：《史記》，卷九〈呂太后本紀〉，頁三九七。

⑱⑨ 〔唐〕張鷟撰，郝潤華、莫瓊輯校：《朝野僉載輯校·附錄補輯》（濟南：山東人民出版社，二〇一八年），頁一八五。

⑲〇 〔唐〕歐陽詢：《藝文類聚》，《景印文淵閣四庫全書》子部第八八七冊，卷三五，頁七〇〇。

⑲① 〔晉〕陳壽：《三國志》（北京：中華書局，一九五九年），卷六〈魏書六·袁紹傳〉，頁二〇三。

⑲② 〔南朝宋〕劉義慶著，〔南朝梁〕劉孝標注：《世說新語》（上海：上海古籍出版社，二〇一二年），中卷下，〈規箴第十〉，頁一一六。

⑲③ 〔南朝宋〕劉義慶著，〔南朝梁〕劉孝標注：《世說新語》，下卷下，〈惑溺第三十五〉，頁一八六。

⑲④ 〔宋〕虞通之：《妒記》，收入〔唐〕歐陽詢：《藝文類聚》，《景印文淵閣四庫全書》子部第八八七冊，卷三五，頁七〇二。

有由來矣。自非大丈夫，鮮不遭其蠱惑。剛腸柔於紅粉，俠氣萎於衽席；甚且束手受制，而莫可誰……

乃探獅子吼故事，編為雜劇七齣，欲使天下之強婦悍婢，盡歸順於所天。

其〈敘〉云：

汪無如曰：往余編《獅吼》雜劇，刻布宇內，人人喜誦而樂歌之，蓋因時之病、對症之劑也。秣陵焦（循）太史，當今博洽君子，以為不足盡蘇、陳事蹟。余復廣搜遠羅龍丘、眉山當日之事，庶無滲漏矣，乃取雜劇而更編之。始以七齣，今以三十齣，閨閣之隱情，悍戾之惡態，模寫殆盡。不待終場，而觀者無不撫掌也，復以幽冥恐懼之，以菩提化誘之；則凶人可善，善人可佛，誰肯甘於忮頑恬惡也者？其於今日風俗之陵夷，夫綱之頹敗，未必無小補云。

由這〈小引〉和〈敘〉之內容，可知《獅吼記》傳奇之創作歷程有以下諸現象：

其一，南雜劇《獅吼記》是其原始，只根據「獅子吼故事」，編為七齣。因感慨當時「夫之於婦，三綱之一，倒壞至此」，欲藉此警世，「使天下之強婦悍婢盡歸順於所天。」作者顯然在張揚傳統的大男人主義，認為強婦悍婢都是因男人之好色愛寵，而受其蠱惑造就出來的。可知其〈小引〉，原屬諸雜劇。

其二，《獅吼》雜劇雖能「因時之病」，為「對症之劑」，風行宇內有年；但焦循太史，認為「不足盡蘇、陳事蹟」，乃據此原本之「詳稽經典，雜引史傳」，進一步廣搜遠羅「龍丘、眉山當日之事」，擴編為三十齣之傳奇，且由妒悍寫到馴悍，也結合汪氏佛教思想之主軸。可知此〈敘〉屬諸傳奇所有。

《獅吼記》三十齣，雖然主寫懼內調笑為主，但也從中反映明代士大夫生活的內容和所追求的人生理想。

〔明〕汪廷訥著，黃仕忠等編：《環翠堂新編出像獅吼記》，收入《日本所藏稀見中國戲曲文獻叢刊》第一輯第一一冊（桂林：廣西師範大學出版社，二○○六年據明萬曆間環翠堂刻本影印），〈小引〉，頁二○七—二一二。

他們希望有功名有官職，有妻有妾有孌童；彼此之間，結社吟詠，宴會風雅；退居山林，更能談禪說道，瀟灑

餘年。類此行徑，也正是劇中蘇軾、陳慥所流露出來的意趣。

劇中人物不多，可分三組，而以陳慥和妻柳氏分充生、旦為軸心，開展柳氏之《奇妒》而使陳慥《跪池》、

《頂燈》、《變羊》；以蘇軾和琴操分充小生、老旦作為反面襯托，以見文人歌妓愜意舒適的詩酒宴飲風流的另

一面；而也因此促成柳氏之悍妒非為，更加變本加厲；其間《鬧祠》之寫妒婦惡相，由柳氏而官妻而土地婆，

則是用正筆幫襯陳慥遭遇之不堪，其實舉世乃至人神皆然，同時也寫出如作者《小引》中所云，當時社會上傳

統禮教，「夫為妻之天」的綱常是如何的遭受妒婦敗壞。其次以外扮佛印、小旦扮東坡侍女秀英，則是作者思想

觀念的表現。作者認為柳氏的奇妒必須度脫，所以藉助東坡方外友人佛印禪師，一方面寫其與蘇、陳《談禪》，

更用其柳氏《冥遊》地獄之際予以度化；而侍女秀英則由東坡暗中安排贈送季常為妾。只因為作者認為「不孝

有三，無後為大」，務使季常終於有子陳諿。最後加上東坡的推薦，陳慥也終於如明代文人所希冀的一般：有官

有妻有妾有子，而又能超脫塵寰。

也因此，《獅吼記》雖然有令人充滿笑聲的喜劇氣氛；但若論其思想理念，實在不能超越時代沉浸已久的愚

昧思想和迂腐觀念。只是我們若把它當作反映明代士大夫生活的一面鏡子來觀照，那種活生生的樣子，則又另

當別論了。

《獅吼記》就其排場觀之，其三齣〈訪友〉寫東坡訪季常，由【不是路】過脈分場，頗合調法。五齣〈狹

遊〉用南曲【普天樂】、北曲【朝天子】循環合套，演群戲大場，人物雜沓，巫寫反映明士大夫挾妓攜孌、飲

宴歌舞馳驟之頹靡生活，聲情、詞情頗為相得益彰。佛印分唱南曲以審判柳氏陰魂，謹守傳奇合套演唱規格。

又其人物上場，於其穿戴服飾與所持道具，亦即所謂「穿關」，如同《也是園古今雜劇》中十五種所附「穿

關〕一般，皆有所註明，可見明萬曆間場上演出，傳奇亦已注意及此。如二十二齣〈攝對〉開首「末扮閻君，冕旒袍笏；雜扮判，執簿；吏，捧業鏡，及神將、曹官隨上，以索繫旦，旦凶首、短衣、枷手、枷項，哭上。」

又環翠堂本《獅吼記》在齣目下均註明所用宮調及韻部，曲牌分別引子與過曲，還點上板眼；曲文同汲古閣本一樣皆分清句法與正襯。由此可見，汪廷訥之講究格律，較諸沈璟（一五五三—一六一〇），實有過之而無不及。周維培〈試論明清傳奇的用韻〉云：[196]

明末清初至少有十四位作家的四十一種傳奇，在每齣下按《中原音韻》標明所用韻部。這十四位作家是：馮夢龍、汪廷訥、卜大荒、史槃、陳玉陽、范文若、吳炳、黃周星、孫郁、鈕格、清嘯生、朱素臣、李玉，另外清初宮廷大戲《封神天榜》、《昇平寶筏》、《勸善金科》、《昭代簫韶》諸種，在每齣下，也是按《中原音韻》標韻的。因此，這些作家屬於「《中原音韻》派」無疑。[197]

周氏所謂的《中原音韻》派，事實上更說明了「傳奇」在語言聲韻上之「官話化」，在晚明已經完成，而這也使得崑山腔成為「水磨調」，走出吳中普及南北的重要原因。

若就曲詞而言，《獅吼記》雖偶然也有沾染明人駢綺化的現象，如三齣〈訪友〉【鵲橋仙】諸曲、廿二齣〈攝對〉淨丑之駢白，但多半能以清雅見流麗，乃至明白曉暢以見詼諧機趣。前者如五齣〈狹遊〉【普天樂】、

[196] 周維培：〈試論明清傳奇的用韻〉，徐朔方、孫秋克編：《二十世紀中國學術文存·南戲與傳奇研究》（武漢：湖北教育出版社，二〇〇四年），頁三五一。

[197] 〔明〕汪廷訥：《獅吼記》，《古本戲曲叢刊二集》（上海：商務印書館，一九五五年據長樂鄭氏藏汲古閣刊本影印），卷下，頁二二三—二二四。

【北朝天子】諧曲之寫美景寫歡樂，後者如十三齣《鬧祠》北正宮【端正好】套諸曲。此外如十五齣《赤壁》，

小生扮蘇東坡唱【惜奴嬌】：

　　獨坐臨皋，正連朝霜露，降來林表。幽棲處，喜二客、從予寄傲。斗酒藏家，鱸魚歸網，怎不向江頭遊眺。移棹，傍斷岸、聽江聲，好把綠樽傾倒。

外扮佛印接唱【前腔】：

　　逍遙，風引寒潮。削芙蓉千丈，臨流奇峭。清塵抱，說甚麼、十洲三島。聽告，我欲足履嶢嶬，愛他松偃虬龍，石蹲虎豹。長嘯，聽谷應與山鳴、軒舉不殊飛鳥。

生扮陳季常唱【蛤蟆序】：

　　風騷，須讓吾曹。歡周郎孟德，盡眠衰草。問何如今日玉山頹倒。歡笑，況真僧西竺標，佳人舊是腰，共相招。不是學士高情，此際鬱陶誰告。

老旦扮琴操唱【錦衣香】：

　　海雁翔，穿雲叫；野鷗閒，親人遠。隱隱鳴榔，煙波垂釣。堪將彩筆染生綃。新粧水映，翠袖風飄。佐飛觥走罍，按紅牙、新翻高調。雲過歌聲嫋，馮夷驚覺。滄洲勝集，休輕回棹。

　　右四曲為十月十六日晚東坡、佛印、季常、琴操再遊赤壁，從各人眼中寫景抒懷，東坡從遠謫中散悶解懷，佛印由眼前風物引發遯舉之思，季常感慨一世英雄不如眼前杯酒良朋、紅粉歡笑，琴操則從山川風物如畫中襯托眼前歌舞的美妙。每支曲都各如其口出，各寫其懷抱，而造語清麗閒雅、更使得劇中之景物與人品相得益彰。

〔明〕汪廷訥：《獅吼記》《古本戲曲叢刊二集》，卷上，頁五五一五六。

198

總上所論。由於汪廷訥家業鹽商，又職司鹽政，家貲甚富，能夠廣交高官貴人、賢達名士，又兼圖書出版，為自己營造許多聲譽，也使得一些名下傳奇作品究竟誰屬，尚與陳所聞有所糾葛。他的學問、思想、著作都很龐雜，又好從中彰顯自己，其成就自然不會很高。明凌濛初《譚曲雜劄》論其傳奇云：

戲曲搭架，亦是要事，不妥則全傳可憎矣。舊戲無扭捏巧造之弊，稍有牽強，略附神鬼作用而已，故都大雅可觀。今世愈造愈幻，假托寓言，明明看破無論；即真實一事，翻弄作烏有子虛。總之，人情所不近，人理所必無，鬼謀亦所不料，兼以照管不來，動犯駁議，演者手忙腳亂，觀者眼暗頭昏，大可笑也。……環翠堂好道自命，本本有無無居士一折，……總未成家，亦不足道。

凌氏認為汪氏環翠堂傳奇在結構上不知「搭架」之道，又兼以「本本有無無居士」一折，為己談禪說道，從而判定其總體成就是「未成家」、「不足道」。但明呂天成《曲品》都說：

汪廷訥……上之下……汪鈺使家習惠仁，生多智慧。向平游嶽而遺累，郭璞餐瀣而懷仙。涌源之膚沸多奇，別墅之逍遙獨勝。……藝苑之名公，詞場之俊士。即此小技，足徵大才。允為上之下。

然而若就汪氏《獅吼記》來看，呂天成《曲品》云：

為「藝苑名公」、「詞場俊士」。

呂天成《曲品》之評語大抵趨向寬厚，所以反而推崇汪氏的談禪說道，而且評他的傳奇為「上之下」品，並允

小結

⓳〔明〕凌濛初：《譚曲雜劄》，頁二五八。

⓴〔明〕呂天成：《曲品》，卷上，頁二二五—二二六。

《獅吼》：懼內從無南戲。汪初製一劇，以諷粉榆。旋演為全本，備極醜態惡，總堪捧腹。末段悔悟，可以風笄悍中矣。[201]

明祁彪佳《遠山堂曲品·逸品》也說：

《獅吼》：初止一劇，繼乃雜引妬婦諸傳，證以內典，而且曲肖以兒女子絮語口角，遂無境不入趣矣。曲、白恰好，度逈越昌朝他本。[202]

我想呂、祁二氏對《獅吼記》的看法是得其肯綮的。因為在「十部傳奇九相思」的潮流下，有這麼一部別出心裁、絕無僅有的新鮮題材作品，用來反映和嘲弄當時社會中許多家庭的現象，焉能不教人耳熟目詳、不覺噴飯。更何況其語言自然、機趣橫生。也因此《獅吼記》就成為汪氏眾多劇目中的代表作，迄今猶然流播崑壇；而其本身之體製規律，也實為以水磨調為聲口的成熟傳奇。也就是說《獅吼》一劇是詞、律俱佳的傳奇作品。

二〇一九年十一月二十日下午七時完稿

七、許自昌《水滸記》

小引

明代有三部「水滸戲」，分別為李開先（一五〇二—一五六八）《寶劍記》，演林沖事；沈璟（一五五三—一

[201] 〔明〕呂天成：《曲品》，卷下，頁二三五。

[202] 〔明〕祁彪佳：《遠山堂曲品》，頁一三三。

六一○《義俠記》，演武松事；許自昌（一五七八──一六二三）《水滸記》演宋江、晁蓋事；各領風騷，行諸歌場，歷久不衰。而許氏《水滸》，歌場有「宋十回」[203]之稱，尤為突出。

(一)許自昌之生平與著作

許自昌字玄祐，號霖寰，自稱高陽生，別署梅花墅、梅花主人。長州（今江蘇蘇州）甫里人。生於明神宗萬曆六年（一五七八），卒於明熹宗天啟三年（一六二三）六月十日，四十六歲。生而穎敏，不屑屑為經生言。年二十，入南京國子監為太學生，屢試不第。萬曆三十五年（一六○七），以資為文華殿中書舍人，不數月而歸里，時年三十。其家富於貲財，父子皆以樂善好施稱於鄉里。而玄祐既以閒居奉親，乃治圃葺廬，營唐人陸龜蒙甫里，築梅花墅，其亭臺樓閣，山水浮梁之勝，如明陳繼儒（一五五八──一六三九）《許秘書園記》所云：

由維摩庵又四五十武，有渡月梁，梁有亭，亭可候月。空明激灩，縠紋輪漪，若數百斛碎珠流走冰壺水晶盤，飛躍不定。渡梁，入得閒堂，閬爽弘敞。檻外石臺，廣可一畝餘，虛白不受纖塵，清涼不受暑氣。每有四方名勝客來集此堂，歌舞遞進，觴詠間作，酒香墨絲，淋漓跌宕于紅綃錦瑟之傍。鼓五摑，雞三號，主不聽客出，客亦不忍拂袖歸也。[204]

又陳繼儒《許玄祐樗齋詩序》云：「玄祐近創一別墅，幾百畝廣，地半之，花木蔥倩，廊榭窈窕。中為樗齋五六楹。客至賦詩，詩罷游戲，為樂府，命童子按而奏之。」[205]明董其昌（一五五一──一六三六）《中書舍人許玄

[203] 實為〈借茶〉、〈拾巾〉、〈前誘〉、〈後誘〉、〈劉唐〉、〈坐樓〉、〈殺惜〉、〈放江〉、〈活捉〉九齣而已。

[204] 〔明〕陳繼儒：《晚香堂集》，收入《四庫禁燬書叢刊》集部第六六冊（北京：北京出版社，二○○○年據明崇禎刻本影印），卷四，頁二二，總頁六一○。

祐墓誌銘〉亦謂他與友朋於「花時柑候，命駕相期。雀舫布帆，間集梅花墅下，開簾張樂，絲肉迭陳。」又[206]

李流芳（一五七五—一六二九）《檀園集》卷九〈許母陸孺人行狀〉亦謂「中書雖以貴為郎，雅非意所屑，獨好

奇文異書，手自讎較，懸之國門。暇則關圃通池，樹藝花竹，水廊山榭，窈窕幽靚，不減輞川、平泉。而又製

為歌曲、傳奇，令小隊習之。竹肉之音，時與山水映發。」[207]凡此皆可見他悠遊園林的生活，不止良朋美酒，

賦詩唱曲，而且讀書刻書，他藉此「萊彩娛親」，自然身心愜意。而他這座苑囿也成為晚明聲著遐邇的私家園

林。也因此，為此園撰文、題匾、賦詩者，如董其昌、陳繼儒（一五五八—一六三九）、王穉登（一五三五—一

六一二）、鍾惺（一五七四—一六二五）、祁彪佳、李流芳，乃至於屠隆、焦竑、申時行（一五三五—一六一

四）、錢希言（一五六二—一六三八）、張大復（一五五四—一六三〇）、張獻翼（一五三四—一六〇四）、薛寀

（一五九八—一六六二）等文士、名流不下百人，也可見其交遊之廣闊。他既徵歌選色、備置家樂，他也為此

創作不少傳奇劇本；而他同時也手自讎校，出版許多奇文異書。他從此逐漸恬退好道，蕭然有物外之致。但卻

因生性篤孝，生母陸氏去世，他哀毀過度，在辦完喪事後，不及兩月，竟亦不起，朋友為此稱他為「死孝」。

許自昌著述甚多，刊行之詩集有《詠情草》、《百花雜詠》、《臥雲稿》、《霏玉軒草》、《秋水亭集》、《秋水亭

詩草》、《樗齋詩草》、《唾餘草》及《樗齋詩抄》等。

205　轉引自徐朔方：〈許自昌年譜〉（一五七八—一六二六），《徐朔方集》第二卷，頁四七七—四七八。

206　【明】董其昌：《容臺文集》，收入《四庫全書存目叢書》集部第一七一冊（濟南：齊魯書社，一九九七年據清華大學圖書館藏明崇禎三年董庭刻本影印），卷八，頁一四，總頁四九九。

207　【明】李流芳：《檀園集》，收入《景印文淵閣四庫全書》集部第一二九五冊（臺北：臺灣商務印書館，一九八三年），卷九，頁三，總頁三七五。

他校刻的唐人詩文集多種，著名的如《分類補註李太白詩》、《集千家註杜工部詩集》、《唐甫里先生集》、《唐皮日休文藪》等。尤其《太平廣記》五百卷刊為大字本，宋刻已佚後，已為傳世佳本。

在他名下的傳奇有九種。今存《水滸記》、《橘浦記》、《靈犀佩》三種，《弄珠樓》存佚齣。其《報恩寺》、《弄珠樓》二種是他創作還是改編，學者有不同看法，徐朔方《許自昌年譜》定為許氏所作。[208] 其《靈犀佩》、《臨潼會》、《瑤池宴》三種已佚。另外改訂明人許三階（生卒年不詳）傳奇《節俠記》和王元功（生卒年不詳）《種玉記》二種，皆存；又有散曲作品，散見明季曲選。

許氏現存傳奇三種，以《水滸記》為代表作，下文專論。

其《橘浦記》，現存萬曆四十四年（一六一六）刻本，《古本戲曲叢刊初集》據以影印，二卷三十二齣。演柳毅傳洞庭龍女書事，本唐李朝威（約七六六一八二〇）傳奇小說《柳毅傳》敷演。宋官本雜劇有《柳毅大聖樂》、諸宮調有《柳毅傳書》、戲文有《柳毅洞庭龍女》，皆佚；元雜劇存尚仲賢（生卒年不詳）《洞庭湖柳毅傳書》。許氏於末齣〈團圓〉【意不盡】云：「恩多成怨情無狀，此際人禽莫妄量，須信道涉世悠悠是戲場。」又於卷末下場詩云：「榮辱昇沉影與身，世情誰是舊雷陳。眾生好度人難度，寧度眾生莫度人。」誠如穢道比丘〈橘浦傳奇敘〉所評：「中間黿蛇等頗知感恩，一段真心。奈人為萬物之靈，反生忮害，作記者其感於近日人情物態乎？是可慨也，特為拈出。」[210] 祁彪佳《遠山堂曲品》列入「能品」，評云：「余閱黃山人所撰《柳毅

[208] 徐朔方：《許自昌年譜》（一五七八一一六二六），《徐朔方集》第二卷，頁四五四一四五五。

[209] 〔明〕許自昌：《橘浦記》，《古本戲曲叢刊初集》（上海：商務印書館，一九五四年據北京圖書館藏日本影印明刊本影印），卷下，〈團圓〉，頁四七。

[210] 〔明〕許自昌：《橘浦記》卷首〈敘二〉。亦見蔡毅編：《中國古典戲曲序跋彙編》（濟南：齊魯書社，一九八九年），

傳奇》，嫌其平衍，乃此又何多騈枝也！於傳書一事，情景反不徹。詞喜用古，而舌本艱滯，反為累句。惟錢塘君數北調，有豪舉之致，故拔入能品。」[211]日人青木正兒《中國近世戲曲史》評云：「此記使人界與水府分立，結構分兩頭，極形錯亂。自白蛇竊帶事發端，又以白蛇授藥事結束，關目虛構之法，庸劣殆類兒戲。其他關目排場，亦冗漫而缺緊張，多不足觀。且如柳生與虞丞相女公子及龍女之婚姻，皆出於偶然，毫無情愛，為風情劇之大缺點也。曲白典雅，雖整潔有可觀處，然亦是騈綺之甚者，徒多修飾，少實質，氣格靡弱，才氣不足，竟不及李笠翁《蜃中樓》之巧思。」[212]可見此記並非佳作。[213]明王異（生卒年不詳）亦有《弄珠樓》，或為許作改本。

其《靈犀佩》，存明天啟四年（一六二四）查味芹抄本，《古本戲曲叢刊三集》，據過錄本影印。二卷三十五齣，中有缺頁，事無所本。演蕭鳳侶與竇湘靈愛情悲歡離合事。作者末齣【尾聲】云：「佳人才子憐同調，事比《弄珠樓》更巧，供取當筵燕笑良宵。」

（二）《水滸記》之題材本事、主題思想與關目布置

《宋史》和一些野史雖然涉及宋江事，但水滸故事的來源出自宋代話本《大宋宣和遺事》，而許自昌《水滸

頁一三三二一。

[211]〔明〕祁彪佳：《遠山堂曲品》，頁五九。

[212]〔日〕青木正兒原著，王古魯譯著，蔡毅校訂：《中國近世戲曲史》，第九章〈崑曲極盛時代（前期）之戲曲（萬曆年間）・許自昌〉，頁一九六。

[213]〔明〕許自昌：《靈犀佩傳奇》，《古本戲曲叢刊三集》（上海：商務印書館，一九五七年據大興傅氏藏鈔本影印），卷下，頁二三。

記》則又就中取〈宋江因殺閻婆惜往尋晁蓋〉一節和〈宋江得天書三十六將名〉、〈宋江三十六將共反〉兩節中部分內容；至其關目情節之布置，則大抵據《水滸傳》第十三回〈赤髮鬼醉臥靈官殿‧晁天王認義東溪村〉至第二十一回〈閻婆大鬧鄆城縣‧朱全義釋宋公明〉各回中晁、宋二人事蹟，及第三十九回、四十回之鬧江州、劫法場等情節串合而成。

若論《水滸記》創作的旨趣，似可從劇中一些文字看出消息：首齣〔標目〕【滿庭芳】云：「都因是罷纏水滸，忠義盡傳聞。」

㉑㉔末齣〈聚義〉【意不盡】云：「替天行道旌旗漾，看忠義堂顏高厰，管指日招安達帝鄉。」許自昌在劇本首尾都揭櫫「忠義」，所以「忠義」就是他創作此劇的主題。這個主題也由劇中主腳口中說出：次齣〈論心〉宋江上場即唱道【喜遷鶯】：「蓋世忠肝，包身義膽，然諾重似丘山。酬死士萬金立散，答君恩一劍時懸。」而晁蓋則從憂時憂亂表達其忠義之心，所唱【芙蓉紅】，云：「奸〔奸〕臣弄主權，墨吏釀民怨。我把杞人憂切，漆室愁偏。怕田橫倡義咸思變，陳涉憑陵遂揭竿。誰釀亂，瀕危不安，誅讒佞，酬吾願。」

㉑㉖劇中宋江、晁蓋的志氣和對時局的感慨，是否正是許自昌的自抒懷抱和自家寫照呢？

從上文對許氏生平的介紹，我們知道他為富家公子，卻蹭蹬科場，連鄉試都三舉不第，雖入貲捐官，得授七品的文華殿中書舍人；但總覺屈辱難堪，隨即辭職返鄉，營造名園梅花墅，過著呼朋引伴、飲酒賦詩、出版古詩文、徵歌選色，創作傳奇、孝養尊親而漸趨慕道的生活，其間蓋十有六年，而以生母卒哀毀逾恆而致不起。

㉑㉔〔明〕許自昌：《水滸記》，《古本戲曲叢刊初集》（上海：商務印書館，一九五四年據長樂鄭氏藏汲古閣刊本影印），卷上，第一齣〈標目〉，頁一。

㉑㉕〔明〕許自昌：《水滸記》，《古本戲曲叢刊初集》，卷下，第三二齣〈聚義〉，頁五九。

㉑㉖〔明〕許自昌：《水滸記》，《古本戲曲叢刊初集》，卷上，〈論心〉，頁一二、一四。

再看《水滸記》創作的時間，徐朔方《許自昌年譜》謂其劇中下場詩：「只合終身作臥龍，偏承霄漢渥恩濃。秖〔只〕令文字傳青簡，不使功名上景鐘。」為作者自述，「恩濃」句，指入貲為中書舍人。細譯徐氏之所以定《水滸記》作於萬曆三十六年（一六〇八），因為那年他三十一歲，告歸侍親，築梅花墅，從此絕意功名，悠遊園林。而其劇本開首之【玉樓春】雖然用宋祁原作，而其所云：「東城漸覺風光好。皺縠波紋迎客棹。綠楊煙外曉雲輕，紅杏枝頭春意鬧。　浮生常恨歡娛少，肯愛千金輕一笑。為君持酒勸斜陽，且向花間留晚照。」[218]的情景語境，也實在非常切合梅花墅中的許自昌，所以《水滸記》為許氏「夫子自道」的可能性便很大。而且其寫作的時間也不能悠遊梅花墅之後太久，因為久而久之，他的慕道之心既起，就寫不出他猶然未被澆熄的忠義之氣了。

其實許自昌和一般士子都同樣少懷大志，有豪俠之思。這點友人吳書蔭在其《許自昌和《水滸記》》[219]特別指出：他在刊刻於萬曆三十年（一六〇二）的早年詩作《從軍行》說：「少年意氣輕山岳，摘句尋章何足學。橫梢指顧風雲生，走馬射雕自超卓。[220]陳繼儒序其詩集時，稱道：「君不識許玄祐耶？蓋其人岸偉，負俠節，恢疏辨爽，有才子跌蕩之致。車騎冠劍，游於江東，宗工秀人，委心下之。」[221]他風華正茂，卓犖奇特，必思

[217] 〔明〕許自昌：《水滸記》，《古本戲曲叢刊初集》，卷上，〔標目〕，頁一。

[218] 〔明〕許自昌：《水滸記》，《古本戲曲叢刊初集》，卷下，〔聚義〕，頁五九。

[219] 吳書蔭認為《水滸記》「應是作者晚年在『梅花墅』教習家樂時所作。」見吳書蔭：〈許自昌和《水滸記》〉，《湯顯祖及明代戲曲家研究》，頁二九三。

[220] 吳書蔭：〈許自昌和《水滸記》〉，頁二八三。

[221] 許自昌《臥雲稿》僅黃裳藏萬曆刻本，轉引自吳書蔭：〈許自昌和《水滸記》〉，頁二八三。

有一番作為。他的友人馮時可（生卒年不詳）在《馮元成選集》卷四〈贈許玄祐〉中亦深信他「豐翮會當舒，

寧獨期繼組」。㊼可是他生存的年代正是晚明最黑暗的時代，明神宗萬曆皇帝之昏庸荒淫驕奢，與當政者之窮兇

極惡搜刮，使得百姓難忍思變，暴動連連。這樣的時代背景，豈下於水滸群雄的宣和年間；許自昌青壯之時的

英氣烈懷，縱使沒有鋌而走險的無奈，但何嘗沒有宋江、晁蓋不可遏抑的鬱勃之氣；而這股鬱勃之氣不是他失

意功名、屈辱仕途而歸園林後，一時半刻可以消釋的。也因此我很同意《水滸記》創作的時間，基於以上的理

由，應當是許自昌辭官歸里後不久的萬曆三十六年（一六〇八）。

今存《水滸記》最好的版本是明末汲古閣原刻初印本，《古本戲曲叢刊初集》據之影印，二卷三十二齣，以

演晁蓋智取生辰綱和宋江怒殺閻婆息，從而聚義梁山事；因之其關目之布置，自以晁蓋線與宋江線為主軸，再

由其副線支線穿插勾勒其間。而此二主軸則開首以宋江返家探望夫人孟氏，晁蓋來訪，因抒懷抱以〈論心〉

（2），先將主軸之推動者晁、宋會聚，再予以分流敘演。

就晁蓋線而言，以蔡九知府〈遣訊〉（4）戴宗聯絡梁中書籌備祝賀蔡京「生辰綱」為端緒；劉唐欲向晁蓋

報知「生辰綱」，因酒醉被官兵所捉而〈發難〉（5）。梁中書派遣楊志押送「生辰綱」，〈遙祝〉（7）蔡京壽辰。

晁蓋以宴請官兵，救解劉唐，兩人志同有如〈投膠〉（8）。晁蓋、吳用、公孫勝等〈謀成〉（10）智取「生辰

綱」。然後正面描寫〈剽劫〉（14）「生辰綱」被劫。楊志向蔡九知府〈報變〉（16）「生辰綱」被劫。宋江向晁

蓋報知「生辰綱」案發，乃〈義什〉（17）應變之計，不連累百姓。公孫勝作法，使晁蓋從圍剿中〈縱騎〉（19）

而逃。晁蓋等投奔梁山，〈火併〉（20）王倫，占山為王。此晁蓋情節線，計用十齣。

〔明〕馮時可：《馮元成選集》，收入《四庫禁燬書叢刊補編》第六一冊（北京：北京出版社，二〇〇五年據上海圖書館藏明刻本影印），卷四，頁一三，總頁一九九。

其宋江線，先敘張三與閻婆息〈邂逅〉（3），借茶調笑。閻婆央王婆做媒，宋江應允〈周急〉（6）所需，而堅拒娶婆息為妾。宋江在王婆、閻婆、張三慫恿下，〈約婚〉（11）婆息，張三來訪婆息，彼此〈目成〉（12）而一時無由下手。宋江與婆息〈聯姻〉（15）之夜，冷落婆息，婆息頗為怨恨。張三〈漁色〉（18）勾引婆息，正要成事，宋江恰好回家。張三與婆息終於〈野合〉（21），王婆看出姦情。王婆〈閨晤〉（22）宋江夫人孟氏，告知婆息不軌，孟氏不理會。宋江得梁山晁蓋書信與贈金，被婆息再三要脅〈感憤〉（23）而殺婆息。閻婆拖宋江去縣衙，欲與〈鼠牙〉（24）爭訟，被王婆救解。宋江逃回家中，與妻孟氏話別，勞燕〈分飛〉（25）。張三妄想凌辱孟氏，晁蓋派好漢〈計迓〉（29）梁山。婆息雖死，〈冥感〉（31）張三舊情，活捉陰府團圓。此宋江情節線，計用十二齣。但嚴格說來，其〈邂逅〉、〈目成〉、〈漁色〉、〈野合〉、〈冥感〉五齣，可以別為張文遠與閻婆息的戀情支線，用此支線來豐富、穿插、襯托「宋江殺息」的主軸。

而為了使宋江和梁山間有所關聯，於〈慕義〉（9）寫梁山王倫僂儸誤劫宋宅，又於〈效款〉（13）主動歸還贓物；此用二齣。又為了縮合晁、宋二主軸，使之逐漸合流而終於聚義梁山。於是宋江於殺息後，逃往江州投奔戴宗，卻在潯陽酒樓醉題反詩而〈召釁〉（26），被補而嚴刑〈博執〉（27），宋江裝瘋賣傻。戴宗上梁山求救，吳用恐「假書計」被識破，決定〈黨援〉（28），赴江州劫獄。戴宗「假書」果然〈敗露〉（30），下獄候斬。梁山英雄江州救取宋江、戴宗，宋夫人孟氏亦來至，宋江夫婦團圓，又與群英〈聚義〉（32）梁山。此用五齣。

由以上分析，可見在運用「水滸」題材，以彰顯「忠義」之旨趣下，其布置膾炙人口之關目，是有條不紊，穿插有致，而起伏照映的。

然而《水滸記》之運用水滸題材，雖出自《水滸傳》，但也絕不會依樣畫葫蘆的全然依循。

首先我們可以明白看出許自昌對《水滸傳》刪繁就簡的功夫，對此，他一方面只選取「智取生辰綱」和「宋

江殺息」兩事為《水滸記》題材，集中筆力予以並行鋪敘，各自展延；又巧組密織使其間交錯映襯而歸結梁山；避免了《水滸傳》情節的錯綜複雜，難於脈絡分明的解除條理其間的糾葛；也因此較有餘裕的呈現塑造宋江、晁蓋及其周邊的重要人物。

而另一方面，他同時也能省則省的減去其上場腳色。譬如智取生辰綱，便減去阮氏兄弟，也因此避免官兵圍剿時，場上應有的「水戰」；又如捉劉唐時，也省去帶兵官雷橫；圍剿晁蓋時也改由無名將官，而以旦腳扮飾「軍士」；火併楊倫不由林沖發難，改由現場頭目；晁蓋贈金宋江時由傻儸而非楊志；凡此也都可以使人領會其所以運筆簡約的用心。

其次他也能強化渲染《水滸傳》原有的關目情節，使之更為豐滿動人，獨矗一幟的標舉舞臺，歷久不衰；還能改動情節，或增加人物，而使劇情別具意義情境和針線分明。前者如張三與閻婆息之戀情，後者如公孫勝與王婆之造設。

張三與閻婆息，在《水滸記》中只因張文遠漁色、閻婆息水性而成姦，用為宋江殺息投奔梁山之張本。而許自昌在《水滸記》則足足用了上文所舉的五齣戲，細寫宋江如何冷落婆息，婆息如何由怨生恨；而時機湊巧，恰恰碰上性好漁色的張三，透過〈借茶〉、〈拾巾〉、〈前誘〉、〈後誘〉，步步為營，極為細膩的眉目身段傳情撩撥，而終究「成事」，仍被作者稱之為帶有道德化不與苟同的以〈野合〉標目，而較諸原傳更為有始有終的使癡情的閻婆息鬼魂〈活捉〉張三到「鴛鴦冢」去「冥合」，也將張三這樣好色的人，給予人們「同理心」應得的結局。這其間使我們發現，其所描寫彰顯的男女之情，實與人人嚮往的「願普天下有情的都成了眷屬」❷❷❸ 的《西

❷❷❸ 〔元〕王實甫：《西廂記》，收入《六十種曲評注》，〈衣錦還鄉〉，頁五六四。

廂記》，和「情不知所起，一往而深」224歷經「夢中情」、「魂遊情」、「現世情」之迷戀、追求、奮鬥，而必達成「至情」之《牡丹亭》，真是大異其趣；然而卻更現實、更活生生的存在於人間。因為當時的人間，賣身為妾是司空習見，妾的命運從此失去自主；但勇於掙脫束縛的妾婦，有如閻婆息者，在晚明社會中應當非「罪大惡極」，因為那時陽明心學走向，已非程朱「吃人的禮教」，李卓吾（一五二七─一六〇二）的「童心說」，正引導許多人走出身心新境。也因此我們在劇中，似乎從作者筆下，也嗅出他對閻婆息的三分同情；她和宋江之間，不是英雄美人，無法奏出驚天動地、感泣鬼神的戀歌；她和張三，也談不上才子佳人，譜不出纏綿悱惻、糾人肝腸的心曲；他們只是紅塵凡人，呈現的是最基本直接的男歡女愛；而這樣的「男歡女愛」，難道不是更現世更普遍的男女之情嗎？而許自昌把它寫得淋漓盡致了，則何嘗不可與《西廂》、《牡丹》並幟而觀呢？

至於許自昌改動《水滸》原傳情節，《六十種曲評注》周錫山、黃明《水滸記評注》第十七齣〈義什〉【短評】云：「第十四齣描寫眾好漢劫走生辰綱後，公孫勝提議：『我們劫了生辰綱，少不得連累地方，又不是我們倡義的本意了。不若就叫白勝哥出首在本府，待本府來拿我們的時節，貧道設起法來，呼風喚雨，走石飛沙，把官兵驚得他魂不附體，我們竟逃到梁山泊水窪哨聚，豈不兩得其便？』眾答：『此計正合我們意思。』與原作相比，有了很大的改動。《水滸傳》原作描寫白勝被捕後，受不了嚴刑拷打，只得據實招供，情節發展自然真實、曲折精采。許自昌在戲中的改寫，也頗有道理：眾好漢「一人做事一人當」，不肯連累無辜，更見其器度不凡，是做大事業人之氣象；由公孫勝出面倡義，表現真正出家人的悲天憫人之慈善胸懷；眾好漢依計行事，顯得胸有成竹，而非倉卒行事、沒有遠見的烏合之眾。……一般來說，改動名著的情節，往往以失敗告終。千古

224 〔明〕湯顯祖：《牡丹亭記題詞》，《湯顯祖全集》（北京：北京古籍出版社，一九九九年據明刻懷德堂本為底本點校），詩文卷三三，頁一一五三。

名著中的精采情節，經過千錘百煉，稍一改動，牽一髮而動全身，往往弄巧成拙，點金成鐵。許自昌的此處改動能獲成功，正是舉重若輕，極為不易。但藝術與思想密不可分，此齣改動原作而取得的藝術上之成功，是作者要求義軍應有愛民觀念這個進步思想指導下而獲得的。」㉓周黃二氏對此齣改動的分析，可謂「鞭辟入裡」。

《水滸記》明顯的增加了兩個人物，一個是由旦扮飾的宋江妻孟氏，一個是由丑扮飾的媒人王婆。因為作者拘守傳奇規矩，生旦為劇中人物男女敵體，既以宋江為全劇主腳生，就不能不以其妻為敵體旦。雖然作者也極寫孟氏之為深明大義之賢妻，但《水滸傳》中宋江無妻，既乏憑藉，只能託空杜撰，因之無論如何，作者也只能為孟氏在全劇中擠得〈論心〉（2）、〈效款〉（13）、〈閨晤〉（22）、〈分飛〉（25）、〈計迍〉（29）、〈聚義〉

（32）六齣戲讓她參演，而無一齣由她主演，真是枉費「旦」腳，「成何體統」。縱使作者也勉強在〈剽劫〉

（14）用旦扮白勝挑酒唱【吳歌】，在〈縱騎〉（19）使之同雜扮士卒唱【六么令】，在〈火併〉（20）與生、雜戎裝扮梁山頭目，然皆與雜碎邊腳何殊，豈不大大的「虧待」旦腳的功能，而在劇中，且腳豈不也「閒極無聊」，其違背腳色運用「勞逸均衡」之法度，實莫此為甚。而類此情況如前文所論之《浣紗記》《鳴鳳記》《義俠記》《綵毫記》等皆然。可見旦腳一旦僵化，就不免窘態橫生。

但其另一添增人物王婆，她替閻婆找宋江金錢〈約婚〉（11）、〈聯姻〉（15）、還識破婆息與張三〈野合〉（21）、〈閨晤〉（22）宋妻孟氏，告知閻、張姦情，且於閻婆纏住宋江，欲與〈鼠牙〉（24）爭訟之際，急中生智，放走宋江。像這樣以丑腳扮飾的王婆，不止在情節上起了針線綰合導引的作用，而且與淨腳同臺，也增加了科諢調劑的功能，既有意義而且是成功的。

(三)《水滸記》文學藝術之得失

水滸故事早已為庶民百姓所喜聞樂見，元代在流播過程中，就已成為雜劇的重要題材，其相關劇目有李致遠（一二六一—約一三三五）《風雨還牢末》、康進之（生卒年不詳）《李逵負荊》、《黑旋風老收心》，李文蔚（生卒年不詳）《燕青博魚》，高文秀（生卒年不詳）《黑旋風雙獻功》、《黑旋風詩酒麗春園》、《黑旋風大鬧牡丹園》、《黑旋風敷衍劉耍和》、《黑旋風鬥雞會》、《黑旋風窮風月》、《黑旋風教學》、《黑旋風借屍還魂》，楊顯之（生卒年不詳）《黑旋風喬斷案》，無名氏《爭報恩三虎下山》等，可見其人物以黑旋風李逵最受歡迎。其他現存劇本《還牢末》所述有宋江、劉唐、李逵、史進、阮小五五人，《李逵負荊》所述宋江、吳學究、魯智深、李逵四人，《燕青博魚》所敘宋江、吳學究、燕青三人，《三虎下山》所述宋江、關勝、徐寧、花榮四人。其四劇所及人物，不過李逵、宋江、吳用、劉唐、史進、阮小五、魯智深、燕青、關勝、徐寧、花榮等十一人。而在《雙獻功》第一折宋江賓白云：「某，姓宋名江，字公明，綽號及時雨者是也。幼年曾為鄆州鄆城縣把筆司吏，因帶酒殺了閻婆惜，被告到官，脊杖六十，迭配江州牢城，因打此梁山經過，有我八拜交的哥哥晁蓋，知某有難，領僂儸下山將解人打死，救某上山，就讓我第二把交椅坐。哥哥晁蓋三打祝家庄身亡，眾兄弟拜某為頭領。某聚三十六大夥，七十二小夥。」[226]可見其內容已與施耐庵（約一二九六—一三七〇）《水滸傳》近似。

而明人水滸戲較諸元人，亦不遑多讓。據著錄有：李開先《寶劍記》、陳與郊（一五四四—一六一一）《靈寶刀》均演林沖事，沈璟《義俠記》演武松事，沈自晉（一五八三—一六六五）《翠屏山》、涉翁（生卒年不詳）

[226]〔元〕高文秀：《黑旋風雙獻功》第一折，收入〔明〕臧晉叔編：《元曲選》，頁六八七。

《絳襦記》演石秀事，與無名氏《木梳記》、《青樓記》同演宋江事，夏邦（生卒年不詳）《寶帶記》演柴進事，李素甫（生卒年不詳）《元宵鬧》、無名氏《鸞刀記》和《玉麒麟》演盧俊義事，《髯虎記》與《高唐記》演美髯公朱仝與插翅虎雷橫之事；《鴛鴦譜》演王英、扈三娘事。這些劇本雖仍基本上承襲元雜劇一人一事的關目結構，但内容上由於傳奇體製較為恢宏，自然情節布置較為錯綜複雜；而又由於明代恢復漢唐衣冠，戲曲被拘於教忠教孝、義夫節婦的律令，兼以周憲王（一三七九—一四三九）《誠齋樂府》「水滸劇」的「示範作用」，使得明代傳奇此等水滸系列，也都在辨奸邪、崇義俠、呈忠義的前提之下，都欣然接受「招安」為依歸。而許自昌《水滸記》之所以突出流輩，別樹一格，是因為其所講究的「忠義」，能夠結合他的抱負，反映他所處時代的現象和由此激揚而出的憤懣；他又能以雙線筆法同寫宋江殺惜和晁蓋智取生辰綱，而使之歸趨於「梁山結義」而非「朝廷招安」；因此在藝術和思想上也就別有可觀。

明清論者對《水滸記》鮮少顧及，只有祁彪佳《遠山堂曲品》列入「能品」，云：

記宋江事，暢所欲言，且得裁剪之法。曲雖多穉弱句，而賓白卻甚當行，其場上之善曲乎？㉗

鄭振鐸（一八九八—一九五八）《插圖本中國文學史》云：

《水滸記》敘宋江事，皆本《水滸》，惟〈借茶〉、〈活捉〉為添出者。只寫到江州劫法場，小聚會為止。沒有一般「水滸劇」之非寫到招安不可。詞曲甚婉麗，結構極完密。像〈劉唐〉、〈醉酒〉等幕，尤精悍有生氣。㉘

傅惜華《水滸戲曲集》題記則批評此劇喜用駢綺筆；且韻腳失檢，真文、庚青模糊不辨。㉙

㉖ 鄭振鐸：《插圖本中國文學史》（北京：人民文學出版社，一九八二年），第五八章，頁八七四。

㉗ 〔明〕祁彪佳：《遠山堂曲品》，頁五九。

以上三家，祁彪佳謂《水滸記》「曲雖多檃弱句，而實白卻甚當行，其場上之善曲乎？」鄭振鐸謂其「詞曲甚婉麗，結構極完密。」傅惜華則謂其「善用駢綺筆、且韻腳失檢。」我們先舉幾支不同腳色聲口的曲文來觀察其文學語言的現象：

【芙蓉紅】(前腔)(旦指外介) 伯伯！你本待鷹鸇秋漢搏，(指生介) 相公！你騏驥春風展。恨延津何事，兩埋龍劍。他妖狐空穴城隅畔，你怒馬終馳塞外山。休嗟怨，疇甘瓦全，佐王圖，真吾願。(《論心》)[230]

【一江風】(老旦) 景龍鍾，舊是風流種，轉眼成殘夢。歡鶯鶯子母相依，欲覓乘龍。向月下邀笙鳳，因此上行行柳市東，行行柳市東。迢迢曲徑通，遙瞻青帘迎風動。(《周急》)[231]

【紅衲襖】(前腔)(丑) 他怎敢再千求那馮婦嫌，他怎敢妄思量焚那馮券。他秪念感恩圖報骨空鑴，他秪念恩山義海盟難變。如今押司與他令愛呵！一個兒閨閣幽枉待年，一個兒館舍虛誰作伴。因此乞好逑君子暫咏關也，花燭輝煌映玉環。(《約婚》)[232]

右三曲旦扮宋江妻孟氏，係女主腳；老旦扮閻婆息之母閻婆，丑扮媒人王婆，皆屬次要之腳色。女主腳出口典雅，工整駢綺自屬不妨；但閻婆、王婆同為市井人物；如閻婆之「婉麗」已非本色；何況王婆之舉馮婦、馮驩平添典麗，便覺有失自然。如此再加上作者動不動就於腳色上場念引子之後，或加唱詞牌，或加吟七五絕，使戲曲「文士化」之時流更加明顯，而其駢白有時不因腳色人物而有別，甚至〈慕義〉以末扮軍士朗誦一篇〈梁

[229] 傅惜華：《水滸戲曲集》（上海：上海古籍出版社，一九八五年）第二集〈題記〉，頁七。

[230] 〔明〕許自昌：《水滸記》，《古本戲曲叢刊初集》，卷上，第二齣〈論心〉，頁四。以下俱用此本。

[231] 〔明〕許自昌：《水滸記》，卷上，第六齣〈周急〉，頁一四。

[232] 〔明〕許自昌：《水滸記》，卷上，第二齣〈約婚〉，頁三八。

山泊〉賦；也同樣都是明人逞才鬥勝的習染。於是令人直覺的感受到，《水滸記》通篇多所滯澀坎坷，其文字中缺少一股明朗蕭疏之氣，這大概也是祁彪佳說它「釋弱」的原因。至於祁氏謂其「賓白當行」，若驗諸閻婆息與張三調情諸齣，則果然與其科介運用之妙相得益彰。

許之衡（一八七七—一九三五）《曲律易知》舉《六十種曲》中「曲律最善者」十七種中，《水滸記》居其一，如就余所謂「曲牌八律」中之字數律、句數律、長短律、平仄聲調律、音節單雙律、對偶律、句中語法律等「七律」而言，大抵不差；尤其在其共用二百二十一支曲子（含引子、尾聲）中，就有集曲四十八支，其〈論心〉、〈邂逅〉、〈慕義〉、〈目成〉、〈聯姻〉、〈計迓〉等六齣更集曲聯套。如不諳曲律者實不能辦此；而集曲之被大量使用，也以此劇為標的。

但若就「曲牌八律」的「協韻律」而言，則律以《中原音韻》，其混用先天、寒山者有〈論心〉、〈約婚〉、〈聯姻〉、〈漁色〉、〈黨援〉五齣；其混用真文、庚青者有〈投膠〉、〈報釁〉、〈冥感〉三齣，其混用真文、庚青、侵尋者有〈效款〉、〈剽劫〉、〈義什〉、〈感憤〉四齣；其混用支思、齊微、魚模者有〈邂逅〉一齣；其混用魚模、歌戈者有〈慕義〉、〈目成〉、〈計迓〉三齣。總計十五齣，含五種方式。凡此亦可見，許氏尚擅用南戲韻協，尚未向傳奇講究的「官話化」靠攏。

《水滸記》用北曲聯套者有〈發難〉（5）之北黃鍾【醉花陰】，由丑扮劉唐獨唱；〈縱騎〉（19）之雙調【新水令】合套，由末扮公孫勝獨唱北曲；其北曲尚略得元人品味。

〔明〕許自昌：《水滸記》，卷上，第九齣〈慕義〉，頁二六—二九。

小結

通過以上的論述，可知許自昌富於家產，少好弓馬馳騁，感慨時局，頗有邊塞之志；科場失意後，捐貲為中書舍人，不數月即辭歸故里，營梅花別墅，廣事交遊，讀書刻書，詩酒唱和，徵歌選色，製曲演戲，過著頗為愜意之生活。而《水滸記》即在梅花野墅營建不久之萬曆三十六年（一六〇八）完成，以故記中尚有英雄氣概，蓋亦為許氏未消釋於胸中之少時壯懷。

《水滸記》取《水滸傳》「宋江殺惜」、「晁蓋智取生辰綱」二事搬演，被逼上梁山泊聚義；事止於此，未如明人其他水滸劇作，必欲至朝廷招安始為終篇；亦因之關目雙線運行，其間錯落有致，乃能不陷入蕪雜糾葛之弊病。

而許氏既能徵歌選色、譜曲製劇，則其嫻於音律乃自然之事；以故論者頗稱其音律，其多用集曲，甚至一再集曲聯套，也多自逞其曲律之精細。只是於韻協尚先天、寒山，魚模，歌戈，真文，侵尋，支思、齊微、魚模混押，未能拘守崑山水磨調「官話化」之以《中原音韻》為圭臬，猶存南戲韻調為可惜耳。

然而《水滸記》所以能傳播古今，其〈借茶〉、〈拾巾〉、〈前誘〉、〈後誘〉、〈劉唐〉、〈坐樓〉、〈殺惜〉、〈放江〉、〈活捉〉猶能盛演歌場，論其故，實由於託《水滸傳》之盛名，與李開先《寶劍記》之林沖、沈璟《義俠記》之武松、並此《水滸記》之宋江而鼎足為三，各領風騷而為水滸名劇。李、沈、許三人，皆非劇壇名匠，而能附《水滸傳》之驥尾以致千里，實亦僥倖耳。

二〇二〇年元月十一日下午六時十分完稿於森觀寓所，時總統大選正開票中。

第伍章　隆萬起以傳奇自況或嘲弄之作家與作品　述評

一、張鳳翼與《陽春六集》

(一)生平與著作

張鳳翼（一五二七—一六一三），字伯起，號靈墟，別署泠然居士。長洲（今江蘇吳縣）人。生於明世宗嘉靖六年（一五二七），卒於明神宗萬曆四十一年（一六一三），八十七歲。曾祖景（昶），字景春，好讀書，有《吳中人物志》。祖準，字元平，號賓鶴，以心計（理財）起家。父沖，字應和，賈而俠。皆有聞於時。二弟獻翼（一五三四—一六〇四），字幼于，小七歲；三弟燕翼（一五四三—一五七五），字叔貽，小十六歲。兄弟三人均有才名，有「三張」之譽。十四歲時，婦李氏來歸，至十九歲乃成婚。二十歲初應鄉試失利。三十八歲與三弟燕翼，秋試南京，同中舉人。❶三十九歲妻李氏去世，會試不第。四十二歲營建「求志園」，王世貞（一五二六—一五九〇）為之作記。四十九歲萬曆

三年（一五七五）冬三弟燕翼卒。五十一歲萬曆五年禮部試失利，不及放榜，舟行南歸。至此歷經四度落第，對功名仕途已感絕望。

於是他便在家鄉賣文為生。沈瓚（一五五八—一六一二）《近事叢殘》云：「張孝廉伯起鳳翼，文學品格，獨邁時流，而恥以詩文字翰接交貴人。乃榜其門曰：『本宅缺少紙筆，凡有以扇求楷書滿面者，銀一錢；行書八句者，三分；特撰壽詩、壽文，每軸各若干。』人爭求之。自庚辰至今，三十年不改。」❷ 庚辰為萬曆八年（一五八○），伯起年五十四歲，雖又值春試之期，但未再赴試。可見到他暮歲，年登耄耋尚以賣文為生計。晚年他回顧屢次蹭蹬科場的歲月時說：「四十年前棘闈裡，回首勳名一張紙。」❸ 可見功名不就是他一輩子的傷痛。

伯起早年由於邊境不寧，倭寇、韃靼劫掠，頗有效命沙場的壯志。他在〈鬥蟋蟀對〉中說：張子少慕劍術，喜騎射。尤好讀孫吳諸家書。思得知我者俾為封疆之臣，當效禦侮之用。熒熒一經，年踰強仕，贅力已不逮乎曩時，然壯心未已。每聞秋風夜號。如聽邊聲，便欲起舞。乃拳蟋蟀角勝以自快。❹

❶〔清〕錢謙益：《列朝詩集小傳》，丁集中，〈張舉人鳳翼〉，頁四八三。

❷〔明〕沈瓚：《近事叢殘•張靈虛》，收入《明清珍本小說集》（北京：廣業書社，一九二八年），冊一，頁二九。

❸〔明〕張鳳翼：《八月十二日五夜不寐感昔》《處實堂後集》，《續修四庫全書》集部第一三五三冊（上海：上海古籍出版社，二○○二年據明萬曆刻本影印），卷一，頁五六四。

❹〔明〕張鳳翼：《處實堂集》，《續修四庫全書》集部第一三五三冊（上海：上海古籍出版社，二○○二年據明萬曆刻本影印），卷六，頁三二八。

他也在〈與徐侍讀公望書〉中說：

僕自弱冠即有意用世。佔儓之暇，每索《陰符》、《六韜》、《孫》、《衛》諸書，究其端緒。且鍛鍊筋骨，開張膽氣。冀一旦為邊疆之臣，庶可效用一割。❺

但他這樣的雄豪之志，卻一而再，再而三四的蹭蹬於功名的追求之中，光陰一浪擲就三十年，尤其萬曆五年（一五七七）五十一歲那次春試，自以為見忌被摒❻，意殊不平之後，便大大的改變了他的心志。他作了〈蟬隱說〉：

張伯子之四上都門，倦遊而東歸也，自定省之外不家居，居千園。園千其居，間一巷，乃搆小閣道以陟，以便杜門。題其閣之眉曰「城東蟬隱」……伯子曰：「子未知隱也，又焉知隱之莫善於蟬也哉！夫蟬，饑而吸露，不假於人；棲而抱葉，不虞乎雨，居高而聲遠，無待於風。隱而如蟬，斯亦隱之嘉者矣。」……伯子曰：「子蓋知我者而未深也。使蟬之鳴而有意於聲之遠也，蟬固弗可語隱也。如其無意於聲而不能無聲，則其寂也，天籟藏焉；其鳴也，天倪發焉。」❼

也因為他以蟬自喻，所以他雖然像蟬一般的隱居，但也要像蟬一般具有發自天倪之聲。這「天倪之聲」應當就是他寫詩作文製曲所獲致的聲名。他也藉此交結文友，遍及名流。像文徵明（一四七〇－一五五九）、王世貞

❺〔明〕張鳳翼：〈答丁侍御仲心書〉，《處實堂集》，《續修四庫全書》集部第一三五三冊，卷五，頁三〇一。

❻張鳳翼〈答丁侍御仲心書〉云：「春試拙卷竟為故人所落。」（同上註）又同卷〈與蔣僉憲子徵書〉：「僕此番北上，亦背城一決。不意拙卷復為素相嫉者用意擯落。夫以千卷分投五考官，而適相遭，命如此可知矣。」（同上註，頁二九六〇。）

❼〔明〕張鳳翼：〈蟬隱說〉，《處實堂集》，《續修四庫全書》集部第一三五三冊，卷七，頁三三七。

（一五二六—一五九〇）、王世懋（一五三六—一五八八）、李攀龍（一五一四—一五七〇）、顧憲成（一五五〇—一六一二）、王錫爵（一五三四—一六一四）、屠隆、湯顯祖（一五五〇—一六一六）、徐復祚（一五六〇—一六二九或略後）、梅鼎祚（一五四九—一六一五）、胡應麟（一五五一—一六〇二）、石崑玉（生卒年不詳）、袁宏道（一五六八—一六一〇）等等都和他有詩文酬唱，甚至連戚繼光（一五二八—一五八八）都一再過訪其家。鳳翼與獻翼少年時就以詩文博得「吳中四才子之一」的文徵明之賞識，而文徵明比他們大五六十歲。❽青年時也因與王世貞相互傾慕而結交，時有往來。❾而在這裡尚值得一提的是，臧懋循（一五五〇—一六二〇）在《玉茗堂傳奇引》中批評湯顯祖「生不踏吳門」、「局故鄉之聞見」❿，但湯顯祖有一首《金陵歌送張幼于（獻翼）兼問伯起（鳳翼）》詩，有句云：「昔歲過君梅乍吐」⓫；張鳳翼也有《湯義叔（顯祖）過小園夜談贈之，因寄聲孟弢諸君》詩⓬，可證湯顯祖到過蘇州，臧氏是信口胡說。

他的創作詩文有《處實堂集》、《處實堂續集》、《處實堂後集》，戲曲有《紅拂記》、《祝髮記》、《虎符記》、《竊符記》、《灌園記》、《戾屜記》，合稱《陽春六集》，另有《平播記》、《蘆衣記》二種已佚。

❽ 見《暮春過楞伽寺訪張伯起》、《古柏圖寫寄伯起茂才》。〔明〕文徵明著，周道振輯校：《文徵明集》（上海：上海古籍出版社，一九八七年），卷一二，頁三四六—三四七；補輯卷一三，頁一一二三。

❾ 徐朔方：《張鳳翼年譜（一五二七—一六一三）》，《徐朔方集》第二卷，頁一八四。

❿ 〔明〕臧懋循：《負苞堂文選·玉茗堂傳奇引》，《續修四庫全書》集部第一三六一冊（上海：上海古籍出版社，二〇〇二年），卷三，頁八九。

⓫ 〔明〕湯顯祖著，徐朔方箋校：《湯顯祖全集》，詩文卷九，頁二八二。

⓬ 〔明〕張鳳翼：《處實堂集》，《續修四庫全書》集部第一三五三冊，卷三，頁二七〇。

伯起對於明代文壇後七子王世貞、李攀龍等之復古頗不以為然。其《處實堂續集》卷六〈與人論文書〉云：

何天下之工為文者浮慕乎古！而東丘乎，今勸則曰：「吾能為《左》、《國》，為《謨》、《誥》，為《莊》、《騷》，為《史》、《漢》。」遂至沮澀而不可讀，險誠而不可為句。淺識者視之，若以為天書神語，莫不嘖嘖稱歎，而矮人看場者，又從而和之。淆混士風，變亂文體，欲眩人之俗目，而不思先已壞已之心術；欲聾人之觀聽，而不思先已失已之故步。遂至業佔僂，應制科者，亦皆從風而靡；而宰文柄者，亦因之以為去取。……苟操觚者但寫胸臆，而無意於立門戶；法古者師其意義，而不效其口吻；論文者，玩其所可解，而不眩其所難識，敦和平而黜詭誕，尚顯易而略艱深；又烏知今文之不為古乎？❸

又同卷〈文國博和州詩集序〉云：

語近體者，動推少陵，然所襲不過乾坤、宇宙、百年、萬里之類，以為少陵在是乎？❹

他這種寫胸臆、敦和平、黜詭誕的文學主張，無疑的，正與「公安三袁」直攄胸臆，文不必秦漢的「公安體」同時。❺因之伯起之主張，縱使不是「公安三袁」的「先聲」，但起碼應是「同聲相應、同氣相求」的人。他在

❸〔明〕張鳳翼：〈與人論文書〉，《處實堂續集》，《續修四庫全書》集部第一三五三冊（上海：上海古籍出版社，二〇〇二年據明萬曆刻本影印），卷六，頁四六八。

❹〔明〕張鳳翼：〈文國博和州詩集序〉，《處實堂續集》，《續修四庫全書》集部第一三五三冊，卷六，頁四七三。

❺張伯起撰此文時，據徐朔方《張鳳翼年譜》在萬曆十八年（一五九〇）六十四歲（頁二三四）。三袁即袁宗道（一五六〇—一六〇〇）、袁宏道（一五六八—一六一〇）、袁中道（一五七〇—一六二六），宗道萬曆十四年（一五八六）進士第一，授庶吉士，進編修，宏道舉萬曆二十年（一五九二）進士，選吳縣知縣；中道萬曆三十一年（一六〇三）始舉於鄉，又十四年（一六一七）乃成進士，由徽州教授授國子博士。宗道在職時即與同館黃輝及兩弟宏道、中道力排王李復

萬曆八年（一五八〇）所完成的《文選纂注》，如果和他的文學主張有所關聯，加以他的年輩應在三袁之先，則其「寫胸臆」之說，應為三袁之「先聲」。

徐復祚《曲論·附錄》云：

王弇州常稱：「伯起才無所不際，騁其靡麗，可以蹴躪六季而鼓吹三都；騁其辨，可以走儀、秦，役犀首；騁其弔詭，可以與莊、列、鄒、慎具賓主。高者醉月露，下者亦不失雄帥烟花。」蓋實錄云。一代宗師王世貞對伯起的推重如此，但他在詩文的成就和名氣，卻不及他的傳奇創作。但伯起之名，卻不在詩文，而在其戲曲《陽春六集》；而六集中卻以少作《紅拂記》為代表。 ❶

(二)《紅拂記》述評

焦循《劇說》卷四引尤西堂（一六一八—一七〇四）題《北紅拂記》云：「吾吳張伯起新婚，伴房一月而成《紅拂記》，風流自許。」 ❶ 又沈德符《萬曆野獲編·張伯起傳奇》謂「伯起少年作《紅拂記》，演習之者遍國中。」 ❶ 又呂天成《曲品》卷下〈上中品〉「張靈墟」條謂「《紅拂》⋯此伯起少年時筆也。」 ❶ 可見此記為伯起少年之作，在新婚一月中完成。則時當嘉靖二十四年（一五四五），年十九歲。 ❷

❶ 〔明〕徐復祚⋯⋯《曲論》，頁二四六。

❶ 〔清〕焦循⋯⋯《劇說》，卷四，頁一七二。

❶ 〔明〕沈德符⋯⋯《萬曆野獲編》，卷二五，頁六四四。

❶ 〔明〕呂天成⋯⋯《曲品》，卷下，頁二三一。

古之說，世目其文為「公安體」。

再就其曲文而言，徐復祚稱其「佳曲甚多，骨肉勻稱。」[21]李贄如上所云，但稱「曲好」[22]。張琦（生卒年不詳）如上所云，較具體的指出其「意態修美，如翔禽之羽毛，正自難得。」[23]顯然在讚賞其華麗。但是凌濛初（一五八〇—一六四四）卻只大肆批評。其《譚曲雜劄》云：

張伯起小有俊才，而無長料。其不用修詞處，不甚為詞掩，頗有一二真語、土語，氣亦疏通；毋奈為習俗流弊所沿，一嵌故實，便堆砌輳輾，亦是徜伯龍使然耳。今試取伯龍之長調靡詞行時者讀之，曾有一意直下而數語連貫成文者否？多是逐句補綴。若使歌者於長段之中，偶忘一句，竟不知從何處作想以續。總之，與上下文不相蒙也。伯起不能全學其步，故得少逗已靈，乃心知拙於長料，自恐寂寥，未免塗飾，豈知正是病處。[24]

《紅拂記》取材傳奇小說唐人杜光庭〈虬髯客傳〉，和孟棨《本事詩‧情感類》樂昌公主與徐德言破鏡重圓事，本事為人所熟知。

從明清諸家對張伯起的評論看來，單就其代表作《紅拂記》而言，也不出見仁見智、毀譽參半的模式。譽之者明人如李贄謂「此記關目好、曲好、白好、事好。」[25]如陳繼儒（一五五八—一六三九）嘆其「事

[20] 徐朔方：《張鳳翼年譜（一五二七—一六一三）》《徐朔方集》第二卷，頁一八一。

[21]〔明〕徐復祚：《曲論》，頁二三七。

[22]〔明〕李贄：《焚書》（北京：中華書局，一九六一年），卷四〈雜述〉「紅拂」條，頁一九六。

[23]〔明〕張琦：《衡曲塵譚》，《中國古典戲曲論著集成》第四冊，頁二七〇。

[24]〔明〕凌濛初：《譚曲雜劄》，頁二五五。

[25]〔明〕李贄：《焚書》（北京：中華書局，一九六一年），卷四〈雜述〉「紅拂」條，頁一九六。

奇文亦奇，雲蒸霞變，卓越凡調。」

翻傳奇之局，如掀乾揭坤之獻，不有斯文，何種豪興？溯呼黃鍾大呂之奏，天地放膽文章也。」[27] 如張琦謂「所為《紅拂》傳奇，俠逸秀朗，雖論者有輕弱之嫌，孰知意態修美，如翔禽之羽毛，正自難得。」[28]

清人如焦循《劇說》所引明人鄭仲夔（生卒年不詳）《雋區》甚至說「傳奇當以張伯起為第一，若《紅拂》、《竊符》、《灌園》、《祝髮》四本，巧妙悉敵。次則推梁伯龍《浣紗》、梅禹金《玉合》，當與《琵琶》、《西廂》分路揚鑣。若湯若士之《邯鄲夢》、屠緯真之《曇花》，別是傳奇一天地，然識者有患其才多之議。……《虎符》亦屬張伯起作，而風致視四本大相懸絕，自是詞曲第二流之佳者。」[29]

這些譽美之詞，大抵出諸「直觀神悟」，多未舉實例具體的予以剖析說明。有的話也只有如李贄說：樂昌破鏡重合，紅拂智眼無雙，虯髯棄家入海，越公并遣雙妓，皆可師可法，可敬可義，孰謂傳奇不可以興，不可以觀，不可以群，不可以怨乎？飲食宴樂之間，起義動慨多矣。今之樂猶古之樂，幸無差別視之其可。[30]

如陳繼儒說：

余讀《紅拂記》，未嘗不嘖嘖嘆其事之奇也。紅拂一女流耳，能度楊公之必死，能燭李生之必興，從萬眾

[26] 「文不害繁，辭不借調，歌者更妙於流水□□，奇腸落落，雄氣勃勃，

[26] 〔明〕陳繼儒：〈紅拂記序〉，收入俞為民、孫蓉蓉編：《歷代曲話彙編·明代編》第二集，頁二三一。
[27] 〔明〕陳繼儒：〈紅拂記總批〉，收入俞為民、孫蓉蓉編：《歷代曲話彙編·明代編》第二集，頁二三一。
[28] 〔明〕張琦：《衡曲塵譚》，頁二七○。
[29] 〔清〕焦循：《劇說》，卷五，頁一八二。
[30] 〔明〕李贄：《焚書》，卷四〈雜述〉，「紅拂」條，頁一九六。

中蟬蛻鷹揚，以濟大事。奇哉！奇哉！何物女流，有此物色哉！虬髯翁龍行虎步，高下在心，一見李公子，知其必君；一見李靖，知其必相讓；至下手一局棋，十五年後，旗鼓震於東南，籌策絲毫不爽，不尤奇乎？其妻以尺綖寸楮，頓付家儲於素不相識之人，而毫無留滯，不更奇乎！然而李靖翊際聖明，決機制勝，而出沒若神，韜之傳，迄今為介冑嚆矢，夫奇又何如？予謂傳中所載，皆奇人也。[31]

可見對《紅拂記》，兩位大批評家李贄稱其「事好」，陳繼儒讚其「事奇」，李氏已粗具輪廓，陳氏更鞭辟入裡的論述其所以為奇。但是這樣的「好」或「奇」，至多只能說，伯起所選擇的題材「好」而「奇」，伯起也能在劇中充分的顯現出來；而不能說其「好」其「奇」是由伯起機杼獨運。所以徐復祚要說：

近見方刻李卓吾批點《紅拂》，大要謂：「紅拂一婦人耳，而能物色英雄於塵埃中。」是贊〈虬髯傳〉中紅拂耳，亦未嘗贊張伯起《紅拂》也。[32]

徐復祚對《紅拂記》的關目還說「惜其增出徐德言合鏡一段，遂成兩家門，頭腦太多。」[33]傳奇頭腦太多，關目錯雜，不止難於駕御，演諸場上也容易紛擾。但是所謂「兩家門」，只要有主有從，以從傍主、襯主，卻反而可以因之相得益彰。南戲原本一生一旦，後來發展為生旦與小生貼旦雙線並行又互相關合，如《拜月亭》便是如此。而伯起《紅拂記》在李靖（五七一—六四九）（生）、紅拂（旦），徐德言（生卒年不詳）（小生）、樂昌公主（生卒年不詳）（貼）之外，又襯以虬髯（外）、虬髯妻（貼）為旁支；看似頭緒紛繁，但伯起卻能善於結撰，主從分明，襯托自然。以李靖、紅拂為主脈，始終作合；而以徐德言、樂昌公主為副脈，強化人間愛情；以虬

㉛〔明〕陳繼儒：〈紅拂記序〉，收入俞為民、孫蓉蓉編：《歷代曲話彙編・明代編》第二集，頁二三一。

㉜〔明〕徐復祚：《曲論》，頁二三七。

㉝〔明〕徐復祚：《曲論》，頁二三七。

髯行徑彰顯乘時豪傑；而皆歸趨於李、紅身上。其間則巧妙的運用楊素（五四四─六〇六）（外），改變其「歷

史性格」，使之成為既能賞識李靖，也能包容紅拂和樂昌的長者，從而將敷演愛情的主從兩線，在劇本開頭，於

楊府中，就有自然的縮合；也同樣匠心的安排劉文靜（五六八─六一九）來牽聯虬髯與李靖，先使劉、李於起

始即邂逅近於渡江之舟，然後由他穿針引線的將李世民（五九八─六四九）（小生）、虬髯與李靖會聚於棋局較輸

贏。然而無論樂昌或虬髯，則皆由紅拂直接媒介，再入李靖，更涉德言，所以就情節發展的關鍵性而言，紅拂

實處於樞紐的地位，如此再加上她慧眼頃刻間即識兩大英雄，又勇於私奔，賢於相夫，則伯起以她為劇目，自

是名副其實。如此說來，《紅拂》的家門和頭腦就井然有秩，不致於太多，也不因此而紛亂。

話雖如此說，凌濛初卻別有看法。其〈紅拂雜劇小引〉云：

蓋余嘗譚曲，而及《紅拂》，止言〈私奔〉一折寂寥耳，未盡大都也。李藥師慷慨士，侯王且不屑一盼。

彼侍者自矚目，豈其所關情者！乃歸逆旅，思之，有是理乎？其最舛者，髯客恥居第二流，故棄此九仞，

自王扶餘。既得事矣，乃謂其以協禽高麗，重踏中土，稱臣唐室。操此心於初時，豈不能亦隨徐、李輩，

博一侯王封，何必自為夜郎耶！剖剜圖像，有大冠脩髯而隨隊拜跪者，髯容有靈，定為掩面。㉞

也因為他認為紅拂夜奔逆旅，而慷慨士李靖竟率爾予以接納；而恥居第二流的虬髯客居然會在成事為扶餘王之

後，稱臣唐室，拜伏階下。是伯起《紅拂》的兩大敗筆，所以他便別出心裁的寫了《北紅拂》雜劇（《識英雄紅

拂莽擇配》來和伯起較其短長。他這種看法，雖然不免迂執，但似乎也不無道理。而無獨有偶的，馮夢龍（一

五七四─一六四六）也有〈女丈夫序〉：

㉞〔明〕凌濛初：〈紅拂雜劇小引〉，《識英雄紅拂莽擇配》，收入《傅惜華藏古典戲曲珍本叢刊》第一一冊（北京：學苑
出版社，二〇一〇年據民國間上海景印明末精刻本影印），頁七─九。

旌紅拂之能識英雄而從之，故以為女中丈夫也。又謂：詞譜有古《紅拂記》，不傳，世行張伯起本，將徐德言所有《金鏡記》兼而有之，情節不免錯雜，韻有不嚴，調有不叶，蓋張少年試筆。晚成，亦自悔，欲改未及耳。《女丈夫》增入龍宮求雨，及娘子軍二事，以屬晉充事。蓋事見本史，且切本傳也。❸⑤

又〈女丈夫總評〉云：

刪去原〈越公賞月〉一折（因其祇為過文），而增入〈煬帝南巡〉一折，以隋帝荒亂，唐兵始興也。❸⑥

據此亦可知伯起《紅拂》行世廣遠，時人因之多所挑剔，也別出心裁的要與之較高下。類似這種情形，呂天成在襃中也有說，其《曲品》云：

吾友檞園生補北詞一套，遂無憾。樂昌一段，尚覺牽合。娘子軍亦奇，何不插入？❸⑦

又云：

沒想凌氏對於伯起遣詞造語的批評竟如此辛辣。而與之跡近同調的，亦有清人李調元，其《雨村曲話》云：

鄭若庸《玉玦》，始用類書為之，而張伯起之徒，轉相祖述為《紅拂記》。❸⑧

可見呂天成對於伯起《紅拂》之關目私奔和樂昌二事也有微詞。

《紅拂》句如「春眠乍曉，處處聞啼鳥，問開到海棠多少。」又「章柳路沙，天涯何處無芳草。」皆嫌于用成句太熟。❸⑨

❸⑤〔清〕李調元：《雨村曲話》，卷下，頁一八。

❸⑥〔明〕呂天成：《曲品》，卷下，頁二三一。

❸⑦〔明〕馮夢龍：《女丈夫序》，收入俞為民、孫蓉蓉編：《歷代曲話彙編·明代編》第三集，頁三四。

❸⑧〔明〕馮夢龍：〈女丈夫序〉，收入俞為民、孫蓉蓉編：《歷代曲話彙編·明代編》第三集，頁三四。

又云：

張伯起小有俊才，而無長料。頗有一二真語，氣亦疏通；一嵌故實，便堆砌軿轥，亦是倣伯龍使然。自恐寂寥，有意塗飾，是其病處。⑩

又云：

《紅拂記》，明張伯起所撰。王元美謂「潔而俊，失在輕弱」，亦未必然。如「春絲未許障紅樓，簾櫳淨掃窺星斗」，吐氣自不凡也。元美賞其「愛他風雪」等句，則不但襲宋人朱希真詞，亦本未見出色。⑪

以上李調元論伯起四條，前三條可以明顯看出簡直是凌氏遺緒，尤其第三條更直接綜合抄襲。只有第四條才指出伯起也有「吐氣不凡」之語。然而伯起之詞，果真援用類書，逐句補綴，堆砌軿轥，難於連貫成文嗎？且引幾支曲子來看看：

引子 【瑞鶴仙】少小推英勇，論雄才大略，韓彭伯仲。千戈正洶湧，奈將星未耀，妖氛猶重。幾回看劍掃秋雲，半生如夢。且渡江西去，朱門寄跡，待時而動。(第二齣《仗策渡江》)

正宮過曲 【錦纏道】本待學，鶴凌霄。鵬摶遠空，嘆息未遭逢。到如今教人淚灑西風。我有屠龍劍，釣鰲鈎、射雕寶弓。又何須弄毛錐、角技冰蟲。猛可里氣忡忡，這鞭梢兒肯、隨人調弄。待功名鑄鼎鐘，方顯得、奇才大用，任區區肉眼笑英雄。(第二齣《仗策渡江》)⑫

㊴〔清〕李調元：《雨村曲話》，卷下，頁一九。

㊵〔清〕李調元：《雨村曲話》，卷下，頁二四。

㊶〔清〕李調元：《雨村曲話》，卷下，頁二五。

㊷〔明〕張鳳翼：《紅拂記》，《古本戲曲叢刊初集》(上海：商務印書館，一九五四年據北京圖書館藏明朱墨堂刊本影

這兩支曲子是劇本開頭生扮李靖「沖場」抒懷寫抱所唱；充滿英雄豪情，志氣宏遠，也正是少年伯起立馬彎弓，報效邊塞的自我寫照，而正襯分明，韻調語諧，自是「吐氣不凡」，造語雅潔，不綢麗，不雕蟲；焉能胡亂以「援用類書，逐句補綴，堆砌軒輊，不成文句」厚誣？

再看以下曲子：

【南呂過曲】【節節高】風塵暗四郊，奮英豪，斬蛇逐鹿誰能料。且是那太原呵！祥光繞，紫氣昭，分星耀。個中定有連城寶，青雲有路怕人先到。（合）多管塵埃有真人，須教物色知分曉。（第十二齣〈同調相憐〉）

此曲為風塵三俠靈石旅店之會，外扮虯髯對李靖、紅拂所唱。雖有顧慮太原之意，卻不失英雄本色。而第二十一齣〈髯客海歸〉用雙調【新水令】合套協車遮韻，由虯髯唱北曲，其妻唱南曲，寫去國離鄉、遠投異域，旅途跋涉，觸目傷懷的感慨悲涼之情，則甚見聲詞相得益彰。

【仙呂過曲】【桂枝香】你看四方鼎沸，群雄蜂起，若還不出展經綸，恐怕你、置身無地。況有張兄呵！把家財贈伊，家財贈伊。資身有具，何須縈縈。漫遲疑，試看龍虎紛爭日，豈是鴛鴦穩睡時。（第二十二齣〈教

【仙呂過曲】【長拍】滾滾征塵，滾滾征塵，重重離思，迢迢的去程無際。我欲言還止，轉教人、心折臨歧。無奈燕西飛，更生憎影。熒熒伯勞東去。只怕蕭條虛繡戶，禁不得門掩梨花夜雨時。縱不得化做了望夫石，也難免春來瘦了腰肢。（第二十二齣〈教婿覓封〉）

婿覓封〉）

❸〔明〕張鳳翼：《紅拂記》，《古本戲曲叢刊初集》，卷二，頁一二。

❹印），卷一，頁三一四。

右二曲旦扮紅拂所唱，【桂枝香】勸李靖乘時而起，建立功名。【長拍】與李靖別離時所唱。俠女見識雖是不

凡，但兒女情意、夫妻別懷，亦自楚楚動人。像這樣的曲子，怎能說讀之不能成句呢？所以凌、李二氏若不是

看走了眼，就是存心刻薄。

但是《教墿覓封》齣協齊微韻，就所引右二曲來檢驗，【桂枝香】「具」混魚模，「時」混支思；【長拍】

「去」混魚模，「時」、「肢」混支思。也就是此齣準以《中原音韻》，則齊微、支思、魚模三韻混押。而如果檢

閱全劇，則：

其支思、魚模、齊微混用者有第四齣《良佐天開》、六齣《英豪羈旅》、八齣《李郎神馳》、十齣《俠女私

奔》、十一齣《隱賢依附》、十八齣《擲家圖國》、十九齣《破鏡重符》、二十二齣《教墿覓封》、二十四齣《明良

遭際》、二十九齣《拜月同祈》、三十一齣《扶餘換主》、三十三齣《天涯知己》，計有十二齣之多。

其歌弋、皆來混用者有第十五齣《棋決雌雄》，歌弋、家麻、皆來混用者有第十七齣《物色陳姻》。

其先天、寒山混用者有第七齣《張孃心許》、第二十八齣《寄拂論兵》。

其真文、庚青、侵尋混用者有第十六齣《俊傑知時》，庚青、真文混用者有第二十七齣《奉征高麗》。

對於這樣的混韻，徐復祚《曲論》已經指出伯起「但用吳音，先天、廉纖隨口亂押，開閉罔辨，不復知有

周韻矣。」⑮

對此，沈德符《萬曆野獲編‧張伯起傳奇》更云：

同時沈寧庵（璟）吏部，……沈工韻譜，每製曲必遵《中原音韻》、《太和正音》諸書，欲與金元名家爭

長；張則以意用韻，便俗唱而已。予每問之，答云：「子見高則誠《琵琶記》否？予用此例，奈何訝

⑭ 〔明〕張鳳翼：《紅拂記》，《古本戲曲叢刊初集》，卷三，頁一八—二〇。

⑮ 〔明〕徐復祚：《曲論》，頁二三七。

可見伯起用韻效法高明（約一三〇六—一三五九）《琵琶》，是有意以此便於俗唱，也因此，沈德符於所記〈張[46]

伯起傳奇〉一開頭便說：「伯起少年作《紅拂記》，演習之者徧國中。」[47]徐復祚《曲論·附錄》也說：

伯起善度曲，自晨至夕，口鳴鳴不已。吳中舊曲，師太倉魏良輔，伯起出而一變之，至今宗焉。常與仲

郎演《琵琶記》，父為中郎，子為趙氏，觀者填門，夷然不屑意也。[48]

焦循《劇說》卷二也說：

伯起老於公車，好度為新聲。所著《紅拂記》，梨園子弟皆歌之。[49]

則伯起從魏良輔（約一五二六—約一五八二）所創發的水磨又一變而來的「新聲」，在唱腔上應當又有所提升

吧？但他如果堅守用吳音歌唱，則演習之的梨園子弟，又怎能「徧國中」呢？除非這「國中」指的是蘇州城。

而我們知道，魏良輔、梁辰魚，尤其沈璟（一五五三—一六一〇）及其吳江門下，之所以主張用《中原音韻》，

就是要向官話靠攏，使得水磨能普及天下，而不拘限吳中一隅。而從伯起《陽春六集》看來，其體製格律，實

尚未脫離明人新南戲規模。

再就其聯套觀之，短套居多，超過十曲的僅第十二齣〈同調相憐〉十四曲、十八齣〈擲家圖國〉和二十齣

[46] 〔明〕沈德符：《萬曆野獲編》，卷二五〈詞曲〉，頁六四四；《野獲編》「則以意用韻」前無「張」字，此處從《顧曲

雜言》（《中國古典戲曲論著集成》第四冊，頁二〇八）。

[47] 〔明〕沈德符：《萬曆野獲編》，卷二五，頁六四四。

[48] 〔明〕徐復祚：《曲論·附錄》，頁二四六。

[49] 〔清〕焦循：《劇說》，卷二，頁一一九。

〈楊公完偶〉、二十一齣〈髯客海歸〉皆十曲、二十六齣〈奇逢舊侶〉十四曲和第三十四末齣〈華夷一堂〉十八

曲等六齣，其他二曲的有一齣，三曲的有三齣，四曲的有七齣，五曲的有四齣，六曲的有七齣，七曲的有三齣，

八曲的有二齣，其中縱使七八曲的扣除其一二引子，也止有正曲四五支，何況其他。也就是說伯起《紅拂記》

還沿襲南戲短套的傳統，也因此在關目排場的組構上就顯得輕短瑣碎；但是其長套，已向水

磨傳奇開展，如〈張孃心許〉（7）以黃鍾【啄木兒】二曲寫李靖謁楊素，以商調【簇御林】寫紅拂吊場點明心

許李靖。〈俊傑知時〉（16）前用南呂套疊【出隊子】四曲與【紅衫兒】二曲計六曲寫虬髯等俊傑知天下不可與

李氏爭，後以正宮【醉太平】寫徐洪客建議虬髯謀起事扶餘。〈明良遭際〉（24）前用黃鍾【神仗兒】、【滴

溜子】二曲寫李靖忤唐王李淵（五六六～六三五），後以越調【祝英臺】寫李世民、劉文靜救解。〈寄拂論兵〉

（28）前以仙呂【月兒高】二曲由徐德言引場，其後越調【小桃紅】套四曲主寫徐德言之「寄拂」並與李靖「論

兵」。〈拜月同祈〉（29）前用仙呂【天下樂】套四曲寫紅拂、樂昌拜月禱告，後以商調【琥珀貓兒墜】二曲寫同

向幽徑開步。〈天涯知己〉（33）前以中呂【駐雲飛】二曲寫李靖蕩平高麗，後用雙調【玉交枝】套寫虬髯率扶

餘兵擒獲高麗王與李靖報功會合。〈華夷一堂〉（34）為末齣大團圓，排場四轉，首以仙呂套【二犯傍臺】二曲

寫紅拂、樂昌思，由【不是路】過脈轉用南呂【紅衲襖】二曲由徐德言向紅、樂報訊。然後由南呂引子【生查

子】導入，用【刮鼓令】四曲寫李靖、虬髯凱旋歸來，最後以中呂【粉蝶兒】套七曲由劉文靜詔封賞。

此外，又〈髯客海歸〉（21）之用雙調【新水令】南北合套，〈奸宄覬覦〉（23）之用北曲仙呂【點絳唇】　短

套、〈扶餘換主〉（31）之用北曲越調【鬥鵪鶉】套；凡此也逐漸發展為水磨傳奇所必備之體製規律。

至於如王世貞《曲藻》之評「張伯起《紅拂記》潔而俊，失在輕弱。」㊿但如何可稱作「潔而俊」，又如何

卻又「輕弱」，都捨不得筆墨剖析，實在教人費解。又如上文李贄所說「此記關目好、曲好、白好、事好」之

「四好」，除了「事好」略作說明外，其他「三好」也沒有進一步說明，焦循所引《雋區》大讚「傳奇當以張伯起為第一」，然而何以能位列第一，同樣吝惜片語隻字。凡此都是古人論詩說詞評曲的「印象式」方法，其實無根，可以置之不取。

總而言之，《紅拂記》合虬髯與樂昌二傳為題材結撰本事關目，而以李靖、紅拂為主軸，穿插交織而成。無論樂昌與虬髯，皆以紅拂為媒介，再入李靖，更涉德言；又極寫紅拂之慧眼視英雄，故劇改以「紅拂」為名，是恰當合理。此劇成於伯起十九歲新婚燕爾之際，用紅拂、樂昌以寫其得美妻之喜，用李靖、虬髯以見其立功名之志，是頗為明顯的；而此記居然較諸其年逾半百，絕意科場之後所撰著的《陽春》五記有過之而無不及，成為他在劇壇獨樹一幟的代表作，可見那時他是多麼的才情「英發」。全劇關目布置，線索脈絡，雖然循序漸進，自然分明；但是高低起伏不足，尤其缺少大起大落與層層逼人之勢。排場轉折，縱使已知安排，但亦乏匠心獨意、變化觀采、醒人耳目之姿。聯套喜用重頭疊腔，未能用心以之建構排場，故鮮為後人所範式，用韻更尚不知向「官話靠攏」，運用《中原音韻》以廣其傳唱；遑論其齣與齣間，不使宮調接連運用，韻部不使相繼賡協。其曲文、賓白工整有餘，姿采則不足。尤其未能驅遣淨丑插科打諢，也使全劇顯得板滯。因之當為中駟之作。

二○一八年十二月八日晨六時

伯起《陽春六集》，其他五劇依創作時間為《虎符記》（一五七八）、《竊符記》（一五八二之前）、《祝髮記》（一五八六）、《灌園記》（一五九〇）、《屍屍記》全本已佚不詳。

（三）《虎符》等五劇簡述

1.《虎符記》

此記四十齣，演花雲（一三二二—一三六〇）事，花雲事入《明史》卷二八九本傳，云：

花雲，懷遠人。貌偉而黑，驍勇絕倫。……太祖立行樞密院於太平，擢雲院判。……庚子閏五月，陳友諒（一三二〇—一三六三）以舟師來寇，雲與元帥朱文遜（？—一三六〇）知府許瑗（？—一三六〇）、院判王鼎（？—一三六〇）結陣迎戰。文遜戰死。賊攻三日不得入，以巨舟乘漲，緣舟尾攀堞而上。城陷，賊縛雲，雲奮身大呼，縛盡裂。起奪守者刀，殺五六人。罵曰：「賊非吾主敵，盍趣降！」賊怒，碎其首，縛諸檣叢射之，罵賊不少變，至死聲猶壯。年三十有九。瑗、鼎亦抗罵死。……方戰急，雲妻郜祭家廟，挈三歲兒，泣語家人曰：「城破，吾夫必死，吾義不獨存，然不可使花氏無後，若等善撫之。」雲被執，郜赴水死。侍兒孫瘞畢，抱兒行，被掠至九江。及漢兵敗，孫復竊兒走渡江，遇債軍奪舟棄江中，浮斷木入葦洲，採蓮實哺兒，七日不死。夜半，有老父雷老契之行，踰年達太祖所。孫抱兒拜泣，太祖亦泣。置兒膝上曰：「將種也。」賜雷老衣，忽不見。賜兒名煒。[51]

[51]〔清〕張廷玉等：《明史》（北京：中華書局，一九七四年），卷二八九《列傳第一百七十七·忠義一》，頁七四〇八—七四一〇。

所演情節，除劇末改花雲夫婦遇救團圓外，其餘皆合史實。伯起《處實堂集》卷五〈答王敬美憲副書〉云：

傳奇之作，多得之酒次，中間「以存易亡」，不免《虞初》之習，然其體裁應爾。大都悲歌當泣，不足當齒冷也。❺❷

徐朔方《張鳳翼年譜》謂「張氏傳奇七種，唯《虎符記》內容與「以存易亡」合。」❺❸因據〈答王敬美憲副書〉定為萬曆四年（一五七六）、五年（一五七七）之間所作，當伯起五十、五十一歲。

上文所引沈德符《萬曆野獲編·張伯起傳奇》，其接續之下文云：

後以丙戌（一五八六）上太夫人壽，作《祝髮記》，則母已八旬，而身亦耳順矣。其繼之者，則有《竊符》、《灌園》、《戾孱》、《虎符》，共刻函為《陽春六集》，盛傳於世，可以止矣。暮年值播事奏功，大將楚人李應祥（生卒年不詳）者，求作傳奇，以侈其勳，潤筆稍溢，不免於張大，似多此一段蛇足。❺❹

沈氏所敘《陽春六集》看似依撰著年代序列，但據徐氏年譜考證，其《虎符記》當在萬曆十四年（一五八六）丙戌用以壽母之《祝髮記》之前。

2. 《竊符記》

《竊符記》，潘之恒（一五五六─一六二二）《鸞嘯小品》卷二〈吳劇〉云：

余初遊吳，在己卯、壬午間，即與張伯起、王百穀（一五三五─一六一三）善。其時大雅堂《紅拂》、《竊符》、《虎符》、《祝髮》四部甚傳。❺❺

❺❷　〔明〕張鳳翼：〈答王敬美憲副書〉，《處實堂集》，《續修四庫全書》集部第一三五三冊，卷五，頁三○二。

❺❸　徐朔方：〈張鳳翼年譜〉（一五二七─一六一三）》《徐朔方集》第二卷，頁二○八。

❺❹　〔明〕沈德符：《萬曆野獲編》，卷二五，頁六四四。

潘之恒，安徽歙縣人，僑寓金陵，為戲曲理論批評家。己卯當萬曆七年（一五七九），壬午為萬曆十年（一五八二），所云「大雅堂」為汪道昆堂名，應是潘氏誤記，當作「陽春」為是。則《竊符記》必作於萬曆十年（一五八二）之前。

《竊符記》，二十四齣。本事見《史記》卷七七〈魏公子列傳〉，演魏公子信陵君無忌（?—西元前二四三），有德於魏安釐王後宮如姬，使之竊取兵符，發晉鄙軍救趙事。呂天成《曲品》云：「《竊符》，前半真，後半假，不得不爾。女俠如此，固當傳。」⑤⑥今京劇《竊兵符》，川劇、滇劇《銅符令》均演其事。

3. 《祝髮記》⑤⑦

《祝髮記》全名《徐孝克孝義祝髮記》，二十八齣，本事見《南史》卷六二〈徐摛傳〉附〈徐孝克傳〉。演梁國子監博士徐孝克（五二七—五九九）與母陳氏、妻臧氏，因侯景（五〇三—五五二）叛亂，家貧無餘糧，臧氏捨身易米、孝克祝髮出家，遂行孝養之悲歡離合事。呂天成《曲品》云：「《祝髮》：伯起以之壽母，境趣淒楚逼真。布置安插，段段恰好，柳城（按：所云「柳城」指當時詞曲家孫如法（一五五九—一六一五），萬曆進士，為呂天成長輩姻親隱居柳城。）稱為七傳之最。但事情非人所樂談耳。」

《祝髮記》之「事情」，誠然非人所樂談，而伯起居然用之編為戲曲以壽八十之老母，也實在奇怪。《曲海總目提要》卷一三云：「聞明中葉間，蘇州上三班相傳曰：『申《鮫綃》，范《祝髮》。』」⑤⑧，則《祝髮記》在當時

⑤⑤ 〔明〕潘之恒：〈吳劇〉，汪效倚輯注：《潘之恒曲話》，頁五六。

⑤⑥ 〔明〕呂天成：《曲品》，卷下，頁二三一。

⑤⑦ 〔明〕呂天成：《曲品》，卷下，頁二三二。

歌壇頗為流行。今崑劇折子中尚見〈做親〉、〈敗兵〉、〈渡江〉三齣。這也許是「柳城」（孫如法）以之為「七傳之最」的緣故。

4. 《灌園記》

《灌園記》，此劇徐朔方《張鳳翼年譜》調萬曆十八年（一五九〇）所作，而吳書蔭《曲品校註》，則調作於萬曆十六年（一五八八）。㊾三十齣。馮夢龍改本《新灌園序》云：「伯起先生云：『吾率吾兒試玉峰，舟中無聊，率爾弄筆，遂不暇致詳。流水高山無限意，撫絃誰復是鍾期。』」㊿又張氏《處實堂續集》卷七《傳灌園畢懷子繩》云：「浹旬簪筆度新詞，調入陽春寡和宜。」㊿可見此劇是在伯起率子赴試舟中，十日之間就寫成，確實才情敏捷；而從其詩也可見他此劇是深含寄意的。

此記本事見《戰國策·齊策》王蠋傳記、《史記》卷四六〈田敬仲完世家〉、卷八〇〈樂毅列傳〉、卷八二〈田單列傳〉。演齊湣王（約西元前三二三—西元前二八四）荒淫，燕將樂毅（生卒年不詳）攻齊。齊太子田法章（?—西元前二六五）避難莒州太史敫（生卒年不詳）家為灌園僕人，太史女君后與之私合，後田單（生卒年不詳）以火牛攻燕復國事。呂天成《曲品》云：「有風致而不蔓，節俠具在。上虞趙武作《溉園》，遠不逮矣。」㊿《萬壑清音》、《玄雪譜》選有此劇〈齊王祭賢〉、〈贈袍〉、〈私會〉等單齣。馮夢龍刪改此劇為《新灌

㊽　董康輯錄：《曲海總目提要》，卷一三，頁六二八。
㊾　〔明〕呂天成撰，吳書蔭校註：《曲品校註》，頁二三二。
㊿　〔明〕馮夢龍：《新灌園序》，收入俞為民、孫蓉蓉編：《歷代曲話彙編·明代編》第三集，頁三一。
㊿　〔明〕張鳳翼：《處實堂續集》，《續修四庫全書》集部第一三五三冊，卷七，頁五〇三。
㊿　〔明〕呂天成：《曲品》，卷下，頁二三一。

園」，其〈新灌園序〉云：

奇如灌園，何可無傳？而傳奇如世所傳之《灌園》，則愚謂其無可傳，且憂其終不傳也。夫法章以亡國之

餘，父死人手，身為人奴，此正孝子枕戈，志士臥薪之日。不務憤悱憂思，而汲汲焉一婦人之是獲，少

有心肝，必不乃爾。且五六年間，音耗隔絕，驟爾黃袍加身，而父仇未報也，父骨未收，都不一置問，

而惓惓焉訊所私，德之太傅，又謂有心肝乎哉？君王后千古女俠，一再見而遂失身，即史所稱陰與之私，

譚何容易？而王孫賈子母忠義，為嗣君報終天之恨者，反棄置不錄。若是，則灌園而已，私偶而已。灌

園、私偶何奇乎？而何傳乎？伯起先生云：「吾率吾兒試玉峰，舟中無聊，率爾弄筆，遂不暇致詳。」

誠然與？誠然與？自余加改竄，而忠孝志節，種種具備，庶幾有關風化而奇可傳矣。(63)

馮夢龍的觀念現在看來真是「春秋大義凜然」，但不免過於封建教化。因為此劇從上引作者詩中，顯然是假古事

寓自家懷抱，他早已感嘆自他的知音子懷死後，世間尚有何人是鍾子期。而他將此記以「灌園」題名，是否他

此時雖然隱居，而心中尚且「老驥伏櫪，志在千里」希冀待時而起有如劇中之齊世子田法章呢？若此則馮氏失

其旨趣矣。至於馮氏改本之未盡了解張氏原著之用心，則徐朔方在其〈張鳳翼年譜〉中論述已詳。(64)

5. 《屐屐記》

《屐屐記》，全本已佚，《群音類選》等曲選中存有佚曲。呂天成《曲品》：「《屐屐》：此伯起得意作。百

里奚之母，蛇足耳。張太和亦有記，別一體裁，而多剿襲。」(65)可知事本百里奚事蹟，劇名出自百里奚仕秦為

(63)〔明〕馮夢龍：〈新灌園序〉，收入俞為民、孫蓉蓉編：《歷代曲話彙編‧明代編》第三集，頁三一。

(64)〔明〕徐朔方：《張鳳翼年譜》（一五二七—一六一三）,《徐朔方集》第二卷，頁一七六—一七九。

(65)〔明〕呂天成：《曲品》，卷下，頁二三三。

五羖大夫，其妻所諷之詩：「百里奚，五羊皮。憶別時，烹伏雌，炊扊扅，今日富貴忘我為？」⑥⑥

其他《平播記》，已佚。前引沈德符《萬曆野獲編》已述及此劇為伯起晚年應平播大將李應祥以厚賞請求彰顯其功而作。呂天成亦云：「《平播》：伯起衰年倦筆，粗具事情，太覺單薄。似受債帥金錢，聊塞白雲耳。」⑥⑦徐朔方《張鳳翼年譜》定此劇寫於萬曆三十一年（一六〇三），時年七十七歲。⑥⑧

另有《蘆衣記》，已佚，當演閔子騫孝行之事。

小結

總結以上，伯起所作傳奇，依次為《紅拂記》（一五四五）、《虎符記》（一五七八）、《竊符記》（一五八二之前）、《祝髮記》（一五八六）、《灌園記》（一五九〇）、《平播記》（一六〇三），前後達五十八年，其首部《紅拂記》為新婚而作，年僅十九歲；其距第二部傳奇《虎符記》長達三十三年，因為那時他志在功名，可惜卻屢試屢挫，終於在五十一歲（一五七七）以後絕意科舉，才有餘裕再度創作劇本。而其後的傳奇作品，無不從歷史取材，連《平播記》也是時人時事。則伯起可以說是「歷史劇」的大家。他編寫歷史劇，已不像《東窗記》、《雙忠記》、《連環記》、《千金記》、《金印記》、《金丸記》那些嘉靖以前的作品，由野史說唱中取材；他雖直接根據史傳敷衍，但也剪裁渲染、虛實相間，而這也是在梁辰魚和他之後，文人創作歷史劇的共同現象。只是他

⑥⑥〔秦〕百里奚妻：〈琴歌〉，見〔宋〕郭茂倩編：《樂府詩集》（北京：中華書局，一九七九年），卷六〇〈琴曲歌辭四〉，頁八八〇。

⑥⑦〔明〕呂天成：《曲品》，卷下，頁二三二二。

⑥⑧徐朔方：《張鳳翼年譜》（一五二七─一六一三），《徐朔方集》第二卷，頁二四六。

這些歷史劇中，《虎符記》、《竊符記》二劇，皆有效命沙場，建功立業之意，是否此時的伯起，又激起了他少年壯志！總觀他創作的旨趣，走的還是不出《琵琶記》「非關風化體，縱好也徒然」那樣「寓教於樂」的觀念。他在〈答管僉憲書〉中說：「僕之戲編傳奇，皆有關風化，可助解頤者。」 ❻ 若此則《虎符記》表忠臣烈婦也，《祝髮記》頌孝子節婦也，《竊符記》演恩義相報也，《屍屨記》彰義夫也。然而伯起傳世諸劇，卻以傳奇小說改編的《紅拂記》為代表作，這也是既奇怪而又有趣的現象。

二、屠隆《綵毫記》

小引

在明萬曆劇壇上，屠隆（一五四三—一六○五）也稱得上是較為重要的作家。他著有《曇花》、《綵毫》、《修文》三記，都事涉濃厚的道家思想，都反映自身的遭遇和性情襟抱；在明清戲曲作品中算是較突出的例子。尤其《綵毫》一記專寫李白（七○一—七六二）生平，用以「自況」，雖為明人沈德符所譏；但以其為李白戲曲中之集大成者。故能蜚聲遐邇，屠隆也因此劇而名世，在劇壇上占有一席地位。

〔明〕張鳳翼：〈答管僉憲書〉，《處實堂續集》，《續修四庫全書》集部第一三五三冊，卷八，頁五二一。

(一)屠隆生平與著作簡述

屠隆，初名儱，繼易名龍。後應童子試。提學某公見名笑曰：「龍為九五，其可屠耶？因易今名。」字長卿，一字緯真，號赤水，別署一衲道人、蓬萊仙客，晚稱鴻苞居士、娑羅道人。浙江鄞縣（今寧波）人。生於明世宗嘉靖二十二年（一五四三）六月二十五日，卒於明神宗萬曆三十三年（一六○五）八月二十五日，六十三歲。⑩

屠隆出身極為貧寒，三世白衣，濱海打漁為業。兄弟六人，排行居末。十五歲能文，二十一歲入學為諸生。三十四歲中舉人第九名，次年為萬曆五年（一五七七），以第三甲第九十二名賜同進士出身，十一月任潁上（今屬安徽）知縣，七年（一五七九）十二月改調青浦（今屬上海市）縣令。縣令任上，時招名士飲酒賦詩，縱遊九峰、三泖而不廢吏事，甚著政績。十一年（一五八三）秋，陞禮部主事。次年十月，為刑部主事俞顯卿（生卒年不詳）劾以「與西寧侯宋世恩（生卒年不詳）淫縱諸狀」，朝廷為之將屠隆與俞顯卿一併革職為民，那時他四十二歲，在官前後共八年。方其罷歸，道經青浦，父老為置田千畝，請徙居，不肯，歡飲三日而去。

屠隆中進士後，廣結交遊，文名日盛，被革職為民後，難以為生，只能賣文或到處遊歷打秋風，倚仗友人

⑩ 屠隆生平資料見於：〔清〕張廷玉等：《明史‧屠隆傳》，卷二八八《列傳第一百七十六‧文苑四》，頁七三八八—七三八九；〔清〕錢謙益：《列朝詩集小傳‧屠儀部隆》，丁集上，頁四四五—四四六；〔清〕朱彝尊著，姚祖恩編：《靜志居詩話》，卷一四，頁三九八；《光緒鄞縣志》卷三七《屠隆傳》，收入趙景深、張增元編：《方志著錄元明清曲家傳略》，頁七八—七九；徐朔方：《屠隆年譜（一五四三—一六○五）》，《徐朔方集》第三卷，頁三○九—三九四。

伸出援手，過的是比當時一般「山人」稍微體面的生活。他死的時候非常痛苦。徐朔方〈屠隆年譜〉說他染「梅毒」而亡。⑦

屠隆有異才，落筆千言立就。有詩文雜著《白榆集》二十卷、《由拳集》二十三卷及《鴻苞》等。戲曲有《曇花記》、《綵毫記》、《修文記》三種。

《曇花記》全劇五十五齣，演唐人木清泰受點化而成仙佛事。徐朔方〈屠隆年譜〉以其〈自序〉署「萬曆二十六年（一五九八）九月一衲道人」，訂為是年所作。沈德符《萬曆野獲編·曇花記》云：

近年屠作《曇花記》，忽以木清泰為主，嘗怪其無謂。一日，遇屠於武林，命其家僮演此曲，揮策四顧，如辛幼安之歌「千古江山」，自鳴得意。余於席間私問馮開之祭酒云：「屠年伯此記出何典故？」馮笑曰：「子不知耶？『木』字增一蓋成『宋』字，『清』字與『西』為對；『泰』即『寧』之義也。」屠晚年自恨往時孟浪，致累宋夫人被醜聲。侯方嚮用，亦因以坐廢，此懺悔文也。故不如余所作《曇花》序」云此乃大雅《目連傳》：免涉閭閻葛藤語，差為得之。」予聞之，笑曰：「此乃著色《西遊記》，何必詰其真偽？」今馮年伯歿矣。其言必有所本，恨不細叩之。⑦

若此則《曇花記》所敘，與西寧侯宋世恩事關聯。按錢謙益《列朝詩集小傳》丁集上〈屠儀部隆〉云：

（隆）在郎署，益放詩酒。西窗宋小俟少年好聲詩，相得驩甚。兩家肆筵曲宴，男女雜坐，絕纓滅燭之語，喧傳都下。中白簡罷官。⑦

⑦ 徐朔方：〈屠隆年譜（一五四三—一六〇五）〉，《徐朔方集》第三卷，頁三一六。

⑦ 〔明〕沈德符：《萬曆野獲編》，卷二五〈詞曲〉，頁六四五。

⑦ 〔清〕錢謙益：《列朝詩集小傳》，丁集上，頁四四五。

沈德符《萬曆野獲編》卷二五〈曇花記〉云：

今上甲辰歲，刑部主事俞識軒（顯卿）論劾禮部主事屠長卿（隆）。得旨，兩人俱革職為民。俞，松江之上海人，為孝廉時，適屠令松之青浦，以事干謁之，屠不聽，且加侮慢。俞心恨甚。至是具疏指屠淫縱，并及屠帷簿。至云「日中為市，交易而退。」又有「翠館侯門，青樓郎署」諸媒語，上覽之，大怒，遂並斥之。屠自邑令內召甫年餘，俞第後授官祇數月耳。暌眤之忿，兩人俱敗，終身不復振。人亦惜屠之才，然終不以登啟事也。西寧夫人有才色，工音律。屠亦能為新聲，頗以自炫。每劇場輒闌入群優中作技。夫人從簾箔中見之，或勞以香茗，因以外傳。至於通家往還亦有之，何至如俞疏云云也。[74]

可見事情的原委大抵是：屠隆和西寧侯宋世恩，兩人俱好聲詩，相得歡甚；喝起酒來，因有通家之好，就男女雜坐，放浪形骸。屠隆因為得罪過俞顯卿，俞在任職刑部主事時，即挾舊怨彈劾他，話說得很難聽，甚至指稱他與西寧侯夫人有曖昧的行為，連累西寧也被罰俸半年，不予任用。屠隆為此在晚年深以往日孟浪，乃作此《曇花記》用以懺悔。

對於《曇花記》，諸家評語如下。

明徐復祚（一五六〇—一六二九或略後）《曲論》云：

《曇花》、《彩毫》，屠長卿（隆）先生筆。肥腸滿腦，莽莽滔滔，有資深逢源之趣，無捉衿露肘之失，然又不得以濃鹽、赤醬訾之。惜未守沈先生三章耳。[75]

明呂天成《曲品》云：

74 〔明〕沈德符：《萬曆野獲編》，卷二五〈詞曲〉，頁六四四—六四五。

75 〔明〕徐復祚：《曲論》，《中國古典戲曲論著集成》第四冊，頁二四〇。

赤水以宋西寧翩戲事敗官，故託木西來以頌之，意猶感宋德。或曰：「盧相即指吳縣相公，孟冢宰即指紏之者。」才人喪檢，亦常事，何必有恧心耶？其詞華美光暢，說世情極醒，但律以傳奇局，則漫衍乏節奏耳。**⑥**

明祁彪佳《遠山堂曲品》云：

先生闡仙釋之宗，窮天瞽地，出古入今。其中唾罵奸雄，直以消其塊壘。學問堆垛，當作一部類書觀，不必以音律節奏較也。**⑦**

近人吳梅（一八八四—一九三九）《瞿安讀曲記》云：

其辭穠麗，頗多餖飣語。通本結構，又似《西遊》取經，且貪襲仙佛語，致有晦澀不明處，實非詞家正則。葉《譜》止錄〈點迷〉一折，不及其他，可云巨眼。**⑧**

日人青木正兒《中國近世戲曲史》亦云：

此劇為二百餘頁之長篇，關目繁冗不堪，登場人物，陸續成隊，應接不遑，狂譟熱鬧，混雜無類，可謂戲文中一怪物也。……又此戲於體例上，出一新例，當時臧晉叔指摘之曰：「屠長卿《曇花》白，終折無一曲。」（〈元曲選序〉）即以賓白演之之處甚多，〈祖師說法〉、〈仙佛同途〉、〈冥官迓聖〉、〈卓錫地府〉、〈遍遊地獄〉、〈冥官斷案〉、〈陰府凡情〉、〈上遊天界〉等齣，僅以賓白演之也。蓋事件過多，欲使劇中情節迅速過渡之必要上所生之現象也。此殆為他例所不見，亦一怪也。……然竊按之，屠隆嘗卜居

⑥〔明〕呂天成：《曲品》，卷下，頁二三五。

⑦〔明〕祁彪佳：《遠山堂曲品》，頁一九—二〇。

⑧吳梅：《讀曲記‧曇花記(二)》，收入王衛民編校：《吳梅全集‧理論卷中》，頁八三四。

於寧波南門內日湖月湖之邊，名曰「娑羅館」，庭植娑羅樹，其樹明末清初尚存，張岱《陶菴夢憶》（卷一）記其事。……劇中所謂曇花，為此種娑羅樹之轉用，非作者有寓自欲成道之意歟？果若是，實頭盧之瘋僧及山玄卿之狂道，似作者自影。[79]

以上諸家論述之角度不盡相同，自然各別有所見；但論其語言曲辭，則或以「肥腸滿腦」、「華美光暢」、「穠麗飣餖」稱之，大抵言其藻麗而又病其堆積典故；論其音律則未盡守沈氏三尺而節奏不佳；論其思想則在為道佛說法以懺悔規過。其他或斥其關目冗雜或指其貪襲仙佛語言；或明指其關涉自家平生事蹟，用此宣洩所悔所恨；而青木正兒則對其特殊體例排場浩大，與止用實白敷演者達八齣之多，斥之為兩怪物。凡此，可謂語語中其肯綮。因之，總體而言，《曇花》但於案頭略具可觀外，其餘則不足取。

其《修文記》演蒙曜與妻韓神姬、女湘靈、子玉樞、玉璇一家人道修行事。作於萬曆三十二年（一六〇四），為去世之前一年。徐朔方《屠隆年譜》云：

《修文記》卷首〈家門〉云：「眼中親見希奇事，盡入淋漓筆底。」此記凡四十八齣，實為自傳與幻想之結合。人物、事略皆可一一對照，無不吻合。出入處如闔家昇天等則為癡人說夢。[80]

徐氏也不厭其煩地將屠隆一生行事與《修文記》中情節核對，果然都能相合。可見屠隆晚年入道之心甚深。

明呂天成《曲品》云：

赤水晚修仙，為點者所弄，文人入魔，信以為實。然以一家夫、婦、子、女，託名演之，以窮其幻妄之趣，其詞固足採也。[81]

[79]　〔日〕青木正兒原著，王古魯譯著，蔡毅校訂：《中國近世戲曲史》，頁一五五—一五六。

[80]　徐朔方：〈屠隆年譜（一五四三—一六〇五）〉，收入《徐朔方集》第三卷，頁三八八—三八九。

其所云屠隆「晚修仙，為點者所弄」，按清錢謙益《列朝詩集小傳》丁集上〈屠儀部隆〉云：

晚年一無所遇，為大言以自慰而已。吳人孫榮祖，挾乩仙，稱「慧虛子」，長卿篤信之。病革，猶扶床凝望，幾慧虛颭輪迎我，悵怏而卒。[82]

可見他所以寫作《修文記》，是因為迷信「慧虛子」以「乩仙」之術迷弄他，使他產生成仙的遐想，他最後臨死時還殷切的盼望「慧虛子」颭風駕輪來迎接他；而當他「悵怏而卒」時，應當省悟到原來他是被愚弄了吧？

李修生主編《古本戲曲劇目提要》「修文記」項下，張雲生云：

此記設想荒誕，文辭酸庸，錯綜人鬼，僕僕求仙，自信得道，而妻子女婿，一門并種善因，皆得超拔，快意抒情，真類讕語。明代混合三教，妄意求真之徒不少，赤水殆入魔尤深者。……其影響殊大。清代之《醉高歌》(張雍敬作)、《寫心雜劇》(徐燨作)等作，並皆承其餘風。元明戲文，每苦質直。此記逞其想像，上碧落，下黃泉，仙福鬼趣，各窮其境，亦殊有別趣。乩仙作祟，反能逞其彩，暢其癡人說夢也。[83]

所論甚具識見。蓋屠隆寫作之際，道迷心竅，

(二)李白和屠隆詩酒廣交和山水遠涉的生命境界

《綵毫記》是屠隆戲曲三種中，成就較高的作品，緣故是元明以來，以李白為題材的戲曲中，它寫得最周全。[84]李白一生行事，大抵可以從此記中反映出來。只是屠隆寫《綵毫記》，和其前後兩記一樣，都要將自己寫

[81]〔明〕呂天成：《曲品》，卷下，頁二三五。

[82]〔清〕錢謙益：《列朝詩集小傳》，丁集上，頁四四五。

[83]李修生主編：《古本戲曲劇目提要》(北京：文化藝術出版社，一九九七年)，頁二六九。

在裡面，誠如呂天成所云：「此赤水自況也。」[85]於是《綵毫記》中便投射了屠隆自己的影子在李白身上；而

事實上，他們兩人的平生行事為人，也確有不少可以比附得上的地方，譬如：兩人都盛於文名，都遭遇貶謫，

都有道化思想；而其以詩酒廣結交遊和遊歷名山勝水，則最為相像。

寫李白詩酒豪舉，天縱仙才最為傳神者，莫過於杜甫的一首七絕〈贈李白〉：

　秋來相顧尚飄蓬，未就丹砂愧葛洪。痛飲狂歌空度日，飛揚跋扈為誰雄。[86]

這首詩短短四句，卻能淋漓盡致地勾勒了李白的生命格調和無奈。杜甫由李白生命的秋天切入，那時他尚如九

秋的蓬草那樣的無根。在空中飄蕩無依，可見他盛年時滿懷壯志的理想失落了；於是他要捨離令他遺憾的現實，

轉向神仙的清虛世界，可是依然九轉丹不回，卻又跌入人間；他只能變本加厲「痛飲狂歌」，無奈地浪費

生命的時光；他要藉此澆熄胸中之火焰、消釋胸中之塊壘；而那股飛揚跋扈不可遏抑的鬱勃之氣，卻隨時隨地

流露出來，而其所逞現的英雄本色，雄才偉略，則有誰能了解能欣賞呢？

我想如果能探觸到李白的這種生命境界，那麼就能明白李白何以「驚放不自修」。據《新唐書‧文藝傳‧李

[84]　元明雜劇有七種：一、元鄭光祖《李太白醉寫秦樓月》（佚），二、元喬吉《李太白匹配金錢記》（存），三、元王伯成

　　《李太白貶夜郎》（存），四、明朱有燉《踏雪尋梅》（存），五、無名氏《李太白醉寫定夷書》（佚），六、無名氏《采石

　　磯李白捉月》（佚），七、無名氏《捶碎黃鶴樓》。宋元戲文有二種均佚，均為無名氏作：《李白宮錦袍記》《沉香亭》，

　　另有元王伯成《天寶遺事諸宮調》殘曲，存【南呂一枝花】《楊妃捧硯》套。明傳奇有吳世美《驚鴻記》存。

[85]　〔明〕呂天成：《曲品》，卷下，頁二三五。

[86]　〔唐〕杜甫：〈贈李白〉，〔清〕彭定求等修纂：《全唐詩》第七冊（北京：中華書局，一九六○年），卷二二四，頁二

　　三九二。

《白》云：

（白）十歲通詩書。既長，隱岷山。州舉有道，不應。蘇頲為益州長史，見白異之，曰：「是子天才英特，少益以學，可比相如。」然喜縱橫術，擊劍，為任俠，輕財重施。更客任城，與孔巢父、韓準、裴政、張叔明、陶沔居徂來山，日沉飲，號「竹溪六逸」。 **❽⑦**

王琦（一六九六─一七七四）《李太白年譜》：

二十五歲，太白出遊襄、漢，南泛洞庭，東至金陵、揚州，更客汝、海，還憩雲夢。 **❽⑧**

後來，在長安又與賀知章（約六五九─約七四四）、李適之（六九四─七四七）、汝陽王璡（生卒年不詳）、崔宗之（生卒年不詳）、蘇晉（六七六─七三四）、張旭（生卒年不詳）、焦遂（生卒年不詳）為「酒中八仙人」；杜甫說他「李白一斗詩百篇，長安市上酒家眠；天子呼來不上船，卻道臣是酒中仙。」 **❽⑨**而有〈清平調〉三章，御手調羹、貴妃捧硯、力士脫靴，傳播千古的俊雅韻事。但也因此易被讒言，未蒙重用，明皇乃賜金放還。他又「浮遊四方。嘗乘月與崔宗之自采石至金陵，著宮錦袍，坐舟中，旁若無人。」 **❾⓪**《紫桃軒又綴》云：「太白一生作詩，喜言酒與婦人，又喜言神仙，最不耐塵俗事。」 **❾①**凡此可見李白是個不拘禮法、任性縱橫的才子

❽⑦ 〔宋〕歐陽修等：《新唐書》（北京：中華書局，一九七五年），卷二○二〈列傳第一百二十七・文藝中〉，頁五七六二。

❽⑧ 〔清〕王琦編輯：《李太白年譜》，收入〔唐〕李白著，〔清〕王琦注：《李太白全集》（北京：中華書局，二○一五年），卷三五，頁一八四三。

❽⑨ 〔唐〕杜甫：〈飲中八仙歌〉，〔清〕彭定求等修纂：《全唐詩》第七冊（北京：中華書局，一九六○年），卷二一六，頁二二五九─二二六○。

❾⓪ 〔宋〕歐陽修等：《新唐書》，卷二○二，頁五七六三。

他喜隱居樂道、浮遊四方，詩酒交遊。因為他其實滿腹經綸而不得施展。

就屠隆而言，李白的這些「特色」，他看起來也頗為相似，他中進士後，文壇聲譽鵲起，他又廣緣交結，如與同年狀元沈懋學（一五三九—一五八二）成為兒女親家，文壇泰斗王世貞（一五二六—一五九〇）使他列名「末五子」之一。沈明臣（一五一八—一五九六）、胡應麟（一五五一—一六〇二）、王穉登（一五三五—一六一二）、張鳳翼（一五二七—一六一三）馮夢禎、梁辰魚（一五二〇—一五九二）等時彥俊秀，都和他聲聞相投。李鄴嗣（一六二二—一六八〇）敘傳《禮部屠長卿先生隆》云：

中進士，除潁上知縣，調青浦。在官建二陸祠延接吳越間名士沈嘉則、馮開之諸公，泛舟置酒。青簾白舫，縱浪泖浦間，以仙令自許。然千吏事不廢。❷

由此可想其在官得意時，詩酒交遊的一斑。上文所舉他與西寧侯宋世恩夫妻的曲宴子夜，便是突出的例子。而他落職之後，詩酒宴遊的機會更多，如與兵部尚書兼右副都御史總督薊遼的張佳胤（一五二七—一五八八）和曾為錦衣衛掌印的劉守有（生卒年不詳）、劉承禧（生卒年不詳），不是「餉以金錢薪米酒脯，絡繹於道」；便是「夜則攜酒餉隆」。沈德符《萬曆野獲編》卷二六《白練裙》云：

頃歲丁酉（萬曆二十五年，一五九七），馮開之年伯為南祭酒，東南名士雲集金陵。時屠長卿年伯久廢，新奉恩詔復冠帶，亦作寓公。慕狹邪寇四兒名文華者，先以纏頭往，至日具袍服頭踏呵殿而至。踞廳事

❾❶　〔清〕王琦引〔明〕李日華：《紫桃軒又綴》，收入〔唐〕李白著，〔清〕王琦注：《李太白全集・外記二百九十四則》，卷三六，頁一九一四。

❾❷　〔清〕李鄴嗣：《禮部屠長卿先生隆》，〔清〕胡文學輯：《甬上耆舊詩》，收入《景印文淵閣四庫全書》集部第一四七四冊（臺北：臺灣商務印書館，一九八三年），卷一九，頁三六八。

南面，呼嫗出拜，令寇姬旁侍行酒，更作才語相向。次日六院喧傳，以為談柄。有江右孝廉鄭豹先名之

文者，素以才自命，遂作一傳奇，名曰《白練裙》，摹寫屠憨狀曲盡。❸《列朝詩集小傳》丁集中小傳也說他

那年屠隆五十五歲，大概久處寂寞，不耐困頓，才幹出這樣可笑的事。又《列朝詩集小傳》丁集中小傳也說他

「晚年出盱江，登武夷，窮八閩之勝。阮堅之司理晉安，以癸卯（萬曆三十一年，一六〇三，六十一歲）中秋，

大會詞人於烏石山之隣霄臺。名士宴集者七十餘人，而長卿為祭酒。梨園數部，觀者如堵。酒闌樂罷，長卿幅

巾白衲，奮袖作〈漁陽撾〉。鼓聲一作，廣場無人。山雲怒飛，海水起立。林茂之少年下坐，長卿起執其手曰：

『子當為〈撾鼓歌〉以贈屠生，快哉！此夕千古矣。』❹即此亦可見友人對他的厚待和他年逾六十而豪情勝概

不減。

屠隆鄉居生活二十年間，除杭州外，其旅遊還歷經浙江之四明、遂昌、嘉興，江蘇之太倉、蘇州、常熟、

松江、吳中地區、南京、揚州。安徽之宣城、慈溪、衢州等。他在旅遊中，也結交道士，如萬曆十五年（一五

八七）七月，在杭州李海鷗（生卒年不詳）傳他道訣，棲隱吳山通玄道院一月；返杭，聶先生將張三豐（一二

四七一？）祖師之金液還丹大道傳授給他；又遇金虛中（生卒年不詳）先生，也將道訣傳他。而他晚年受到慧

虛子孫榮祖（生卒年不詳）的「乩仙」胡弄，也就不足為奇了。

(三)李白事蹟與《綵毫記》之關目布置與排場處理

屠隆也就因為有以上這些生平履歷和性情為人，多少有李白的輪廓和影子；於是他便以李白來比況自己。

❸〔明〕沈德符：《萬曆野獲編》，卷二六〈嗤鄙〉，頁六七六。

❹〔清〕錢謙益：《列朝詩集小傳》，丁集上，〈屠儀部隆〉，頁四四五。

他以正史中的李白為主軸，融入稗官的記載，加入他想要達成的思想理念和人格境界，以及傳奇生旦勢均力敵所生發的情節關係；又以李白同時代的唐明皇（六八五—七六二）、楊貴妃（七一九—七五六）故事作為副線，以寫時代背景，交織其間，而將李白塑造成文豪、俠士、隱者、義夫、忠臣的綜合體，使我們覺得那是一個扭曲變形的李白，而非杜甫所認識、欣賞而又惋惜的李白。

綜觀《綵毫記》關目布置，其本於史傳者有〈散財結客〉、〈拜官供奉〉、〈長安豪飲〉、〈預識汾陽〉、〈脫靴捧硯〉、〈宮禁生讒〉、〈知機引退〉、〈遠謫夜郎〉等八齣；其出於稗官者有〈乘醉騎驢〉、〈汾陽報恩〉等二齣；其出於作者理念思想和傳奇生旦關係者，更有〈仙翁指教〉、〈祖餞都門〉、〈歸隱林泉〉、〈訪道仙翁〉、〈永王設計〉、〈誓死不從〉、〈展叟單騎〉、〈展武相逢〉、〈救主出圍〉、〈廬山受枉〉、〈仙官列奏〉、〈欽取回朝〉等十二齣，和〈夫妻觀賞〉、〈湘娥訪道〉、〈別妻赴京〉、〈湘娥思憶〉、〈母子慮禍〉、〈難中相會〉、〈妻子哭別〉、〈他鄉持正〉、〈團圓受詔〉等九齣⑨；以及唐明皇、楊貴妃線之〈為國薦賢〉、〈頒詔雲夢〉、〈祿山謀逆〉、〈遊翫月宮〉、

⑨ 據唐魏顥（七二八—？）〈李翰林集序〉：「白始娶于許，生一女、一男，曰明月奴，女既嫁而卒。又合于劉，劉訣。次合于魯一婦人，生子曰頗黎。終娶于宋。」王琦注：「此云宋，蓋是宗字之訛耳。若劉、若魯婦，則無所考。太白後，只一子伯禽，則未知其明月奴與？其頗黎與？」參見〔唐〕李白著，〔清〕王琦校注：《李太白全集》，卷三一，頁一七〇〇—一七〇一。又李白〈上安州裴長史書〉云：「許相公家見招，妻以孫女。」《李太白全集》，卷二六，頁一四五三。）有關李白之婚姻子嗣，見於文獻者僅此。按：許相公名圉師（約六一七—六七九），《舊唐書》有傳，見〔後晉〕劉昫等：《舊唐書》，卷五九〈列傳第九〉，頁二三三〇。相國孫女許氏，不知其名，劇中所云「湘娥」，當屠隆虛構。而《柳亭詩話》云：「太白嘗作《長相思》樂府一章，末曰：『不信妾斷腸，歸來看取明鏡前。』夫人從旁視之曰：『君不聞武后詩乎？「不見比來常下淚，開箱驗取石榴裙。」』太白爽然自失。此即所謂相門女也，具此才情，故當與尋真、騰空為侶。」若此，則屠隆之寫湘娥，非全然憑空杜撰。參見〔清〕宋長白：《柳亭詩話》，《續修四庫全

〈漁陽鼙鼓〉、〈海青死節〉、〈官兵大捷〉、〈羅襪爭奇〉、〈蓬萊傳信〉等九齣。可見全本四十二齣中，出諸屠隆憑空杜撰者，就起碼有二十齣之多，這其中難免多所枝蔓，妨礙了全劇的節奏性。譬如李白夫妻與子安之悲歡離合，便一再重複；而必四人輪唱又合唱，便顯得累贅；又背景戲如〈海青死節〉、〈羅襪爭奇〉乃至〈游翫月宮〉均與李白無關，可以刪除。

屠隆以李白「自況」，呂天成《曲品》卷下〈上下品〉首先舉出❾❻，沈德符《萬曆野獲編‧填詞有他意》就說：「屠長卿之《彩毫記》，則竟以李青蓮自命，第未知果愜物情否耳。」❾❼清焦循《劇說》卷四也說：「屠長卿作《彩毫記》，以李太白自命，沈景倩譏之。」❾❽而我們要說，屠隆以李白自況或自命，固然名實不稱；他更將李白「美化」，往自己臉上貼金，尤其不倫不類。譬如〈拜官供奉〉將李白寫成可以勝任經國大業的大才；〈誓死不從〉至〈難中相會〉五齣更運用虛構人物展靈旗與武諤之救解於永王璘（約七二○—七五七）獄中，將李白寫成堅貞不二的節操之臣，都教人有生硬矯造之感。

戲曲關目布置後的進一步結構，就是曲牌聯套的排場處理。《綵毫記》所用曲牌，據友人許建中於其《彩毫記評注》之【注釋】中的「曲律」說明，除少數舛誤外，大抵頗合調法。❾❾其聯套，經著者檢驗，則〈蓬萊傳

❾❻〔明〕呂天成：《曲品》，卷下，頁二三五。

❾❼〔明〕沈德符：《萬曆野獲編》，卷二五，頁六四四。

❾❽〔清〕焦循：《劇說》，卷四，頁一六三。

❾❾〔明〕屠隆撰，許建中評注：《彩毫記評注》，收入黃竹三、馮俊杰主編：《六十種曲評注》第二十一冊，頁三三一○—六

書》集部第一七○○冊（上海：上海古籍出版社，二○○二年據清康熙天茁園刻本影印），卷三二一，「石榴裙」條，頁三二九。

信〉雙調、南呂、仙呂三調錯用；〈仙翁指教〉四北二南合腔；〈救主出圍〉用黃鍾合套而出現連用二南曲；〈相娥訪道〉疊北雙調【二犯江兒水】、北仙呂【寄生草】各二支；〈羅襪爭奇〉疊用三支北雙調【沽美酒帶太平令】；〈乘醉騎驢〉用北南呂【一枝花】套；〈遊瓚月宮〉用北雙調【新水令】套，而由諸腳色分唱。凡此皆顯現其北套與合套之運用，尚未守「新傳奇」之規律；其排場之處理，大場多在上卷，分布於〈為國薦賢〉(6)、〈長安豪飲〉(10)、〈脫靴捧硯〉(13)、〈遊瓚月宮〉(15)；而其開場〈夫妻瓚賞〉但用「正場」；其下卷，直至〈遠謫夜郎〉(36)，又至末後大收煞〈團圓受詔〉(42)才又用大場；可見其未盡得體而具高低起伏之妙。又其韻協，鄰韻混押如支思、齊微，先天、寒山之現象亦未脫離「新南戲」之習染。只是其排場轉變，如〈為國薦賢〉之由南呂轉仙呂、〈長安豪飲〉之由南呂轉雙調、〈歸隱林泉〉之由南呂轉黃鍾、〈展叟單騎〉之由商調轉南呂、〈官兵大捷〉之由正宮轉中呂、〈遠謫夜郎〉之以黃鍾套夾越調套、〈汾陽報恩〉之由越調轉仙呂、〈團圓受詔〉之由南呂轉中呂等之移宮換調；尤其全劇分上下卷，而以上下卷之結尾為「小收煞」「大收煞」，則均已等同「新傳奇」之章法結構。

上文引沈德符《萬曆野獲編》說過，屠隆「能為新聲，頗以自炫。每劇場輒闌入群優中作技」。[100] 可見他能躬踐排場，而且養有家班，並帶領外出表演。[101] 按理他的「實務經驗」對其戲曲創作的結構，應當有所助益才是。

[100] 〔明〕沈德符：《萬曆野獲編》，卷二五〈詞曲〉，頁六四五。

[101] 胡忌、劉致中：《崑劇發展史》(北京：中華書局，二○一二年)，頁一三二一—一三三三。

六五。

(四)屠隆的戲曲觀及其在戲曲文學上的語言質性

屠隆有〈題紅記敘〉和〈章臺柳玉合記敘〉，徐朔方《梅鼎祚年譜》，以前者作於萬曆十五年後，後者作於萬曆十五年。[102]他敘《玉合記》時推崇元雜劇，認為「以其雄儁鶻爽之氣，發而纏綿婉麗之音。故汎賞則盡境，描寫則盡態，體物則盡形，發响則盡節，駢麗則盡藻，諧俗則盡情。故余斷以為元人傳奇，無論才致，即其語語當家，斯亦千秋之絕技乎！」[103]

他在敘《題紅記》時，則發揮了他的「情觀」，他說：「夫生者，情也。有生則有情，有情則有結。……天臺仙籍，猶興感於懷春；宛洛亡魂，不忘情于思舊。」則況乎深宮怨女、釋齒佳人之「以其纏綿宛麗之藻，寫彼淒楚幽怨之情，宜其聞之者傷心，感之者隕涕也。」[104]可見他認為「情」是與「生」俱來的，人們是既寫「情」，也要人們感「情」的。

而他在敘《玉合記》時更提出了他對傳奇文學的主張，他說：「傳奇之妙，在雅俗並陳，意調雙美，有聲有色，有情有態。歡則豔骨，悲則銷魂，揚則色飛，怖則神奪。極才致則賞激名流，通俗情則娛快婦豎。斯其至乎！」[105]可見屠隆對於傳奇的主張是雅俗兼具，該雅則雅，該俗則俗；而聲情詞情更要相得益彰，使悲歡神

[102] 徐朔方：《梅鼎祚年譜（一五四九—一六一五）》《徐朔方集》第四卷，頁一五〇。

[103] 〔明〕屠隆：〈章臺柳玉合記敘〉，《栖真館集》，卷一一，頁四三〇。

[104] 〔明〕屠隆：〈題紅記敘〉，〔明〕王驥德：《韓夫人題紅記》，《古本戲曲叢刊二集》（上海：商務印書館，一九五五年據北京圖書館藏明繼志齋刊本影印），頁一—二。

[105] 〔明〕屠隆：〈章臺柳玉合記敘〉，《栖真館集》，卷一一，頁四三一。

色各得其致。這樣的看法可說是最為通達而得戲曲文學藝術之肯綮。

那麼屠隆在戲曲文學上的成就是如何呢?其所表現的語言質性又是如何呢?且先列舉諸家對他的批評:

明王驥德(約一五四二—一六二三)《曲律》卷四〈雜論第三十九下〉云:

世所謂才士之曲,如王弇州、汪南溟、屠赤水輩,皆非當行。[106]

呂天成《曲品》卷上云:

屠儀部逸才慢世,麗句驚時。太白以狂去官,子瞻以才蜚譽。偃恣於孌姬之隊,驕酣於仙佛之宗。[107]

又其卷下〈上下品〉云:

《彩毫》⋯此赤水自況也。詞采秀爽,較《曇花》為簡潔。[108]

清徐麟(生卒年不詳)〈長生殿序〉云:

元人多詠馬嵬事。自丹丘先生《開元遺事》外,其餘編入院本者,毋慮十數家,而白仁甫《梧桐雨》劇最著。迨明,則有《驚鴻》、《綵毫》二記。《驚鴻》不知何人所作(義按:吳世美作),詞不雅馴,僅足供優孟衣冠耳。《綵毫》乃屠赤水筆,其詞塗金績碧,求一真語、雋語、快語、本色語,終卷不可得也。[109]

[106]〔明〕王驥德:《曲律》,頁一八〇。

[107]〔明〕呂天成:《曲品》,卷上,頁二一五。

[108]〔明〕呂天成:《曲品》,卷下,頁二三五。

[109]〔清〕徐麟:〈長生殿序〉,見〔清〕洪昇:《長生殿》,收入《古本戲曲叢刊五集》(上海:上海古籍出版社,一九八六年據清康熙稗畦草堂刻本影印),頁二。

焦循《劇說》卷五云：

《彩毫》、《紫釵》、《南柯》三傳，俱出屠、湯手筆，而往往以學問為長，徒令人驚雕繢滿眼耳。[110]

吳梅《瞿安讀曲記·明傳奇·曇花記》云：

赤水尚有《彩毫記》，賦李青蓮事，較此略勝。而塗金錯綵，通本無一疏俊語，不免徐靈昭所誚……余祗見《曇花》、《彩毫》二記，《修文》未見。出宮失調，疵病至多。蓋赤水非深明音律者，故多可議也。[111]

以上六家，加上文所引徐復祚《曲論》所云「肥腸滿腦」之話，計七家或說屠隆曲辭為「非當行」之「才士曲」，或說「麗句驚時」、「詞采秀爽」，或說「肥腸滿腦」、「資深逢源」，或說「塗金續碧」、「雕繢滿眼」、「塗金錯綵」、「以學問為長」，意思上其實都認為，屠氏曲文用典繁多、詞藻華麗，幾無自然真摯，明快清俊的語言。則屠氏戲曲文學之語言特色，明清人幾乎有了共識。而徐復祚又謂屠氏「未守沈先生三章」，吳梅亦謂其《曇花》、《綵毫》二記「出宮失調，疵病至多」，都指其曲律多具瑕疵；但如我們上文所云，瑕疵固有，但實不至拗喉棘嗓；那麼曲文又如何呢？且舉數曲來觀察：

商調過曲【集賢賓】 春來雲夢天似水，水邊樓閣參差。十二雕闌霞散綺，看萬頃、微茫無際。鷗飛鷺起，映兩岸、青蘋白芷。（合）圖畫裡，人盡在、琉璃寶地。

此曲《夫妻翫賞》，生扮李白所唱，寫雲夢澤春天景色。協齊微韻，混用「差」、「芷」二字支思韻。

[清] 焦循：《劇說》，卷五，頁一八二。[110]

吳梅：《讀曲記·曇花記(二)》，收入王衛民編校：《吳梅全集·理論卷中》，頁八三五。[111]

[明] 屠隆：《綵毫記》，《古本戲曲叢刊初集》（上海：商務印書館，一九五四年據長樂鄭氏藏汲古閣刊本影印），卷上，第二齣，頁三。[112]

南呂過曲【太師引】椒房沐寵承恩遇，愧自比、當熊貫魚。獨占他、三千粉黛，怎堪方、十斛明珠也。

秋風扇篋愁紈素，願長如、織女黃姑。奉宸遊、秦宮漢都，慎勿使、淒涼風雨羊車。

此曲〈為國薦賢〉，小旦扮楊貴妃，對唐明皇獻酒所唱，協魚模韻，用典繁多：椒房，見《三輔黃圖・未央宮》⑬。

當熊，語出《後漢書・馮昭儀傳》；貫魚，語見《易經・剝卦》；當熊貫魚，讚美宮中妃嬪臨危敢當，進御有

序而不妒。三千粉黛，語出白居易（七七二一八四六）〈長恨歌〉；十斛明珠，用唐喬知之（生卒年不詳）〈綠

珠篇〉；秋風扇篋見班婕妤（生卒年不詳）〈怨歌行〉；織女黃姑，引《玉臺新詠・歌詞》；羊車用《晉書・胡

貴嬪傳》。此曲用這許多典故來寫楊貴妃受寵時的謙卑和謹慎，而處處要切合她的身分。

比較這兩支曲子，所謂「塗金錯綵」、「雕繢滿眼」、「以學問為長」，指的便是像【太師引】那樣的筆墨；若

就【集賢賓】而言，則當屬秀麗清爽，是案頭場上兩兼得宜的。請再看下一曲：

商調集曲【金井水紅花】生死深思在，關河別恨牽，洒涕上離筵。慘無言，天涯頻盼。恨不剖心泣血，昧死向金鑾，頃刻裡、問征鞍也囉。羨你學克武庫，才鬱虹梁，志潔冰盤。一任浮雲舒卷。昨日鸞坡起草，龍墀侍班；今日羊裘烟水，鷗夷釣船。只愁去後，烽火咸陽亂。⑭

此曲〈祖餞都門〉，小外扮郭子儀餞別李白所唱，混用先天、寒山韻。雖然雅言雅語，用典不多，也不生僻，合

乎人物身分口吻；因此也算是自然本色之語了。而類此，也應當才是屠氏戲曲語言的主調。和他的戲曲文學之

語言情境和韻律聲情的主張，雖然尚有眼高手低之嫌，但他也確實在努力要使之達成的。

⑭〔明〕屠隆：《綵毫記》，《古本戲曲叢刊初集》，卷上，頁五二。

⑬〔明〕屠隆：《綵毫記》，《古本戲曲叢刊初集》，卷上，頁一七。

小結

屠隆《曇花》、《綵毫》、《修文》三記，簡直是自家生命的寫照。就中《綵毫》雖然也自比李白，但也因為

李白是大文豪，古今仰望，而在有關李白眾作中，此記堪稱傑出，所以影響也特別大，受它影響的仿作，譬如

呂天成《曲品》卷下〈新傳奇品〉所記吾邱瑞（生卒年不詳）《合釵》，謂之「詞不足，內〈遊月宮〉一齣，全

鈔《綵毫記》，可笑。」[115] 胡文煥（生卒年不詳）《群音類選》卷一四錄有《青蓮記》五齣，內〈御手調羹〉、〈明

皇賞花〉、〈華陰騎驢〉、〈捉日騎鯨〉和〈明皇月宮〉[116]，其與《綵毫》之〈拜官供奉〉、〈脫靴捧硯〉、〈乘醉騎

驢〉、〈泛舟采石〉、〈遊翫月宮〉，幾於相同。後來清洪昇《長生殿》也頗受其影響。

《綵毫記》之流行於歌場者，明李郁爾選編《月露音》，錄有折子〈調羹〉、〈泛湖〉；清初無名氏《新刻精

選南北時尚崑弋雅調·月集》有〈楊妃醉酒〉。而明末張岱《陶菴夢憶》卷五《劉暉吉女戲》之演出〈遊翫月

宮〉場景，其技法真是已達到「境界神奇，忘其為戲也」的地步。[117] 則《綵毫記》可知不止為案頭之劇，也多

少躋身場上之曲。

屠隆雖不能與李白伯仲相比，但卻因為李白作記而名傳劇壇。他在戲曲文學上的成就，雖然尚與他自己的

主張有距離；但他也確實在努力要使之達成；也因此自也有其可欣可賞之處。

二〇一九年九月一日下午六時二十分完稿

[115]〔明〕呂天成：《曲品》，卷下，頁二四七。

[116]〔明〕胡文煥編：《群音類選》，收入王秋桂主編：《善本戲曲叢刊》第四輯第二冊（臺北：臺灣學生書局，一九八七年），卷一四，頁六五八一一六六七。

[117]〔明〕張岱：《陶菴夢憶》（杭州：浙江古籍出版社，二〇一八年），卷五，頁八三。

三、孫鍾齡《東郭記》

小引

《東郭記》在傳奇中是一部很奇特的作品，一眼就可看出它的齣目長長短短，少則一個字，多則十來字，而無一不取自《孟子》；劇中人物也都出自《孟子》；情節不忌違背常理，有很辛辣的諷世意味，也有很諧謔的諭世情懷。曲文多質樸或明麗，賓白頗簡潔而明暢；但若書寫古人古事，驅遣成語掌故，就非一目可以了然。而格律整飭，恪守中原十九韻部，可見其吳中調法。然而它在論者眼中，少受青睞；長久以來，它一般而言既未被稱為案頭佳作，更未嘗是場上妙品；甚至於它的作者還有四種不同的說法，所幸祁彪佳《遠山堂曲品》將它列為「逸品」，算是慧眼獨具。吳梅〈跋〉謂「其託體高於施、高、湯、沈矣」[118]，才給予適當的定位。

對於《東郭記》的研究，黃竹三、馮俊杰主編的《六十種曲評注》，由董竟成、楊矗所承擔的《東郭記評注》[119]甚為詳審，對其中資料與見解，本文有所採擷，讀者鑑之。

(一)《東郭記》作者孫鍾齡生平探索

《東郭記》作者有四種說法，其見於清高奕（生卒年不詳）《新傳奇品》附錄《古人傳奇總目》列有「東

[118] 吳梅：《讀曲記・東郭記㈢》，收入王衛民編校：《吳梅全集・理論卷中》，頁八八三。

[119]〔明〕孫仁孺著，董竟成、楊矗評注：《東郭記評注》，收入黃竹三、馮俊杰主編：《六十種曲評注》第二四冊。

郭》（汪道昆作，齊人妻妾事）」。⑳又蔣瑞藻（一八九一─一九二九）《小說考證》引《花朝生筆記》兩條，一條以為汪道昆（一五二五─一五九三）作，一條以為徐復祚（一五六〇─一六二九或略後）（陽初）作。㉑其見於無名氏《傳奇彙考標目》之《東郭記》，作者列於無名氏。以上三說皆不可信。其可信者為孫鍾齡（仁孺）。

祁彪佳《遠山堂曲品》時代最早，其《逸品》列有孫鍾齡《東郭》、《睡鄉》二種。其《東郭》云：

掀翻一部《孟子》，轉轉入趣。能以快語叶險韻，於庸腐出神奇，詞盡而意尚悠然。邇來作者如林，此君直憑虛而上矣。㉒

其《睡鄉》云：

孫君聊出戲筆，以廣《齊諧》。設為烏有生、無是公一輩人，啼笑紙上，字字解頤。詞極爽，而守韻亦嚴。㉓

《東郭記》有明萬曆四十六年（一六一八）原刻本，《古本戲曲叢刊二集》據之影印。另有汲古閣原刻本等。《醉鄉記》，《遠山堂曲品》著錄為《睡鄉》，有明崇禎三年（一六三〇）刻本，《古本戲曲叢刊二集》據以影印。《東郭記》署「白雪樓主人編本」，卷首有〈東郭記引〉，署「萬曆戊午重九越三日，峨眉子書於白雪樓」，後鈐「孫氏仁孺」印。㉔此〈東郭記引〉顯然為《東郭記》作者孫仁孺的「自序」，寫作時間在萬曆戊午（四十

⑳〔清〕高奕：《新傳奇品》，《中國古典戲曲論著集成》第六冊，頁二七九。

㉑蔣瑞藻編，江竹虛標校：《小說考證》（上海：上海古籍出版社，一九八四年），頁一〇二一─一〇二三、六八五─六九〇。

㉒〔明〕祁彪佳：《遠山堂曲品》，頁一一。

㉓〔明〕祁彪佳：《遠山堂曲品》，頁一二。

㉔〔明〕孫仁孺：《東郭記》，收入《古本戲曲叢刊二集》（上海：商務印書館，一九五五年據長樂鄭氏藏明末刊本影印），

六年，一六一八）的重陽節之後三天。而由此亦可知孫仁孺，即《遠山堂曲品》所題之孫鍾齡。孫鍾齡據祁氏

題署慣例，當為本名，則「仁孺」為字，「峨眉子」、「白雪樓主人」當為別號；而由「峨眉子」，似亦可推知其

為四川峨眉人。

又《醉鄉記》，亦署「白雪樓主人編本」，卷首有署「崇禎庚午（三年，一六三〇）仲夏晴空居士王克家漫

書」之《刻醉鄉記序》。有云：「蘇子瞻遇不豳志，托《睡醉鄉記》以寄牢騷。吾友孫仁孺，才未逢知，更譜

《醉鄉傳》以寫情事。」⑫⑤可見孫仁孺在他的友人心目中，是位「才未逢知」的讀書人。王克家（生卒年不詳）

為他作序的崇禎三年（一六三〇），他應當還在世。

若此，小結以上，我們對《東郭》、《醉鄉》二記作者生平，所知僅是：孫鍾齡，字仁孺，號峨眉子，別署

白雪樓主人，四川峨眉人。他生在晚明，才未逢知。著有《白雪樓傳奇二種》，即《東郭記》與《醉鄉記》。

然而作家的生命遭遇，往往從作品中流露出來。孫仁孺的《二記》應當也不例外。而我以為《醉鄉記》可

以體會出他有才不得施，仕途失落、愛情坎坷的情境；而《東郭記》則是他對現世政治社會士人的極端諷刺和

憤懣。為此且先簡述《醉鄉》劇情旨趣，以探索和作者的關聯，從而顯示其生平的可能現象。至於《東郭

記》，則留待下文詳為述評。

《醉鄉記》敘無何有之鄉，絕世才子烏有生，辭別同窗子墨卿，偕毛穎、陳玄、羅文、褚先生四友，往遊

醉鄉。途經酒海，酒龍王邀宴龍宮，吟詩助興。鼈相國忌才，譖言烏有生詩中藏譏。龍王怒逐之。既至醉鄉，

與李白、劉伶、畢卓暢飲。復往睡鄉，從莊生胡蝶，見軒轅氏與陳希夷；乃謁臨邛縣令，得薦卓王孫，思謀文

⑫⑤ 〔明〕孫仁孺：《醉鄉記》，收入《古本戲曲叢刊二集》，卷上，頁一—三。

〔明〕王克家：〈刻醉鄉記序〉，見〔明〕

卷上，頁三。

君之妹。有秀才白一丁、銅士臭，文君之妹屬意白一丁，王孫即招為婿。烏有生又往鄰家求配，坦腹東床，亦見棄。銅士臭反得偶。烏有生寓竹家，竹氏善待之。竹氏每為其鄰湯婆詈罵，烏有生為之解紛。會大比，包待制監考，韓愈、歐陽修主試。烏有生同四友赴之。白、銅二生亦入場。此時情魔既已阻絕烏有生姻緣，又變為文魔，以紙糊歐陽雙眼，欲取白、銅；韓愈鄙兩人，要取烏有等五士，卻被五窮鬼顛倒作弄。榜發，白、銅居首，烏有等名落孫山。眾人正與蘇軾、孟郊、賈島訴不平，守錢虜忽然領兵趕到，所幸被眾人擊退。烏有生返鄉，鄰居無是公為子墨同年，臥病憂愁，有女焉娘，甚美。與烏有生隔牆相窺，互生情愫。烏有生避居山莊，復被花木之妖與昆蟲之怪所苦，扁鵲診脈，空禪師襄解，皆未見效。幸與毛穎等四友一談，脫然而癒。乃禱拜文昌，遙祭織女。織女與嫦娥商議，派吳剛趕走情魔，文昌轉致紫薇，派朱衣戰敗窮鬼。既而春闈，白、銅以夾帶，斥革枷號；烏有生與四友聯魁，衣錦還鄉。烏有生託春婆夢婆和子墨作媒，入贅無是公家，與焉娘完婚。

對於《醉鄉記》的這般劇情，上文所舉王克家〈刻醉鄉記序〉云：

蘇子瞻遇不邑志，托〈睡醉鄉記〉以寄牢騷。吾友孫仁孺，才未逢知，更譜《醉鄉傳》以寫情事。其所載銅、白多金而先售，歐陽蒙目而誤收，窮鬼、情魔從中磨折，自有天地，便有此等，何足為怪！顧一經描寫，勘盡世情，真與《西遊》、《水滸》盡其變，《道德》、《南華》竝其幽，《法華》、《楞嚴》同其妙。從今以往，卓家幼女，郗氏老翁，任他各從所好，銅相公、白才子，任他先我著鞭；而酒癖詩魔，愁花悶月，果有烏有生其人，恐終勤魁宿之駕，而辱嫦娥之盼也。

琢磨孫仁孺友人王克家為他《醉鄉記》所寫的序文和《醉鄉記》所敘的內容來觀照，劇中的烏有生就是孫仁孺

自家現實的影像，他是以「虛」為「實」；「烏有」，「無是」就是「有是」；所以「無是公」應

當就是他的丈人，「焉娘」就是「嬌娘」，是他終究入贅的妻子。劇中的烏有生之四友「毛穎、陳玄、羅文、褚

先生」，即文人隨身之筆墨布帛，可見其為書生身分。他好酒能詩，所以與李白、劉伶、畢卓暢飲；路過酒海吟

詩，為鼈相公所忌。他企慕愛情婚姻，一再為情魔所阻；他追求科舉功名，無奈為文魔所弄。而無論情魔、文

魔之所以能使他失敗困頓的緣故，都只因為他缺少有如銅、白的「多金」，只要「多金」就可以不學有術地使卓

家幼女、郗氏老翁趨之若鶩；也可以使歐陽蒙目、韓愈徒勞。這才是千古難破解的現實，作者也在《醉鄉記》

第一齣說「婚宦因循，鎮日如聾啞」❶❷❼因之所謂吳剛、朱衣仗義秉理，在現實裡，不過空中樓閣，望梅止渴而

已。所以「醉鄉」、「夢鄉」，才是作者終究要棲託的世界，在那樣的「醉夢」世界裡，他才能與李白、劉伶、希

夷、莊周逍遙同遊。

雖然《醉鄉記》如祁彪佳所云，「出戲筆」、「字字解頤」、「啼笑紙上」。但顯然是出諸作者自家生命的寫照，

那就是：才未逢知，格調標高，愛情一再挫折，功名屢遭偃蹇；以致假藉傳奇以抒發憤懣、宣泄牢騷。他的事

蹟也就平凡不奇而不顯了。

(二)《東郭記》之題材本事與關目布置

《東郭記》的寫作方式，雖然和《醉鄉記》頗有相似處，譬如在標目上，《醉鄉記》每齣五字，二卷四十四

齣連綴起來就是一首五古，形式也算奇特；劇中驅遣古人也同樣揮灑自如。只是《醉鄉》在諷刺調謔世道外，

❶❷❼〔明〕孫仁孺：《醉鄉記》，卷上，第一齣〈虛賦廥司馬〉，頁一。

尚以「烏有生」傳達自家品調，而《東郭》則直從作者眼中呈現「浮世繪」，而給予嚴厲的批評和嘲弄。

上文引祁彪佳《遠山堂曲品》調《東郭記》「掀翻一部《孟子》，轉轉入趣。」清李調元《雨村曲話》云：

《東郭記》全以一部《孟子》演成，其意不出「求富貴利達」一語，蓋罵世詞也。劇目俱用《孟子》成語，不出措大習氣，曲中之別調也。

《東郭記》之題材本事，雖然有些取自司馬遷《史記》和其他典籍，但絕大部分來自《孟子》一書，其中所涉及之人物事件，亦無一不與孟子同時，不出自《孟子》書中，乃至其四十四齣之齣目，更無一字一語不源自《孟子》。祁氏所謂「掀翻《孟子》」，真是一點也不差，請分析如下：

就其齣目出處而言：

1. 出自〈離婁〉者有1、2、13、15、19、20、22、23、32、41、44等十一齣。

2. 出自〈萬章〉者有3、6、29、30等四齣。

3. 出自〈滕文公〉者有4、10、11、12、16、18、26、27、37、38、40等十一齣。

4. 出自〈告子〉者有5、8、9、14、28、33、35、38、39、42等十齣。

5. 出自〈萬章〉者有6、29、30等三齣。

6. 出自〈盡心〉者有24、43等二齣。

7. 出自〈公孫丑〉者有25、31、36等三齣。

以上齣目皆取自《孟子》原文之字詞語句，而且頗見隱含諷刺。譬如第二齣〈人之所以求富貴利達者〉，出

自《孟子·離婁下》，其全句是：「由君子觀之，則人之所以求富貴利達者，其妻妾不羞也，而不相泣者，幾希矣。」[129]如此而觀其全句，則旨趣自明。又如第五齣〈則將摟之乎〉，其全句是：「踰東家牆而摟其處子，則得妻；不摟，則不得妻；則將摟之乎？」[130]由此可見作者在嘲弄齊人之婚姻，不合禮法。又如第十一齣〈鑽穴隙〉，出自《孟子·滕文公下》：「不待父母之命、媒妁之言，鑽穴隙相窺，踰牆相從，則父母國人皆賤之。」[131]以此來譏刺齊人與妻妹之關係曖昧逾倫。又如第十四齣〈先名實者〉，出自《孟子·告子下》：「先名實者，為人也；後名實者，自為也。夫子在三卿之中，名實未加於上下而去之，仁者固如此乎？」[132]本齣表面上以此來揄揚淳于髡是「先名實者」的好官，但骨子裡是嘲弄他「捷足先登」。又如第二十六齣〈妾婦之道〉，出自《孟子·滕文公下》：「以順為正者，妾婦之道也。」[133]這裡用來嘲謔下大夫陳賈、中大夫景丑不惜扮妾婦來取媚右師王驩。舉止五例，已可以概見作者在「措大習氣」之餘，其實是別有指涉的。

《東郭記》所出現的人物，同樣也無一不來自《孟子》一書，簡述如下：

　　1.齊人：在《孟子》中為泛稱齊國之人，〈梁惠王下〉、〈公孫丑下〉、〈滕文公下〉、〈離婁下〉皆見之；《東郭記》則約為人名，蓋以其兼具齊國人之普遍質性。

[129]〔宋〕朱熹撰：《四書章句集注》（北京：中華書局，一九八三年），卷八〈離婁章句下〉，頁三〇一。

[130]〔宋〕朱熹撰：《四書章句集注·孟子集注》，卷一二〈告子下〉，頁三三八。

[131]〔宋〕朱熹撰：《四書章句集注·孟子集注》，卷六〈滕文公章句下〉，頁二六七。

[132]〔宋〕朱熹撰：《四書章句集注·孟子集注》，卷一二〈告子章句下〉，頁三四二。

[133]〔宋〕朱熹撰：《四書章句集注·孟子集注》，卷六〈滕文公章句下〉，頁二六五。

力，有如許行。

3. 陳仲子：見〈滕文公下〉，孟子（西元前三七二一西元前二八九）同時之學者，齊國高士，主張自食其

2. 齊人妻妾：見〈離婁下〉。

4. 王驩：見〈公孫丑下〉，齊之諂人，有寵於王。

5. 淳于髡：見〈告子下〉、〈離婁上〉，齊國贅婿，齊之辯士。

6. 景丑：見〈公孫丑下〉，齊國贅婿。

7. 陳賈：見〈公孫丑下〉，齊國大夫。

8. 田戴：見〈滕文公下〉，齊卿，食采於蓋，祿萬鍾。

9. 公行子：見〈離婁下〉，齊國大夫。

10. 綿駒：見〈告子下〉，齊人而善歌者，處於高唐而齊右化之。

11. 尹士：見〈公孫丑下〉，齊國大夫。

12. 匠人：見〈梁惠王下〉，齊國工匠。

以上作者以齊人一妻一妾為主要人物，王驩、淳于髡、陳仲子為次要人物，揉雜景丑等為邊腳人物，結撰
其事蹟而成戲，因主寫齊人乞墦登壟，伐燕立功，官上大夫，封東郭君，故劇以《東郭》為名。

其有關齊人及其一妻一妾事，劇中直接取材《孟子・離婁下》：

齊人有一妻一妾而處室者，其良人出，則必饜酒肉而後反；問其與飲食者，盡富貴也，而未嘗有顯者來。其妻告其
妾曰：「良人出，則必饜酒肉而後反。其妻問所與飲食者，則盡富貴也。其妻告其
妾曰：「良人出，則必饜酒肉而後反；問其與飲食者，盡富貴也，而未嘗有顯者來。吾將瞯良人之所之
也。」蚤起，施從良人之所之，徧國中無與立談者。卒之東郭墦間，之祭者，乞其餘；不足，又顧而

他。此其為饜足之道也。其妻歸，告其妾曰：「良人者，所仰望而終身也。今若此。」與其妾訕其良人，而相泣於中庭。而良人未之知也，施施從外來，驕其妻妾。由君子觀之，則人之所以求富貴利達者，其妻妾不羞也，而不相泣者，幾希矣。⑬④

《孟子》所記此事，成為《東郭記》〈其良人出〉(15)、〈吾將瞷良人之所之也〉(19)、〈蚤起〉(20)、〈徧國中(21)、〈卒之東郭墦間之祭者〉(22)、〈與其妾訕其良人而相泣於中庭〉(23) 等六齣的張本。而作者在此之前，先敘齊人婚姻的過程，用了〈少艾〉(3)、〈則將摟之乎〉(5)、〈媒妁之言〉(7)、〈則得妻〉(9)、〈鑽穴隙〉(11)、〈一妾〉(13) 等六齣來鋪敘，而字裡行間在說齊人娶妻不經父母之命，納妾不由媒妁之言。《孟子·滕文公下》云：

（孟子）曰：「丈夫生而願為之有室，女子生而願為之有家。父母之心，人皆有之。不待父母之命、媒妁之言，鑽穴隙相窺，踰牆相從，則父母國人皆賤之。古之人未嘗不欲仕也，又惡不由其道。不由其道而往者，與鑽穴隙之類也。」⑬⑤

由此可見，作者引申齊人「鑽穴隙」之義，旨在諷其得官，非由正道。

而劇中的反面人物王驩，作者則將他落實為《孟子》書中的「攘雞」之徒，其〈滕文公下〉云：

孟子曰：「今有人日攘其鄰之雞者，或告之曰：『是非君子之道。』曰：『請損之，月攘一雞，以待來年，然後已。』如知其非義，斯速已矣，何待來年。」⑬⑥

⑬④〔宋〕朱熹撰：《四書章句集注·孟子集注》，卷八〈離婁章句下〉，頁三〇一。

⑬⑤〔宋〕朱熹撰：《四書章句集注·孟子集注》，卷六〈滕文公章句下〉，頁二六六—二六七。

⑬⑥〔宋〕朱熹撰：《四書章句集注·孟子集注》，卷六〈滕文公章句下〉，頁二七〇—二七一。

又作者也將《孟子》書中寫商場「爭龍斷」之事，落實到齊人仕為大夫後，與王驩爭權的情景。其《公孫丑下》

云：

　孟子曰：「然。夫時子惡知其不可也？如使予欲富，辭十萬而受萬，是為欲富乎？」季孫子
叔疑！使己為政，不用，則亦已矣，又使其子弟為卿。人亦孰不欲富貴？而獨於富貴之中有私龍斷焉。
古之為市也，以其所有易其所無者，有司者治之耳。有賤丈夫焉，必求龍斷而登之，以左右望而罔市利。
人皆以為賤，故從而征之。征商，自此賤丈夫始矣。

其所云「龍斷」，今作「壟斷」，即岡壟之斷而高者，即高地。引申而指獨攬利益。劇中設一高地曰「利名墩」[137]，
則明指爭權奪利之所。

在《東郭記》中，淳于髡是舉薦齊人為官並支持齊人伐燕建功的恩人。但在《孟子》中雖有〈告子下〉孟
子與他論「名實」，〈離妻上〉也記載兩人論「男女授受不親」[138]；但卻未見其與齊人有任何關係，可見是作者
憑空杜撰。作者在〈為人也〉(28)齣中，藉淳于之口自述得齊王賞識，官拜主客之職，於威王八年奉命使趙請
兵解楚之圍，則出諸《史記·滑稽列傳》[139]，亦與《孟子》無涉。

而《東郭記》唯一的正人君子是陳仲子，《孟子》則首見於〈滕文公下〉：

匡章曰：「陳仲子豈不誠廉士哉？居於陵，三日不食，耳無聞，目無見也。井上有李，螬食實者過半矣，
匍匐往將食之，三咽，然後耳有聞，目有見。」孟子曰：「於齊國之士，吾必以仲子為巨擘焉。雖然，

〔宋〕朱熹撰：《四書章句集注·孟子集注》，卷四〈公孫丑章句下〉，頁二四八。 [137]

〔宋〕朱熹撰：《四書章句集注·孟子集注》，卷七〈離妻章句上〉，頁二八四。 [138]

〔漢〕司馬遷：《史記》，卷一二六〈滑稽列傳第六十六·淳于髡〉，頁三一九七—三一九九。 [139]

仲子惡能廉？充仲子之操，則蚓而後可者也。夫蚓，上食槁壤，下飲黃泉。仲子所居之室，伯夷之所築

與？抑亦盜跖之所築與？所食之粟，伯夷之所樹與？抑亦盜跖之所樹與？是未可知也。」曰：「是何傷

哉？彼身織屨，妻辟纑，以易之也。」曰：「仲子，齊之世家也；兄戴，蓋祿萬鍾；以兄之祿為不義之

祿而不食也，以兄之室為不義之室而不居也；辟兄離母，處於於陵。他日歸，則有饋其兄生鵝者，己頻

顣曰：『惡用是鶂鶂者為哉？』他日，其母殺是鵝也，與之食之。其兄自外至，曰：『是鶂鶂之肉也。』

出而哇之。以母則不食，以妻則食之；以兄之室則弗居，以於陵則居之，是尚為能充其類也乎？若仲子

者，蚓而後充其操者也。」 ⑭⓪

又見於〈盡心上〉：

孟子曰：「仲子，不義與之齊國而弗受，人皆信之。是舍簞食豆羹之義也。人莫大焉亡親戚、君臣、上

下。以其小者信其大者，奚可哉？」 ⑭①

隱士。

範，但在〈井上有李〉（4）之愧蟲食李與〈出而哇之〉（18）之食鵝哇吐，作者還是將他寫成「迂腐可笑」的

可見陳仲子雖以廉義自守，但孟子認為那是小義小廉，並不與苟同；而在《東郭記》雖然取其品格為正面的典

此外，作者對於《孟子》中的事件或人物，則有些作了較大的渲染或改進，以應付劇情的需要，譬如「齊

人伐燕」事，《孟子·梁惠王下》只簡單記載「齊人伐燕，勝之。」「齊人伐燕，取之。」⑭② 而《東郭記》則大

⑭⓪ 〔宋〕朱熹撰：《四書章句集注·孟子集注》，卷一三〈盡心章句上〉，頁三五九。

⑭① 〔宋〕朱熹撰：《四書章句集注·孟子集注》，卷六〈滕文公章句下〉，頁二七三—二七四。

⑭② 〔宋〕朱熹撰：《四書章句集注·孟子集注》，卷二〈梁惠王章句下〉，頁二二一。

張旗鼓，演為王驩陰謀，齊人聯兵章子，巧伏「花子兵」，出奇制勝，因功升官，一帆風順，官至上大夫，封東郭君。又如田戴、景丑、陳賈等，作者將田戴作為舉薦王驩而為一伙的反面人物。既與王驩墦間祭祖，又同進讒言坑害齊人，齊人伐燕立功後，又同向齊人諂媚。凡此皆不見《孟子》，為作者對人物好惡所編造。而景丑、陳賈，竟只因名中有「丑」、「賈」，作者就將他們在〈妾婦之道〉（26）齣中，男扮女妝，用以取悅王驩。然而像〈齊東野人之語〉（6），卻將齊宣王時名高望重的「稷下學士」移為齊大夫公行子、東郭氏、尹士等之「齊東野語」。《孟子‧萬章上》云：「此非君子之言，齊東野人之語也。」[143]表面看來是齊國都城東郭村野之人的言語，不足採信。但作者藉此反而是隱藏更直接切實的現世意義，那就是取官之道的「遊世之術」。

若據以上本事來剖析《東郭記》的「關目布置」，那麼條理就很清楚了。

就其主軸的齊人一妻一妾線而言：除上述十二齣戲外，〈將有遠行〉（25）、〈為人也〉（28）、〈與之大夫〉（29）、〈而獨於富貴之中有私龍斷焉〉（31）[144]、〈託其妻子於其友〉（34）、〈為將軍〉（35）、〈戰必勝〉（36）、〈諂〉（38）、〈其妻妾不羞也〉（41）、〈殆不可復〉（43）、〈由君子觀之〉（44）等十一齣，一路寫齊人由乞丐轉往仕途，經淳于髡推薦為大夫，與王驩爭權，奉命征燕，功成而王驩轉來諂媚，齊人不念舊惡，把酒為歡。而齊人於富貴之際重扮乞丐，妻妾不再為羞，反而「歡待」；更再偕妻妾重遊東郭墦間，既重溫昔日受辱況味，以一洗受辱之恥，兼之祭祖誇榮，而卻於此際猛然醒悟，即思急流勇退。乃於壽誕高會之時，思慕陳仲高風，攜妻妾歸隱於陵。這十一齣之間，插入〈鬱陶思君爾〉（30）和〈為衣服〉（37）、〈妻妾之奉〉（39）三齣，襯托其妻妾之閨中相思、裁製寒衣，與香車相迎，以為「齊人妻妾」間之綰合，並入〈百工之事〉（40）以襯托齊人

[143]〔宋〕朱熹撰：《四書章句集注‧孟子集注》，卷九〈萬章句上〉，頁三○六。

[144]此齣齣目，卷首目錄作「龍斷」，第三一齣正文標目則作「壟斷」。本文引用據正文作「壟斷」。

發達後，在東郭舊宅大興土木，大擺筵席，大製新衣的富貴豪華氣象。

至於王驩、淳于髠、陳仲子三條支線，雖各自衍生，但亦逐漸向主軸靠攏。他們三人於〈人之所以求富貴利達者〉（2）開頭一齣裡都和齊人在一起講求「富貴利達」，然後各自出發謀取。於是齊人有如上述，而王驩、陳仲子、淳于髠三支線如下：

王驩線有〈人之所以求富貴利達者〉（2）、〈齊東野人之語〉（6）、〈綿駒〉（8）、〈以利言也〉（12）、〈先名實者〉（14）、〈妾婦之道〉（26）、〈而獨於富貴之中有私壟斷焉〉（31）、〈右師不悅〉（32）、〈讒〉（33）、〈諂〉（38）等，雖亦有十齣之多，但戲分不重，或為端緒，或為練達宦途之背景，或與田戴、淳于、齊人同場合線，以寫其賄賂得官、無恥行徑、仕路騰達、讒諂爭權之種種情況和嘴臉。

陳仲子線由〈井上有李〉（4）、〈他日歸〉（16）、〈與之偕而不自失焉〉（17）、〈出而哇之〉（18）、〈頑夫廉〉（24）等五齣構成，寫仲子之操守雖高而迂腐可笑；也寫與齊人邂逅，齊人雖慕其兄田戴而不齒仲子，但此二線合流，則為劇末齊人歸隱仲子之於陵先設之導引。

淳于髠線，如齊人、王驩之由〈人之所以求富貴利達者〉（2）發端，亦同王驩一般，受〈齊東野人之語〉（6）洗禮，以巧言令色、詼諧滑稽，〈先名實者〉（14）而得官，於〈為人也〉（28）、〈與之大夫〉（29）中，與右師爭執征燕之將領，〈右師不悅〉（32），以致右師進〈讒〉（33）得遲，淳于迴護齊人不得，齊人乃〈託其妻子於其友〉（34）淳于髠而出征。又於齊人功成慶賀，王驩〈諂〉（38）媚之際，調和王驩與齊人之恩怨。

此外作者又用〈所識窮乏者得我與〉（42）安頓第二齣中因友朋之「小齊人」，而使之於末齣冠帶上場，以見齊人之有情有義，得意時不忘故舊，但亦顯示其「壟斷」之能耐。

那麼何以《東郭記》要「掀翻一部《孟子》」來創作呢？作者何以在首齣開宗明義也要說這樣的話呢？他說：

（三）《東郭記》之諷世諧謔

【西江月】莫怪吾家孟老，也知徧國皆公。些兒不脫利名中，盡是乞墦登壠。　　長袖妻妾易與，高巾仲子難逢。而今不貴首陽風，索把齊人尊捧。

走東郭的齊人英雄本色
訕中庭的妻妾兒女深情
隱於陵的仲子清廉腐漢
爭壟斷的王驩勢力先生⑭⑤

這「開宗明義」已直接了當的說明了他作劇的目的是感慨於自古以來，為官的莫不是由乞墦登壠而位登要津的名利之徒。所以他塑造三位典型人物，一位是代表性的齊人，他在現實中，被視為具有「英雄本色」的不世出人物；兩位用來襯托他的人物，一位是為世人所鄙棄，具有首陽風範的清廉腐漢陳仲子；一位是與他爭寵壟斷的勢力先生王驩，他要將這些「勢力世界」表現出來。

然而他為什麼又把孟子說成「吾家孟老」呢？而即此已可見作者是推崇孟子的，他和孟子也必然有其相近似的地方。我們知道的孟子，如《史記》所云：

〔明〕孫仁孺：《東郭記》，卷上，第一齣〈離婁章句下〉，頁一。

孟軻，騶人也。受業子思之門人。道既通，游事齊宣王，宣王不能用。適梁，梁惠王不果所言，則見以

為迂遠而闊於事情。當是之時，秦用商君，富國彊兵；楚、魏用吳起，戰勝弱敵。齊威王、宣王用孫子、

田忌之徒，而諸侯東面朝齊。天下方務於合從連衡，以攻伐為賢，而孟軻乃述唐、虞、三代之德，是以

所如者不合。退而與萬章之徒序詩書，述仲尼之意，作《孟子》七篇。(146)

由此可知孟子是個非常不合時宜的人物，天下明明方務於合縱連橫，以攻伐為賢，他卻獨獨倡導唐、虞、三代

的王道仁義思想，當然要處處碰壁，不能發揮他的抱負和長才。而《東郭記》作者孫鍾齡，雖然他的生平不詳，

但他所處的時代卻十分清楚：明朝嘉靖間有權相嚴嵩（一四八〇—一五六七）當政，與其子嚴世蕃把持要津，

趙文華、鄢懋卿等小人為虎作倀，荼毒天下；降及萬曆，昏瞶搜刮，張居正、申時行、王錫爵一蟹不如一蟹，

士風敗壞，拍馬逢迎，巧取豪奪，日益腐朽。天啟間，稍後又有魏忠賢，義子閹兒，充斥內外；簪紱既喪廉恥，

衣冠等同娼婦，像這樣綿亙近百年的黑暗時代，其人心之險惡、行徑之卑鄙，較諸孟子「處士橫議」之列國，

實有過之而無不及。而孫鍾齡既是「才不逢知」，則遭遇豈不亦等同孟子。若此，則作者掀翻《孟子》來創作

《東郭記》，以孟子之酒杯澆自家之塊磊，就很自然了。

上文引李調元《雨村曲話》，李氏謂《東郭記》是部「罵世詞」，其意不出「求富貴利達」。(147)作者孫鍾齡的

〈自序〉，也明白說出他要為「富貴利達者傳耳」。而鄭振鐸〈東郭記跋〉，更看出「此戲嬉笑怒罵皆成文章，一

雋永之人性諷刺劇也。作者殆具一肚皮憤世妒俗之鬱鬱歟！」(148) 而我們從《東郭記》也確實看出作者對世人不

(146)〔漢〕司馬遷：《史記》，卷七四〈孟子荀卿列傳第十四〉，頁二三四三。

(147)〔清〕李調元：《雨村曲話》，卷下，頁一九。

(148) 鄭振鐸：《西諦題跋·東郭記》，《鄭振鐸全集》第一七冊（石家莊：花山文藝出版社，一九九八年），頁六三五。

擇手段以「求富貴利達」的極盡諷刺和嘲謔。茲舉劇中之話語，證據如下：

故事發生在田氏代齊，齊國一變而為「姦婦名流、兼金世界」，「賄賂公行，廉恥道盡」，「餓士西山無氣色，

大盜東陵有面皮」。使得原本有善心、知廉恥、守道德之「四傑」齊人、淳于髡、王驩、小齊人，體悟「高節清

風今已矣，英雄須識時宜。」「惟去西山之面皮，乃有東陵之氣焰。」齊人[149]乃執此信念，各奔前程。(第二齣)

綿駒教妓女和王驩唱曲，疊用四支【北寄生草】，笑書生輩，笑官人輩，笑朝臣輩，笑鄉閭輩，笑盡天下

人。然後說：「客官，近來齊國的風俗一發不好，做官的便是聖人，有錢的便是賢者。」[150]然而事實上書生是

穿窬輩，官人是民賊，朝臣是無恥之徒，鄉閭豺狼禽獸橫行。(第八齣)

王驩日攘一雞，被逮，大言不慚的說「減為月攘一雞」。何以無恥之極、膽大妄為如此。只緣田常竊國者

侯，「冠裳盜不齊」，所以「攘雞何足論」。[151](第十齣)

齊人乞食墦間，厭足酒肉，被妻跟蹤發現，妻妾哭泣中庭。齊人不但不羞慚，還說他「玩世之意，汝輩婦

人女子耳，焉知丈夫行事乎？」又誇說「那有如此良人而長貧賤者乎？」他的妻妾在他「看著你兩相泣，西子

嬌矍，尤增愛惜」[152]的美言安撫下信以為真矣。(第二十三齣)也許這也正是作者的玩世之意，因為滔滔者天下

皆是也。

王驩原是乞丐之身，攘雞之徒，一旦官居右師，就「城狐有勢，驪龍可拳，群羊競趨。」他自己也就「金

[149]〔明〕孫仁孺：《東郭記》，卷上，第二齣〈人之所以求富貴利達者〉，頁一、三。

[150]〔明〕孫仁孺：《東郭記》，卷上，第八齣〈綿駒〉，頁一八。

[151]〔明〕孫仁孺：《東郭記》，卷上，第一〇齣〈日攘其隣之雞者〉，頁二二一。

[152]〔明〕孫仁孺：《東郭記》，卷下，第二三齣〈與其妾訕其良人而相泣於中庭〉，頁四—五。

多職顯任橫行」，連受賄提拔他的田戴那樣的「勢力老兄」也「時時拜謁」。下大夫陳賈、中大夫景丑更扮作姿婦取悅他。「名節掃，廉恥無，一班兒妾婦笑誰乎？」「門前常有婦人輿」，「而今都是卿卿」。❶廟堂上呈現的是一群淨丑亂舞圖。（第二六齣）其後齊人伐燕建功，淳于髡趨賀，王驩、田戴也來附勢。王驩云：「吾儕勢利自如斯，任諸君笑之。」❶（第三八齣）

齊人官運亨通，升上卿，偕家人華屋賞荷，特意當妻妾之面，脫下官服，再扮乞丐，將昔日乞態重演。其妻妾非但不羞，反而甚為「歡待」。齊人云：「你婦人家自不省得，當今仕途中，那一箇不做這花臉勾當乎？」❶若此，作者豈不明白諷刺：當今之世，官乞實為一體。（第四十一齣）

齊人享盡榮華富貴，看到人們對他「舐痔吮癰」，前倨後恭，奴顏婢膝；又目睹朝中官宦，「有幾箇」公忠清節。「陳賈輩諂媚奸邪，景丑氏一班兒不免庸庸者。那討箇甘直諫蚩蟲氣烈，那討箇勤撫字平陸心竭。則為名和利一番中熱，做了妾與婦一般容悅。」於是猛然「想於陵仲子真清潔，處塵世甘心苦節。」便要學陳仲子一般去歸隱。可見作者儘管將齊人等塑造得如何卑鄙不堪；但最後還是藉著「物極必反」之律，以齊人為例，既然身為士人，終歸要有「清潔」的人格。❶（第四十三齣）

但作者最後還是說：「也知編國皆公，皆公。高巾仲子難逢，難逢。而今不貴首陽風，因此上譜齊東，與孟老，意思同。」「音曲傳《東郭》，非嘲諷，則索把齊人尊捧。君不見盡處熙攘名利中。」❶他的劇本「首尾

❶〔明〕孫仁孺：《東郭記》，卷下，第二六齣〈妾婦之道〉，頁二二、一四。

❶〔明〕孫仁孺：《東郭記》，卷下，第三八齣〈詔〉，頁四○─四一。

❶〔明〕孫仁孺：《東郭記》，卷下，第四一齣〈其妻妾不羞也〉，頁四九。

❶〔明〕孫仁孺：《東郭記》，卷下，第四三齣〈殆不可復〉，頁五八。

如出一轍」，看來他終究是無奈的。（第四十四齣）

（四）《東郭記》之語言與音律

《東郭記》以作者孫鍾齡的身分而言，雖然也屬文人劇。但就其整體來觀察，其語言之運用，絕不像《香囊》、《玉合》那樣的駢綺派，也不像沈璟（一五五三─一六一〇）《屬玉堂傳奇》那樣的故作俚俗。他有時會將【菩薩蠻】那樣的詞牌作成回文體，炫技弄巧（第三齣）；有時也會將稷下諸子的「齊東野語」，旁徵博引那樣教你「不知所云」（第六齣）；但有時卻會雅中帶俗、俗中帶雅那樣用典用事融化無痕，教你感覺深入淺出，輕快曉暢（第五齣）。而其主體格調，則能描繪世態，用詞諧謔，明白如話；又能於生旦場面，融情入景，造語柔媚清俏，刻畫心理，細膩柔遠。所以《東郭記》雖非第一流的文學作品，但也絕非不入流的下駟之作。

以下舉其曲文來觀察：

〔雙調過曲〕【錦堂月】（旦）喜就蒹葭，歡調絲竹。齊姜幸配豪華。耀我門楣，笑把文鴛雙跨。成就了、園亭撞。早是令人惆悵，又可奈這浪子言長，不免留他心上。（第十一齣）[159]

〔雙調過曲〕【江兒水】（小旦）蓮葉看池長，薔薇滿院香。雙雙野鴨銀塘漾，盈盈紫燕泥梁唱，翩翩粉蝶

〔雙調過曲〕【紅衲襖】（旦）便就是恁孤寒無所依，也不教挈空囊沿路乞。猛見了破簞瓢手自攜，並沒有半衣冠

〔雙調過曲〕【錦堂月】（旦）喜就蒹葭，歡調絲竹。齊姜幸配豪華。耀我門楣，笑把文鴛雙跨。成就了、百世良緣，早圖箇一朝撐達。（合）傳盃箏，看春日遲遲，慢銷銀蠟。（第九齣）[158]

[159] 〔明〕孫仁孺：《東郭記》，卷上，第十一齣〈鑽穴隙〉，頁二一七。

[158] 〔明〕孫仁孺：《東郭記》，卷上，第九齣〈則得妻〉，頁二一〇。

[157] 〔明〕孫仁孺：《東郭記》，卷下，第四四齣〈由君子觀之〉，頁六三一。

相與立。猛可的走東郊望祭者啼。又則見乞其餘還過彼，俺姐妹今日雙雙是乞丐妻。（第二十三齣）[160]

雙調過曲【六犯宮詞】（旦）日長無奈，空閨自寢。底是頻推鴛枕。出門閒步，傷情怕的登臨。乳燕空梁際，新蟬高樹陰。頻回袖，慢開襟，為君稚子不勝禁。著甚麼秋風夫主馳千里，到今日遠道音書抵萬金。還嗟當日墻間苦尋，把親親逼去踪難審。悶愁侵，紅飄綠暗，風雨幾回心。（第三十齣）[161]

雙調過曲【惜奴嬌序頭換】（尹士）閑評。黃馬堪廣，雞脊三足，輪非躔徑。毛生卵，飛鳥何嘗動影。想應雄辯高談，惠子公孫，多方厮競，休病，不讀卻五車書，那能勾辯才無礙。（第六齣）[162]

北南呂【梁州第七】（生）望巍巍、峻如千仞，黑簇簇、密若層雲，躍雙靴、撲的塵埃震。千家俯伏，萬竈紛紜。士夫仰止，編戶奔屯。其東則絲和漆、聲色鄉村，其西則纑與穀、玉石乾坤，其南則錫和金、薑桂通津，其北則馬和牛，葤裘邦郡，其中則他與我、貨殖衙門。高蹲遠引，利場中竪的這旌旗峻。賤丈夫把財利儘，怕什麼嚴壑英靈移卻文。好箇齊人。（第四十二齣）[164]

北正宮【滾繡毬】（小齋人）當初呵！分離各一天，相誓毋心變，到如今只獨自朱門宴。管甚舊知交、沒粥無饘，都則是賤羊斟、似宋臣，那些兒飯嘗桑、等趙宣。只守著、一家宅眷，恣情的靨膏梁、笑把鬚掀。功名馮婦狗人慣，學術楊朱為我偏，緩急無援。（第三十一齣）[163]

[160] 〔明〕孫仁孺：《東郭記》，卷下，第二三齣〈與其妾訕其良人而相泣於中庭〉，頁二一。

[161] 〔明〕孫仁孺：《東郭記》，卷下，第三〇齣〈鬱陶思君爾〉，頁二一二。

[162] 〔明〕孫仁孺：《東郭記》，卷上，第六齣〈齊東野人之語〉，頁一三。

[163] 〔明〕孫仁孺：《東郭記》，卷下，第三一齣〈而獨於富貴之中有私壟斷焉〉，頁二一四—二一五。

[164] 〔明〕孫仁孺：《東郭記》，卷下，第四二齣〈所識窮乏者得我與〉，頁五二一。

南呂過曲【三學士】（生）高節清風今已矣，英雄須識時宜。堪憐街上惟餘我，更歎閨中未有姬。（合）念此青雲須早致，免塵埃、共咲嗤。（第二齣）⑯

【般涉過曲】

【金落索】（小旦）前腔（小旦）閨中兩寂寥，花下齊歡笑。只恐于歸不得同歸了。看王孫富饒，鬭奢豪，羅帕鈿車陌上挑。他纖穠玉貌應非少，我窈窕柔姿只自嬌。何時好？嘆青春並姐暗中銷。那能勾、蕭郎共招，牽牛共邀，翩翩的吉士還偕老。（第三齣）⑯

以上所舉，已可概見《東郭記》曲文的各種面貌和風格。雖然其基調仍以文人筆法為主，曲之外，夾用絕句詞牌，便可看出。但他的特色其實如上所舉的【三學士】和【金落索】，縱使出諸生旦之口，也還是明白如話，或白描中帶雅致；只是由旦腳所唱的曲子，多為優雅清麗，這自然與她們所扮飾的人物聲口有關。但有時也不免掉起書袋來，像上舉【惜奴嬌序】和【滾繡毬】二曲便是滿眼掌故，教人不耐卒讀，便墜入駢綺派的惡習。

《東郭記》中有九齣用北曲、北套和合套：

1.其第四齣〈井上有李〉：北正宮【脫布衫】、【小梁州】、【么】北中呂【上小樓】、【么】北般涉【耍孩兒】【五煞】【四煞】【三煞】【二煞】【煞尾】。

此齣由小生所扮飾之陳仲子獨唱，協魚模韻。雖然正宮、中呂、般涉三調間可以出入借用，但元人套式，從無以【脫布衫】為正宮首曲者。此蓋為明人破例調法。

2.其第八齣〈綿駒〉疊二支小曲【掛枝兒】接用疊四支北仙呂【寄生草】，由綿駒獨唱，協家麻韻。而北曲套式中從無此例，則亦當為明人始有，為用小曲組場者。

⑯【明】孫仁孺：《東郭記》，卷上，第二齣〈人之所以求富貴利達者〉，頁三。

⑯【明】孫仁孺：《東郭記》，卷上，第三齣〈少艾〉，頁五|六。

3. 其第十五齣〈其良人出〉用北雙調【二犯江兒水】二支接北雙調【對玉環帶清江引】，由生扮齊人獨唱，協寒山韻。【江兒水】即【清江引】，此實為北隻曲組場，元曲亦無此套式。

4. 其第十八齣〈出而哇之〉用北黃鐘合套：北【醉花陰】小生（陳仲子）【南畫眉序】陳母【北喜鶯遷】小生【南畫眉序】田戴【北出隊子】小生【南滴溜子】陳母【北刮地風】小生【南雙聲子】田戴【北四門子】小生【南鮑老催】陳母【北水仙子】小生【南鬥雞】陳母【北尾】小生。

此合套北曲由小生獨唱，南曲由陳母和陳兄田戴分唱，協歌戈韻，合傳奇套式調法。凡合套應組大場。

5. 其第二十二齣〈卒之東郭墦間之祭者〉，用北雙調合套：【北新水令】生（齊人）【南步步嬌】旦（齊人妻）、【北折桂令】生【南江兒水】旦【北雁兒落帶得勝令】生【南僥僥犯】旦【北收江南】生【南園林好】旦【北沽美酒帶太平令】生【南渭江引】田戴、王驄【尾聲】旦。

此合套，除末後排場所須，【尾聲】改由旦唱外，皆合南曲套式調法，協車遮韻，北曲由生、南曲由旦主唱。

6. 其第三十一齣〈而獨於富貴之中有私壟斷焉〉。用北南呂套：【一枝花】生（齊人）【梁州第七】生【牧羊關】生【四塊玉】生【罵玉郎】生【玄鶴鳴】生【隔尾】生【烏夜啼】生【煞尾】生。

此套由生扮齊人獨唱，協真文韻，合北曲套式。

7. 其三十八齣〈詒〉南曲中插入北正宮【醉太平】及其【幺篇】，由淳于髡、田戴分唱，視同南曲；北曲無此現象。

8. 其第四十二齣〈所識窮乏之者得我與〉，用北正宮套：【端正好】小齊人【滾繡毬】小齊人【叨叨令】小齊人【倘秀才】小齊人【滾繡毬】小齊人【白鶴子】小齊人【煞尾】小齊人。

此套由小齊人獨唱，協先天韻，合北曲套式調法。

9.其第四十三齣〈殆不可復〉用北中呂套：【粉蝶兒】生（齊人）【醉春風】生【紅繡鞋】生【迎仙客】

【石榴花】生【鬥鵪鶉】生【上小樓】生【么】生【白鶴子】生【四煞】生【三煞】生【二煞】生【快活三】

【鮑老催】生【滿庭芳】生【耍孩兒】生【尾聲】生。

此套【白鶴子】四曲借用正宮，【耍孩兒】【尾聲】二曲借用般涉調。由生扮齊人獨唱，協車遮韻，合北

曲套式調法。

《東郭記》四十四齣而有九齣用北曲六齣、合套三齣，已充分顯現其傳奇規格體例。其北曲尚略得元人品味，頗有蕭疏莽爽之致，由上舉之【梁州第七】可見一斑。但由其運用北曲而破壞組織調法，可以看出明人已將北曲等同南曲在建構排場。

又《東郭記》所用韻目除《中原音韻》十九韻目全部用上外，尚有以下特色：

其一，改變韻目名稱：東鍾（東紅，1、44）、江陽（邦陽，10、11、32）、支思（支時，17、28）、齊微（齊微，2、23）、魚模（車夫，4、25、26）、皆來（皆來，19、41）、真文（真文，14、31）、寒山（寒間，15、35、36）、桓歡（鸞端，21、40）、先天（先天，20、42）、蕭豪（蕭韶，3、24）、歌戈（何和，18、39）、家麻（嘉華，8、9、29）、車遮（車邪，24、43）、庚青（清明，5、6、27）、尤侯（幽遊，13、33、34）、侵尋（金音，12、30）、監咸（南三，7、28）、廉纖（廉纖，16、37）。所改變之韻，粗看以為講究「陰平陽平配搭」，細看亦不盡然，其實毫無意義可言，所以也無人踵繼效法。

其二，韻部連用兩齣者有庚青（5、6）、家麻（8、9）、江陽（10、11）、魚模（25、26）、寒山（35、36）；劇情變化，韻部也以變化為佳，連用韻部並無意義。

其三，不避險韻，其侵尋、監咸、廉纖各用兩齣，雖亦有湊韻為句之嫌，但大抵能順適自然，可見作者功力不凡，頗能驅遣自如。至於其賓白，則無繁重之駢偶，暢達之餘，亦頗能隱含機趣，亦是難得。

又《東郭記》於腳色人物之穿戴科介，較諸其他劇作更為重視，如第四齣〈井上有李〉，陳仲子之妝扮作「高巾破衣」，科介有「匍匐」、「嘗」、「檢視井」等。第十齣〈日攘其隣之雞者〉，王驩「賊態衣巾」，科介有「行」、「攘雞」、「鄰人趕上」、「王笑」等，可見一斑。凡此皆有助於腳色人物形象的鮮明和表演時的正確導向。

小結

《東郭記》在明清鮮為論者所重視，戲曲史更無崇高地位。首先「攘舉」它的是明人祁彪佳，近人則是吳梅，吳氏〈東郭記跋〉云：

> 此記總四十四齣，以《孟子》全部演之，為歌場特開生面。……齣目皆取《孟子》語，其意不出「富貴利達」一句，蓋罵世詞也。……其時茄花委鬼，義子奄兒，簪紱厚結貂璫，衣冠等於妾婦，士大夫幾不知廉恥為何物，宜其嬉笑怒罵，一吐胸中之抑鬱也。此記以齊人、陳仲子為對照，齊人之無恥，仲子之高潔，各臻絕頂；而一則貴達，一則窮餓，正足見世風之變。此等詞曲，若當場奏演，恐竹石俱碎矣。……蓋仁孺心中有隱痛，故假此題以宣洩之。君臣夫婦間，顛倒錯亂，愈荒唐愈可喜也。明曲多鄭、衛之音，零露柔�タ，如出一手。仁孺一切鄙棄，其託體高於施、高、湯、沈矣。

瞿安先生真是慧眼獨具，將《東郭記》「託體高於施惠《拜月亭》、高明《琵琶記》、湯顯祖《牡丹亭》、沈璟《紅

《蕣記》的核心意義，簡要切實地予以點明，其所點明的也正是鄭振鐸在其《東郭記跋》所說的如前文所引「此戲嬉笑怒罵皆成文章，一雋永之人性諷刺劇也。作者殆具一肚皮憤世妒俗之鬱鬱歟！」

但瞿安先生在跋中，因為認為《東郭記》有崇禎庚午（三年，一六三○）而誤認仁孺為光憙間人，也因此連帶地以為其所反映的是魏忠賢荼毒天下的時代；而據上文，我們知道所反映的應是嘉靖到萬曆間的政治社會士夫品操的現象。仁孺因為「才未逢知」，故將所遭所遇之士夫眾生相，妙筆生花般的彩繪出來，構成一幅生動逼真的「群丑狂舞圖」。而這群丑中，雖然以齊人、淳于髡、王驩、小齊人為「集團」四傑；「四傑」中又以齊人為核心主軸，寫其如何的拋棄廉恥，乞於墦間，驕其妻妾，練就攬取「富貴利達」的大本領，一旦受到「先名實者」之利又講朋友之義之淳于髡的援引，正面的寫他，便也巧逢機緣，飛黃騰達，官至極品；而王驩則反面的來頓挫他，而事實上是襯托他意外成功的助力；而小齊人則不過用來妝點齊人的不忘諾言。其他人物，則齊人妻妾，雖有作者婚姻諧美的反映和期盼，但所表現的是屈服於「富貴利達」的妾婦之道。田戴則寫其為王驩一流，也用來標榜陳仲子；陳賈、景丑則不假掩飾的呈現了士大夫「妾婦之道」的現世相；而即使是正面人物如公行子、東郭氏、尹士的「遊世之術」；齊右善歌的綿駒，唱了極盡調侃書生輩、官人輩、朝臣輩、鄉宦輩的罵世歌謠，王驩所領略的卻要向彼等學習，因為「做官的正是我輩」。而作者頗費筆墨要用來和齊人等對比極高潔的不世出人物陳仲子，其食李慄螬、食鵝哇之的行徑，也著實迂腐得教人可笑。則舉《東郭記》之人物，實無一人無缺陷，它其實是一幅浮世繪，而其中呈現的「眾生相」是極其群丑亂舞之能事！

而瞿安先生謂「若當場奏演，恐竹石俱碎矣！」說的是作者流動劇中的憤激之氣，使竹石俱碎！而我要說的是，古今有那個劇團，兼具如此眾多的「群丑嘴臉」，能表演得劇中所付與的群丑各自質性！若此，則自古以

來，普天之下劇團，實無一能付之舞臺矣！我想，這才是《東郭記》逐漸其名不彰的主要原因。

而我們也知道，《東郭記》論其本事之幾於出自全部《孟子》，齣目無不取自《孟子》原文；其關目布置主

從有序；埋伏照應，穿插映襯，井然有致。其人物雖由生（齊人）、旦（妻）、小旦（妾）、小生（陳仲子）、淨

（媒婆）、丑（從人）、貼（公子）、眾（軍卒）扮飾；但如王驩、田戴、淳于髡等三重要人物，及公行子、東郭

氏、尹士、綿駒、陳賈、景丑、小齊人等次要人物，皆不書所扮飾之腳色，但其各自所具之人格質性卻是鮮明

的，而其曲文多為清麗暢達、明白可誦；其實白流利足以敘事，其用曲南北兼具，北套、合套調劑排場，尤嚴

於韻協，穿關科介，亦頗用心。因之，其為案頭佳製，起碼當之無愧。而清初賈鳧西（約一五九〇—一六七六）

《木皮散客鼓詞》有〈齊人章〉，蒲松齡（一六四〇—一七一五）有《東郭傳鼓詞》，傅山（一六〇七—一六八

四）有《驕其妻妾曲》；料想都應當受到孫仁孺《東郭記》的影響。

二〇二〇年元月二十六日晨三時四十五分完稿

四、劇如其人阮大鋮

小引

阮大鋮（一五八七—一六四六）是「閹孽」、「奸臣」、「貳臣」，沒人懷疑。但他的《詠懷堂詩》和《石巢傳

奇》在明末都享盛名，和他唱和的詩人不下數百人，其中不乏名公俊彥；喜歡看他戲的人如山似海，連復社中

人也一邊讚賞，一邊辱罵。可見他的人格和文品似乎各行其是。因此晚近學者研究阮大鋮及其作品，便也採取

「不以人廢言」的態度；但是，阮大鋮和他的作品之間，真是「文不如其人」或「人不如其文」嗎？我的看法卻是「劇如其人」，本文旨在探討這個問題。

(一)阮大鋮的生平為人

阮大鋮，字集之，號圓海，一號石巢，又號百子山樵、皖髯。安慶府懷寧（今安徽省安慶市）人。生於萬曆十五年（一五八七），卒於清順治三年（一六四六）。曾祖父鶚（一五〇九—一五六七），嘉靖甲辰（二十三年，一五四四）進士，官至浙閩巡撫；祖父自崙（生卒年不詳），嘉靖辛酉（四十年，一五六一）舉人；父以巽（生卒年不詳），廩生；伯父以鼎（生卒年不詳），萬曆戊戌（二十六年，一五九八）進士，官至河南參政，無子，以大鋮兼祧；大鋮為之資財豐厚。

萬曆三十一年（一六〇三），大鋮十七歲，中舉人，少年得志。其後，以嗣父去世，丁憂在家，以文會友。萬曆四十四年（一六一六）三十歲中進士，在科場詩壇上甚負聲名，王思任（一五七五—一六四六）說他「早慧早髫復早貴。肺肝錦洞，靈識犀通，奧簡編探，大書獨括。會以文魁發燥，表壓會場。奉使報旗亭郵道之踪，補袞益山龍穀藻之美。著作建明，別有顛尾」葉燦（生卒年不詳）《詠懷堂詩集序》亦云：

公少負磊落倜儻之才，饒經世大略，人人以公輔期之。居披垣諤諤有聲，熱腸快口，不作寒蟬囁嚅態。逡巡卿列，行且柄用；一與時忤，便留神著述。家世簪纓，多藏書，徧發讀之。又性敏捷，目數行下，一過不忘。無論經史子集，神仙佛道諸鴻章鉅簡，即瑣談雜誌，方言小說，詞曲傳奇，無不薈蕞而掇拾

⓰ 〔明〕王思任：《春燈謎敘》，收入〔明〕阮大鋮：《春燈謎》，《古本戲曲叢刊二集》（上海：商務印書館，一九五五年據長樂鄭氏藏明末刊本影印），頁二。

之。聰明之所溢發，筆墨之所點染，無不各極其妙，學士家傳戶誦。⑯⁹

王思任和葉燦為阮氏所作的序文，都顯然在他「一與時忤，便留神著述」的時候，也就是崇禎乙亥（八年，一六三五）他被定為閹黨閒居之際。他們對他的揄揚，應當不致過甚其辭，李清（一六○二—一六八三）甚至說他是「江南第一才子」⑯⁷⁰，也因此可以看出阮大鋮其實是飽學多才之士，如果不是人品性格的問題，只要持正以行，是可以大有作為的。而他所以不能持正，其根本乃在他求官之心過重。

他中進士授行人。到了天啟四年（一六二四），吏科都給事中出缺，按次序，應是阮大鋮補選，那時他隸屬東林黨，錢秉鐙（澄之，一六一二—一六九四）〈皖髯事實〉說他「清流自命，同鄉左光斗（一五七五—一六二五）在臺中，有重望，引為同心」，可是他卻「器量褊淺，幾微得失，見於顏面。急權勢，善矜伐，悻悻然小丈夫也」。⑰¹而東林首領趙南星（一五五○—一六二八）高攀龍（一五六二—一六二六）、楊漣（一五七二—一六二五）等以大鋮輕躁，語易泄，不可當此任，光斗意遂中變，擬選用魏大中（一五七五—一六二五），而告大鋮暫補工科。他表面允諾，卻暗中「走捷徑、叛東林」，轉而投向閹黨，輕易的取得吏科都給事中的職位。可是他性情機敏賊猾，害怕東林為之對他不利，居官不到一月，便遽請急歸。魏大中乃掌吏科都給事中職。大鋮遷怒於左光斗、楊漣等，歸語所親曰：「我便善歸，看左某如何歸耳。」次年春，楊、左等東林六君子被害，閹黨

⑯⁹〔明〕葉燦：〈詠懷堂詩集序〉，收入〔明〕阮大鋮撰，胡金望、汪長林校點：《詠懷堂詩集》（合肥：黃山書社，二○○六年），頁五二四。

⑯⁷⁰〔清〕李清撰，顧思點校：《三垣筆記》（北京：中華書局，一九八二年），〈附識下·弘光〉，頁二四二。

⑰¹〔清〕錢澄之（秉鐙）撰，湯華泉校點：《藏山閣集·藏山閣文存》（合肥：黃山書社，二○○四年），卷六，頁四三二。

毒焰遍及海內，「大鋮方里居，雖對客不言，而眉間栩栩有『伯仁由我』之意。」[172]他為爭一官而不惜改投閹黨，又首鼠兩顧，猶疑不安，逃回家鄉撇清躲藏；卻又暗中使奸，暗害忠良而得意洋洋。其小人行徑，真深入骨髓。

不只如此，天啟六年（一六二六），以太常寺少卿被召，但數月即請「還山」，因為他已嗅出閹黨魏忠賢已不久長，他多次進謁忠賢，都要厚賂門衛，收回自己名刺。所以崇禎改元誅魏忠賢，清查閹黨時，他便也「無片字可據」。則其心計之細密，手段之奸巧，也實在令人嘆為觀止。只是他的縝密投機，也難免有思慮不周的時候。錢秉鐙《皖髯事實》又云：

先帝（崇禎）即位之初，舉朝皆閹餘黨，東林虛無一人。於是楊維垣乘虛倡議，以東林崔、魏並提而論，蓋兩非之。不意倪公元璐於詞林中毅然抗疏，極詆其謬，引繩批根，維垣為之理屈詞窮。而大鋮在籍，既聞閣敗，急作二疏，遣賣入京。其一疏特參崔、魏；一疏為七年合算。以熹宗在位七年，四年以後亂政者魏忠賢，而為之羽翼者崔呈秀輩也；四年以前亂政者則為王安，而羽翼者東林也。論役特示維垣，若局面全翻，則上合算之疏。是時，維垣方與倪公相持，得大鋮疏，大喜，即上之。從此東林諸公切齒大鋮，倍於諸閹黨矣。[173]

可見人算不如天算，大鋮的投機性格，也有被維垣利用而投合算之疏的時候。而就在這一年，他被任命光祿寺卿不久，就遭御史毛羽鍵（生卒年不詳）彈劾，以其為閹黨羽翼而罷官。崇禎二年（一六二九）欽定逆案，七等論罪。牽連達二百十八人。大鋮名列「交結近侍又次等」，論坐徒三年，贖為民。終崇禎之世，「不能吐氣

[172]〔清〕錢澄之（秉鐙）撰，湯華泉校點：《藏山閣集·藏山閣文存》，頁四三三。

[173]〔清〕錢澄之（秉鐙）撰，湯華泉校點：《藏山閣集·藏山閣文存》，頁四三二一─四三二三。

矣。」他真是聰明反被聰明誤。而將心思耗在投機取巧，謀官求職之上。

總起來清算他自天啟元年（一六二一）丁憂返鄉八年之間，他由行人而更科都給事中。而光祿寺卿。可謂三上而三下，為官之日，其實不長。而崇禎一朝，更「坐廢」十七年，他那顆熾熱官場的心，不知如何安頓之餘，他在百無聊賴的閒居漫長歲月裡，終於將之轉化為沽名釣譽的敏銳心思，以這樣其細如髮的敏銳心思，用來作詩與製曲；於是在他黽勉經營之下，有詩兩千餘首，有傳奇十一種。葉燦為《詠懷堂詩集》十一卷所作的〈序〉，末署崇禎乙亥（八年，一六三五），說他的詩「有莊麗者，有澹雅者，有曠逸者，有香豔者。至其窮微極渺，靈心慧舌，或古人之所已到，或古人之所未有，忽然出之，手與筆化，即公亦不知其所以至而至焉」。⑲ 葉氏〈序〉中並引用阮大鋮自己的話說：

> 吾里居八年以來，蕭然無一事，惟日讀書作詩，以此為生活耳。無刻不詩，無日不詩，如少時習應舉文字故態，計頻年所得，不下數千百首。⑳

不止作詩豐富如此，他更作了十一部傳奇：其中近人董康將其《春燈謎》、《牟尼合》、《雙金榜》、《燕子箋》彙刻，合稱《石巢傳奇四種》；尚存；其餘《劇說》與莊一拂《古典戲曲存目彙考》所錄《井中盟》、《老門生》、《忠孝環》、《桃花笑》、《獅子賺》、《翠鵬圖》、《賜恩環》等七種已佚。

他假藉大量的創作，彰顯自己的才華，崇禎五年（一六三二）在家鄉發起「桐城中江社」；不久，流寇逼皖，他避居南京，又組織群社；為的是廣結文友，交結權貴，好能營造自己起復的機會。他甚至於流寇四起之際，招納遊俠，談兵說劍，希以邊才起用。可是他偏偏一再落空。因為復社的正人君子們，根本不給他任何「輸

⑲ 〔明〕葉燦：《詠懷堂詩集序》，收入〔明〕阮大鋮撰，胡金望、汪長林校點：《詠懷堂詩集》，頁五二四。

⑳ 〔明〕葉燦：《詠懷堂詩集序》，頁五二三。

誠」的機會，還於崇禎十一年（一六三八）貼出由吳應箕（一五九四—一六四五）起草、顧憲成（一五五〇—

一六一二）、孫顧景（生卒年不詳）為首，一百四十多人連署的《留都防亂公揭》，使阮大鋮聲名狼藉，躲到南

京城南的祖堂寺，閉門謝客。其受辱之深、懷恨之切可想。

阮大鋮終於等到機會了。崇禎十七年（一六四四）三月，李自成（一六〇六—一六四五）陷北京，帝自縊

煤山。阮大鋮同年馬士英（一五九六—一六四七）以鳳陽總督於五月擁立福王（一五八六—一六四一）於南京，

薦舉大鋮為兵部右侍郎，旋命右僉都御史，巡閱江防。未幾，轉左侍郎，明年二月，進本部尚書，賜蟒玉，仍

兼御史巡江。大鋮亦以重金賄賂宦官，還用吳綾作朱絲欄書《燕子箋》等進呈皇宮，討福王歡喜。大鋮既屢受

挫東林，已得志，乃立意報復，欲盡誅東林及素不合者。首先排擠史可法（一六〇一—一六四五）督師揚州，

復與馬士英把持朝政，大興黨獄、搜捕東林黨人。殺周鑣（?—一六四五）、雷演祚（?—一六四五）等，作

《蝗蝻錄》，以東林為「蝗」，復社為「蝻」，諸和從者為「蠅」。黨同伐異，賣官鬻爵，賄賂公行。大

鋮毫不忌諱的引伍子胥（生卒年不詳）的話說：「吾日暮途遠，吾故倒行而逆施。」時有〈歌謠〉云：

（士吳）家口。

中書隨地有，翰林滿街走。監紀多如羊，職方賤如狗。蔭起千年塵，拔貢一呈首。掃盡江南錢，填塞馬

像這樣的胡作非為，使得擁重兵於武昌的左良玉（?—一六四五），以「清君側」為名揮師東下。而馬阮「寧可

死於清，不可死於良玉」，乃調江防諸鎮抗之，致使江北空虛，清兵很快陷揚州，五月即破南京，福王被俘。

大鋮奔金華督師朱大典（一五八一—一六四六），為士紳公檄其罪，逐之出境。明年（一六四六），清兵渡錢塘，

〔清〕顧炎武：《聖安本紀》，《景印岫廬現藏罕傳善本叢刊》（臺北：臺灣商務印書館，一九七三年），卷二，頁五〇。

大鍼至江頭迎降。貝勒博洛（一六一三—一六五二）頗賞識，授內院職銜。「內院」為清天聰十年（一六三六）

設立，即內國史院、內秘書院、內弘文院，各設大學士一人。順治中，一度改為內閣及翰林院。他為之感激涕

零，大張告示，云：

雖中明朝科甲，寔淹滯下僚者三十餘載。復受人羅織，插入魏璫，遂遭禁錮，抱恨終身。今受大清特恩，

超擢今職。語云「士為知己者死」，本內院素稟血性，明析恩仇。行將抒赤竭忠，誓捐踵頂，以報興

朝。**⑰**

可見一個超擢的「內院」之職，就使得他如此掩飾不了內心的興奮，因那是他一輩子追求的，他一旦獲得，就

使他忽然忘了授與他的，正是在滅亡他國家的敵人，他甚至於滅絕天良的「並請破金華自效」。他隨清兵由浙江

攻福建途中，白天巧為運籌，羅列肥鮮，邀內院諸公大快口腹；晚上執板頓足唱崑曲「以侑諸公酒」。清兵將帥

皆北人，他便改唱弋陽腔，眾人乃點頭稱善，曰：「阮公真才子也。」他卻也得意忘形。錢秉鐙《藏山閣文存》

卷六〈皖髯事實〉云：

（大鍼）一日忽面腫，諸內院憂之，語獻忠（義按：耿明，金華府同知）曰：「阮公面腫，恐有病，不

勝鞍馬之勞。老漢不宜腫面，君可相謂，今暫駐衢州，俟我輩入關取建寧後，遣人相迓，何如？」獻忠

以語大鍼，大鍼驚曰：「我何病？我雖年六十，能騎生馬，挽強弓，鐵錚錚漢子也。幸語諸公，我仇人

多，此必有東林、復社諸奸徒，潛在此間我，願諸公勿聽。」又曰：「福建巡撫已在我掌握中，諸公為

此言，得毋有異志耶？」獻忠復諸內院，內院曰：「此老太多心，我甚知東林、復社與渠有仇，因見渠

⑰ 〔明〕張岱：〈馬士英阮大鍼列傳〉，《石匱書後集》，《續修四庫全書》史部第三二〇冊（上海：上海古籍出版社，二〇
〇二年據南京圖書館藏清鈔本），卷四八，頁六九〇。

面腫，勸其在此少休息耳。既如此疑，即請同進關可耳。」於是與大鋮同行，既抵關下，皆騎，按轡緩

緩行上嶺。大鋮獨下馬，徒步而前。諸公呼曰：「嶺路長，且騎；俟到險峻處，乃下。」大鋮左牽馬，

右指騎者曰：「何怯也？汝看我筋力，百倍於後生。」蓋示壯以信其無病也。言訖，鼓勇而登，不復望

見。久之，諸公始至五通嶺，為仙霞最高處，見大鋮馬拋路口，身踞石坐，喘息始定。呼之騎不應，不復望

上以鞭擊其辮，亦不動，視之，死矣。諸公乃下馬，聚哭極哀。急命置薪舉火焚其屍，家僮固請全屍歸

葬先壟；諸公不能久待，畀以十二金，命為殮具。僕下嶺求棺，數十里外無居人；三日後，乃得門扉一

扇，募土人往移之下，則已潰爛蟲出矣。⑰⑧

雖然阮大鋮的「死法」有三種，但此說為《明史》所取⑰⑨，又出諸他同鄉錢氏，應屬可信。由此可見，阮大鋮

至死對東林、復社尚耿耿於懷，為了效命新朝，卻不惜強抱病體裝模作樣。他一輩子未嘗以真面目待人。平時

如此，臨死亦如此，其所撰傳奇，何嘗不也如此！讀其作品，知其為人，寧不教人浩嘆。

縱觀他的一生，他真是當得起「閹黨餘孽」、「南明權奸」、「有清貳臣」，人品一無是處，但儒家一向厚道，

「不以人廢言」，他的詩作非本書論題；而他的「傳奇」，又果然如何呢？仔細探索，是否也「文如其人」呢？

或更貼切的說，是否正是「劇如其人」呢？

分作以下類型，並予以剖析：

一、組織詩社，切磋詩藝，與一批未得功名的詩歌愛好者的交遊……這些人物是以他為領袖的海門詩社、中

阮大鋮交遊廣闊，涉及人物數百，胡金望前揭書，特為他立一節〈文學活動與交遊考略〉，將這數百人物，

⑰⑧〔清〕錢澄之《秉鐙》撰，湯華泉校點：《藏山閣集・藏山閣文存》，卷六，頁四三七。

⑰⑨〔清〕張廷玉等：《明史》，卷三〇八《列傳第一百九十六・奸臣》，頁七九四四—七九四五。

江詩社的主要成員。其中有六皖名士如潘次魯（生卒年不詳）、錢秉鐙，有追隨者或門人，如酈露（一六〇四—一六五〇）、潘木公（生卒年不詳）。

二、與同科進士及政壇達官顯宦者交遊：從《詠懷堂詩集》中，可看出阮大鋮與葉燦、馬士英、方孔炤（一五九〇—一六五五）、曹履吉（一五八〇—一六四二）、朱大典、何如寵（一五六九—一六四一）、范景文（一五八七—一六四四）、周延儒（一五九三—一六四四）、顧起元（一五六五—一六二八）、馮銓（一五九六—一六七二）、王鐸（一五九二—一六五二）、王思任、錢謙益（一五八二—一六六四）、吳偉業（一六〇九—一六七一）、方拱乾（一五九六—一六六七）、瞿式耜（一五九〇—一六五〇）、史可法、董其昌（一五五五—一六三六）等一大批明末政壇要人詩酒唱和。可見他雖已被定逆案，但聲名品行還不很壞，所以連史可法都未把他當作謀害恩師左光斗的仇敵，不媚閹黨、不附東林的范景文也還能接納他。他雖然不免以文學為手段、達政治為目的，譬如像他寫給重金賄賂過的周延儒，便明白的提出提攜關照的請求；而對那些「交淺的」，他也懂得「不言深」，只作純文學性的來往，最多不過藉他們添些「聲勢」而已。

三、與當時文壇，藝界名流及其他人物者交遊：阮大鋮以詩人、戲曲家名震一時，長期居住留都，所以其間一流的文人、藝人，乃至僧侶、武將、傳教士也都和他有來往，如馮夢龍（一五七四—一六四六）、張岱（一五九七—一六八九）、彭天錫（生卒年不詳）、楊龍友（一五九六—一六四六）、姚簡叔（生卒年不詳）、顧眉生（一六一九—一六六四）、李澹生（生卒年不詳）、閔汶水（生卒年不詳）、王貞吉（生卒年不詳）、畢今梁（生卒年不詳）等。其中馮夢龍是著名的俗文學家，張岱是傑出的小品文作家和技藝鑑賞家，彭天錫是「串戲妙天下」的大演員；李澹生即《桃花扇》中李香君的假母李貞麗，王貞吉是武將，畢今梁是傳教士。可見他交遊的對象，遍及三教九流來者不拒。這一方面由於他富於貲財、性格外向；一也由於他不甘寂寞，特好聲名，以此

希冀指向官途。因為他是「無子一身輕，有官萬事足」的人。⑱

（二）《石巢傳奇四種》的題材內容

《石巢傳奇四種》按照創作時間先後，為《春燈謎》、《牟尼合》、《雙金榜》、《燕子箋》。友人孫書磊《石巢傳奇四種》創作考辨〉，對於此四曲創作的時間，所得的結論是：

一、《春燈謎》：創作當始自崇禎六年（一六三三）二月初，三月十五日完成，費時一月餘，地點在家鄉懷寧永懷堂。

二、《牟尼合》：初稿應完成於崇禎九年丙子（一六三六）夏日，同年八月與曹履吉一同修改定稿。地點在姑熟曹履吉的遙集堂，那時阮大鋮在避暑，為其移居南京之次年。文震亨（一五八五—一六四五）〈題詞〉云：「（阮大鋮）今歲避暑姑熟，十六日而復成《牟尼合》一傳。」⑱

三、《雙金榜》：應完成於崇禎九年（一六三六）之後不久的某一年春天。由其〈自序〉推知，他有自表無罪、乞憐清流之意。

四、《燕子箋》：應完成於崇禎十四年（一六四一）歲末至翌年（一六四二）初之間。那時大鋮已避居南京城南三十里之遙的牛首山之祖堂寺。

⑱ 見鄧邦述群碧鈔本《詠懷堂詩集序》說阮大鋮居南京時，書房中有一對聯云：「無子一身輕，有官萬事足。」又《明季南略》也記載他說過「寧可終身無官，不可一日無官」。

⑱ 〔明〕文震亨：〈題詞〉，〔明〕阮大鋮：《牟尼合》，《古本戲曲叢刊二集》（上海：商務印書館，一九五五年據北京圖書館藏明末刊本影印），頁一。

這四種傳奇的題材本事，大鋮完全憑空杜撰，毫無憑藉。其《春燈謎‧自序》云：

其事臆也，于稗官野說無取焉。蓋稗野亦臆也，則吾寧吾臆之愈。

可見他認為與其取材稗官的憑空設想，不如由自己憑空設想來得更好。很顯然的，他對於「杜撰劇情」是信心滿滿的。他的其他三本傳奇。也沒說過有什麼憑藉，我們也實在無法為他找出「本事原委」。只是劉世珩（一八

七五─一九二六）〈燕子箋跋〉云：

《春燈謎》世鮮傳本，於祥符顧氏得詠懷堂原刻，亟付刊焉。惟《燕子箋》詠懷堂本竟不可獲。坊間複刻，譌謬觸目。客歲，乃從武進費氏假得此本，首行題作《懷遠堂批點燕子箋記》，刻本甚精，眉端評語，簡當有味，圖畫亦極工緻，因即據之覆刻，後又從顧氏假得《燕子箋》小本，僅有平話而無曲文，分六卷十八回……。今傳奇演成四十二齣，齣目迥異。小本平話無年月可考，而紙墨甚舊，當出明初葉刊版。取以校傳奇說白，無不吻合。每回詩句，亦復不差一字。惟〈寫箋〉一齣題【醉桃源】詞，首二句「沒來繇事巧相關，瑣窗春夢寒」，頗覺語氣不屬。平話本作「丹青誤認看」，瑣窗春夢寒」，第四句「丹青誤認看」，平話本作「放眼看」。換頭二句「綠雲鬢，茜紅衫」，平話本作「揚翠袖，伴紅袖」，亦校勝。悉照改正。似百子山樵作傳奇時，即據此為藍本。元人傳奇多本平話而作……。則阮曲之出於此本平話，更可証也。費本評語并刊，以存其舊。惜圖畫多不完，因倩吳子鼎補繪足成之。而山荊又從原本上摹鄺、華二像，以弁卷端，益見予二人之好事矣。庚戌九月二十有九日，夢鳳并識。

❷ 〔明〕阮大鋮：《春燈謎‧自序》，《古本戲曲叢刊二集》，頁一。

❸ 劉世珩：〈燕子箋跋〉，見〔明〕阮大鋮撰：《燕子箋》（臺北：明文書局，一九八一年據民國間貴池劉氏暖紅室彙刻傳奇本影印），頁六三○─六三一。

第伍章　隆萬起以傳奇自況或嘲弄之作家與作品述評

三一一

劉氏據以論證阮大鋮《燕子箋》改編自十八回平話本的理由有五點：其一，傳奇與平話之間，說白吻合；其二，詩句不差一字；其三，平話本有些異同之字句勝於傳奇；其四，平話本筆墨甚舊，當出於明初葉刻本；其五，元人傳奇多本平話而作。這五點理由看似言之鑿鑿，但沒有一點足作有力證據。因為其前二點，不過說明彼此有因襲關係，根本無法論斷孰先孰後；其第三點反可說明平話本當在傳奇本之後，因此可將在前之傳奇本修飾得更好。其第四點但憑「筆墨甚舊」即率爾論斷當為明初刻本，萬一那是出諸流傳保存不佳所致，則又當如何。而最後一點，元明之際，確實戲曲本事每多取材話本，但明清之際著名之傳奇作品，被改編為話本的現象，也屢見不鮮，《桃花扇》就是顯例；也因此，本劇末齣〈表錯〉，便由教坊樂人以當場腳色配合演出其所改編的《十錯認平話》；也許劉世珩所見的十八回平話本，正由此得到啟示而改編的也說不定。請看，清無名氏有《燕子箋》小說，現存迎薰樓刻本；清嘉慶間澹園有《燕子箋》存清咸豐五年（一八五五）燕海吟刻本，皆改編自傳奇《燕子箋》。

所以總體看來，《燕子箋》還是阮大鋮「獨家臆說」的可能性較大。因為他創作的目的，是將之作為「工具性來運用」的，如果不出於自家機杼，而在別人制約下，又如何能「巧妙」得來。

以下且據友人郭英德《明清傳奇綜錄》，敘此四傳奇之本事梗概如下：

1.《春燈謎》：凡二卷三十九齣，劇敘四川巫山人宇文行簡，新任湖南湘鄉學博。有二子，長名義，次名彥，義留家讀書，彥隨父母下江泊黃陵。時值元宵燈節，宇文彥挈老僕陳英，上岸至黃陵廟觀燈。而西川節度使韋初中陞任樞密院使，偕家上京，適亦泊舟於此，韋有二女，長名影娘，次名惜惜。惜惜抱病臥舟中，影娘與婢女春櫻改裝男子，亦抵黃陵廟觀燈。有題詩謎於燈上者，宇文彥與影娘皆分別猜中，廟祝遂留二人共飲，作詩酬唱，各寫詩箋，互執而去。尋歸舟，適二舟將解纜，慌急莫辨，影娘誤入宇

文舟，宇文亦誤入韋舟。兩舟出帆，及天明，影娘見宇文之父，不敢正言，詐稱尹氏女，宇文母撫以為義女。宇文彥昏然醉醒，見臥閨閣床中，驚而出艙，被韋樞密所擒，指為海賊海獺皮之卒，剝去其衣，書其背曰「獺皮軍賊」，投於水中。章為水上尋緝者所救，以為真賊，錄送獄中，判為死刑。影娘婢女春櫻畏罪，投水自盡，韋樞密命以宇文彥衣巾衣之，寄其棺於黃陵廟，詐稱一書生墜水而死。宇文行簡抵任所，遣僕承命遍覓彥。至廟詢之，開棺查視，面貌已不可辨，但衣巾確為宇文彥之物，遂誤認彥已死。

時宇文義已進士及第，鴻臚官唱名時，誤呼為李文義，遂改姓李。韋樞密愛其才，以次女惜惜妻之。李文義授巡方御史，適宇文彥受盧孔目庇護，導以自訟於御史。時彥偽稱于俊，兄已改李姓，各不知為兄弟，但判輕罪釋放。彥遂用盧孔目籍貫，改名盧更生，入京應試，以狀元及第。韋樞密為李文義之義妹影娘執柯，以妻新狀元。及至花燭，各各相認，始知種種錯誤。因招樂人，演《十錯認平話》。[184]

2. 《牟尼合》凡二卷三十六齣，劇敘梁武帝孫蕭思遠，字德祖，妻荀氏，子佛珠。達磨嘗付武帝牟尼珠一對，傳至思遠。佛珠幼定約王千牛僴之女。時值四月八日，都人共建龍潭寺濯龍會，思遠為會首。有芮小二夫婦，走馬賣解。建康招討使封其節欲得其馬，芮不肯與，鎖拿作賊。思遠遁走，改名梁德祖，依芮小二居海洲之廟灣。荀氏先以牟尼珠一顆縫子衣領，並題一詩。適鹽商令狐頵，偕妻岳氏，至庵設齋求子，得佛珠，甚喜，攜歸以為子，名佛賜。海盜劫思遠，欲以為盜魁。思遠不從，被殺擲海邊。

會麻叔謀開河，封其節因誣思遠圖謀不軌，檄捕之。思遠為解救，以語犯封。荀氏用陶榔兒蒸食民間小兒，封其節遣役，捕佛珠贈之。時王僴為麻叔謀副中軍，乘間偷出佛珠，被追急，棄之白衣庵而去。麻叔謀用陶榔兒蒸食民間小兒，封其節遣役，捕佛珠贈之。

達磨以返魂香救活，留住海外草叢中。居十年，達磨折蘆渡海，送思遠歸。令狐頔聘思遠為塾師，教其子佛賜。而芮小二往迎荀氏至海州，因避亂，偕至揚州，荀氏入王倜宅，教其女。既而佛賜應試登第，聘王倜女。思遠以牟尼珠一顆為賀，令狐頔遂以雙珠為催妝禮，送王家。荀氏見珠，因此夫婦父子相會，佛賜亦得與原聘王氏女巧合奇緣。時已在唐武德初，裴寂奏麻，封二人之奸，皆誅死，詔封思遠為蘭陵郡公。⑱

3.《雙金榜》凡二卷四十六齣，劇敘洛陽秀才皇甫敦，妻亡，遺一子。因寄子於鄰家詹彥道，自假寓於白馬寺中讀書。時有廣東海賊莫佽飛，欲盜楊貴妃賜與白馬寺伽文佛頂珠之龍母實珠，化裝行腳僧，借宿寺中。適值元宵燈節，弘農郡太守汲嗣源，招皇甫生及二三門人，張宴賞燈。莫佽飛探知安撫使藍廷璋貪沒實珠，藏其家中，乃偷皇甫衣巾，變裝書生，混入藍府，盜實珠及黃金一封，棄衣巾而遁。至皇甫生書房中，置黃金一封而去。皇甫生醉而歸臥，不知緣由。次日竟以衣巾與黃金為證，判皇甫生罪，流配廣東。汲太守與藍安撫爭辯，棄官還鄉。皇甫生至廣東，適遇莫佽飛，詳詢其情，悔受連累，多加庇護，使居香山多實寺。有豪族盧家女弱玉，夢天女降舞，落牡丹一枝於鬢上。醒時，果見牡丹。乃與母共詣多實寺謝佛，偶遇皇甫生。母以女許皇甫，遂入贅其家。尋生一子。後莫佽飛遣使，招皇甫生至海上相會。有人密告官府，盧家懼禍，徙他縣匿伏。母以女許皇甫，皇甫自海上歸，不知盧家遷何處，乃教番人以中國學問為生。歷十八載，皇甫留都之子與盧氏所生之子，皆長成，同時應科舉。盧氏子皇甫孝緒中狀元，皇甫留都之子詹孝標中探花。時藍廷璋已官平章，以其女招贅孝緒；汲嗣源已官尚書，以其女妻孝託詹彥道撫養之子詹孝標中探花。

標。孝緒因同年畢爾珩任海南僉判，託之探父消息。皇甫敦遂得昭雪，詔受翰林院修撰。乃以昔日與兩子之家寶碧玉蝴蝶為證，父子骨肉重圓。(186)

4.《燕子箋》凡二卷四十二齣，劇敘唐朝天寶年間，扶風人霍都梁，字秀夫，偕友鮮于佶入京應試，寓舊交名妓華行雲家。嘗畫《聽鶯撲蝶圖》，描己與行雲春容於其上，付禮部裝潢匠人繆繼伶裝裱。同時禮部尚書酈安道之女飛雲，亦以父賜吳道子《觀音圖》，令老僕送繆裝裱。其後兩家誤取其畫。飛雲見圖中女子，容貌與己相似，而有一男子在傍，心甚驚駭。因題一詩於紅箋，偶為燕子銜去，墮於曲江畔。霍生適賞春江畔，拾箋異之，即和其韻。未幾兩人皆抱恙，醫者孟婆出入酈、華兩家，偵知飛雲之病起於觀畫，而霍生之病蓋因酈詩。會科試，鮮于佶賄科場吏，謀割霍生試作以為己卷。榜尚未放，安祿山亂軍迫長安，唐明皇幸蜀，酈尚書從駕。鮮于佶散布流言，以燕子銜箋事，指霍生關通試官。霍生懼而遁，先至其師汧陽縣尹泰若水處。因薦往天雄節度使賈南仲幕中，改名卞無忌，共討祿山。初，酈飛雲隨母鮑氏避安史之亂，中道相失，遇孟婆，即與偕行。賈南仲軍士收得之，賈因撫飛雲為己女。尋以卞無忌有軍功，拜為參謀，以飛雲妻之。孟婆語以畫像、花箋因緣，兩人欣喜無限。而酈母道遇華行雲，收為己女。既而亂定，闈榜亦放，鮮于佶竟得鼎元。行雲偶見鮮于佶試卷，語酈尚書，此為霍生之文。酈尚書遂召佶面試，竟日不成一字，至鑽狗竇而逃。酈乃奏黜鮮于佶，以狀元歸霍生。霍生榮歸，又娶行雲為次妻。(187)

從《石巢傳奇四種》的本事內容看來，由於完全出諸杜撰，未有不同題材作為憑藉，所以在其人物類型、本事

(186) 郭英德：《明清傳奇綜錄》，上冊，卷四，頁三八九。

(187) 郭英德：《明清傳奇綜錄》，上冊，卷四，頁三八六－三八七。

之關目情節、布置呈現手法，所營造的戲劇效果，所欲達成的旨趣目的，以及其人格之質性等等方面，都不由自主的「質不變而形變」的重複流露出來。具體的分析，有如下現象：

其一，四劇的主人公，《春燈謎》之宇文彥、《牟尼合》之蕭思遠、《雙金榜》之皇甫敦、《燕子箋》之霍都梁，皆為書生，皆不意中或為人所構而陷入冤獄，幾經周折而終於平反，以喜劇收場；而其否極泰來之關鍵，皆與科第任官有密切之關係。其中《牟尼合》、《雙金榜》之主人公蕭思遠和皇甫敦，雖無緣得中科第，但也都使其子蕭佛珠與皇甫孝標、孝緒高中，憑此而討得封贈。

其二，四劇四位主人公都是書生，都是才子，都是以追求功名利祿為志業，而當他們同樣陷入冤獄，遭受困頓艱苦之際，他們卻也同樣採取消極的逃避，隱姓埋名的躲過災厄，以期功成名就，得以起復。

其三，於傳奇所習用的物件之外，喜用錯認、巧合、改換名等手法，布置關目、建構排場，使劇情產生錯綜雜亂，但又埋伏照應，草蛇灰線，有跡可尋。觀眾讀者也為之墮入五里霧中，但又明光乍現，又使人逐次入其勝境之中。這種手法，在物件始終的綰合之餘，先由錯誤、錯認不足，乃濟以巧合；巧合如又不足，最後又能望阮大鋮之項背。《石巢傳奇四種》中，《春燈謎》因以「十錯認」為名，可以不待言矣。而《牟尼合》之梁使出改姓易名之隱藏招術。明人好此手法者，即使以《情郵記》大噪聲名的吳炳（一五九五－一六四八），也不思遠、《燕子箋》之霍都梁，均亦要改名梁德祖、卞無忌；即使皇甫敦也要被誤書為黃父敦，使其子不能辨聽，又皇甫孝標與皇甫孝緒兄弟，也要因孝標為詹彥道養子而改名詹孝標，兄弟不相知而彼此攻訐於朝廷。

那麼像這樣的「三大雷同」，就阮大鋮的傳奇創作而言，是否別具意義，或其劇有如其人，隱藏何等樣的目的呢？本人認為：阮大鋮創作此四種曲，是要把它們當作工具來傳達並求得自己起復的目的。

關於這個問題，也許見仁見智；但首先應當先論定阮大鋮本人是否有這樣的心思和跡象。

(三)《石巢傳奇四種》是為遂起復的工具性創作

阮大鋮《春燈謎》表面上說：「茲編也，山樵所以娛親而戲為之也。」又對於所謂「娛」，發揮了他

的看法：「娛，中不能無悲焉者，何居？夫能悲，能令觀者悲所悲；悲極而喜，喜若或拭焉、澣焉矣。要之

皆娛，故曰娛也。」⑱他是要以「悲極而喜」來蕩滌其親之懷抱。但他又在此序之末說：

識者曰：「山樵之編此也，豈第娛；其於風雅，亦有決排疏瀹思乎？」則即謂為六義、四始之尾閭焉，

可矣。⑲

則又明白說出《春燈謎》其實是要像風雅那樣用來排憂解鬱的。他這篇〈序〉署崇禎癸酉（六年，一六三三）

三月望日，那時他尚居懷寧家鄉詠懷堂，距離崇禎二年（一六二九）名在閹黨，削職（光祿寺卿）返鄉，已經

四年，其《春燈謎》首齣〈提唱〉【西江月】云：

聖代文章有價，騷人墨筆留香，百花深處詠懷堂，畫個竹林小像。大阮名高南舍，小兒竊比東方。請君

爛醉手中觴，莫管閒愁天樣。⑳

又《春燈謎》第三十九齣〈表錯〉劇末：

【清江引】滿盤錯事如天樣，今來兼古往。功名傀儡場，影弄嬰兒像。饒他筭清來到底是個糊塗帳。

⑱〔明〕阮大鋮：《春燈謎·自序》，《古本戲曲叢刊二集》，頁一—二。

⑲〔明〕阮大鋮：《春燈謎·自序》，《古本戲曲叢刊二集》，頁三。

⑳〔明〕阮大鋮：《春燈謎》，《古本戲曲叢刊二集》，卷上，頁一。

【前腔】青山綠水堪閒放，壺內清香漾。閒愁萬斛堆，白髮三千丈。認真的把這部傳奇請仔細想。

從這些阮大鋮自表自白的話語，顯然有內外兩個阮大鋮在那裡自相糾纏，一個是已自認徹底復出無望的阮大鋮卻在那裡高嚷眼前廢置的生活就是要「請君爛醉手中觴」，「青山綠水堪閒放，壺內清香漾」。可是另一個阮大鋮卻認為「聖代文章有價，騷人墨筆留香」，以自己才華，比起阮籍那樣的名望也不為過。自己只是一時誤投闇黨，便被渲染成天大的錯事一般；而其實這是難於說清楚的一本糊塗帳，而今我寫了這部《春燈謎》傳奇，只要東林、復社諸君子，仔細瞧瞧想想，我不是以「十錯認」在表白了嗎？

如果我們這樣的理解，不算離譜的話，那麼阮大鋮這部《春燈謎》的實質用意，就不是在「娛親」了。

阮大鋮以《春燈謎》來對於他為爭取吏科都給事中而投靠闇黨，致以認錯和自辯的可能性，應當是可信面較大的。明陳貞慧（一六〇四－一六五六）《書事七則‧防亂公揭本末》附識則據薛案（一五九八－一六六二）回憶，云：

崇禎癸酉（六年，一六三三）冬，姚孟長（希孟）先生赴南掌院任。晤間談及大鋮所填詞曲《十錯認春燈謎》，予因從錢兵部其若索觀之，曰：「事固有敗于激者，若大鋮此曲，乃思自湔，非思翻局。萬一鋌而走險，過其攀附正人之一線，而明為仇敵，號召黨羽，濟以譎險，天下事去矣。」其若與張二無諸公，皆以予言為平。甲戌（崇禎七年，一六三四）春，大鋮忽持年家弟刺過予，一見傾倒欷歔，手抱予兒繼貞，稱六世兄弟。予雖訝之，而心憐其鳳游趙忠毅（南星）廡下，抑丁艱在魏闇未橫前，或非渠首，何必峻拒，反深其毒。往答拜之。即牽留張筵，出童子演《春燈謎》，酒間娓娓自訴：「吾與孔時（魏大

〔明〕阮大鋮：《春燈謎‧自序》，《古本戲曲叢刊二集》，卷下，頁八六。

中）、仲達（李應昇）厚，他人交搆，致罹黑冤。《十錯認》所以自雪本情，冀公等炤覆盆耳。」[192]

這段記載寫得栩栩如生。大鋮形象更鬚眉畢張。則大鋮欲以《春燈謎》「自雪本情」，言其無心之過，而亦自認

其錯甚為明顯。顧彩（一六五○—一七一八）《桃花扇序》也說：

> 嘗怪百子山樵所作傳奇四種，其人率皆更名易姓，不欲以真面目示人。而《春燈謎》一劇，尤致意於一
> 錯二錯，至十錯而未已。蓋心有所歉，詞輒因之。乃知此公未嘗不知其生平之謬誤，而欲改頭易面以示
> 悔過。[193]

又《曲海總目提要》卷一一《春燈謎》亦云：

> 按大鋮當崇禎時作此記，其意欲東林持清議者，憐而恕之，言己是誤上人船，非有大罪。通本事事皆錯，
> 凡有十件，以見當時錯認之事甚多，而己罪實誤人也。〈沉誤〉一齣，是大關目，搜出箋紙，遂捆縛批明
> 罪犯，欲沉水中。宇文生哭訴：年少書生，不戒杯酒，乘醉誤入官舫。箋詩是客路良辰，偶遇新知，逢
> 場消遣，總是風雅罪過，何曾犯法，狃作賊情。韋節度不聽，竟沉於水，以見己與生不過書札往還，
> 無別件事情也。宇、韋於元宵打燈謎，生出無限波瀾，故標此三字曰《春燈謎》，亦意寓彼時朝局人情，
> 有如猜謎云。……男入女舟，女入男舟，更生亦不知其為父與兄也。及至花燭時，各各相認，始知種種
> 錯誤。男入女舟，女入男舟，一也；兄娶次女，弟娶長女，二也；以媳為女，三也；以父為岳，四也；以

[192] 〔明〕陳貞慧：《書事七則・防亂公揭本末》，收入《叢書集成續編》第二六冊《史部雜史類・瑣記之屬》（上海：上海
書店，一九九四年影印世楷堂《昭代叢書》本），頁二四○—二四一。

[193] 〔清〕顧彩（夢鶴居士）：〈桃花扇序〉，見〔清〕孔尚任：《桃花扇》，《古本戲曲叢刊五集》（上海：上海古籍出版
社，一九八六年據北京圖書館藏康熙刊本影印），頁一。

以韋女為尹生，五也；以春櫻為宇文生，六也；義改李文義，七也；彥改盧更生，八也；兄豁弟之罪案，

九也；師以仇為門生，而為謀己女，十也。蓋以喻滿盤皆錯，故曰《十錯認》云爾。❶⁹⁴

有這樣相同看法的學者既已言之鑿鑿，但由崇禎十一年（一六三八）復社所刊行的〈留都防亂公揭〉卻解讀為

「其所作傳奇，無不毀謗聖明，譏刺當世。……《春燈謎》指父子兄弟為錯，中為隱謗……」就徹底推翻了他

可能的認過悔錯之心了。

復社說阮大鋮「其所作傳奇，無不毀謗聖明，譏刺當世。」張岱《陶菴夢憶》卷八〈阮圓海戲〉亦云：「其

所編諸劇，罵世十七，解嘲十三，多詆毀東林，辯宥魏黨，為士君子所唾棄，故其傳奇不之著焉。」❶⁹⁵

也因此，其《牟尼合》，〈留都防亂公揭〉謂「《牟尼合》中（曲）小二通內事」，乃影射「阮大鋮勾結閹黨

內侍」事。《曲海總目提要》卷二謂「演蕭思遠被害，事實撮撰。亦因己在逆案，故借思遠寓意，言定入逆案

者乃冤情也。」❶⁹⁶吳梅（一八八四—一九三九）《瞿安讀曲記》謂「劇中令狐頓得佛珠為子，此即暗射閹黨乾兒

義子。恨通本事蹟，無從臆測耳。」❶⁹⁷

其《雙金榜·小序》云：「此傳梗概胎結久矣。一針未透，擱筆八年，偶過鐵心橋，一笑有悟，遂坐姑孰

春雨，二十日填成。平生下水船撐駕熟爛，此不足言。要其大意，於以見坎止蜃樓，冤親圓相，眾生之照，心

失而無明起也。盲攻瞶詆，大約螢螢焉，如皇甫氏之父子弟兄爾。」❶⁹⁸則阮氏對此劇顯然有憤憤不平之寄託，

❶⁹⁴ 董康輯錄：《曲海總目提要》，卷二一，頁五三一—五三四。

❶⁹⁵〔明〕張岱：《陶菴夢憶》，卷八，頁一二六。

❶⁹⁶ 董康輯錄：《曲海總目提要》，卷二一，頁五三八。

❶⁹⁷ 吳梅：《讀曲記·牟尼合》，收入王衛民編校：《吳梅全集·理論卷中》，頁九○七。

因為他被眾人「盲攻瞎詆」。吳梅《瞿安讀曲記》云：「然則圓海諸作，果各有所隱射歟？今讀諸劇，惟《雙金榜》一種，略見寄託之迹，顧亦非詆毀東林也。」[199]《曲海總目提要》卷一一謂「推其大指，總因崇禎初年，大鍼麗名逆案，棄不復用，借傳奇以寓意。謂已無辜受屈，欲求洗雪之意。」

其《燕子箋》，清焦循《劇說》謂是「刺倪鴻寶」，《曲海總目提要》亦有索隱影射之說。

明人之論戲曲，時有影射諷刺之論，笠翁（一六一一—一六八〇）《曲論》，特以〈誡諷刺〉反對此種風習。但以阮大鍼之人格特質，恐怕難以避免，《春燈謎》已昭彰在目，其他三劇，除《牟尼合》外，《曲海總目提要》，亦對《雙金榜》和《燕子箋》就劇中人物情節和其平生所經歷之人事比附，以見大鍼是如何的以尖刻之思在行一己之私，將創作之傳奇工具化，用來謀求起復得官和攻訐諷刺異己。於《雙金榜》之〈提要〉[200]云：

盜珠、通海兩重罪案，是大關目。彼時劾大鍼者，言其叩馬獻策，以致左光斗、魏大中之死，是大鍼一罪案也。崇禎之初，大鍼上通算七年一疏，言天啟七年中，前四年王安、楊漣之罪，後三年魏忠賢、崔呈秀之罪，以王、楊、魏、崔並稱，公論愈忿，是又大鍼一罪案也。記中云：「莫伙飛盜珠，遺金一錠，認作真贓，扭在寒儒身上。」又云：「伙飛少年無賴所為，與皇甫敦並無干涉。」蓋欲卸罪於他人也。藍廷璋定盜珠之案，苗帥府立通番之案，暗指當時議定逆案韓爌、劉鴻訓等諸人也。汲嗣源為之爭執，掛冠而去。是時楊維垣與大鍼最厚，極力左袒，大爐應是指維垣也。白中有云：「通番立案，題請過的，

❶❾❽　〔明〕阮大鍼：《雙金榜‧小序》，《古本戲曲叢刊二集》（上海：商務印書館，一九五五年據北京圖書館藏明末刊本影印），頁二一三。

❶❾❾　吳梅：《讀曲記‧雙金榜》，收入王衛民編校：《吳梅全集‧理論卷中》，頁九〇五。

❷〇〇　董康輯錄：《曲海總目提要》，卷一一，頁五三四。

要請封，須把表字頂了名子，恐元名在御前，甚不穩便。」又云：「市舶通番一案，還仗大力，全與消

磨，日後更無痕跡。」蓋因逆案定本，在崇禎御前，欲當事者巧為覆蓋，朦朧起用也。詹大標計奏通番

一案，皇甫孝緒許奏盜庫一案，皇甫敦云：「兩個孩兒，各人見教本章，無一字鬆泛。」蓋大鋮問徒，

深恨劾者，作此諧謔，以洩其忿也。藍廷璋係鞫獄問罪之人，今云以女嫁孝緒，為其子媳，亦因深恨定

逆案者，作此以洩其忿也。莫佽飛為皇甫敦辨冤，盜珠、通海兩節心事俱白，苦盡甘來，昭雪封贈，蓋

冀有為之抱白者，朝廷湔濯用之，得如其如願也。詹孝標、皇甫孝緒，同年攻訐。按大鋮與魏大中，俱

丙辰進士，因吏部都給事中缺，左光斗等必欲以此缺與大中，大鋮遂與大中訐讐，同年搆隙，寓此意也。

中間情節變幻，而曲白皆極緊湊，與《燕子箋》、《春燈謎》同一機杼，當時盛行於世，頗有名士風流。

然初入逆案，已為清議所擯；晚年出山，大肆狙獪，眾稱馬、阮，詆其奸邪，雖有文筆，殆無足取。㉑

又云：

莫佽飛，盜珠者。佽，刺也；飛，非也。言莫妄刺非其人也。佽飛衣敦之衣，又遺銀一定，僧遂執為敦

盜。言李戴張冠之意，瓜田李下之嫌也。藍廷璋入罪，汲嗣源欲出其罪者。藍，濫也；汲，急也。言濫

入者須急出也。敦以子托商人，商人遺囑，令改姓歸宗。醫者代書，誤皇甫作黃父，遂使其子不能知。

言改頭換面，全失本來也。竄徙嶺表，娶蠻女為妻，又為佽飛迎入海舶。言潦倒無賴，隨波逐流也。說

佽飛招海外群蠻，納款貢琛。言反邪歸正，補過無咎也。兩子互訐，兩事因以得白。言多年舊案，終獲

平反也。始以佽飛受累，卒以佽飛辨冤。言始則刺之者陷于罪，繼則刺之者白其非也。詹孝標者，古有

㉑

阮瞻；皇甫孝緒者，古有阮孝緒，暗藏己姓也，其寓意如此。⑳⑳

又《燕子箋》之〈提要〉云：

按劇中霍都梁，大鋮自寓也。先識妓女華行雲，行雲是門戶中人，以比（崔）呈秀。後娶酈飛雲，是貴家之女，以比東林。是時，東林及呈秀之黨相攻，皆互詆為門戶也。其云「朱門有女，與青樓一樣。」暗詆東林也。其云「走兩路功名的是單身詞客」，大鋮自比兩路兼走，未嘗偏著一黨也。生因場期改夏，初欲回家去，店主人云：「功名大事，沒有打回頭的道理。」生因問及昔年相與華行雲，以見不得吏掌科，不得已乃投呈秀也。生云：「丹青是我畫，詩箋是酈小姐真筆。」供說燕子銜來，就渾身是口，誰人肯信？定要受刑問罪。以燕子比維垣，言其代奏己疏，以至獲罪。生入節度使賈公幕，改名卞無忌。大鋮自比入士英之幕，便可無忌憚矣。鮮于佶假狀元奸遁事，指沈同和。同和中丙辰會元，房考給事中韓光祐，聞有物議，召而試之，文理不通，因自檢舉，同和斥革問罪。⑳㉓

又云：

〈奸遁〉一折，流傳世俗，亦有所因。聞韓光祐以人言藉藉，招同和于私第試之，出《孟子》「士憎茲多口」句為題，而同和不能記。語韓僕曰：「若主人奈何以幽僻論題難我？」於是韓決意檢舉。此狗寶之說所由來也。是科，總裁大學士吳道南，江西崇仁人，己丑榜眼也。先是庚戌春闈，吏侍蕭雲舉，禮侍王圖總裁，取韓敬為會元。敬卷本在南企仲房內，庶子湯賓尹易在己房，又指使各房互換，共十八卷。道南以禮侍知貢舉，榜放時欲具疏糾之。有勸沮者曰：「公與兩主司同官，若以此奏劾，人必謂爭內閣

⑳⑳　董康輯錄：《曲海總目提要》，卷一一，頁五三七—五三八。

⑳㉓　董康輯錄：《曲海總目提要》，卷一一，頁五二七—五二八。

一席，齔齒兩公也。」道南乃止。而簿載易卷之號甚詳。明年辛亥京察，御史孫振基劾湯賓尹、韓敬，首及闈中易卷事。禮部覆驗如其言，遂以案典勒賓尹閒住，敬降補行人司副。越兩科，道南主試，適有同和之事。朝官中頗有厚于賓尹、敬者，沸騰不止。其事遂上聞。然道南無私，不受其累。劇云：「酈安道上本檢舉，奉旨安心供職，不必引咎求斥。」蓋指此也。割卷之弊，明代時時有之，相傳文徵明繕卷太工，每科試卷皆被人割去，其文從未達于考官，亦一證也。

〈提要〉可以說將阮大鋮創作傳奇的「心術」，挖掘剖析得淋漓盡致；我們不敢說「語語中其肯綮」，但以大鋮之「自白」其創作《春燈謎》用心用力所要達成的作用看來，其他三劇也應當都有他預設的目的，因為這樣才符合他的性格和為人。試想他詩集中和他唱和的數百位人士，無論那一行那一業，也無論何等階層何種人物，豈不都一一視他為友朋、酒筵歌樂交歡，從而付與遠近聲名？那麼他將這種可以傾倒眾生的交際心機與才能，轉化為戲曲的創作，豈不同樣也可以處處蜚聲，贏得雅俗同賞？何況他更以此來辯解他的過錯，來發抒他遭受「闔案」的冤屈！也就是說，他並不是以創作「文藝」那樣來打造傳奇。就此「原其本心」，則其《石巢傳奇四種》還真可謂「文如其人」。

〈跋〉來看看：

此曲阮大鋮筆，為在南都時作，近董授經先生有復刻，鐫校絕精，為一時善本。惟佚漳川吏行者（康）、曹履吉兩序，僅存文啟美一敘而已。卷下〈伶詞〉一齣，頗有異同，按劇中內官牛承恩、邢翰用慶賀舊

再引民國二十二年（一九三三）九月七日王立承（即王孝慈，一八八三─一九三六）為《牟尼合》所寫的

内使裴寂生日，召搬猴戲，芮來承應，對牛、邢云：「好笑的儘有，只怕有拘。」牛云：「不妨。」因將麻叔謀喫娃娃事，直陳不諱。三人大憤密奏，致麻於法。是時南都久忘國恥，每耽戲劇。阮製諸曲，固以之自娛，亦兼以媚諸貂璫。初填此曲，實以程咬金、秦叔寶二人慶尉遲敬德生辰。嗣以延諸閹玩賞，又改為牛、邢、裴三官，數示歌頌功德之意。當時即刊有兩種曲本，故此本獨為白皮紙精印，所以媚宦官者至矣。其程秦本，則以之宴清流及諸士人，顯有不同。董只見《伶詞》之程秦本，遂照刊焉。授經刻者至為精審，自非擅有改易也。其實牛、邢、裴何異於程、秦、敬德？同是科介，毫無關係，因思其故，蓋由此也。大鋮聞魏閹敗，即急上疏劾之，若未聞也者。同時並賣請開東林禁錮二疏，又密偵魏果敗否？更具稱頌魏疏，及重劾東林疏，蓋帳然魏誅之不實，為此首鼠兩端，其作偽心勞日拙，概可想見。

然初不料六百年後，有余以發其覆也。🄫

由此可見阮大鋮的心術是多麼尖刻細密，其欲左右逢源乃不得不首鼠兩顧；其欲同時討好閹宦與清流，連劇本的人物科介都有兩個版本，則其依違閹黨與東林以投機取巧的奏疏同時兼具兩套又何足為奇？但其作偽而心勞日拙，終為世人所洞燭，遂生厭惡，實在也是咎由自取。

然而如「不以人廢言」，則《石巢傳奇四種》之文學、藝術，又是如何呢？

（四）《石巢傳奇四種》的文學、藝術

前文引阮大鋮《春燈謎·自序》說他創作傳奇有兩個原則，一是「娛人」，而他認為「悲極而喜」、「否極泰

🄫 王立承：〈牟尼合跋〉，見〔明〕阮大鋮：《牟尼合》，頁六三。

來」那樣的「娛」才是真正可以「娛人」；他又認為傳奇本事「憑空杜撰」的「臆」，要比假藉稗官之說為題材

更好。從他現存的《石巢傳奇四種》看來，他真是「依樣畫葫蘆」的實踐得很好。所以其四種本本都主腳先遭

受冤獄，患難重重，終於得意科場，喜慶團圓；這樣的本事，傳奇中其實司空見慣，但其「自出機杼」、「以虛

作實」的結撰手法，就非一般庸才所能辦。

他在這篇〈自序〉之後，又來一段〈百子山樵手書〉，云：

余詞不敢較玉茗，而差勝之二：玉茗不能度曲，予薄能之。雖按拍不甚勻合，然凡棘喉殢齒之音，蚤于

填時推敲小當，故易歌演也。昭武地僻，秦青、何戠輩所不往，余鄉為吳首，相去彌近。有裕所陳君者，

稱優孟者宿，無論清濁疾徐，宛轉高下，能盡曲致。即歌板外一種嚬笑歡愁，載于衣襯眉稜者，亦如虎

頭道子，絲絲描出，勝右丞自舞【鬱輪袍】矣，又一快也。 206

這一段〈手書〉如同〈自序〉，署「癸酉（崇禎六年，一六三三）三月望日，編《春燈謎》竟，偶書于詠懷堂花

下」。 207 可見阮大鋮是想和湯顯祖（一五五〇—一六一六）比個高低的。他自認「詞不敢較玉茗」，但審音合律

的吳音歌唱和唱作俱佳的舞臺表演，則是勝過玉茗的。也因此為《春燈謎》作〈敘〉的王思任，也說「道人去

廿餘年，而皖有百子山樵出」，儼然以大鋮為玉茗傳薪之人。文震亨《牟尼合·題詞》更云：

石巢先生《春燈謎》初出，吳中梨園部及少年場流傳演唱，與東嘉中郎、漢卿、白、馬並行，識者推重。

謂不特串插巧湊，離合分明，而譜調諧叶，實得詞家嫡宗正派，非拾膏借馥於玉茗《四夢》者比也。 208

206 〔明〕阮大鋮：〈百子山樵手書〉，《春燈謎》，頁四—五。

207 〔明〕阮大鋮：《春燈謎·自序》，頁五。

208 〔明〕文震亨：〈題詞〉，〔明〕阮大鋮：《牟尼合》，頁一。

則又將之捧為超越玉茗的「詞家嫡派正宗」。

而為《石巢傳奇四種》作序的俊彥，對於所序的傳奇，自然都揄揚備至。王思任敘《春燈謎》云：

時命偶謬，丁遇人疴，觸忌招譽，渭涇倒置。遂放意歸田，白眼寄傲，只於桃花扇影之下，顧曲辯過。一日拍案大叫，以為天下事有何經正？萬車載鬼，悉黎丘耳。乃不譜舊聞，特舒臆見，劃雷晴裡，布架空中。甫閱月，而《春燈謎記》就，亦不減擊鉢之敏矣。中有「十錯認」，自父子、兄弟、夫婦、朋友，以至上下倫物，無不認也，無不錯也。文簡鬪縫，巧軸轉關，石破天來，峰窮境出。擬事既以贍貼，集唐若出前緣。為予監優兩夕，千人萬人俱大歡喜，或癡其神，或悸其魄，或顰其首，或迸其淚。真有此學官之兒，真有此樞密之女，奪舍離魂，飛頭易面，亦可謂傴師般倕之最狡極儇者矣。然予斷之，兩言而止，天下無可認真，而惟情可認真；天下無有當錯，而惟文章不可不錯。情可認真，此相如、孟光之所以一打而中也。文章不可不錯，則山樵花筆之所以參伍而綜也，作易者其有憂心乎？山樵之鑄錯也，接道人之憨夢也，夢嚴出世，至夢與錯交行於世，以為世固當然，天下豈可問哉！⑳

看來王思任對於阮大鋮被定為閹黨一事是為他抱不平，認作「渭涇倒置」；既佩服他「甫閏月，而《春燈謎記》就」的才思敏捷；也發揮了他「自父子、兄弟、夫婦、朋友，以至上下倫物，無不認也，無不錯也」而歸結到「天下無可認真，而惟情可認真；天下無有當錯，而惟文章不可不錯」的旨趣。也肯定其關目排場之「巧軸轉關」和「峰窮境出」；也讚嘆其受到觀眾喜愛，「千人萬人俱大歡喜。」

曹履吉（漁山子）序其《牟尼合》云：

⑳〔明〕王思任：〈春燈謎敘〉，〔明〕阮大鋮：《春燈謎》，頁二一五。

於是，撰蕭思遠《牟尼合》事，自唱自板，抵十五六日，迄用有成。語語絲衷，半字不寄籬下。總若天風自來，悉成妙響。夫妻父子與人間朋友，儵氣俠腸，接筍穿微，一絲不漏。惟是妙處，令人設身易地，痛癢自知。雖剃盡四庫靈文，不知何處下手？正恐到下手處，纖毫無用，於此獨見天心。正是百子顰門，海內始知大龍獨步。視向之黃鐘音首，到此別開洞天，而樂府之精微乃盡。擬于今秋八月，須邀何人賞聽，則天門之內，一座青山，呼起謝朓、青蓮。百子當歌，漁山為之起舞。

曹氏讚美大鍼才情敏捷，才十五六日即完成《牟尼合》之創作，造語音律皆天然妙成，人物塑造、排場營造亦均生動巧妙。

文震亨〈香草垞禪民〉為〈牟尼合題詞〉云：

蓋近來詞家，徒騁才情，未諳聲律，說情說夢，傳鬼傳神，以為筆筆靈通，重重慧現。几案儘具奇觀，而一落喉吻間，按拍尋腔，了無是處。移換推敲，每煩顧慮，遂使歌者分作者之權。而至於結骸造形，未能吹氣生活，分齣砌白，又多屋下架梁，使登場者與觀場者之神情，兩不相屬。誰為作俑，吾不能如休儒附和矣。先生一洗此習，獨開生面，覺余心口耳目間，靡所不愜。觸聲則和，語態則豔，鼓頻則詼，擺藻則華，伸義則俠，結想則幻，入律則嚴，其中有靈，非其才莫能為之也。若夫苦海流浪，彼岸解脫，衣裡得珠，棘端作戲，此雖先生寓言乎，然歌舞間，更唱宗風矣。香草垞禪民題於白門寓齋。

文氏則更批評湯顯祖之「徒騁才情，未諳聲律」乃至於「說情說夢、傳鬼傳神，以為筆筆靈通，重重慧現」的種種弊病，來彰顯大鍼「一洗此習、獨開生面」的種種佳處。最後也點出「若夫苦海流浪，彼岸解脫」，當是

〔明〕曹履吉：〈牟尼合序〉，〔明〕阮大鍼：《牟尼合》，頁八─一〇。

〔明〕文震亨：〈題詞〉，〔明〕阮大鍼：《牟尼合》，頁二─四。

「先生寓言」。

韋佩居士序其《燕子箋》云：

韋佩居士曰：盍合詞之全幅而觀之？搆局引絲，有伏有應，有詳有約，有案有斷。即遊戲三昧，實御以《左》、《國》龍門家法；而慧心盤腸，蜿紆屈曲，全在筋轉脈搖處，別有馬跡蛛絲、艸蛇灰線之妙。介處、白處、有字處、無字處，皆有情有文，有聲有態，以至眉輪眼角、衣痕袖摺、茗椀香爐，無非神情。無非關鍵。此亦未易與不細心人道也。夫蓁席枕籍，送客留髠，傷于荒矣。挑金贈藥、韓香溫鏡，誨之婬矣。釋此而必出于五倫四德，以賺配饗白豬肉，尤為可嘔。孰知此因情作晝，因晝生情，非夢非真，即以續有意無意，始以懷春，終焉正範，「樂而不淫，哀而不傷」，「溫柔敦厚」。石巢先生怡於性情矣。即以續大小山，鼓吹風雅，且以為女嬃肆姐，託物流連，足代反〈離騷〉也。何為而不可哉，何為而不可哉？

崇禎壬午陽月，桐山韋佩居士書于箋步畫舫中。🄬

張岱《陶菴夢憶》卷八《阮圓海戲》云：

阮圓海家優，講關目，講情理，講筋節，與他班孟浪不同。然其所打院本，又皆主人自製，筆筆勾勒，苦心盡出，與他班鹵莽者又不同。故所搬演，本本出色，腳腳出色，齣齣出色，句句出色，字字出色。

余在其家看《十錯認》、《摩尼珠》、《燕子箋》三劇，其串架鬭笋，插科打諢，意色眼目，主人細細與之

韋佩居士讚美大鋮以《左傳》、《國語》、《史記》的史筆家法來作為編撰傳奇的遊戲三昧；所以能處：寫得有情有文，有聲有態，又讚其寫情而能怡於性情，得其風雅之致。

🄬〔明〕韋佩居士：〈序〉，收入〔明〕阮大鋮：《詠懷堂新編燕子箋記》（北京：中國國家圖書館藏明末吳門毛恒所刊本），頁二一—三。

三二九

講明；知其義味，知其指歸，故咬嚼吞吐，尋味不盡。至於《十錯認》之龍燈、之紫姑，《摩尼珠》之走解、之猴戲，《燕子箋》之飛燕、之舞象、之波斯進寶，紙札裝束，無不盡情刻畫，故其出色也愈甚。阮圓海大有才華，恨居心勿靜。其所編諸劇，罵世十七，解嘲十三，多詆毀東林，辯宥魏黨，為士君子所唾棄，故其傳奇不之著焉。如就戲論，則亦鑱鑱能新，不落窠臼者也。❷⓵❸

張氏可說是十分精到的戲曲鑑賞家，所以就戲言戲，他的批評最能彰顯《石巢傳奇》的成就和特色；而由此也可見，石巢自避居以後，雖然以傳奇為工具，在經營他「起復」的事業，而不可否認的是他對於家樂的「經營」也同樣用心用力。

以上諸家對於阮大鋮傳奇之文學與藝術而言，可以說一片恭維之聲，不是拿玉茗來比擬，就說超過玉茗。對於其關目布置、排場處理、人物塑造、音律講究、語言運用，乃至本事虛實，以及所涵蘊之錯認辨冤意旨也都或多或少的涉及而予以肯定發揮。也就是說，看了他們的評論，你不由得也認定阮大鋮是明末一位大戲曲家。

但其時人明末姜紹書（?—約一六八○）《韻石齋筆談·晚季音樂》云：

崇禎末年，不惟文氣萎弱，即新聲詞曲，亦皆靡靡亡國之音。阮圓海所度《燕子箋》、《春燈謎》、《雙金榜》、《牟尼合》諸樂府，音調狗犯，情文宛轉，而憑虛鑿空，半是無根之謊，殊鮮博大雄豪之致。

所云《石巢傳奇四種》「殊鮮博大雄豪之致」，為靡靡亡國之音，也實在是事實。

又如梁廷枏《曲話》卷三云：❷⓵❹

〔明〕張岱：《陶菴夢憶》，卷八，頁二二六。

〔明〕姜紹書撰，印曉峰點校：《韻石齋筆談》（上海：華東師範大學出版社，二○○九年），卷下，頁二二六。「狗犯」，《美術叢書》本作「旖旎」。

《燕子箋》一曲，鸞交兩美，燕合雙姝，設景生情，具徵巧思；《春燈謎》之十錯認，亦似有悔過之意，隱然露於楮墨外。即使陽春白雪，亦等諸彼哉之例，置而不論可矣，況其文章之未必能醉人心腑耶！⑮

又清初陳維崧（一六二五—一六八二）〈冒辟疆壽序〉云：

維崧猶憶戊寅己卯（崇禎十一、二年）間，……懷寧歌者為冠，所作歌詞皆出其主人。諸先生聞歌者名，漫召之。……是日演懷寧所撰《燕子箋》，而諸先生固醉，醉而且罵且稱善。懷寧聞之殊恨。⑯

又乾隆間葉堂（生卒年不詳）《納書楹曲譜》引王夢龍（生卒年不詳）語云：

阮圓海以尖刻為能。自謂學玉茗堂，其實全未窺見毫髮。笠翁惡札，從此濫觴矣。⑰

又李調元《雨村曲話》云：

阮大鋮，自號百子山樵，所撰《燕子箋》，名重一時。然其人心術既壞，惟覺淫詞可憎，所謂亡國之音也。⑱

⑮　〔清〕梁廷枏：《曲話》，卷三，頁二六九。

⑯　〔清〕陳維崧：〈奉賀冒巢民老伯暨伯母蘇孺人五十雙壽序〉，見〔清〕冒襄編：《同人集》，卷二〈壽文〉；收入萬久富、丁富生編：《冒辟疆全集》（南京：鳳凰出版社，二〇一四年），頁七九五。學者引用此文，亦有簡稱作〈冒辟疆壽序〉者，見謝國禎：《明清之際黨社運動考》（臺北：臺灣商務印書館，一九六七年），頁一七八。

⑰　〔清〕葉堂編：《納書楹曲譜》，收入王秋桂主編：《善本戲曲叢刊》第六輯（臺北：臺灣學生書局，一九八七年），續集卷三，頁九八〇。

⑱　〔清〕李調元：《雨村曲話》，卷下，頁二六。

又日人青木正兒《中國近世戲曲史》對於《石巢傳奇四種》的批評，節錄如下：

大鋮之作可見之四種，以《燕子箋》、《春燈謎》為最著。……《燕子箋》此記事雖單純，然情節紆餘曲折，往往因錯認而出關目，大出新意。加之曲辭極典麗，甚為世所豔稱。梁廷枏評之曰：「《燕子箋》一曲，鸞交兩美，燕合雙姝，設景生情，具徵巧思。」（《曲話》卷三）但余以為修飾處，不免有淺薄之譏。燕子傳箋，事雖荒唐，然承受「玄鳥遺卵，簡狄吞之，生殷祖先」之古傳說（《詩經·商頌·玄鳥》篇）系統，令姻緣有優美趣向。至如因畫幅誤遞而惹情事葛藤，殆類兒戲。兩家苟知其誤，即時向裝潢匠人查詢，何難之有？不得不謂為開發姻緣之機甚為薄弱。以之與吳炳之《情郵記》等比，終不及其巧思也。姻緣之機，僅以一燕子已足，今增以畫像，不啻畫蛇添足，關鍵處，分成兩頭，遂失一劇中心而害結構也。清葉堂斥此記曰：「以尖刻為能，自謂學玉茗堂，其實全未窺見毫髮。笠翁（按：李漁）惡札，由此濫觴。」（《納書楹曲譜》續集卷三）先得吾意者。比之李漁諸作俗惡，雖不同類，然欲以小巧取悅觀者之風，遂與李漁陷於同弊。彼素為輕薄小人，小人之作，固當如是也。余豈以人而貶其作者哉！無奈其人格自行表現於作中也。

此記題曰《十錯認春燈謎記》，故《春燈謎》一名《十錯認》。以「錯認」為結構主眼，元明戲曲中用「錯認」以發展關目手法者，雖往往有之，然如此記以「錯認」為眼目而出關目者，甚少其匹。雖稍足引動世人好奇之心，然如此劇，畢竟為惡謔而已，為爛熟之趣味而已。「錯認」固可許為劇曲中一手法，至若全劇中「錯認」百出，令人嫌惡，不堪終卷。李漁之《風箏誤》出於此派喜劇之傑作，雖不如此記之甚，

〔日〕青木正兒原著，王古魯譯著，蔡毅校訂：《中國近世戲曲史》，頁二二四—二二七。

猶且不免惡謔之譏，況如《十錯認》之甚耶？作者經營苦心，固應酬以相當之評價，然單欲以此驚人耳目之低級野心，終應唾棄也。記中關目，雖往往有佳者，然前後撞著矛盾甚多，比之《燕子箋》不及遠甚。作者之自序曰：「其事臆，無取於稗官野說，蓋稗官亦臆也，則吾寧以吾臆為愈。」不取稗官，取之胸臆固可，但不可如此之妄耳。[220]

《雙金榜》　此記針綫之密，固作者所長，且以「錯認」《錯誤》發葛藤之端，孝標又因誤會而不認父等事，用「錯誤」之法，與《春燈謎》同一筆法，惟不如《春燈謎》之不自然。且引入廣東番族及海賊，一新觀者耳目，波瀾橫生，善盡其奇，洵佳構也。……此記作者用以寓其為世人誤解受冤之意者，皇甫敦蓋其自比也。其自序曰：「盲攻瞶詆，大約螢螢焉如皇甫父子兄弟耳。」其意歷然可見。其人固應唾棄，然其志固亦可憫也。如《十錯認》一劇，亦由自身受世人誤解而發全劇之意想者，思之，非無可與以同情之點者。[221]

《牟尼合》　此記用牟尼珠撮合姻緣之手法構思，不用「錯認」之法，與上述三記異趣。正人因惡人之姦謀而陷一家離散之苦境，亦為作者寓憤慨之意者，蕭思遠蓋作者之自比也。達磨救思遠云云，似作者有欲求慰安於宗教之意。此記構想，不若上述三記之新奇，不免陳腐，然關目布置，曲辭科白，並不劣於三記。且據吳梅氏謂作者「自以《燕子箋》最為曲折，以《牟尼合》最為藻麗」《中國戲曲概論》卷中）云。阮大鋮此語，果出何典？余尚未查得，然作者之自許也如此。阮大鋮諸作，均以作者胸臆結撰，

[220]〔日〕青木正兒原著，王古魯譯著，蔡毅校訂：《中國近世戲曲史》，頁二一八。

[221]〔日〕青木正兒原著，王古魯譯著，蔡毅校訂：《中國近世戲曲史》，頁二一九。

不借故事巷談，出自玉茗堂之《還魂記》派。且葉堂曰：「阮圓海……自謂學玉茗堂（按阮自稱之語，不知出於何處），其實全未窺見毫髮。」《納書楹曲譜》續集卷三）吳梅氏為之辯護曰：「實則圓海固深得玉茗之神。」《戲曲概論》卷中）時人稱之云：「非拾膏借馥玉茗四夢者之比也。」《牟尼合》序）其曰未窺見毫髮者，酷評也；稱得其神也，過獎也；至云其不追從玉茗獨立成一家，更為過獎也。蓋阮大鋮當為學玉茗堂而別闢一蹊徑者。較之同時之吳炳，其刻意學玉茗之劇頗少。

以上諸家之論評《石巢傳奇》，雖然多屬負面，但仔細驗證，也實在是其難於掩飾之弊病。尤其青木氏對於好用錯認之手法，實在「令人嫌惡，不堪終卷」，我想讀者皆「心有戚戚焉」。因為在阮大鋮來說，雖屬嘔心瀝血，但他只將之作為工具欲達成其潛藏之「政治目的」，出乎既屬不自然，造設穿合之功夫看似靈機巧妙，而其實是斧鑿累累，牽扯百出，使人不甘於作者之機變詭詐；而這牽扯百出、機變詭詐，正是阮大鋮的性情為人；所以說《石巢傳奇四種》與阮大鋮之間，還是體現了古人所說的「文如其人」，不是沒道理的。

以下再舉曲學大師吳梅先生《瞿安讀曲記》中有關《石巢傳奇四種》的評論要義來補本文之所不足：

其《春燈謎》，瞿安云：

此記用筆最淡，四種中文字以此為最平正，而情節離奇，尤四記中之最。結穴在十錯認《表錯》一折，將父子、兄弟、夫婦、眷屬，一一顛倒錯亂。其結撰至苦。而【清江引】二支，一則云：「功名傀儡場，影弄嬰兒象，倒底是箇糊塗賬。」一則云：「閒愁萬斛堆，白髮三千丈。認真的把這部傳奇請子細想。」是作者寓意，已明白言之。余故謂《雙金榜》為文過之書，此記則悔過之作也。且圓海

〔日〕青木正兒原著，王古魯譯著，蔡毅校訂：《中國近世戲曲史》，頁二三〇。

⓶⓶⓷

四記，皆作於閒廢金陵之日，觀《雙金榜‧蝶引》云：「怎知青溪明月一漁翁。玉笛梅花三弄。」《牟尼

合》雖避暑姑蘇而作，第〈敘縝〉折【玉芙蓉】云：「風光六代偏，煙樹三山遠。」亦不離金陵也。《燕

子箋‧家門》折云：「爛醉莫愁湖上」，此記〈提唱〉折又云：「百花深處詠懷堂」。「百花深處」者，即

石巢園之一景。是可知四記之成，皆在屏處南都之際。時方結納清流，力求瀟雪，而清流諸君子持之故

急，不容自新，於是有異日鈎黨之禍。假令諸君子稍賒崖岸，容納放豚，正是有用之才，何至國事破裂

若此。余讀其《詠懷堂詩》，一時縞紵投贈，多幾、復兩社之彥。即牧齋、梅村，亦與酬唱，是圓海放廢

之時，頗知怨艾，此又尚論者所宜平心衡之也。此記獺皮海，或云影射張獻忠，亦無塙證，鄙意不必牽

附。〈轟謎〉折【北朝天子】二支，一云「千狀千狀」，一云「非想非想」，較梁伯龍「擺開擺開」穩愜

多多，即遇屠長卿，亦無可吹求矣。【芙蓉三疊錦】、【春絮一江飛】二支，為圓海自集之曲，聲律亦

復平穩。一部傳奇，必須有耐唱曲幾支，方足屢度曲家之望。若力求簡單，少用慢板，可以娛目，無可

悅耳，此即排場不合矣。余最愛〈報溺〉、〈巧憶〉、〈泄箋〉諸折，其詞如春藻秋棠，不尚詞藻，別饒幽

豔。此境惟圓海有之，他人不能也。唯北詞終有錯誤，〈沉溺〉折之【新水令】、〈虜卜〉折之【粉蝶

兒】，〈宴感〉折之【醉花陰】，句法平仄，至多乖異。《納書楹‧宴感》一譜，又曲為遷就，雖可點拍，

究非正格。吾又笑懷庭居士之狡獪也。⓶⓶⓷

瞿安先生宅心仁厚，能為石巢探測其悔過之意，亦不牽附世人影射之事。而重視直從其作品中觀賞其藝術、文

學、曲律之得失。其中所舉諸例，是值得據以檢驗《石巢傳奇》成就之高低的。而瞿安謂「四記之成，皆在屏

吳梅：《讀曲記‧春燈謎》，收入王衛民編校：《吳梅全集‧理論卷中》，頁九一二－九一三。引文皆覆按《珊瑚》原

文，以訂正《全集》衍「詭異者」等失誤。

處南都之際。」但《春燈謎》應作於懷寧故居，上文已據孫書磊之說修正。

其《牟尼合》，瞿安云：

余所藏圓海曲，既得四記。所未見者，《獅子賺》、《忠孝環》二種耳。此記題作《馬郎俠》，通本重在芮小二「盤馬」一場，萬不可草草演過。余嘗謂圓海各曲，皆具歌舞之狀，往往香檀脆管之中，得曼衍魚龍之戲，蓋謂此也。麻叔謀竊食小兒事，見《煬帝開河記》。麻叔謀以征北大總管為開河都護，而以蕩寇將軍李淵為副使。淵稱疾不赴，乃以左屯衛將軍令狐達為開渠副使都督。《記》中多雜述神鬼事，而重在二金刀事。二金刀者，指叔謀卒罹腰斬也。陶榔兒為陵寶下馬村人，以祖父塋域，傍河道二丈餘，慮其發掘，乃盜他人孩兒年三四歲者殺之，去頭足，蒸熟以獻。叔謀咀嚼香美，迥異羊羔，於是食人之事起矣。令狐達知之，潛令人收兒骨，未及數日已盈車。圓海劇中情實，蓋本此也。惟以陶榔兒惟麻府中軍，後為王千牛一詩感動，潛蹤遠遁，則與事實不符。榔兒固首獻嬰兒者，且與叔謀同服典刑也。劇中令狐頓得佛珠為子，此即暗射閹黨乾兒義子，恨通本事蹟，無從臆測耳。〈競會〉折【梁州新郎】內，夾【水底魚】二曲，……〈索嗷〉折【二郎神】下緊接【六么令】四曲，再用【山坡羊】二曲，皆合排場搬演。緊慢相次，遲速合度，此等承接，雖梁伯龍、張鳳翼，且未能知之也。〈掠溺〉折，以副淨唱【懶畫眉】，微嫌不合。〈返魂〉折【混江龍】一套，〈蘆渡〉折【粉蝶兒】一套，皆不合規律。圓海南詞諧美可聽；至北詞每多鉤輈格磔，未識所據何譜。計當時《太和正音譜》久已行世，何以棄而不用？是真無可解矣。 224

吳梅：《讀曲記·牟尼合》，王衛民編校：《吳梅全集·理論卷中》，頁九〇七—九〇八。

對於《牟尼合》的曲律排場，瞿安所舉諸例，或云「梁伯龍（一五一九—一五九一）、張鳳翼（一五二七—一六

一三），且未能知之也」，但又舉其不合律者亦有三曲之多；謂其「南詞諧美可聽」，而「北詞每多鈎輈格磔」，

甚不可解。若此石巢為人所頌揚之知音協律，恐怕就要大打折扣。而瞿安對此劇也大作索隱，考其影射，則畢

竟也承認若欲探討《石巢傳奇》，如不挖掘其作為「工具性」之潛在意義，是難得看出石巢真面目的。因為如顧

彩《桃花扇序》所云，他從來不以真面目示人。

其《雙金榜》，瞿安云：

石巢為懷寧阮大鋮。大鋮字圓海。《明史》入〈奸臣傳〉。其人其品固不足道，惟其才實不可及。自葉懷

庭題《燕子箋》云：「以尖刻為能，自謂學玉茗堂，實未窺其毫髮。笠翁惡札，從此濫觴。」於是鄙其

人并及其詞曲，此皆以耳為目也。梁溪顧天石云：「嘗怪百子山樵所作傳奇四種，其人率皆更名易姓，

不欲以真面目示人。」山陽張宗子云：「阮圓海大有才華，恨居心勿靜。其所編諸劇，罵世十七，解嘲

十三，多詆毀東林，辯宥魏黨，為士君子所唾棄。」然則圓海諸作，果各有所隱射歟？今讀諸劇，惟《雙

金榜》一種，略見寄託之迹，顧亦非詆毀東林也。按圓海曾列籍東林，為高攀龍弟子。後附魏璫，為劉

蕺山所劾。魏黨敗，坐逆案削職。此詞當是坐廢時作。……明人傳奇，多喁喁兒女語，獨圓海諸作，皆

合歌舞為一，如《春燈謎》之〈龍燈〉，《牟尼珠》之〈走解〉，《燕子箋》之〈走象〉、〈波斯進寶〉，及此

記之煎珠踏歌，皆耳目一新，使觀場者迷離惝怳，此又明季詞家所無有者矣。圓海能度曲，故諸詞皆諧

洽。北曲出語頗工，按律多舛，如〈變夷〉折【點絳唇】一套，平仄未諧，第沿誤必有所本。

吳梅：《讀曲記·雙金榜》，收入王衛民編校：《吳梅全集·理論卷中》，頁九○五—九○六。

瞿安真是厚道，在文中為此記作了許多考證索隱的功夫。卻還說「今讀諸劇，惟《雙金榜》一種，略見寄託之迹，顧亦非詆毀東林也。」對於《石巢傳奇》的排場，也同意張岱所提的看法。配合劇情，作歌舞的新穎調劑，是戲曲的高妙手法。只是對其曲律，以「圓海能度曲，故諸詞皆諧洽」；而「北曲出語頗工，按律多舛。」有所不解。

其《燕子箋》，瞿安云：

石巢諸種，以此記為最著。弘光時，曾以此曲供奉內廷，一時朱門綺席，奏演無虛日，是以大江南北，膾炙人口也。圓海居南都時，與清流諸君子，頗相結納，故《牟尼合》有文震亨序，《春燈謎》有王思任序。此劇更傾動一時，詩文投贈，尤為美富，可見當時聲價矣。據韋佩居士序：「此為石巢先生所填第六種傳奇。」今按石巢諸曲傳，正符六種，是茲劇最後出也（六種合《獅子賺》、《忠孝環》言）。居士又云：「即遊戲三昧，實寓〔御〕以《左》《國》龍門家法」。又云：「介處，白處，有字處，無字處，皆有情有文，有聲有態。」此數語足賅括本書，且可為普天下作傳奇之訣。……此劇之妙，在鮮千估，此盡人皆知也，抑知繆伶夫婦，及臧不退、孟媽媽皆是出色人物，演者不可草草乎。……是知《陶庵夢憶》贊阮圓海戲「齣齣出色，句句出色，字字出色」者，非過譽矣。……是時劉君蔥石（世珩）方欲彙訂《四夢》、石巢、石渠諸曲譜，邀鳳叔主其事，余因得與之上下議論也。今蔥石既逝，此記全譜未知是否付梓《集成曲譜》中有〈寫象〉、〈拾箋〉、〈奸遁〉、〈誥圓〉四譜，即鳳叔訂正者）。展讀此詞，益動我隣鄰笛山陽之痛云。

㉖吳梅：《讀曲記·燕子箋㈡》，收入王衛民編校：《吳梅全集·理論卷中》，頁九一○—九一一。㉖

《燕子箋》誠然為石巢最負盛名的作品，不止「大江南北，膾炙人口」；連復社中人亦不能免。冒襄（辟疆）

《影梅庵憶語》云：

> 秦淮中秋日，四方同社諸友感姬為余不辭盜賊風波之險，間關相從，因置酒桃葉水閣。時在坐為眉樓顧夫人、寒秀齋李夫人，皆與姬為至戚，美其屬余，咸來相慶。是日新演《燕子箋》，曲盡情艷，至霍、華離合處，姬泣下，顧、李亦泣下。一時才子佳人，樓臺烟水，新聲明月，俱足千古。至今思之，不異遊仙枕上夢幻也。㉗

此段記載所言之「姬」即指董小宛（一六二三—一六五一）。據友人康保成《〈燕子箋〉傳奇的被罷演與被上演〉的考證，所記之事是崇禎壬午（十五年，一六四二）中秋節，一批復社文人在秦淮桃葉渡水閣，慶賀冒襄與董小宛團圓，觀看《燕子箋》的情況。㉘後來冒襄在為佘儀曾（生卒年不詳）《往昔行》寫的〈跋〉，說到壬午年應試時，魏學濂（字子一，一六〇八—一六四四）在冒襄處，偶遇董小宛，遂「變色去」，原因是「子一自父兄難後，不衣帛兼味，不觀劇見女郎。」接著便回憶起壬午那年中秋為董小宛演出《燕子箋》的情景：

> 則梁兄、李子建為首，約同人釀金。中秋夜，為姬人洗塵於漁仲兄河亭。懷寧伶人《燕子箋》初演，盡妍極態。演全部，白金一斤。至期，顧、李兩夫人尚未歸合肥、南昌，與姬為至戚，亦至。子一（按，即魏學濂）不觀劇，況用懷寧伶人！不謂舒章忽同子一至。……乃阮伶臨時辭有家宴不來，群令僕噪其門，懷寧即遣長鬚數人，持名帖，押全班致余，云：「不知有佳節高會，已撤家宴。命伶人不敢領賞，

㉗ 〔清〕冒襄：《影梅庵憶語·紀遊》，《冒辟疆全集》（南京：鳳凰出版社，二〇一六年），頁五八四—五八五。

㉘ 康保成：《〈燕子箋〉傳奇的被罷演與被上演——兼說文學的「測不準」原理〉，《學術研究》二〇〇九年第八期，頁二一三。

竭力奏技。」……演劇妙絕，每折極贊歌者，交口痛罵作者。諸人和子一聲罪，醜詆至極，達旦不休。

伶人與長鬚歸，泣告懷寧。是日無定生。壬午，朝宗不赴南闈。

可見這段回憶可補前述之不足，而這件復社同仁為董小宛所設的壬午中秋洗塵宴，因演出《燕子箋》而致「使酒罵座」，就被孔尚任《桃花扇》演為第四齣〈偵戲〉。看來《燕子箋》在復社人眼中，就戲言戲，也是有口皆碑。但《燕子箋》如上文所云，仍不免「工具化」的傾向。而石巢曾熱心談兵論劍，有希冀以邊功進用的企圖。

此劇中霍都梁既為作者自家寫照，則其既建邊功，又狀元及第，可說是他所期望的空中樓閣；而坐擁雙美，縱使其彼此之間不相能，有所爭執，有如東林與閹黨之不相容，但左右逢源，在文武雙全的成就之下，豈有不化解之理。他雖有這種事功、愛情的遐想；但在復社澎湃的得理不饒人、肆無忌憚的攻擊之下，他同樣的會忍無可忍，像火山爆發前那樣的等待報復的時機了。

胡金望在其《人生喜劇與喜劇人生——阮大鋮研究》第五章《石巢傳奇四種》的藝術特徵〉，從「曲折的故事性與濃郁的喜劇性」、「曲詞典雅華美、賓白聲口畢肖」、「聯繫舞臺實際、注重演出效果」三方面予以論述，以彰顯阮大鋮的確是位戲曲大家。如果就《石巢傳奇四種》的表象來觀察，很難否認這樣的效果；尤其他親自訓練家樂成員，結合自編劇本所設計的排場，確實如張岱和吳梅所稱美的舞臺演出效果。但是如果剖析石巢之創作本心，則其曲折的故事性，便是其苦心經營造設出來的，其心思之細與不欲以真面目對人，與其同魏大中爭奪吏科給事中之際暗中操持左光斗等六君子罹難之事時，乃至於閹黨、東林黨成敗之關鍵時刻，欲上特疏或合疏拿捏未定之際，又何嘗不如出一轍！則其工具性創作之目的，縱使欲以之悔過辨冤，豈不同樣教人作三日

〔清〕冒襄：《往昔行跋》，《冒辟疆全集·同人集》，卷九〈己未仲冬唱和〉，頁一三五二—一三五三。

惡？其所營造的「喜劇性」，不過是一己之私的期望而已，既失之自然，就難於動人。同樣的道理，其曲文實

白，誠然可以師法湯若士之集唐和《詠懷堂詩集》看出其詩歌造詣之深厚，連帶的其曲詞典雅華美，也就自然

水到渠成。但由於其所欲傳達的愛情，雖有意師法湯氏《牡丹亭》，但卻沒有湯氏的「一往情深」；也沒有孟稱

舜（約一五九九—一六八四）「同心子」的遇合；生旦但憑一詩箋，就可以輾轉巧妙而終成眷屬；其間固無始遇

的相欣相賞，亦無過度的相切相磋、相包相容，更無終究的相顧相成，如此「淡薄」之情懷，又如何能寫出感

人動人肺腑的良篇佳曲？所以讀《石巢傳奇四種》，其曲美則美矣，雅則雅矣，但所欠缺者，則是真切感人的內

涵！人而形神相親乃能風致可人而為真人，則於文於曲何嘗不也如此！

石巢於音律為論者所推崇，前文曾舉其自許勝過玉茗二事者，其一亦在音律，但瞿安已一再舉其失律處，

尤其對北曲更見舛謬。本人主張南曲戲文與北曲雜劇交化，其以戲文為母體，經北曲化、文士化、水磨調化三

化而蛻變為傳奇。其戲文和傳奇分野的一個重要元素，即是韻協用《中原音韻》，也就是語言從吳音向官話靠

攏，這是魏良輔（約一五二六—約一五八二）、梁辰魚以及沈璟（一五五三—一六一〇）等吳江派的主張。今按

《石巢傳奇四種》的韻協，大抵等同戲文或新南戲，也就是說其易於混用的「鄰韻」，諸如支思、齊微、魚模、

真文、庚青、侵尋、寒山、桓歡、先天、監咸、廉纖，各組之間，均有混押的現象。這種情形，見於其劇本者

如下：

其支思、齊微、魚模混用者：有《春燈謎》之〈赴湘〉（2）、〈斂婢〉（14）、〈虜卜〉（24）、〈誤瘁〉（27）、

〈托贅〉（34）、〈贅合〉（38）；《牟尼合》之〈兇遣〉（3）、〈分珠〉（6）、〈遣逼〉（14）、〈返魂〉（20）、〈薦

海〉（21）、〈伶詞〉（28）、〈試別〉（32）；《雙金榜》之〈摸珠〉（9）、〈延晤〉（23）、〈變夷〉（31）、〈訃浣〉

（37）、〈廷計〉（44）；《燕子箋》之〈駝泄〉（16）、〈閨憶〉（28）、〈奸遁〉（38）、〈排宴〉（40）、〈合宴〉

（41）；四劇計二十三齣。

其真文、庚青混用或再混入侵尋者，有《春燈謎》之〈改岸〉（9）、〈釋別〉（30）、〈灌虜〉（33）、〈矢箋〉（37）；《牟尼合》之〈承攝〉（8）、〈延塾〉（27）；《雙金榜》之〈逃儒〉（6）、〈署集〉（8）、〈託嗣〉（13）、〈泊遇〉（15）、〈煎珠〉（18）、〈洛迎〉（34）；《燕子箋》之〈約試〉（2）、〈合圍〉（5）、〈購倖〉（7）、〈駭像〉（9）、〈防胡〉（10）、〈謀緝〉（17）、〈閨痊〉（18）、〈拒挑〉（22）、〈謁沔〉（26）、〈平胡〉（30）；四劇計二十二齣。

其先天、寒山混用，再混入桓歡或監咸或廉纖者，有《春燈謎》之〈宴擢〉（3）、〈改豔〉（7）、〈撫迷〉（12）、〈織獄〉（15）、〈蜀捷〉（19）、〈猙贄〉（23）、〈湘省〉（25）、〈吁觸〉（26）、〈呼盧〉（32）；《牟尼合》之〈敘締〉（2）、〈隙誣〉（5）、〈蘆渡〉（26）；《雙金榜》之〈安禪〉（4）、〈鬥草〉（14）、〈鬧旨〉（39）；《燕子箋》之〈題箋〉（11）、〈拾箋〉（12）、〈開試〉（14）、〈試竇〉（15）、〈守瀆〉（20）、〈扈奔〉（21）、〈收女〉（24）、〈招婚〉（32）、〈放榜〉（33）、〈辨奸〉（36）、〈雙逅〉（39）；四劇計二十六齣。

則總計其不合傳奇協韻律者，四劇共七十一齣，不可謂不多。又謹嚴之傳奇作家，避免連出用同一韻部，而石巢未避；又其排場更動，幾於同一套數中隨意進行，並未移宮換調，更未因之轉變韻部。凡此也都可以看出其為明代新南戲之氣息尚頗為濃厚。

此外如《燕子箋》之用淨丑，以其主場者有〈賄倖〉（7）、〈誤畫〉（8）、〈閨試〉（14）、〈試竇〉（15）、〈謀緝〉（17）、〈放榜〉（34）、〈轟報〉（35）、〈奸遁〉（38）八齣之多與石渠之《粲花五種曲》同擅其長，未知是否一時風氣。

而《燕子箋》之寫安史之亂、攻守時勢，亦用〈合圍〉（5）、〈防胡〉（10）、〈守瀆〉（20）、〈扈奔〉（21）、

〈兵讐〉（23）、〈刺奸〉（29）、〈平胡〉（30）等七齣，可見其重視武戲排場；而這是否也正是石巢曾經組織群

社，招納遊俠、談兵說劍，希企以邊才起用的反映，因為石巢既富文才又自認負武略，正是其劇中所塑造的霍

都梁一般人物。霍都梁既是他的自我寫照，則他欲達成文武功名齊全的渴望應當是很強烈的；這樣的渴望縱然

終崇禎朝只是空中樓閣；但時來運轉，儘管弘光一年而寢，他不是既為兵部尚書又為僉都御史的在巡江治兵嗎！

而他長年被東林、復社嘲弄屈辱的沉鬱之氣一旦「勃發」，豈不「日暮途遠」在大肆倒行逆施嗎？所以說，從

《石巢傳奇四種》中，是可以隨處覺察其為人的心術和作為的；也因此「其劇如其人」，應當是很「說得過去」

的看法。

小結

阮大鋮的人格被論定為「閹黨餘孽」、「明代奸臣」、「滿清貳臣」，以致他的《詠懷堂詩集》《明史・藝文志》

不收，《四庫全書》不著錄，朱彝尊（一六二九—一七〇九）輯《明詩綜》亦「不屑錄之」；其傳奇創作有十一

種，存世者亦止四種；雖盛行晚明，但同樣為有清一代所冷落。時至近世，乃有陳三立（一八五三—一九三

七）、章炳麟（一八六九—一九三六）等名家激賞其詩，吳梅頗為欣賞其戲曲。於是研究者均本「不以人廢言」

之旨，重新從其詩和戲曲之文學藝術著眼，希望給與更超然的論評。我不反對這種態度和方法，也頗能同意論

評者所提出的一些說法，因為就其作品本身所呈現的表象確實是如此。但我還是信服孟子所云：「頌其詩，讀

其書，不知其人，可乎？」**230**認為作家和作品是表裡相應的。作家不能不在作品中暴露自己，就好像作品無法

230〔宋〕朱熹撰：《四書章句集注・孟子集注》，卷一〇〈萬章章句下〉，頁三二四。

掩藏自己真面目一般。因此就以「文如其人」亦即「劇如其人」來解讀《石巢傳奇四種》，也許我又墜入了傳統的意識形態，而有所偏頗；但我用的方法縱屬傳統也絕非捉風捕影，無的放矢。總之，「劇如其人」是我閱讀《石巢傳奇》最直接的感受，那就是「矯揉造作，不敢以真面目對人」，因之劇中無真情韻、與真理趣，只是自我囁囁嚅嚅的唁囈而已。

二〇二〇年四月十五日晨四時二十分

第陸章　湯顯祖《牡丹亭》三論

導論

(一)湯顯祖生平與著作

湯顯祖，字義仍，號海若士，又號若士，別署清遠道人，江西臨川人。生於明世宗嘉靖二十九年（一五五〇），卒於明神宗萬曆四十四年（一六一六），享年六十七歲。雖出身書香世家，但上輩幾代不曾仕宦。五歲能屬對，十四歲進學，二十一歲中舉。其後屢舉春試不第。據《明史》本傳及其他相關資料，因不阿附首相張居正，拒絕與其子交遊，而遭排斥。❶直到張居正去世的第二年（萬曆十一年，一五八三），他三十四歲時才中進士。由於性情耿介，不與權貴朋黨同流，歷仕南京太常寺博士、詹事府主簿、禮部祠祭司主事等閒職。而繼張居正執政的宰輔申時行、王錫爵等，更是一蟹不如一蟹，阻塞言路，巧取逢迎而使朝政日益腐朽。他這時正與

❶〔清〕張廷玉等：《明史》，卷三〇八《列傳第一百十八》，頁六〇一五—六〇一六。

顧憲成、高攀龍、鄒元標等東林黨人交往，便在詩文中多所譏刺，乃於萬曆十九年（一五九一）上〈論輔臣科臣疏〉，揭露朝政與吏治的黑暗，言語甚為激切。他因此被貶到廣東雷州半島的徐聞縣去任典史，而申時行和其爪牙楊文舉、胡汝寧等，也因他這義憤一擊而遭斥逐。兩年後（萬曆二十一年，一五九三）的春天，他先回臨川，於四月一日在遂昌開始視事任知縣，他廉潔自持，因百姓所欲而施政，興辦書院，關心農事，勇於除夕遣囚、縱囚，組織群眾滅虎，深得民心。五年後（萬曆二十六年春，一五九八），因神宗皇帝所派遣的礦稅使宦官曹金將到浙江搜刮民財，他便藉赴京上計述職而告歸。於萬曆二十九年（一六○一）吏部外察，他以「不羈」的罪名被追論削籍。從此斷絕仕途，鄉居玉茗堂中，寫作讀書，直到老死，凡十有八年。

湯顯祖在〈李超無問劍集序〉中說：「吾師明德夫子而友達觀。」又〈答管東溟〉中說：「見以可上人之雄，聽以李百泉之傑，尋其吐屬，如獲美劍。」❷羅明德即羅汝芳（一五一五—一五八八），可上人即達觀（紫柏真可，一五四三—一六○三），李百泉即李贄（一五二七—一六○二），字卓吾。他一生確實受羅汝芳、可上人和李贄的影響很大。羅汝芳是泰州學派的創立者王艮的三傳弟子，反對程朱理學，發揮陽明學說的左派思想，他少年之時即受業其門下，後來又多次隨之外出講學，所受影響自然很深。可上人達觀又稱紫柏禪師，他壯年四十一歲時在南京所結識。達觀聰明機變，積極入世，捨生無畏，雄心霸氣，認為「死生關頭須直過為得耳」，礦稅不停不止，乃只「救世一大負」。❸李贄則是一位崇尚釋理，非毀孔孟，被時人目為邪說之尤的怪異之士；

❷〔明〕湯顯祖撰，徐朔方箋校：《湯顯祖全集》（北京：北京古籍出版社，一九九八年），詩文卷三一，〈李超無問劍集序〉，頁一二○九；詩文卷四四，〈答管東溟〉，頁一二九五。本文所引湯顯祖之詩、文、劇本，皆據《湯顯祖全集》。

❸〔明〕釋德清：《憨山老人夢遊集》，收入曹越主編：《明清四大高僧文集》第二冊（北京：北京圖書館出版社，二○○五年），卷一四，〈塔銘‧徑山達觀可禪師塔銘〉，頁四九四、四九六。

但在他看來則是思想穎異不群的傑出之雄。他尊之為「卓老」，在〈寄石楚陽蘇州〉中說：「有李百泉先生者，見其《焚書》，畸人也，肯為求其書，寄我駘蕩否？」❹可見其心儀之殷。他們三人，卻都因反對鉗錮人心的禮教，都主張人性本然的自由，而使得羅汝芳下獄，達觀被捕死於獄中，李贄在獄中自殺。雖然，他們對湯顯祖《四夢》的思想旨趣，必然產生鉅大的影響。

湯顯祖著述甚為宏富，明人韓敬為他編輯的《玉茗堂全集》收有文一百零八篇、詩一千八百六十首、賦二十七篇、尺牘四百四十七目，其中各體類幾於該備。今人徐朔方先生校箋《湯顯祖全集》，其第五十一卷為〈補遺〉，又收有逸篇四十有餘。❺其內容涵括極廣，涉及政治、社會、哲學、宗教、文學、藝術、教育等方面。可見其多才多藝與學識之淵博。他顯然不是以戲曲作為主要的專業創作，可能只是「游藝於心」；然而他的《臨川四夢》：《紫釵記》、《牡丹亭》、《南柯記》、《邯鄲記》卻使得他享大名，其輝光永遠普照大千世界。

(二)湯顯祖之地位與研究

湯顯祖是學者公認的明代第一大戲曲家，其《牡丹亭》可以與元人無名氏《北西廂》抗衡；於其後之明清傳奇，甚至可以說「君臨群倫」。至其影響之遠大，則可肯定為「古今無雙」。而由於其生存年代與英國大戲劇家莎士比亞同時，往往被稱作「中國莎士比亞」。但若加上學養之淵博與各體類文學之豐富與成就，則莎士比亞實不能望其項背。

有關湯顯祖的研究，近數十年來已蔚然成為「湯學」，不止有「中國湯顯祖研究會」，湯氏故鄉江西撫州和

❹〔明〕湯顯祖：〈寄石楚陽蘇州〉，徐朔方箋校：《湯顯祖全集》，詩文卷四四，頁一三三五。

❺〔明〕湯顯祖撰，徐朔方箋校：《湯顯祖全集》，同註❷。

他曾仕知縣五年的浙江遂昌，都儼然成為湯顯祖研究的兩大中心；而兩岸學界為《牡丹亭》和湯顯祖舉辦的學術研討會已不知凡幾，其所涉及之論題堪稱鉅細靡遺，篇章與專書之多，更目不暇接。

(三) 本文之旨趣與內涵

本人對於湯顯祖劇作之研究已有五篇：

其一 〈論說「拗折天下人嗓子」〉❻

其二 〈再說「拗折天下人嗓子」〉❼

其三 《牡丹亭》是「戲文」還是「傳奇」〉❽

其四 《牡丹亭》之「排場」三要素〉❾

其五 〈「拗折天下人嗓子」評議〉❿

❻ 曾永義：〈論說「拗折天下人嗓子」〉，《王叔岷先生八十壽慶論文集》（臺北：大安出版社，一九九三年），頁三七九─四○六。

❼ 曾永義：〈再說「拗折天下人嗓子」〉，二○○四年四月發表於「湯顯祖與《牡丹亭》國際學術」，收入華瑋主編：《湯顯祖與牡丹亭》（臺北：中央研究院中國文哲研究所，二○○五年），頁一─七○。

❽ 曾永義：《牡丹亭》是「戲文」還是「傳奇」〉，二○○九年五月發表於「澳門中國戲曲藝術國際研討會──二○○九湯顯祖專題」，刊於《湯顯祖研究通訊》二○○九年第一期，頁一─二二。又收入鄭培凱、趙天為主編：《文苑奇葩湯顯祖：中國戲曲藝術國際研討會文集（二○○九）》（桂林：廣西師範大學出版社，二○一二年），頁一○六─一二九。

❾ 曾永義：《牡丹亭》之「排場」三要素〉，《湯顯祖研究通訊》二○一○年第二期，頁一─二二。

❿ 曾永義：〈「拗折天下人嗓子」評議〉，《戲曲研究》第九七輯（北京：文化藝術出版社，二○一六年三月），頁二四一─五

近日本人又重讀《臨川四夢》，將探討《牡丹亭》之心得撰為《《牡丹亭》概論》，又將以上舊作五篇，重新改寫，合為《從論說「拗折天下人嗓子」探討《牡丹亭》是「傳奇」還是「南戲」》。又因為認為《牡丹亭》所反映湯氏之「至情說」，實由其主題之「三生路」所完成，因又以舊作《傳統中國愛情觀》加以刪節濃縮作為基礎，撰成《從傳統中國愛情觀說到《牡丹亭》之主題「三生路」》。用此《《牡丹亭》三論》，以見本人對於《牡丹亭》在戲曲文學藝術上成就之見解；對於《牡丹亭》主題思想之看法，以及對曲家非議《牡丹亭》乃至《四夢》音律之剖析與解釋。至於湯氏其他「三記」：《紫釵》、《南柯》、《邯鄲》則分別就其文學與藝術，大抵從其題材本事、主題思想、關目布置、腳色運用、排場處理、曲文語言等方面加以「述評」。從而將全文總題為《湯顯祖《紫釵記》、《南柯記》、《邯鄲記》述評》（見次章），希望本人在「湯顯祖研究」名家輩出，眾聲喧嗒之際，亦能效一得之愚。

而由於有關《牡丹亭》研究之篇章，已汗牛充棟、浩瀚四海，本人實無法遍閱，亦無暇更無能論其得失，《三論》從而取其所長以印證或糾正本人所著之篇章。因之，本文但為表述一己之觀點，以效野人獻曝之義；若或有與前賢時俊雷同之觀點，請惠予包容，目之為「英雄所見」，諒其絕無抄襲竊取之意；若有早被解決之疑難，而余尚曉曉不休者，則請鄙而棄之，視為孤陋寡聞。讀者鑑之。

一、《牡丹亭》概論

小引

《牡丹亭》創作年代，根據湯顯祖〈牡丹亭題詞〉所署「萬曆戊戌秋」，可知當是萬曆二十六年（一五九八）秋天，那時他甫自遂昌解官歸里，移居沙井巷玉茗堂，所以《牡丹亭》第一齣〈標目〉【蝶戀花】有「玉茗堂前朝復暮」之句。這年八月十四日他值五十初度，在萬曆三十一年（一六〇三）〈生日詩戲劉君東〉的〈序〉中說：「余五十歲大張樂，坐實筵者十餘日。」❶「大張樂」所搬演的應當就是《牡丹亭》。

（一）《牡丹亭》之題材本事、關目布置與腳色運用

1.《牡丹亭》之題材本事

《牡丹亭》的本事並非憑空杜撰，湯顯祖在〈題詞〉裡說：

傳杜太守事者，彷彿晉武都守李仲文、廣州守馮孝將兒女事。予稍為更而演之。至於杜守收考柳生，亦

❶ 湯顯祖《生日詩戲劉君東》詩序：「余五十歲大張樂，坐實筵者十餘日。而東君乃云，度六十避客不出。何遽不出耶？明年七月，予更當過餘樓為君東滿六十。因其壻王生試歸，口占謔之。」徐朔方箋云病足，不能答拜。能止客無拜耶？明年七月，予更當過餘樓為君東滿六十。因其壻王生試歸，口占謔之。」徐朔方箋校此詩作於萬曆三十一年癸卯（一六〇三）家居，湯顯祖五十四歲，時劉君東（一五四四—一六一四）五十九歲。見徐朔方箋校：《湯顯祖全集》，詩文卷一五，頁六三三。

如漢睢陽王收考談生也。⑫

乍看之下，湯氏所自謂《牡丹亭》之本事是根據《太平廣記》卷三一九引《法苑珠林·張子長》所記晉武都太守李仲文所喪女之鬼魂與其繼任太守張世之之男字子長者幽媾事和《太平廣記》卷二七六引《幽明錄·馮孝將》所記東晉廣州太守馮孝將之兒名馬子者，與前太守北海徐元方早亡之女幽媾事，又加上《太平廣記》卷三一六引《列異傳》之〈談生〉與睢陽王亡女幽媾事，談生因持女袍求市，為王收拷。前二事所記，皆有發棺事。湯氏即據此三則筆記敷演而成。

但是明話本有《杜麗娘記》，又題《杜麗娘慕色還魂》，或題《杜麗娘牡丹亭還魂記》。徐扶明《牡丹亭研究資料考釋》謂大約作於弘治到嘉靖初年之間⑬，年代早湯氏《牡丹亭》約五十年。且《牡丹亭》之重要關目如〈驚夢〉、〈尋夢〉、〈寫真〉、〈鬧殤〉、〈拾畫〉、〈玩真〉、〈幽媾〉、〈冥誓〉、〈回生〉等齣，雖精粗有別，而皆已見諸話本，則湯氏《牡丹亭》之本事直接出諸《杜麗娘記》，未知湯氏何故但舉彷彿其事之前代筆記而忽略同代之話本。以至於連吳梅《中國戲曲概論》也說：「臨川諸作，《離魂》最傳人口，顧事由臆造，遣詞命意，皆可自由。其餘『三夢』，皆依唐小說為本。」⑭因為吳氏沒見過此明人話本，就很容易被湯氏《牡丹亭》〈題詞〉所誤導。然而或許其〈題詞〉中「傳杜太守事者」一語，正就當時流行之話本而言，如係果然可作如此解，則是唐突了古人。⑮

⑫〔明〕湯顯祖：《牡丹亭記·題詞》，收入徐朔方箋校：《湯顯祖全集》，詩文卷三三，頁一一五三。

⑬徐扶明編著：《牡丹亭研究資料考釋》（上海：上海古籍出版社，一九八七年），頁一九。

⑭吳梅：《中國戲曲概論》，收入王衛民編校：《吳梅全集·理論卷上》，卷中，頁二八五。

⑮湯顯祖《邯鄲夢記·題詞》云：「《邯鄲夢》記盧生遇仙旅舍，授枕而得婦遇主，因以入開元時人物事勢，通漕於陝，

《牡丹亭》之重要關目，除上舉筆記與話本《杜麗娘》敷演之外，前人所舉尚有元雜劇無名氏《碧桃花》，

其中情節有與〈幽媾〉、〈冥判〉近似者，《牡丹亭》之〈玩真〉實脫胎於《太平廣記》卷二八六〈畫工〉之真真

故事；而元人喬吉《兩世姻緣》雜劇中玉簫臨終之寫真一幅與作詞一首，以及劇末之「御前斷案」，似乎皆為湯

氏〈寫真〉與〈圓駕〉之所本。

但是湯氏縱使於前人作品有所取鑑，當其化用之際，總是給予藝術的加工和渲染。譬如就他取材最多的話

本而言，徐扶明先生在其《湯顯祖與牡丹亭》云：

話本的時代背景，乃是南宋光宗朝（一一九〇—一一九四），而《牡丹亭》卻改在民族危機嚴重的南宋紹

興年間（一一三一—一一六二）。它把高宗偏安江南，金兵南侵，杜寶奉命鎮守江淮，作為全劇時代背

景。此其一。在話本裡，柳、杜兩人的父親，都是現任太守，門當戶對，所以雙方締結婚姻，沒有任何

波折，結局也很幸福，柳夢梅升到臨安府尹，杜麗娘生二子俱顯官，夫貴妻榮，天年而終。看來，這話

本只是一個單純的愛情故事。再看《牡丹亭》，柳夢梅是白衣秀才，與杜麗娘相愛，一再遭到阻撓。杜寶

不僅是個太守，而且升到同平章軍國事，成為勢焰煊赫的封建大僚，又是個「古執」的封建家長的典型。

此其二。老學究陳最良、苗舜賓、胡判官、花神、石道姑、癩頭黿、郭駝等等，都是劇中新出現的人物，

豐富了內容，增強了思想性和藝術性。此其三。話本沒有及肇慶、廣州、澳門、徐聞諸地的南方風物，

而《牡丹亭》中對此加以渲染，乃是湯顯祖南行的深刻感受。此其四。⑯

拓地於番，讒搆而流，讒亡而相。於中寵辱得喪生死之情甚具。大率推廣焦湖祝枕事為之耳。」收入徐朔方箋校：《湯

顯祖全集》，詩文卷三三，頁一五五。《邯鄲夢記》明顯根據唐人沈既濟《枕中記》敷演，而湯氏卻但舉其本事根源

《幽明錄·焦湖廟祝》而言。或者這是湯氏行文的慣例，《牡丹亭》也是如此。

徐先生所言確是能深中肯綮地看出湯顯祖所以敷演的用心。湯氏所增加之人物，如陳最良之為腐儒學究、苗舜賓之為荒唐判官，固然可以豐富內容，增加其嘲弄諷刺的思想性和藝術性；但其他如小道姑、李全夫妻、癩頭黿、郭駝等，除了使情節有所串合外，於全劇之要旨實無明顯功能；也因此，如〈淮警〉（38）、〈如杭〉（39）、〈僕偵〉（40）、〈耽試〉（41）、〈移鎮〉（42）、〈禦淮〉（43）、〈急難〉（44）、〈寇間〉（45）、〈折寇〉（46）一連九齣便都教人感到繁瑣細碎，難以卒讀。也因此，馮夢龍改本《風流夢》，即將〈淮警〉、〈如杭〉、〈僕偵〉、〈急難〉四齣刪去。又如〈詰病〉（16）、〈道觀〉（17）、〈診祟〉（18）三齣均寫麗娘病情，為過場小戲，而筆墨過濃、排場拖杳，所以馮改本就將〈詰病〉、〈道觀〉合為〈慈母祈福〉。

2. 《牡丹亭》之關目布置

縱觀《牡丹亭》之關目布置，從其推展層次看來，可分為五個段落：

第一個段落首齣〈標目〉至六齣〈悵眺〉，除「虛籠大意」與「孲括本事」外，主要在介紹劇中人物。其中柳夢梅為書生迫求功名，頗有湯氏影子；陳最良一方面藉為湯氏嘲諷之腐儒，一方面也用其聲口罵盡世情。杜寶、柳夢梅自稱杜甫、柳宗元之後，又拉上丑腳扮飾的韓子才為韓愈之裔，就屬湊合。

第二個段落自七齣〈閨塾〉至二十齣〈鬧殤〉，其中〈虜諜〉、〈牝賊〉為故事時代背景。插入〈勸農〉既寫劇中杜寶線情節之發端，亦以表彰湯氏官遂昌知縣之政績；又插入〈訣謁〉另用為柳夢梅線之發端，亦以見湯氏早年仕途之坎坷。其他十齣主寫杜麗娘由生入死之「夢中情」，而以〈閨塾〉、〈驚夢〉、〈尋夢〉、〈寫真〉、〈鬧殤〉為膾炙人口之主要戲齣。

第三個段落自二十一齣〈謁遇〉至三十五齣〈回生〉，其中〈謁遇〉、〈旅寄〉、〈拾畫〉、〈玩真〉主寫柳夢梅；其〈冥判〉、〈魂遊〉主寫杜麗娘；〈幽媾〉、〈歡撓〉、〈冥誓〉同寫杜、柳，而其生旦戲分已由旦轉為以生為主。其間加上〈旁疑〉、〈秘議〉、〈詗藥〉三齣過場，和〈回生〉一起正以完成杜麗娘由死而生的全部歷程。

此外，插入〈繕備〉作為時代背景，同時用以避免杜寶線斷絕過久。此段落以〈拾畫〉、〈玩真〉、〈幽媾〉、〈冥誓〉、〈回生〉為名齣；其〈拾畫〉、〈玩真〉更為小生精工之折子。然其〈幽媾〉中小生一口氣唱【香遍滿】等十曲，雖曲詞豔異流麗，極詩情畫意，但過於繁重，因而被臧晉叔改本刪去九曲只存【懶畫眉】一曲。

第四個段落自三十六齣〈婚走〉至四十八齣〈遇母〉，寫杜麗娘回生後與柳夢梅成親，到臨安赴試，世局變化流離，夢梅赴淮揚探親，麗娘竟於客舍與母親、春香邂逅相逢。其同寫杜、柳者僅〈婚走〉、〈如杭〉、〈急難〉三齣，寫杜者只〈耽試〉、〈遇母〉各一齣；其〈淮警〉、〈移鎮〉、〈禦淮〉、〈寇間〉、〈折寇〉、〈圍釋〉六齣，皆與杜寶線相關之宋金和戰之背景過場戲；其〈駭變〉、〈僕偵〉二齣，則為丑腳人物之過場戲；為此亦使劇情顯得繁雜。

第五個段落自四十九齣〈淮泊〉至五十五齣〈圓駕〉，主寫杜寶與柳夢梅間翁婿之正面衝突：其首度衝突在〈鬧宴〉，二度衝突在〈硬拷〉，三度衝突在〈圓駕〉。其他〈淮泊〉為端緒，〈榜下〉、〈索元〉、〈聞喜〉三齣為過脈。生旦戲各止〈淮泊〉、〈聞喜〉一齣。

《牡丹亭》之關目，相對於話本《杜麗娘記》而言，其第四、五兩個段落為話本所無，顯然為湯氏所創意增加。而我們知道，傳奇關目，高潮已極，就應當見好就收，戛然而止，不應當別生枝節，再添蛇足。「杜麗娘慕色還魂」，至「回生」，可謂已極其致；何以湯氏尚欲費二十齣之筆墨以敷衍回生後之現實世界呢？湯氏是否別具用心呢？在下以為湯氏是為了具現他所謂之至情，縱使必須歷經「三生」，都要鍥而不捨的使之達成，才算

圓滿。對此，湯氏乃從《中國傳統的愛情觀》，作全面的觀察，請詳為此而別立之專章。

然而湯氏為了呈現其「三生情」，卻以二十齣兩大情節段落來敷演，由於現世的事務繁多紛擾，不得不增加邊腳人物，關合線索；雖收之桑榆，卻失之東隅；不免得失互見。

再就劇場實際演出，乾隆間《綴白裘》所見而言，其初集卷二有〈冥判〉、〈拾畫〉、〈叫畫〉三折，其四集卷二有〈學堂〉、〈遊園〉、〈驚夢〉、〈尋夢〉、〈圓駕〉五折，其第五集卷三有〈勸農〉一折，十二集卷一有〈離魂〉、〈問路〉、〈弔打〉三折，總共才十二折。即此，亦可見《牡丹亭》就關目之布置而言，實有精簡之必要。

效，反致冗雜之譏；卻因此「喧賓奪主」，使得生旦冷落，少有可觀之戲與可賞之曲，難收戲曲「豹尾」之

3. 《牡丹亭》之腳色運用

《牡丹亭》計用末、生、外、老旦、貼旦、旦、丑、淨、眾等九種腳色，眾所扮飾者，皆為侍從、士卒或群眾等不重要人物，雖亦有任唱者，但唱工必輕微。生旦為男女主腳，唱工自較其他腳色為繁重。而腳色之運用講求勞逸均衡。著者作全劇各門腳色出場與任唱統計如下：

生：出場二十二齣，主唱十二齣，陪唱九齣，不任唱一齣。

旦：出場二十二齣，主唱十四齣，陪唱六齣，不任唱二齣。

淨：出場三十一齣，主唱十齣，陪唱二十齣，不任唱一齣。

末：出場二十三齣，主唱五齣，陪唱十五齣，不任唱三齣。

丑：出場二十一齣，主唱一齣，陪唱十三齣，不任唱七齣。

外：出場十八齣，主唱五齣，陪唱十一齣，不任唱二齣。

老旦：出場十六齣，主唱五齣，陪唱八齣，不任唱三齣。

貼旦：出場二十二齣，無主唱，陪唱二十齣，不任唱二齣。

眾：出場十六齣，無主唱，陪唱七齣，不任唱九齣。

其主扮人物：生柳夢梅，旦杜麗娘，淨石道姑、李全、郭駝、欽差苗舜賓，末陳最良，丑楊婆，外杜寶，老旦杜母，貼旦春香。由以上之統計觀之，主腳生旦堪稱大抵銖兩悉稱；因為旦雖主唱多兩齣，但生陪唱則多三齣。

其他次要腳色，淨明顯較為繁重，不止扮飾人物有田夫、番王完顏亮、石道姑、溜金王李全、欽差苗舜賓、胡判官、郭駝、武官等八種身分之人物，而且主唱十齣，陪唱二十二齣，又其第50、51、52、53、54、55連番出場六齣，第17、18、19、20、21連番出場五齣，第33、34、35、36連番出場四齣，第29、30、31三齣，不論其改扮人物或唱做念打，均不免過勞矣。其次為末、外、老旦、貼旦、丑又其次。

再就其出場腳色數觀之：

九門腳色盡出者：1，8（勸農，大場）。

八門腳色：4，43（禦淮，文武正場）、50（闔宴，大場）、53（硬拷，大場）、55（圓駕，大場）。

六門腳色：4，21（謁遇，群戲正場）、36（婚走，大場）、42（移鎮，正場）、54（聞喜，大場）。

五門腳色：7，5（延師，正場）、20（悼殤，大場）、23（冥判，大場）、35（回生，群戲正場）、41（耽試，群戲正場）、45（寇間，半過場）、52（索元，群戲過場）。

四門腳色：8，3（訓女，正場）、10（驚夢，大場）、18（診崇，正場）、27（魂遊，正場）、30（歡撓，正場）、31（繕備，正場）、47（圓釋，大場）、48（遇母，正場）。

三門腳色：8，7（閨塾，正場）、9（肅苑，正場）、16（詰病，正場）、19（牝賊，過場）、25（憶女，過場）、29（旁疑，短場）、46（折寇，正場）、51（榜下，過場）。

二〇〇二年及門李惠綿教授《戲曲批評概念史考論・論「排場」》之〈結語〉云：

當斟酌這三種狀況，方能充分的描述出該排場的特質。而戲曲真正的結構藝術是在「排場」。

言則有歡樂、游覽、悲哀、幽怨、行動、訴情等六種情調；後二者其實是依存於前者之中。因之標示「排場」

過場四種類型；就表演形式的類型而言，有文場、武場、文武全場、同場、群戲之別；就所顯現的戲劇氣氛而

演員唱作念打而展現出來。就關目情節的高低潮以及其對主題表現所關涉的程度而分，有大場、正場、短場、

演的一個段落，它是以關目情節的輕重為基礎，再調配適當的腳色、安排相稱的套式、穿戴合適的穿關，通過

一九八七年，著者有〈說「排場」〉，給「排場」下的定義是：所謂「排場」是指戲曲腳色在「場上」所表

1. 所謂排場

(二)《牡丹亭》之套數建構與排場處理

二門腳色，但皆為關目最緊要處，又當場者亦皆為男女生旦主腳，唱做繁重，故亦能構成大場。

者只有第八齣〈勸農〉。腳色出多者往往會是大場或群戲，但如12〈尋夢〉、28〈幽媾〉、32〈冥誓〉三齣雖皆僅

由以上可見：每場腳色以二門最多，三、四、五門者其次，六、八門者又其次，一門者又其次，各門腳色出齊

一門腳色：四，1（標目，開場）、2（言懷，正場）、26（玩真，正場）、37（駭變，短場）。

場）、39（如杭，正場）、40（僕偵，半過場）、44（急難，正場）、49（淮泊，半過場）。

（幽媾，大場）、32（冥誓，大場）、33（秘議，正場）、34（詗藥，過場）、38（淮警，過

真，正場）、15（虜諜，過場）、17（道覡，過場）、22（旅寄，短場）、24（拾畫，正場）、28

二門腳色：十八，4（腐嘆，過場）、11（慈戒，過場）、12（尋夢，大場）、13（訣謁，過場）、14（寫

元代「排場」與戲曲發生關聯是從劇場及表演開始，轉用於戲曲作品之排場藝術，肇於鍾嗣成、賈仲明《錄鬼簿》對鮑天祐、趙子祥雜劇作品的評賞，從而開啟明清以來運用排場品評雜劇、傳奇的風氣。清代初期，排場藝術轉為戲曲創作的美學理念。另一方面，明代萬曆年間至清代初中葉，大約一百年左右的時間，當戲曲家實際運用排場品評劇作時，其間有孫鑛、王驥德、李漁三家的戲曲理論實已蘊含排場概念。如果說孫鑛提出十要作為排場品評劇作的基址間架，李漁可說是運斤揮斧構築了其中的廳堂棟樑。以排場術語品評雜劇傳奇和以排場為概念理論形成的理論，兩條路徑交錯發展，到了清末民初由許之衡正式建構排場理論。其後由張師清徽、曾師永義充分開展，實際運用於分析劇作，代表排場理論的藝術觀點賞析。

當古典戲曲以排場的藝術觀點賞析時，才能真正異於小說文本閱讀的方法，而回歸戲劇當行的閱讀與欣賞。這是民國以來許之衡、王季烈、張師清徽、曾師永義先後充實建構排場戲曲理論，從而用於賞讀雜劇、傳奇作品，給予後學最大的啟發。戲曲批評術語的美學意義，也因為運用於戲曲文學而更加凸顯。[18]

由以上可見戲曲之「排場」，其實就是戲曲的內在結構，也就是說「戲曲結構」有內外之分，「外在結構」即是戲曲劇種所發展完成的體製規律，它作為與其他劇種之區別；而內在結構之所謂「排場」，則是劇作家以文學藝術之修為內涵的機杼獨運，其成就之多少厚薄，端看劇作家修為的高低深淺。一般說來，外在結構對內在結構有絕對的制約性，劇作家即在此制約下建構「排場」。如就「排場」之定義分析，其建構基礎有以下五點：

1. 關目情節的輕重

⓱ 曾永義：《詩歌與戲曲》（臺北：聯經出版事業公司，一九八八年），頁三九六。

⓲ 李惠綿：《戲曲批評概念史考論》（臺北：里仁書局，二〇〇二年），頁四〇五—四〇六。

2. 腳色人物的主從

3. 套數聲情的配合

4. 科介表演的繁簡

5. 穿關砌末的運用

而事實上以前三者為主要，亦即關目情節的布置、腳色人物的運用與套數排場的處理為戲曲藝術手法的三要素。

2.《牡丹亭》套數之建構

吳梅《顧曲塵談・論南曲作法》和《曲學通論》[19] 認為《牡丹亭》在聯套上有出宮犯調、聯套失序、句法錯亂等毛病，王季烈《螾廬曲談》亦謂其失宮犯調、句法無度、排場不妥。[20]

以下我們就《牡丹亭》來檢驗是否果然如此。

第二齣〈言懷〉【真珠簾】，葉堂《納書楹曲譜》改作【遶池簾】。

第三齣〈訓女〉【玉山穨】，沈自晉《南詞新譜》作【玉山供】，謂【玉抱肚】犯【五供養】。吳梅《南詞簡譜》題【玉山穨】，乃據呂士雄《南詞定律》，亦作【玉抱肚】犯【五供養】。

第五齣〈延師〉【浣沙溪】，《納書楹曲譜》改作【搗練子】。《南詞定律》、《南詞簡譜》作【浣溪紗】。《南詞簡譜》引【琵琶記】曲，此合之。

此止用前半四句。【鎖南枝】，《納書楹曲譜》改作【孝南枝】，謂【孝順歌】犯【鎖南枝】。《南詞定律》、

⑲ 其說詳本章第三節〈從論說「拗折天下人嗓子」探討《牡丹亭》是「傳奇」還是「南戲」〉。

⑳ 王季烈：《螾廬曲談》，卷二，頁二。

第六齣〈悵眺〉，《九宮大成》、《南詞簡譜》作【卜算子】。《簡譜》云：「此與詩餘同。舊譜又有【番卜算】一體，句法與此同，不當別立一格。」又【鎖寒窗】，《南詞新譜》云：「【鎖窗寒】與詩餘不同，今作【鎖寒窗】，非也。」

第七齣〈閨塾〉【掉角兒】，《南詞簡譜》中的南仙呂過曲即引此曲作為例證，作【掉角兒序】。

第八齣〈勸農〉之聯套如下：雙調引子〔夜遊朝〕外—【前腔】生、末—雙調過曲【普賢歌】淨、合—【前腔】丑、老旦—羽調過曲【排歌】外—仙呂過曲【八聲甘州】外—【前腔】外—雙調過曲【孝白歌】淨、合—【前腔】旦、老旦、合—【前腔】老旦、丑—（北借作南尾）【清江引】眾合。計用雙調、羽調、仙呂、雙調、等四個宮調。《南詞簡譜》引此【孝白歌】第四支作式，題作【孝金歌】為集曲。按此齣排場類似《長生殿·褉遊》，而《長生殿》但用仙呂入雙調〔夜行船序〕套，不入其他宮調。又〔夜遊朝〕，徐朔方箋校調當作〔夜遊湖〉；又《南詞簡譜》收【孝白歌】第四支改題【孝順歌】，犯【金字令】。

第十齣〈驚夢〉之聯套如下：商調引子〔遶地遊〕旦、貼—雙調過曲【步步嬌】旦—仙呂過曲【醉扶歸】旦—【皂羅袍】旦、合—雙調過曲【好姐姐】旦、合—【隔尾】—商調過曲【山坡羊】旦—越調集曲【山桃紅】生—中呂過曲【鮑老催】末—越調集曲【山桃紅】生、旦合—越調過曲【綿搭絮】旦—【尾聲】旦。計用雙調、仙呂宮、商調、越調等四個宮調。其間排場有所轉折。

第十四齣〈寫真〉，首用正宮過曲〔刷子序犯〕，至【玉芙蓉】轉入越調集曲【山桃紅】，再轉入中呂過曲【尾犯序】，計用三個宮調。其間排場無轉折。

第十五齣〈虜諜〉用北曲南呂【一枝花】、雙調【北二犯江兒水】，【北尾】成套。按北南呂套，以【一枝花】、【梁州第七】、【尾聲】為基本形式，散套中使用極多，但劇套無用之者，曲太短故也。【一枝花

之後接以【梁州第七】，例外甚少；此另作二犯江兒水，雖可南調北唱，為若士始創，但宮調畢竟不同。

第二十齣〈鬧殤〉之聯套如下：雙調引子【金瓏璁】貼—仙呂引子【鵲橋仙】旦—商調過曲【集賢賓】旦—

【前腔】貼—【前腔】老旦—【囀林鶯】老旦—【前腔】老旦—仙呂入雙調【玉鶯兒】旦—【前

腔】旦—越調集曲【憶鶯兒】外、老旦—【尾聲】旦—南呂過曲【紅衲襖】貼—【前腔】淨—【前腔】老旦—

【前腔】外—【意不盡】外。按此齣用曲兩套，商調套混入仙呂入雙調【玉鶯兒】二支，排場未轉折，又加入

越調集曲【憶鶯兒】外—【前腔】外、老旦。

第二十一齣〈謁遇〉用仙呂過曲【光光乍】、越調過曲【亭前柳】、中呂過曲【駐雲飛】、南呂過曲【三

學士】，計用宮調四種，無關排場轉換。

第二十二齣〈旅寄〉寫杜麗娘臨終，訣別父母，因其為集曲，有獨立排場之作用。

第二十三齣〈冥判〉用北曲仙呂【點絳唇】套，計十曲，大抵合北曲聯套規矩；惟其中【混江龍】、後

庭花滾運用增句滾調，衍為長篇，以逞才情，為若士所創；此後《長生殿・覓魂》，尤侗《讀離騷》首折，蔣

士銓《臨川夢・說夢》，黃韻珊《帝女花・散花》，吳錫麒《有正味齋》散曲「中元夕觀盂蘭會」仙呂【點絳唇】

套，皆為模倣〈冥判〉之作。

第二十四齣〈拾畫〉用中呂過曲【好事近】、正宮過曲【錦纏道】、中呂過曲【千秋歲】聯套。不合章法。

第二十六齣〈玩真〉次曲商調過曲【二郎神慢】按聯套章法，應作首曲，其後【鶯啼序】與【集賢賓】連

用，吳梅《南詞簡譜》謂「【鶯啼序】與【集賢賓】腔格相似，凡用【集賢賓】者不必再聯用【鶯啼序】」。

第二十七齣〈魂遊〉用商調過曲【水紅花】接越調過曲【小桃紅】諸曲由旦唱，不合章法。

第二十八齣〈幽媾〉在南呂套曲【懶畫眉】與【浣沙溪】之間插入商調過曲【二犯梧桐樹】，不合章法。

又南呂過曲【宜春令】之後，轉入中呂過曲【耍鮑老】接黃鍾過曲【滴滴金】，均不合章法。

第二十九齣〈旁疑〉雙調過曲【步步嬌】二支，接中呂過曲【剔銀燈】二支，再接仙呂過曲【一封書】，其間排場無明顯轉折，不合章法。《南詞簡譜》引此，作黃鍾集曲【畫眉帶一封】。

第三十齣〈歡撓〉南呂過曲【稱人心】、【繡帶兒】下接正宮過曲【白練序】等曲，其間排場未轉折，不合章法。

第三十七齣〈駭變〉南呂過曲【朝天子】下接正宮過曲【普天樂】，不合章法。

第四十齣〈僕偵〉南呂過曲【金錢花】下接中呂過曲【尾犯序】，不合章法。

第四十一齣〈耽試〉，聯套作：商調引子【鳳凰閣】淨—仙呂過曲【一封書】生—中呂集曲【馬蹄花】生—【前腔】淨—黃鍾過曲【滴溜子】外—【前腔】淨。由黃鍾宮轉入中呂宮，排場未轉，不合章法；但中呂之後再轉入黃鍾則排場已轉，合章法。

第四十六齣〈折寇〉聯套如下：黃鍾過曲【破陣子】外—仙呂集曲【玉桂枝】外—南呂過曲【浣溪沙】末—仙呂集曲【玉挂枝】外—中呂集曲【榴花泣】外、末—【尾聲】末。排場未轉而宮調四用，不合章法。

第四十九齣〈淮泊〉聯套如下：南呂引子【三登樂】生—正宮過曲【錦纏道】生—仙呂過曲【皂羅袍】丑—【前腔】丑—商調集曲【鶯皂袍】生。仙呂以下排場無明顯改變，不合章法。

以上舉二、三、五、六、七等五齣以「窺豹一斑」，見其在曲牌方面之可議者。此後至五十五齣，其宮調舛錯、聯套失序者，居然有十七齣之多，也難怪吳梅有那樣的批評。大抵說來，《牡丹亭》之聯套，亦如明人戲文，以一般異調聯套和疊腔聯套為主要；只是其套中所用曲牌每忽略同宮調同管色之基本法則，以故導致宮調舛錯之譏。

3.《牡丹亭》之排場處理

在分析評論《牡丹亭》之關目布置、腳色運用、套式建構之得失後，再根據張師清徽（敬）《明清傳奇導論》之「分場簡表」來總體關照《牡丹亭》排場之現象。清徽師分場簡表如下：❷

齣	名稱	腳色	場
第一齣	標目	末	正末引場
第二齣	言懷	生	文細正場
第三齣	訓女	外、老旦、貼、旦	文靜正場
第四齣	腐歎	末、丑	過場
第五齣	延師	外、貼、丑、旦、末	中細正場
第六齣	悵眺	丑、生	過場
第七齣	閨塾	旦、貼、末	文靜諧場
第八齣	勸農	外、淨、貼、生、末、眾、丑、旦、老旦	群戲大場
第九齣	肅苑	末、貼、丑	中細正場
第十齣	驚夢	旦、貼、生、末	神怪大場
第十一齣	慈戒	老旦、旦	過場
第十二齣	尋夢	旦、貼	文細大場
第十三齣	訣謁	生、淨	中細小過場
第十四齣	寫真	旦、貼	文細正場
第十五齣	虜諜	淨、眾	過場
第十六齣	詰病	老旦、貼、外	中細正場

❷ 張敬：《明清傳奇導論》（臺北：華正書局，一九八六年），頁一二二—一二五。

首先說明傳奇場上的幾項特點，清徽師《明清傳奇導論・結論》云：

第卅七齣　駭變　　　　末　　　　　　　　　　　　文靜短場

第卅八齣　淮警　　　　淨、眾　　　　　　　　　　武場

第卅九齣　如杭　　　　生、旦　　　　　　　　　　文細正場

第四十齣　僕偵　　　　淨、丑　　　　　　　　　　半過場

第四一齣　耽試　　　　淨、丑、生、外、眾　　　　群戲正場

第四二齣　移鎮　　　　外、老旦、貼、末、丑、眾　文靜正場

第四三齣　禦淮　　　　外、生、末、眾、淨、丑、老旦　文武正場

第四四齣　急難　　　　旦、生　　　　　　　　　　文細正場

第四五齣　寇間　　　　老旦、外、末、淨、丑　　　粗細半過場

第四六齣　折寇　　　　外、眾、末　　　　　　　　文武大場

第四七齣　圍釋　　　　淨、眾、末、丑　　　　　　文武正場

第四八齣　遇母　　　　旦、淨、老旦、貼　　　　　中細正場

第四九齣　淮泊　　　　生、丑　　　　　　　　　　半過場

第五十齣　鬧宴　　　　外、丑、眾、貼、生、末、淨　群戲大場

第五一齣　榜下　　　　外、淨、末　　　　　　　　半過場

第五二齣　索元　　　　淨、老旦、丑、貼、眾　　　群戲過場

第五三齣　硬拷　　　　生、淨、丑、末、外、眾、老旦、貼　南北大場

第五四齣　聞喜　　　　貼、旦、淨、老旦、外、丑　群戲大場

第五五齣　圓駕　　　　末、外、生、旦、老旦、淨、丑、眾　南北大場

第一：各場面目，不可重複。正場與大場必須相間配用，但正場次數必多於大場。

第二：全部傳奇，祇規定幾個大場，插用的位置或隔幾個正場插一個大場，或在最後結束全戲階段中連用兩三個大場，以抓緊觀眾的注意力，凡此都看故事發展的關鍵而定，未可拘於一格。

第三：無論大場和正場，或文或武，或鬧或靜，或唱或做的特色，都不可以連場不變。譬如《琵琶記》廿一齣〈吃糠〉與廿二齣〈荷池〉，皆屬文細場面，以唱工為勝，廿七齣〈賞月〉、廿八齣〈尋夫〉、廿九齣〈盤夫〉，皆重唱工，未免沉悶，聽眾實難支持了。

第四：各場的場面，必須與故事關目的分量扣得緊湊，扣得妥貼。假使不是重大情節，或不強調熱鬧的場面，決不可以配組大場；沒有佳勝的詞章和名曲，亦不可濫組大場。

第五：場面的配搭，須要顧到腳色的分量，否則便不能達成組場的任務。㉒

據此，則《牡丹亭》：

(一)全劇五十五齣，分開場一，正場二十二，大場十三，過場十四，短場三、諧場（鬧場）武場各一。其中正場含文細七、文靜二、中細四，其他為文武、群戲各三，神怪二，粗細一；其文場共十三場。過場含普通過場六、半過場四、武過場一、群戲過場、中細小過場、小過場各一；其文場共十三場。其短場三齣皆為文戲。其大場含文細、群戲、神怪各三，南北二，文靜、文武各一；其文場共十二場。總計全劇共有文場四十一，可見文場，尤其是正場是傳奇之骨幹與主調。但《牡丹亭》似乎多了些。

(二)《牡丹亭》有大場十三，分布於八、十、十二、廿、廿三、廿八、卅二、卅六、四七、五十、五三、五

四、五五等齣，其總數嫌太多，其前二十三齣有五個大場，後五齣有三個大場，都嫌太密。而其文場連用亦太多，如第廿四齣至第三七齣皆用文場。

(三)其腳色之運用，亦未盡得體，如生腳在前廿一齣中，只出場六次，其主場者亦不過三齣；旦腳在卅七齣之後的十九齣中只出場六次，其主場者不過三齣。都有失主腳之身分。

《牡丹亭》之排場，雖然諸多可議，但就其末齣《圓駕》而言，清徽師在其《南曲聯套述例》中云：

在此不必提《遊園驚夢》等通行劇場的折子，但其被演為折子戲之後，就成為膾炙人口的戲齣，此齣《圓駕》，係以群戲圓場，用北【醉花陰】、南【畫眉序】合套為骨幹，以加重生旦唱做，但為求場面紛華，故前加用北【引】兩支，配以嗩吶，使朝廷莊嚴富麗氣氛，十分透足。又恐北【引】增多，厭人聆賞，故加長白於其間，引白前冠以集唐詩句，使黃門有表演機會；引白後，再疊接【點絳唇】，去嗩吶，以調節聆賞，再加較長對白，一方面使副角有機會表演動作，另一方面導引高潮場面。進入【醉花陰】主套後，便即縮簡對白，使隻隻曲牌緊接唱出，以求唱做緊湊，場面火熾；末【雙聲子】、北【尾】之聲，省用夾白，緊接聯唱，所以求得暢淺高潮戛然而止之境：正是作劇者之著意安排，不宜放過之處。㉓

清徽師說：「從此實例，可以領悟曲套形式不是機械性的，怎樣用法，還賴慧心。」㉔

總而言之，《牡丹亭》在戲曲藝術上確是可以批評的，但因其才華橫溢，有如絕妙美人，雖粗服亂髮而畢竟不掩其國色。

㉓ 張敬：〈南曲聯套述例〉《清徽學術論文集》（臺北：華正書局，一九九三年），頁五一。

㉔ 張敬：〈南曲聯套述例〉，《清徽學術論文集》，頁五一。

(三)《牡丹亭》之曲詞語言與人物塑造

1. 明清曲家論《牡丹亭》之曲詞語言

明清人論戲曲，多半從曲文與格律著眼。《牡丹亭》之失宮舛調，不惜「拗折天下人嗓子」，論者幾於眾口一致，本人別有看法，請留作下文別立專章討論。至於其曲詞語言，則大抵有口皆碑：明人梅鼎祚謂「《還魂》，麗事奇文，相望蔚起。」⑤呂天成謂「《還魂》：杜麗娘事，甚奇。而意發揮，懷春慕色之情，驚心動魄。且巧妙疊出，無境不新，真堪千古矣。」⑥潘之恒謂「臨川筆端，直欲戲弄造化。水田豪舉，且將凌轢塵寰，足以鼓吹大雅，品藻藝林矣。」⑦袁宏道（一五六八—一六一○）謂「《還魂》，筆無不展之鋒，文無不酣之興，真是文人妙來無過熟也。」⑧王驥德（約一五四二—一六二三）謂「《還魂》妙處種種，奇麗動人；然無奈腐木敗草，時時纏繞筆端。」⑨沈德符謂「湯義仍新作《牡丹亭記》，真是一種奇文，未知於王實甫、施君美如何？恐斷非近日諸賢所辦也。」⑩凌濛初（一五八○—一六四四）謂「近世作家如湯義仍，頗能模倣元人，運以俏思，儘有酷肖處，而【尾聲】尤佳。」⑪張岱（一五九七—一六八九）謂「《還魂》靈奇高妙，已到極處。」⑫

⑤〔明〕梅鼎祚：〈答湯義仍〉，《鹿裘石室集》，卷二一，引自徐扶明編著：《牡丹亭研究資料考釋》，頁八二一。

⑥〔明〕呂天成：《曲品》，卷下，頁二三○。

⑦〔明〕潘之恒：《情癡——觀演《牡丹亭還魂記》書贈二孺》，汪效倚輯注：《潘之恒曲話》，頁七三。

⑧袁中郎評《玉茗堂傳奇》之語，收入徐扶明編著：《牡丹亭研究資料考釋》，頁八三。

⑨〔明〕王驥德：《曲律》，卷四《雜論第三十九下》，頁一六五。

⑩〔明〕沈德符：《萬曆野獲編》，卷二五《詞曲》，「雜劇」條，頁六四八。

而清人李漁（一六一一—一六八〇）謂：

湯若士《還魂》一劇，世以配饗元人，宜也。問其精華所在，則以〈驚夢〉、〈尋夢〉二折雖佳，猶是今曲，非元曲也。〈驚夢〉首句云：「裊晴絲，吹來閒庭院，搖漾春如線。」以遊絲一縷，逗起情絲，發端一語，即費如許深心，可謂慘澹經營矣。然聽歌《牡丹亭》者，百人之中有一二人解出此意否？若謂製曲初心，並不在此，不過因所見以起興，則瞥見遊絲，不妨直說，何須曲而又曲，由晴絲而說及春，由春與晴絲而悟其如線也？若云作此原有深心，則恐索解人不易得矣。索解人既不易得，又何必奏之歌筵，俾雅人俗子同聞而共見乎？其餘「停半晌，整花鈿，沒揣菱花，偷人半面」及「良辰美景奈何天，賞心樂事誰家院」，「遍青山，啼紅了杜鵑」等語，字字俱費經營，字字皆欠明爽。此等妙語，止可作文字觀，不得作傳奇觀。至如末幅「似蟲兒般蠢動，把風情搧」，與「恨不得肉兒般團成片也」，逗的箇日下胭脂雨上鮮」，〈尋夢〉曲云：「明放著白日青天，猛教人抓不到夢魂前」，「是這答兒壓黃金釧區」，此等曲則去元人不遠矣。而予最賞心者，不專在〈驚夢〉、〈尋夢〉二折，謂其心花、筆蕊，散見于前後各折之中。〈詰祟〉曲云：「看你春歸何處歸，春睡何曾睡？氣絲兒，怎度的長天日。」「夢去知他實實誰，病來只送得箇虛虛的你。做行雲，先渴倒在巫陽會。」「又不是困人天氣，中酒心期，魆魆的常如醉。」「承尊覷，何時何日，來看這女顏回？」〈憶女〉曲云：「地老天昏，沒處把老娘安頓。」「你怎撇得下萬里無兒白髮親。」「賞春香還是你舊羅裙。」〈玩真〉曲云：「如愁欲語，只少口氣兒呵。」「叫的你噴嚏似天花唾。動凌波，盈盈欲下，不見影兒那。」此等曲，則純乎元人，置之《百種》

㉛〔明〕凌濛初：《譚曲雜劄》，頁二五四。

㉜〔明〕張岱：〈答袁籜庵〉，夏咸淳校點：《張岱詩文集》（上海：上海古籍出版社，一九九一年），頁二三一。

前後，幾不能辨，以其意深詞淺，全無一毫書本氣也。㉝

吳人（吳山，一六四七—一六九五後）〈還魂記或問〉謂：

或問曰：有明一代之曲，有工於《牡丹亭》者乎？曰：明之工南曲，猶元之工北曲也。元曲傳奇者無不工，而獨推《西廂記》為第一。明曲有工有不工，《牡丹亭》自在無雙之目矣。

或曰：子論《牡丹亭》之工，可得聞乎？吳山曰：為曲者有四類。深入情思，文質互見，《琵琶》、《拜月》其尚也。審音協律，雅尚本色，《荊釵》、《牧羊》其次也。吞剝坊言讕語，《白兔》、《殺狗》之流也。專事雕章逸辭，《曇花》、《玉合》之亞也。案頭場上，交相為譏，下此無足觀矣。《牡丹亭》之工，不可以是四者名之，其妙在神情之際。試觀記中佳句，非唐詩即宋詞，非宋詞即元曲。然皆若若士之自造，不得指之為唐、為宋、為元也。宋人作詞，以運化唐詩為難；元人作曲亦然。商女後庭，出自牧之；曉風殘月，本于柳七。故凡為文者，有佳句可指，皆非工于文者也。

或曰：賓白何如？曰：嬉笑怒罵，皆有雅致，宛轉關生，在一、二字間。明戲本中，故無此白。其冗處亦似元人，佳處雖元人弗逮也。㉞

查繼佐調「詞家如湯臨川，思致邈越，《北西廂》後一書也。」㉟ 昭槤（一七七六—一八三○）調「湯若士

㉝〔清〕李漁：《閒情偶寄·詞曲部·詞采第二》，〈貴淺顯〉，頁二二三—二二四。

㉞〔清〕吳人：〈還魂記或問〉，見《吳吳山三婦合評新鐫繡像玉茗堂牡丹亭》卷末，收入《不登大雅文庫珍本戲曲叢刊》第六冊（北京：學苑出版社，二○○三年據北京大學圖書館藏康熙夢園刊本影印），頁二一三，總頁四四七—四四九。

㉟語見〔清〕劉震麟、周驤：《東山外紀》，引自〔清〕沈起、陳敬璋，汪茂和點校：《查繼佐年譜》（北京：中華書局，一九九二年），頁一○九。

《四夢》，其詞雋秀典雅，久已膾炙人口矣。㊱薛奮生（生卒年不詳）謂「元人傳奇之妙，全是一派天機，情淡而真，詞香而豔，變幻多端，不留痕跡，所以擅揚。千古後有作者，莫敢望其肩頂。歷數百年有湯若士《牡丹亭》、盧次楩《想當然》二冊，摹景填詞，差足追美前人，餘皆碌碌，未之數也。」㊲近人吳梅謂「玉茗《四夢》，其文字之佳，直是趙璧隨珠，一語一字，皆耐人尋味。」㊳

其舉與《北西廂》相較者，如王應奎（一六八四─約一七五九）謂「昔時《西廂記》，近日《牡丹亭》，皆為傳情絕調。」㊴曲之最工者也。」㊶孟稱舜（一五九九─一六八四）謂「臨川學士，旗鼓詞壇，今玉茗諸曲，爭膾人口，其最者杜麗娘一劇，上薄風騷，下奪屈宋，可與實甫《西廂》交勝。」㊵沈德符謂「湯義仍《牡丹亭夢》一出，家傳戶誦，幾令《西廂》減價。」㊷林以寧（一六五五─？）謂「今玉茗《還魂記》，其禪理文訣，遠駕《西廂》之上，而奇文雋味，真足

㊱〔清〕昭槤撰，何英芳點校：《嘯亭雜錄・續錄》（北京：中華書局，一九八〇年），卷三，「湯義仍製曲」條，頁四七二。

㊲〔清〕薛奮生：《秋虎丘序》，見〔清〕王鑨：《秋虎丘》，收入《古本戲曲叢刊三集》（上海：上海商務印書館，一九五七年據北京圖書館藏清初刊本影印），卷上，頁一。

㊳ 吳梅：《顧曲塵談》，收入王衛民編校：《吳梅全集：理論卷上》，頁六九。

㊴〔明〕王應奎：《柳南隨筆》（北京：中華書局，一九八三年），卷三，頁六〇。

㊵ 見孟稱舜於《倩女離魂》楔子【賞花時】上眉批。〔元〕鄭德輝著，〔明〕孟稱舜評點：《倩女離魂》，〔明〕孟稱舜輯：《古今名劇合選・柳枝集》，收入《古本戲曲叢刊四集》（上海：上海商務印書館，一九五八年據上海圖書館藏明崇禎刊本影印），頁三。

㊶〔明〕張琦：《衡曲塵譚》，頁二七〇。

益人神智，風雅之儔，所當躭玩，此可以燼元稹、董、王之作者也。」

以上所舉明清以至近人對《牡丹亭》曲文格調之批評，除李漁舉例並稍作說明以見其「意深詞淺」之主張㊸

和林以寧舉以與《北西廂》比較外，其餘皆採筆記「曲話」式三言兩語印象性之評語，至多教人知其褒貶而已，

於作品文學之所以高下之故，實無多大意義。

可是在眾口交譽聲中，卻也有臧懋循（一五五○─一六二○）《元曲選‧序》說湯氏「南曲絕無才情」㊹又

其《元曲選‧序二》謂他「識乏通方之見，學罕協律之功，所下句字，往往乖謬，其失也疏。」楊懋建（清，

生卒年不詳）《夢華瑣簿》謂凌廷堪（一七五七─一八○九）在揚州曲局定金元明人南北曲，論定別裁，於明曲

調「四夢」中以《牡丹亭》為最下，其中北曲尚有疏快之作，南曲多不入格。至於〈驚夢〉、〈尋夢〉諸齣，世

人所辦香頂禮者，乃幾如躍冶之金矣！」㊺《牡丹亭》乖音舛律，另當別論；但論其文學成就之嚴苛，如臧、

凌二氏，實為少見。只是嚴格說來，《牡丹亭》始開集唐下場詩，而無不自縛手腳。其詩情之自然如末齣「千愁

萬恨過花時，人去人來酒一卮。唱盡新詞懽不見，數聲啼鳥上花枝。」四句不止足以總收全劇，而且更與首齣

「白日消磨斷腸句，世間只有情難訴。」「但是相思莫相負，牡丹亭上三生路。」相為呼應，但類此者，則絕無

㊷〔明〕沈德符：《萬曆野獲編》，卷二五〈詞曲〉，頁六四三。

㊸〔清〕林以寧：〈還魂記題序〉，〔清〕陳同、談則、錢宜評：《吳吳山三婦合評新鐫繡像玉茗堂牡丹亭》，收入《不登
大雅文庫珍本戲曲叢刊》，頁一，總頁一四。

㊹〔明〕臧懋循：〈元曲選序〉，《元曲選》，頁一、二。

㊺〔清〕楊懋建（蕊珠舊史）：《夢華瑣簿》，收入張次溪輯：《清代燕都梨園史料正續編》（北京：中國戲劇出版社，一
九八八年），頁三五九。

僅有。另外，其曲文中之韻腳字詞，亦頗有湊合勉強之處，也是其白璧之瑕。

然而明人王思任（一五七五—一六四六）《批點玉茗堂牡丹亭敍》則云：

文冶丹融，詞珠露合，古今雅俗，泚筆皆佳。沛公殆天授，非人力乎！若夫綽影布橋，食肉帶刺，冷哨打世，邊鼓撾人，不疼不癢處，皆文人空四海，墳五嶽，習氣所在，不足為若士病也。往見吾鄉文長批其卷首曰：「此牛有萬夫之稟。」雖為妬語，大覺頻心。而若士曾語盧氏李恒嶠云：「《四聲猿》乃詞場飛將，輒為之唱演數通。安得生致文長，自拔其舌。」其相引重如此。㊻

徐文長（一五二一—一五九三）和湯若士相互欣賞、彼此推重，成了明代劇壇佳話。劇評家王思任更推崇他的文學成就就是先天稟賦，非人力所能達成；同時也看出他在劇中蘊含許多的諷時譏世之意。

又清人吳吳山在三婦評本《牡丹亭》所載吳吳山〈還魂記或問〉十七條中認為「明之工南曲，猶元之工北曲也。元曲傳者無不工，而獨推《西廂記》為第一。明曲有工有不工，《牡丹亭》自在無雙之目矣！」㊼其理由見前文所引，亦即吳吳山認為《牡丹亭》更高於《琵琶》《拜月》的緣故，乃是湯氏能鎔鑄唐詩宋詞元曲為一鑪，而達成「其妙在神情之際」、「奪造化之工」的境界。

總體看來，臧晉叔和凌廷堪之否定湯顯祖在戲曲文學上的成就，畢竟孤掌難鳴。王思任、吳吳山之論，縱有溢美，卻令人較能接受。

那麼，戲曲語言應當如何才是「本色」呢？李漁認為戲曲既作與雅人俗子共見，則曲文就不應當教人索解

㊻〔明〕王思任：〈批點玉茗堂牡丹亭敍〉，見〔明〕湯顯祖著，王思任批點：《清暉閣批點玉茗堂還魂記》（北京：中國國家圖書館藏明天啟四年末會稽張氏著壇刊本），頁二一三。

㊼〔清〕吳人：〈還魂記或問〉，頁二一三，總頁四四七—四四九。

不易得。這種說法，看似合理；但戲曲所塑造人物，要盡其百態，所描寫景象，要如在眼前；所發抒情懷，要宛同口出。也因此要能隨物賦形，要能賦與聲聞。如此一來，曲文賓白之雅與俗，藻飾偶儷與白描散說，焉能一致？惟當使其人物、景象、情懷，恰如其分，自然揮灑，方是天機妙趣，「當行本色」。**48**

2. **《牡丹亭》南曲曲詞之語言運用與人物塑造**

　　就《牡丹亭》語言運用來觀察，其不能免除明代駢儷戲文習染紕類的地方還算不少：譬如〈蕭苑〉春香和花郎科諢之【梨花兒】二曲；〈道覡〉石道姑上場自白套用《千字文》，自嘲生理缺陷；〈診祟〉陳最良套用《詩經》開處方；〈謁遇〉苗舜賓【駐雲飛】之指名寶物；〈冥判〉胡判官審問花神三十九種；〈旁疑〉老道姑與小道姑相謔用道家語，陳最良相助用儒家語；〈調藥〉石道姑與陳最良調謔；〈如杭〉【小措大】用一到十、十到一之「嵌字體」。凡此皆為逞才飾奇，不是落入隱晦難解，就是淪為庸俗淫穢。甚至〈硬拷〉【雁兒落帶得勝令】柳夢梅向丈人杜寶敘說救活杜麗娘經過，居然唱出這樣的句子：「我為他禮春容、叫的凶，我為他展幽期、虻怕恐，我為他點神香、開墓封。我為他唾靈丹、活心孔。我為他偎慰的、體酥融，我為他洗發的、神清瑩，我為他度情腸、款款通，我為他啟玉肱、輕輕送，我為他軟溫香把陽氣攻，我為他搶性命把陰程進。神通，醫的他女孩兒、能活動。通也麼通，到如今風月兩無功。」**49** 看樣子，湯氏樂此不疲。

　　此外，湯氏合乎人物聲口，擅於摹景寫懷的俊語佳句，則俯拾皆是。先就日所扮杜麗娘所主唱之曲來說，

48 參閱曾永義：〈從明人「當行本色」論說「評騭戲曲」應有之態度與方法〉，《文與哲》第二六期（二〇一五年六月），頁一—八四。

49 〔明〕湯顯祖：《牡丹亭》，徐朔方箋校：《湯顯祖全集》，第五三齣〈硬拷〉，【雁兒落帶得勝令】，頁二二六二一。本文據此版本，後簡明示之。

其最膾炙人口，令人耳熟能詳的，莫過於〈驚夢〉、〈尋夢〉諸曲：其〈驚夢〉中，【繞池遊】、【步步嬌】、【醉扶歸】三曲寫杜麗娘曉夢初醒，乍見春光，晨粧時空庭飄來游絲，勾起春思縷縷，不禁使她愛好天然的美麗容顏，引起陣陣的嬌羞猶疑。其描摹少女幽微的情懷極為細膩。【皂羅袍】、【好姐姐】二曲從杜麗娘眼中耳中寫出春景花鳥的明媚嬌柔和雲霞的燦爛飛捲，但也因花開在斷垣之間，畫船在煙雨之際，引發了他許多的惆悵和傷感。其情景交融，運筆清新明麗，更與人物格調相得益彰。其〈尋夢〉中【品令】、【豆葉黃】二曲重新檢點、仔細追尋〈驚夢〉時與柳生歡會的情景，真個「怕天瞧見」、「美滿幽香不可言」；真個「他興心兒緊嗛嗛」，「俺可也慢揸揸做意兒周旋」。寫得柔情萬種，春色無邊。但眼前卻是「這等荒涼地面」 ❺⓪，忽見一棵大梅樹依依可人，頓起悲涼，唱道：

【江兒水】偶然間、心似繾，梅樹邊。這般花花草草由人戀，生生死死隨人願，便酸酸楚楚無人怨。待打併香魂一片，陰雨梅天。守的個梅根相見。 ❺①

其酸楚綿綿，令人無法卒讀。據說明崇禎間杭州商小玲以色藝稱，擅演《還魂記》。嘗有所屬意，而勢不得通，一日演〈尋夢〉，唱至「待打併香魂一片，陰雨梅天。守的個梅根相見。」 ❺② 淚盈滿面，隨聲倚地，已殞絕矣。可見此曲悽惻感人之深。

其他如〈鬧殤〉之【鵲橋仙】、【集賢賓】四曲，寫杜麗娘臨終時值中秋，以蕭疏冷落的景物，襯托心情的哀悽；「世間何物似情濃，整一片斷魂心痛。」「甚西風吹夢無蹤，人去難逢。」「嫋西風淚雨梧桐」，「趲程

❺⓪〔明〕湯顯祖：《牡丹亭》，第一二齣〈尋夢〉，【品令】、【豆葉黃】、【玉交枝】，頁二一〇五─二一〇六。

❺①〔明〕湯顯祖：《牡丹亭》，第一二齣〈尋夢〉，頁二一〇七。

❺②〔明〕湯顯祖：《牡丹亭》，第一二齣〈尋夢〉，頁二一〇七。

期是那天外哀鴻。」❺❸又如〈魂遊〉【小桃紅】寫遊魂飄忽，景況幽寒；【醉歸遲】、【黑麻令】寫遊魂聽見

柳生呼叫美人圖，用筆素淡，反覺雅致橫生。其【黑麻令】云：

不由俺無情有情，湊著叫的人三聲兩聲。冷惺忪紅淚飄零。怕不是夢人兒梅卿柳卿。俺記著這花亭水亭，趁的這風清月清。則這鬼宿前程，盼得上三星四星。❺❹

此曲疊字疊韻為定格，聲情為之悠揚悲悽錯落，正合乎杜麗娘此時情境。

比起杜麗娘來，生扮飾柳夢梅的戲分雖然有二十齣，但傳播舞臺的折子戲，生卻止於〈拾畫〉、〈玩真〉。其〈拾畫〉【錦纏道】之寫景，〈玩真〉之寫柳夢梅端詳美人圖情景，與杜麗娘之〈寫真〉相為映照。其【黃鶯兒】云：

空影落纖蛾，動春蕉、散綺羅，春心只在眉間鎖。春山翠拖，春煙淡和，相看四目誰輕可？恁橫波，來迴顧影，不住的眼兒睃。❺❺

寫畫中美人眼目之美麗靈動，造語韶秀、清新自然。其【鶯啼序】寫美人雙唇，「未曾開、半點么荷」，含笑處、朱脣淡抹。韻情多。如愁欲語，只少口氣兒呵。」【簇御林】寫對美人百般呼叫，「向真真啼血你知麼！叫的你噴嚏似天花唾。動凌波，盈盈欲下，不見影兒那。」❺❻也都是白描中樸素自然的俊語。

其他外扮之杜寶，其所唱之曲，大抵四平八穩，合乎君子、循吏、良將之形象；方其淮揚為帥時，也能唱

❺❸【明】湯顯祖：《牡丹亭》，第二○齣〈鬧殤〉【鵲橋仙】、【集賢賓】、【前腔】，頁二二二○—二二二一。

❺❹【明】湯顯祖：《牡丹亭》，第二七齣〈魂遊〉，頁二二六三。

❺❺【明】湯顯祖：《牡丹亭》，第二六齣〈玩真〉，頁二二五八。

❺❻【明】湯顯祖：《牡丹亭》，第二六齣〈玩真〉【鶯啼序】、【簇御林】，頁二二五八—二二五九。

出【夜遊朝】「西風揚子津頭樹，望長淮、渺渺愁予。枕障江南，鉤連塞北，如此江山幾處？」[57]那樣悲涼勝概；也能於〈移鎮〉時，以【長拍】唱出渡淮時一派秋江清景的閒適：「移畫舸，浸蓬壺，報潮生，風氣蕭。浪花飛吐，點點白鷗飛近渡。風定也落日搖帆映綠蒲，白雲秋窣的鳴簫鼓。何處菱歌，喚起江湖？」[58]可見湯氏筆墨是隨物賦形，緣景生情的。

其末扮陳最良，以〈腐嘆〉專為他寫照，活畫出彼時失意老秀才的模樣：衣食單薄，頭巾破了修，靴頭綻了兜。也藉他之口，道盡世情：鄉邦好說話、通關節、撞太歲、穿他門子管家、改竄文卷、別處吹噓進身、下頭官兒怕他、家裏騙人等七事，抒發了湯氏對社會惡習的不滿。[59]〈駭變〉專寫他發現杜麗娘墳塋被掘的大為驚駭，【朝天子】寫其見狀憤激之情，而他卻說：「先師云：虎兕出於柙，龜玉毀于櫝中，典守者不得辭其責。」[60]腐儒憨態，溢於言表，他也因此星夜趕往淮揚報知杜老先生。

其貼所扮之春香，在〈閨塾〉中，顯得潑辣爽朗、機趣活潑，用來對比和調侃陳最良的滿口風化、無邪的迂腐說教，其形象之可人，不下於《北西廂》之紅娘，但即此而外，無論於杜麗娘或杜夫人，都不過丫環本色。而淨丑多是扮演邊腳人物，主要在滑稽調謔，或作針線穿插，用老旦所扮之杜夫人，亦止於傳統之賢妻良母。而淨丑多是扮演邊腳人物，主要在滑稽調謔，或作針線穿插，用以調劑排場和綰合關目，但湯氏亦每蹈時人習染，出以淫穢惡謔，有如上述。其淨或扮番王、判官、李全，湯氏常用北隻曲【一枝花】、【二犯江兒水】、【點絳唇】等，以見其粗豪。

[57]〔明〕湯顯祖：《牡丹亭》，第四二齣〈移鎮〉，頁二二一六。

[58]〔明〕湯顯祖：《牡丹亭》，第四二齣〈移鎮〉，頁二二一七。

[59]〔明〕湯顯祖：《牡丹亭》，第四齣〈腐嘆〉，頁二〇七六。

[60]〔明〕湯顯祖：《牡丹亭》，第三七齣〈駭變〉，頁二二〇一。

3. 《牡丹亭》之北套合套、曲白相生與人物塑造

《牡丹亭》之運用北曲套數和合腔、合套，其北套見〈冥判〉，由淨扮判官獨唱北仙呂【點絳唇】套；見〈硬拷〉，由生扮柳夢梅獨唱北雙調【折桂令】套，外唱南【步步嬌】、【江兒水】，淨唱南曲【僥僥犯】；其合套見末齣〈圓駕〉，由旦扮杜麗娘唱北黃鍾【醉花陰】全套北曲，其南曲套由其他腳色分唱。湯氏擅長北曲，為論者所揄揚，如臧懋循謂「湯義仍《紫釵》四記，中間北曲，駸駸乎涉其藩矣。」[61]李漁謂「湯若士《還魂》一劇，世以配饗元人，宜能模倣元人，運以俏思，儘有酷肖處，而尾聲尤佳。」[63]凌濛初謂「湯義仍，頗也。」[62]以及前文所引薛蕙生之語[64]，標舉元曲以論比《牡丹亭》為明清曲家「崇元」之理念，而觀其北曲，果然有一股蕭疏莽爽之氣流貫其間，這在南戲北曲化後，是不容易看到的。

曲白相生，順理成章，則可以強化詞情。楊恩壽（一八三五—一八九一）《詞餘叢話》云：

凡詞曲皆非浪填。胸中情不可說、眼前景不可見者，則借詞曲以詠之。若敘事，非賓白不能醒目也。使僅以詞曲敘事，不插賓白，匪獨事之眉目不清，即曲之口吻亦不合。即如《牡丹亭》寫杜麗娘游園之時，便道「不到園林，怎知春色如許也！」緊接「原來姹紫嫣紅開徧，似這般都付與斷井頹垣」。若不用賓白呼起，則「原來」二字不見精神。此下敘亭館之勝，於陸則「朝飛暮捲，雲霞翠軒」，於水則「雨絲風片，烟波畫船」，而此調尚有三字兩句。若再寫園景，便嫌蛇足。故插賓白云：「好景致，老奶奶怎不提

[61] 〔明〕臧懋循：〈元曲選序〉，《元曲選》，頁三

[62] 〔明〕凌濛初：《譚曲雜劄》，頁二五四。

[63] 〔清〕李漁：《閒情偶寄‧詞曲部‧詞采第二》，《貴淺顯》，頁二三一—二四。

[64] 〔清〕薛蕙生：〈秋虎丘序〉，見〔清〕王鑨：《秋虎丘》，收入《古本戲曲叢刊三集》，卷上，頁一。

起也！」結便以「錦屏人忒看韶光賤」反詰之筆足之。即景抒情，不見呆相。究竟此支詞曲之妙，皆由賓白之妙也。❻❺

李漁《閒情偶寄》也說：「常有因得一句好白，而引起無限曲情，又有因填一首好詞，而生出無窮話柄者。」更進一步說明了「曲白相生」而「相得益彰」的道理。楊氏正從這細微處，舉例說明了湯氏《牡丹亭》文學的高妙技法。則《牡丹亭》之文學成就，在語言之運用上，可以說是鉅細兼顧的。

而曲詞賓白的高妙，和腳色人物的塑造，自然產生密切的關係。也因此，《牡丹亭》人物塑造的成功，也成為其在戲曲文學藝術的重要成就。前文已有所論及，這裡補充前人論述，如上舉王思任〈批點玉茗堂牡丹亭敘〉更云：

其款置數人，笑者真笑，笑即有聲；啼者真啼，啼即有淚；歡者真歡，歡即有氣。杜麗娘之妖也，柳夢梅之癡也，老夫人之軟也，杜安撫之古執也，陳最良之霧也，春香之賊牢也，無不從筋節竅髓，以探其七情生動之微也。杜麗娘雋過言鳥，觸似羚羊；月可沉，天可瘦，泉臺可瞑，獠牙判髮可狎而處，而「梅」、「柳」二字，一靈咬住，必不肯使劫灰燒失。柳生見鬼見神，痛叫頑紙；滿心滿意，只要插花。老夫人贅是血描，腸鄰斷艸；拾得珠還，蔗不陪璧。杜安撫搖頭山屹，強笑河清；一味做官，半言難入。陳教授滿口塾書，一身襯氣；小要便益，大經險怪。春香眨眼即知，錐心必盡；亦文亦史，亦敗亦成。如此等人，皆若士玄空中增減朽塑，而以毫鋒吹氣生活之者也。❼

❺〔清〕李漁：《閒情偶寄‧詞曲部‧賓白第四》，頁五一一—五二一。

❻〔清〕楊恩壽：《詞餘叢話》，頁二五六—二五七。

❼〔明〕王思任：〈批點玉茗堂牡丹亭敘〉，見〔明〕湯顯祖原著，王思任批點：《清暉閣批點玉茗堂還魂記》，頁一—

王氏以「妖」、「癡」、「古執」、「軟」、「霧」、「賊牢」來概括《牡丹亭》中杜麗娘、柳夢梅、老夫人、杜安撫、陳最良、春香等兩位主要人物和四個配腳的人物造型和性格，可說「言簡意賅」、「畫龍點睛」；其進一步的剖析，也堪稱「入木三分」、「中其肯綮」。

而同時明人沈際飛（生卒年不詳）〈牡丹亭題詞〉亦云：

柳生駿絕，杜女妖絕，杜翁方絕，陳老迂絕，甄母愁絕，春香韻絕；石姑之妥，老駝之勘，小癩之密，使君之識，牝賊之機；非臨川飛神吹氣為之，而其人遁矣。若乃真中覓假，呆處藏點，繹其指歸，□□則柳生未嘗癡也，陳老未嘗腐也，杜翁未嘗忍也，杜女未嘗怪也。理於此確，道於此玄，為臨川下一轉語。[68]

沈氏觀點顯然繼承王氏而來；他所謂「真中覓假，呆處藏點」，也應當是受王氏「綽影布橋」諸語的啟發。而這些必須衍繹的指歸，不知與著者上文的看法牟合多少。

小結

誠如本文〈前言〉所云，對於《牡丹亭》研究之論文簡直可以用「汗牛充棟」難計其數來形容；本人無意於一一點評，也無心於含茹諸家英華，再撰周沿謹嚴之論文。只是個人閱讀探討之際，略具心得，乃敝帚自珍，於《牡丹亭》之得失，勇於抒發所見，提供參考而已。本章從三方面八個子題概論《牡丹亭》之戲曲文學與藝術之成就得失。而認為《牡丹亭》主題思想「情至」、「三生路」，與湯氏憤然所云「不妨拗折天下人嗓子」為

二。

⑱〔明〕沈際飛：〈牡丹亭題詞〉，徐朔方箋校：《湯顯祖全集》，頁二五六九。

《牡丹亭》研究之兩大課題，而自以為頗具所見，乃敢特為別出，以專章深入探討。讀者鑑之。

至於《牡丹亭》之整體，就「傳奇」這一體類而論，其優劣良窳、是非功過，各是其所是，各非其所非。譬如「裊晴絲吹來閒庭院，搖漾春如線。」你到底要愛其聲口天然，實難避免見仁見智，還是恨其平仄失調呢？你是賞其細膩婉轉？還是嫌其深屈晦澀呢？我想重其文學的，無不吟味有加；偏其搬演者，無不斥為非場上之曲。於是《牡丹亭》之「評價」將永遠分為兩途，難於歸趨完璧。而這也正是明人改本之有六種之多，而今日復有青春版《牡丹亭》之緣故了。

二、從傳統中國愛情觀說到《牡丹亭》之主題「三生路」

小引

我認為最富有的人，不在名位、不在金錢；而是享有親情、享有愛情、享有友情、享有人情。這「四情」具備的人生，那是名位換得來？那是金錢買得到？其生命的豐富圓滿，豈止無價，豈止無愧無憾而已。然而就中最教人信守不移，而低迴纏綿，而熱烈奔放，而死生以之的，則莫過於「愛情」。

「愛情」有說不完的故事，有寫不盡的題材。然而什麼才是真正的「愛情」呢？我想古今中外，言人人殊，難有定準。因為愛情雖發於本性，但有思想的導引，有禮俗的制約，思想、禮俗又因時因地而易，所以要說出古往今來普天下人皆認同的愛情觀，簡直不可能。然而我們都浸浴五千年的中國文化，如果回顧傳統中國的愛情觀，那麼得其梗概，應當是可能的。

可是歷史悠久，幅員廣闊的中國，欲探其傳統的愛情觀，又將如何著手呢？我想所謂「傳統」，應當是中國文化已經逐漸形成統緒的時候，我認為孔子以後，民國五四以前這二千數百年是儒釋道思想影響最大的時候，這其間的愛情觀，可以看作是傳統中國的。但是愛情發於人性本然，所以在敘述傳統中國愛情之前，如果先來觀察孔子之前的《詩經‧國風》，應該可以看出人性本然的愛情現象；而在現代，既已跳脫傳統，也應當有自己的愛情觀，所以乃敢不揣簡陋的說說自己「愛情三部曲」的看法，作為結論。而在論述傳統愛情觀被儒釋道三家思想影響時，之所以舉出詩歌中、民族故事中，乃因為文學和故事最能突破傳統禮教的箝制，呈現著人們最本然的愛情性格，最可以看出人們最嚮往的愛情世界。那其實也正是人們內心深處所認知的愛情觀念。

而就中最教人驚魂動魄、深中人心的，莫過於湯顯祖《牡丹亭》所揭櫫的「三生路」。

(一) 傳統中國愛情觀

我曾經觀察「傳統中國的愛情觀」❻，從《詩經‧國風》，除了「搶婚」的習俗外，無論男女之相悅、相思之苦，堅定不移的誓言，乃至於男女勇於表達愛意，與今日我等，無大差異，可見《詩經‧國風》所反映的愛情內涵，是古今人同此心、心同此理的普遍現象。

就儒釋道三家而言，儒家承認七情六慾是與生俱來的本性，但必須用先王所制定的禮來規範。男女愛情必

❻ 拙作《傳統中國的愛情觀》，發表於二〇一一年五月十三—十四日世新大學「情、婚姻暨異文化跨界研究國際學術研討會」之首場「主題講演」，原載該會議論文集，後收入曾永義：《戲曲與偶戲》（臺北：國家出版社，二〇一三年），頁五一九—五五五。以下撮其要旨，其所據原典出處，不再註明，讀者鑑之。

須遵循禮教制約，譬如男女授受不親，婚姻要父母之命、媒妁之言，要按照「六禮」的程序舉行。因為有「不孝有三，無後為大」根深柢固的觀念，大丈夫三妻四妾便理所當然。所以《牡丹亭》中杜夫人因生不出一男半子，便主動要為杜寶置妾。加上《禮記·內則》、班昭《女誡》，乃至於宋明理學「存天理，滅人欲」、「餓死事小，失節事大」等等訓誡，因而造就了歷朝歷代，許許多多的「烈女」和樹立了許許多多的「貞節牌坊」。如此一來，男女「發乎情」的戀愛，越來越少；而「止乎禮」的忌憚，越來越多。於是乎在禮教下的人間夫妻，便是「舉案齊眉，相敬如賓」，丈夫才德功名，榮妻蔭子；妻子貞靜嫻淑，相夫教子；然後雙雙白頭偕老，才是福祿壽俱全。

儒家以「禮」來制約男女的「情」；佛家則用「因緣」來說明人海中一男一女的遇合，所謂「三世因果，輪迴轉生」，「前世造業，後世遭殃」那樣的話語成為人們的口頭禪；於是男女「姻緣天註定」的觀念也使人深信不移；男女是否結為夫妻，只因「有緣」、「無緣」；雖然為之失去不少轟轟烈烈的愛情故事，但也因此避免大大小小的悲劇發生。

儒家「止乎禮」和佛家「緣定」的理念，似乎可以使中國傳統社會中的男男女女無視愛情之為何物的「相安無事」了；然而以莊子為代表的道家，則主張「達於情而遂於命」，講究「法天貴真，不拘於俗」的思想，以此來反對儒家的「矯情」，批判儒家用禮法來壓抑人們的「真情」。《莊子·漁父》所倡言重真心、重真情的「貴真說」，可說是一股解除禮教桎梏心靈的復活清涼劑，使得中國，像漢代古詩，仍會出現像〈涉江采芙蓉〉、〈明月皎夜光〉、〈冉冉孤生竹〉、〈庭中有奇樹〉、〈迢迢牽牛星〉、〈凜凜歲云暮〉、〈孟冬寒氣至〉、〈客從遠方來〉、〈明月何皎皎〉；以及樂府詩〈豔歌何嘗行〉、〈傷歌行〉等等那樣率真熱烈而纏綿的愛情詩歌；也才會有唐宋詩人體會愛情的精闢言語，諸如盧照鄰「得成比目何辭死，願作鴛鴦不羨仙。」元稹「曾經滄海難為水，除卻巫

山不是雲。」白居易「在天願作比翼鳥，在地願為連理枝。」李商隱「春蠶到死絲方盡，蠟炬成灰淚始乾。」歐陽修「人生自是有情

痴，此恨不關風與月。」柳永「衣帶漸寬終不悔，為伊消得人憔悴。」秦觀「郴江幸自繞郴山，為誰流下瀟湘

去。」李清照「此情無計可消除，才下眉頭，卻上心頭。」等等人們口傳心授的愛情佳句；也才會有〈九歌〉、

〈越人歌〉、〈烏鵲歌〉、〈垓下歌〉、〈孔雀東南飛〉、〈華山畿〉等悽惻感人的愛情詩篇。

〈九歌〉是一組戰國時代荊楚之野的祭歌，已屬「小戲群」，描寫人神之間浪漫的眷戀情懷，這種情懷可以

將禮教置於身外，抒發人們閉塞的心靈。〈越人歌〉寫越人船家女愛慕楚王子的無奈之情；其中最動人的句子

是：「山有木兮木有枝，心悅君兮君不知。」〈烏鵲歌〉寫戰國時宋康王舍人韓憑妻何氏很美麗，夫妻抗拒康王

奪何氏的淫威，雙雙自殺的故事。何氏做了兩首〈烏鵲歌〉來表達她的心志，歌云：「南山有鳥，北山張羅。

烏自高飛，羅當奈何。」「烏鵲雙飛，不樂鳳凰。妾是庶人，不樂宋王。」歌辭極樸實，而堅貞之意極明確。

〈垓下歌〉即京劇所演《霸王別姬》。項羽英雄末路，對美人百般不捨之酸楚，盡在「虞兮虞兮奈若何」之中。

〈孔雀東南飛〉寫漢末建安中廬江府小吏焦仲卿妻劉氏，被趕回娘家，娘家逼她改嫁，她投水

而死，仲卿也自縊於庭樹。當時人為之傳唱這首長詩。詩有三百二十九句一千七百五十四字，很顯然作者出自

民間藝人，以講唱傳播各地。其中極感人的情節是「君當作磐石，妾當作蒲葦。蒲葦紉如絲，磐石無轉移。」

「兩家求合葬，合葬華山旁。東西植松柏，左右種梧桐；枝枝相覆蓋，葉葉相交通。中有雙飛鳥，自名為鴛鴦。

仰頭相向鳴，夜夜達五更。」其寫焦、劉彼此守著堅貞的節操，形雖變而神不變的完成愛情於禽鳥之中，以此

來補償人間無奈的憾恨，非常的動人。〈華山畿〉寫劉宋少帝時南徐士子鍾情於華山畿客舍女子，竟害相思而

死。葬時柩車至女門，運棺車的牛不肯前進，打拍也不動分毫。這時女子妝點沐浴，從客舍出來，唱著這樣的

歌：「華山畿，君既為儂死，獨活為誰施？歡若見憐時，棺木為儂開。」於是棺木應聲開啟，女子進入棺中，家人扣打，毫無辦法，只好把他們合葬，叫「神女塚」。這故事雖然神奇，但歌聲之一往而深，焉能不使人感嘆驚奇而處處傳聞。

這幾個愛情故事，除了〈垓下歌〉之為英雄美人，容易傳諸千古之外，其餘或託諸人神的自我宣洩，或阻於男女授受不親的難於言詮，或懾於權勢人物的掠奪，或受制於家長的脅迫，可以說都是儒家禮教下產生的悲劇。他們一身的力量縱使微薄，但彼此激揚出來的愛情意志是何等的偉大，他們都不惜一死，因為他們都相信，死後就能完成愛情，再也沒有人能加以阻擋。

而真正能呈現傳統中國的愛情現象，就庶民百姓而言，莫過於我在拙著《俗文學概論》中所說的一些「民族故事」，諸如牛女、西施、昭君、楊妃、孟姜、梁祝、白蛇，其中西施、昭君、楊妃關涉歷史，牛女、孟姜、梁祝、白蛇純為傳說。就士大夫而言，大抵見諸戲曲小說的名篇，諸如《西廂記》《琵琶記》《嬌紅記》《牡丹亭》《長生殿》《紅樓夢》。

在庶民百姓長年積累而成的民族故事中，牛郎織女雖由神話而仙話而傳說，但原本所反映的是人們在威權的家長制下，欲求男耕女織的簡單愛情生活而不可得，夫妻終於被生生撕離，只能每年七夕相會鵲橋的痛苦。

孟姜女除了塑造一位堅貞節烈的婦女典型外，也反映了暴政苦民賦役，拆散恩愛夫妻的悲情。而她那一哭，呼天搶地，感鬼泣神，轟轟烈烈，長城為之崩毀，則抒發了數千年的邊塞之苦與生民之痛。梁祝融歷代愛情故事於一爐，有古代女子恨不為男兒身的惆悵和熱切求學的慾望，有耳鬢廝磨油然生發而不可遏抑而生死以之而墓裂同埋的深情與節烈。而人們讚嘆他們死生至愛，哀悼他們有情人不能成為眷屬，為什麼不可以教他們的「貞魂」兩翅駕東風，成雙作對，翩躚於天地之間？白蛇雖涉神怪，而物我合的蝴蝶，為什麼不可以教他們的「貞魂」兩翅駕東風，成雙作對，翩躚於天地之間？白蛇雖涉神怪，而物我合

一的理念亦頗明顯。她勇於奮鬥爭取愛情，而人們既感念她的犧牲無悔，悲憫她的遭殃受難；而她有子夢蛟，為什麼不可以教他高中狀元，衣錦祭塔，超脫她於苦難？

在文人名著中，所舉的《琵琶記》雖是唯一的作品，但它的「嫡子嫡孫」，其實「族繁不及備載」，因為它是戲曲「寓教於樂」的開山祖師爺，它明白倡導「子孝共妻賢」，「非關風化體，縱好也徒然。」完全是儒家教化的傳聲筒。

西施雖是吳越爭戰中史無其人，但她承載著古代美人禍水如褒姐亡國的觀念和「興滅國，繼絕世」的女間諜重任，厭惡她的人便教她落得「各種不得好死」；喜歡她的人，則教她功成名就，隨著心愛的范蠡作五湖之遊。昭君是漢元帝後宮良家子，在和親政策下，嫁給呼韓邪、雕陶莫皋兩位南匈奴父子單于，生兒養女，過了一輩子。但在民族意識、思想、情感、理念的「作祟」下，卻使昭君成了貌為「後宮第一」，能退十萬雄兵，卻投黑龍江而死的節烈美人，在文人心目中也把她當作「香草美人」來賦詩吟詠，來寄託心志。楊妃本為壽王妃，被唐明皇度為女道士，入宮冊為貴妃，真是一齣堂而皇之的「公公奪媳婦」醜劇。杜甫〈北征〉用「不聞夏殷衰，中自誅褒妲」兩句詩，把她定讞為挑起安史之亂的「罪魁禍首」，司馬光《資治通鑑》更捉風捕影的污衊她與安祿山「穢亂後宮」；所幸白居易〈長恨歌〉說她是蓬萊仙子，晚唐以後，她也逐漸成為「月殿嫦娥」，清人洪昇《長生殿》更用五十齣寫她與唐明皇的生死至愛。

《西廂記》有南戲北劇，以號稱王實甫之北劇膾炙人口。其題材取自唐人小說元稹〈鶯鶯傳〉，它和蔣防〈霍小玉傳〉一樣，它們原本寫的是唐代士大夫戀愛的實際情況，只能在不被禮教管轄的女道士或樂戶歌妓中去尋找沒有拘束的愛情，然後予以拋棄，再去選取名門閨秀成婚，以此提高自己的社會地位，並為家族盡傳宗接代的責任。但演為戲曲改作團圓之後，就成了許多才子佳人故事的典型，這其間的情境，就成為人們要衝破

禮教牢籠，達成自由戀愛和婚姻的嚮往。劉兌《嬌紅記》根據元人宋海洞〈嬌紅傳〉敷演，也將悲劇改為喜劇，寫申純與王嬌娘的戀愛，由一見相欣相賞，經誤會化解而相知，而勇於衝破禮教，終於誓同生死的歷程。他們的愛情和一般才子佳人的戀愛不一樣，主要在於肉慾的渴求少，而精神的契合多。像這種講求心靈契合的戀愛，小說《紅樓夢》中的林黛玉，可以說最具典型。她只求惺惺相惜與相知，只求彼此人格的信賴與完整，因此她不重慾也不重功名，較諸《西廂記》的崔鶯鶯與《牡丹亭》的杜麗娘之情味與境界，真不可以道理計。平心而論，那被稱為「淫魔」的賈寶玉怎能和她匹配。

由以上可見，愛情在傳播廣遠的民族故事和戲曲小說名篇中，其主要人物，都成了某種愛情類別的樣本。像牛女的愛而被撕離，孟姜節烈的感天格地，西施的捨愛報國，昭君的志節，趙五娘的「有貞有烈」，梁祝的生死不渝，明皇貴妃的長恨，白蛇為愛奮鬥的一往無悔。就中雖然加入不少民族意識、思想、感情和理念的成分，含有更多的意義和內涵，但剖析其維繫愛情力量的核心，則實在也脫離不了「真心」所生發出來的「真情」。

（二）後世轉精的愛情境界：《牡丹亭》的「三生路」

即此又使我發現到，莊子「貴真說」遠大的影響，更在一代高似一代對愛情境界的提升。據我觀察，儘管有的理念前人已涉及，但把它當作認知來發揮的應當是秦觀、元好問、湯顯祖、洪昇四家，他們可以作為宋元明清四朝的代表。

秦觀歌詠牛郎織女鵲橋會說：「兩情若是久長時，又豈在朝朝暮暮。」元好問讚嘆殉情的鴻雁，開頭就「問世間情是何物，直教生死相許」。湯顯祖《牡丹亭・題詞》云：「天下女子有情，寧有如杜麗娘者乎？……情不知所起，一往而深。生者可以死，死可以生。生而不可與死，死而不可復生者，皆非情之至也。夢中之情，何

必非真？天下豈少夢中之人耶！必因薦枕而成親，待掛冠而為密者，皆形骸之論也。」

洪昇《長生殿‧傳概》【滿江紅】云：「今古情場，問誰個真心到底？但果有、精誠不散，終成連理。萬里何愁南共北，兩心那論生和死。笑人間、兒女悵緣慳，無情耳。　感金石，回天地，昭白日，垂青史。看臣忠子孝，總由情至。先聖不曾刪鄭衛，吾儕取義翻宮徵。借太真外傳譜新詞，情而已。」

秦觀認為真正的愛情，並不在隨時隨地的親密，而要能超越廣遠時空的阻隔和考驗。他顯然是要將人間形貌相悅的戀愛提升到柏拉圖式的精神境界。

元好問則進一步將愛情提升到死生不渝、超越生死的境地。因為好生惡死是人之常情，而一旦能視生死於無懼的一對男女，其愛情往往十分真誠十分感人。

湯顯祖又頗為周延的發揮了生死至愛的情境，他認為「生者可以死，死可以生」才稱得上「一往而深」的至情。也就是說他積極的認為愛情非終於完成不可，其努力的辛勤過程，就是「出生入死」亦所不惜。

而洪昇則更加完密的建構愛情的境域，他幾乎是綜合以上三家的觀點，並遙承莊子貴真的理念。認為真誠不散的真心是愛情的基礎，有此基礎必然有緣成為佳偶，而且可以超越時空，超越生死那樣的永生不渝。他甚至於認為愛情的力量可以使金石為開，天地回旋，光耀白日，永垂青史。連那儒家所倡導的臣忠子孝，也是從至情生發出來的。則洪昇的至情說，其實是調和儒家「倫理」、佛家「緣分」、道家「精誠」而成就的圓滿。

我們知道明萬曆間，為了挑戰理學家的「存天理，滅人欲」，彰顯莊子的「貴真」，而有李贄「童心」、湯顯祖「情至」、袁宏道「性靈」、馮夢龍「情教」等主張。湯顯祖的「情至」表現在《牡丹亭》之中。但我們細繹《牡丹亭》的「情至」，卻似乎只存在於杜麗娘的「夢魂」和「鬼魂」，而其間之「情」，又似乎「情慾」為多。她雖然經歷了由生入死、從死復生；而一旦回歸人間，柳夢梅要與她成親時，她便搬出了「必待父母之命，媒

妁之言」的儒家禮教規範，和「前夕鬼也，今日人也。鬼可虛情，人需實體」的看法。可見湯顯祖其實只在他

「人生如夢」的虛幻中去肆無忌憚的破除理學家禁慾的樊籬，而在現實的世界上，他還是像杜寶、陳最良那樣

的要守住儒家傳統的禮法。他在《牡丹亭‧標目》【蝶戀花】中也揭櫫「但是相思莫相負，牡丹亭上三生路。」

又在〈言懷〉中藉柳夢梅之口說到：「夢到一園，梅花樹下，立著個美人……說道：『柳生！柳生！遇俺方有

姻緣之分，發跡之期。』」因此改名夢梅。」於〈冥判〉中也由判官觀看冥府姻緣簿，然後向杜麗娘說新科狀元

柳夢梅和她有姻緣之分。則湯氏顯然也相信佛家姻緣之說。若此，湯氏《牡丹亭》還是同受儒釋道三家的影響。

洪昇基本上雖和他一樣，也同樣說夢說鬼，但是洪昇以「精誠不散的真心」為根本來論述愛情，看來更為周密

圓融，這其間也正合乎了「後出轉精」之義。然而湯洪所講究之「情」，不也正是莊子「歸真」的發揮和推演

嗎？

以上對《牡丹亭》和《長生殿》劇本開頭各自所提出「旨趣」的說明，是我初步的看法。現在進一步探討，

發現湯氏更有深度，而洪昇《長生殿》其實是對湯氏《牡丹亭》的模擬。

清人洪昇之女洪之則，記其父對摯友吳山評《牡丹亭》云：

大人云：肯綮在死生之際，記中〈驚夢〉、〈尋夢〉、〈診祟〉、〈寫真〉、〈悼殤〉五折，自生而之死；〈魂

遊〉、〈幽媾〉、〈歡撓〉、〈冥誓〉、〈回生〉五折，自死而之生。其中搜抉靈根，掀翻情窟，能使赫蹄為大

塊，蜋蠓為造化，不律為真宰，撰精魂而通變之。⑦

其「赫蹄」謂極薄小之紙張，「蜋蠓」謂極短暫之時間，「不律」為「筆」之促音。意謂湯氏《牡丹亭》寫杜麗

⑦〔清〕洪之則：〈吳山三婦評牡丹亭札記跋〉，收入徐扶明編著：《牡丹亭研究資料考釋》，頁九一。

娘自生而之死、自死而之生的至情，因為他從心靈深處去搜羅探觸，從人性至意來觀照剖析；所以能使其中之至微細至短暫，恢宏為有如大地無盡之廣載，有如自然運行之永恆。而這些都從他筆下最真切的心靈，結撰為最純粹的情思，天衣無縫般的流露展現出來。吳吳山當下未及聽罷，即拍案叫絕。若此，則洪昇和吳吳山所激賞的《牡丹亭》，止於劇中杜麗娘「自生而之死」與「自死而之生」兩個段落，並未及於其「回生」以後。

而由上文所錄之湯氏〈題詞〉，可說是他假藉劇中人杜麗娘來傳達他的「情觀」和「至情觀」。他認為「情」是從心中不假造作的油然生發，而且不可遏抑的與日俱深，這樣的人如杜麗娘，也才稱得上是「有情人」。而這種「一往而深」的「情」，生者可以為之而死，死者也可以為之而生；也就是說可以「出入生死」，否則就達不到「至情」的境界。他又認為人世間的事物非常龐雜，不是人們智慧所可以完全了解，因之「道理」中所無的，也許正是「情感」上所必有的。道理上認為「夢中事是虛幻的」，可是夢中都認為「那是真的」；而一般人所認定的男女肌體「親密」，也往往是形骸之表象而已，是無法探究到「真情」與「至情」的根本內涵。看來杜麗娘的「至生而之死」與「至死而之生」，正合乎他在這裡所宣稱的「至情」觀；即使是湯氏本人，同樣沒涉及「回生」以後的「人間事」。

又《牡丹亭》第一齣〈標目〉【蝶戀花】云：

忙處拋人閒處住，百計思量，沒個為歡處。白日消磨腸斷句，世間惟有情難訴。玉茗堂前朝復暮，紅燭迎人，俊得江山助。但是相思莫相負，牡丹亭上三生路。❼❶

上文說過《牡丹亭》成於萬曆二十六年（一五九八）秋，那時他剛解遂昌知縣任，回到家鄉臨川，移居玉茗堂

❼❶〔明〕湯顯祖：《牡丹亭》，第一齣〈標目〉，頁二〇六七。

他因閒居無聊，乃創作《牡丹亭》，用令人斷腸的詞句來呈現世間人最難訴說的情懷；他寫作時暢快得好似受到江山靈氣的助益一般。他認為只要有情人真心相愛，不辜負對方，就會像《牡丹亭》劇中的杜麗娘和柳夢梅一般，不止姻緣前訂，而且縱使歷盡艱難，也會走上「三生」之路，達成「至情」美滿。這裡的「三生路」，除了如一般意謂情緣前訂之外，應當還指涉杜麗娘在《牡丹亭》中的「夢中情」、「魂遊情」、「現世情」之「三情」歷程而言。❼❷因為在「夢中情」，杜麗娘感春之情油然而起，一往情深，形諸夢寐之中；在「魂遊情」，則主動積極，自在奔放，在心魂意志上求取愛情；而一回到「現世情」卻滿口父母之命，媒妁之言，不免受制於禮法。如果湯氏的所謂「三生路」果然含有「現世情」，那麼他以兩個段落二十齣的大篇幅來鋪敘，就言之成理；因為他要強調「現世情」其實最為艱難，最被當時「吃人的禮教」所束縛，而也唯有突破這重重束縛，他所主張的「至情」才算真正的完成；也因此他安排一連串的邊亂作為故事的背景，一則用以嘲弄當時塞北邊事，以杜寶之賄貨李全之妻招降，影射邊將王崇古、吳兌、方逢時、鄭洛之利用三娘子招降蒙古俺答；他們因此官至兵部尚書，也如同杜寶輕易的升遷同平章軍國事。二則用來使劇中人物顛沛流離，父母夫妻難以團聚。而又由於柳夢梅之窮酸未達，杜寶之聲勢煊赫；加上杜寶、柳夢梅性格古執與純真的極大差異，終使翁婿正面連番三次衝

❼❷ 本文完稿之後，憶及觀賞白先勇製作風行海內外之青春版《牡丹亭》，有類似「三情」之說。原來其編劇之一，臺灣大學中文系同仁張淑香教授，早在其《捕捉愛情神話的春影——青春版《牡丹亭》的詮釋與整編》即謂所改編之《牡丹亭》三本，上中下，分別為《愛得死去》、「愛得活來」、「愛得完成」，全文收入《姹紫嫣紅《牡丹亭》：四百年青春之夢》（臺北：遠流出版事業股份有限公司，二○○四年，頁一○四—一一一。）而這三層的結構關聯，白先勇先生美其名為「夢中情」、「人鬼情」、「人間情」。可見我的「三情說」顯然在意識上受到白先生的「潛移默化」；只是白先勇是就杜、柳兩人之情而言的，而我是單就杜麗娘之情來說的。

突，一次甚於一次，甚至在最後一齣〈圓駕〉裡，皇帝下詔褒封團圓，杜寶還向麗娘提出：「離異了柳夢梅，回去認你！」柳夢梅在杜麗娘勸說下，仍不伏輸認杜寶為丈人。杜麗娘則明白向她父親說：「叫俺回杜家，赴了柳衙。便作你杜鵑花，也叫不轉子規紅淚灑。」❼❸直接堅決的回絕。彰顯她始終敢於以情抗禮，追求並完成了她的「至情」。她和柳夢梅在劇末最後一支曲子裡這樣的對唱：

【北尾】（生）從今後把牡丹亭夢影雙描畫，（旦）虧殺你（南枝）挨暖俺、北枝花，則（普天下）做鬼的有情誰似咱。❼❹

末句以「有情」點醒題旨，也和《北西廂記》末句「願普天下有情的都成了眷屬」❼❺相呼應。因為「有情眷屬」是人們共同的願望。

可見湯氏所要寫的「情」是兼具「夢中情」、「魂遊情」、「現世情」的。前二種情看似虛幻，卻是「一往情深」的自然體現，是存在於人們靈根情窟之中的；但是「現世情」，則須求諸現實俗世，其間重重禮教，窒礙難當，反而不一而足；而在湯氏看來，也惟有鍥而不捨，逐一突破化解，終於成就「有情眷屬」，才真正是「至情」的圓滿完成。

湯氏生存的明嘉靖、萬曆間，正是上文說過的程朱理學被統治者極力推崇提倡的時代，天下橫流著「存天理、滅人欲」的思想；而那時王陽明心學左派泰州學派正流行，認為飲食男女乃自然本性的要求，倡導「天理即在人欲之中」。湯顯祖深受影響，雖然不反對天理，卻肯定人欲；而他更主張情是人欲的體現，文學從情生發

❼❸〔明〕湯顯祖：《牡丹亭》，第五五齣〈圓駕〉，北【四門子】，頁二二七六。

❼❹〔明〕湯顯祖：《牡丹亭》，第五五齣〈圓駕〉，北【尾】，頁二二七七。

❼❺〔元〕王實甫：《西廂記·衣錦還鄉》，收入黃竹三、馮俊杰主編：《六十種曲評注》第九冊，頁五六四。

而來。所以他在〈耳伯麻姑游詩序〉說：「世總為情，情生詩歌，而行於神。」[76]又在〈學餘園初集序〉說：

「昔人常因其情之卓絕而為此，固足以傳。」[77]在〈宜黃縣戲神清源師廟記〉更說：「人情之大竇」能「生天

生地，生鬼生神，極人物之萬途，攢古今之千變。」[78]凡此皆可見其《牡丹亭》「至情說」觀點的根源，而他是

以「夢中情、魂遊情、現世情」的「三生路」來體現的。而他在心裡卻深深感受到，要體現「至情」，縱使是出

生入死，鍥而不捨的追求，是多麼的艱難困頓，所以他在創作《牡丹亭》，起初即「白日消磨斷腸句」[79]，劇本

完成時還是「千愁萬恨過花時，人去人來酒一卮。唱盡新詞懽不見，數聲啼鳥上花枝。」[80]充滿著無限的失意

和惆悵；而這其間是否也流露了一位才智之士，空懷滿腹經綸，遠大理想，而努力追求，費盡一生半世，而終

於落拓無歸的悲願呢！因為至情的達成，豈不象徵著理想的實現。若此，湯氏費盡筆墨所建構的杜麗娘「夢中、

魂遊、現世」的「三生路」，豈不實質上止於「空中樓閣」而已。

而我之所以又認為洪昇《長生殿》乃在模擬湯氏《牡丹亭》，是因為其創作旨趣雖與秦觀、元好問相合外，

於湯氏之主要旨趣更如出一轍。湯氏以「夢中、魂遊、現世」之「三生路」來體現杜麗娘的「至情」，洪氏也以

「現世情、魂遊情、天上情」來完成楊玉環的「至情」，除了程序上以「前實後虛」易湯氏之「前虛後實」外，

其「三生情」並無二致。但因為《長生殿》有史實之種種窒礙，其所謂「三生情」，反不如《牡丹亭》憑空生發

[76] 〔明〕湯顯祖：〈耳伯麻姑游詩序〉，徐朔方箋校：《湯顯祖全集》，詩文卷三一，頁一一一○。

[77] 〔明〕湯顯祖：〈學餘園初集序〉，徐朔方箋校：《湯顯祖全集》，詩文卷三一，頁一一一二。

[78] 〔明〕湯顯祖：〈宜黃縣戲神清源師廟記〉，徐朔方箋校：《湯顯祖全集》，詩文卷三四，頁一一八八。

[79] 〔明〕湯顯祖：《牡丹亭》，第一齣〈標目〉，【蝶戀花】，頁一○六七。

[80] 〔明〕湯顯祖：《牡丹亭》，第五五齣〈圓駕〉，下場詩，頁二二七八。

之自然。

(三) 著者之「愛情觀三部曲」

1. 相欣相賞是愛情的起點

而說到這裡，如果要我來說說自己對於愛情的看法，我以為，男女之間，如果能以真誠為基礎，始於相欣相賞，繼之相激相勵，終於相顧相成，那麼愛情才會真正的圓滿。也就是說，「相欣相賞」是愛情的起點，「相激相勵」是愛情的過程，「相顧相成」是愛情圓滿的境界。它們雖然有漸進的程序，但結果是同時並存的。因為能「相顧相成」，無不能「相激相勵」與「相欣相賞」。

那麼如何才是「相欣相賞」呢？請注意這個「相」字，是彼此互相的，不是單方面的；也就是兩人之間，我對你感到愉悅感到有所傾慕，而這種愉悅和傾慕絕不帶有一絲一點功利的成分；同樣的，你對我也如此。有這樣純潔的友誼，自然會有心靈的交流和共鳴，那麼愛意也就會逐漸滋生了。羅曼·羅蘭說：

兩顆相愛的心靈，自有一種神祕的交流：彼此都吸收了對方最優秀的部分，為的是要用自己的愛把這個部分加以培養，再把得之於對方的還給對方。❽

羅蘭這段話，其實也說明了愛情的「三部曲」：「彼此都吸收了對方最優秀的部分」，就是「相欣相賞」；「用自己的愛把這個部分加以培養」，就是「相激相勵」；「把得之於對方的還給對方」，也有「相顧相成」之意。對於彼此這優秀的部分相欣相賞，在傾慕愉快之中相為融會，必可使身命的力量更加壯大起來。這種境界就

❽ 〔法〕羅曼·羅蘭(Romain Rolland)：《約翰·克利斯朵夫》，見孫介夫、宋默編：《羅曼·羅蘭語錄II》(臺北：智慧大學出版有限公司，一九九六年)，頁一三七。

好像「雙渠相溉灌，嘉木繞通川。」[82] 曹丕所看到的只是「芙蓉池」邊的景色，而我們解得相灌溉的雙渠，彼此傾注了身命之流，為之更為浩蕩。林木之所以佳美，乃因為川流之潤澤；而川流之所以益增其姿，乃因為佳木之掩映。雙渠與佳木豈不是有如「相欣相賞」而益增其姿？如果我們身命中能有這麼一位可以「相欣相賞」的人，該有多好？而如果係屬異性能夠相愛，由於愛情所生發的身命合流，該有多麼壯闊！

2. 相激相勵是愛情的進程

然而通過「相欣相賞」，進而使身命的力量合流，似乎尚有所不足，必須再通過「相激相勵」，才能將彼此身命中潛在的力量完全發揮出來。莊子《徐無鬼》篇裡有這麼一則故事：

莊子送葬，過惠子之墓，顧謂從者曰：「郢人堊漫其鼻端，若蠅翼。使匠石斲之。匠石運斤成風，聽而斲之，盡堊而鼻不傷，郢人立不失容。宋元君聞之，召匠石曰：『嘗試為寡人為之。』匠石曰：『臣則嘗能斲之。雖然，臣之質死久矣。』自夫子之死也，吾無以為質矣，吾無與言之矣。」[83]

《莊子》一書裡，記載許多莊子和惠施的辯論，他們雖然談得很起勁，但卻從來談不攏。從這一則故事，我們可以深切體會到莊子在惠子死後，所感受的一份落寞。惠子和莊子在哲學思想上儘管有很大的歧異，但也因為

[82] 〔魏〕曹丕〈芙蓉池作〉：「乘輦夜行遊，逍遙步西園。雙渠相溉灌，嘉木繞通川。卑枝拂羽蓋，脩條摩蒼天。驚風扶輪轂，飛鳥翔我前。丹霞夾明月，華星出雲間。上天垂光采，五色一何鮮！壽命非松喬，誰能得神仙？遨遊快心意，保己終百年。」見〔梁〕蕭統編，〔唐〕李善注：《文選》（上海：上海古籍出版社，一九八六年），卷二二，頁一○三一—一○三二。

[83] 〔先秦〕莊周著，〔清〕郭慶藩集釋：《莊子集釋》（北京：中華書局，一九六一年），卷八中，〈雜篇·徐无鬼第二十四〉，頁八四三。

彼此的歧異而相激相成。他們是研究學問的好對手，莊子之所以有那麼博大精深的思想理念，有許多是從與惠子的辯論中生發出來的，他們就好像匠石和郢人，如果沒有郢人的「立不失容」，匠石就不能「運斤成風」、「盡堊而鼻不傷」，使他的技巧達到化境；而如果換了宋元君，必然膽顫心搖，匠石必然無從下手，即使勉強運斧，那麼不止鼻端那點白粉不能「砍」去，恐怕整個鼻子，甚至整顆腦袋都不見了；這麼一來，匠石不止不能神乎其技，反而落得手段庸劣，遭致殺身之禍了。莊子過惠子之墓，感傷的是他那一位可以切磋琢磨的好對手「質」已經死了，從此他再要「以卮言為曼衍，以重言為真，以寓言為廣」，恣縱不儻的發表其「謬悠之說、荒唐之言、無端崖之辭」，再也沒有人可以理會了。試想，莊子除了感傷外，內心豈不更籠罩著一分「無端崖」的寂寞？

大哲學家莊子因為惠子死「無以為質」，就從此「無與言之」，可見身命中有個可以「相激相勵」的人是多麼重要；而這個人如果是經由「相欣相賞」的所愛，既能彼此使身命合流，為之豐厚壯闊；又能砥礪切磋，發潛德幽光，使之燦爛輝煌；則身命的能力，庶幾可以施展得淋漓盡致了。

3.相顧相成是愛情的圓滿

而我又進一步認為，兩個相愛的人，在「相激相勵」，互相完成之際，更應當有「相顧」的體恤和溫馨，因為那是療傷止痛的最佳良方；如此在遭遇挫折之時，方能感受慰貼再度奮發。也就是說，「相成」必先「相顧」，然後才能真正的「相攜並舉」，形神相親的同時舉起像鴻鵠一般的翅膀，沖上藍天，作千里萬里的飛翔，而休憩於心目中的瑤池閬苑。愛情至此也才真正達到圓滿的境界。所以，我認為相欣相賞、相激相勵、相顧相成，既是達成愛情的「三部曲」，同時也是人間最幸福美滿的愛情境界。

人們追求愛情，是與生俱來的；圓滿的愛情，其滋味是最甜美的。人生在世，最難耐的莫過於寂寞與孤獨，

所以誰不希冀有那麼一位真誠的人，與你相欣相賞、進而相激相勵，終於相顧相成而相攜並舉那樣的步步蹎開身命中美麗的蓮花。如果有此一人來相愛，則身命中尚欲何求？只是那人也許是「滿堂兮美人，忽獨與予目成」。那人也許在「燈火闌珊處」，要你「驀然回首」；那人也許「在水一方」，要你「溯洄從之」。而我相信，精誠所至，必然金石為開，那麼「所謂伊人」，也必然「宛在水中央」。願天下至情之人，鍥而不捨，努力以赴。

對於我的「愛情三部曲觀」，止起於現世、行於現世、成於現世；無須出入生死，只要有幸遇合，努力追求，就可如願以償，如果湯、洪二氏泉下有知，未知以為然否？

小　結

說到這裡，我們可以明確的說，把愛情的根本建立在「真誠」之上，是顛撲不破的至理。因為「情」的本義就是「真」，像「情知、情愫、情話、情實、情貌」等語詞中的「情」莫不皆然。而只要「真誠」就有無限篤定的力量。上文對於情的根本就是「真誠」，雖已有所說明，現在再舉三首詩來強化它。其一，漢樂府〈上邪〉那一首：

上邪！我欲與君相知，長命無絕衰。山無陵，江水為竭，冬雷震震夏雨雪，天地合，乃敢與君絕！

這是一首情人的誓詞，他們的相知相愛，要永生永世不斷絕、不減損。只有在高山沒有峰巒、長江之水枯乾、冬天打雷夏天下雪、天和地合在一起的情況下，才會彼此相捨。請問這可能嗎？他們以此來誓守彼此的堅貞。

然而一旦真誠有虧、疑慮滋生，就不然了。請看漢樂府〈有所思〉中的一些句子：

〔漢〕佚名：〈上邪〉，收入〔宋〕郭茂倩編：《樂府詩集》，卷一六〈鼓吹曲辭‧漢鐃歌十八首〉，頁二三一。

有所思，乃在大海南。何用問遺君，雙珠玳瑁簪，用玉紹繚之。聞君有他心，拉雜摧燒之。摧燒之，當風揚其灰。從今以往，勿復相思。[85]

詩中這位女子，對她的情郎是何等的真誠，她為了表示對他的愛，打算送他一支髮簪，這支髮簪是用高貴的玳瑁製成的，上面不止綴有象徵心意成雙成對的珍珠，還用美玉細心的加以裝飾。可是聽說情郎變心了，她就毫不顧惜的把這支簪子拉雜的加以摧毀，還把它燒了，當著風看它化成灰燼消滅於無形。而從今以後，她不再為他相思了。

可見男女愛情以「真誠」為基礎是最起碼的，而其間的甜蜜與苦澀，也莫不以此為分野。〈古詩十九首〉中又有這麼一首：

客從遠方來，遺我一端綺。相去萬餘里，故人心尚爾。文綵雙鴛鴦，裁為合懽被。著以長相思，緣以結不解。以膠投漆中，誰能別離此？[86]

從字裡行間，可見這位女子的得意和感受的溫馨幸福；而這份情懷，只從她情郎託人帶來的一匹絲織品引發出來。她欣喜於情郎雖離別久遠，而真誠之愛一如以往。所以她要把那織有「雙鴛鴦」的錦繡，製成一床「合歡被」，她要把那長長的絲緒和她日夜纏綿的相思，一起放入被中；還要在被緣上縫下永遠解不開的同心結。她想唯有如此，才能報答她情郎的深愛。也因此，她得意洋洋的說：我兩如膠似漆，誰還能把我們分開。像這樣油然的欣喜，就是因為感染了對方同樣真誠的愛意。

[85]〔漢〕佚名：〈有所思〉，收入〔宋〕郭茂倩編撰：《樂府詩集》，卷一六〈鼓吹曲辭‧漢鐃歌十八首〉，頁二三○。

[86]〔梁〕蕭統編，〔唐〕李善注：《文選》，卷二九，〈古詩十九首〉之十八，頁一三五○。

三、從論說「拗折天下人嗓子」探討《牡丹亭》是「傳奇」還是「南戲」

小引

明代戲曲作家湯顯祖以「四夢」著名，尤其以《牡丹亭》最為出色，但也因此遭受最多的批評。這也說明了「盛名所至，謗亦隨之」，正是古今一轍的「人情世故」。

湯顯祖《牡丹亭》最受推崇的是詞采高妙，最受非議的是韻律多乖。他和並世曲家沈璟（一五五三—一六一〇），正成了鮮明的對比。王驥德《曲律》卷四〈雜論第三十九下〉云：

臨川之於吳江，故自冰炭。吳江守法，斤斤三尺，不欲令一字乖律，而毫鋒殊拙；臨川尚趣，直是橫行，組織之工，幾與天孫爭巧；而屈曲聱牙，多令歌者齚舌。吳江嘗謂：「寧協律而不工。讀之不成句，而謳之始協，是為中之之巧。」曾為臨川改易《還魂》字句之不協者，呂吏部玉繩（原注：鬱藍生尊人）以致臨川不懌，復書吏部曰：「彼惡知曲意哉！余意所至，不妨拗折天下人嗓子。」其志趣不同如此。鬱藍生謂臨川近狂，而吳江近狷，信然哉！❽⓻

所云臨川即湯顯祖，吳江即沈璟，鬱藍生即呂天成。湯氏《玉茗堂尺牘》卷一有〈答呂玉繩〉書，並無是說，

❽⓻〔明〕王驥德：《曲律》，頁一六五。本節所引《曲律》皆參考此版本，避免繁冗，頁碼皆附於文後，不另立註腳。

但於卷三〈答孫俟居〉書，則有是語：

弟在此自謂知曲意者，筆懶韻落，時時有之，正不妨拗折天下人嗓子。兄達者，能信此乎？[88]

據此，則王氏或為誤記。又呂天成《曲品》卷上亦言及此事[89]，其中「是為中之之巧」作「是曲中之工巧」，疑此句當作「是為曲中之工巧」。就因為王驥德這段話，自吳梅以下的學者便認為湯、沈二氏主張不同，水火不能相容，萬曆劇壇有臨川與吳江二派之爭。然而本文要進一步探討的是：何以《牡丹亭》會有「屈曲聱牙，多令歌者齚舌」的非議，何以湯氏會有「拗折天下人嗓子」的憤慨，湯氏果然不懂韻律嗎？湯、沈二氏果然「故自冰炭」嗎？萬曆劇壇果然臨川、吳江壁壘分明嗎？請先從諸家對《牡丹亭》韻律的非議談起。

（一）湯顯祖並世諸家及後人對《牡丹亭》韻律的非議

沈璟因為改易《牡丹亭》字句作《同夢記》，為「串本《牡丹亭》」以遷就他所講究的韻律[90]，被湯氏狠狠

[88] 〔明〕湯顯祖：〈答孫俟居〉，收入徐朔方箋校：《湯顯祖全集》，詩文卷四六，頁一三九二。

[89] 〔明〕呂天成撰，吳書蔭校註：《曲品校註》，卷上，頁三七。其言：「吾友方諸生曰：『松陵具詞法而讓詞致，臨川妙詞情而越詞檢。』奉常聞而非之，曰：『彼烏知曲意哉！予意所至，不妨拗折天下人嗓子。』此可以覘兩賢之志趣矣。予謂：二公譬如狂、狷，天壤間應有此兩項人物。不有光祿，詞硎弗新；不有奉常，詞髓孰抉？儻能守詞隱先生之矩矱，而運以清遠道人之才情，豈非合之雙美者乎？而吾猶未見其人；東南風雅蔚然，予且暮遇之矣。予之首沈而次湯者，挽時之念方殷，悅耳之教寧緩也。略具後先，初無軒輊。」所云松陵、光祿、詞隱先生俱指沈璟，臨川、奉常、清遠道人俱指湯顯祖，方諸生則指王驥德。由呂氏之語，可見他主張「以臨川之筆協吳江之律」，用意在調和兩家的衝突。

[90] 〔明〕沈自晉輯：《南詞新譜》，卷一六，頁五八六。其於越調過曲【蠻山憶】下引沈璟《同夢記》注云：「即串本《牡

茲錄之如下：

地說了一句「彼惡知曲意哉」之後，也不甘示弱地寫了一套南【商調·二郎神】套以論製曲，對湯氏頗寓譏刺。

【二郎神】何元朗，一言兒啟詞宗寶藏。道欲度新聲休走樣。名為樂府，須教合律依腔。寧使時人不鑒賞，無使人撓喉捩嗓。說不得才長，越有才、越當著意斟量。

【前腔】參詳。含宮泛徵，延聲促響，把仄韻平音分幾項。倘平音窘處，須巧將入韻埋藏。這是詞隱先生獨秘方，與自古詞人不爽。若遇調飛揚，把去聲兒、填他幾字相當。

【囀林鶯】詞中上聲還細講，比平聲更覺微茫。去聲正與分天壤，休混把仄聲字填腔。析陰辨陽，卻只有那平聲分黨。細商量，陰與陽，還須趁調低昂。

【前腔】用律詩句法須審詳，不可廝混詞場。〔步步嬌〕首句堪為樣，又須將〔懶畫眉〕推詳。休教鹵莽，試一比類當知趨向。豈荒唐，請細閱，《琵琶》字字平章。

【啄木鸝】《中州韻》，分類詳。《正韻》也因他為草創。今不守《正韻》填詞，又不遵中土宮商。製詞不將《琵琶》倣，卻駕言韻依東嘉樣。這病膏肓，東嘉已誤，安可襲為常。

【前腔】北詞譜，精且詳。恨殺南詞偏費講。今始信舊譜多訛，是鯫生稍為更張。改絃又非翻新樣，按腔自然成絕唱。語非狂，從教顧曲，端不怕周郎。

【金衣公子】奈獨力怎隄防，講得口唇乾，空鬧攘，當筵幾曲添惆悵。怎得詞人當行，歌客守腔，大家細把音律講。自心傷，蕭蕭白髮，誰與共雌黃。

丹亭》，其眉批云：「前《牡丹亭》二曲從臨川原本，此一曲沈松陵串本備寫之，見湯沈異同。」

【前腔】曾記少陵狂，道細論詩，晚節詳。論詞亦豈容疏放。縱使詞出繡腸，歌稱遶梁，倘不諧律呂也難褒獎。耳邊廂，訛音俗調，羞問短和長。

【尾聲】吾言料沒知音賞，遠流水高山逸響，直待後世鍾期也不妨。[91]

沈璟這套曲子真是「苦心孤詣」，說得很自信，卻也很無奈，而字裡行間顯然都因湯顯祖而發。他的製曲理論是從聲調、韻腳、譜律三方面講求。在聲調方面，他分辨平上去三聲，平聲須分陰陽，上去聲要嚴格釐清不可混作仄聲，入聲可作平聲用，遇有拗句應特別留意不可誤作律句。在韻腳方面，他主張要依據《中原音韻》和《洪武正韻》，切忌混押。在譜律方面，他希望能遵循他編訂的《南詞全譜》。他開宗明義就說：「名為樂府，須教合律依腔。」甚至說：「寧使時人不鑒賞，無使人撓喉捩嗓。」而曲中話語，諸如「說不得才長，越有才、越當著意斟量」、「縱使詞出繡腸，歌稱遶梁，倘不諧律呂也難褒獎」則隱然在指斥湯氏但恃才情，不諧音律。

沈璟《增定南九宮曲譜》附錄調「凡不知宮調及犯各調者，皆附於此。」[92]總計載錄十八劇四十五調，其屬於《還魂記》者，有引子【宴蟠桃】、過曲【桃花紅】、【步金蓮】、【疎影】等四調[93]；又於仙呂過曲【月上五更】引《還魂記》曲文為式，其眉批云：「掩風二字改作平去二音，乃叶。」尾批云：「用韻甚雜。」[94]

[91] 〔明〕沈璟【二郎神】套收在所著《博笑記》卷首，又收入〔明〕馮夢龍：《太霞新奏》。引文依據徐朔方輯校：《沈璟集》(上海：上海古籍出版社，一九九一年)，頁八四九—八五○。

[92] 〔明〕沈璟輯：《增定南九宮曲譜》，頁五一。

[93] 〔明〕沈璟輯：《增定南九宮曲譜》，頁五一、七九—八一。

[94] 〔明〕沈璟輯：《增定南九宮曲譜》，頁二一一—二一二。

蓋以《中原音韻》為度，則混用魚模、齊微、支思三韻。其後沈璟之姪沈自晉《南詞新譜》更錄湯顯祖《臨川四夢》十五支為調式❾❺，如卷一六越調過曲【番山虎】，眉批云：「兩新字俱改仄聲乃叶。」卷二二雙調過曲【孝白歌】，眉批云：「盡字改平聲乃叶，王字改仄乃叶。」又【錦香花】、【錦水棹】、【風送嬌音】，眉批云：「二曲字句未悉合，以詞佳錄之。作者若用其曲名，各從本調填詞，不可依此平仄。」又卷二三仙呂入雙調過曲【桂月嶺南枝】，眉批云：「種字、盡字俱改平聲乃叶，王字改仄乃叶。」卷二二仙呂入雙調過曲【桂月嶺南枝】，眉批云：「重相見三字須仄平平方叶」，卷二二雙調過曲【孝白歌】，眉批云：「韻亦雜。」蓋律以《中原音韻》，則庚青、真文混用。可見沈家叔姪對於湯顯祖劇作，即使錄為法式，尚不忘挑剔其平仄韻叶。

沈氏之後，論曲者亦每調湯顯祖不諧音律。其中批評最甚的是臧懋循，其《元曲選·序》云：

湯義仍《紫釵》四記，中間北曲，駸駸乎涉其藩矣，獨音韻少諧，不無鐵綽板唱大江東去之病。南曲絕無才情，若出兩手，何也？❾❻

又其《元曲選·序二》云：

新安汪伯玉《高唐》、《洛川》四南曲，非不藻麗矣，然純作綺語，其失也靡。山陰徐文長《補衡》、《玉

❾❺ 沈自晉所錄十五曲為：卷一仙呂過曲【月上五更】、【望鄉歌】，卷三羽調近詞【四季花】，卷一二南呂過曲【朝天懶】，卷一四黃鍾引子【甃仙燈】，卷一六越調過曲【番山虎】、【蠻山憶】，卷一八商調過曲【黃鶯玉肚兒】，卷二二雙調過曲【孝白歌】，卷二三仙呂入雙調過曲【桂月鎖南枝】、【柳搖金】、【錦香花】、【錦水棹】、【風送嬌音】，卷二五不知宮調之【步金蓮】。〔清〕沈自晉輯：《南詞新譜》，頁一二三、一三六、二○○、四六七、五二五、五八四—五八五、五八六—五八七、六九○、七五一、七五六、七五七、七九一—七九二、七九三、八○七—八○八、八八四。

❾❻ 〔明〕臧懋循：〈元曲選序〉，《元曲選》，頁三。

通》四北曲，非不佻矣，然雜出鄉語，其失也鄙。豫章湯義仍，庶幾近之，而識乏通方之見，學罕協

律之功，所下句字，往往乖謬，其失也疏。

臧氏對湯顯祖的北曲雖然稍作肯定，但對其南曲和音律則認為一無是處，連湯氏的才情都加以否定。這樣的論

斷，即使並時的王驥德都不同意。其《曲律》卷四〈雜論第三十九下〉云：

（吳興臧博士）又謂：「臨川南曲，絕無才情。」夫臨川所詘者，法耳，若才情，正是其勝場，此言亦

非公論。（頁一七○）

王氏謂「臨川所詘者法耳」，這裡所說的「法」，又是指什麼樣的具體內容呢？王氏《曲律》卷四云：

臨川湯奉常之曲，當置「法」字無論，盡是案頭異書。……使其約束和鸞，稍閑聲律，汰其賸字累語，

規之全瑜，可令前無作者，後鮮來哲，二百年來，一人而已。（頁一六五）

客問今日詞人之冠，余曰：「於北詞得一人，曰高郵王西樓，……於南詞得二人，曰吾師山陰徐天池先

生，……曰臨川湯若士，婉麗妖冶，語動刺骨，獨字句平仄，多逸三尺，然其妙處，往往非詞人工力所

及。惜不見散套耳！」（頁一七○）

又其卷二〈論須識字第十二〉云：

識字之法，須先習反切。蓋四方土音不同，其呼字亦異，故須本之中州。……至於字義，尤須考究；作

曲者往往誤用，致為識者訕笑。如梁伯龍《浣紗記》【金井水紅花】曲「波冷濺芹菜，濕裙靫」，靫字，

法用平聲。然靫，箭袋也。若衣衩之衩，屬去聲。……近日湯海若《還魂記》【懶畫眉】「睡荼蘼抓住

〔明〕臧懋循：〈元曲選序〉，《元曲選》，頁二。

裙衩線」，亦以衩字作平音，皆誤。（頁一一九）

可見臨川所詘的「法」，在王驥德眼中是「贅字累語」和「字句平仄」的訛誤，以及字音字義的偶然錯失。所謂「贅字累語」指的應當是過多的襯字和溢出本格的語句，而「字句平仄」則應當是聲調律的問題。

此外，如沈德符《萬曆野獲編》卷二五〈填詞名手〉條云：

湯義仍《牡丹亭夢》一出，家傳戶誦，幾令西廂減價。奈不諳曲譜，用韻多任意處，乃才情自足不朽也。❾❽

則指湯氏不遵循譜律製曲，又混用韻部。再如張琦《衡曲麈譚》云：

近日玉茗堂《杜麗娘》劇，非不極美，但得吳中善按拍者調協一番，乃可入耳。惜乎摹畫精工，而入喉半拗，深為致慨。若士茲編，殆陳子昂之五言古耶？❾❾

則謂湯氏《牡丹亭》所以「入喉半拗」，乃因為不講求平仄律。再如黃圖珌（一七〇〇—一七七一後）《看山閣集閒筆》云：

宋尚以詞，元尚以曲，春蘭秋菊，各茂一時。其有所不同者：曲貴乎口頭言語，化俗為雅；詞難於景外生情，出人意表。字字清新，筆筆芳韻，方為絕妙好辭，其聲諧、法嚴處，不過取平仄二聲；較曲而有平上去入，有開發收閉，有陰陽清濁，有呼吸吐茹，審五音之精微，協六律於調暢，務在窮工辯別，刻意探求，稍有錯誤，致不叶調。如玉茗之《牡丹亭》，詞雖靈化，而調甚不工，令歌者低眉蹙目，有礙於喉舌間也。蓋曲之難，實有與詞倍焉。❿

❾❽〔明〕沈德符：《萬曆野獲編》，卷二五〈詞曲〉，頁六四三。

❾❾〔明〕張琦：《衡曲麈譚》，頁二七五。見〈校勘記〉註❺引用《吳騷合編》本之一段文字。

黃氏生於康熙三十九年（一七〇〇），著有《雷峰塔》等傳奇。其「曲律觀」較諸明人又更精微，除平上去入四聲外，復顧及開發收閉、陰陽清濁、呼吸吐茹等發聲的方法；以此來衡量《牡丹亭》，自然要說「調甚不工」了。

到了近世曲學名家吳梅，對於《牡丹亭》曲律，又作了進一步的批評。其《顧曲麈談》云：

《牡丹亭・冥誓》折所用諸曲，有仙呂者，有黃鐘宮者，強聯一處，雜出無序。《納書楹》節去數曲，始合管絃。以若士之才而疏於曲律如是，甚矣填詞之難也！ ❶

板式緊密處，皆可加襯字；板式疏宕處，則萬萬不可。湯臨川作《牡丹亭》，不知此理，任意添加襯字，令歌者無從句讀。⋯⋯此由於不知板也。 ❷

玉茗《四夢》，其文字之佳，直是趙璧隨珠，一語一字，皆耐人尋味。惟其宮調舛錯，音韻乖方，動輒皆是。一折之中，出宮犯調，至少終有一二處。學者苟照此填詞，未有不聲律怪異者。在若士家藏元曲至多，但取腕下之文章，不顧場中之點拍。若士自言曰：「吾不顧揾盡天下人嗓子。」噫！是何言也！故讀《四夢》者，但當學其文，不可效其法。⋯⋯尤西堂目《四夢》為南曲之野狐禪，洵然！ ❸

又其《曲學通論》云：

❶ 〔清〕黃圖珌：《看山閣集閒筆》，《中國古典戲曲論著集成》第七冊，頁一三九。

❷ 吳梅：《顧曲麈談》，收入王衛民編校：《吳梅全集・理論卷上》，頁六三一─六四。

❸ 吳梅：《顧曲麈談》，收入王衛民編校：《吳梅全集・理論卷上》，頁六五一─六六。

❹ 吳梅：《顧曲麈談》，收入王衛民編校：《吳梅全集・理論卷上》，頁六九。

往往有標名某宮某曲，而所作句法全非本調者。令人無從製譜，此不得以不知音三字諉罪也。（此誤《牡丹亭》最多。多一句、少一句，觸目皆是。故葉懷庭改作集曲。）[104]

【尾聲】結束一篇之曲，須是愈著精神。末句尤須以極俊語收之方妙。凡北曲【煞尾】定佳，作南曲者往往潦草收場。徒取完局，戲曲中佳者絕少。惟湯若士《四夢》中【尾聲】，首首皆佳，顧又多襯字。則[105]

由以上二條評論，可見吳梅認為《牡丹亭》在曲律上有出宮犯調、聯套無序、句法錯亂和襯字失度等毛病。則《牡丹亭》在曲律上的缺失，看樣子是「越來越嚴重」的。這是什麼緣故呢？是否越往後的曲學家越精於曲律，也因此執法越嚴呢？還是其間隱藏著某種道理呢？且留待下文來揣測和說明。

(二)湯顯祖對並世諸家及後人非議的反應

湯顯祖在其尺牘〈答王澹生〉中說到他年輕時曾在友人家中評論王世貞（一五二六—一五九〇）的文章，王世貞聽到後微笑道：「隨之。湯生標塗吾文，他日有塗湯生文者。」[106]果然，湯顯祖的《牡丹亭》就一再被「標塗」，其指摘音律乖舛者有如上述，其對劇本修改者有「呂改本《牡丹亭》」[107]、「沈改本《同夢記》」[108]、

[104] 吳梅：《曲學通論・作法下》，收入王衛民編校：《吳梅全集・理論卷上》，頁一九三。

[105] 吳梅：《曲學通論・十知》，頁二一九。

[106] 〔明〕湯顯祖：〈答王澹生〉，徐朔方箋校：《湯顯祖全集》，詩文卷四四，頁一三〇三。

[107] 呂改本《牡丹亭》，一般都根據湯顯祖之說（見下文所引〈答淩初成〉與〈與宜伶羅章二〉），認為係呂玉繩所改，實係湯氏誤記，詳下文。

[108] 沈改本《同夢記》，即沈璟改本，亦稱《合夢記》，又名「串本《牡丹亭》」，全本已佚，惟《南詞新譜》殘存兩曲，一為

「臧改本《牡丹亭》[109]、「徐改本《丹青記》[110]、「碩園改本《牡丹亭》[111]、「馮改本《風流夢》[112]等六種，

臧改本《牡丹亭》第四八齣〈遇母〉中之【番山虎】，一為第二齣〈言懷〉中之【真珠簾】。【番山虎】改動較大，【真珠簾】止改動字句。

[109] 臧改本《牡丹亭》，徐扶明《牡丹亭研究資料考釋》頁五七—五八按云：「臧懋循，字晉叔，號顧渚，長興人。萬曆八年進士，曾任南京國子監博士，湯顯祖之友。臧改本《還魂記》對原著作幾種主要改動。第一，刪併場子。如把原著中〈悵眺〉、〈蕭苑〉、〈慈戒〉、〈訣謁〉、〈虜諜〉、〈道觀〉、〈診祟〉、〈拾畫〉、〈旁疑〉、〈歡撓〉、〈詗藥〉、〈淮警〉、〈僕偵〉、〈禦淮〉、〈淮泊〉、〈索元〉等齣，加以刪併，由原著五十五齣，刪併成三十六折。因為他恐原本太長，梨園老旦戲，可以節主角杜麗娘『上場太數之勞』。第二，調換場次。如把原著第二十五齣〈憶女〉，移置改本〈魂遊〉（原著第二十七）之後。因為中間插入一齣老旦戲，『蓋厭人矣，並刪』。第三，改動曲詞。原著共四〇三曲，改本只有一九五曲。有的是因原曲『煩冗』，有的是因原曲『不合調，姑為改竄，庶歌者舌本不至太強耳』。有的是因原曲無好腔，『與其厭聽，不若去之』。

[110] 徐改本《丹青記》，徐扶明《考釋》頁五九云：「承吳曉鈴先生函告：『周越然曾藏有《丹青記》一部，二卷五十五齣，署湯顯祖撰，陳繼儒批評，徐肅穎刪潤，蕭徽韋校閱，明萬曆間刊本，半頁九行，行二十四字，小字雙行，字數同。首著清遠道人題詞，附圖四十二頁。』吳先生係據手鈔《言言堂所藏曲目》，而周藏《丹青記》下落不明。之所以改題《丹青記》，是因原著第一齣〈標目〉落場詩，有『杜麗娘夢寫丹青記』句。」

[111] 碩園改本《牡丹亭》，徐扶明《考釋》頁六〇—六一按云：「徐日曦，原名日靈，自署碩園居士，西安人，明代天啟年間進士。……碩園本《牡丹亭》，全本四十三齣，比原著少十二齣。他是怎樣刪定的呢？第一，刪全齣，如〈悵眺〉、〈勸農〉、〈慈戒〉、〈虜諜〉、〈道觀〉、〈繕備〉、〈詗藥〉、〈御淮〉、〈聞喜〉九齣，都被刪掉了。第二，併齣，如〈腐嘆〉、〈延師〉、〈閨塾〉，併為〈閨塾〉；〈蕭苑〉、〈驚夢〉，併為〈驚夢〉。第三，刪曲，如〈鬧殤〉刪七支，〈尋夢〉刪八支，〈冥判〉刪十支等等。第四，移動場次，如〈訣謁〉（原為第十三齣）移在〈尋夢〉（原為第十二齣）之前，〈牝賊〉（原為第

其中「呂改本」應為「沈改本」之誤。徐扶明《牡丹亭研究資料考釋》「呂改本《牡丹亭》」條按云：

呂胤昌，字麟趾，號玉繩，又號姜山，浙江餘姚人。他是呂本的孫子，呂天成（鬱藍生）的父親，湯顯祖同年進士。湯顯祖《寄呂麟趾三十韻有序》云：「麟趾，姚江相國孫，予齊年好友也。」《玉茗堂詩

卷九）根據王驥德《曲律》記載，呂玉繩曾把沈璟改本《還魂記》寄給湯顯祖。王驥德與呂天成是好友，記呂玉繩事，當不會有誤。我們知道呂玉繩也曾把沈璟改本的曲論寄給湯顯祖（見《玉茗堂尺牘》卷一〈答

呂姜山〉）。可見，呂玉繩常在沈、湯之間起著橋梁作用。那末，就很可能是湯顯祖把沈改本誤為呂改本。

十九齣）移在〈寫真〉（原為第十四齣）之前，〈謁遇〉（原為第二十一齣）移在〈診祟〉（原為第十八齣）之前。很明

顯，碩園本改動得比較大。（又按：此處西安，地在浙江，不在陝西。）

馮改本《風流夢》，徐扶明《考釋》頁六六―六七按云：「馮夢龍（一五七四―一六四六），字猶龍，別署龍子猶、顧曲

散人、墨憨齋主人等，長洲人。……他改編的《風流夢》，對《牡丹亭》作了種種改動。第一，刪掉，如〈勸農〉、〈虜

諜〉、〈詗藥〉、〈淮警〉、〈如杭〉、〈僕偵〉、〈急難〉、〈淮泊〉、〈榜下〉、〈聞喜〉等等。第二，合併，如合〈言懷〉、〈悵眺〉為

〈二友言懷〉，合〈腐嘆〉、〈延師〉為〈官舍延師〉，合〈詰病〉、〈道覡〉為〈慈母祈福〉，合〈拾畫〉、〈玩真〉為〈初

拾真容〉，合〈移鎮〉、〈禦淮〉為〈杜寶移鎮〉。第三，分拆，如分〈鬧殤〉為〈中秋泣夜〉、〈謀厝殤女〉。第四，

改寫，如〈傳經習字〉（突出春香鬧學〉，〈情郎印夢〉（重在柳、杜印夢〉，〈石姑阻歡〉（以春香代小姑姑

海總目提要》卷九《風流夢》條云：「劇中與原稿大異者，柳夢梅說夢一段，移至第八折內，在麗娘夢後，改名夢梅，

二夢暗合，似有關目，至二十六折夫妻合夢，與前照應，亦與原稿《婚走》不同。梅花觀中小道

姑，改為侍兒春香，因小姐天亡，情願出家，與石道姑侍奉香火，亦似關目緊湊。」此劇之所以名為《三會親風流夢》，

正因為劇中有夢感、魂交、還陽新婚三部曲。第二十六折〈夫妻合夢〉…「（生）我和你先因夢感，後遇魂交，如今是

第三次了。」眉批：「敘出三會親來，針線不漏。」

《重刻清暉閣批點牡丹亭‧原刻凡例》把呂改本誤為呂天成改本，一誤再誤。徐朔方校注本《牡丹亭》附錄〈關於版本的說明〉，亦沿此〈凡例〉之誤。近承朔方同志函告：「此是二十年前舊作。不僅無呂天成改本，也無他老子呂繩改本。湯氏本人說過有呂家改本，此乃沈璟改本之誤。」

學者既有共識，則實際之改本應有五種。這五種改本中，湯顯祖所及見的，就其詩文集的「跡象」看來，應當只有被誤為呂氏改本的沈璟改本。而後出的臧改本、碩園改本、馮改本三種，真是對《牡丹亭》「大刀闊斧」地在「整肅」，如果湯顯祖得能一一寓目，未知更要作何感想。因為他對並時之人的非議和刪改，已經大為不堪了。

上文曾提到湯顯祖〈答孫俟居〉書，這封信可以說是湯氏對沈璟非議並改訂其《牡丹亭》的直接反應。現在把全文鈔錄如下：

兄以二夢破夢，夢竟得破耶？兒女之夢難除，尼父所以拜嘉魚，大人所以占維熊也。更為兄向南海大士祝之。曲譜諸刻，其論良快。久玩之，要非大了者。莊子云：「彼烏知禮意。」此亦安知曲意哉！其辨各曲落韻處，麤亦易了。周伯琦作中原韻，而伯琦於伯輝、致遠中無詞名。沈伯時指樂府迷，而伯時於花菴、玉林間非詞手。詞之為詞，九調四聲而已哉？且所引腔證，不云未知何調犯何調，則云又一體。彼所引曲未滿十，然已如是，復何能縱觀而定其字句音韻耶？弟在此自謂知曲意者，筆懶韻落，時時有之，正不妨拗折天下人嗓子。兄達者，能信此乎？何時握兄手，聽海潮音，如雷破山，�然而笑也。⑪

⑪ 〔明〕湯顯祖：〈答孫俟居〉，收入徐朔方箋校：《湯顯祖全集》，詩文卷四六，頁一三九二。

⑫ 徐扶明編著：《牡丹亭研究資料考釋》，頁五四一五五。

孫俁居名如法，與顯祖為同年進士。如法無子，以弟之子為後，故云「向南海大士祝之」，見《餘姚縣志》卷二

三。所云「二夢」，因《牡丹亭》有〈驚夢〉、〈尋夢〉二齣，曲譜諸刻指沈璟《南九宮十三調曲譜》。又「周伯琦」當作「周德清」，因德清為《中原音韻》作者；「伯輝」當作「德輝」，因鄭德輝與馬致遠齊名。又「玉林」

應為「玉田」之誤，花菴、玉田指黃昇、張炎。

從這封信仔細推敲，可見湯顯祖講究的是「曲意」而非「曲律」。他認為「曲律」是無法定出絕對標準的，

所以他批評沈氏曲譜，每有曲牌不明、犯調不清的現象，甚至「又一體」滋生繁多，又如何有必然的「定律」

可供人遵循！也因此他但憑自家深切了然的「曲意」揮灑，無視於沈氏「規格」，而若欲斤斤然以沈氏「規格」

來範疇他，那就只好教天下人的嗓子都拗折了。他對於「格律家」顯然很鄙薄，因為作《樂府指迷》的沈義父

和作《中原音韻》的周德清都非詞曲能手，這言外之意豈不是在揶揄沈璟也一樣短於才華嗎？

湯氏讀了沈璟曲譜，反應如此；再讀其《唱曲當知》，又是如何呢？其《玉茗堂尺牘》之一〈答呂姜山〉

云：

　　寄吳中曲論良是。「唱曲當知，作曲不盡當知也。」此語大可軒渠。凡文以意趣神色為主。四者到時，或

有麗詞俊音可用。爾時能一一顧九宮四聲否？如必按字摸聲，即有窒滯迸拽之苦，恐不能成句矣。弟雖

郡住，一歲不再謁有司。異地同心，惟與兒輩時作磻溪之想。

由「唱曲當知」一語，知道呂氏寄給顯祖的「吳中曲論」，指的就是沈璟的《唱曲當知》。《唱曲當知》今已不

傳。「唱曲當知，作曲不盡當知也。」這句話應當是呂氏信上說的，所以顯祖才會大樂，有深獲我心之感。而由

〔明〕湯顯祖：〈答呂姜山〉，收入徐朔方箋校：《湯顯祖全集》，詩文卷四四，頁一三○二。

「凡文以意趣神色為主」，可見湯氏所講求的「曲意」，就是曲的「意趣神色」，這和公安三袁的「獨抒性靈」頗為接近，所以自然都「不拘格套」。湯氏以為「意趣神色」四樣具備時，筆下就可能有「麗詞俊音」可用；而這「麗詞」所附有的「俊音」是無須一一顧及宮調聲律的，否則詞情、聲情反致扭曲衝突而不自然。據此可見，湯氏並非不在乎聲韻，只是他要琢磨的是「麗詞」中的「俊音」，這「俊音」並非格律所能完全達成。

湯氏在知道他的《牡丹亭》遭受改竄後，有三段文字表達他的感想。其〈答凌初成〉有云：

不佞《牡丹亭》記，大受呂玉繩改竄，云便吳歌。不佞啞然笑曰：「昔有人嫌摩詰之冬景芭蕉，割蕉加梅，冬則冬矣，然非王摩詰冬景也。其中駘蕩淫夷，轉在筆墨之外耳。若夫北地之於文，猶新都之於曲。餘子何道哉！」⑯

又其〈與宜伶羅章二〉有云：⑯

章二等安否？近來生理何如？《牡丹亭》記，要依我原本，其呂家改的，切不可從。雖是增減一、二字以便俗唱，卻與我原做的意趣大不相同了。⑰

又其〈見改竄牡丹詞者失笑〉一詩云：

醉漢瓊筵風味殊，通仙鐵笛海雲孤。總饒割就時人景，卻媿王維舊雪圖。⑱

以上三段文字，凌初成即凌濛初，羅章二是宜黃伶人。文中北地指李夢陽，新都指楊慎。呂玉繩竄改《牡丹亭》一事是湯顯祖的誤會，事實上出自沈璟之手，已見前文。沈璟所以竄改《牡丹亭》，「云便吳歌」。看樣子顯祖本

⑯〔明〕湯顯祖：〈與宜伶羅章二〉，收入徐朔方箋校：《湯顯祖全集》，詩文卷四九，頁一五一九。

⑰〔明〕湯顯祖：〈答凌初成〉，收入徐朔方箋校：《湯顯祖全集》，詩文卷四七，頁一四四二。

⑱〔明〕湯顯祖：〈見改竄牡丹詞者失笑〉，收入徐朔方箋校：《湯顯祖全集》，詩文卷一六，頁六八二。

來就不為「崑山水磨調」而創作，他只要表達「意趣神色」，必須「通仙鐵笛」才能傳播他的特殊風味；所以他

見了改本，就不禁啞然失笑，認為等同「割梅加蕉」、「削足適履」為此他特別囑咐羅章二切不可用改本搬演。

然而在他心靈之中，其實也免不了傷感的。其詩〈七夕醉答君東二首〉之二云：

玉茗堂開春翠屏，新詞傳唱《牡丹亭》。傷心拍遍無人會，自掐檀痕教小伶。⑲

他也許拍遍欄杆，也許拍遍檀板，而普天之下竟無人會得。若此，焉能不傷心！而無人會得的，應當是他的「曲

意」吧！這「曲意」至少包括他要表達的「生死至情」的主題思想和「以意趣神色為主」的文學觀念，以及他

「麗詞俊音」巧妙融合、不假造作的文學技法，他要使之天衣無縫、自然妙成。而他既能「自掐檀痕教小伶」，

又誰能說他不懂音樂呢？

(三)湯顯祖不懂音律嗎？

湯顯祖既然能夠教導年小的伶人唱曲，又在所著《紫簫記》第六齣〈審音〉，敘鮑四娘傳授霍小玉唱曲，借

四娘之口，暢論曲律，舉出「音同名不同」，也就是同調異名的曲牌四十五對；又舉出「名同音不同」，也就是

異調同名的曲牌有五個，說「唱的不得廝混」；還舉出「字句多少都唱得」，也就是可以增減字句的曲牌八個，

最後說「中間還有道宮高平歇，又有子母調一串驪珠，休得拗折嗓子」。⑫若此，如果說他不明樂理不懂音律是

⑲〔明〕湯顯祖：〈七夕醉答君東二首〉，收入徐朔方箋校：《湯顯祖全集》，詩文卷一八，頁七九一。

⑫《紫簫記》第六齣〈審音〉有云：「(四娘)說那裡話。只要在行。郡主端坐，聽俺道來。唱有三緊：一要調兒記得遠；二要板兒落得穩；三要聲兒唱得滿。(小玉)調兒有許多？(四娘)一時數不起，略說大數：黃鍾二十四章，正宮二十五章，大石調二十一章，小石調五章，仙呂四十二章，中呂三十二章，南呂三十一章，雙調一百章，越調二十五章，商

不可能的。尤其他自己也說「休得拗折嗓子」，那麼又為什麼並時曲家以至於民國吳梅，都異口同聲指斥他調乖韻舛呢？從上文引述的《答孫俟居》書和《答呂姜山》書，我們已經可以體會到他所講求的「曲律」，和沈璟為

調十六章，商角調六章，般涉調八章，共三百三十五章。從軒轅黃帝制律一十七宮調，至今留傳一十二調。中間又有音同名不同的，例如：【一枝花】便是【占春魁】，【陽春曲】便是【喜春來】，【抛毬樂】便是【彩樓春】，【鬥蝦蟆】便是【草池春】，【六么遍】便是【柳梢青】，【昇平樂】便是【賣花聲】，【璃林宴】，【漢江秋】便是【荊襄怨】，【採茶歌】便是【楚江秋】，【乾荷葉】便是【翠盤秋】，【知秋令】便是【梧葉兒】，荊山玉】便是【側磚兒】，【小沙門】便是【禿廝兒】，【憨郭郎】便是【蒙童兒】，【村裏秀才】便是【伴讀書】，殿前歡】便是【鳳將雛】，【掛玉鉤】便是【挂搭沽】，【醉娘子】便是【醉也摩挲】，【喬木查】便是【銀漢槎】，調笑令】便是【含笑花】，【耍孩兒】便是【魔合羅】，【也不羅】便是【野落索】，【擂鼓體】便是【催花樂】，靈壽杖】便是【呆骨朵】，【鸚鵡曲】便是【黑漆弩】，【滴滴金】便是【甜水令】，【陣陣贏】便是【得勝令】，柳營曲】便是【寨兒令】，【急曲子】便是【急捉令】，【歸塞北】便是【望江南】，【玄鶴鳴】便是【哭皇天】，初問占】便是【卜金錢】，【撥不斷】便是【續斷絃】，【臉兒紅】便是【麻婆子】，【凌波仙】便是【水仙子】，潘妃曲】便是【步步嬌】，【相公愛】便是【駙馬還朝】，【紅衲襖】便是【紅錦袍】，【女冠子】便是【雙鳳翹】，【朱履曲】便是【紅繡鞋】，【三臺印】便是【鬼三臺】，【小拜門】便是【不拜門】，【朝天子】便是【謁金門】，【壽陽曲】便是【落梅風】，【折桂令】便是【步蟾宮】。郡主，又有名同音不同的，假如：黃鍾雙調都有【水仙子】，仙宮正宮都有【端正好】，中呂越調都有【鬥鵪鶉】，中呂南呂都有【紅芍藥】，中呂雙調都有【醉春風】，唱的不得廝混。又有字句多少都唱得的，相似：【端正好】，【貨郎兒】，【混江龍】，【後庭花】，【青哥兒】，梅花酒】，【新水令】，【折桂令】，這幾章都增減唱得。中間還有道宮高平歇指，又有子母調一串驪珠，休得拗折嗓子。郡主，你明日要嫁個折桂枝的姐夫。俺先唱個【折桂令】你聽。」收入徐朔方箋校：《湯顯祖全集》，頁一七三六-一七三七。

首的「格律派」是不同類型的，是在不同基礎上立論的。他要講求的是「麗詞俊音」的冥然會合、相得益彰。

其〈答凌初成〉書有這樣的話語：

不佞生非吳越通，智意短陋，加以舉業之耗，道學之牽，不得一意橫絕流暢於文賦律呂之事。獨以單慧涉獵，妄意誦記操作。層積有窺，如暗中索路，闖入堂序，忽然雷光得自轉折，始知上自葛天，下至胡元，皆是歌曲。曲者，句字轉聲而已。葛天短而胡元長，時勢使然。總之，偶方奇圓，節數隨異。四六之言，二字而節，五言三，七言四，歌詩者自然而然。乃至唱曲，三言四言，一字一節，故為緩音，以舒上下句，使然而自然也。獨想休文聲病浮切，發乎曠聰；伯琦四聲無入，通乎朔響。安詩填詞，率履無越。不佞少而習之，衰而未融。乃辱足下流賞，重以大製五種，緩隱濃淡，大合家門。至於才情，爛熳陸離，嘆時道古，可笑可悲，定時名手。㉑

這段話接續上文所引，就是〈答凌初成〉書的全文。此書主要表達湯氏個人體悟的音律觀念。值得注意的是：

第一，他首先聲明自己不是江浙人，對於樂律也沒有專精的研究。第二，由於他自己多年的探討，體悟到所謂「曲」，不過是「句字轉聲而已」，也就是說曲之為歌，只是將語言旋律轉化為音樂旋律罷了；而歷代歌曲所以有別，乃時間推移環境變化的緣故。第三，他顯然已注意到音節形式的問題。所云「四六之言，二字而節」，即是說四言詩的音節形式為32，七言詩在第四字作頓，音節形式為43。所云「五言三，七言四」，即是說五言詩在第三字作頓，音節形式為22，六言詩則為222。這是吟詠詩歌自然而然的現象。至於唱曲，三四言的短句就要一字一節，故作緩音來紓解上下的長句，這是使之如此，自然也會如此。第四，他對於沈約四聲八病

㉑〔明〕湯顯祖：〈答凌初成〉，收入徐朔方箋校：《湯顯祖全集》，詩文卷四七，頁一四四二。

之說、周德清《中原音韻》北曲無入聲之論，一般人作詩製曲都遵守不敢逾越，而自己雖然年輕時學過，可是直到老邁也未能完全了悟。

我們再來看湯顯祖的一篇〈董解元西廂題辭〉：

余於聲律之道，瞠乎未入其室也。《書》曰：「詩言志，歌永言，聲依永，律和聲。」志也者，情也。先民所謂發乎情，止乎禮義者，是也。嗟乎！萬物之情各有其志。董以董之情而索崔、張之情於花月徘徊之間，余亦以余之情而索董之情於筆墨烟波之際。董之發乎情也，鏗金戛石，可以如抗而如墜。余之發乎情也，妄酣嘯傲，可以以翱而以翔。然則余於定律和聲處，雖於古人未之逮焉，而至如《書》之所稱為言為永者，殆庶幾其近之矣。

余於聲律之道，瞠乎未入其室也。《書》曰：「詩言志，歌永言，聲依永，律和聲。」志也者，情也。先民所謂發乎情，止乎禮義者，是也。董以董之情而索崔、張之情於花月徘徊之間，余亦以余之情而索董之情於筆墨烟波之際。董之發乎情也，鏗金戛石，可以如抗而如墜。余之發乎情也，妄酣嘯傲，可以以翱而以翔。然則余於定律和聲處，雖於古人未之逮焉，而至如《書》之所稱為言為永者，殆庶幾其近之矣。

此中三昧。至於所謂「聲律之道」、所謂「定律和聲」，細繹湯氏之意，則彼皆人工所為，已失自然，他既不屑為，當然就要「瞠乎未入其室」，也自然「於古人未之逮焉」。

湯顯祖不只於戲曲講求自然，即使文章亦講求自然。〈合奇序〉云：

予謂文章之妙不在步趨形似之間。自然靈氣，恍惚而來，不思而至。怪怪奇奇，莫可名狀。非物尋常得以合之。蘇子瞻畫枯株竹石，絕異古今畫格。乃愈奇妙。若以畫格程之，幾不入格。米家山水人物，不

從這篇題辭可以清楚看出，湯顯祖所講求的是純任自然的文學觀，認為發自胸中最真摯的感受而所流諸筆墨的，必能使詞情與聲情相得益彰。所謂詩言志的「志」，就是胸中最真摯的感受，也就是湯氏的「情」；而「情」之所之，其語言旋律自然與意義境界冥然契合，這也就是《書》所言「歌永言，聲依永。」他自己認為頗能洞燭

〔明〕湯顯祖：〈董解元西廂題辭〉，收入徐朔方箋校：《湯顯祖詩文集》（上海：上海古籍出版社，一九八二年），卷五○《補遺》，頁一五○二─一五○三。此文《湯顯祖全集》不錄。

多用意。略施數筆，形象宛然。正使有意為之，亦復不佳。故夫筆墨小技，可以入神而證聖。自非通人，誰與解此。⑬

若此，則湯氏於整個文學藝術莫不講求「自然」，若欲以人為的「格式」來局限，就無法達到「奇妙」的境地。而這種奇妙的境地，是可以「入神而證聖」的，也惟有「通才」才能了解，也惟有「通人」才辦得到。我們也知道湯氏是自許為「通人」的。

從湯氏體悟的音律觀念看來，他所講求的其實是「自然音律」而非「人工音律」。所謂「人工音律」是經由人們的體悟逐漸約定俗成，而終於製定的韻文學的體製規律。體製規律是由字數、句數、長短、句式、聲調、韻協、語法、對偶等八個因素所構成。就詩詞曲而言，可以說規律越來越謹嚴。譬如聲調，古詩不講求，近體詩產生平仄律，詞仄聲分上去入，北曲平聲又別陰陽而入聲消失。所謂「自然音律」，是指人工音律之外，無法訴諸人為格範的語言旋律。丁邦新先生《從聲韻學看文學》一文中，稱「人工音律」為「明律」，「自然音律」為「暗律」。他對於「暗律」有極其精闢的見解，他說：

暗律是潛在字裡行間的一種默契，藉以溝通作者和讀者的感受。不管散文、韻文，不管是詩是詞，暗律可以說無所不用。它是因人而異的藝術創造的奧秘，每個作家按照自己的造詣與穎悟來探索這一層奧秘。⑭

可見自然音律的道理是相當奧秘而不可明確掌握的。而我們可以斷言的是，文學成就越高的作家，越能掌握自然音律，使得聲情與詞情相得益彰。譬如杜甫自稱「晚節漸於詩律細」，除了在恪守格律中更求精緻的「四聲遞

有的人成就高、有的人成就低。

⑬　〔明〕湯顯祖：〈合奇序〉，收入徐朔方箋校：《湯顯祖全集》，詩文卷三一，頁一一三八。
⑭　丁邦新：〈從聲韻學看文學〉，《中外文學》四卷一期（一九七五年六月），頁一三一。

換」外，也從突破格律中更求精緻。茲舉其〈夔州歌〉之一為例：

❶ 中巴之東巴東山，江水開闢流其間；白帝高為三峽鎮，瞿塘險過百牢關。❶

此詩首句七字全用平聲，而且除了「之」字外，都是響亮字，如此一來，使得聲情極度壯闊飛揚；緊接著「江水開闢流其間」，亦屬不合平仄律的拗句，在音節處的「水」、「闢」用上、去聲，好似江水即將阻於巴山，而「闢」字的去聲之後，又連用「流其間」三平聲字，則江水似乎豁然貫通了。於是乎江水奔騰如雷、無阻無礙的聲勢和境界，皆可從中求之；而末後兩句，不止回復拘守格律，使聲情穩諧，而且運用對偶，使意象凝重，由此強化白帝城之高與瞿塘峽之險。杜甫頗有這種拗絕，蓋以其悟性之明敏，故能巧妙的調和人工音律與自然音律，從而推陳出新，別開境界。因此我們不能以一般七絕「清麗圓熟」的標準來衡量它。同樣的，詞中的蘇軾，晁補之批評他「多不諧音律」、「自是曲子中縛不住者」。❶而如果我們仔細考量，東坡之精緻處，何止不讓周美成而已；他的「不諧音律」處，其實正是他擅於掌握自然音律之高人一等的手法。❶而這種手法是難於被

❶ 所謂「四聲遞換」，譬如杜甫〈曲江〉二首之二「一片花飛減卻春」，八句中有四句遞用平上去入四聲；其出句句末字，亦正好是「春」、「眼」、「翠」、「樂」平上去入。這種手法頗見於杜甫晚年詩作中。

❶〔唐〕杜甫：〈夔州歌〉，收入〔清〕彭定求等編：《全唐詩》（北京：中華書局，一九六○年），卷二二九，頁二五○七。

❶〔宋〕趙令畤：《侯鯖錄》（與《墨客揮犀》合刊，北京：中華書局，二○○二年），卷八，頁二○五。有云：「魯直云：『東坡居士曲，世所見者數百首。或謂於音律小不諧。居士詞橫放傑出，自是曲子中縛不住者。』」

❶ 曾永義：〈也談蘇軾【念奴嬌】赤壁詞的格式〉，《臺大中文學報》第五期（一九九二年六月），頁一二五－一三八；收入曾永義：《參軍戲與元雜劇》（臺北：聯經出版事業公司，一九九二年），頁三三九－三五六。

咬定格律不放鬆的譜法家所理解的。我想湯顯祖的遭遇，大抵也如此。

著者有〈中國詩歌中的語言旋律〉一文[129]，詳論詩詞曲中的人工音律與自然音律。指出「拗句」、「選韻」、「詞句結構」、「意象情趣的感染力」都屬「自然音律」的範圍，都是格律家說不出道理而其實是構成語言旋律的重要因素。所以如果只「斤斤於曲家三尺」，也未必能使聲情詞情完全相得益彰。

著者另有《九宮大成北詞宮譜》的「又一體」一文[130]，以其仙呂調隻曲為例，檢視九宮大成之「又一體」滋生繁多的原因，發現有「誤於句式所產生的又一體」，有「誤於正襯所產生的又一體」，有「因增減字所產生的又一體」，有「因攤破所產生的又一體」，又有「合乎本格而誤置的又一體」和「併入么篇而不自知所產生的又一體」。也就是說，譜律家於「曲理」未盡了了。若此，所制定的「格律」焉能二二教人遵循？

於此，我們再來回顧一下諸家對湯顯祖不守「曲律」的非議：沈璟譏刺他韻協不謹嚴四聲不諧調。臧懋循說他北曲「音韻少諧」。王驥德說「訕於法」，包括「贅字累語」和「字句平仄」的訛誤，以及字音字義的偶然錯失。沈德符指他不遵循譜律製曲和混用韻部。張琦指他不講求平仄律以致「入喉半拗」。[131]黃圖珌也批評他「調甚不工，令歌者低眉蹙目」。到了吳梅更認為《牡丹亭》在曲律上有出宮犯調、聯套失序、句法錯亂和襯字無度等毛病。

綜觀這些「非議」，無不就「人工音律」的立場出發，而誠如上文所云，曲譜所制定的格律，未必可完全遵守，而湯顯祖重視「自然音律」，使之與「人工音律」巧妙諧調，若一味以「人工音律」來衡量，就難免有時格

[129] 曾永義：〈中國詩歌中的語言旋律〉，《詩歌與戲曲》（臺北：聯經出版事業公司，一九八八年），頁一—四八。

[130] 曾永義：《九宮大成北詞宮譜》的「又一體」，《參軍戲與元雜劇》，頁三二五—三三八。

[131] 〔明〕張琦：《衡曲塵譚》，頁二七五。

格不入了；更何況「譜律」越來越森嚴，執此以考究諸家，何人能逃避批評？請看王驥德《曲律》卷四〈雜論

第三十九下〉，有云：

> 詞隱傳奇，要當以《紅蕖》稱首。其餘諸作，出之頗易，未免庸率。然嘗與余言，歎以《紅蕖》為非本
> 色，殊不其然。生平於聲韻、宮調，言之甚毖，顧於己作，更韻、更調，每折而是，良多自恕，殆不可
> 曉耳。(頁一六四)

王驥德對沈璟頗為心儀，對他都有如此批評，何況其他！可見「詞隱」講了一輩子格律，不止因之「文采不

彰」，而且也落得嚴於責人卻「良多自恕」的批評。王氏《曲律》卷四又說到「詞隱《南詞韻選》，列上上、次

上二等。所謂上上，亦第取平仄不訛，及遵用周韻者而已，原不曾較其詞之工拙；又只是無中揀有，走馬看錦，

子細著鍼砭不得。」接著舉友人吳興關仲通「帙中人所常唱而世皆賞以為好曲者，如『窺青眼』、『暗想當年羅

帕上曾把新詩寫』、『因他消瘦』、『樓閣重重東風曉』、『人別後』諸曲」，加以仔細的「評頭論足」，其中提到諸

曲語句，有云：

> 詞隱亦以為「不思量實鬢」五字當改作仄仄平平，「花堆錦砌」當改作去上去平，「怕今宵琴瑟」琴字
> 當改作仄聲，故止列次上。(頁一七四——一七五)

像這些「人所常唱而世皆賞以為好曲者」，譜律家如沈璟、王驥德者，執其「斤斤三尺之法」以衡量，而竟亦紕

類繁多，則曲壇並世無出其右的湯顯祖，既享盛名，「樹大招風」，焉能不受較諸他人為多的非議？

我們於此又再進一步回顧南戲初起時的情況。徐渭《南詞敘錄》云：

> 今南九宮不知出於何人，意亦國初教坊人所為，最為無稽可笑。……「永嘉雜劇」興，則又即村坊小曲
> 而為之，本無宮調，亦罕節奏，徒取其畸農、市女順口可歌而已，諺所謂「隨心令」者，即其技歟？間

有一二叶音律，終不可以例其餘，烏有所謂九宮？必欲窮其宮調，則當自唐宋詞中別出十二律、二十一調，方合古意。是九宮者，亦烏足以盡之？多見其無知妄作也。❷132

可見南曲戲文初起時只是雜綴時曲小調搬演，根本無宮調聯套之事，而且「順口可歌」即可，亦無所謂調律與韻書限韻。慢慢的，應當是從北曲雜劇取得師法吧！經過音樂家和譜律家的琢磨研究，才逐漸訂出許多規矩來。所以如果拿出後世形成制定的森嚴「法律」，去挑剔前代作品的話，那麼《琵琶記》只好是「韻雜宮亂」了。張師清徽（敬）《明清傳奇導論》一書，於三編第一章〈明代傳奇用韻的研究〉中，以六十種曲為範圍，以《中原音韻》為標準，考察明人傳奇用韻的情況，發現「十九韻部中，除了東鍾、江陽、蕭豪三部沒有和其他韻部發生糾葛的表現之外，其餘十六部……相互間的鉤籐纏繞，不一而足，令人耳迷目亂。統計下來，共得一百四十三條，真文、庚青一百四十七條。……犯韻最多的是支思、齊微、魚模，這一項有三百一十七條；次之；先天、寒山、桓歡一百三十八條又稍次之。」❸133 則明人於傳奇之用韻，幾乎無一人無毛病。這是什麼緣故呢？因為傳奇作者製曲大抵「隨口取協」，除了沈璟等譜律家外，未有人以北曲晚期形成的韻書《中原音韻》作為押韻的依據，而若以《中原音韻》為「斤斤三尺」加以衡量，則焉能不犯韻乃至出韻的者？明乎此，那麼《牡丹亭》在那「譜律」尚未建立絕對權威的時代，湯氏創作時保有南戲「遺習」也就很自然的了。而如果欲以沈璟所認定的譜律，乃至於往後因戲曲之演進更轉趨森嚴的律法來「計較」《牡丹亭》，則其格格不入，也自是意料中事了。而如果拘泥譜律之聲韻格式打成曲譜，再以《牡丹亭》之曲詞以就此曲譜，則焉能不拘盡天下人嗓子？

❷132　〔明〕徐渭：《南詞敘錄》，頁二四〇。

❸133　張敬：《明清傳奇導論》，頁六九－七一。

(四)「湯詞端合唱宜黃」

湯氏所以「拗折天下人嗓子」，除了他講究「自然音律」，不完全符合吳江律法外，應當也和他所說的「不

佞生非吳越通」有關。也就是說，他不懂崑山水磨調，他的《牡丹亭》不是崑劇劇本。袁宏道評《玉茗堂傳奇》

云：

> 詞家最忌弋陽諸本，俗所謂過江曲子是也。《紫釵》雖有文采，其骨格卻染過江曲子風味，此臨川不生吳
> 中之故耳。[134]

「臨川不生吳中」，所以所撰《紫釵記》染有弋陽腔過江曲子風味，則《牡丹亭》何獨不然？凌濛初《譚曲雜

劄》云：

> 近世作家如湯義仍，頗能模倣元人，運以俏思，儘有酷肖處，而尾聲尤佳。惜其使才自造，句腳、韻腳
> 所限，便爾隨心胡湊，尚乖大雅。至於填詞不諧，用韻龐雜，而又忽用鄉音，如「子」與「宰」叶之類，
> 則乃拘於方土，不足深論，止作文字觀，猶勝依樣畫葫蘆而類書填滿者也。義仍自云：「駘蕩淫夷，轉
> 在筆墨之外。」佳處在此，病處亦在此。彼未嘗不自知，祇以才足以逞而律實未諧，不耐檢核，悍然為
> 之，未免護前。況江西弋陽土曲，句調長短，聲音高下，可以隨心入腔，故總不必合調，而終不悟矣。
> 而一時改手，又未免有斲小巨木、規圓方竹之意，宜乎不足以服其心也。[135]

[134] 獨深居點定：《集諸家評語》，《玉茗堂傳奇》（明崇禎刻本），卷首。轉引自徐扶明編著：《牡丹亭研究資料考釋》，頁
八三—八四。

[135] 〔明〕凌濛初：《譚曲雜劄》，頁二五四。

凌氏批評其「填調不諧，用韻龐雜」，與並時格律家如出一口，緣故他也站在崑山水磨調的立場。而他指出「江西弋陽土曲，句調長短，聲音高下，可以隨心入腔，故總不必合調」，豈不是說湯氏諸劇正為弋陽腔之曲嗎？也因此若以崑山水磨調來考究，自然「總不合調」了。

然而，湯顯祖《臨川四夢》是否即為弋陽腔而創作呢？按湯氏《宜黃縣戲神清源師廟記》云：

> 此道有南北。南則崑山之次為海鹽，吳浙音也。其體局靜好，以拍為之節。江以西弋陽，其調諠。至嘉靖而弋陽之調絕，變為樂平，為徽青陽。我宜黃譚大司馬綸聞而惡之。自喜得治兵於浙，以浙人歸教其鄉子弟，能為海鹽聲。大司馬死二十餘年矣，食其技者殆千餘人。[136]

對於湯氏這段話，徐扶明《牡丹亭研究資料考釋》「凌濛初評《牡丹亭》」條按語云：

> 湯顯祖《宜黃縣戲神清源師廟記》云：「至嘉靖而弋陽之調絕，變為樂平，為徽青陽。」就是說，這時在江西弋陽地區，弋陽腔已不流行了，而流傳到江西樂平地區（屬饒州府），變為樂平腔；流傳到皖南，變為青陽腔。那麼，湯顯祖在萬曆年間，在鄰近弋陽的臨川創作《牡丹亭》，還會用弋陽腔嗎？值得懷疑。[137]

徐氏的「懷疑」是有道理的，但湯氏縱使不用弋陽腔，也未必就用崑山腔，這從他被吳江派諸家批評不合律，就可以想見。對於湯氏《廟記》這段話，葉德均《戲曲小說叢考》之《明代南戲五大腔調及其支流》一文云：

> 這裡的「弋陽之調絕」，曾經引起近人不少的誤會，其中最顯著的是青木正兒《中國近世戲曲史》所說「弋陽腔在嘉靖間成絕響」。這說法顯然和事實不符，弋陽腔在明代始終沒有絕響，……可是，弋陽腔在

[136]〔明〕湯顯祖：《宜黃縣戲神清源師廟記》，收入徐朔方箋校：《湯顯祖全集》，詩文卷三四，頁二一八九。

[137] 徐扶明編著：《牡丹亭研究資料考釋》，頁八六─八七。

嘉靖間並不是沒有改革，而是確有不小的變化。按湯顯祖的原文是說，這時樂平腔等聲勢浩大，弋陽腔也就有變化，原來的舊調就絕響了。這時全部情況是：在江西省內有新興的樂平腔、宜黃腔；省外也有新生的徽州腔、青陽腔等；而老腔調中的崑山腔正逐漸發展著，餘姚腔雖開始沒落還有一定的影響，和弋陽腔對峙的海鹽腔這時還有相當雄厚的力量。在這樣客觀形勢下，那簡單樸素的弋陽腔就有一蹶不振之勢。它為了生存，就非改革不可了。[138]

可見弋陽腔在湯顯祖時代縱然未至完全絕響，但已到了「老調一蹶不振，非改革不可」的地步。湯顯祖在這種情況下，應當不會再用弋陽腔來創作。那麼他是用什麼腔調呢？葉德均在《明代南戲五大腔調及其支流》一文中和徐朔方在湯顯祖集《宜黃縣戲神清源師廟記》的「箋」裡，共同的看法是用「宜黃腔」。鄭仲夔《冷賞》卷

四《聲歌》條云：

宜黃譚〔大〕司馬綸，殫心經濟，兼好聲歌。凡梨園度曲皆親為教演，務窮其妙，舊腔一變為新調。至今宜黃子弟咸尸祝譚公惟謹，若香火云。[139]

譚綸因為厭惡由弋陽腔變化的樂平腔、徽調和青陽腔，而愛好「清柔婉折」的海鹽腔，所以把海鹽伶人帶到宜黃去，宜黃人因而受到感染，「舊腔」為此「一變為新調」，這種「新調」，就是「宜黃腔」。可見宜黃腔就是以海鹽腔為基礎，經過宜黃原本流行的腔調弋陽、樂平的影響而形成的。而湯氏調演唱宜黃腔的子弟「殆千餘人」，可見他那個時代，宜黃腔的盛行。若此，湯氏戲曲為能與宜黃腔無關？范文若《夢花酣·序》云：[140]

且臨川多宜黃土音，腔板絕不分辨，襯字、襯句湊插乖舛，未免拗折人嗓子。

[138] 葉德均：《明代南戲五大腔調及其支流》，《戲曲小說叢考》（北京：中華書局，一九七九年），頁三三一—三四。

[139] 鄭仲夔：《冷賞》（北京：中華書局，一九九一年），頁六二。

[140] 〔明〕鄭仲夔：《冷賞》

范氏雖然不出吳江譜律家口吻，但已明白指出湯顯祖與宜黃腔的密切關係。而葉德均、徐朔方兩先生更從湯氏

詩文集加以考察，徐氏云：

據詩〈寄呂麟趾三十韻〉：「曲畏宜伶促」、〈帥從升兄圍上作〉四首之三：「小園須著小宜伶」、〈寄

生腳張羅二恨吳迎旦口號二首〉之一：「暗向清源祠下咒，教迎啼徹杜鵑聲」、〈送錢簡樓還吳〉二首之

一：「離歌分付小宜黃」、〈遣宜伶汝寧為前宛平令李襲美朗中壽〉、〈九日遣宜伶赴甘參知永新〉、〈唱二

夢〉：「宜伶相伴酒中禪」及《尺牘》之四〈復甘義麓〉：「弟之愛宜伶學二夢」等，知玉茗堂曲之演

唱者實為宜伶。明乎此，乃恍然於《尺牘》之四〈答凌初成〉云「不佞生非吳越通，智意短陋」；又云

「不佞《牡丹亭記》，大受呂玉繩改竄，云便吳歌」；是原不為崑山腔作也。[141]

《牡丹亭》既然不適宜用崑山水磨調歌唱，那麼湯氏《牡丹亭》乃至於《臨川四夢》創作之初，是用什麼

腔調來歌唱呢？對此著者在拙作《海鹽腔新探》[142]中有所論述。大要如下：

海鹽腔之見於記載，早在戲文初成的南宋中晚葉，亦即寧宗時音樂家循王張鎡曾到海鹽，由他和他的家樂

以唱腔提升過，又於元代中晚葉被海鹽人楊梓父子以唱腔提升過；其載體前者為詞調或戲文，後者為南北散曲。

海鹽腔在明世宗嘉靖間最為盛行；其流行地有浙江之嘉興、湖州、溫州、台州，江西之宜黃、南昌，湖北之襄

[140] 〔明〕范文若：〈夢花酣序〉，《夢花酣》，收入《古本戲曲叢刊二集》（上海：商務印書館，一九五五年據北京圖書館藏明末博山堂刊本影印），頁一。

[141] 見徐氏於《宜黃縣戲神清源師廟記》文後之〈箋〉，徐朔方箋校：《湯顯祖全集》，詩文卷三四，頁一一九〇。

[142] 曾永義：《海鹽腔新探》，《戲曲學報》創刊號（二〇〇七年六月），頁三—二七。後收入曾永義：《戲曲本質與腔新探》（臺北：國家出版社，二〇〇七年），頁一二一—一四四。

陽，以及山東之蘭陵。由於其聲情清柔婉折，又向官話靠攏，故也流播兩京，為士大夫所喜愛，每用於宴會中之戲文演出，伴奏則但用鑼鼓板等打擊樂而無管絃幫襯。此時的海鹽腔也出現了一些名演員，如金鳳、順妹、彩鳳、金娘子等。也有一些劇目如《鳴鳳記》、《玉環記》、《雙忠記》、《韓熙載夜宴》、《四節記》等。萬曆以後雖遭響猶存，但已逐漸被魏良輔等所創發的崑山水磨調所取而代之了。今日雖尚有蛛絲馬跡可尋，但不似水磨調之一脈薪火，綿延不絕。

海鹽腔之傳入宜黃，即根據前引之湯顯祖《宜黃縣戲神清源師廟記》所云之宜黃大司馬譚綸。⑭³據《明史·七卿年表》及譚綸本傳⑭⁴，兵部尚書譚綸，撫州宜黃人，萬曆五年（一五七七）卒，諡襄敏。湯氏文中言「大司馬死二十餘年矣」，則此文當作於湯氏萬曆二十六年（一五九八）家居後。據《嘉靖實錄》，嘉靖三十九年（一五六〇）九月，陞浙江按察使巡視海道副使譚綸為浙江布政使司右參政，仍兼副使巡視如舊，此即湯氏所謂「治兵於浙」之時。又明無名氏編《譚襄敏公年譜》云：「辛酉（嘉靖四十年，一五六一），四十二歲，三月，丁父憂回籍。五月，廣賊流劫江西，十二月，起復原職，領浙兵在地方勦賊。」⑭⁵則海鹽腔傳入宜黃當在嘉靖四十年譚綸在江西勦廣賊之時。

又明清間鄭仲夔《冷賞》卷四〈聲歌〉條云：

⑭³〔明〕湯顯祖：〈宜黃縣戲神清源師廟記〉，收入徐朔方箋校：《湯顯祖全集》，詩文卷三四，頁一一八八－一一八九。

⑭⁴〔清〕張廷玉等：《明史》，卷二一二〈表第十三·七卿年表二〉，頁三四七二－三四七四；譚綸本傳，見卷二二二〈列傳第一百十〉，頁五八三三－五八三六。

⑭⁵〔明〕無名氏：《譚襄敏公年譜》，收入《北京圖書館藏珍本年譜叢刊》第四九冊（北京：北京圖書館出版社，一九九九年），頁七六〇。

宜黃譚綸司馬綸，殫心經濟，兼好聲歌。凡梨園度曲，皆親為教演，務窮其巧妙，舊腔一變為新調。

可見譚綸帶到宜黃的「海鹽腔」，在譚綸的琢磨提升和宜黃本地腔調的影響下，「一變」而為「新調」，這「新調」必以海鹽腔為基礎而發生質變的新腔調，很可能就是「宜黃腔」。

而海鹽腔傳入江西宜黃後，終於發展形成「宜黃腔」，有以下證據：

其一，萬時華《溉園詩集》卷三《棠溪公館同舒苞孫夜酌二歌人佐酒》云：

野館清宵倦解裝，村名猶識舊甘棠。松鄰古屋霜華淨，虎印前溪月影涼。寒入短裘連大白，人翻新譜自宜黃。酒闌宜在嵩山道，並出車門夜未央。〔147〕

其二，熊文舉《雪堂先生詩選》有〈宜伶秦生唱《紫釵》《玉合》，備極幽怨，感而贈之〉詩，其第五首云：

淒涼羽調咽霓裳，欲譜風流筆硯荒；知是清源留曲祖，湯詞端合唱宜黃。

詩有注云：

宜黃有清源祠，祀灌口神，義仍先生有記。予擬《風流配》，填詞未緒。〔148〕

〔明〕鄭仲夔：《冷賞》，收入嚴一萍輯：《百部叢書集成》（臺北：藝文印書館，一九六六年影印《硯雲甲乙編》本），卷四，頁五。 — 〔146〕

〔明〕萬時華：《溉園詩集》，收入《叢書集成》（上海：上海書店，一九九四年），續編輯部第一七七冊，江西省高校古籍整理領導小組：《豫章叢書》集部十二（江西：江西教育出版社，二〇〇八年），頁六七四。然此版本字跡第三句字跡不甚清晰，經請教江西藝術研究所研究員蘇子裕先生，所提供資訊為江西省圖書館藏一九二三年南昌退廬刻本得知內容為「松鄉古屋霜華淨」。 — 〔147〕

〔明〕熊文舉：《侶鷗閣近集》，《雪堂先生詩選》之三（清康熙刻本，江西省圖書館藏善本書），卷一，頁一四。此由 — 〔148〕

以上兩段資料，萬時華，字茂先，明萬曆間江西南昌人，以文名聞海內幾數十年。熊文舉，江西新建人，明崇禎進士。他們兩人皆籍隸江西南昌府（新建為屬縣），所言「人翻新譜自宜黃」和「知是清源留曲祖，湯詞端合唱宜黃」自是可以據以說明，海鹽腔流傳到江西宜黃後，終於被融入江西宜黃土腔而流傳在外被稱為「宜黃腔」；而湯顯祖《臨川四夢》用宜黃腔歌唱，其江西同鄉已如是說，且此處「宜伶」自是湯氏詩文集中一再提及的「宜伶」，都是指宜黃地方唱宜黃腔的伶人，今人實可不必再為《四夢》是否曾用宜黃腔演唱而爭論不休了。甚至於宜黃腔之所以能流播馳名，實有賴於其「載體」《四夢》之盛名。

熊文舉詩第三首云：

> 四夢班名得得新，臨川風韻幾沉淪。為君掩抑多情態，想見停毫寫照人。

按萬曆四十二年（一六一四），湯顯祖派遣宜伶赴安徽宣城梅鼎祚家鄉演出，梅氏〈答湯義仍〉云：「宜伶來三戶之邑，三家之村，無可援助。然吳越樂部往至者，未有如若曹之盛行，要以《牡丹》、《邯鄲》傳重耳。」正可說明這種現象。

我們如果再加上湯氏之為宜黃縣戲神作廟記，以及上文所引尺牘〈與宜伶羅章二〉之囑其搬演《牡丹亭》原是為宜伶之宜黃腔作不為吳人之崑山腔作。若此，如以崑山水磨調格律來苛責湯顯祖，豈不是「牛頭不對馬嘴」嗎？⓾

⓲ 蘇子裕先生揭書提供。《四庫禁燬書叢刊補編》第八二冊（北京：北京出版社，二〇〇五年）中收有熊文舉《雪堂先生詩選》四卷、《恥廬近集》二卷（據首都圖書館藏清初刻本影印）；然首頁卷首寫「以上原缺」，翻檢原書，並無此詩。

⓾ 以上參考蘇子裕：《中國戲曲聲腔劇種考·海鹽腔源流考論》（北京：新華出版社，二〇〇一年），頁一四。

胡忌、劉致中合著：《崑劇發展史》（北京：中國戲劇出版社，一九八六年），頁一二九，第二章第五節〈湯顯祖和牡丹

(五) 諸家非議《牡丹亭》韻律的道理

而我們如果站在諸家立場來探究其所以非議《牡丹亭》，自也有其道理，而在進入諸家立場論說之前，請先歸納「諸家」非議《牡丹亭》的大要：

其一謂其句字平仄四聲不合聲調律：有沈璟、沈自晉、臧懋循、王驥德、黃圖珌等。

其二謂其韻協混用不合協韻律：有沈璟、沈自晉、馮夢龍、臧懋循、沈德符、凌濛初、葉堂、李調元等。

其三謂當汰其贅字累語：王驥德、范文若、張大復。

其四謂其宮調舛錯、曲牌訛亂、聯套失序：吳梅、王季烈。

其五謂其不協吳中拍法：王驥德、張琦、臧懋循、沈寵綏、萬樹。

亭〉有云：「《玉茗堂四夢》開始演唱的聲腔，到底為海鹽腔還是崑山腔，或是『弋陽化之海鹽腔』。我們認為，這個問題較為複雜，研究清楚並不容易，但總的看來，湯顯祖的劇作在臨川、宜黃一帶演出，因為該地區當時是盛行海鹽腔，所以「宜伶」演的《四夢》應是海鹽腔。不過，萬曆三十年左右，崑山腔已經取代海鹽腔的地位，很快流行各地，「宜伶」學唱崑山腔演《四夢》也是社會風氣使然。特別是原來的海鹽腔和崑山腔的差異不大，戲曲演員並唱這兩種聲腔不難，《四夢》在舞臺上演出成功，最終還得歸功於崑山腔。湯顯祖另有〈唱二夢〉詩：「半學儂歌小楚天，宜伶相伴酒中禪。纏頭不用通明錦，一夜紅氍四百錢。」所謂宜伶相伴，「半學儂歌」，大概就是指演員從海鹽腔基礎上習唱崑山腔的這一過程。『儂歌』無疑是吳儂軟語『云若轉絲』的崑山腔。」胡劉二氏的看法是可取的，但這只能說《牡丹亭》也被宜伶用崑山腔演唱過，可能演唱的正是『云便吳歌』的沈氏串本也說不定，而絕不能因此否定湯顯祖《牡丹亭》原是為宜伶用宜黃腔而創作的事實。又湯氏《四夢》原用宜黃腔演唱，更有確鑿證據，參見曾永義：〈海鹽腔新探〉，收入《戲曲本質與腔調新探》，頁一二五—一二七。

以上五條，前四條可以說是「因」，後一條可以說是「果」，其實都是站在以崑

山水磨調作為腔調的「傳奇」律法之基準來論說的。

對此，我們首先要了解曲牌曲律的性質和構成。「曲牌」是詞曲系曲牌體說唱和戲曲文學藝術的基礎與靈魂。對文學來說，它是詞曲語言建構的形式和載體；就藝術來說，它是語言情境決定詞境，其語言旋律制約聲情。必須詞情、聲情相得益彰，然後文學藝術乃稱雙美。其詞情大抵憑藉文學家之才調即可為傑作，但其聲情則須經音樂家經年累月，甚至積世累代乃成妙境。因為「聲情」之構成，既精且緻，既繁且複，融會貫通，非一朝一夕所能企及，何況其構成之諸元素，本身復有變化與成長。而就「曲牌」之構成，北曲南曲固然殊異，而南曲中，其戲文、南戲、傳奇間亦有演進而逐漸精細化之跡象可循。據著者觀察分析，其定型之細曲，已備八律，即(1)字數律、(2)句數律、(3)長短律、(4)平仄聲調律、(5)句中音節單雙律、(6)協韻律、(7)對偶律、(8)詞句中特殊語法律。這「八律」的每一元素，及曲牌所屬的宮調和聯套次序，都與其所構成的韻文學之語言旋律有密切的關係；而上舉之五項，則為明清曲律家，以水磨調為歌唱腔調的傳奇，作為基準來檢驗《牡丹亭》曲律，所認定的錯失。若此，自有其道理。茲分項說明如下：

1. 不合聲調律

我國文字是單形體，語言是單音節，所以一字一音。音有元音（又稱母音、韻母）、輔音（又稱子音、聲母）、聲調。聲調是指音波運行的方式，由其高低升降而古代有平上去入，現在國語有陰平陽平上去。

平上去入四聲，拿它發聲的方法和現象來觀察，具有三項特質，其一，有平與不平兩類，平為平聲，不平即仄，含上去入三聲；其二，有長短之別，平上去三聲為長音，入聲為短音；其三，有強弱之分，上去入三聲屬強，平聲屬弱。

就因為四聲具有這樣的三個特質，所以四聲間的組合，由其音波運行時升降幅度大小的變化和發聲時無礙與阻塞的長短異同，便會產生不同的旋律感。所以唐代的近體詩，其所講求的平仄律，基本上只是運用聲調的平與不平，使之產生抑揚曲直的旋律感。但仄聲中的上去入三聲，其升降幅度其實頗為懸殊，併為一類，不免粗疏。所以謹嚴的詩人，便在仄聲中又講究其上去入的調配，有所謂「四聲遞換」[151]。而杜甫「晚節漸於詩律細」，除了在恪守格律中更求精緻外，也從突破格律中更求精緻。崔顥和李白也都擅長於此。

就因為四聲各具特質，不止關係聲情，而且兼顧詞情，所以詩以後的詞曲便明白的規定某句某字該上該去該入，而四聲的精緻便也完全納入體製格律的範疇。凡是這些嚴守四聲的句子，都是音律最諧美，足以表現該詞調該曲調特色的地方，即所謂「務頭」，高明的作家都能在此施以警句，使之達到聲情詞情穩稱的地步。

這裡要特別說明的是，就曲的聲調來說，南曲尚保有四聲，北曲則入聲消失，但平聲分陰陽。也就是說北曲的聲調是：陰平、陽平、上、去「四聲」，這「四聲」和唐詩宋詞南曲的「四聲」不完全相同，然而卻和今日國語的四聲完全相同。保存唐宋「平聲」不升不降之特質的，事實上只是「陰平」、「陽平」已有升揚之趨勢；而「入聲」則分派到平上去三聲中，已自然消失，所以北曲中已無逼促之調。

就因為「聲調」在語言旋律上如此重要，所以如果不守聲調律，歌唱起來便容易「撓喉捩嗓」。也因此，如上文所舉，沈璟《南九宮十三調曲譜》，縱使於仙呂過曲【月上五更】引《還魂記》曲文為調式，沈璟之姪沈自晉《廣輯詞隱先生增定南九宮詞譜》更錄湯顯祖《四夢》十五支為調式，但對其不合聲調律者，仍一一舉出。

[151] 曾永義：〈舊詩的體製規律及其原理〉，原載《國文天地》第二卷二期總號一四（一九八六年七月），頁五六—六一；第二卷三期總號一五（一九八六年八月），頁五八—六三，收入曾永義：《詩歌與戲曲》，頁四九—七七。這裡取其大要，但對平仄律原理已有所修正。

而我們若將《牡丹亭》按之以譜律，就聲調律而言，如第四齣〈腐嘆〉之【雙勸酒】「寒酸撒吞」「吞」字韻腳，應作仄聲。第十齣〈驚夢〉之【步步嬌】「裊晴絲吹來閒庭院」，應作「仄仄平平平仄仄」，而此句作六平一仄。【醉扶歸】「可知我常一生兒愛好是天然」應作「仄仄平平仄平平」，而此句作「仄平仄仄平平仄」。第十二齣〈尋夢〉【皂羅袍】「賞心樂事誰家院」，應作「仄仄平平仄平平」，而此句作「仄平仄仄平平仄」。【川撥棹】「一時間望眼連天」，應作「平平仄仄平」，而此句作「仄仄仄平平」。舉此可以概見其餘，也難怪譜律家要以不合聲調律來責難他。

2. 不合協韻律

在未檢驗《牡丹亭》之協韻律，是否如諸家所云「不合格」之前，請先說明韻協的作用。

南朝梁劉勰《文心雕龍·聲律》云：「異音相從謂之和，同音相應謂之韻。」范文瀾注：「同音相應謂之韻，指句末所用之韻。」[152] 則韻協是運用韻母相同，前後複遝的原理，把易於散漫的音聲，藉著韻的回響來收束、呼應和貫串，它連續的節奏；它好比貫珠的串子，有了它，才能將顆顆晶瑩溫潤的珍珠，貫成一串價值連城的寶物；它又好像竹子的節，將平行的纖維素收束成經耐風霜的長竿，而其娉娜搖曳的清姿，完全依賴那環節的維繫。也因此，如果該押的韻不押，或韻部混用，便成了詩詞曲家大忌。周德清《中原音韻·正語作詞起例》云：

《廣韻》入聲緝至乏，《中原音韻》無合口，派入三聲亦然。切不可開合同押。《陽春白雪》集【水仙子】：「壽陽宮額得魁名，南浦、西湖分外清，橫斜疏影窗間印，惹詩人說到今。萬花中先綻瓊英。自

〔梁〕劉勰著，〔清〕范文瀾注：《文心雕龍》（臺北：臺灣開明書店，一九五八年），下冊，頁一五。

古詩人，愛騎驢踏雪，尋凍在前村。」開合同押，用了三韻，大可笑焉。詞之法度全不知，妄亂編集板行，其不知恥者如是，作者緊戒。

因為儘管韻部庚青、真文、侵尋三韻相近，但畢竟收音有 [əŋ]、[ən]、[əm] 之不同，就會影響了迴響的美感，所以古人以此為忌。

作詩協韻必須四聲分押，亦即平聲韻和平聲韻押，上去入三聲也一樣。詞則平聲、入聲獨用，上去兩聲合用、獨用均可，有時平聲也可以和上去押在一起；又有平仄換協之例，即某幾句協平聲韻，某幾句協仄聲韻，平仄聲則彼此不必協韻。北曲則是三聲同押，即平上去三聲的韻字可以押在一起。南曲起初隨口取協，有如歌謠，後來規矩大致與詞相同，而平上去三聲通押的情形遠較詞為多，則又近於北曲。至於詩讚系大抵兩句為一單元，上句仄聲韻下句協平聲韻。

韻協對於韻文學腔調語言旋律的影響，除了其本身的迴響作用外，韻腳的聲調和音質亦有所關聯。聲調如前文所述，韻部聲情則如王驥德《曲律・雜論第三十九上》所云：

凡曲之調，聲各不同……至各韻為聲，亦各不同。如東鍾之洪，江陽、皆來、蕭豪之響，歌戈、家麻之和，韻之最美聽者。寒山、桓歡、先天之雅，庚青之清，尤侯之幽，次之。齊微之弱，魚模之混，真文之緩，車遮之用雜入聲，又次之。支思之萎而不振，聽之令人不爽。至侵尋、監咸、廉纖，開之則非其字，閉之則不宜口吻，勿多用可也。（頁一五三—一五四）

王氏之說自有其道理，但韻部聲情其實受到整體詞情的影響頗大，很難用一兩個形容詞加以範疇。不過如能就

153 〔元〕周德清：《中原音韻》《中國古典戲曲論著集成》第一冊，頁二二二。

詞情而選韻，自可使聲情詞情更加相得益彰。

就因為協韻律是韻文學與散文學最基本的分野，所以既稱為韻文學，就非講求協韻律不可。但是中國地域廣闊，方言歧異，誠如元人虞集〈中原音韻序〉云：

五方言語，又復不類，吳、楚傷於輕浮，燕、冀失於重濁，秦、隴去聲為入，梁、益平聲似去；河北、河東，取韻尤遠；吳人呼「饒」為「堯」，讀「武」為「姥」，說「如」近「魚」，切「珍」為「丁心」之類，正音豈不誤哉！❶❺❹

五方言語既然不類，則以各具特色的語言旋律所產生的「腔調」也就各有其韻味。如就各自方音作為填詞協韻的基準，則必然各自為政，雜亂不堪；而南曲戲文在還沒發展成為傳奇以前，正是如此。如律以《中原音韻》，不難看出這種現象。如清人劉禧延《中州切音譜贅論》論「江陽」韻云：

弋陽土音，於寒山、桓歡、先天韻中字，或混入此韻。如關、官作「光」；丹、端作「當」；班、般作「幫」；蠻、瞞作「茫」；蘭、鸞作「郎」；山作「傷」，音似「桑」；安作「鞅」，「難」作「囊」，「完」作「王」，「年」作「㾓杭切」之類。明人傳奇中，盛行如《鳴鳳記》，用韻亦且混此土音，而并雜入他韻。❶❺❻

劉氏正說明了弋陽土音如律以《中原音韻》必然出現寒山、桓歡、先天三韻與江陽韻混押的現象。張師清徽（敬）如前文所引《明清傳奇導論》一書所論，考察明人傳奇用韻的情況，發現明人於傳奇之用韻，幾乎無

〔元〕周德清：《中原音韻》，頁一七三。

〔元〕周德清：《中原音韻》，頁一七三。

〔清〕劉禧延：《中州切音譜贅論》，收入任訥編：《新曲苑》第三十種（上海：中華書局，一九四〇年），頁六一一。

張敬：《明清傳奇導論》，頁六九—七一。

❶❺❹

❶❺❺

❶❺❻

一人無毛病。這是什麼緣故呢？

因為宋元戲文、元末南戲、明初中葉新南戲之製曲大抵「隨口取協」，而清徽師所統計之「傳奇」，實包含元末《琵琶記》與「荆劉拜殺」之元末與明初乃至明中葉之南戲與新南戲（或稱舊傳奇）而言；但自《浣紗記》以後，專用「水磨調」歌唱之「新傳奇」，為了普及其傳播幅員，乃向「官話」靠攏而以《中原音韻》為韻協的依據；因此，若以之「斤斤三尺」加以衡量新南戲以前之南曲戲文，則焉能不犯韻乃至出韻？

而明人新南戲以前之南曲戲文，若律以《中原音韻》，則支思、齊微、魚模之間，真文、庚青、侵尋之間；先天、寒山、桓歡、監咸、廉纖之間。因為它們的主要元音不是相同、就是相近；而其藉資分別者，主要的只是韻尾的差異而已。所以曲家製曲，假如不基準「官話」的韻書，而隨口以方音取叶，則異方之人歌之，便難免有錯雜混亂的毛病。其歌之於口，至其歇腳處，即令人有散漫無所歸的感覺。也因此，曲中的叶韻，向來很被重視。馮夢龍《太霞新奏》云：

詞學三法，曰調、曰韻、曰詞；不協調則歌必揀嗓，雖爛然詞藻無為矣。自東嘉沿詩餘之濫觴，而效顰者遂藉口不韻。不知東嘉寬於南，未嘗不嚴於北。謂北詞必韻而南詞不必韻，即東嘉亦不能自為解也。[157]

調、韻、詞為構成曲學的三要素，調指四聲平仄，如不協，則如《牡丹亭》之「歌必振嗓」；《琵琶記》則素有韻雜宮亂之譏，也為論者嘆為白璧之瑕。

而若考《牡丹亭》之用韻，二齣〈言懷〉用齊微，而雜入支思之「字」與魚模之「宿」。三齣〈訓女〉用魚模韻，而雜入齊微之「西」，支思之「二」、「兒」。四齣〈腐嘆〉【雙勸酒】用侵尋韻，而雜入真文之「吞」。五

凡〉，頁一。

〔明〕馮夢龍：《太霞新奏》，收入王秋桂主編：《善本戲曲叢刊》第七七冊（臺北：臺灣學生書局，一九八七年），〈發

齣《延師》齊微、魚模混用。八齣《勸農》用家麻韻，【八聲甘州前腔】雜人歌戈之「箇」。三十三齣《秘議》

用齊微韻，【遶地遊】雜人支思之「齒」，【五更轉】第二支【五更轉】雜人支思之「士」。

四十二齣《移鎮》用魚模，而【夜遊朝】雜人齊微之「北」，【似娘兒】雜人齊微之「遲」。四十五齣《寇間》

【駐馬聽】用寒山韻，雜人先天之「旋」。四十六齣《折寇》用齊微韻，而【破陣子】雜人支思之「施」，【玉

桂枝】雜人支思之「是」。四十八齣《遇母》【針線廂】用齊微韻，雜人支思之「兒」，仙呂【月兒高】套用寒

山韻與先天韻混用。五十二齣《索元》用先天韻，而【吳小四】雜人寒山之「萬」，【香柳娘】雜人寒山之

「貫」。

可見《牡丹亭》之協韻，除齊微、支思、魚模三韻易於混用，寒山、先天、家麻、歌戈，亦偶有出入外，

其他如四、四十一、四十九、五十等四齣之用尤侯韻，七、八、二十一、二十八、四十一、四十七、四十九、

五十等八齣之用家麻韻，九、二十七、四十等四齣之用江陽韻，十一、二十一、二十四、二十六、三

十、四十一、四十四等七齣之用歌戈韻，十四、十五、二十、二十二、四十三、四十四、四十七等七齣之用蕭

豪韻，二十三、三十六、三十七、三十九、五十五等五齣之用皆來韻，二十、三十八、四十六、五十三之用東

鍾韻，三十二、五十四等二齣之用車遮韻，十六、二十五、二十七等二齣之用庚青韻，二十五齣之用真文韻，皆未有混

韻之現象，可見《牡丹亭》之於協韻是頗為謹嚴的，未知何以明清論者每每以此詬病，如不仔細考索，真要厚

誣賢者了。

只是其韻協每有連續兩折用同一韻部的現象，如七、八兩折連用家麻，十四、十五和四十三、四十四連用

蕭豪，四十九、五十連用尤侯，三十六、三十七連用皆來，這種情形在用心講究聲情的作家，如後來的洪昇《長

生殿》是都要避忌的。

3. 加襯不得其法

王驥德《曲律》卷四謂湯顯祖曲當「汰其贅字累語」❸，又范文若《夢花酣‧序》亦謂「臨川多宜黃土音，板腔絕不分辨，襯字、襯句，湊插乖舛，未免拗折人嗓子。」❺又張大復《梅花草堂筆談》卷七云：

王怡菴教人度曲；閒字不須作腔，閒字作腔，則賓主混而曲不清。又言：諧聲發調，雖復餘韻悠揚，必歸本字；此字宙不易之程，非獨一家事也。……予嘗叩之，……周旋竟日，絕不及《牡丹傳》。予問故，曰：「政復難，然難處最佳。」又問難處，逡巡久之，曰：「疊下數十餘閒字，著一二正字，作麼度？」予笑曰：「難，難政復佳。」❻

三家皆指《牡丹亭》運用過多的襯字和溢出本格的語句。這是曲律中較不為人留意的問題。而這問題雖然複雜，卻是有律則可循，請說明如下：

每支曲牌格式中所必須有的字叫「正字」，此外又有所謂「襯字」，鄭師因百（騫）〈論北曲之襯字與增字〉云：

在不妨礙腔調節拍情形之下，可於本格正字之外添出若干字，以作轉折、聯續、形容、輔佐之用。蓋取陪襯、襯托之意。❼

❸〔明〕王驥德：《曲律》，卷四，頁一六五。

❺〔明〕范文若：《夢花酣傳奇》，頁一。

❻〔明〕張大復：《梅花草堂筆談》，卷七，頁一二—一三，總頁四四八—四四九。

❼鄭騫：〈論北曲之襯字與增字〉，《幼獅學誌》第一一卷第二期（一九七三年六月），頁一—一七；又收入《龍淵述學》（臺北：大安出版社，一九九二年），頁一一九—一四四。

鄭師前揭文中列舉有關襯字之原則十二條，其第四條云：

襯字只能加於句首及句中。句首襯字，冠於全句之首，如水桶之提樑；句中襯字須加於句子分段之處，如庖丁解牛，在關節縫隙處下刀。《蟫廬曲談》云：「句末三字之內不可妄加襯字。」即因此三字為一整段，不能分開。[162]

其第八條云：

每處所加襯字以三個為度。所謂「襯不過三」，雖為南曲說法，實亦適用於北曲。一句之中所加襯字之總數，則可多於三個，但須分布各處。例如《西廂記》【叨叨令】曲：「見安排著車兒馬兒不由人熬熬煎煎的氣。」襯字至十個之多，然集中一處者僅「不由人」三字，其餘或一字或兩字，零星分布。[163]

其第四條說明加襯字之位置，第八條說明加襯字之限度。補充如下：韻文學的句子，其音步停頓處自然形成音節的縫隙，首句的開頭為音節將啟，各句的開頭不是上文的句末就是韻腳，其音節縫隙最大，故詞曲加襯字多半在句子的開頭。其次七言句粗分為43、34，六言句為33、222，五言句為23、32，四言句為1 3、22，亦即將句子分為大抵相等的兩截，其間之音節亦有相當之縫隙，故亦於此處加襯字；至於上述音節段落，「4」可細分為「22」、「3」，其音節縫隙更為狹小，雖亦可於此加襯字，但已屬少數，尤其「3」之為「21」其在句末者更是少之又少。為清眉目，茲以起首的兩七言句為例，以符號標示如下：

[162] 句末三字不可妄加襯字，但疊字與詞尾則可。見鄭騫：〈論北曲之襯字與增字〉，《龍淵述學》，頁一三三。

[163] 關漢卿〈不伏老〉套尾曲「我翫的是梁園月」句，其中之「我」字可視為提端之「夾白」。見鄭騫：〈論北曲之襯字與增字〉，《龍淵述學》，頁一三三。

1　＊○○＊○○⓪句，
　　4　3　5

2　＊○○＊○○＊○⓪圈。
　　4　3　5

上例有「＊」號者皆為音節縫隙，其阿拉伯數字即表示其縫隙大小之等級，數字越小者，縫隙越大，可加之襯字越多；數字越大者，縫隙越小，可加之襯字越少。而由此亦可見，以七言為例，其第三四字間、第五六字間絕不可加襯字，因為其間沒有音節縫隙。但是帶詞尾和疊字衍聲的複詞有如上文所舉的《西廂記》【正宮‧叨叨令】中的「車兒馬兒」、「熬熬煎煎」等則為例外，因為詞尾本身即為附加成分，與該詞不可分離，而疊字衍聲複詞的下字，事實上等於詞尾。

以上說的是有關襯字和加襯的一般法則，但事實上曲家製曲，每有逾越規矩者，王驥德《曲律》卷二〈論襯字第十九〉云：

古詩餘無襯字，襯字自南、北二曲始。北曲配絃索，雖繁聲稍多，不妨引帶。南曲取按拍板，板眼緊慢有數，襯字太多，搶帶不及，則調中正字，反不分明。大凡對口曲，不能不用襯字；各大曲及散套，只是不用為佳。細調板緩，多用二三字，尚不妨；緊調板急，若用多字，便躲閃不迭。凡曲自一字句起，至二字、三字、四字、五字、六字、七字句止。惟【虞美人】調有九字句，然是引曲，又非上二下七，則上四下五；若八字、十字以外，皆是襯字。今人不解，將襯字多處，亦下實板，致主客不分。如《古荊釵記》【錦纏道】「說甚麼晉陶潛認作阮郎」，「說甚麼」三字，襯字也；《紅拂記》卻作「我有屠龍劍釣鼇鈎射雕寶弓」，增了「屠龍劍」三字，是以「說甚麼」三字作實字也。《拜月亭》【玉芙蓉】末句「望當今聖明天子詔賢書」，本七字句，「望當今」三字係襯字，後人連襯字入句，如「我為你數歸期畫損掠兒梢」，遂成十一字句。……又如散套【越恁好】「鬧花深處」一曲，純是襯字，無異纏令，今皆著

板，至不可句讀。凡此類，皆襯字太多之故，訛以傳訛，無所底止。（頁一二五—一二六）

凌濛初《南音三籟·凡例》云：

曲每誤於襯字。蓋曲限於調而文義有不屬不暢者，不得不用一二字襯之，然大抵虛字耳。如「這、那、怎、著、的、個」之類。不知者以為句當如此，遂有用實字者，唱者不能搶過而腔戾矣。又有認襯字為實字，而襯外加襯者，唱者又不能搶多字而腔戾矣。固由度曲者懵於律，亦從來刻曲無分別者，遂使後學誤認，徒按舊曲句之長短、字之多寡而做以填詞；意謂可以不差，而不知虛實音節之實非也。相沿之誤，反見有本調正格，疑其不合者。其弊難以悉數。⑭

對於襯字問題，明清曲籍加以討論說明的，只有上引王、凌二家，而且偏於南曲略於北曲。元人論曲，僅周德清《中原音韻·作詞十法》提出「切不可用襯墊字」，並云：

套數中可摘為樂府者能幾？每調多則無十二三句，每句七字而止，卻用襯字加倍，則刺眼矣。⑮

王、凌二氏雖旨在說明南曲之襯字逐漸演變為正字，致使本格訛亂的緣故，但南北曲之曲理其實不殊，故北曲之襯字亦有寖假而與正字不分之現象。

北曲中與正字不易分別之「襯字」，因百師謂之「增字」。鄭師〈論北曲之襯字與增字〉云：

襯字既為專供轉折、聯續、形容、輔佐之「虛字」，似應容易看出。但常有時全句渾然一體，字數雖較本格應有者為多，而諸字字勢均力敵，銖兩悉稱，甚難從語氣上或從文法上辨識其孰為正孰為襯。前人每云

⑭〔明〕凌濛初：《南音三籟》，收入王秋桂主編：《善本戲曲叢刊》（臺北：臺灣學生書局，一九八七年），頁九—一〇。

⑮〔元〕周德清：《中原音韻》，頁二三四。

北曲正襯難分，即謂此種情形。細推其故，實因正字襯字之外，尚有予所謂增字。

可見「增字」就是指本格正字之外所添加出來的字，它在地位上其實是襯字，但由於其意義分量與正字「勢均力敵，銖兩悉稱」，後人又在其上加上板眼，所以在全句中便有與正字渾然一體的關係。

句子「增字」的基本原則，使之「百變不離其宗」的，顯然是句子的音節形式，也就是單式句增字後，不能變為雙式句；同理雙式句增字後，也不可變為單式句。就單式句而言，其作21音節的三字句，增一字為四字句，其音節形式止能作13而不能作22；同理，就雙式句而言，其作34音節的七字句，增一字為八字句，其音節形式止能作44而不能作35。舉此不妨類推，以見增字之原理。至其減字之理亦然，如34之七字句減一字為六字句，其音節形式止能作222；如43之七字句減一字為六字句，其音節形式則止能作33。

吳梅《顧曲塵談・論南曲作法》云：

余謂《牡丹亭》襯字太多。……板式緊密處，皆可加襯字；板式疏宕處，則萬萬不可。湯臨川作《牡丹亭》，不知此理，任意添加襯字，令歌者無從句讀。當時凌初成、馮猶龍、臧晉叔諸子為之改竄，雖入歌場，而文字遂遜原本十倍。此由於不知板也。⓱

又其《曲學通論》云：

【尾聲】結束一篇之曲，須是愈著精神，末句尤須以極俊語收之方妙。凡北曲【煞尾】定佳，作南曲者往往潦草收場，徒取完局，戲曲中佳者絕少。惟湯若士《四夢》中【尾聲】，首首皆佳，顧又多襯字。⓲

⓰　鄭騫：〈論北曲之襯字與增字〉，《龍淵述學》，頁一三五。
⓱　吳梅：《顧曲塵談》，收入王衛民編校：《吳梅全集：理論卷上》，頁六〇、六六。
⓲　吳梅：《曲學通論・十知》，收入王衛民編校：《吳梅全集：理論卷上》，頁二一九。

可見加襯當視板式與音節縫隙處，不可亂加。再由前引周、王、凌三家對「襯字」的看法，可見都不希望製曲用太多襯字。

我們且來按核《牡丹亭》在這方面的現象：

二齣〈言懷〉【真珠簾】末句作「且養就這浩然之氣」，句首用四襯字。【九迴腸】中「還則怕嫦娥妒色花額氣」、「等的俺梅子酸心柳皺眉」，「有一日春光暗度黃金柳」、「籠定個百花魁」，諸句皆於句首加三襯字。

三齣〈訓女〉【遶地遊前腔】中「寸草心，怎報的春光二三」，【玉山頹前腔】中「他還有念老夫、詩句男兒，俺則有學母氏、畫眉嬌女」，諸句或於句首或於句中加三襯字。

四齣〈腐嘆〉【雙勸酒】中，「可憐辜負看書心」當作34雙式句，而此作43單式句。因百師〈論北曲之襯字與增字〉云：

單式雙式二者聲響之不同，或為健捷激裊，或為平穩舒徐。……詩中五言七言皆用單式，古風拗句偶可通融或故意出奇，近體如用雙式即為失律。詞曲諸調如僅照全句字數填寫而單雙互誤，則一句有失而通篇音節全亂。🈩

可見音節形式對於詞曲的「旋律」很重要。湯氏在音節形式的拿捏上大抵不差，但有時亦不免失誤。

八齣〈勸農〉【八聲甘州】末句應作34七字句，而此作「有那無頭官事誤了你好生涯」，其【前腔】則作「村村雨露桑麻」。就【前腔】而言，則為減字格，無妨音節形式之為雙式句；就本曲而言，如此正襯分析法，則將雙式句誤作單式句；但如分作「有那無頭官事誤了你好生涯」，作34之七字句增一字作44之八字句，則

🈩 鄭騫：〈論北曲之襯字與增字〉，《幼獅學誌》第一一卷第二期（一九七三年六月），頁八。

合乎曲格變化之法。而徐朔方校注本之分正襯，每多不按章法，譬如此句作「有那無頭官事，誤了你好生涯」，

分為四、三兩句，未知何所據而云然。

十齣〈驚夢〉【皂羅袍】，如分析其句法正襯可作：

原來姹紫嫣紅開遍，似這般（都付與）斷井頹垣。良辰美景奈何天，賞心樂事誰家院。（合）朝飛暮捲，雲

霞翠軒；雨絲風片，煙波畫船。錦屏（人）忒看的這韶光賤。

其中第二句和末句不止有襯字還有增字，這些在馮夢龍眼裡，便都是膥字累語。又【山桃紅】後半作：

二亭臺是枉然，到不如與盡回家閒過遣」也是多用了些襯字。又【隔尾】末二句「便賞遍了十

則待你忍耐溫存一晌眼。（合）是那處曾相見，相看儼然，早難道這好處相逢無一言。

【小桃紅】轉過這芍藥欄前，緊靠著湖山石邊。和你把領扣鬆，衣帶寬，（袖梢兒）搵著牙兒苫，也）。【下山虎】

上曲每句開頭都有三個以上之襯字，更有襯字之外加增字者；尤其「芍藥欄前」、「湖山石邊」二句應作23之

五字單式句，此作雙式音節之四字句，更不合調法。又【綿搭絮】其首句「雨香雲片，纏到夢兒邊」本是七字

句，自《浣紗記》作「東風無賴，又送一春過」在首句第四字下一截板後分作四、五兩句，諸家皆仿之，便成

新體。但諸家於首句第四字皆不用韻，如《長生殿》「這金釵鈿盒，百寶翠花攢」亦然。又此曲末句諸家皆作4

3七字句，而湯氏於此作「坐起誰忺，則待去眠」，亦因第四字用韻而破為四、三兩句矣。

十二齣〈尋夢〉【忒忒令】末句應是23五字句，此作「線兒春甚金錢弔轉」，其中弔字作襯不自然。【月

上海棠】中「陽臺一座登時變」，應為22雙式四字句，此作43七言單式句，不合調法。

由上面這些例證，一方面可以看出馮氏所謂「膥字累語」的情況和湯氏有時對句式未檢點的地方；而若謂

句首加三個襯字就算「膥字」，則《牡丹亭》中正不煩枚舉，只是這一來也太為難湯氏了。

4. 宮調舛錯、曲牌訛亂、聯套失序

由上引吳梅《顧曲麈談・論南曲作法》與《曲學通論》及王季烈《螾廬曲談》卷二〈論作曲〉所言玉茗《四夢》之「失宮犯調，不一而足……排場尤欠斟酌」[170]看來，可見吳氏認為《牡丹亭》在曲律上有出宮犯調、聯套無序、句法錯亂和襯字失度等毛病。王氏亦謂其失宮犯調、句法無度、排場不妥。[171]則《牡丹亭》曲律上的缺失，在越往後的人眼中，似乎是「越來越嚴重」。

對此，我們且先來認知何謂「宮調」，何謂「曲牌」；宮調是否有聲情，聯套之規律如何，然後再來檢視《牡丹亭》是否果然如吳梅所云之種種缺失。

所謂「宮調」，含有調高、調性、調式之意涵，比照鋼琴來說，即是Ａ大調、Ｂ大調之類。金元間芝菴《唱論》，對彼時十七宮調，更有聲情說：

大凡聲音，各應於律呂，分於六宮十一調，共計十七宮調：

仙呂宮唱，清新綿邈。南呂宮唱，感嘆傷悲。中呂宮唱，高下閃賺。

黃鐘宮唱，富貴纏綿。正宮唱，惆悵雄壯。道宮唱，飄逸清幽。

大石唱，風流醞藉。小石唱，旖旎嫵媚。高平唱，條物（拗）混漾。

般涉唱，拾掇坑塹。歇指唱，急併虛歇。商角唱，悲傷宛轉。

雙調唱，健捷激裊。商調唱，悽愴怨慕。角調唱，嗚咽悠揚。

宮調唱，典雅沉重。越調唱，陶寫冷笑。[172]

[171] 王季烈：《螾廬曲談》，卷二，頁二。

[170] 王季烈：《螾廬曲談》，卷二，頁二一。

可見元曲的宮調各具聲情，其音樂旋律已在宮調中顯現其特色。

在每一宮調下，含有所屬之曲牌若干，每一發展完成之曲牌的含有如上述的「八律」，這「八律」也就是構成譜律的基礎，由此而曲調的主腔韻味、板式疏密、音調高低，乃有一定的準則。

同宮調或管色相同之曲牌，按照其板眼音程可以相聯成套。所以套數可以說是以宮調、曲牌和腔板為基礎，擴大了曲的長度和範圍。北曲套數之構成分三部分，首曲、正曲、尾曲。首曲各宮調大抵固定，如仙呂宮用【點絳唇】，極少數用【八聲甘州】，正宮用【端正好】、中呂宮用【粉蝶兒】、黃鍾宮用【醉花陰】、南呂宮用【一枝花】、越調用【鬥鵪鶉】、商調用【集賢賓】、雙調用【新水令】。尾曲各宮調各有所屬，如仙呂宮尾曲百分之九十五以上均用【賺煞】，其異名亦多：【賺煞尾】、【賺尾】、【煞尾】、【尾聲】等均是。其聯套法則，各宮調亦各自為政，舉仙呂宮為例：【點絳唇】後必用【混江龍】，絕無例外。【點絳唇】、【混江龍】、【油葫蘆】、【天下樂】四曲連用者甚多，其後再接【那吒令】、【鵲踏枝】、【寄生草】而七曲連用者更多。【村裡迓鼓】、【元和令】、【上馬嬌】三曲須連用，其後亦常接【遊四門】、【勝葫蘆】而成五曲連用，自成一組，蓋此五曲俱為仙呂、商調兩收之曲也。【後庭花】後，常接用【青哥兒】或【柳葉兒】，或三曲連用，此三曲亦為仙呂、商調兩收之曲。仙呂宮聯套之基本形式，即在上述之【點絳唇】至【天下樂】等四曲，或【點絳唇】至【寄生草】等七曲之後，接用其他曲牌若干，再加【賺煞】，即可成套。

對於北曲的聯套，鄭師因百有《北曲套式彙錄詳解》，主要說明北曲套式的基本現象和原則。而楊蔭瀏

[172] 〔金〕芝菴：《唱論》，《中國古典戲曲論著集成》第一冊，頁一六〇-一六一。

[173] 宮調是否具聲情，學者有爭論，著者認為不可輕易抹煞芝菴之言，詳見曾永義：《「戲曲歌樂基礎」之建構》（臺北：三民書局，二〇一七年），頁二一一-二一八。

《中國古代音樂史稿》第二十三章〈雜劇的音樂〉則舉例說明劇套的七種類型。

而根據本文首節《牡丹亭》概論〉，我們對於《牡丹亭》之「曲牌規律」、「套式建構」和「排場處理」所

作的驗證，是果然如吳、王二氏所云，不合水磨曲律規範的。

5. 難於用崑山腔演唱

由上文的論述，我們已確知《牡丹亭》「端合唱宜黃」。那麼《牡丹亭》又何以難以用崑山腔演唱呢？其根

本原因是沈璟以後的「新傳奇」，較諸在之前的「舊傳奇」（或稱「新南戲」），所講究的人工化曲律，有精粗鬆

緊之別；就其「曲牌八律」之平仄聲調律和諧韻律而言，新傳奇比起舊傳奇有明顯的細密化和官話化。而我們

知道，嘉隆間，魏良輔、梁辰魚等已將原本的崑山腔成功的改良為細膩柔遠的「崑山水磨調」，而沈璟等吳江格

律派諸家，及一般所說的「崑山腔」，事實上都指「水磨調」而言。而我們知道，所謂「腔調」是指方音以方言

為載體所產生的語言旋律，只要一群人久居一地，便會自然形成當地的「土腔」。「土腔」一經流播他方，他方

之人才會附加原生地之名作為腔調的名稱。而腔調藝術質性的精粗之別，根據其載體語言形式的不同。腔調的

載體，有方言、號子、歌謠、小調、詩讚、曲牌、套數等，這些形式不同的載體，其產生語言旋律的內在元素

有字音的基本要件、聲調的組合、韻協的布置、語言的長度、音節的單雙式、意義的感染力、詞句的結構組合；

這七個元素，固然影響其載體形式的自然語言旋律，同時也是憑藉作為人工語言旋律提升的基石。而我們觀察

這些載體，則越居上位者越接近自然語言旋律，越居下位者越講究人工語言旋律；大抵說來，號子、山歌幾於

⑮ 鄭騫：《北曲套式彙錄詳解》（臺北：藝文印書館，一九七三年），全書依照宮調分作十二章，逐一說明北曲套式的基本現象和原則。

⑭ 楊蔭瀏：《中國古代音樂史稿》（北京：人民音樂出版社，一九八一年），頁五五三—五七三。

具備自然共性的天機，曲牌、套數講求人工制約的藝術；而小調、詩讚居中，自然、人工參半。若此，載體形式之於腔調旋律，則有如刀體之刀刃，刀刃材質有石銅鐵鋼鑽精粗之異，則刀刃利度自然隨之而有魯鈍鋒利之別。如此一來，作為南戲、傳奇語言旋律關鍵性之曲牌，構成其語言七元素與形式的「八律」，如果也有精粗鬆緊之分，則其歌宜黃腔之載體者，焉能用來作水磨調之載體？也就是說，可用作水磨調載體的曲牌形式規律和其套式結構所要講求的必然比可用來唱宜黃腔載體的要精細多。而《牡丹亭》既然被水磨調曲律家批評為「不合聲調律」、「不合協韻律」、「加襯不得其法」、「宮調舛錯、曲牌訛亂、聯套失序」諸紕漏，則其「難於用崑山腔（指水磨調）演唱」，也成了必然之事。而我們知道，「腔調」和「唱腔」都根源於語言旋律，雖有群體共性與個人特性之別；但如果對所講求的載體形式有所乖異，則不止難於人腔入調，也就不免要「拗折天下人嗓子」。

戲曲歌樂之道極其精緻，其重要元素之「腔調」亦不易講求。為此著者努力要探索其奧秘，而有《戲曲腔調新探》與《「戲曲歌樂基礎」之建構》二書⑰，請參閱。

（六）《牡丹亭》是由「南戲」過渡到「傳奇」的劇種「新南戲」

基於以上的論述，我們可以進一步探討《牡丹亭》就其劇種歸屬來說，是「傳奇」還是「戲文」。對此，就應先考察從戲文到傳奇的質變過程，而拙作《再探戲文和傳奇的分野及其質變過程》一文已詳論之⑰，本書第

⑰ 曾永義：《戲曲腔調新探》（北京：文化藝術出版社，二〇〇九年），共三五〇頁。曾永義：《「戲曲歌樂基礎」之建構》（臺北：三民書局，二〇一七年），共五八四頁。

⑰ 曾永義：《再探戲文和傳奇的分野及其質變過程》，於二〇〇三年十一月二十八日—二十九日香港嶺南大學主辦「明清

壹章〈戲文和傳奇之分野及其質變歷程〉亦有相同結論。

因此，我們既然承認明清曲家以水磨調律精曲嚴之「傳奇」格調來批評《牡丹亭》不合聲調律，不合協韻律，加襯不得其法，宮調舛錯、曲牌訛亂、聯套失序，難於用崑山腔演唱，除了「不合協韻律」有厚誣之嫌外，其餘皆言之成理；若此，則《牡丹亭》立足於呂氏所謂之「新傳奇」的根基便不夠緊實。

此外，就許子漢排場三要素「關目、腳色、聯套」觀察從戲文質變到傳奇的歷程五個分期來加以驗證《牡丹亭》，則其關目之主情節線尚屬第一期一生一旦構成全本關目結構中情節結構的主要部分。其腳色計用生旦淨末丑外貼老旦眾，計九色，雖已屬第二期明代「新戲文」[178]，但畢竟未及第三期蛻變完成而為「傳奇」之現象。而其宮調舛錯、曲牌訛亂、聯套失序又為不爭的事實；且其韻協尚不盡合《中原音韻》，何況對周氏諸多挑剔的王驥德《曲律》。如此加上明清以後諸家的批評，可見湯氏對於已發展至精緻歌曲的曲牌，其講究極為嚴謹之長短律、平仄聲調律、音節律、協韻律、對偶律，每有違拗，以致妨礙曲牌鮮明的性格，因而難以作為載體來承載「聲則平上去入之婉協，字則頭腹尾音之畢勻，功深鎔琢，氣無煙火，啟口輕圓，收音純細」[179]之崑山水磨調，因而使得「湯詞端合唱宜黃」。而我們知道，由戲文到傳奇，必須經歷北曲化、文士化、崑山水磨化。尤其因為崑山水磨調化的音樂與語言完全融而為一，使得曲牌和聯套規律達到非常嚴謹細密的境地，也必須有這般精緻的載體才能承載並呈現如此高超的藝術化歌曲。而衡諸《牡丹亭》，至多止於「北曲化」和「文士化」，也

[178] 「明代新戲文」為筆者所創之學術名詞，用以指由「宋元戲文」過渡到明嘉靖以後「傳奇」的戲曲劇種名稱。

[179] 〔明〕沈寵綏：《度曲須知》，《中國古典戲曲論著集成》第五冊，卷上，頁一九八。

小說戲曲國際研討會】論文，刊載於《臺大中文學報》第二〇期（二〇〇四年六月），頁八七─一三〇，收入曾永義：《戲曲與歌劇》（臺北：國家出版社，二〇〇四年），頁七九─一三三。

因此就劇種而言，它尚屬「戲文」，明確的說，它是「明代新南戲」。

餘言

然而若因為《牡丹亭》劇種屬「明代新南戲」，其體製格律就「胡作非為」，則亦非事實。誠如上文所強調，湯氏的戲曲觀，乃至於文學藝術觀，無不以自然臻於高妙為旨歸，所以當譜律家所斤斤三尺的「人工音律」，無法讓他馳騁筆墨時，他只好棄韈絕纓地運用他所了悟的「自然音律」，以他所重視的「歌永言，聲依永」而達成發乎「情志」的妙境。其實他被指責的，不過就在運用「自然音律」這方面，如果我們也來檢驗他拘守韻律的地方，則亦比比皆是，可以說他是以「人工音律」為主軸的；如若不信，請看我順手拈來：

七齣〈閨塾〉【遶地遊】末句應作34七字句，末二字作去平，此正作「恁時節則好教、鸚哥喚茶」。

八齣〈勸農〉【八聲甘州】第七句平仄律為「平平仄平平仄平」，此正作「趁江南土疏田脈佳」。

九齣〈蕭苑〉【一江風】末句23五字句，末字去聲，此正作「小苗條噢的是夫人杖」。其後三支分別作「女書生怎不把書來上」、「後花園要把春愁漾」、「怕燕泥香點涴在琴書上」。其「書生」、「花園」、「燕泥」如作增字而為43七字句，亦合調法；而其末字，更皆作去聲。

十齣〈驚夢〉【遶池遊】末句應為34七字句，末二字作「去平」，此正作「恁今春、關情似去年」。

舉其前十齣已如此，而沈自晉《南詞新譜》以湯氏《四夢》十五曲為調式，其眉批中雖於湯氏平仄韻協有所修正；但亦有加以讚美者，如卷一仙呂過曲【望鄉歌】，云：「電閃、帝女，去上聲；砥柱、雨在，上去聲，

俱妙。」【180】卷一八商調過曲【黃鶯玉肚兒】，云：「小事、你意，俱上去聲，妙。」【181】則《牡丹亭》既可以入

譜律之法式，又有美妙之音聲，焉能說湯氏於體製格律一無了然。

再進一步觀察《牡丹亭》之句法，其句式之單雙式非常講究，很少混淆。如二齣〈言懷〉【真珠簾】四五

兩句應為23與32之五句字，此正作「幾葉到寒儒，受雨打風吹」，「吹」讀作去聲，乃合調法。其【九迴腸】

之句法為：7乙。7乙。7。7乙。7。7。7。7乙。7。3。7。7乙。7。3。6乙。3。3。其曲文正作：

【九迴腸】【解三醒首至七】雖則俺、改名換字，俏魂兒、未卜先知？定佳期盼煞蟾宮桂，柳夢梅、不賣查

梨。還則怕嫦娥妒色花頹氣，等的俺梅子酸心柳皺眉，渾如醉。【三學士首至合】無螢鑿了鄰家壁，甚東牆、

不許人窺。有一日春光暗度黃金柳，雪意沖開了白玉梅。【急三鎗四至末】那時節，走馬在、章臺內。絲兒

翠，籠定個百花魁。

即使是增字、減字，亦皆合調法。如二齣〈言懷〉【真珠簾】首句應為43七字句，此作「河東舊族，柳

氏名門最」，其「柳氏」二字，本為襯字，以其字義分量頗重，因之視之為增字，則7＋2→9字句，乃攤破為

45兩句。又其第三句與倒數第二句均應作34七字句，今皆減去三字作「連張帶鬼」與「貪薄把人灰」四字

句，亦合乎調法。類此所在皆有，不遑舉例，也可見若士於曲律變化之方了然於心。

最後再觀察其聯套形式，其可議者雖有如前文所舉，但其合規中矩者其實占多數。譬如第三齣〈訓女〉之

套式：

【180】〔明〕沈自晉輯：《南詞新譜》，頁一三六。

【181】〔明〕沈自晉：《南詞新譜》，頁六九○。

【南呂引子】【滿庭芳】　外─【商調引子】【遠地遊】　老旦─【前腔】旦─【前腔】外─【雙調過曲】【玉胞肚】　外─【前腔】老旦─【前腔】旦─【前腔】外、老旦、合─【商調集曲】【玉山頹】　旦、合─【前腔】外、合─【尾聲】外─七言四句下場

此曲以三支引子導引外、老旦、旦上場，引子一齣中不可超過三支，其後以雙調集曲【玉山頹】二支，雙調過曲【玉胞肚】四支，由外主唱，老旦、旦分唱、輪唱，演高堂慶壽與訓女，後以【尾聲】作結，為引子、過曲、尾聲三者皆具之南曲套式。

又如第七齣〈閨塾〉之套式：

【商調引子】【遠地遊】　旦、貼─【南呂過曲】【掉角兒】　末─【前腔】貼─【前腔】旦─【尾聲】末

此齣疊南呂過曲【掉角兒】三支，首尾加引子、尾聲成套，引子之宮調可以不論，以其乾唱可以獨立也。南曲套式中重頭成套之例甚多，《牡丹亭》亦然；若係過場，疊一二支即可成套，可不用尾聲，如六齣〈悵眺〉用南呂過曲【鎖寒窗】二支，十一齣〈慈戒〉用南呂過曲【征胡兵】二支，十七齣〈道覡〉用南呂過曲【大迓鼓】二支，二十五齣〈憶女〉用黃鍾過曲【玩仙燈】、南呂過曲【香羅帶】各二支，三十四齣〈訕藥〉用商調過曲【黃鶯兒】二支，三十八齣〈淮警〉用【錦上花】二支，五十一齣〈榜下〉用中呂過曲【駐雲飛】二支等。

又如十二齣〈尋夢〉之套式：

【仙呂引子】【夜遊宮】　貼─【仙呂過曲】【月兒高】　旦─【前腔】旦─【南呂過曲】【懶畫眉】　旦─【前腔】【仙呂過曲】【不是路】　貼─【前腔】旦─【雙調過曲】【忒忒令】　旦─【嘉慶子】　旦─【尹令】　旦─【品令】　旦─【豆葉黃】　旦─【玉交枝】　旦─【月上海棠】　旦─【二犯么令】　旦─【江兒水】　旦─【川撥棹】　貼、旦、合─【前腔】旦、貼、合─【前腔】旦、合─【中呂尾聲】【意不盡】

此齣用宮調三、曲二十，而排場隨宮調轉移，甚為分明。開首仙呂過曲【月兒高】二支演杜麗娘無心於飲食，

春香下場；南呂過曲【懶畫眉】二支演杜麗娘重遊花園；【不是路】二支為仙呂宮賺曲，照例作為承上啟下之

作用，春香上場又下場，然後用雙調【忒忒令】長套演本齣主場〈尋夢〉，其聯套次序合章法，如【尹令】、

【品令】二曲必須聯合，【意不盡】用作尾聲結束全篇。

又如至三十一齣〈繕備〉之套式：

| 仙呂引子 | 【番卜算】 | 貼、淨— | 【前腔】 | 外— | 中呂過曲 | 【山花子】 | 眾、合— | 【前腔】 | 外、合— | 【舞霓裳】 | 眾、合— |

| 【紅繡鞋】 | 眾— | 【尾聲】 | 外 |

此齣由二引加中呂過曲【山花子】等四曲加【尾聲】組成，合乎章法，尤其【山花子】為嗩吶同場大曲【懶畫眉】，更

能妝點場面。此外如三十二齣〈冥誓〉先用仙呂集曲【月雲高】二支分別由生旦引場，接用南呂過曲【懶畫眉】

生、【太師引】生、【鎖寒窗】旦、【太師引】旦、【鎖寒窗】生、【紅衫兒】生、【前腔】旦套演柳夢梅與杜

麗娘鬼魂幽會；其後兩相盟誓，排場轉變，乃移宮換羽用黃鍾過曲【滴溜子】生旦、【鬧樊樓】生旦、〈啄木

犯〉旦、【前腔】旦、【三段子】旦、【前腔】旦、【鬥雙雞】旦、【登小樓】旦套，此後因雞鳴天亮辭別，排

場轉變，乃改用中呂過曲【鮑老催】旦、【耍鮑老】旦、【尾聲】旦作結。又如三十五齣〈回生〉前用黃鍾過

曲【出隊子】套演掘墳，後用商調【鶯啼序】套演回生，宮調轉移，排場隨之改變。四十二齣〈移鎮〉用仙呂

過曲【長拍】套，前引後尾；五十齣〈鬧宴〉用南呂過曲【梁州序】套，前引後尾；皆自成章法。五十三齣〈硬

拷〉用雙調【新水令】合套，生唱北曲，外、淨分唱南曲，五十五齣〈圓駕〉用黃鍾【醉花陰】合套，旦唱北

曲，外、生、老旦、末、淨、眾分唱南曲；皆合於合套聯套與演唱之規矩，唯【北尾】由生旦分唱，稍作變化

耳。

吳梅：《南北詞簡譜》，收入王衛民編校：《吳梅全集》，卷六〈南中呂宮〉，頁四一八。

總而言之，如果站在「傳奇」體製規律和水磨調相應所要求的聲韻律立場，則如沈璟改本《同夢記》、臧懋循改本《牡丹亭》、徐肅穎改本《丹青記》、碩園居士徐日曦改本《牡丹亭》、馮夢龍改本《風流夢》等五種見諸文獻的《牡丹亭》刪訂本，就《牡丹亭》之流播水磨調歌場而言，是絕對有意義的，誠如周秦《牡丹亭與蘇州》所云：

改本大抵就原作壓縮篇幅，刪改曲詞，以便崑唱，同時不同程度地以犧牲原作的意趣文采為代價。……單就舞場實踐而言，由於改本較好地解決了原作場次過多、頭緒過繁、曲詞過拗等問題，對《牡丹亭》的搬演播起到了積極的推動作用。試將湯顯祖原作和演出臺本比較對照一下便不難發現，自《牡丹亭》問世以來，崑曲舞臺上最常演不衰的〈學堂〉、〈遊園〉、〈驚夢〉、〈尋夢〉、〈拾畫〉、〈叫畫〉等名齣——其實也正是整本《牡丹亭》傳奇中最精彩傳神的部分——無不與湯氏原作有了較大的區別。其中〈叫畫〉一齣即基本按照馮夢龍改本。個中情由是頗耐尋索的。❽

然而如果站在湯顯祖的立場上，則湯顯祖不是不懂音律，甚至可說是精於音律，由其善於掌握句式、變化句法可以見之；因此他既能講求人工音律，也能合乎吳江譜法；但因他更講求自然臻於高妙，所以不免以自我體悟之自然音律隨意揮灑，乃致使講究崑山曲律的譜法家有所批評。可是就劇種而言，如果以「新南戲」來看待《牡丹亭》，就大抵可以免於譏評了。然而進一步想：《牡丹亭》的音律，如果漫無章法，如果不是其「人工音律」與「自然音律」互相調適，互補有無、相得益彰，則縱使鈕少雅、馮起鳳、葉堂等「國工」有出神入化的修為，又焉能一字不易的將《牡丹亭》乃至《四夢》譜入精緻歌曲有如崑山水磨調的旋律之中！

❽ 此為周氏稿本，未刊。

第柒章　湯顯祖《紫釵記》、《南柯記》、《邯鄲記》述評

引言

湯顯祖《臨川四夢》，論者多以《牡丹亭》為第一，故以「三論」詳論如上；其他《紫釵》、《南柯》、《邯鄲》三記，論者亦多依次為序，故合而述評。其《紫釵》之寫「情」，堪為《牡丹》之先聲，格調亦為接近；《南柯》、《邯鄲》夢涉佛道，二者，理趣風格亦頗為近似。然而各有特色，不可一概而論。而《紫釵記》的前身是《紫簫記》，兩者雖題材相同，但實質內涵亦有別。由於是湯顯祖的青壯之作，技法尚擺脫不了騈綺派「新南戲」的影響，故成就不高。

一、《紫釵記》述評

(一)《紫簫記》與《紫釵記》

湯顯祖取材唐代蔣防（七九二?—?）〈霍小玉傳〉創作的劇本，前後有《紫簫記》和《紫釵記》。《紫簫記》創作於萬曆七年（一五七九）他三十歲居鄉之時，劇本只寫到第三十四齣，據其首齣〈開宗〉，後面還有許多情節，並未完成。❶原因是寫作之時，就已經「是非蜂起，訛言四方」，而他的朋友們因為「有危心」，乃「略取所草具詞梓之，明無所與於時也」，所以「《記》初名《紫簫》，實未成」。❷而據劇本首齣〈本傳開宗〉【西江月】所云：「點綴紅泉舊本，標題玉茗新詞。」❸可見《紫簫》作於「玉茗」。按「紅泉」、「玉茗」皆湯氏書房之名。萬曆三年（一五七五）湯顯祖二十六歲時，他的第一本詩集問世，題名《紅泉逸草》；其《紫簫記》最早刊本為明金陵富春堂刻，亦題名「臨川紅泉館編」。

《紫釵記》於萬曆十五年（一五八七）湯顯祖三十八歲前後寫成，那時他在南京任太常博士。因為官職清

❶ 呂天成《曲品》云：「《紫簫》……向傳先生作酒、色、財、氣四犯，有所諷刺，是非頓起，作此以掩之，僅成半本而罷。」見〔明〕呂天成：《曲品》，卷下，頁二三〇。

❷ 見〔明〕湯顯祖：《紫釵記·題詞》，徐朔方箋校：《湯顯祖全集》，詩文卷三三，頁二一五七。

❸ 〔明〕湯顯祖：《紫釵記》，徐朔方箋校：《湯顯祖全集》，第一齣〈本傳開宗〉，頁一八七五。本文據此版本，後簡示之。

間，朋友認為《紫簫》「此案頭之書，非臺上之曲也。」❹他乃把它加以刪潤，改作「紫釵記」。雖然改作後，仍被批評為《紫釵》，猶然案頭之書也，可為臺上之曲乎？」❺但是在情節人物思想上已有相當大的改變。

蔣防《霍小玉傳》雖屬創作的傳奇小說，但是小說男主腳李益，實為「大曆十才子」之一，其《舊唐書》本傳，說他「少有癡病而多猜忌，防閑妻妾，過為苛酷。」❻所以「時謂『妒癡』為『李益癡』。」這種傳聞在當時一定很盛行，蔣防也把它寫入小說之中。湯氏《紫簫記》從已寫成的部分看來，內容與小說很不相同，不止刪去其「癡病」，單就人物來說，其「紫簫」來歷，得諸拾取，終為郭娘娘所賜，李益三友花卿、石雄、尚子毗，及丞相杜黃裳、四空和尚、杜秋娘等皆為小說所無之新增人物；則其關涉之情節，多為出諸杜撰添設，可想而知。而《紫釵》之於《紫簫》，則規模之宏大、敷演之冗煩堪稱兩相比倫，曲文之晦澀、賓白之藻麗亦如出一轍；此外，《紫釵》無論在主題思想、人物塑造上較諸《紫簫》都可見明顯向上提升。

(二)《紫釵記》之關目排場

明代《柳浪館批評玉茗堂紫釵記》卷首〈紫釵記總評〉云：

一部《紫釵》，都無關目，實實填詞，呆呆度曲，有何波瀾？有何趣味？

又云：

❹〔明〕湯顯祖：《紫釵記‧題詞》，收入徐朔方箋校：《湯顯祖全集》，詩文卷三三，頁一一五七。

❺〔明〕袁于令：《紫釵記總評》，見〔明〕湯顯祖撰，柳浪館批評：《柳浪館批評玉茗堂紫釵記》，收入《古本戲曲叢刊初集》（上海：商務印書館，一九五四年據北京圖書館藏柳浪館刊本影印），頁一。

❻〔後晉〕劉昫等傳：《舊唐書》（北京：中華書局，一九七五年），卷一三七，頁三七七一。

傳奇自有曲白介諢，《紫釵》止有曲耳，白殊可厭也！諢間有之，不能開人笑口；若所謂介，作者尚未夢見在。可恨！可恨！

又云：

凡樂府家，詞是肉，介是筋骨，白諢是顏色。如《紫釵》者，第有肉耳，如何轉動？卻不是一塊肉尸而何？此詞家所大忌也。不意臨川乃亦犯此。❼

看來《紫釵》在關目情節的布置上，恐怕依舊沿襲《紫簫》的冗煩，甚至有過之而無不及。因為《紫釵》如上舉柳浪館所批評，之所以不宜於場上搬演，其根本原因即在曲文過繁、關目單薄，支離瑣碎，以致白介諢難以附麗生發。試想唱工疲累的演員，焉有餘力作機趣橫生的表演。而《紫釵》故事又如此單薄平凡，不過是夫妻久別，阻於權奸，難於相見；而卻大費周章，枝蔓繁衍為五十有三齣，於南戲、傳奇中已屬鮮見。而就中九、十、十一、十四、十八、二十、三十、三十五等八齣關涉主題不多，幾乎可以刪除，二十九、三十一與四十一、四十二、四十三齣之間，每見重複，亦可刪併。而用曲之多：《劍合釵圓》二十四支，《佳期議允》二十三支，《花前遇俠》二十一支，《墮釵燈影》十七支，《花朝合卺》、《折柳陽關》、《淚燭裁詩》均十五支，《花院盟香》、《醉俠閒評》均十三支，《女俠輕財》、《凍賣珠釵》均十二支；凡此皆不免關目情景難稱、唱工繁重難當之累。也因此，清梁廷柟《曲話》卷三云：「《《紫釵記》》既有《門楣絮別》矣，接下《折柳陽關》，便多重疊，且墮惡套。」❽清末王季烈《螾廬曲談·論作曲》云：

❼〔明〕袁于令：《紫釵記總評》，見〔明〕湯顯祖撰，柳浪館批評：《柳浪館批評玉茗堂紫釵記》，頁一─二。柳浪館為袁于令之託名，見鄭志良：《袁于令與柳浪館評點《臨川四夢》，《明清戲曲文學與文獻探考》（北京：中華書局，二〇一四年），頁三四九─三六〇。

❽清梁廷柟《曲話》卷三云：

玉茗《四夢》，排場俱欠斟酌。《邯鄲》、《南柯》稍善，而《紫釵》排場最不妥洽。蓋《紫釵》為《紫簫》之改本，若士祇顧存其曲文，遂至雜糅重疊，曲多而劇情反不得要領。今日《紫釵》中祇有〈折柳陽關〉一折（本係一折，今人析為二折）登之劇場，其餘均無人唱演，蓋實不能演也。❾

吳梅《顧曲麈談》亦云：

填詞者，當知優伶之勞逸。如上一折以生為主腳，則下一折再不可用生腳矣。……他腳色亦然。此其故有二也：一則優伶更番執役，不致十分過勞；二則衣飾裙釵，更換頗費時間……文人填詞，能歌者已少，能知此理者，非曾經串演不能，故尤少也。往讀名家傳奇，此失獨多。湯若士之《紫釵記》……更多是病。此所以不能通常閒演也。❿

而為了使《紫釵記》能登場演出，明人臧懋循便大加刪削，王季烈也加以節改其中十四齣，收入其《螾廬曲譜》之中。雖然，若論其齣中之排場轉換，如〈墮釵燈影〉、〈得鮑成言〉、〈妝臺巧繪〉、〈花朝合卺〉、〈花院盟香〉、〈門楣絮別〉、〈折柳陽關〉、〈節鎮還朝〉、〈計哨訛傳〉、〈婉拒強婚〉、〈凍賣珠釵〉、〈怨撒金錢〉、〈花前遇俠〉等十三齣之各分前後場，〈佳期議允〉與〈劍合釵圓〉二齣之同分五場；其間排場之轉移，均頗為分明。則其關目聯套之配搭運用，便不能說沒有章法。

❽ 〔清〕梁廷枏：《曲話》，卷三，頁二七六。

❾ 王季烈：〈論劇情與排場〉，《螾廬曲談》，卷二〈論作曲〉，第四章，頁三二一。

❿ 吳梅：《顧曲麈談·製曲》，收入王衛民編校：《吳梅全集·理論卷上》，第二章第一節，頁九六。

(三)《紫釵記》之人物塑造

明沈際飛對《紫釵記》揄揚備至，其〈題紫釵記〉云：

《紫釵》之能，在筆不在舌，在實不在虛，在渾成不在變化。以筆為舌，以實為虛，以渾成為變化，非臨川之不欲與於斯也，而《紫釵》則否。小玉愚，李郎怯，薛（鮑）家姬勤，黃衫人敢，盧太尉莽，崔、韋二子忠，筆筆實，筆筆渾成，難言其乖於大雅也。惟詠物評花，傷景譽色，穠縟曼衍，皆《花間》、《蘭畹》之餘，碧簫紅牙之拍。自古閱今，不必癡於小玉，才於李郎，婉於薛（鮑）姬，而皆可有其端委，有其託喻。此《紫釵》所以止有筆有實有渾成耳也。⑪

沈氏認為湯臨川《紫釵記》的能事在於妙筆生花，敷陳故實，渾然天成，所以能夠將人物塑造得栩栩如生，宛然在目，各如其分；其詠物評花、傷春慕色，又能出諸穠縟曼衍，有如《花間》、《蘭畹》之詞華，碧簫紅牙之高韻，不失風雅之道。乃因為他藉古事以觀今世，自見其端委，而有所託喻在其間，故不必以筆為舌，以實為虛，以渾成為變化，那樣煞費苦心的運用寫作技法。只要筆緣實寫來，就可以達到筆筆渾成的境界。

沈氏對《紫釵記》的總體觀照，說是「筆筆實，筆筆渾成」，恐怕未必。因為其布關設目、填詞造境之累贅蕪雜，有如上述，若此焉能謂之「渾成」？其評斷人物之質性，看似言簡意賅，但仔細推敲，則「黃衫人敢，盧太尉莽，崔、韋二子忠」，皆有可議。

湯氏在此記〈題詞〉中說：「霍小玉能作有情癡，黃衣客能作無名豪。餘人微各有致。第如李生者，何足

⑪ 〔明〕沈際飛：〈題紫釵記〉，徐朔方箋校：《湯顯祖全集》，頁二五六九。

道哉！⑫可見他極力要塑造的兩個人物是霍小玉的「有情癡」和黃衫客的「無名豪」。湯氏所以鄙棄李益，在

於李益性格過於怯懦，劇本中也把李益刻畫得淋漓盡致；只是為了劇本旨趣在「至情之實現」，所以李益堅守對

小玉「永不相棄」的底線。

而小玉之「有情癡」在求神問卜與疏財買訊的行為上，也幾近於「愚」；但也用此寫其情之深、意之厚。

湯氏在首齣《本傳開宗》【西江月】有句云：「點綴紅泉舊本，標題玉茗新詞。人間何處說相思？我輩鍾情似

此。」⑬除了說明《紫釵》改編自《紫簫》，更特意標榜兩記旨趣，均在彰顯人間的至情。而這「至情」，則集

中筆力在小玉身上。而為了彰顯此「至情」，也用「紫釵」作為象徵之物，並使之一再出現於第三、六、七、四

十四、四十五、四十六等六齣戲中。

而黃衫客，在劇本首齣【沁園春】虛籠大意裡，更付之與「迴生起死，釵玉永重暉」⑭的關鍵性作用，他

行俠仗義，氣象宏闊，湯氏也能如同小說一般，使之實副「無名豪」而為天地正氣的化身。然而令人遺憾的是

在劇本最後，卻讓他「暗通宮掖」，貶斥盧太尉，用此化解了小玉與李益團圓的障礙；可是為此卻令人有草率收

場之感，而且對黃衫客之人格也有前後矛盾的缺憾。

至於盧太尉其人，很明顯的是用來影射張居正、申時行等當時權相，湯氏耿介不阿的性格，有如劇中李益

之不依附豪門權貴的行徑一般；他們為此都遭受長年排斥的困頓，湯氏就是利用盧太尉這一反面人物來予以呈

現。另外，被沈際飛稱之為「忠」的崔允明、韋夏卿，則韋夏卿實有其人，新舊《唐書》皆有傳，任官有政聲，

⑫〔明〕湯顯祖：《紫釵記‧題詞》，收入徐朔方箋校：《湯顯祖全集》，詩文卷三三，頁一一五七。

⑬〔明〕湯顯祖：《紫釵記》，第一齣〈本傳開宗〉，頁一八七五。

⑭〔明〕湯顯祖：《紫釵記》，第一齣〈本傳開宗〉，頁一八七五。

由吏部侍郎轉京兆尹，累官至工部尚書，東都留守；但他卻與字里未詳的崔允明同作劇中的針線人物，穿梭其間；雖號稱李益密友，卻不推辭小玉的銀錢資助，行跡幾近「幫閒」，實難謂之為「忠」。

(四)《紫釵記》之曲辭

沈氏又謂《紫釵記》曲辭「穠縟曼衍」，此語可視之為明清曲家的共評。如明王驥德《曲律‧雜論》「《紫簫》、《紫釵》第脩藻豔，語多瑣屑，不成篇章。」⑮呂天成《曲品》卷下〈新傳奇〉「《紫簫》：琢調鮮美，鍊白駢麗。」「《紫釵》：仍《紫簫》者不多，然猶帶靡縟。描寫閨婦怨夫之情，備極嬌苦，真堪下淚。絕技也！」⑯祁彪佳《遠山堂曲品‧豔品》「《紫釵》：先生手筆超異，即元人後塵，亦不屑步。會景切事之詞，往往悠然獨至。然傳情處太覺刻露，終是文字脫落不盡耳。故題之以『豔』字。」⑰清焦循《劇說》卷五「《彩毫》、《紫釵》、《南柯》三傳，俱出屠、湯手筆，而往往以學問為長，徒令人驚雕繢滿眼耳。」⑱近人吳梅〈紫釵記跋〉評曰：「詞藻精警，遠出《香囊》、《玉玦》之上，《四夢》中以此為最豔矣。余嘗謂：工詞者或不能本色，工白描者或不能作豔詞。惟此記穠麗處，實合玉溪詩、夢窗詞為一手；疏雋處又似貫酸齋、喬夢符諸公。或云刻畫太露，要非知言。蓋小玉事非趙五娘、錢玉蓮可比。若如《琵琶》、《荊釵》筆法，亦有何風趣？」⑲

⑮〔明〕王驥德：《曲律》，頁一六五。

⑯〔明〕呂天成：《曲品‧新傳奇》，卷下，頁二三○。

⑰〔明〕祁彪佳：《遠山堂曲品》，頁一七。

⑱〔清〕焦循：《劇說》，卷五，頁一八二。

⑲吳梅：《讀曲記‧紫釵記(三)》，收入王衛民編校：《吳梅全集‧理論卷中》，頁八五三。

以上諸家對於《紫釵記》曲辭的批評，王驥德最為中肯，焦循亦得其實；呂天成、祁彪佳，既見其利亦見其弊，均不失公允。惟獨吳梅不止豔稱其穠麗，又大賞其疏雋，可謂揄揚備至。如果我們不顧慮其穠麗中存在的瑣屑和靡縟刻露，則吳氏之所云似亦可自圓其說，而其劇中之所謂「疏雋處」，不知吳氏何所指，如是指少用典或雖用典而不致艱澀而言，則如六齣【鳳凰閣引】、十齣【駐馬聽】、十六齣【畫眉序】、廿五齣【解三醒】、廿六齣【朝元歌】、卅一齣【漿水令】、卅三齣【念奴嬌】、四十齣【刮鼓令】、五十齣【江頭金桂】、五十二齣【山坡羊】等曲應可稱是；而若要像《牡丹亭》中那些「俗中帶雅」、機趣雋永那樣的妙曲，則此時湯氏筆墨，恐未造此境地。茲舉三曲如下，以見一斑；如：

【中呂過曲】【駐馬聽】出入惟驢，實少銀鞍照路衢。待做這乘龍快壻，騏驥才郎，少的駟馬高車。花邊徒步意躊躕，嘶風弄影知何處。（合）後擁前驅，教一時光彩生門戶。[20]

此曲為第十齣〈回求僕馬〉，生扮李益向其友人崔允中說明客中寒素，有驢無馬，難壯行色。【駐馬聽】為小曲，第三四五句須鼎足稱對，六七兩句亦須七言對仗；此曲但用俗典，語言明朗，聲情詞情為之相得益彰。又如：

【仙呂過曲】【解三醒】恨鎖著、滿庭花雨，愁籠著、蘸水煙蕪。也不管鴛鴦隔南浦，花枝外、影跑蹢躅。俺待把釵敲側喚鸚哥語，被疊慵窺素女圖。新人故，一霎時眼中人去，鏡裏鸞孤。[21]

此曲為第二十五齣〈折柳陽關〉，旦扮霍小玉於陽關送別李益時所唱。【解三醒】音調優美，首二句對偶，第四句六字折腰，七八二句亦須對偶。此調本有【換頭】一體，套中例用二支為度。自《紫釵》此齣疊用六支後，

[20] 〔明〕湯顯祖：《紫釵記》，第一〇齣〈回求僕馬〉，頁一九〇六。

[21] 〔明〕湯顯祖：《紫釵記》，第二五齣〈折柳陽關〉，頁一九四九。

詞壇多有效法者。除「南浦」、「素女圖」用俗典外，其他語句雖雅，未及雕琢。再如：

〔商調過曲〕

【山坡羊】冷清清遭值這般星運，鬧氳氳攪人的方寸。虛飄飄耽捱了己身，軟咍咍沒個他豐韻。浣紗呵！病的昏，問你個春幾分？睡也睡也睡不穩，過眼花殘，斷頭香盡。傷神，病在心頭一個人。消魂，人似風中一片雲。㉒

上曲為第五十二齣〈劍合釵圓〉旦扮霍小玉於臥病經年，心念李益所唱。曲中鄰句或作扇面對或逢雙對，語法整飭，而用白描無典故，蓋以【山坡羊】源自北曲，故湯氏造語，亦以元人為宗。

以上所舉三曲，雖於《紫釵記》非為穠纖之典型；就曲律而言，可見湯氏其實頗遵調法。只是其韻協，齊微、支思、魚模，先天、寒山、廉纖、監咸，其彼此之間每有混用現象，與湯氏其他三記相同。而第六齣〈墮釵燈影〉，用韻較奇特，其用家麻者曲雅，用車遮者曲俗多襯有如此調。其末後集曲【六犯清音】與【尾聲】改協齊微混支思、魚模，更為隨意。

小結

由以上可見《紫簫記》是湯顯祖的第一部戲曲劇作，那時他三十歲。由於寫作之際已物議連連，「是非蜂起」，他便在第三十六齣輟筆，先予梓行，以消弭「訛言」。直到萬曆十五年（一五八七）他三十八歲前後，在南京任閒職太常博士時，才改前作寫成《紫釵記》五十三齣，同樣取材唐蔣防《霍小玉傳》。就戲曲文學和藝術而論，《紫釵記》的成就不高，故事單薄平凡，關目支離瑣碎，排場亦不妥貼穩洽。人物之塑造李益「怯懦」、

㉒ 〔明〕湯顯祖：《紫釵記》，第五二齣〈劍合釵圓〉，頁二〇四七。

小玉「癡愚」，黃衫客亦難稱「無名豪」；其曲辭之「穠縟曼衍」亦不過新南戲駢綺派之韻調。所以總體說來，論者置為《四夢》之末，是有其道理的。

二、《南柯記》述評

小引

萬曆二十八年（一六〇〇）夏至，湯顯祖作《南柯記》，翌年又完成《邯鄲記》。由於《南柯》、《邯鄲》事關佛道，論者便或合稱《二記》，以與前所完成同寫愛情之《紫釵》、《牡丹》合稱《二夢》對舉，認為湯顯祖所表現的思想有轉變之別。對此，在本〈述評〉中，也略敘所見。

(一)《南柯記》的題材本事和關目排場

《南柯記》寫遊俠之士淳于棼夢入槐安國為南柯太守的故事。事本唐李公佐（七七〇?—八五〇?）傳奇小說《南柯太守傳》。㉓或謂湯氏寫作時，應當還受其他近似之作如《搜神記·審雨堂》、南朝劉宋劉義慶（四

㉓　【唐】李公佐：〈南柯太守傳〉，見【宋】李昉等編：《太平廣記》（北京：中華書局，一九六一年），卷四七五，頁三九一〇—三九一五；篇末注：「出於《異聞錄》。」按《太平廣記》收錄此文，原題〈淳于棼〉，王夢鷗據南宋曾慥《類說》卷二八節錄《異聞集》所載，認為《異聞錄》當係《異聞集》之誤，而此篇〈淳于棼〉原題應為「南柯太守傳」，

〇三—四四四)《幽明錄‧焦湖廟祝》、唐沈既濟（七五〇？—七九七？）《枕中記》、唐段成式（八〇三？—八

六三？)《酉陽雜組‧守宮》的影響。但無論如何，李公佐《南柯太守傳》才是《南柯記》最直接的依據。湯氏

自然不是依樣畫葫蘆，而有許多藝術加工和改造。對此，王安庭在《南柯記》本事及版本考述》，認為有以下

幾方面：

首先，精減了部分次要人物，以利於舞臺演出。

其次，改變了某些人物的性格特徵，豐富了主題的內涵。

第三，改變了人物活動的時空範圍，極大地豐富了故事情節。㉔

王氏所舉之例為刪去《傳》中華陽姑、青溪姑、上仙子、下仙子而保留靈芝、瓊英、上真子三人。誠然如所云，

即此已足以運用她們來色誘淳于棼。對於「其次」之例，王氏但舉瓊英三人色誘事與右相殷功由扁平之使臣人

物變成陽奉陰違、妒賢害能，等同《紫釵》之盧太尉、《邯鄲》之宇文融的奸相模樣，使之有現實中張居正、申

時行的影子。而其實湯顯祖用筆墨渲染最多的，莫過於對主腳淳于棼的塑造和描寫，他除了將一個落拓俠士驟

得富貴美眷的驚疑喜悅，與在權勢中墮落酒色淫慾的不歸之路描繪得活靈活現外，也將他寫成夫妻情深，對百

姓子愛的封疆循吏。前者是一般由失意而得意官場的士子共相，後者則實有濃厚的湯氏自我寫照，其《風謠》、

〈臥輒〉二齣，如同《牡丹亭‧勸農》，都流露了湯氏在遂昌任上父母官的形貌和經驗。其次對於旦腳金枝公

主，雖然筆墨不能與生腳等量齊觀，但較諸傳奇小說中，其〈宮訓〉、〈尚主〉、〈得翁〉、〈拜郡〉、〈御餞〉、〈之

今從之。見王夢鷗：《唐人小說校釋》（臺北：正中書局，一九八五年），下冊，頁一八八—一八九。

㉔ 王安庭：《南柯記》本事及版本考述，見〔明〕湯顯祖原著，王安庭評注：《南柯記評注》，收入黃竹三、馮俊杰主

編：《六十種曲評注》第九冊，頁二七六—二七七。

郡〉、〈玩月〉、〈閨警〉、〈圍釋〉、〈召還〉等十齣都上場演出，尤其〈玩月〉之敘三五之夜，夫妻清賞，〈閨警〉、

〈圍釋〉之寫抵禦檀蘿入侵，均為湯氏所生發之關目。此外，蟻王、蟻后、周弁、田子華、檀蘿四太子等，各

付以威儀、慈愛、粗豪、清慎等性格，也是超越其本《傳》的地方。

而若論全劇之關目布置，則前後共有五段：前段交代故事端緒，後段為寄託旨趣，中間三段主寫主人翁淳

于棼之入贅蟻國公主、赴任南柯太守、還朝恣慾遣歸三組重要關目群。

其前段鋪排故事端緒，足足用了十一齣，首先以〈俠概〉（2）、〈謾遣〉（6）二齣介紹男主腳淳于棼之遭

遇情懷：棄官落魄，懷才不遇，思鄉念家之憂愁苦煩；請來幫閒溜二、沙三，幫忙解悶，引發孝感寺盂蘭會聽

講的興致。其次介紹女主腳一家，以〈樹國〉（3）寫大槐安國建立，蟻王與群臣喜慶遊賞；以〈宮訓〉（5）

寫槐安國國母對公主瑤芳和姪女瓊英的訓誡。其三以〈禪請〉（4）敘揚州孝感寺和禪智寺兩住持率僧俗人眾，

渡江至潤州甘露寺，延請契玄禪師赴揚州盂蘭會講經說法。作為故事背景；更以〈偶見〉（7）承接〈宮訓〉和

〈謾遣〉（6）寫瓊英等與淳于棼在禪智寺邂逅相遇，緊接〈情著〉（8）寫瓊英以瑤芳公主之金釵鈿盒施奉契

玄法師，引發淳于棼對公主的思慕。其後承接〈決壻〉（9），遙承〈宮訓〉，寫蟻后聽瓊英復命，決定擇淳于棼

為婿。於是寫淳于棼夢中〈就徵〉（10）槐安國暫居東華館，〈引謁〉（11）蟻王，由人間落魄士子過脈一變為槐

安蟻國駙馬。在這一段落裡，如〈就徵〉（10）〈謾遣〉可以併入〈俠概〉、〈宮訓〉可以融合〈樹國〉，〈偶見〉、〈情著〉可濃

縮為一，〈就徵〉、〈引謁〉可排場銜接，凡此皆可化繁就簡。

其次段進入本傳正文，以六齣敷演淳于棼入贅蟻國之生活。〈貳館〉（12）寫淳于棼由東華館移居修儀宮，

緊接〈尚主〉（13）寫淳于棼在修儀宮與瑤芳公主成婚。其後插入〈伏戎〉（14）寫檀蘿國隱懷憤怨，伺機作亂。

照映上齣，以群臣〈侍獵〉（15）龜山，以畋獵備戰南柯郡之警。其後以〈得翁〉（16）寫公主體貼夫婿思親之

苦，答應寄書尋父，上接〈尚主〉，遙承〈引謁〉。其後〈議守〉(17)寫蟻王接受公主之請，排除右相之議，命淳于棼出守南柯。以上六齣，〈貳館〉實可併入〈尚主〉、〈伏戎〉、〈議守〉亦可作〈待獵〉與其下〈拜郡〉(18)之端緒。

其第三段為全劇核心，為《南柯記》主文，以十七齣演淳于棼出為南柯太守，偕公主履任二十年間之種種事蹟。開首緊承上段後二齣寫公主為夫寄家書、求官職後，淳于棼既得家書，又復拜為南柯太守，乃向蟻王〈薦佐〉(19)田子華、周弁二人。於是蟻王、蟻后大排〈御餞〉(20)送公主與淳于赴任南柯。而南柯代理官〈錄攝〉(21)及其書吏為迎接新太守手忙腳亂，也流露貪腐現象。同時寫淳于、公主〈之郡〉(22)途中即景感懷之情景。其下，時間大跳接，以蟻后〈念女〉(23)寫二十年後公主因生產過多，臥病滻江城，派紫衣人送《血盆經》給公主解厄消災。紫衣人途中聽聞南柯百姓〈風謠〉(24)，反映淳于、公主政清民樂的政績，也傳達了作者在遂昌任內的經驗。又寫淳于公主在新築瑤臺城〈玩月〉(25)，以寫南柯太守公暇之餘夫妻閒暢的生活。而也因公主避暑瑤臺遭檀蘿四太子覬覦，引發〈啟寇〉(26)之心。其後〈閨警〉(27)寫公主臥病思夫，驚聞檀蘿入寇，遣長子到南柯報駙馬，並督率城中男女守城。緊接〈雨陣〉(28)既寫淳于棼在郡廳「聽雨堂」聽雨，又寫聞公主警報，調集軍隊，操練陣法的情景。承轉其後，由檀蘿四太子兵圍瑤臺城，公主登城與之對話，駙馬馳援而〈圍釋〉(29)，排場凡三易。而南柯司憲周弁奉命分軍救滻江城，因醉酒而軍覆〈帥北〉(30)，單槍匹馬，逃回南柯，淳于棼將之拘禁下獄，〈繫帥〉(31)朝廷處置。為此蟻王與右相〈朝議〉(32)，令淳于回京待命，對周弁則責其立功贖罪。淳于棼聞〈召還〉(33)，送臥病之公主還朝。而淳于之離南柯，父老百姓〈臥轍〉(34)，遮道攀轅，極寫受愛戴之情景；此亦為湯氏遂昌廉政之反映。而公主赴京途中，即〈芳隕〉(35)亡故，蟻王蟻后聞訊傷痛欲絕。以上〈薦佐〉可併入〈拜郡〉，〈錄攝〉可合〈之郡〉為一齣，〈帥北〉亦可作〈繫

〈帥〉之引場。

第四段用十齣寫淳于恣慾放縱而遣歸故里。先寫淳于〈還朝〉〔36〕，議決葬公主於「蟠龍岡」，並敘國戚朝官爭宴駙馬情況，以見其彼此間之賄賂勾結。緊接〈縶誘〉〔37〕寫瓊英、上真和靈芝三人設計引誘淳于。〈生恣〉〔38〕寫淳于在瓊英三人色誘下恣情淫樂。於是天象變異示警，右相趁機參奏，淳于因而〈象譴〉〔39〕，遂被軟禁。淳于亦因之〈疑懼〉〔40〕不安，紫衣人宣召上朝。蟻王以淳于「壞法多端」、「憑依貴勢干天象」〔25〕，乃與蟻后為之餞別〈遣生〉〔41〕。

第五段以三齣寫淳于夢醒，擺脫情障，使親友、眾蟻生天。先承上寫淳于被紫衣人送返故里，午夢乍醒，友人沙三、溜二與僕人山鷓在側，三人共往掘古槐開蟻穴，以〈尋寤〉〔42〕而夢中情景，歷歷在目。乃向契玄法師請示原委，求得解脫，契玄作法，使之〈轉情〉〔43〕，在水陸道場上，契玄使淳于見到亡父、亡妻及槐安南柯諸人，而契玄一劍破除淳于「情障」而為之〈情盡〉〔44〕了悟：「笑空花眼角無根係」、「普天下夢南柯人似蟻。」〔26〕

《南柯記》關目布置的大筋大節和情節的承轉脈絡如上所敘。其分五大段設計劇情，前後兩段作為起結，中三段寫《南柯》主題，大體井然有秩，只是起段過於繁瑣，中間三段情節，如運用壓縮法與排場轉移法，亦可省略頗多累贅，也就是說《南柯》和《紫釵》《還魂》一樣，都犯了關目蕪雜繁瑣的毛病，這恐怕與湯氏之逞才飾奇，不忍割捨有所關聯。

❷❺〔明〕湯顯祖：《南柯記》，收入徐朔方箋校：《湯顯祖全集》，第四一齣〈遣生〉，【鷓鴣天】詞，頁二四一五。本文據此版本，後簡明示之。

❷❻〔明〕湯顯祖：《南柯記》，第四四齣〈情盡〉，北【清江引】，頁二四三六。

然而就其關目針線起伏之照映，則臨川技法卻是細密妥貼。對此，上舉王安庭先生《南柯記評注》之短評分析已詳，茲舉其三例以見一斑：

〈俠概〉作為全劇開端，最突出的特點就是「落筆落得著」。諸如「庭有古槐樹一株」、「鬼精靈庭空翠幽」[27]，勾畫了全劇的背景；「十八般武藝吾家有，氣沖天楚尾吳頭。一官半職懶踟躕，三言兩語難生受。」[28]交代了淳于棼在大槐安國出將入相的思想基礎；周弁、田子華的出場，也都為下文起開了端緒。

〈引謁〉雖為過場戲，但作為全劇的有機組成部分，不可或缺。尤其是幾位人物的出場，起著上下照應的作用。諸如周弁的出場，上應第二齣〈俠概〉中的離去，下啟十九齣〈薦佐〉中出任南柯郡司憲。再如蟻王的上場，遠承第三齣〈樹國〉，近接第十五齣〈待獵〉，前後鉤連，賴此齣轉承。即就右丞相殷功的引謁淳于棼而言，也為三十九齣〈象讁〉的參劾埋下伏筆。

〈情盡〉作為全劇最後一齣，其最大特點有兩方面：一是照應，全劇中的主要人物一一出場亮相；前面的未了情節也一一了斷，給人結構完整、神完氣足的藝術感受。二是點明了主題，使人們在得到戲曲形象的愉悅之後，進一步觀照社會人生，在理性的思考中，受到深刻的教育。

針線的埋伏照應是傳奇很講究的「技法」。而傳奇的體製規律，就《南柯記》與《邯鄲記》而言，較諸其前之《紫釵》、《還魂》「二夢」之尚為「南戲」，雖然在協韻律、曲牌格律、聯套章法上已進一大步向「傳奇」前進，但其生腳開場仍未用「大場」，全劇亦未分上下卷而有「小收煞」與「大收煞」之別。然而《南柯記》之協韻基本上已向《中原音韻》靠攏：只是先、寒、魚、齊、歌、家、車之鄰韻間，尚偶然混押；又如二十二、二

[27] 〔明〕湯顯祖：《南柯記》，第二齣〈俠概〉，頁二二八七、二二八八。

[28] 〔明〕湯顯祖：《南柯記》，第二齣〈俠概〉，【玉交枝】，頁二二八八。

十三齣連押先天，二十四至二十七齣接連四齣同押歌戈，亦有待檢點。

其聯套用曲，自以南曲為主，其用北曲者有〈禪請〉（4）、〈圍釋〉（29）、〈轉情〉（43）三齣；用合套者有〈繫帥〉（31）、〈情盡〉（44）二齣。其排場變動轉移皆有章法，其一齣中分二場者有〈情著〉、〈拜郡〉、〈召還〉、〈還朝〉、〈生恣〉、〈遣生〉、〈轉情〉、〈情盡〉等八齣，其分三場者有〈偶見〉、〈就徵〉、〈閨警〉、〈疑懼〉等四齣。而其大場則分布於〈尚主〉（13）、〈御餞〉（20）、〈繫帥〉（31）、〈臥轍〉（34）、〈情盡〉（44）等五齣，使整體結構波瀾起伏。

(二)《南柯記》的思想旨趣

若說李公佐原〈傳〉的思想旨趣，則其〈傳〉末藉李肇〈贊〉云：「貴極祿位，權傾國都；達人視此，蟻聚何殊。」❷❾意思已經說得很明白…人們的汲汲營營和螞蟻群的忙忙碌碌有何分別？湯顯祖在《南柯夢記‧題詞》中亦引用李肇這四句贊，並說：「天下忽然而有唐，有淮南郡；槐之中忽然而有國，有南柯。此何異天下之中有魏，魏之中有王也。」❸⓪可見他認為：天下與古槐何異，淮南郡與南柯郡何殊，魏王與蟻王何別？則生於天下之人與棲於槐中之蟻豈不等同？只是人們之視線，去不知所為，行不知所往，意之皆為居食事耳。見其怒而酣鬥，豈不咍然而笑曰：『何為者耶！』❸❶而卻不知「世人妄以眷屬富貴影像執為吾想，不知虛空中一大穴也」。那種謀求爭競的樣子，其實與眼下群蟻有什麼兩樣。但人處六道輪迴，無法拋閃的是「情」，

❷❾〔唐〕李公佐：〈南柯太守傳〉，見〔宋〕李昉等編：《太平廣記‧淳于棼》，頁三九一五。

❸⓪〔明〕湯顯祖：《南柯夢記‧題詞》，收入徐朔方箋校：《湯顯祖全集》，詩文卷三三，頁一一五六。

❸❶〔明〕湯顯祖：《南柯夢記‧題詞》，收入徐朔方箋校：《湯顯祖全集》，詩文卷三三，頁一一五六。

而人執此「情」，一往而深，便為「情」所攝；而人生如夢，「夢了為覺，情了為佛」[32]，一日夢了情了，則「人間君臣眷屬，螻蟻何殊？一切苦樂興衰，南柯無二」。[33]那麼在劇本最末的「法場」上，人們與螻蟻，又焉不可一齊生天！

而明清曲批評家對於《南柯記》主題思想的看法，又是如何呢？明呂天成《曲品·新傳奇》云：

《南柯夢》：酒色武夫，遂從夢境證佛，此先生妙旨也。[34]

明沈際飛〈題南柯夢〉云：

臨川有慨於不及情之人也。而樂說乎至微至細之蟻；又有慨於溺情之人，而託喻乎醉醒醒醉之淳于生。淳于未醒，無情而之有情也；淳于既醒，有情而之無情也。惟情至，可以造立世界；惟情盡，可以不壞虛空。而要非情至之人，未堪語乎情盡也。世人覺中假，故不情；淳于夢中真，故鍾情。既覺而猶戀戀因緣，依依眷屬，一往信心，了無退轉。此立雪斷臂上根，決不教眼光落地。即槐國螻蟻，同生忉利，豈偶然哉？彼夫儼然人也，而君父、男女、民物間，悠悠如夢，不如淳于，并不可歸於螻蟻之鄉矣。《賢愚經》云：長者須達為佛起立精舍，見地中蟻子。舍利弗言：「此蟻子經今九十一劫，受一種身，不得解脫。」是殆不情之蟻乎？斯臨川言外意也。[35]

[32] 〔明〕湯顯祖：《南柯夢記·題詞》，收入徐朔方箋校：《湯顯祖全集》，詩文卷三三，頁一一五七。

[33] 〔明〕湯顯祖：《南柯記》，第四四齣〈情盡〉，頁二四三五。

[34] 〔明〕呂天成：《曲品》，卷下，頁二三〇。

[35] 〔明〕沈際飛：〈題南柯夢〉，徐朔方箋校：《湯顯祖全集》，頁二五七〇。按：此本自「淳于未醒，無情……」以下脫漏數字，據內閣文庫藏明岑德亨刻本補。

柳浪館本〈南柯夢記總評〉云：

此亦一種度世之書也。螻蟻尚且生天可以，人而不如蟻乎？

余嘗謂情了為佛，理盡為聖。君子不但要無情，還要無理。又恐無忌憚之人藉口，蘊不敢言。不意此旨，《南柯記》中，躍躍言之。❸

王季烈《螾廬曲談》云：

義仍晚年，懺綺情而耽仙佛，翛然有出世之思。……《南柯》之〈情盡〉、《邯鄲》之〈生寤〉，洵足發人深省。一洗尋常詞曲家綺語矣！❸

吳梅《中國戲曲概論》云：

此記《南柯記》暢演玄風，為臨川度世之作，亦為見道之言。……《四夢》中惟此最為高貴。蓋臨川有慨於不及情之人，而借至微至細之蟻，為一切有情物說法。又有慨於溺情之人，而託喻乎沉醉落魄之淳于生，以寄其感喟。淳于未醒，無情而之有情也；淳于既醒，有情而之無情也。此臨川填詞之旨也。……《紫釵》之夢怨，離合悲歡，尚屬傳奇本色；《邯鄲》之夢逸，而科名封拜，本與兒女團圞相胡屬，亦易逞曲子師長技；獨《南柯》之夢，則夢入于幻，從螻蟻社會殺青。雖同一兒女悲歡，官途升降，而必言之有物，語不離宗，庶與尋常科諢有間。使鈍根人為之，雖用盡心力，終不能得一字；而臨川乃因難見巧，處處不離螻蟻著想。奇情壯采，反欲突出三夢之上，天才洵不可及也。❸

❸〔明〕湯顯祖撰，〔明〕袁于令批評：《柳浪館批評玉茗堂南柯夢記》（北京：中國國家圖書館藏明末刊本），頁一。

❸ 王季烈：《傳奇家姓名事跡考略》，《螾廬曲談》，卷四《餘論》，第二章，頁一五。

❸ 吳梅：《中國戲曲概論》，收入王衛民編校：《吳梅全集：理論卷上》，卷中，頁二八五－二八六。

劉世珩《南柯記跋》云：

靜志居云：「此記悟徹人天，勘破蟻螻，言外示幻，居中點迷，直與大藏宗門相胞合。」此為見道之作，亦清遠度世之文也。㊲

以上由湯顯祖本人所序旨趣和諸家論說所見看來，湯氏不止要以其《南柯記》警醒示人：人們對富貴功名苦心兢兢的追求和螻蟻為居食謀生細碎營營的勞碌，是多麼的相似；但他的《南柯記》也沒有悖離他一向「至情」的主張。他涵藏其中的這「至情說」，被沈際飛發抒得淋漓盡致；而一般人多如呂天成和王季烈、劉世珩等人都只看了湯氏原本於李公佐《南柯太守傳》的「警世說」；只有吳梅慧眼獨具，既看出了《南柯記》之「暢演玄風」，為臨川度世之作，亦為見道之言。同時也能接受沈際飛的啟示而發揮了臨川的「情至說」。

而如上文所云，我們知道，湯顯祖平生受到三個人很深的影響，其一是羅汝芳，他因此受到泰州學派極深的沾溉，終生推崇奉行其思想，並傾心佩服該派出人物李贄和從禪宗出發反對程朱理學的達觀和尚。他們同樣崇尚真性情，反對假道學，因此主張人性本然的自由，排斥鉗錮人心的禮教。我們雖然從湯氏一生行事，所看到還是一般士子循序漸進追求功名的行徑，看不到他深入佛道的作為。但是當他在萬曆二十六年（一五九八），看破官場腐敗險惡，毅然棄官返鄉閒居以後，心境思想有所改變也是很自然的事。而這時影響他最深的應當是達觀和尚。

湯顯祖於萬曆十八年（一五九○）四十一歲之十二月初會達觀（紫柏）禪師於南刑部鄒元標舍中，顯祖受記於達觀，法號「寸虛」，達觀欲勸顯祖出家。於萬曆二十三年（一五九五）四十六歲在遂昌知縣任上之秋冬

㊲ 劉世珩：《南柯記跋》，收入〔明〕湯顯祖撰，劉世珩校刊：《暖紅室彙刻傳劇第十五種·南柯記》（不詳：貴池劉氏夢鳳樓暖紅室刊，一九一九年以前），卷下，頁九五。

間，達觀來訪，暫寓濟川橋頭之妙智禪堂，與之同往唐山寺參謁禪月大師遺蹟。於萬曆二十六年（一五九九）四十九歲返故里臨川之十二月歲除，達觀又來訪。於翌年正月初，送達觀訪白雲、石門，往從姑弔羅汝芳，正月十五日，送達觀去南昌。二月望夕，夢達觀來書。夢中書呼之為「廣虛」，詩亦有「自書海若士」❹之句。此後顯祖乃以「海若士」為號，一作「若士」。

以上可見達觀與顯祖關係頗為密切，一見顯祖即拜為師，並受號為「寸虛」；二度千里迢迢來訪；尤其顯祖辭官鄉居之一年，追陪杖履衣缽，盤桓白雲、石門、南昌等地多日，別後又夢見來書，呼顯祖為「廣虛」，又賜號「海若士」，如果說湯氏不受達觀禪學影響是不可能的。而翌年（萬曆二十八年，一六〇〇）夏至湯氏就完成了《南柯記》，其所受達觀禪學出世之思想，便很自然的反映在劇中。而湯氏的「至情觀」也是根深柢固的，所以也將之反映在淳于棼與螻蟻身上，因為皆屬有情，所以同樣都可高生忉利天。如此說來，《南柯記》的主題，既不是單純的佛家出世思想，也不是湯氏《牡丹亭》「情至說」的延續；而是兩者揉雜一起，既情且佛的思想。

（三）《南柯記》的曲辭和賓白

對於湯氏《四夢》的文學成就和特色，舉過明清曲家臧晉叔等人的意見，大抵以王驥德《曲律》所云《紫簫》、《紫釵》「第修藻豔」，《還魂》「奇麗動人」，《南柯》、《邯鄲》「掇拾本色，參錯麗語」較為中肯。❹但戲曲曲文賓白除了敘述推動情節場景外，也在塑造描繪人物的性格作為；所以為了呈現人物的各自氣質格調，自然

❹〔明〕湯顯祖：《夢覺篇》，收入徐朔方箋校：《湯顯祖全集》，詩文卷一四，頁五六四。

❹〔明〕王驥德：《曲律》，頁一六五。

要有各自的聲口舉止，才能使之「當行本色」，即使光就「腳色」所具的人物類型而言，也要「生旦有生旦之

口，淨丑有淨丑之腔」。對此，湯氏以其高才，在《南柯記》也同樣是做得到的。譬如其對「淳于棼」之塑造與

描繪：

【雙調過曲】【玉交枝】風雲識透，破千金、賢豪浪遊。十八般武藝吾家有，氣沖天、楚尾吳頭。一官半職

懶跼蹐，三言兩語難生受。悶嘈嘈、尊前罷休，恨叨叨、君前訴休。

【前腔】把大槐根究，鬼精靈、庭空翠幽。恨天涯搖落三杯酒，似飄零、落葉知秋。怕雨中妝點的望中

稠，幾年間馬蹄終日因君驟。論知心、英雄對愁，遇知音、英雄散愁。❹

二曲出諸〈俠概〉，寫淳于棼餞送至友周弁、田子華，置酒庭前古槐下，抒懷寫抱，英雄散愁。用筆簡淡凝練，

而情景交融。再看〈尚主〉之一曲：

【雙調過曲】【錦堂月】帽插金蟬，釵篸實鳳，英雄配合嬋娟。點染宮袍，翠拂畫眉輕淺。君王命，即日承

筐，嫦娥面、今宵卻扇。（合）拈金盞，看綠蟻香浮，這翠槐宮院。❹

此曲寫淳于與公主成婚，滿懷喜悅得意之情，用詞藻麗，切合宮中場景。曲末眾人合唱，由寫酒之「綠蟻」而

點出「蟻」，由宮院而點出「槐」，一語雙關，亦見靈妙。再看〈玩月〉一曲：

【正宮過曲】【普天樂犯】躔光華，城一座，把溫太真、裝砌的嵯峨。自王姬、寶殿生來，配大守、玉堂深

坐。瑞煙微，香百和：紅雲度、花千朵。有甚的不朱顏笑呵？眼見的眉峰皺破對清光，滿酌一杯香糯。❹

❷〔明〕湯顯祖：《南柯記》，第二齣〈俠概〉，頁二二八八。

❸〔明〕湯顯祖：《南柯記》，第一三齣〈尚主〉，頁二三三五。

❹〔明〕湯顯祖：《南柯記》，第二五齣〈玩月〉，頁二三五九。

此曲寫淳于與公主在瑤臺城上賞月，雖用典而不晦澀，但添繁華典麗、安雅愜意之情。又如〈雨陣〉【啼鶯兒】

二支之寫「夜雨」，先從「聽雨」寫其聲響之如「玉馬叮噹」、「冰壺溜亮」；再從「既觀雨且聽雨」寫其「倒篸

花碎影琳琅，敲鴛瓦跳珠兒定蕩。」「銀河溒雲流素光，點滴翠荷盤上。吉琤琤打鴨銀塘，撒喇喇破萍分浪。清

切在梧桐井牀，颯答在芭蕉翠幌。」❹ 其景況鮮明，歷歷如繪。再看〈臥轍〉之一曲：

【中呂過曲】【紅繡鞋】扶輪滿路遮攔，遮攔。東風回首淚彈，淚彈。長亭外，畫橋灣，齊叩首，捧慈顏。

賢太守，錦衣還。❹

此曲寫淳于棼奉召還朝，南柯郡父老臥轍挽留，不得已辭別而去時所唱，曲文節奏明快，語言質樸自然，切合

無奈而決絕的場景，我們如果回顧〈之郡〉齣之寫淳于與公主，新婚燕爾，赴任南柯，沿途風景秀麗，心境得

意非凡之【甘州歌】四曲，更可以看出來李公佐小說之所以以《南柯太守傳》為題名，而湯氏亦以《南柯》為

劇目的原因。再看〈生恣〉之一曲：

【仙呂過曲】【（解三醒犯）前腔】則為那漢宮春那人生打當，似咱這逗逗多嬌粉面郎。用盡心兒想，用盡心兒

想，瞑然沉睡倚紗窗。閒打忙，小宮鴉把咱叫的情悒快。羞帶酒，懶添香。則這恨天長，來暫借佳人錦瑟

傍。無承望，酒盞兒擎著仔細端詳。❹

此曲寫淳于棼在瓊英、靈芝、上真三人引誘下，在宴席上眉來眼去互相調情的樣子，語言清麗，聲情悠揚，其

如醉如癡，令人遐想。

❹〔明〕湯顯祖：《南柯記》，第二八齣〈雨陣〉，頁二三六九。

❹〔明〕湯顯祖：《南柯記》，第三四齣〈臥轍〉，頁二三九四。

❹〔明〕湯顯祖：《南柯記》，第三八齣〈生恣〉，頁二四〇六—二四〇七。

以上是依據劇本次序，舉其較為重要的齣目中較具代表性的曲子，以觀作者之塑造淳于棼，我們從中可大

略看到作者在不同階段不同環境不同遭遇下，淳于棼在襟抱人格性情呈現在其所事所為的變化；使他由一位遭

逢不偶，以酒澆愁的士人，乍逢奇遇，頓成駙馬，驕貴得意無比；然後出典大郡，夫妻相得賞月，友人聽雨品

酒；政通人和，奉召還朝，父老臥轍。然而公主香消玉殞，自己酒色恣縱，難於自拔。在湯氏的生花妙筆之下，

使我們耳聞目睹其聲聞聲欸與容貌鬚眉。

其他人物之用筆雖然不及淳于棼許多，但也能夠勾畫輪廓，即見其特徵、顯其精神。如〈圍釋〉之寫公主

在瑤臺城被檀蘿四太子領兵包圍，以北曲【南呂一枝花】套寫公主上城與四太子打話，表現公主天真、善良與

受辱憤怒之情景，其中【涼州第七】云：

怎便把頦尵兜鍪平戴，且先脫下這軟設設的繡襪弓鞋。小靴尖忔逼的金蓮窄。把盔纓一拍，臂韝雙撻。宮

羅細揣，這繡甲彩裁。明晃晃護心鏡、月偃分排，齊臻臻酉血裙、風影吹開。少不得女天魔、擺陣勢，撒連

連、金鎖槍橋；女由基、扣雕弓，麻琅琅、金泥箭袋；女孫臏、施號令，明朗朗的金字旗牌。奇哉！你待

喝采。小宮腰控著獅蠻帶，粉將軍把旗勢擺，你看我一朵紅雲上將臺，他望眼孩咍。❹

此曲仔細描寫公主披掛妝裹為女將軍，光彩亮麗照人，於緊張之陣前，平添趣味，使得檀蘿四太子大笑讚嘆道：

「妙也！妙也！真乃是月殿姮娥，雲端裏觀世音。」❹而公主的形象也更加活現。

又如《繫帥》以南北合套，周弁獨唱北曲；南曲由田子華唱一支【滴滴金】外，其餘諸曲均由淳于棼所唱，

演周弁因酒醉兵敗墜江城，匹馬單槍逃回南柯，淳于棼欲行軍法，周弁使酒搪塞，撒潑蠻纏，充分顯示其強詞

❹〔明〕湯顯祖：《南柯記》，第二九齣〈圍釋〉，頁二三七三。

❹〔明〕湯顯祖：《南柯記》，第二九齣〈圍釋〉，頁二三七三。

奪理、桀驁不馴的性格和形象。譬如周弁用「為甚俺裸肩揚臂」，是因為「熱天頭助喊揚威」[50]；自己和軍士們

已喝了半萬瓶會叫人醉得軟趴趴的「泥頭酒」，剩下半萬瓶丟在戰場之上，把敵人戰馬一個個都絆倒了，因此要

淳于棼對泥頭酒「記他一功，贖他一罪，道的個君當恕人之醉。」又說「漢樊噲，三國周公瑾、關雲長，都也

貪杯。」當淳于棼叱令將他斬首時，他唱了北【刮地風】：

呀！忽地波怒吽吽壞臉皮，那些兒劉備張飛？大槐安國內君王婿，誰不知倚勢施為？便做著你正堂尊貴，俺可

也不性命低微。俺怎生般透賊圍，掙得這首級歸，你剴口兒閒胡戲。你便申軍法，俺怎遵依，「斬」字兒，你可

也再休題。[52]

湯氏以北曲見長，故能明白如周弁之口所出，以此加上其狡辯之能，不止見周弁的舌燦蓮花，也從其無理中橫

生機趣，教人忍俊不禁。[52]

至於溜二、沙三等雜色人物之小丑聲口，如見於《謾遣》之【字字雙】、【好姐姐】、《謁見》之【普賢

歌】、《錄攝》之【字字雙】、【啟寇】之【梨花兒】、【圍釋】之【金錢花】、《臥轍》之【浪淘沙】，莫不為

各宮調之雜曲小調，本質上就非滑稽詼諧不可。對此，湯氏《四夢》都能恰如其分。其腳色人物之賓白亦皆能

相應，以見滑稽者有之，但涉及穢褻者亦不乏其例。

然而湯氏在戲曲創作裡，畢竟難免文士化騈綺化的習染，所以縱使被曲家如上文所舉之明人王驥德之所云，

以及清人梁廷枏《曲話》卷三之所云：『《南柯‧情著》一折，以《法華‧普門品》入曲，毫無勉強，毫無遺

[50]〔明〕湯顯祖：《南柯記》，北【喜遷鶯】，頁二三八一。

[51]〔明〕湯顯祖：《南柯記》，第三一齣《繫帥》，頁二三八三。

[52]〔明〕湯顯祖：《南柯記》，第三一齣《繫帥》，頁二三八二。

漏，可稱傑搆。」[53]但事實上如〈樹國〉蟻王自報家門，用長篇之駢文，有些典故也過於艱澀難解。同樣的毛病也隨即出現在〈禪請〉開頭的賓白，不止過於冗長，而且談禪說理，教人如丈二金剛。即如〈啟寇〉之大量運用地方俗語口語，以突出貼旦所扮之探子之鶻伶口吻，雖稱合乎人物身分，但其中不免有費解之語。凡此皆有背戲曲「耳聞即詳」之道。至於其每齣重要腳色或人物，引子之後必用詞牌作「韻白」；或不用詞牌，必用律絕一首；類此亦幾為明人南戲駢綺化後之「能事」，使戲曲集詩詞曲韻文學之大成，則皆為文士作家炫才逞能所致，不必為此責湯氏等之過分雅化。

小結

由以上所論，可知《南柯記》成於萬曆二十八年。萬曆十八年歲末他初識達觀禪師，萬曆二十三年十二月至二十七年二月間，達觀兩度來訪，尤其二十六年十二月至翌年二月歷時三個月，過從相當緊密，湯氏因此也以「海若士」為號，而他在萬曆二十八年夏至就有《南柯夢記．題詞》，明顯可以看出此記之作，其中佛家之思想，應當受到達觀頗深的影響；但由於湯氏少時受到羅汝芳和李贄的薰陶感染更加根深柢固，所以《紫釵》、《還魂》的「情觀」，也自然不能擺脫。所以若說《南柯》的主題思想，應當兼具情與佛。

在情節關目之架構與布置上，雖然以起結兩段加上核心「南柯太守」三段為五段並峙，但首段十一齣過於冗長，其核心三段亦不免有蕪雜之弊；因之總體而言，其關目可壓縮刪簡之空間，尚有多處；但若就其針線組織之埋伏照映觀察，則堪稱頗為嚴密。而其排場之建構轉換，所用之南曲、北曲、合套，乃至韻協與曲律之規

範，則已向官話化和崑山水磨調化大為靠攏，其吳江諸家所認為之「夐格乖律」現象，已大為改善；所以被詬罥之語，也和《邯鄲》一樣，不似《還魂》之橫飛交加而至。

至於其語言藝術、曲文特色，雖然尚未能完全擺脫南戲駢綺化之累贅，但已如同王驥德《曲律》所云，如同其後的《邯鄲》一般，頗能「掇拾本色，參錯麗語，境往神來，巧湊妙合，又視元人別一蹊徑」❺❹，使湯氏劇作，在《牡丹亭》之外又添可以相為頡頏的兩鉅著。

三、《邯鄲記》述評

小引

湯顯祖《邯鄲記》是他《四夢》的最後一部作品，完成於萬曆二十九年（一六○一），他五十歲，在他棄官返臨川的第三年。那時他已經歷科場蹭蹬，備嘗宦海浮沉，閱盡官場腐敗。在思想上也由儒家的濟世化成，轉入道家的清虛無為和佛家的絕世空靈中猶疑徬徨而始終沒有歸依。

（一）《邯鄲夢》之題材與內容

《邯鄲記》本事，據湯顯祖《邯鄲夢記・題詞》云：

〔明〕王驥德：《曲律》，卷四〈雜論第三十九下〉，頁一六五。

《邯鄲夢》記盧生遇仙旅舍，授枕而得婦遇主，因入以開元時人物事勢，通漕於陝，拓地於番，讒搆而流，讒亡而相。於中寵辱得喪生死之情甚具。大率推廣焦湖祝枕事為之耳。⑤⑤

若據此，則《邯鄲記》本事是以劉義慶《幽明錄‧楊林》所記入枕中一夢，婚宦發達加以推廣敷演而成的，但事實上湯氏是直接從唐人沈既濟〈枕中記〉進一步經營改編的。他自己在《虞初記》中對〈枕中記〉之評語也說：「舉世方熟邯鄲一夢，予故演付伶人以歌舞之。」⑤⑥

湯氏在〈題詞〉中謂所撰《邯鄲記》情節有「得婦遇主」與「以開元時人物事勢」二事，前者可能取自唐人任蕃（？－？）《夢遊錄‧櫻桃青衣》⑤⑦，後者則與《新唐書‧李泌傳》之經理吐番、鑿山開道，為藍本所及諸事相類⑤⑧；因此〈枕中記〉曾被誤作李泌（七二二－七八九）所撰（參見書影）。⑤⑨

枕中記

唐　李　泌撰

開元十九年道者呂翁經邯鄲道上邸舍中設
榻施席擔囊而坐俄有邑中少年盧生衣短褐
乘青駒將適於田亦止邸中與翁接席言笑殊
暢久之盧生顧其衣裝弊褻乃歎曰大丈夫生
世不諧而困如是乎翁曰觀子膚腠體胖無
恙談諧方適而歎其困者何也生曰吾此苟生

湯氏〈題詞〉在上文所引錄之後，接云：

世傳李鄴侯泌作，不可知。然史傳泌少好神仙之學，不屑昏官，為世主所強，頗有幹濟之業。觀察鄴號，鑿山開道，至三門集，以便餉漕。又數經理吐番西事。元載疾其寵，天子至不能庇之，為區泌於魏少遊所。載誅，召泌。懶殘所謂「勿多言，領取十年宰相」是也。〈枕中〉所記，殆泌自謂乎？唐人高泌於魯連、范蠡，非止其功，亦有其意焉。⑥⑩

可見湯氏雖不敢斷然說〈枕中記〉為唐人在肅宗、代宗、德宗三朝間出將入相、爵封「鄴侯」的李泌所作，但其實是趨向於〈枕中記〉簡直就是李泌的自傳。因為〈枕中記〉的盧生事蹟和史傳上的李泌生平頗為近似。

但無論如何，湯氏是憑藉小說〈枕中記〉的主要故事情節，加以重新布置、渲染、強化、充實創作而成的。他寫的雖是唐代事，而反映的卻是明代嘉靖、隆慶、萬曆間，他親眼目睹、切身經歷過的腐敗朝政之下的科舉和吏治，他給予嚴屬的批判和否定。而這些，他都託之一枕黃粱夢境，所以雖「幻」而實「真」；雖嘲弄的是

⑤⑤　〔明〕湯顯祖：《邯鄲夢記・題詞》，徐朔方箋校：《湯顯祖全集》，詩文卷三三，頁一五五。

⑤⑥　〈枕中記〉末湯若士評語，見〔明〕袁宏道參評，屠隆點閱：《虞初記》（上海：掃葉山房，一九二八年石印本），卷三，頁六。

⑤⑦　〔唐〕任蕃：《夢遊錄・櫻桃青衣》，收入《叢書集成新編》第八二冊（臺北：新文豐出版股份有限公司，一九八五年），頁一三二一。

⑤⑧　〔宋〕歐陽修等：《新唐書》，卷一三九〈列傳第六十四〉，頁四六三一—四六三九。

⑤⑨　書影為明天啟元年（一六二一）閔光瑜刻朱墨本《邯鄲夢記》，附載〈枕中記〉即題李泌撰；收入見《古本戲曲叢刊初集》（上海：商務印書館，一九五四年據北京圖書館藏明朱墨刊本影印），頁一。

⑥⑩　〔明〕湯顯祖：《邯鄲夢記・題詞》，收入徐朔方箋校：《湯顯祖全集》，詩文卷三三，頁一五五。

盧生夢中的虛幻，而批判的則是虛幻中所反映的現實。譬如六齣〈贈試〉，盧生與崔氏之說「科場舞弊」，盧生說：「翰林苑不看文章。沒氣力頭白功名紙半張，直那等豪門貴黨。」數白論黃。少他呵！紫閣金門路渺茫，上天梯有了他氣長。」有勢，何愁盧生不「泥金早傳唱」[63]。於是七齣〈奪元〉中，盧生鑽刺滿朝權貴，高力士也被買通了，連皇帝也將他從落選的卷中選拔為頭名狀元了。又如十三齣〈望幸〉假淨丑笑謔科諢，驛丞之偷選、分例、刺字替身以見下屬吏役之貪贓枉法，襯托出十四齣〈東巡〉盧生之築天橋、備龍舟、獻牙盤、唱菱歌等「迎駕功夫」，以寫盧生官場鑽營術，實已功夫十足。又如二十六齣〈雜慶〉用側筆寫盧生之窮奢極欲，至二十七齣〈極欲〉更用正筆直寫，已官爵均臻極至，四子同時榮封受蔭，皇帝又賜二十四名女樂，供其享樂，他不敢「虛君之賜」，就將二十四房「掛燈遊戲」、「倘有高興、兩人三人臨期聽用」[64]也可。二十八齣〈友歎〉又進而寫其富貴極欲之餘，「止想長生一路」[65]，竟將二十四名女樂用作「采戰長生之術」；而二十九齣〈生寤〉之前半，除承上文之榮寵，寫皇帝為他建醮祈禱，大小官員四千餘人問安，高力士奉詔省候外，其寫盧生采戰臨死不悔，仍說：「我也則是圖些壽算，看護子孫，難道是瞞著你取樂。」[66]其「偽道」嘴臉，令人生厭。而他臨死之際，猶癡癡

[61]〔明〕湯顯祖：《邯鄲記》，第六齣〈贈試〉，頁二四六四—二四六五。

[62]〔明〕湯顯祖：《邯鄲記》，第六齣〈贈試〉【朱奴兒】，頁二四六四—二四六五。

[63]〔明〕湯顯祖：《邯鄲記》，第六齣〈贈試〉〔朱奴兒〕前腔，頁二四六五。

[64]〔明〕湯顯祖：《邯鄲記》，第六齣〈贈試〉【雁來紅】，頁二四六五。

[65]〔明〕湯顯祖：《邯鄲記》，第二七齣〈極欲〉，頁二五四九。

[66]〔明〕湯顯祖：《邯鄲記》，第二八齣〈友歎〉，頁二五五一。

〔明〕湯顯祖：《邯鄲記》，第二九齣〈生寤〉，頁二五五三。

[61]崔氏說：「有家兄打圓就方，非奴家有家兄打圓就方，非奴家[62]家兄者，錢也。崔氏四門親戚多在要津，有錢

迷不悟有五：一是一生功績，擔心國史漏編；二是身後諡號如何；三是為幼子再討蔭襲；四是用鍾鉥法帖恭寫遺表，留與大唐作鎮世之表；五是解朝衣朝冠，收於客堂供後代子孫供瞻。真是將世人追求之富貴權勢榮名，諷刺嘲謔得淋漓盡致。諸如此類的內容，才是湯氏假託盧生夢中的「現世真實」所要呈現的明代士子、科舉和官場。而我們知道湯氏本人因拒絕過張居正、申時行的籠絡，他又憤而上《論輔臣科臣書》揭露朝政與吏治的黑暗，言語甚為激切，因而被貶官徐聞。這些他「仕宦生涯」中的經驗，自然會反映在劇作《四夢》之中。譬如《紫釵》之盧太尉、《南柯》之右相段功、《邯鄲》之宰相宇文融，都有張居正❻❼、申時行明顯的影子；但這並不表示其對應之李益、淳于棼、盧生也有湯氏本人的成分。又如湯氏所處之明代嘉隆、萬曆間，北方邊患頻仍，所以《紫釵》、《邯鄲》之吐番，《牡丹》之李全、《南柯》之檀蘿也都成了劇中的背景。

（二）《邯鄲記》之思想旨趣

但若就思想旨趣而言，一般都把《邯鄲記》看作是道家劇。因為劇本三四齣有呂洞賓出場〈度世〉和以枕導引盧生入夢的情節，劇本末兩齣也有盧生醒寤和洞賓等八仙同迎盧生歸入仙班的排場。其劇末下場詩更云：

莫醉笙歌掩畫堂，暮年初信夢中長。
如今暗與心相約，靜對高齋一炷香。❻❽

❻❼　徐朔方《湯顯祖年譜》「萬曆十年六月丙午，張居正卒」下據《明史紀事本末》卷六一、《明史》卷二一三〈張居正傳〉所記張居正臨終時朝廷百官與張居正本人之舉措，徐氏下按語云：「湯顯祖《邯鄲記》傳奇雖非影射某人，然二十八、二十九齣所寫盧生彌留狀似以張居正之死為模特兒者。」見徐朔方：《湯顯祖年譜》（上海：上海古籍出版社，一九八〇年），頁五〇─五一。

可見湯氏在辭官返鄉的「暮年」裡，已體悟到繁華如夢，心境已趨向道家的清虛。他在《邯鄲夢記‧題詞》裡，也有這樣的話語：

士方窮苦無聊，倏然而與語出將入相之事，未嘗不憮然太息，庶幾一遇之也。及夫身都將相，飽厭濃醉之奉，迫束形勢之務，倏然而語以神仙之道，清微閒曠，又未嘗不欣然而歎，惝然若有遺，暫若清泉之活其目，而涼風之拂其軀也。又況乎有不意之憂，難言之事者乎？回首神仙，蓋亦英雄之大致矣。❻❾

湯氏認為讀書人都希望能夠「出將入相」，可是一旦經歷了「富貴榮華」，困迫於其中之諸多束縛，卻忽然嚮往神仙境界的清虛自在。縱使英雄人物，到頭來，也都會如此。他最終以劇中所演情事，如此感嘆道：

獨歎〈枕中〉生於世法影中，沉酣哮囈，以至於死，一哭而醒。夢死可醒，真死何及。或曰：按〈記〉，則邊功河功，蓋古今取奇之二竅矣。談者殆不必了人。至乃山河影路，萬古歷然，未應悉成夢具。曰，既云影跡，何容歷然。岸谷滄桑，亦豈常醒之物耶？第概云夢如夢，則醒復何存？所知者，知夢遊醒，必非枕孔中所能辯耳。❼⓿

湯氏所感嘆的是人生如夢，有誰真能醒悟。盧生的枕中境界，正反映了人世虛幻的情景。所云邊功河功，是古今獵取功業富貴的兩大法門，人人所竭力追求；而縱使遠謫邊荒，備嘗坎坷偃蹇之苦，也難於醒覺；因為沉酣其中，有如盧生，既不知夢，則焉能辨窘？

對此，呂天成《曲品》卷下〈上品〉云：

❻❽ 〔明〕湯顯祖：《邯鄲記》，第三〇齣〈合仙〉，頁二五六六。
❻❾ 〔明〕湯顯祖：《邯鄲夢記‧題詞》，徐朔方箋校：《湯顯祖全集》，詩文卷三三，頁一一五四—一一五五。
❼⓿ 〔明〕湯顯祖：《邯鄲夢記‧題詞》，徐朔方箋校：《湯顯祖全集》，詩文卷三三，頁一一五五。

《邯鄲夢》…窮士得意，興盡可仙。先生提醒普天下措大，功德不淺。即夢中苦樂之致，猶令觀者神搖，莫能自主。❼❶

明劉志禪（生卒年不詳）〈邯鄲夢記題辭〉云：

余為客言：「道家以酒色財氣為四賊，然非此四者，亦別無道。所謂從地蹶還從地起。舍是則必為旁門，為剪徑矣。臨川蚤識此者，將四條正路布於《邯鄲》一部中，指引證入悟時自度，詎謂渠為戲劇？」❼❷

明王思任〈批點玉茗堂牡丹亭敘〉云：

而其立意神指：《邯鄲》，仙也；《南柯》，佛也；《紫釵》，俠也；《牡丹亭》，情也。❼❸

明閔光瑜（生卒年不詳）〈邯鄲夢記小引〉云：

若《邯鄲》，托僞托佛，等世界於一夢。從名利熱場一再展讀，如滾油鍋中一滴清涼露。酒知臨川許大慈悲，許大功德。❼❹

明沈際飛〈題邯鄲夢〉云：

人生如夢，惟悲歡離合，夢有凶吉爾。邯鄲生忽而香水堂、曲江池，忽而陝州城、祁連山，忽而雲陽市、鬼門道、翠華樓，極悲、極歡、極離、極合，無之非枕也。狀頭可奪，司戶可答，夢中之炎涼也。鑿郊行諜，置牛起城，夢中之經濟也。君奐喪元，諸番賜錦，夢中之治亂也。遠竄以酬悉那，死讒以報宇文，

❼❶〔明〕呂天成：《曲品》，卷下，頁二二一。

❼❷〔明〕劉志禪：〈題辭〉，〔明〕湯顯祖：《邯鄲夢記》（《古本戲曲叢刊初集》本），頁一—二。

❼❸〔明〕王思任：〈批點玉茗堂牡丹亭敘〉，見〔明〕湯顯祖原著，王思任批點：《清暉閣批點玉茗堂還魂記》，頁二。

❼❹〔明〕閔光瑜：〈小引〉，收入〔明〕湯顯祖：《邯鄲夢記》（《古本戲曲叢刊初集》本），頁一。

夢中之輪迴也。臨川公能以筆毫墨瀋，繪夢境為真境，繪驛使、番兒、織女輩之真境為盧生夢境。臨川之筆花矣。若曰：死生，大夢覺也；夢覺，小生死也。不夢即生，不覺即夢，百年一瞬耳。奈何不泯恩怨，忘寵辱，等悲歡離合於漚花泡影，領取趙州橋面目乎？嗟乎！盧生蕉藥八（應作六）十年，蹢躅數千里，不離趙州寸步。又烏知夫諸仙眾非即我眷屬跳弄，而蓬萊島猶是香水堂、曲江池、翠華樓之變現乎？凡亦夢，先亦夢，凡覺亦夢，仙夢亦覺。微乎！微乎！臨川教我矣。❼❺

以上五家，沈際飛從《邯鄲》情節內容，發揮他由夢而仙的感悟。劉志禪則從「酒色才氣」四大癡之充斥於《邯鄲》之中，論釋道其實合而為一，臨川藉此勸人自度。而呂、王二氏都說《邯鄲記》旨在論「仙」，卻都沒有進一步說明，閔氏則指出了湯氏以此警世之意。湯氏在《和大父游城西魏夫人壇故址詩·小序》說道「家君恒督我以儒檢，大父輒要我以仙游。」❼❻可知他曾從他祖父那裡接受道家思想，可是從他生平行事看來，對他影響並不深。而就《邯鄲記》看來，他所要表達的也不過是一般人所感慨的「富貴功名等同一場大夢，爭它做甚！」所演八仙也只是劇末排場效法元人雜劇以呼應〈枕中記〉之度脫，而劉、沈二氏不過加以發揮而已。

(三) 《邯鄲記》之關目布置與排場變動

在這樣的內涵旨趣下，湯氏《邯鄲記》除首齣〈標引〉為虛攏大意與概括本事外，其餘二十九齣之關目布置分為以下七大段落：

第一段：第二齣〈行田〉、三齣〈度世〉共兩齣為全劇緣起。

❺〔明〕沈際飛：〈題邯鄲夢〉，收入徐朔方箋校：《湯顯祖全集》，頁二五七○─二五七一。

❻〔明〕湯顯祖：《和大父游城西魏夫人壇故址詩·小序》，收入徐朔方箋校：《湯顯祖全集》，詩文卷二，頁二三。

第二段：第四齣〈入世〉、五齣〈招賢〉、六齣〈贈試〉、七齣〈奪元〉、八齣〈驕宴〉　共五齣寫盧生賄賂奪元。

第三段：第九齣〈虜動〉、十齣〈外補〉、十一齣〈鑿郊〉、十二齣〈邊急〉、十三齣〈望幸〉、十四齣〈東巡〉　共六齣寫盧生建功樹名。

第四段：第十五齣〈西諜〉、十六齣〈大捷〉、十七齣〈勒攻〉、十八齣〈閨喜〉　共四齣寫盧生功業輝煌出將封侯。

第五段：第十九齣〈飛語〉、二十齣〈死竄〉、廿一齣〈讒快〉、廿二齣〈備苦〉、廿三齣〈織恨〉、廿四齣〈功白〉、廿五齣〈召還〉　共七齣寫盧生流竄蠻荒，妻妾受苦受難，功白召還。

第六段：第廿六齣〈雜慶〉、廿七齣〈極欲〉、廿八齣〈友歎〉、廿九齣〈生寤〉　共四齣寫盧生官至極品，窮奢極欲。

第七段：第三十齣〈合仙〉為全劇終結。

可見全劇二十九齣首尾起結外，其間二十六齣分五段落寫盧生一世「功名事業」，鋪敘的正是《枕中記》中盧生對呂洞賓所說的「大丈夫之得意」，那就是「當建功樹名，出將入相，列鼎而食，選聲而聽，使宗族茂盛而家用肥饒」。[77]也因此關目布置便以盧生行事為主脈，成單線式發展，其他人物事件只作襯托，而為之波瀾起伏，不枝不蔓，於《四夢》中最為佳構。吳梅《中國戲曲概論》卷中論《邯鄲》所見亦如此：

〔明〕湯顯祖：《邯鄲記》，第四齣〈入夢〉，頁二四五六。

盧生對呂翁所說的「大丈夫之適」和《邯鄲記》中

⑰

臨川傳奇，頗傷冗雜。惟此《記》與《南柯》，皆本唐人小說為之，直捷了當，無一泛語。增一折不得，刪一折不得。非張鳳翼、梅禹金輩所及也。[78]

再就其針線照映來觀察：〈度世〉齣對「酒色財氣」的否定。客云：「酒色財氣，人之本等。」呂洞賓則云：「使酒的爛了脅肚，使氣的脹破胸脯，急財的守著家兄，急色的守著院主」，「這四般兒非親者故，四般兒為人造畜。」[79] 作者此《記》，讓盧生占盡「酒色財氣」，以夢醒之而度脫盧生，則題旨於此亦揭示已盡了。因此，這齣戲可以看作是全記的「戲眼」。而且此齣處處設下埋伏的針線，使其後情節的展開自然與之照映。如李曉評論：何仙姑由〈合仙〉齣照應，度得掃花人來。其「酒色財氣」，由〈贈試〉、〈驕宴〉、〈極欲〉等齣照應，在情節描寫進行中再予以否定。寫磁枕的兩頭窯籠，與盧生〈入夢〉齣照應；寫「一道清氣，貫於燕之南，趙之北」[80]，與邯鄲道遇盧生照應：「度的是有緣人人何處？」[81] 也就緊接地引出有緣人盧生來了。[82] 又如〈入夢〉齣，如前文所云，透過盧生感嘆「生世不諧」、「窮困如是」所引發的「得意之願」[83]，於是一部《邯鄲記》便在他一枕黃粱夢中逐次地鋪展開來。又如〈外補〉齣由盧生向崔氏道出〈奪元〉因由，即與前文〈贈試〉照

[78] 〔明〕湯顯祖：《邯鄲記》，第四齣〈入夢〉，頁二四五六。

[79] 分見〔明〕湯顯祖：《邯鄲記》，第三齣〈度世〉，【鬥鵪鶉】及【上小樓】曲文，頁二四五○。

[80] 〔明〕湯顯祖：《邯鄲記》，第三齣〈度世〉，頁二四五一。

[81] 〔明〕湯顯祖：《邯鄲記》，第三齣〈度世〉，【快活三】，頁二四五一。

[82] 〔明〕湯顯祖原著，李曉評注：《邯鄲記評注》，第三齣〈入世〉李曉「短評」，收入黃竹三、馮俊杰主編：《六十種曲評注》第八冊，頁四八七。

[83] 吳梅：《中國戲曲概論》，收入王衛民編校：《吳梅全集：理論卷上》，卷中，頁二八五。

應。又如〈邊急〉齣雖為過場武戲，但上與〈虜動〉照應，下與〈東巡〉對比。又如〈大捷〉齣盧生釋放熱龍莽一條生路，埋伏下宇文融讒害盧生之禍根。又如〈織恨〉齣，開頭即提示西番十六國侍子來朝，以備揭宇文融帛書之誣；又由高力士代崔氏面呈崔氏織錦回文，向皇帝隱訴冤情；於是其後〈功白〉便水到渠成。❽即此，皆可見湯氏《邯鄲記》針線之細密，實有助於全記關目布置之靈動得體。

至其聯套排場，全劇二十九齣（不計第一齣〈開場〉）有十一齣排場變動，簡述如下：

北中呂【粉蝶兒】套協家麻韻醉飲岳陽樓。

三齣〈度世〉首用賓白與北仙呂【賞花時】帶【么篇】協魚模韻，由呂洞賓、何仙姑引場；其後呂洞賓唱高】各二支加【尾聲】續寫夢中婚配崔氏。按【不是路】又稱【賺】，於曲套中例作排場承上啟下，但無疊用四支者。

四齣〈入夢〉首用賓白與疊用雙調【鎖南枝】三支加【尾聲】協蕭豪韻，寫呂洞賓度盧生於邯鄲旅店；轉入盧生因枕入夢，用南呂【懶畫眉】、【朝天子】各三支協家麻。再接【不是路】四支與【賀新郎】、【節節

十一齣〈鑿郟〉首由淨丑各唱雙調小曲【普賢歌】、【字字雙】分協歌戈、家麻科諢引場。其下盧生與部眾鑿河主場用中呂過曲【縷縷金】、雙調過曲【江兒水】二支、仙呂過曲【桂枝香】二支、南呂過曲【大迓鼓】、【尾聲】，雖同協皆來韻，但聯套幾同「雜綴」。

十四齣〈東巡〉前面主場用商調套十四曲協蕭豪韻，演皇上東巡之盛大場面，兼及盧生奉命西征；其後崔氏、梅香唱大石套四曲協齊微韻，演探訪盧生不遇。朱墨本《邯鄲夢記》臧懋循批此齣云：

〔明〕湯顯祖原著，李曉評注：《邯鄲記評注》，第二三齣〈織恨〉、第二四齣〈功白〉短評，頁六一七、六二七。

此折共十四曲，覺太雜，今改定。蓋【太常引】、【遠池遊】為上場引子，【望吾鄉】、【出隊子】二曲皆御駕在途，眾合唱至生進牙盤，始用【鶯畫眉】慢板起調；【滴滴金】、【啄木兒】則以中板接之，

卒報唱【滴溜子】，盧生賜袍，眾唱【鮑老催】，皆最緊板也。如此，不惟曲有次第，而上場亦整整可

觀。㊇

也因此，臧氏改本便刪去了四曲。

十六齣〈大捷〉用北曲，分兩場：前場淨扮龍莽唱南呂【一枝花】、雙調【二犯江兒水】、【北尾】三曲，協皆來韻；後場淨唱正宮【脫布衫】、眾唱中呂【小梁州】、淨唱【么篇】、般涉【耍孩兒】、【煞尾】協蕭豪韻。其北曲聯套亦簡直「雜綴」，毫無章法。

二十齣〈死竄〉，由生旦以賓白和二支北仙呂【賞花時】協家麻韻演盧生夫妻歡宴為引場；緊接以黃鐘【醉花陰】合套，協家麻韻，生獨唱北曲，旦、眾、裴光庭等分唱南曲演青天霹靂，盧生獲罪，法場候斬，貶斥邊荒。此齣崑劇折子演出，稱之〈雲陽法場〉，為老生重頭戲。

二十三齣〈織恨〉演崔氏與梅香織作坊受苦，排場三轉：首用中呂【漁家傲】四首寫崔氏回文織錦，次用正宮集曲【普天樂犯】寫崔氏受機坊大使打罵，三用正宮集曲【朱奴兒犯】與【尾聲】寫高力士救解。通齣協真文韻，後半用集曲組場。

二十五齣〈召還〉分兩場，前場南呂【紅衲襖】二曲寫盧生受辱於崖州司戶，後場中呂【縷縷金】套六曲寫使臣欽取盧生回朝。通齣協監咸韻。朱墨本臧懋循評此齣，對【步蟾宮】、【紅衲襖】二曲極為欣賞，謂「此

〔明〕湯顯祖：《邯鄲夢記》(《古本戲曲叢刊初集》本，卷中第一三折〈東巡〉，臧懋循批語，頁一。

詩家所謂險韻也。臨川此詞頗佳，而起句尤爽快。」⑧所言甚是，足見湯氏才情。

二十七齣〈極欲〉開首旦、貼唱【感皇恩】引場。其後生下朝歸府家宴，女樂歌舞，唱中呂【粉蝶兒】合套，由生、貼、女樂等分唱，未守北曲由一腳獨唱之例。所用合套曲牌，蓋湯氏所創。通齣協江陽韻。

二十九齣〈生寤〉分四場：羽調【勝如花】以前盧生極欲生病；黃鐘【急板令】以前盧生病死；其下【二郎神】寫盧生從夢中醒寤，呂洞賓度脫。但前三曲屬商調，後二曲【啄木兒】、【滴溜子】屬黃鐘宮。通齣用江陽韻。

三十齣〈合仙〉，開首北雙調【清江引】三支由鍾離、曹舅、鐵拐、采和、韓湘、何姑六仙引場，其下北仙呂【點絳唇】、【混江龍】二曲由呂洞賓獨唱；其後果老唱北調【清江引】再度引場插入南曲越調【浪淘沙】六支，由六仙責問點化盧生，結以生唱南雙調【沉醉東風】四支，由呂洞賓與眾仙接唱，並合唱【清江引】、【尾聲】總結全劇。通齣協真文韻。其間排場三轉折。

由以上可見，湯氏於聯套排場，雖知其法度，但亦有宮調、曲牌隨興調配，為論者所詬病者。

(四)　《邯鄲記》之人物塑造與曲文書寫

《邯鄲記》以二十六齣寫盧生的「一枕黃粱」，目的實在是概括的要反映湯氏所處時代的政治情況，那就是權臣彼此勾結，明爭暗鬥，利慾熏心；使整個朝廷顯得昏臣庸，淫亂荒唐。而這些行徑幾乎都集中在盧生一人身上展現出來。劇本首先寫黃榜招賢，盧生但憑其妻崔氏謀畫，安排鑽刺，便從落後之卷而御筆親點狀元。

〔明〕湯顯祖：《邯鄲夢記》（《古本戲曲叢刊初集》本），卷下第二四折〈召還〉【步蟾宮】上臧懋循批語，頁一〇一一。

盧生乃自恃天子門生，未依附權相宇文融，由此結下宿怨，用計使盧生貶往陝州，但卻因此意外的使盧生開河

開邊，僥倖成功，贏得天子東巡嘉勉，命裴光庭作《鐵牛頌》，彰顯其河功；他自己又在天山勒石以記其開邊事

業，還怕莓苔風雨，石崩山裂，泯沒功勞。他臨死之時更擔心其一生功績不被載入國史。凡此皆寫盧生功名之

心如同癡狂。而當他被宇文所讒，雖幾死雲陽；貶斥邊荒，雖極盡流離之苦、冷酷之辱；而一但冤白返朝，仍

舊相門尊崇，窮奢極慾，至死不悟。湯氏藉盧生來刻畫當時官僚之追求出將入相的種種企圖心和嘴臉，堪稱入

木三分，鬚眉畢張；而可笑的是湯氏寫盧生善於巴結四門要津的妻子崔氏和同光門楣的榮寵五子，竟然都是他

胯下的蹇驢和邯鄲店中的雞兒狗兒幻化的。則他所苦心癡求的大丈夫之「得意」，其實也只是與禽獸為伍而已。

而也因此，這些雞兒狗兒和蹇驢所幻化的人物，在劇中也都無須多著筆墨，縱使由旦腳扮飾的夫人崔氏，也只

在〈入夢〉（4）、〈贈試〉（6）、〈外補〉（10）、〈閨喜〉（18）、〈死竄〉（20）、〈織恨〉（23）、〈極慾〉（27）七齣

上場，而且戲分少得可憐，只有〈織恨〉一齣，算是主場腳色。為此，湯氏還在十五齣〈西諜〉請旦腳改扮探

子小軍獨唱三支北曲，用來和主帥盧生演對手戲。這樣的「腳色運用」雖然大大違背南戲傳奇的「排場體例」；

但也因此突顯了湯氏《邯鄲記》集中筆力在塑造盧生。夫人旦腳已如此冷落，其他腳色人物自然除了「類型」

表現外，就更難有個性可言了。

　　《邯鄲記》的曲文，在王驥德眼中較諸《紫簫》、《紫釵》之「第脩藻豔，語多瑣屑，不成篇章」，《還魂》

之「妙處種種，奇麗動人，然無奈腐木敗草，時時纏繞筆端」不同**🅖**，他在《曲律》卷四〈雜論第三十九下〉

說：

　　　　〔明〕王驥德：《曲律》，卷四，頁一六五。

至《南柯》、《邯鄲》二記，則漸削蕪纇，俛就矩度，布格既新，遣詞復俊，其掇拾本色，參錯麗語，境往神來，巧湊妙合，又視元人別一蹊徑，技出天縱，匪由人造。使其約束和鸞，稍閒聲律，汰其賸字累語，規之全瑜，可令前無作者，後鮮來哲，二百年來，一人而已。[88]

可見王氏極賞《南柯》、《邯鄲》二記，「掇拾本色，參錯麗語」，遣詞之俊逸；而其技法也能「境往神來，巧湊妙合」，較諸元人，已別開蹊徑。可是在音律上還有「剩字累語」的毛病。所謂「剩字累語」，是指他在曲句中所添加的襯字和增字太多，使歌者趕不上板眼，以致拗折口舌。而據著者觀察，《邯鄲記》中韻協第十、二十四兩齣混用寒山、先天外，其他都合《中原》分韻準則，其「官話化」可說大進一步。至於二十一、二十二齣之連用家麻，第二十六、七、九齣之並用江陽，如果能避免重複會更好。而其二十五齣之協「監咸」險韻，驅遣自如，則可見其才情矣。

以下舉其曲文，且先看〈勒功〉，生、眾所唱曲子：

【惜奴嬌序】（生）大展龍韜，看長城之外、沙塞飄搖。（眾）將軍令，驟雨驚風來到。迢迢，千里邊城，到處插上了大唐旗號。不小，看圖畫上秦關漢塞，廣長多少。[89]

再看〈死竄〉旦、生對唱的兩支曲子：

北【水仙子】呀呀呀！呀哭壞了他，扯扯扯，扯起他且休把望夫山立著化。苦苦苦，苦的這男女煎喳。痛痛痛，痛

南【鮑老催】唏唏嚇嚇，戰兢兢把不住臺盤滑，撲生生遍體上寒毛乍。吸廝廝也哭的聲乾啞。眼中兒女空鉤搭，腳頭夫婦難安劄札。同死去，做一楂。

[88]〔明〕王驥德：《曲律》，頁一六五。

[89]〔明〕湯顯祖：《邯鄲記》，第十七齣〈勒功〉，頁二五○四。

的俺肝腸激刮。我我我，我瘴江邊、死沒了渣。你你你，你做夫人、權守著生寨。罷罷罷，罷兒女場中替不的

咱。好好好，好這三言半語告了君王假。去去去，去那無雁處、海天涯。❾⓪

以上諸曲真是「掇拾本色，遣詞復俊」。而其所以能如此，應當就是含茹元人英華，而能別開蹊徑。

對此，明人一再言及。臧懋循《元曲選・序》云：

湯義仍《紫釵》四記，中間北曲，駸駸乎涉其藩矣。❾❶

姚士麟（一五五九—？）《見只編》云：

者。比問其各本佳處，一一能口誦之。❾❷

湯海若先生妙千音律，酷嗜元人院本。自言篋中收藏，多世不常有，已至千種，有《太和正韻》所不載

也因此，王驥德《曲律・雜論第三十九下》也說湯氏力學元人，「其才情在淺深、濃淡、雅俗之間，為獨得三

昧。」❾❸而這種因人因事而出諸或淺或深，或濃或淡，或雅或俗的修為和技法，也才是真正的「當行本色」。清

人朱彝尊（一六二九—一七〇九）《靜志居詩話》亦云：「義仍填詞，妙絕一時。語雖嶄新，源實出於關馬鄭

白。」❾❹

❾⓪〔明〕湯顯祖：《邯鄲記》，第二〇齣〈死竄〉，頁二五二〇。

❾❶〔明〕臧懋循：《元曲選序》《元曲選》，頁三。

❾❷原文誤作湯若海，應正之。見〔明〕姚士麟：《見只編》，收入《叢書集成新編》第一一九冊，卷中，頁八一，總頁六五五。

❾❸〔明〕王驥德：《曲律》，卷四，頁一七〇。

❾❹〔清〕朱彝尊著，姚祖恩編：《靜志居詩話》，卷一五，頁四六一。

結語

湯氏《南柯》、《邯鄲》二記，假唐人傳奇名篇以敷演，確實有警醒世人的作用，所以「浮生若夢」、「黃粱夢醒」、「南柯一夢」，更因此成為人們的口頭禪。《二記》在《四夢》中，雖在文辭上以文人觀點，難於比肩甚或躐《牡丹》而上之。但若就整體戲曲藝術文學而言，《邯鄲》之整飾謹嚴、雅俗同賞而言，則《邯鄲記》就不敢多讓。請先看明清人對於《四夢》成就高下的看法：

明張岱《瑯嬛文集·答袁籜庵》云：

> 湯海若初作《紫釵》，尚多痕跡。及作《還魂》，靈奇高妙，已到極處。《蟻夢》、《邯鄲》，比之前劇，更能脫化一番，學問較前更進，而詞學較前反為削色。蓋《紫釵》則不及，而《二夢》則太過；過猶不及，故總於《還魂》遜美也。 �95

可見張岱是以「靈奇高妙」的「詞學」作為基準來論評《四夢》高下的。他的排序是：《牡丹》、《二記》、《紫釵》。

李漁《閒情偶寄·詞曲部·科諢第五》，「忌俗惡」云：

> 湯若士之《四夢》，求其氣長力足者，惟《還魂》一種；其餘三劇，則與《粲花》並肩。

李漁以《牡丹》為第一。 �96

�95　〔明〕張岱著，夏咸淳校點：《張岱詩文集》，頁二三一。
�96　〔清〕李漁：《閒情偶寄·詞曲部·科諢第五》，頁六二一一六二三。

清黃周星（一六一一—一六八○）《製曲枝語》云：

曲至元人，尚矣。若近代傳奇，余惟取湯臨川《四夢》；而《四夢》之中，《邯鄲》第一，《南柯》次之，《牡丹亭》又次之；若《紫釵》，不過與《曇華》、《玉合》相伯仲，要非臨川得意之筆也。[97]

黃周星依次為：《邯鄲》、《南柯》、《牡丹》、《紫釵》。

李調元《雨村曲話》卷下：

湯顯祖……所著「玉茗四種」：《還魂記》、《南柯記》、《邯鄲夢》、《紫釵記》；以《還魂》為第一部，俗呼《牡丹亭》。[98]

李調元依序為：《牡丹》、《南柯》、《邯鄲》、《紫釵》。

清梁廷枏《曲話》卷三云：

玉茗《四夢》，《牡丹亭》最佳，《邯鄲》次之，《南柯》又次之，《紫釵》則強弩之末耳。[99]

看樣子梁廷枏的《四夢》序列：《牡丹》、《邯鄲》、《南柯》、《紫釵》是多數人的看法。但清王文治（一七三○—一八○二）《納書楹玉茗堂四夢曲譜·序》卻說：「至《邯鄲》、《南柯》，囊括古今，出入仙佛，詞義幽深，詢玉茗入聖之筆，又玉茗度世之文，而世人絕無知者。」[100]著者亦認為：若就文學藝術整體而言，《牡丹》應讓《邯鄲》為第一。

[97] 〔清〕黃周星：《製曲枝語》，《中國古典戲曲論著集成》第八冊，頁一二一。

[98] 〔清〕李調元：《雨村曲話》，卷下，頁二一○。

[99] 〔清〕梁廷枏：《曲話》，卷三，頁二七六。

[100] 〔清〕王文治：《納書楹玉茗堂四夢曲譜·序》，收入黃竹三、馮俊杰主編：《六十種曲評注》第八冊，頁七三六。

戲曲學（一）　曾永義／著

　　曾永義教授《戲曲學》含十二論：導論、資料論、劇場論、題材關目論、腳色論、結構論、語言論、藝術論、批評論、要籍述論、歌樂論、史論。前七論合為第一冊。藝術、批評、要籍三論合為第二冊。史論、歌樂論分別為第三冊、第四冊。

　　本書第一冊含七論子題十六：或論述兩岸戲曲在今日因應之道，文獻文物田調訪問觀賞五種戲曲研究資料必須兼顧；宋元瓦舍勾欄之樂戶歌妓與書會才人實為促成戲曲大戲之兩大推手，其名目根源市井口語，其符號化由於形近省文與音同音近之訛變；戲曲外在結構為其體製規律，內在結構為其排場類型；南北曲之語言質性風格頗不相同。

藝術論與批評論　戲曲學（二）　曾永義／著

　　本書二論含「藝術論」六篇、「批評論」三篇。其論〈戲曲藝術之本質〉，認為當從構成戲曲之元素來探討，方能見其本末。其論〈戲曲表演藝術之內涵與演進〉，可知戲曲演員之表演藝術內涵，根源於戲曲元素及其質性。其〈論說「京劇流派藝術」之建構〉，說明「京劇流派藝術」乃由京劇演員創立的獨特表演藝術風格，獲觀眾認可後流行於劇壇。其〈論說「京劇流派藝術」之溯源、建構與檢討〉，論述「戲曲流派」由「湯沈文律之爭」為起點，學者並進而建構與增益。其〈從明人「當行本色」論說「評騭戲曲」應有之態度與方法〉，則述評明人十四家「當行本色」之說。

古典曲學要籍述評　戲曲學（三）　曾永義／著

　　本書評述戲曲要籍十六家，並輯錄明清「曲話」百二十家之零金片羽。所論名家：元人如芝菴《唱論》集北曲藝術之大成；鍾嗣成《錄鬼簿》保存北曲作家作品相關史料；周德清《中原音韻》始製北曲韻譜兼論曲律。明人如朱權《太和正音譜》為首部北曲曲牌譜；魏良輔《曲律》論唱曲技法最為水磨調圭臬；徐渭《南詞敘錄》為南戲極重要史料；王驥德《曲律》為首部系統性曲論；清人如李漁《閒情偶寄》中曲論，為元明清三代最具周延性、系統性、縝密性之戲曲學理論；徐于室、鈕少雅《南九宮正始》取材古調，為戲曲歌樂專精論著。民初名家，如王國維曲學理論開現代戲曲研究之門，其《宋元戲曲史》為戲曲史開山之作。王季烈《螾廬曲談》之論度曲、作曲、譜曲總結前賢成就；吳梅《中國戲曲概論》為戲曲通史之「雛型」；至於鄭騫《鄭騫戲曲論集》則為治戲曲之津梁，《北曲新譜》則為北曲曲牌之典範。

「戲曲歌樂基礎」之建構 戲曲學(四) 曾永義／著

本書論述「戲曲歌樂基礎」之建構。書中探討「歌」之唱詞及其載體之所以構成語言旋律之要素；構成「樂」之基本元素，尤其是方音以方言為載體所形成之語言旋律，亦即地方腔調；以及歌者如何以一己之音色、口法與行腔、收音所形成之「唱腔」。而由於唱詞之載體以「曲牌」最為精緻複雜；「腔調」之載體文學形式影響其語言旋律之精粗，其本身又因流播而變化多端；凡此皆特別加探索。

本書篇首梳理「歌樂之關係」，由其創作與呈現兩方面剖析；篇末則詳論歌樂結合之雅俗兩大類型，即詩讚系板腔體與詞曲系曲牌體之源生、成立、演化、破解，及其各自之音樂特色，作為論題之總結。全書三十萬餘言，兼融作者與學界之研究碩果，剖析精闢入微，立論周詳嚴謹，為研究戲曲學不可或缺之重要著作。

地方戲曲概論(上)(下) 曾永義、施德玉／著

本書是坊間首次對「地方戲曲」全面論述之著作，內容包羅古今與兩岸，綱目周延而詳備。全書共十三章，完整論述古今地方戲曲之形成與發展徑路、劇目題材與特色、主要腔系及小戲大戲之音樂特色、戲曲與小戲大戲之藝術質性、戲曲與小戲大戲腳色之名義分化及其可注意之現象、大陸重要地方戲曲劇種簡介、臺灣地方戲曲劇種說明，並深入考述臺灣南北管戲曲與歌仔戲之關係，兼及大陸戲曲改革、戲曲與宗教之關係、歷代偶戲概述、臺灣跨文化戲曲與歌仔戲之來龍去脈，兼及大陸戲曲改革、戲曲與宗教之關係、歷代偶戲概述、臺灣跨文化戲曲改編劇目等問題之探索。注釋詳明，論述井然，可供學者參考，亦可作初學之津梁。

戲曲演進史(一) 導論與淵源小戲 曾永義／著

曾永義教授《戲曲演進史》包含十編，全書考述戲曲劇種的源生、形成與發展，是兼顧小戲、大戲、南曲、北曲和詞曲系曲牌體之雅、詩讚系板腔體之俗等三大對立系統本身之滋生成長歷程，以及其間之交化蛻變現象。其中〔導論編〕與〔淵源小戲編〕合併為第一冊，以此作為梳理統緒之定錨，往下建構脈絡系統，打破時代之制約而貫穿時代，航向戲曲演進之「長江大河」。

戲曲演進史(二) 宋元明南曲戲文 曾永義／著

本書為《戲曲演進史》的〔宋元明南曲戲文編〕。由於「瓦舍勾欄」適時於宋金元出現，活躍其中的樂戶歌妓與書會才人則是催化與呈現之推手，詳究其各種名稱為切入點，以考論其時代背景、劇目著錄與題材內容，其二剖析戲文之體製規律與唱法，其三概述南曲戲文之質性。第陸章起進入作家與劇作之述評。舉經典且富影響力的宋元戲文、明改本戲文與明人新南戲等共二十一篇予以簡述。希望通過本編所建構之論述內容，讓讀者更了解此種表演藝術的背景與歷程，並能概括其現象與特色；更能從其名家名作之述評中，見其體製規律及其文學之成就。

戲曲演進史(三) 金元明北曲雜劇(上) 曾永義／著

本書為《戲曲演進史》的〔金元明北曲雜劇編〕前拾參章，至金元奪魁之作《西廂記》止。雖然南戲成立的時間比北劇早約二十數年，但由於蒙元統一南北，北劇發達的時代就比南戲早得多。首先耙梳北曲雜劇的先後「名稱」，考究其逐次演進之歷程。再以五章作全面性之觀察，剖析政治社會、藝文理論等時空背景，乃至劇目、體製、樂器樂曲等發展流變進行考述。自第柒章起評述作家與劇作，於此先檢討所謂「元曲四大家」之爭論始末與定論，以作為其後論說關馬鄭白之述評的依據。第捌章至第拾貳章逐一述評此時期劇作家與清《錄鬼簿》所著錄的《西廂記》及今本北曲《西廂記》的源流與差異。第肆章至第拾參章重新釐

戲曲演進史(四) 金元明北曲雜劇(下)與明清南雜劇　曾永義／著

本書包含【金元明北曲雜劇編】與【明清南雜劇編】。第拾肆章至第拾陸章（北曲雜劇之餘勢：明初憲宗成化以前百二十年作家作品述評），只有一位周憲王朱有燉的，而其大量突破北曲雜劇體製，故能風行一時，而其大量突破北曲雜劇體製，極力講求結構排場，三十二種俱存，音律諧美，詞華精警，以為轉變的關鍵和樞紐。而與北曲雜劇相關之曲論，芝菴《唱論》之說曲唱已如此精到，周德清《中原音韻》已知以官話統一北曲聲韻，鍾嗣成《錄鬼簿》殷勤登錄一代文獻，夏庭芝《青樓集》能著眼於為一代優伶存典型，寧憲王朱權及其門下客不厭其煩為北曲立下譜式；凡此如無超人之眼識，焉能著成此佳製鴻篇。

戲曲演進史(五) 明清戲曲背景　曾永義／著

本書為《戲曲演進史》的【明清戲曲背景編】。南曲戲文與北曲雜劇各自發展為大戲以後，元代統一南北，使得南戲北劇自然合流交化。其以北劇為母體，經文士化、南曲化、水磨調化而蛻變為「南雜劇」與「短劇」；其以南戲為母體，經北曲化、文士化、水磨調化而蛻變為「傳奇」。明清詞曲曲系曲牌體的戲曲體製劇種，同時存在「傳奇」和「南雜劇」，二者堪稱為歌舞樂的完全融合，最優雅的韻文學與最精緻的表演藝術。此時的士大夫不只黽勉的投入戲曲的創作，也孜孜矻矻於戲曲文學和藝術理論的研究，實皆為推動明清戲曲向上、向廣、向遠的巨輪。

戲曲演進史(七) 明清傳奇編(下)　曾永義／著

本書接續【明清傳奇編】上，包含第捌章至第拾陸章。第捌章介紹明末沈璟及吳江諸家，肯定沈璟所著《南曲全譜》對曲學的貢獻。第玖章論述明末詞律三名家袁于令、吳炳及孟稱舜。第拾章進入清代傳奇，述評李玉及蘇州劇作家。第拾壹章論述李漁及其《笠翁傳奇十種》。第拾貳、拾參章論述清代曲壇盛名的南洪北孔。第拾肆章論述蔣士銓《藏園九種曲》為乾隆以後第一。第拾伍章敘崑曲漸走下坡，「有曲無戲」的《帝女花》尚有可觀。第拾陸章以吳偉業《秣陵春》、尤侗《鈞天樂》等六種傳奇簡評作結。縱覽全冊，可明瞭明清傳奇的發展趨勢及盛衰現象。

戲曲演進史(八)近現代戲曲編、偶戲編、結論編

曾永義／著

本書包括〔近現代戲曲編〕、〔偶戲編〕與〔結論編〕。

〔近現代戲曲編〕前參章從近現代地方大戲形成發展，與其劇目、文學、藝術，腔系音樂特色談起，分析花雅爭衡歷程。第肆章論述「詩讚系板腔體」與「詞曲系曲牌體」的建構過程及其盛況。第伍章考述京劇「流派藝術」的建構過程及其盛況。第陸章探討折子戲。第柒章從晚清的戲曲變革談起，再分述海峽兩岸的戲曲走向與影響，關注臺灣戲曲跨界、跨文化的現象。第捌章聚焦臺灣地方劇種，探究南北管戲曲的根源與發展，分析兩岸歌仔戲的發展流播與變遷。

〔偶戲編〕共捌章，分別探討傀儡戲、影戲、布袋戲三大類的起源與發展流播。

〔結論編〕《戲曲劇種演進之脈絡》精要敘述小戲、大戲、偶戲等三大體系演進脈絡，並附論臺灣主要地方劇種。以「統緒既立、骨幹已成」之方式，讓讀者再一次鳥瞰戲曲演進的來龍去脈。

三民網路書店

百萬種中文書、原文書、簡體書
任您悠游書海

領 **200**元折價券

打開一本書
看見全世界

sanmin.com.tw

國家圖書館出版品預行編目資料

戲曲演進史(六)明清傳奇編(上)／曾永義著;李佳蓮,
陸方龍校對.－－初版一刷.－－臺北市: 三民，2023
　　面；　　公分.－－（國學大叢書）

　ISBN 978-957-14-7701-5（第六冊: 平裝）
　1. 中國戲劇 2. 戲曲史

982.7　　　　　　　　　　　　　　　112014793

國學大叢書

戲曲演進史（六）明清傳奇編（上）

作　　　者	曾永義
校　　　對	李佳蓮　陸方龍
責任編輯	郭之関
美術編輯	李珮慈

發 行 人	劉振強
出 版 者	三民書局股份有限公司
地　　址	臺北市復興北路 386 號 (復北門市)
	臺北市重慶南路一段 61 號 (重南門市)
電　　話	(02)25006600
網　　址	三民網路書店 https://www.sanmin.com.tw

出版日期	初版一刷 2023 年 10 月
書籍編號	S980210
I S B N	978-957-14-7701-5